中國古代鉛釉陶的世界
從戰國到唐代

謝明良 著

中國古代鉛釉陶的世界
從戰國到唐代

作　　者：謝明良
執行編輯：蘇玲怡
美術設計：曾瓊慧

出 版 者：石頭出版股份有限公司
發 行 人：龐慎予
社　　長：陳啟德
副總編輯：黃文玲
會計行政：陳美璇
行銷業務：洪加霖
登 記 證：局版臺業字第4666號
地　　址：106台北市大安區敦化南路二段34號9樓
電　　話：02-27012775（代表號）
傳　　真：02-27012252
電子信箱：rockintl21@seed.net.tw
郵撥帳號：1437912-5　石頭出版股份有限公司
製版印刷：鴻柏印刷事業股份有限公司
出版日期：2014年11月　初版
定　　價：新台幣 1600 元

ISBN　978-986-6660-30-6

Copyright © Rock Publishing International 2014
All Rights Reserved
9F., No. 34, Section 2, Dunhua S. Road, Da'an District, Taipei 106, Taiwan
Tel 886-2-27012775
Fax 886-2-27012252
Price NT$ 1600
Printed in Taiwan

目次

自序

　　中國鉛釉陶器始源於戰國時期。初現以來，各代雖見盛衰，但綿延至今未有斷絕。由於鉛釉釉色瑰麗，所以經常被應用在宮殿、廟宇等各式建築構件或生活器用，當然也包括許多陪葬入墓的陶俑和明器模型，其中又以漢唐中古時代墓葬出土物最為豐富，很值得做些梳理，撰寫專書公諸於世。

　　只是個人並無專書寫作經驗，因此在章節構思等方面難以盡祛論文格套，致使本書有如編年史論集成。事實上，本書部分章節的主題設定和內容就是參考了過去發表的幾篇相關論文再予擴充而成的。無論如何，筆者在寫作過程中不時自我期許，應勉力嘗試在以淺顯的文字進行綜合概括的同時，兼具細節的考證。至於任務是否達成？請大方讀者指正。

　　本書得以如願出刊，首先還是要感謝長期資助臺大藝術史研究所各項學術活動的石頭出版社陳啟德社長的信任，再次襄助出版；也要向出版社黃文玲總編輯、蘇玲怡執行編輯致上謝意。特別是蘇玲怡編輯的文稿校對和圖片編排既準確又貼心，其專業能力令人敬佩。另外，我還需感謝本所陳卉秀助理為本書出版付出的辛勞，從文字繕打到圖版掃描，各種雜務幾乎都由她一手承擔，謝謝卉秀以及所辦鄭玉華助教的理解和支持。寫作期間，承蒙行政院國家科學委員會（現改制科技部）的資助（計畫編號：NSC 101-2410-H-002-124-MY3），謹誌謝忱。

謝明良

序章
施釉陶器的誕生

一、從埃及費昂斯（Egyptian Faience）到西亞釉陶器

　　埃及是率先將玻璃質的釉施罩在器物表面的古國，如先王朝巴達里朝（Badari，約西元前5000–4500）即見以石英質石為胎的施釉石器【圖1】，[1]而相對年代約在西元前3200年的第一王朝赫魯美那（Helmena）墓或埃爾斯卡（Elsecar）墓也出土了青綠色釉石製品。[2]雖然由於石英質石不易加工，同時難以得出鮮豔釉色，幾經改良試驗，終於開發出將石英石粉碎、並於石英粉末加固模製成形的器胎施加玻璃釉的製品，此即一般所稱的「費昂斯」（Faience）【圖2】，目前最古老的費昂斯出現在西元前4500年的上埃及和美索不達米亞。[3]在工藝史上，所謂「Faience」有兩種指涉：其一是指近世歐洲如義大利或荷蘭德夫特（Delft）等地所燒造、俗稱「馬約利卡」（Majolica）的低溫錫釉陶器，另一則是指前述於石英粉末等矽酸鹽胎上施釉的製品，後者流行並可能濫觴於古埃及，所以有時又被稱作「埃及費昂斯」（Egyptian Faience）。其釉多呈青綠色調，推測是意圖模仿青金石（lapis lazuli）或土耳其石的色彩效果。[4]

　　就技術層面而言，摒棄陶土而採用石英粉末為胎，可能是因費昂斯的釉屬於以鈉為主的鹼性釉，這類釉和陶土的膨脹係數相差較大，不易附著在陶胎器表而時有剝釉現象，所以只能選擇用矽石作胎。不過，由於石英或長石粉末不具黏性，故以矽石為胎均須添加糊狀媒劑。依據現代學者的實驗，所添加的媒劑可能是天然泡鹼（natron）和做為釉原料的玻璃粉末（cullet）。[5]古埃及初期製品見於先王朝至初期王朝（約西元前4000–2686）的珠飾或小型雕像，中王國時期

圖1　施釉石　英國皮特里埃及考古博物館
　　　（Petrie Museum of Egyptian Archaeology）藏

圖2　費昂斯青釉蓮花飾高足杯
　　　埃及第一八王朝（西元前16–14世紀）
　　　高11公分　日本私人藏

圖3　費昂斯青釉河馬
　　　埃及第一二王朝（西元前20–18世紀）
　　　法國巴黎羅浮宮博物館
　　　（Museum du Louvre）藏

第十二王朝至第二中間期（約西元前2000–1550）
釉色有所改善，並出現了在青綠釉下以錳繪飾
紋樣的作品【圖3】，迄新王國時期（約西元前
1550–1390）達到高峰，發色愈形鮮豔，並且在已
有的青綠、白、黑紫、茶褐、紅色釉之外，開發出
黃、黃綠或紺、橙等新色釉。[6] 此一時段的施釉器
似乎屬奢侈品，出土遺跡集中於墓葬和神殿等具有
宗教性質的設施，其中又以陳設在墓室中的所謂巫
沙布提（ushabti）青釉俑【圖4】最為常見，並且
晚迄西元二世紀仍持續地製作，其做為發色劑的銅有可能取自埃及人用來塗抹化妝眼簾的孔
雀石。

　　另一方面，埃及的施釉技法也經由敘利亞或美索不達米亞向東傳布。現藏英國大英博物
館（The British Museum）傳伊拉克巴格達（Baghdad）南方塔爾烏瑪（Tall 'Umar）發現
的楔形文書陶板【圖5】，依據Oppenheim的釋讀，可知其是西元前十四至十二世紀、亦即
古巴比倫凱塞特族（Kassite）統治期間（約西元前15–12世紀）[7] 的遺物。陶板文字記錄了
製作紅玻璃的完整配方，[8] 也提到將陶土浸泡於醋和銅溶液的胎色加工技法，以及在透明玻

圖4　賽提一世（King Sethi I）像
　　　埃及第一九王朝（西元前14世紀）高30公分
　　　美國紐約大都會博物館
　　　（The Metropolitan Museum of Art）藏

圖5　楔形文書陶板
　　　西元前14–12世紀
　　　英國大英博物館
　　　（The British Museum）藏

璃粉屬入鉛、銅、硝石、石灰的鉛綠釉製作須知，可知其時已經掌握生產鉛玻璃和鉛釉陶器的技術。[9] 伊朗高原最古老的釉則是出現在凱塞特族統治時期的西南部蘇西安那（Susiana）地區，一般認為是凱塞特族自巴比倫所引入的技術，此一陶藝技法不僅為之後阿契美尼德王朝（Achaemenid Empire，西元前550–330）所繼承，甚至影響到美索不達米亞新巴比倫王朝（西元前626–539）的釉陶器【圖6】。[10] 中國則是在西周（西元前1046–771）和春秋（西元前770–475）中晚期的陝西、河南地區出土由西方輸入之中方學者稱為「釉砂」或「玻砂」的費昂斯珠飾【圖7】，[11] 不過迄戰國（西元前475–221）早期則出現了玻璃中二氧化矽（SiO_2）下降，而氧化鈣（CaO）提高的費昂斯，干福熹認為此乃中國自製「釉砂」之證。[12] 另外，化驗甘肅省採集的所謂八稜柱器（MAHP08）則是兩步或三步燒成的費昂斯，其硅酸銅鋇化合物主要以所謂的「中國紫」（$BaCuSi_2O_6$）為主，偶有「中國藍」（$BaCuSi_4O_{10}$）以及大量的硅酸鋇類化合物。[13]

　　繼雷沙伊湖（Rezaieh Lake）南方吉威耶（Ziwiye）發現的西元前九至八世紀亞述帝國青綠色釉陶器，或於青釉之處另施白釉、黃釉等精湛的二彩或三彩釉陶，西元前六世紀在迦勒底人統治的新巴比倫時期，由尼布甲尼撒二世（Nebuchadnezzar II）所改建、位於今日艾希塔爾鎮（El Hira）的伊斯塔爾門（Ishtar Tor）【圖8】，以及門內夾道所見釉磚拼接的浮雕獨角獸、獅、牝牛或花卉圖案【圖9】，因被復原展示於德國柏林貝加蒙博物館（Pergamon Museum），更是眾所周知的著名遺例。[14] 後者黃釉磚經定性分析屬於以氧化銻（Antimony Oxide）為主要呈色的鉛釉，白釉則是基於碳酸鈣（$CaCO_3$）和氧化銻的無鉛白釉。[15]

圖6　人物紋蓋罐 西元前20世紀末 高11公分
傳伊朗亞塞拜疆（Azerbaijan）出土
日本東京中近東文化中心藏

圖7　費昂斯珠飾 約3公分
中國陝西省寶雞強國墓地出土

二、中國施釉陶瓷的出現

　　相較於同為東亞區域的韓半島和日本列島，中國是最早出現施釉陶瓷的國家。從目前的考古發掘資料看來，中國在有夏文化或夏

商王朝分水嶺之稱的河南省偃師二里頭遺址（西元前18–16世紀）第二期遺存已經出現人工施釉的高溫灰釉炻器，[16] 至三千五百年前商代中期於同省二里岡遺址亦屢有發現【圖10】。[17] 這種經常被冠以「原始瓷器」或「原始青瓷」之名、於攝氏約一千二百度燒成的高溫鈣釉作品，與西亞地區低溫釉陶有著明顯的不同。高溫鈣釉炻器於西周（西元前1046–771）、春秋（西元前770–475）、戰國（西元前475–221）時期仍持續生產，出土範圍包括中國南北方許多地區。雖然以往對於北方商代（西元前1600–1046）、西周遺址出土該類作品的產地見解分歧，[18] 但綜觀近年的考古發掘資料和學者的論述，其產地有較大可能均位於南方長江流域，其中商代中晚期製品多來自長江中、下游流域，西周時期製品則得自長江下游流域。[19] 標本的科學化驗分析也表明北方出土的所謂原始瓷器，其絕大多數應為南方所燒製。[20] 一般認為，東漢時期（25–220）在浙江上虞一帶燒造出的胎、釉可與成熟瓷器相媲美的施釉陶瓷，即是在此一基礎上精鍊、改良而成。

另一方面，約於西漢晚期以黃河流域為主的墓葬則大量出現施罩鉛釉的低溫釉陶器，無論在胎、釉等各方面，均與高溫灰釉器有顯著的不同。就燒造溫度而言，相對於高溫灰釉器是以近攝氏一千二百度燒製而

圖8　伊斯塔爾門彩釉壁磚
　　　新巴比倫時期（西元前6世紀前半）
　　　德國柏林貝加蒙博物館（Pergamon Museum）藏

圖9　獨角獸彩釉壁磚
　　　新巴比倫時期（西元前6世紀前半）
　　　伊拉克巴格達國家博物館（National Museum of Iraq）藏

圖10　青釉大口尊
　　　高28公分
　　　中國河南省二里岡遺址出土

成，鉛釉陶則是在攝氏一千度以下的低溫中燒成。後者以陶土做胎，使用鉛為釉的主要溶劑，加入氧化鐵即成黃褐或紅褐色釉，羼合氧化銅則呈鮮豔的綠釉。

　　鉛釉陶和高溫釉陶瓷在外觀特徵和物理性能等方面都有所差異，特別是鉛綠釉易受水的溶蝕，由於沉積作用就在接觸面生成一層薄層沉積物，隨著時間沉積物層次不斷增多，當達到一定厚度時，由於光線的干涉作用及本身輕微的乳濁性便產生銀白光澤。這種現象常被當作鑑賞對象，俗稱為「銀釉」，與耐火抗酸的高溫灰釉截然不同。[21] 其次，從現存實物看來，鉛釉陶和高溫釉陶瓷在當時社會中扮演的角色亦不盡相同。也就是說，鉛釉陶有不少是屬於模仿現實生活樓臺水榭【圖11、12】、倉、灶、井、廁等模型或各式人物【圖13】、家畜等俑類，故這類作品應是專供陪葬的象徵性明器。雖然，鉛釉陶和高溫釉陶瓷往往因時代、地區，甚至遺址性質的相異而各有消長盛衰，但整體而言，高溫釉陶瓷無疑是中國施釉陶瓷中的主流，其出現的年代既較早，質與量或使用層面都凌駕於鉛釉陶之上。儘管如此，如果說自鉛釉陶誕生以來直到近代，一部漫長的中國施釉陶瓷史主要就是由低溫鉛釉陶和高溫釉陶瓷這兩個系統所構成，絕非誇大之詞。

　　本書的目的，是擬在以往有關中國早期鉛釉陶器的諸多研究當中，歸納設定幾個重要的項目或課題，一方面介紹近年來新的考古發掘資料和研究成果，同時根據筆者自身的體會，簡要地回應各個項目的主要內容和研究史上的相關論點，可能的話，亦將提示問題的解決方案。應予說明的是，將討論的時段限定在戰國（西元前475–221）至唐代（618–907），是本於以下兩點考慮：其一是始源於古代戰國時期的鉛釉陶器，在歷經漢、魏晉南北朝（220–589），以迄做為中古中國尾聲的唐代之發展，實自成一個世界；此一時段作品的觀看方式及其涉及的問題，都和唐代以後宋（960–1279）、遼（907–1125）、金（1115–1234）時期鉛釉陶情況有所不同。再來則是，以往學

圖11　綠釉樓閣　東漢　高92公分
　　　中國河南省靈寶縣出土

圖12　綠釉庭院　東漢　長26公分　香港徐氏藝術館藏

圖13　綠釉六博戲俑　東漢　坐俑高20公分　立俑高26公分
英國大英博物館（The British Museum）藏

界有關古代至中古時期鉛釉陶的討論，偏重在黃河流域出土漢代作品和所謂的唐三彩，對於漢代南方地區以及魏晉十六國鉛釉製品較少涉及，而有關唐三彩的論著數量雖多，但其中不乏可予補充或再行商榷之處。基於以上兩點，再加上現今考古資料已漸累積出足以全面探討中國中古時期鉛釉陶動向的有益線索，此亦鞭策筆者有必要針對此一時段鉛釉陶器進行檢討和回應。另外，為了方便參考比較，文末將略闢篇幅觀察契丹遼國境內出土的鉛釉陶器。

第一章
中國鉛釉陶起源問題

一、戰國鉛釉陶器

　　中國鉛釉陶器的起源問題，主要包括鉛釉陶在中國的出現年代，以及中國早期鉛釉陶是
否曾受外來影響等兩大議題。學者們對於上述兩個互為表裡的問題，見解分歧，至今未能達
成共識。就前項課題而言，絕大多數的中國學者都主張中國的鉛釉陶出現在西漢武帝（西元
前141–87）時的關中地區。[1] 並且參照河南洛陽燒溝漢墓群等發掘資料得出結論認為：年代
較早的作品多呈黃褐色釉，漢宣帝（西元前74–49）至新莽（9–24）時出現了於同一器上施
加黃褐、綠的多彩釉，綠釉則是在漢成帝（西元前33–7）時期才開始問世的。[2]

　　另一方面，不少歐美、日本的研究者相信中國鉛釉陶始燒於戰國時期（西元前475–
221）。中國學界之所以和歐美、日本學者在鉛釉陶出現年代上有如此巨大的落差，其原因
並不難理解，那就是中國學者在討論鉛釉陶起源問題時，始終未曾考慮幾件收藏於歐美、日
本，被當地學者視為極可能屬於戰國鉛釉陶器的作品。我個人認為，除非鉛釉陶戰國起源說
荒謬到不值一駁，否則應該在論文中交代此說或逕行批判。這樣看來，中外學界對於中國
鉛釉陶器起源年代的歧異，可能是由於中方並未掌握到歐美、日本的研究動態所導致？那
麼，歐美、日本收藏的所謂戰國鉛釉陶是否確實可靠呢？被比定為戰國鉛釉陶的作品當中，
以一群於紅陶胎上用「玻璃漿料」模仿戰國時期玻璃珠（蜻蜓玉）裝飾紋樣的帶蓋小罐最
為著名。截至近年所知，這類器形和彩飾大同小異的陶罐計四件，分別收藏於：大英博物

圖1.1　戰國鉛釉彩陶罐　口徑14公分
　　　　美國波士頓美術館
　　　　（The Museum of Fine Arts, Boston）藏

圖1.2　戰國鉛釉彩陶罐
　　　　美國納爾遜美術館
　　　　（The Nelson Gallery-Atkins Museum）藏

圖1.3　戰國鉛釉彩陶罐
　　　　高11公分
　　　　日本東京國立博物館藏

圖1.4　戰國鉛釉彩陶盒
　　　　瑞士玫茵堂
　　　　（The Meiyintang Collcction）藏

圖1.5　褐釉耳杯及綠釉盒
　　　　口徑26公分　長28公分
　　　　中國河南省濟源西窯頭村漢墓（M10）出土

館（The British Museum）、美國波士頓美術館（The Museum of Fine Arts, Boston）【圖1.1】、美國納爾遜美術館（The Nelson Gallery-Atkins Museum）【圖1.2】和日本東京國立博物館【圖1.3】。[3]早在1950年代，梅原末治已同意希克曼（Laurence Sickman）將傳安徽省壽縣出土、現藏美國納爾遜美術館的該類小罐之年代訂定於西元前三世紀戰國後期的說法，並進一步指出陶罐上的玻璃漿料裝飾和河南省洛陽金村出土戰國玻璃珠的類似性。[4]其後，美國波士頓美術館The Hoyt Collection和英國大英博物館Mrs. Walter Sedgwick Collection所藏同類小罐在經過X射線衍射等分析後，目前已初步證明陶罐上的玻璃漿料應屬低溫鉛釉。[5]

如果說，上述和玻璃蜻蜓玉紋飾相近的彩飾罐並非典型鉛釉陶，而與戰國玻璃珠或陶胎飾彩珠有較大關聯，卻仍難否認其係於陶胎上施加鉛釉彩這一事實。值得一提的是，數年前出現於市肆，後由瑞士玫茵堂（The Meiyintang Collection）購藏的一件戰國陶盒【圖1.4】，也是以坡璃漿料彩飾聯珠紋飾，[6]和上述陶罐應屬同類製品。從戰國漆器或西漢鉛釉陶所見同式盒中內置成套的耳杯【圖1.5】，[7]可知此類蓋盒是收貯耳杯的道具。其次，納爾遜美術館藏陶罐傳說出土於安徽省壽縣，[8]康蕊君（Regina Krahl）則指出玫茵堂戰國彩飾盒的形制和湖北雲夢秦墓的漆器盒有相近之處。[9]

另一方面，當學界苦思上述所謂戰國鉛釉陶的產地而不得其解，甚至幾乎要疑心起這類風格近似、並且又非純考古發掘出土

圖1.6　鉛釉彩陶罐
中國浙東越窯青瓷博物館藏

圖1.7　戰國「琉璃釉盤蛇玲瓏球形器」
中國江蘇省鴻山大墓出土

的特異作例，會不會竟是一批近人偽造的贋
品？中國浙江省私人收藏家（中國浙東越窯青
瓷博物館）則又公布一件同類聯珠紋罐【圖
1.6】，標示為商代「原始陶罐」。[10] 我未目驗
實物，但若非贋品，則由於該收藏家的藏品多
來自杭州古物市場，所以不排除這件鉛釉陶罐
可能得自浙江省或鄰近地區。

　　說來實在很巧，2003至2004年考古學者
發掘江蘇省無錫市錫山區鴻山鎮東北約一公
里處戰國時期越國貴族墓地時，於邱承墩一
號大墓（WHDVII M1）發現了前所未見的四
件「琉璃釉盤蛇玲瓏球形器」【圖1.7】。[11] 除
了器形之外，其於陶胎上賦彩的作法和所謂
陶胎琉璃珠【圖1.8】或上述戰國鉛釉器大體
一致。邱承墩一號大墓為長方形覆斗狀土墩
墓，東西向，封土長七八點六公尺、寬五〇
點八公尺、高五點四公尺。墓葬位於土墩中
部，平面呈「中」字形，由墓道、墓室和後室
所構成，墓室內另有木板隔間成主室和南、北
側室，主室長二三點六公尺、寬六點三公尺，
後室長一一點九公尺、寬三點二公尺，墓道長
二一點二公尺，後者南壁設長三點四公尺、

圖1.8　陶胎琉璃珠（最右列四件）
傳中國河南省洛陽出土

圖1.9　戰國蛇鳳紋玉帶鉤
　　　中國江蘇省鴻山大墓出土

寬零點九公尺、高零點五公尺的長圓形壁龕。墓葬整體規模宏大，雖然早年被盜，出土遺物仍達一千零九十八件之多。除了此類玻璃漿料彩飾球形鏤空陶器之外，另伴出大量的高溫灰釉盉、匜、鼎、甬鐘、句鑃等禮樂器，[12] 以及象嵌玻璃珠和玉製「蛇鳳紋帶鉤」【圖1.9】。[13] 後者玉帶鉤四角向內出鳳首，四蛇身與四鳳相連，蛇身穿過中心圓環之構思，其實和同墓出土「琉璃釉盤蛇玲瓏球形器」之裝飾意念一致。干福熹等曾採用便攜式能量色散型 X 射線螢光光譜分析儀（PXPF），對鴻山越墓的釉陶玲瓏球形器進行了原位無損分析，結論是其屬鉛鋇（PbO-BaO-SiO2）系統，意即其是

和戰國時期鉛鋇玻璃發展密切相關的鉛鋇釉。[14] 其次，由於邱承墩一號戰國墓所出高溫灰釉器均來自浙江省境內越窯所燒造，而玉器也極可能為越地所製造，據此可以推測同墓伴出之「琉璃釉盤蛇玲瓏球形器」可能為浙江省或鄰近之南方地區所生產？如果此一推測無誤，則邱承墩一號大墓的「琉璃釉盤蛇玲瓏球形器」或可間接證實前述戰國小罐或盒之產地有可能也是在長江流域？就此而言，分別收藏於美國納爾遜美術館和中國浙東越窯青瓷博物館的戰國玻璃漿料陶罐，前者據稱出於安徽省壽縣，後者則被視為越地商代製品，此雖均止於傳說和臆測，但若除去定年的錯誤，其傳稱出土地點亦耐人尋味。另外，如前所述，河南省洛陽金村也曾出土表飾鉛釉彩的陶珠（同圖1.8）。

　　除了上述幾件於陶胎上施玻璃漿料的製品之外，歐美、日本的學者一般還都相信現藏美國納爾遜美術館、傳河南省洛陽金村韓君墓出土的綠褐釉螭紋蓋壺【圖1.10】[15] 亦屬戰國時期鉛釉陶的珍貴實例。該綠褐釉壺雖是未經正式考古發掘的個別存世遺物，但就外觀看來，整體施罩熔融的鉛釉，器形和紋飾與戰國時期銅器酷似，所以個人也傾向其為戰國鉛釉陶器。

　　另外，中國方面的研究者亦曾對1980年代中期上海青浦縣金山墳遺址水井遺跡出土的一件被定年於戰國時期的黃釉泥質紅胎雙繫罐進行表面釉層定性（光譜）分析，結果表明雙繫罐上的黃釉屬低溫鉛釉。[16] 我雖未見實物，但從報告書揭示的圖版看來，上海出土雙繫罐的器形顯示其相對年代可能較

圖1.10　戰國鉛釉壺　高21公分
　　　美國納爾遜美術館
　　　（The Nelson Gallery-Atkins Museum）藏

圖1.11　釉陶杯　高10公分
　　　　中國甘肅省天水張家川馬家塬
　　　　戰國墓（M19）出土

晚，故作品之確實年代是否可上溯至戰國時期？頗有可疑之處，在此先不予理會，俟後續的調查來解決。其次，繼2006年發掘甘肅省天水張家川馬家塬戰國墓（M1）出土的報告書所謂「釉陶杯」；[17] 2010至2011年發掘同一墓地時，再次發現了一件器式大致同前（M1）的施釉陶杯（M19）【圖1.11】。[18] 兩者造型均係於由上逐漸內收的深腹杯下置假圈足，表施藍色釉，下腹或器足部位飾密集突起的聯珠。從口沿缺損處露出磚紅胎色（M19）等特徵看來，可以同意報告書釉陶杯的判斷。[19] 不過，從其器形、釉色和裝飾看來，馬家塬墓所出上述兩件釉陶杯恐非當地所生產，而有較大可能是由西亞或中亞地區所輸入。[20] 無論其是否屬輸入的舶來品，抑或是中國的仿製品，總之，該一具西方樣式的高杯形制至遲在戰國時期已傳入秦國西邊。[21] 如果以上判斷不錯，那麼納爾遜美術館所藏傳河南省洛陽金村韓君墓出土的綠釉壺，無疑仍是戰國鉛釉陶持論者極為重要的例證之一。韓君墓的準確定年極為不易，傳伴出的著名鳳馬氏鐘的年代也異論紛紜，至少有董作賓的靈王二十二年（西元前550）說，或郭沫若的安王二十二年（西元前380）說等諸多說法，總之，其相對年代約在東周末期三、四百年間（西元前600–221）。[22] 應予一提的是，前述西元前六世紀新巴比倫時期伊斯塔爾門（Ishtar Tor）（同序章圖8）或初建於大流士一世（Darius I，西元前521–485），後改建於阿它克賽克西斯二世（Artaxerxes II，西元前404–358）的阿契美尼德王朝（Achaemenid Empire，西元前550–330）蘇莎（Susa）宮殿所貼飾的釉陶壁磚當中的黃釉或綠釉亦屬鉛釉。

二、外來說與本土說

　　儘管中國早在距今三千多年前的夏商之際已經出現高溫灰釉炻器（同序章圖10），但其和鉛釉屬於不同的系統，而學界對於戰國至西漢早期之間鉛釉陶的燒造情況，目前仍一無所知。如前所述，傳伊拉克發現的古巴比倫中期古勒克沙爾（Gulkishar）時代（西元前18–17世紀）楔形文書陶板（同序章圖5）已見明確的鉛釉製作配方，可以肯定西方對於鉛釉陶燒造技藝的掌握遠早於中國，由於戰國時期（西元前475–221）至漢代（西元前206–後220）遺址亦曾出土蜻蜓眼等西方玻璃器等文物，因此關於中國鉛釉陶是否曾受外來影響這一議題，就引起了學者們的注目。歸納長期以來各方見解，可以大致總結為：外來說、本土說，以及在中國的傳統基礎上折衷吸收外來技法的改良說等三種看法。其中，本土說以中國學者主張

最勤，但這並不意謂完全是民族主義在作祟。論者以為，中國早在龍山文化就出現鉛青銅銅片，至殷商時期（西元前1600–1046）更有鉛戈、鉛觚等器物的製作，殷墟西區出土的部分鉛禮器的含鉛量高達百分之九十九，說明當時已掌握了相當程度的關於鉛的理解和冶煉，[23] 由於鉛釉的化學成分和鉛玻璃相近，而中國早在春秋末期至戰國初期（西元前6–5世紀）已見少數具有中國特色的鉛鋇矽酸鹽玻璃（lead-barium-silicate glass），至戰國中晚期更有進一步的發展，[24] 其與古埃及或地中海沿岸的含鹼鈣矽酸鹽玻璃（alkali-lime-silicate glass）成分不同。[25] 至於道家在煉丹過程中也可能利用包括鉛和石英在內的原料，此在一定溫度下即熔融成玻璃狀，若將之應用在陶器之上，就導致鉛釉的誕生。[26]

雖然，近年來的研究表明，戰國早期如湖北隨縣曾侯乙墓出土的被推測是中國自製的玻璃珠中，至少還包括鉀鈣和鈉鈣等兩種成分體系，[27] 而前述傳伊拉克巴格達南方出土的西元前十八至十七世紀陶板文書既記載鉛玻璃（鉛釉）的製造方法，西元前六世紀新巴比倫時代伊斯塔爾門黃釉磚亦屬鉛釉，因此鉛鋇或鈉鈣成分已難做為區別東西方玻璃的絕對依據。另一方面，早在1950年代水野清一就曾指出，西亞地區的陶土蘊含豐富的矽石，若非蘇打釉則難以黏著於陶坯之上。或許是基於該一認知，再加上當時水野氏認為西方未見早於中國戰國時期的鉛釉陶，因而主張中國鉛釉陶的出現雖有可能受到西方蘇打釉陶的啟發，但對於矽石含量較少的中國陶土而言，蘇打釉反而難以附著，故引進傳統熟知的鉛丹進行改良，從而發明了鉛釉。[28] 我們可將水野氏的上述說法稱為改良說。與此相對地，佐藤雅彥則認為中國的鉛釉乃是直接仿自羅馬鉛釉陶器，後者作品極有可能曾經輸入中國。[29] 另外，三上次男企圖達成中國鉛釉是受到羅馬鉛釉陶影響的論點，遂將前述納爾遜美術館藏帶蓋壺（同圖1.10）上之黃綠色釉，曖昧地稱呼為「微青釉」，[30] 但同氏除了承認該「微青釉」作品是戰國變革時期類似鉛釉的特殊產物之外，對於其實質內涵卻未有任何具體的交待，故所謂「微青釉」之呼稱並不具備任何學術意義。

應予留意的是亞述帝國末期西元前七世紀亞述巴尼拔王（Ashurbanipal）首都尼尼微（Nineveh）出土的所謂「尼尼微陶板文書」所記載的多種釉料配方，以及在青銅器上施行的玻璃象嵌的技法。[31] 眾所周知，中國於戰國時期一度流行在青銅器上象嵌玻璃或綠松石等附加裝飾，而玻璃象嵌布局構思則和前述在紅陶胎上塗施所謂「玻璃漿料」的帶蓋小罐（同圖1.1～1.3）有異曲同工之趣。如傳河南省洛陽金村出土的戰國中晚期錯金銀嵌玻璃銅壺【圖1.12】，頸腹飾絡帶狀方格紋，上有

圖1.12　嵌珠金銀錯銅壺　戰國　高51公分
日本私人藏

圖1.13　木胎嵌玻璃金箍短頸罐　高17公分
　　　　中國安徽省巢湖北山頭漢墓（M1）出土

圖1.14　錯金銀嵌玻璃和綠松石的戰國銅壺
　　　　高19公分
　　　　中國陝西省寶雞出土

圖1.15　扁方壺　東漢　高17公分
　　　　臺灣私人藏

錯銀雲紋。壺口至圈足共四橫帶，上飾錯金雲紋，
絡帶及橫帶上附加金乳釘，方格中以及蓋面和足壁
象嵌俗稱「蜻蜓眼」的白、青色絞胎玻璃；[32] 安徽
省巢湖北山頭一號墓也曾出土於罐身飾金質帶狀
箍，且金箍上等距象嵌玻璃珠的木胎短頸罐【圖
1.13】。[33] 1960年代陝西省寶雞出土的同式戰國後
期銅壺【圖1.14】也是在錯金銀流雲紋和變形蟠
螭紋間象嵌綠松石和塗朱紅琉璃。[34] 姑且不論菱
形格當中象嵌的玻璃珠飾是否確如林巳奈夫所指
出乃是《尚書・益稷》所見天子衣裳十二章中的
「粉米」紋樣，[35] 由於所象嵌蜻蜓眼鉛玻璃的製
作技法，乃至在青銅器上進行玻璃象嵌的裝飾構
思均見於西亞工藝製品，所以很難不讓人聯想到
其和西亞傳統的青銅器象嵌製品之間的借鑑或模
仿。[36] 換言之，前述幾件於陶器上塗施玻璃漿料
的戰國鉛釉陶器，其實和西元前七世紀美索不達
米亞陶板文書所載於青銅器或陶器填充以玻璃粉
末加熱而成之玻璃漿料等技法頗有相近之處。

　　自二十世紀初以來，主張中國鉛釉陶是受
到西亞蘇打釉陶，或羅馬、特別是安息（帕提
亞，Parthia）鉛釉陶影響的學者屢見不鮮。[37] 這
除了肇因於文獻記載漢代與羅馬通交，安息又介
於中國和羅馬之間獨占絲綢貿易的暴利，也由
於地中海沿岸的羅馬和傳安息生產的鉛釉陶與
漢代同類作品極為類似。漢代鉛釉陶的釉色計有

圖1.16　褐釉樂舞俑　西漢　高8–22公分　中國河南省濟源市出土

圖1.17　褐釉綠彩壺　漢代
高17公分
中國河南省濟源市出土

圖1.18　複色釉陶壺　東漢　高22公分
中國河南省濟源市出土

圖1.19　褐綠釉騎馬俑　東漢　高25公分
香港徐氏藝術館藏

銅呈色的綠釉【圖1.15】、鐵呈色的褐釉
【圖1.16】，以及在褐釉上方添加綠彩【圖
1.17】，或於同一器的上、下部位分別施綠
釉、褐釉的二彩作品【圖1.18、1.19】，而
地中海沿岸羅馬鉛釉陶的釉色也是包括綠釉
和褐釉【圖1.20】。[38] 其次，羅馬鉛釉陶除了
綠釉、褐釉等單色釉之外，還有一種外壁施
綠釉，內壁掛黃釉的雙色釉陶（同圖1.20：
左），而同樣的施釉作風也見於漢代鉛釉陶
器【圖1.21】。後者另包括於器表施綠釉，
內壁掛透明釉的製品，由於胎色土黃，襯

圖1.20
羅馬綠釉、褐釉杯
英國大英博物館（The British Museum）藏

托之下透明釉呈黃褐色調，整器具有外綠、內黃的視覺效果。因此，雖說中國早已掌握鉛的冶煉技術，羅馬鉛釉的器形也與漢代作品迥異，但兩者的釉色種類、施釉作風，乃至燒成技術等各方面均存在著驚人的類似性，以致勞佛（Berthold Laufer）引用成於西元一世紀羅馬詩歌中有關安息釉陶的記載，來說明當時安息釉陶所受歡迎的程度，以及漢代人們對此工藝品可能獲得的訊息。[39] 一個值得留意的考古發現是廣西文物考古研究所等數年前發掘廣西省合浦縣城東南郊寮尾漢墓群，於其中一座磚木結構東漢墓（M13b）出土了一件帕提亞帝國時期（西元前247–後224）製作於今伊拉克南部和伊朗西南部、相對年代在西元一至三世紀的青釉把壺【圖1.22】，[40] 此說明了漢代人可能曾目睹漢代文獻音譯帕提

圖1.21　內綠外褐複色釉魁　東漢
口徑19公分　臺灣私人藏

圖1.22
青釉把壺（a）及壺底局部（b）
高34公分
中國廣西省合浦寮尾東漢墓出土

亞開國君王阿薩息斯一世（Arsaces I）名為安息、西方文獻稱為「帕提亞」的釉陶器。該陶壺經檢測得知屬鹼金屬釉陶，釉的助溶劑係氧化鈉，呈色劑則為氧化銅，其和漢代以鉛為助溶劑的鉛釉完全不同。[41] 儘管有學者主張西方鉛釉陶的出現年代頗早，如庫伯（E. Cooper）指出鉛釉早在巴比倫的凱塞特族（Kassite）統治時代（西元前1750–1170）已經誕生；阿契美尼德王朝（Achaemenid Empire，西元前550–330）阿它克賽克西斯（Artaxerxes II，西元前404–359）再建的蘇莎（Susa）王宮遺跡的彩釉瓦【圖1.23】經螢光X線定性分析，亦初步證實其中的黃釉和綠釉為鉛釉，而其黃釉的淵源一說可上溯至西元前一千年的釉陶器。[42] 不過，無論是新巴比倫時期（西元前626–539）或阿契美尼德王朝的施釉陶器或壁磚，均是以蘇打鹼釉為主流，鉛釉似乎只是多彩釉製品當中的一個附加裝飾色釉。另一方面，鉛釉陶至羅馬帝國時代（西元前27–後1453）才見進一步的發展，自西元前一世紀末羅馬統治的東方小亞細亞

圖1.23　鉛釉磚瓦殘片　高3公分
伊朗蘇莎（Susa）王宮遺址出土

（Anatolia）燒製鉛釉陶器以來，其後又自東地中海域傳至伊拉克及伊朗等地。到了西元一世紀，鉛釉陶的燒造技法更傳入義大利和法國，德國科隆或萊茵地區也在二世紀左右開始生產這類陶器。[43]

反觀中國漢代鉛釉陶的發展，目前似無西漢早期鉛釉陶之確定出土例，也缺乏可從樣式比對得以歸入此一時段的存世作品。這也就是說，以往雖亦有西漢早期墓出土釉陶的報導，但未必可信。如山東省臨沂金雀山西漢早期墓的釉陶器，[44] 從報告書揭載的圖版看來，其有較大可能屬高溫灰釉炻器，而非低溫鉛釉陶。其次，陝西省西安市南郊伴出有和漢景帝（西元前157–141）陵同類裸體陶俑的新安機磚廠出土的施罩米黃色釉的泥質陶壺，[45] 也被做為西漢早期鉛釉陶而予以援引採用，[46] 雖然報告書未載圖版，詳情不明，但若考慮到同墓伴出的兩件施罩黃色釉的「釉陶罐」之器式及掛半截釉的施釉特徵均酷似南方高溫灰釉器，看來未揭示圖版的泥質「釉陶壺」之屬性不僅有待確認，並且不排除其亦屬南方高溫灰釉炻器。總之，目前所見年代最早的漢代鉛釉陶出土實例見於陝西省西安郊區陳請士墓。據報導陳請士墓雖曾遭盜擾，但墓室內隨葬物品基本排列有序，該墓出土的鉛釉陶器計十二件，器形包括蓋盒、壺、囷、灶【圖1.24】、甑、樽、豆等，作品均施罩褐釉，其中盒、壺和樽還飾有浮雕貼塑【圖1.25】或印花紋樣【圖1.26】。墓無紀年銘物，但從伴出的銅錢、銅鼎、銅鏡，以及陶鼎、陶鈁等之器式比對，報告書認為其年代約在西漢武帝（西元前141–87）初年。[47]

一個令人躊躇不安的考古現象是，除了陳請士墓這座報告書所比定之武帝初年、即相當於西漢（西元前206–後8）中期前段墓葬之外，目前所見鉛釉陶出土墓葬之相對年代均要晚於武帝年間（西元前141–87）。儘管學界亦見將陳請士墓釉陶做為與戰

圖1.24　釉陶灶　高35公分
　　　　中國陝西省西安陳請士墓出土

圖1.25　釉陶囷　高41公分
　　　　中國陝西省西安陳請士墓出土

圖1.26　釉陶博山樽　高26公分
　　　　中國陝西省西安陳請士墓出土

國鉛釉器銜接的積極證據，[48] 不過由收錄了1988至2004年間西安地區一百三十九座漢墓的報告集《長安漢墓》所見，鉛釉陶則要晚至西漢中晚期，即漢宣帝（西元前74–49）後段至漢元帝（西元前48–33）年間才集中出現，並且完全不見浮雕印紋飾，楊哲峰因此懷疑陳請士墓的年代是否確如報告書所推論般可早到西漢武帝之前？[49] 個人頗有同感，但亦苦無對策。無論如何，陳請士墓的年代可能關係到漢代鉛釉陶是否曾受羅馬影響這一重要議題，因此有必要回頭檢視報告書的定年比對方案。為免枝節，僅就結論而言，報告書的器式比對大體可行，只是報告書據以定年的陶鈁因亦見於宣帝年間墓葬，[50] 其次，與陳請士墓造型相近的褐釉陶甑、[51] 陶囷、[52] 或小陶罐[53] 也頻見於西漢中晚期墓葬，而配置多層式煙囱的長方形灶也和河南省濟源漢墓（JSM40）出土作品相類，[54] 由於濟源地區此類鉛釉陶的相對年代約於西漢末期，[55] 因此或可保守地估計陳請士墓的年代約在西元前二世紀末期至前一世紀之間。換言之，如果陳請士墓的鉛釉陶並非二次擾亂所混入，則其相對年代就未必絕對晚於羅馬的鉛釉製品，但若就西漢鉛釉陶開始頻出的年代而言，漢代和羅馬鉛釉陶的發展則頗為合轍地顯示均是在西元前一世紀。另外，做為古羅馬和漢代間仲介角色的安息國釉陶是否確屬鉛釉？也有待進一步的查證，[56] 至少前述廣西省寮尾東漢墓（M13b）出土青釉壺（同圖1.22）的青釉即非鉛釉。無論如何，目前可確認的是，儘管文獻史料或考古發掘資料都顯示漢代（西元前206–後220）與羅馬帝國（西元前27–後1453）彼此知曉對方的存在，但似乎始終未能實現直接的交往，[57] 著名的東漢延熹九年（166）羅馬皇帝奧理略（即大秦王安敦，Marcus Aurelius Antoninus，161–180）遣使中國的使節，也只到達日南（越南中部）將表文和禮物託予漢代官吏後即折返。[58]

三、漢代和羅馬的鉛釉陶器 —— 成形、裝飾技法的省思

學界對於漢代鉛釉陶是否曾受羅馬鉛釉器的影響或啟發存在著不同的看法。從研究史看來，對於中國鉛釉陶器自創說或改良說的持論者而言，中國鉛釉陶的始出年代，亦即西方鉛釉陶器是否確實早於中國一事，曾經是判斷中國鉛釉陶器是否自創的重要依據之一。時至今日，考古發掘資料或遺址出土標本的化學成分分析都顯示西方鉛釉陶器的燒造年代應該要較中國更為古老，然而這並不直接意謂距離遙遠分別位於東、西兩端，同時始終未能實現直接交往的漢代和羅馬陶器之間必須存在借鑑或模仿關係，也因此似乎無妨於當今漢代鉛釉陶自創說持論者，因其更為關心的是中國至少在西元前十八至前十六世紀的夏商王朝二里頭遺址二期已能燒造出人工施釉的高溫灰釉器，結合戰國（西元前475–221）至西漢（西元前206–後8）時期出現的具有中國特色的鉛鋇玻璃，論者因此認為漢代鉛釉陶器應該是奠立在綿綿不絕的古老灰釉燒製傳統，換言之，是土生自創的。[59] 相對而言，主張漢代鉛釉陶乃是受西方

影響的持論者，雖亦列舉漢代鉛釉陶釉色種類、施釉構思以及入窯燒造技術等諸特點均與羅馬鉛釉陶雷同，但因無具體論證而少說服力，甚至被譏評不過是缺乏根據的假議題。

　　其實，要探討漢代鉛釉陶和羅馬的關係，除了有必要觀察釉色種類和施釉作風之外，漢代鉛釉陶器所見其他裝飾手法無疑應予一併考慮。就漢代鉛釉陶色釉以外的裝飾而言，常見的有刻劃花、模印貼花以及印花，其中刻劃花和模印貼花雖亦見於羅馬陶器，但其同時也是戰國陶器常見的裝飾技法，所以似可暫且將目光集中在所謂的印花來進行觀察。漢代鉛釉陶器上的印花至少又可區分出三種形式。A式：以鈐印的方式捺壓圖紋或文字；B式：於刻有圖紋的外模（母模）內置土捺壓；C式：以帶紋飾的圓棒或刻紋滾筒（roulette）滾壓。就相關工藝或效果而言，A式視模具刻紋而決定捺印圖紋的形式，若模具刻劃陰紋，印於陶器則呈陽紋，反之亦然（同圖1.25、1.26）。B式乃於同一工序完成造型成形和飾紋。以頻見的博山樽【圖1.27】和浮雕紋飾罐【圖1.28】為例，前者須先製備雕成博山式蓋的內模【圖1.29：a】，再以經燒造後的內模複製外模（母模）【圖1.29：b】，進而在外模（母

圖1.27　綠釉博山樽　漢代　高28公分
　　　　臺灣私人藏

圖1.28　綠釉印花狩獵紋罐　漢代　高30公分
　　　　臺灣私人藏

圖1.29　模製博山樽蓋

模）內填土捺壓，成形的同時完成印花紋飾【圖
1.29：c】。至於樽身，既有以轆轤成形者，但
器身帶陽紋裝飾圖紋的作品估計多是在刻有圖紋
的長方範具上填土捺印，脫模後捲成筒狀再予接
合；至於器肩飾浮雕紋樣的罐形器，則是以飾紋
的外模（母模）和無紋的外模（母模）分別捺壓
做出上、下部位兩個罐體，而後接合而成。應
予說明的是，採用B式成形飾紋時，亦可將外模
（母模）置於陶車上方墍壓，因此內壁往往可見
轆轤墍修痕跡。C式帶飾紋的滾具還可細分成兩
式：C1是自新石器時代已見的直接以繩或在筷子
般竹木質小棒上纏繞細繩以為滾壓印花道具；C2
則有可能是在圓柱形的小滾筒上刻紋，滾筒內芯
穿孔以便設軸自由滾壓【圖1.30】。在此應予說
明的是，由於漢代鉛釉陶窯址至今未能確認，所
以上述成形或飾紋工序當然只是筆者觀察現存作
品後所做的復原設想罷了。

　　眾所周知，中國商代青銅器已經採用由若干
泥質陰模組成的器範鑄造法，也就是在泥質陰文
範中放入型芯，再將銅汁灌入外範與型芯之間的
空隙，[60] 不過中國傳統的這類塊範鑄造均是以多
塊外範合圍成反轉的形體，其與上述B式於單一
外模（母模）填土捺壓成形有所不同。

　　另一方面，相對年代約於一世紀的羅馬帝國
統治的東方小亞細亞所燒製模仿金屬器捶揲凸紋
之鉛釉浮雕式陽紋印花杯【圖1.31】，[61] 其印花技
法值得予以留意。其印紋裝飾工序是先以轆轤墍

圖1.30　現代陶藝家以刻紋流筒裝飾陶器
　　　　（取自佐藤雅彥《やきもの入門》）

圖1.31　羅馬綠釉高足杯　1世紀　口徑18公分
　　　　美國波士頓美術館
　　　　（Museum of Fine Arts, Boston）藏

圖1.32　羅馬亮紅陶　1世紀　口徑24公分
　　　　英國倫敦出土

出母模，再以浮雕的陽紋印具在母模內壁捺壓紋飾之後入窯燒成，接著是將製成的母模置於
轆轤，內填陶土經捺壓墍坯就可完成外壁裝飾著浮雕般的陽紋印花坯體。類似的印花裝飾其
實也是羅馬帝國初代皇帝奧古斯都（Gaius Julius Caesar Augustus，西元前27–後14）於義大
利北部等都市製作生產，其後窯場擴及歐洲大陸，並在三世紀初期大量外銷最為人稱道的亮
紅陶（terra sigillate）【圖1.32】。[62] 引人注目的是，羅馬陶器之於母模內填土捺壓成形並飾

紋的技法，正和前述漢代B式成形兼飾紋的手法大概相類，不同的只是漢代陶工乃是先以內模翻製出帶紋飾的外模（母模）（同圖1.29），羅馬匠人則是在拉坯成形的母模上捺印各個單位紋【圖1.33】。另外，前引羅馬印花鉛釉陶外掛綠釉，裡施黃釉且以覆燒法燒造而成等施釉構思或入窯裝燒方式亦見於黃河流域漢代鉛釉陶器。

圖1.33　Arretium（Rasinus工坊）製作亮紅陶的母模
　　　　約西元前10年–後10年　口徑20公分
　　　　美國波士頓美術館
　　　　（The Museum of Fine Arts, Boston）藏

　　繼承希臘陶藝器表洋溢著迷人光澤的著名亮紅陶，是在成形之後將半乾未乾的坯體一度浸泡在精製的泥漿，風乾之後入窯在攝氏一千度的氧化焰中燒成。其主要的裝飾技法除了前述的印模陽紋印花之外，還有刻劃花、化妝泥繪、模印貼花，以及用刻劃有花紋的滾筒印壓紋飾等技法。後者係於滾筒內心穿孔，設軸，故可反覆水平回轉壓印出同一母題的裝飾帶，[63]其技術構思顯然是來自西亞在西元前3300年業已使用並延續三千年之久的圓筒印章【圖1.34、1.35】。[64]無獨有偶，前述漢代鉛釉陶C1式印紋，極可能就是以類似的刻紋滾筒進行的印花裝飾【圖1.36】。換言之，採行上述成形技法而得以量產並快速施加紋樣的漢代鉛釉陶器極可能受到羅馬鉛釉陶器的啟發。由於滾筒印紋在西亞有著古老的歷史，而前述B式以單一母模填土璇坯飾紋兼成形的技法未見於中國漢代（西元前206-後220）以前陶器，相對地，卻是地中海地區西元前三世紀以來

圖1.34　圓筒印章（右）及印影（左）
　　　　西元前15–14世紀　高3公分
　　　　以色列貝特謝安（Beth Shan）出土
　　　　以色列洛克斐勒考古博物館
　　　　（Rockefeller Museum of Archaeology）藏

圖1.35　紅玉髓圓筒印章（右）及印影（左）
　　　　西元前9–8世紀？　高4公分
　　　　傳伊拉克尼尼微（Nineveh）出土
　　　　英國大英博物館（The British Museum）藏

陶器常見的工藝，看來漢陶所見以上兩種新技藝可能是受到西方陶藝的影響。另外，如果將漢代鉛釉陶器進行年代排序，則採B式成形兼飾紋的作品明顯集中在早期即西漢時期（西元

前206–後8），至東漢（25–220）時段已漸被在轆轤拉坯的器身上飾模印貼花或捺印個別紋樣的製品所取代。應予一提的是，以滾筒捺印的C1式印花裝飾技法後來又為南方越窯陶工所繼承，並成為三國西晉時期（266–316）越窯青瓷常見的裝飾【圖1.37】，卒歿於吳赤烏十二年（249）、官拜東吳右將軍師左大司馬當陽侯朱然墓出土的印紋青瓷即為一例。[65]

就已公布的考古資料而言，今中國廣西省北海市合浦縣寮尾東漢墓（M13b）曾出土可能來自西方伊拉克南部、伊朗西南部一帶安息（帕提亞）時期銅發色的鹼性青釉把壺（同圖1.22），[66] 而合浦正是西漢武帝在元鼎六年（西元前111）入侵南越所設置的嶺南七郡之一。《漢書·地理志》載：「自日南、障塞、徐聞、合浦船行可五月，有都元國（今印尼蘇門答臘北部）；又船行可四月，有邑盧沒國（今緬甸南部）；又船行可二十餘日，有諶離國；步行可十餘日，有夫甘都盧國（今緬甸卑謬）；自夫甘都盧國船行可二月餘，有黃支國（今印度馬德拉斯南）」，[67] 其中日南（越南中部）是東漢延熹九年（166）中國使節和羅馬皇帝特使互換表文和禮物之地，越南南部金甌角的古海港奧克·奧（Oc-éo）遺址發現的來自羅馬、印度和中國的文物，更是西方文物東來的著名考古實例。[68] 另外，可以附帶一提的是，

圖1.36　褐釉印花困（a）及局部（b）
　　　　臺灣私人藏

圖1.37　越窯青釉缽　西晉
　　　　中國山東省新泰市出土

以滾筒壓印裝飾帶的技法後來更成為三國吳（222–280）至西晉（266–316）時期越窯青瓷的主要裝飾之一，但學界對於此一極具特色技藝之起源，多是和之前流行於南方地區的所謂印紋陶器進行比附，即認為應源自印紋陶。[69] 不過，設若本文以上的推測無誤，則六朝青瓷的滾筒印紋技法應是汲取自漢代的陶藝，而漢代的此類加飾技藝則有可能是受到西方的影響。

圖1.38
黑陶磨光紋壺 戰國 高53公分
中國河北省中山國王嚳墓出土

圖1.39
塗錫陶壺 高33公分
中國湖南省長沙馬王堆一號漢墓出土

圖1.40
灰陶漆衣加彩壺 高48公分
中國河南省南陽市麒麟崗漢墓
（M8）出土

四、裝飾陶器的鉛釉

　　早在1950年代，水野清一已經指出以銅為發色劑的漢代綠釉陶是做為青銅器的代用品陪葬入壙，[70] 這很容易讓人聯想到漢代以鐵為發色劑的鉛褐釉陶是否也是企圖模仿高價位漆器的廉價替代明器？然而，一個值得留意的現象是，中國在戰國時期（西元前475-221）似乎逐漸興起一股裝飾陶器外表，意圖將器面妝點成亮鮮、甚至平滑而帶有美麗色澤的風潮。例如河北省平山縣中山國王嚳墓出土的磨光黑陶【圖1.38】即為著名實例。巫鴻認為中山王嚳墓的黑陶是對於史前龍山文化黑陶的復興，[71] 但我們更關心的是在器物表面做出亮爍效果的意圖。製作漆器的最後一道工序是髹透明漆以便呈現光澤，[72] 戰國玉器所謂玻璃光，據說是擬模仿黃金的光澤。[73] 西元前三世紀至羅馬時期的希臘化時代流行於地中海全域的俗稱「Megarian」亮黑陶也是意圖模仿金屬器的光亮效果，至羅馬亮紅陶（terra sigillate）更是發揚光大。[74] 前述塗飾鉛釉聯珠紋陶罐、陶盒（同圖1.1～1.6），或納爾遜美術館藏傳河南省洛陽「韓君墓」出土的戰國鉛釉陶器（同圖1.10）之外，湖南省長沙楚漢墓也曾出土於陶器上施以塗錫工藝使其外觀酷似金屬的所謂塗錫陶【圖1.39】。[75] 此外，以戰國楚地為中心向外擴張至山東、河北、北京，並西入四川盆地的戰國、西漢墓所見，於陶胎上髹漆的所謂漆衣陶【圖1.40】，[76] 都是美化陶器外觀風潮下的產物。隨著時代的推移，約於西漢中期基本上不見漆衣陶的關中地區出現了用鉛釉來美化陶器的技法，說明了各不同地區窯場或手工藝作坊，因其區域傳統資源的差異或工匠對於不同原料、技法的駕馭程度，而出現美化陶器外觀這一終極目標的不同因應方案。關中地區作坊首先選擇採用新興的鉛釉來裝飾陶器，長江下

圖1.41
雙繫青瓷鍾 東漢 高28公分
中國浙江省紹興出土

a

b

圖1.42
「長水校尉丞」銘綠釉壺（a）
及印銘拓片（b）
高51公分 中國浙江省博物館藏

游的越窯窯場則是在其深厚的燒窯傳統下持續燒造高溫灰釉器。歸根究柢，東漢時期（25–220）浙江省上虞地區窯場所燒製的所謂「瓷器」【圖1.41】，或許也可說是在此一風潮之下精鍊提升而成的區域性產物。

五、漢代鉛釉陶的性質

儘管鉛釉陶是中國許多省區漢墓頻見的製品，可惜其窯址迄今未能發現，因此對於鉛釉陶窯址的規模、窯爐的構造或作坊配置等均無從得知。雖然如此，從存世的漢代鉛釉陶器上的印銘似可推測，官方窯場曾經參與鉛釉陶器的生產經營。如浙江省博物館藏綠釉壺【圖1.42：a】，壺肩部對應的兩個部位各鈐一印戳，印文同為「長水校尉丞」【圖1.42：b】。嚴輝首先從壺的造型和漢墓出土作品的比較推定其相對年代約在西漢（西元前206–後8）末期至新莽時期（9–24），進而援引《後漢書·百官志》注引韋昭曰：「長水校尉典胡騎，廄近長水，故以為名」，認為長水（河）在今陝西省藍田縣西北；《漢書·王莽傳》載：「莽弟右曹長水校尉伐虜侯泳」，長水校尉丞即為其佐官，因此上引帶「長水校尉丞」鈐印的漢代綠釉壺應為司陶官署為某「長水校尉丞」所監製，是銘印地名職官的鉛釉陶器。[77] 鉛釉陶器之外，漢代官署亦監管陪葬的素陶明器，如河北省定縣北莊漢墓出土的帶「大官釜」陶文的陶灶模型【圖1.43】，[78] 可能即太原郡的大陵鐵官所燒製，[79] 而河南省鄭州博物館藏帶「河一」銘文的陶灶【圖1.44】則是由河南郡第一冶鐵作坊所生產。[80] 鐵官兼營製陶業之事實有多椿，[81] 而其經濟收益所應上繳的賦稅也有可能包含在鐵賦之中，然而此並不意謂漢墓出土數量龐大的陶瓷器均和官署或由官方設置的大小鐵官有關。目前可以確認的是，漢代個別鉛釉陶器是由司陶官署所監製。

圖1.43
陶灶（a）及其上「大官釜」銘文拓片（b）
高44公分 長68公分
中國河北省定縣北莊漢墓出土

圖1.44 「河一」銘漢代灰陶灶拓片 長31公分
中國河南省鄭州博物館藏

　　一旦提及鉛釉陶的性質，首先被課予的問題大概是：鉛釉陶是否全屬陪葬入墓不具實用性的明器？之所以會出現這樣的提問，其原因不難理解，因為可確認出土有鉛釉陶的漢代遺址，除了任志錄所披露北京大學考古系和山西省考古研究所聯合發掘的山西省曲沃縣天馬 — 曲村西周（約西元前878–770）墓地漢代文化層伴出有「昀氏祠堂」瓦當的綠釉筒瓦建築構件之外，[82] 其餘幾乎全屬墓葬，而漢墓出土的鉛釉陶器之中又包括許多人物、家畜，以及微型的樓閣、井、灶、廁等模型。毫無疑問，陶俑或建築模型當然是僅具象徵意義的陪葬明器，問題是漢墓出土的杯、盤、碗或壺罐等具實用造型的鉛釉陶是否也全屬明器？主張鉛釉陶器不能實用之最常見的論調是：低溫燒成的鉛釉陶器不夠堅緻實用，[83] 而使用鉛釉陶器會導致慢性中毒，甚至死亡的論調也時有耳聞。然而，理解鉛的致命毒性其實是近代醫學公共衛生的產物，我們沒有理由將近代的公衛常識強加於煉丹家輩出、試圖從鉛汞等金屬提煉出長生不死仙丹的漢代人們身上。事實上，和漢代鉛釉陶年代大體相當的羅馬鉛釉陶可以肯定其並非明器，而是時尚的生活道具。古代羅馬人不僅將鉛粉屬入葡萄酒去除酸味並使酒更為醇美，婦女們也喜歡以鉛粉美白皮膚，也曾將蜂蜜加到塗鉛的器皿加熱以止瀉治病；考古學家甚至在遺址出土的羅馬人骨骸中化驗出有嚴重鉛中毒現象，[84] 甚至因而得出結論認為鉛中毒是導致羅馬帝國覆滅的原因之一。[85] 漢代鉛釉陶是否可以實用，當然不宜直接和羅馬鉛釉陶的使用方式相提並論，然而鉛釉陶明器說所依恃的理由同樣不足以令人信服。另一方面，儘管漢代鉛釉陶當中是否包括實用的製品還有待日後的考察來解決，但部分漢代鉛釉陶器據說曾扮演過禮器的角色。

　　2007年陝西省西安市文物保護考古所在距漢長安城二點五公里之處發現了一座新莽時期（9–24）墓葬（M115），墓葬規模宏偉，由墓道、墓道東側南北二耳室、甬道、墓室組

成，引人留意的是該墓出土的四十餘件銅器當中，包括了南耳室出土的五件仿西周（西元前1046–771）晚期至早期的竊曲紋大銅鼎【圖1.45】和四件具有類似形制花紋的大型黃綠釉陶鼎【圖1.46】。由於後者又與同墓北耳室所見二十件綠釉小鼎【圖1.47】於形制、花紋等方面均有較大差異，顯然是有意識的仿古之作，報告書據此推測南耳室出土的四件大型釉陶鼎和五件大銅鼎正合九鼎之數，墓主地位因此可能高至列侯。[86] 換言之，是王莽攝政後改革禮制，遵從西周列鼎制度在考古學上的反映。[87] 張聞捷甚至認為，張家堡墓除了南耳室銅、陶正鼎九件一套之外，北耳室內因有小釉陶鼎十三件，墓室內另殘存七件陶鼎蓋和部分釉陶鼎殘片，故不排除其當為正鼎七件一套，而十三件小陶鼎或亦可拆分為正鼎七件一套和各三件的兩套陪鼎。[88] 問題是，以不同質材的五件銅鼎和四件鉛釉陶鼎共同組成具有禮制意義的九鼎是前所未聞的奇特案例，由於該墓葬曾經遭盜擾，墓室上方有五處明顯盜洞，因此所謂九鼎組合或正鼎七件、陪鼎兩套的匹配數目是否只是劫後偶然遺留，恐怕須要慎重地評估，而罕見的仿古鉛釉大陶鼎之禮器性質亦有待實證。目前可確認的是，前述馬王堆一號漢墓出土的外表塗錫具有金屬或釉藥光澤的塗錫陶（同圖1.39），可依同墓伴出遣冊所載：「瓦器三貴錫垸，其六鼎盛羹，鈁六盛米酒、溫酒」（簡221），錫垸即鍍錫，故知其為祭祀用器。[89]

圖1.45　竊曲紋大銅鼎　高45公分
　　　　中國陝西省西安市漢墓（M115）出土

圖1.46　黃綠釉陶鼎　高41公分
　　　　中國陝西省西安市漢墓（M115）出土

圖1.47　綠釉小鼎　高19公分
　　　　中國陝西省西安市漢墓（M115）出土

第二章
漢代鉛釉陶器的區域性

　　儘管考古資料表明今北京與河北、山西、內蒙古、江蘇、浙江、安徽、江西、山東、河南、湖北、湖南、四川、陝西、甘肅、青海和寧夏等各省區都曾出土漢代鉛釉陶器，但或許是由於北京、河北、山西、山東、河南、陝西等北方地區出土頻率最高，數量也最豐富，再加上南方區域特別是浙江地區鉛釉陶迄今未能被予以正確的辨識，以至於以往有學者就將漢代鉛釉陶逕稱為「北方釉陶」（Northern glazed ware）。[1] 然而，黃河流域之外，長江流域部分省分或西南地區四川省漢墓，甚至漢武帝於元封三年（西元前108）在今韓半島平壤所設置的樂浪郡遺址亦曾出土鉛釉陶器【圖2.1、2.2】。[2] 就目前的資料看來，漢墓出土鉛釉陶的年代、器形種類、釉彩裝飾或數量等均不盡相同，即：除了山西、山東、河南、陝西等省出土鉛釉陶的墓葬有的可上溯西漢之外，其餘河北、遼寧、江蘇、安徽、江西、湖北、湖南、甘肅、青海、四川等省鉛釉陶的年代多屬東漢時期（25–220）。漢代鉛釉陶器雖以壺、罐、樽、爐或囷、倉、圈欄、廁等器形最為常見，但高樓水榭較常出現於河北、山西、河南、甘肅等地，安徽省間有出土，庖廚俑多見於山東、河北和四川等地區。值得一提的是，複數地區所見相同器類則又因區域的不同而出現相異的造型。以許多地區都出土的模仿自日常庖廚器用的陶灶為例，不僅可就灶體予以大致分類，還可依灶眼排列方式、煙囪或灶門的形式等細部配置進行形式區別。換言之，現今的考古資料已提供我們足以從區域比較的觀點來省思漢代鉛釉陶器的使用情況。雖然如

圖2.1　綠釉灶 東漢 高16公分
　　　　傳樂浪古墓出土 日本東京國立博物館藏

圖2.2　黃釉壺 2世紀 高20公分
　　　　樂浪南寺里墓（M29）出土
　　　　朝鮮中央歷史博物館藏

此，本文不擬無選擇、一視同仁地對各省區漢墓鉛釉陶所見器類逐一進行考察。相對地，本章節首先擬在筆者數年前以江西省漢墓出土鉛釉陶為例所進行區域比較觀點的基礎之上，[3]試著在缺乏窯址發掘資料的現況下，間接地確認江西等南方地區漢代鉛釉陶的存在，其次則是依據部分尚未為學界所注意的新出考古資料，嘗試確認浙江等地區於漢代亦燒造有鉛釉陶器，最後再回頭省思北方鉛釉陶器兼及南北方鉛釉陶的特色。

一、江西地區鉛釉陶器

　　漢代（西元前206–後220）燒製陶器的陶窯遺址於南北各地都曾發現，但目前未見燒造鉛釉陶的窯址。因此，雖說早自1950年代已曾陸續報導江西、湖南等南方漢墓出土有鉛釉陶，卻因缺乏窯址出土標本，且其數量又遠較北方少，故未引起學界普遍的重視。如有關江西省漢墓出土的鉛釉作品，除了當地少數研究者約略提及應是本地所生產，絕大多數的學者對此若非不置可否，便是略而不談，從而予人漢代鉛釉陶均來自北方地區窯場所生產的印象。

　　經正式報導的江西省鉛釉陶，分別出土於境內的南昌市、樟樹市、遂川縣、德安縣、清江縣和新建縣等地東漢墓。釉色一律為單色綠釉，目前不見施罩褐釉或褐、綠雙彩作品。所見器形包括井、灶、甑、倉、樽、壺、几案、耳杯、盤、缽、盆、洗、豆、鼎和報告書所稱的唾壺等，於偏紅的陶胎上施薄釉，釉不勻稱，一般呈黃綠或鮮綠色。其中，部分作品如新建縣或南昌市蛟橋鎮出土的長方几案，[4]其造型特徵與同省南昌市等地漢墓出土的無釉素陶案大體一致，[5]雖有可能係當地所生產，但同時又和北方漢墓所見同類作品造型差異不大，因此很難以造型上的些微差異做為判別產地的主要依據。另一方面，江西省南昌市或清江縣武陵漢墓的綠釉壺【圖2.3】，[6]在壺肩兩側各置一環形縱繫的作風，則與北方多數漢墓所見同類作品多在壺肩貼附僅具裝飾、不敷實用的模印鋪首有較大的不同。其次，江西省所出該式綠釉壺，多於器身下置極具特色、形似倒置盤口的折腰高圈足。相對於華北地區較少見到該式圈足壺，具有雙環繫和折腰高圈足特徵的同式壺，則常見於江西地區漢墓所出推測應屬當地所產的無釉陶壺。[7]至於江西省南康縣荒塘

圖2.3　綠釉雙繫陶壺　東漢　高27公分
中國江西省南昌市出土

東漢墓出土的銅壺，壺肩雖裝飾北方鉛釉陶經常可見的鋪首啣環，然器足仍呈倒盤口狀的高足，不過該一形式的銅壺亦見於湖南或山東等地區。[8]

經報導的江西省南昌市或清江縣武陵等東漢墓所出綠釉倉形明器【圖2.4】，[9] 整體造型由圓弧形倉體和活動的倉蓋等兩個主體部分所構成。倉蓋均呈平頂覆缽狀，上端飾一立鳥或寶珠形捉手。倉體上部設一方形小門，平底下置三足。其造型和裝飾既與陝西、河南等北方漢墓出土倉頂作屋脊狀之方形或圓形倉，以及造型略呈直筒狀的所謂「囷」不同，也和曾見於兩湖地區但流行於廣東的於倉底另設支柱的杆欄式圓倉有別。[10] 相對地，清江縣等地所見該一樣式的倉形明器，不僅與同省南昌市絲網塘東漢墓陶倉，[11] 或1950年代南昌市漢墓所出是否施釉不明的同式倉形器，[12] 於造型和裝飾等各方面均極類似。另外，毗鄰江西省的湖北省黃岡市東漢墓亦見此式鉛釉陶倉。[13]

儘管江西境內陶倉的細部裝飾特徵，如蓋頂捉手的造型、倉門下方是否另設爬梯等，彼此之間不盡相同，但整體作風則頗為一致，應可視為是流行於漢代江西地區陶倉樣式具體反映於陶製明器上。一般而言，江西省漢代陶倉模型，經常於倉蓋和倉身另飾一至二道可能是象徵瓦稜的泥條捺紋，但部分作品如前引清江縣武陵綠釉陶倉門下方，則是以形似鋸齒紋的連續陰刻短直線來表現。值得留意的是，這種陰刻連續短直線紋也見於同省漢墓出土的水井模型之上。

江西省漢代陶水井模型，一般呈平口折沿、束頸、直筒形器身。平口上方有時仍保留有帶轆轤裝置的井架。無論如何，於束頸下方頸身交接處飾一周陰刻短直線紋，是江西省漢墓水井模型最具特色的裝飾技法之一。[14] 就此而言，同省清江縣武陵第二號東漢墓，[15] 或南昌市出土的綠釉水井【圖2.5】，[16] 整體既屬平口束頸直筒

圖2.4　綠釉陶倉　東漢　高36公分　　　　中國江西省南昌市出土

圖2.5　綠釉井　東漢　高41公分　　　　中國江西省南昌市出土

式造型，頸身交接部分若非加飾一周陰刻短直線紋，即是在頸肩部位分別貼飾兩道印捺紋，印紋之間另飾山形印捺貼紋，後者之裝飾構思因亦見於江西省漢墓素陶井，可知均屬當地產品。

雖然漢代陶灶模型種類極為豐富，但可從灶體、出煙口的形式或有無，乃至於灶面火眼的數目和排列方式等外觀特徵結合出土地點，輕易地予以分類並設定其地域樣式。不過，有關漢代陶灶的分區、分型問題，以往雖已有較

圖2.6　綠釉灶（含釜、甑、鍋）東漢
高35公分　長56公分
中國江西省南昌市出土

多的討論，[17] 但就與本文直接相關的江西陶灶樣式而言，則較少涉及。經報導的江西省漢墓陶灶均呈平頭舟形，如清江縣武陵或南昌市青雲譜所出舟形灶，[18] 灶面直線排列三火眼，火眼上依次置釜、釜甑組合及小罐，拱形灶門直開到底，無煙囪設置。其與北方漢墓所見各式陶灶明顯不同，但與同省清江縣武陵、南昌市、樟樹市等地漢墓的綠釉灶【圖2.6】在整體設計上完全一致。[19]

經由江西省漢墓出土綠釉壺、倉、井、灶等作品之造型和裝飾特徵，可以間接地確認漢代江西地區應存在有燒造鉛綠釉陶的窯場，估計今後若能仔細審視上述幾類具有明顯地域特色的綠釉陶之胎釉特徵，進而與同省出土的其他綠釉陶器類進行比較，亦將有助於復原江西省漢代鉛釉陶的整體面貌。應該一提的是，鄰接的湖北省黃岡市東漢墓出土的綠釉灶、倉的造型和江西製品頗為相近，但是否由江西省所輸入？仍有待查證。無論如何，就已公布的少數江西省漢墓鉛釉陶清晰圖版看來，其均為正燒燒成，與河南洛陽燒溝或三門峽市出土的鉛釉壺乃是採用覆燒的技法，[20] 有著顯著的不同。不過，經報導的北方漢墓鉛釉陶數量雖極龐大，但發掘報告書一般未涉及作品的燒造技法，故北方各地所出鉛釉陶正覆燒技法的分布及存續年代還有待日後進一步的資料來解決。就目前所見片面的資料看來，山西省侯馬喬村，[21] 同省平陸縣棗園村[22] 或寧夏固原市北原[23] 以及陝西省西安出土的鉛釉壺採覆燒技法，[24] 而安徽省淮北市李樓[25] 或蕭縣東漢墓出土壺則是以正燒燒成。[26]

二、浙江地區鉛釉陶器

多年來我個人雖也懷疑做為南方高溫灰釉最為重要的產區，長江下游浙江省越窯系瓷窯可能亦曾燒製部分鉛釉陶器，可惜並無確實的考古案例。幸運的是，近年浙江省考古文物研究所正式公布同省上虞驛亭謝家岸後頭山第一一號東漢墓出土的一件四管瓶【圖2.7】。此

圖2.7　鉛綠釉四管瓶 東漢 高20公分
　　　中國浙江省上虞出土

圖2.8　青釉五管瓶 東漢 高21公分
　　　中國浙江省博物館藏

平底葫蘆式罐在下方罐身部位等距貼附三管，表面施褐、綠色釉，[27] 整體造型和長江下游地區東漢至三國墓中常見的俗稱「五管瓶」【圖2.8】的器式有明顯的親緣關係，[28] 無疑是該地區所生產。我雖未能親見實物，但從報告書所揭示的彩圖看來，其器表薄施綠釉，有明顯流釉淚痕，積釉處呈鮮豔翠綠色調，缺損部位露胎處呈帶鬆脆質感的肉白色，所以應該就是以低溫燒成的鉛釉陶器。如果此一判斷無誤，那麼這件在發掘報告書中被將之和南方高溫灰釉相提並論、同歸類於所謂「釉陶」的製品，如今可以轉而視為在高溫灰釉中心產區之浙江地區亦有燒造低溫鉛釉陶器的重要例證。

無獨有偶，正當我因浙江東漢鉛釉陶器之確認而雀躍不已，其實卻也憂心此一孤例是否只是自己一廂情願的誤判時，我再次從圖錄得知中國浙東越窯青瓷博物館也收藏有多件從器式上可判斷或屬南方製品的東漢時期鉛釉陶器，其器形除了前所未見有可能曾經修繕拼接的四管瓶【圖2.9】、五管瓶【圖2.10】之外，還包括水井模型和虎子【圖2.11】等，[29] 釉色也有綠釉和褐釉兩種，其中圖2.9、圖2.10這兩件多管瓶似是由來自不同個體的物件經近人加工拼接而成，特別是四管瓶【圖2.9】上方壺蓋下方器身所見雙繫壺造型與前述江西漢墓綠釉壺（同圖2.3）大體一致，故其實際情況和產地也有必要予以審慎評估。除了上述私人籌設的浙東越窯青瓷博物館令人躊躇不安的藏品之外，最近由浙江省博物館研究人員發表的所謂「東漢褐釉窣堵波」【圖2.12】和「東漢黑釉三管瓶」【圖2.13】，[30] 在我看來也是確切無疑的鉛釉陶器，而其器式特徵因為和越窯高溫灰釉器【圖2.14】一致，[31] 從而又可判斷應是浙江地區瓷窯所燒造。另外，近年報導的杭州大觀山果園漢墓（M4）出土之報告書所稱「醬色瓷弦紋罐」【圖2.15】，[32] 以及浙江省西北部位於浙北平原和浙西丘陵交界處的長興西峰壩漢畫像石墓出土的綠釉陶灶【圖2.16】[33] 和鐎斗也是浙江省漢代鉛釉陶器的貴重遺例；浙江省蕭山也出土有此類鉛釉陶器。[34] 從目前的出土跡象看來，隨著今後考古發掘的開展，同省將會有更多的鉛釉陶出土例，而以往經報導的漢代施釉陶器當中是否包括鉛釉陶器在內？有必要一併點檢並予正確地歸類。

圖2.11　鉛綠釉虎子　東漢
中國浙東越窯青瓷博物館藏

圖2.9　鉛綠釉四管瓶　東漢
中國浙東越窯青瓷博物館藏

圖2.10　鉛綠釉五管瓶　東漢
中國浙東越窯青瓷博物館藏

圖2.13
鉛綠釉多管瓶　東漢
中國浙江省上虞博物館藏

圖2.14　越窯黑釉柱形堆塑壺
東漢　高42公分
中國浙江省鄞縣漢墓出土

圖2.12　鉛綠釉柱　東漢
中國浙江省上虞博物館藏

圖2.15　褐釉雙繫罐　高9公分
中國浙江省杭州大觀山果園
漢墓（M4）出土

圖2.16　綠釉灶　高7公分
中國浙江省長興西峰壩漢墓
出土

三、西南地區鉛釉陶器

在談及南方鉛釉陶時，有必要將目光稍微轉向西南地區四川省漢墓製品。由於四川省漢墓所見陶人俑、陶馬【圖2.17】[35] 或明器建築模型等造型特徵均具有明顯的區域色彩，因此可以大體判定該省出土施罩鉛釉的上述器類以及所謂的搖錢樹座【圖2.18】，應該都是當地窯場所燒製的。[36] 其次，四川省漢墓鉛釉陶以褐釉製品居絕大多數，其中重慶奉節趙家灣東漢墓的褐釉魁和蓋盒，[37] 或重慶市萬州區大坪漢墓出土的褐釉博山爐【圖2.19】、三足鼎或長頸壺等製品，[38] 因又和陝西省西安漢墓同類製品造型有共通之處，[39] 此說明四川漢代鉛釉陶除了具有鮮明區域樣式的作品之外，還包括部分與關中地區漢墓陶器器式雷同的製品。綠釉作品相對較少，但重慶市忠縣將軍村東漢墓（M101）則出土了綠釉壺和博山爐蓋。[40] 可以一提的是，美國收藏的一件具有典型四川風格的東漢時期褐釉馬【圖2.20】，馬頰所見模擬護頭具上方貼飾的人面，很有可能是受到西方希臘化時期同形圖像的影響。[41] 如義大利拿坡里博物館（Museo Nazionale di Napoli）藏龐貝遺跡出土的大理石刻浮雕，位於戰士後方馬的前胸飾多爾工女

圖2.17
釉陶馬　高112公分
中國四川省中江塔梁子崖墓（M8）出土

圖2.18
綠釉陶搖錢銅樹座
東漢　高130公分
中國四川省彭山縣雙江出土

圖2.19
褐釉博山爐（M40：19）
高20公分
中國四川省萬州大坪漢墓出土

圖2.20　褐釉馬（a）及人面貼飾局部（b）
東漢　高122公分　美國Robert M. Ellsworth藏

圖2.21 龐貝遺址出土大理石浮雕
義大利拿波里國家博物館
（Museo Nazionale di Napoli）藏

圖2.22 佩耳修斯獵取美杜莎首級
英國大英博物館
（The British Museum）藏

妖首【圖2.21】，[42] 英國大英博物館（The British Museum）也收藏有製作於西元前五世紀之佩耳修斯（Perseus）獵取美杜莎首級，以及由美杜莎頸部出生的兒子和天馬【圖2.22】，[43] 推測前述四川褐釉馬馬頰所貼飾的人面極可能就是多爾工姊妹中最著名的女妖美杜莎。

圖2.23 綠釉倉 高19公分
中國江蘇省鎮江丁卯墓（M8）出土

四、江蘇地區鉛釉陶器

　　江蘇地區漢代鉛釉陶器出土例不多，蘇北新沂等地漢墓之外，鎮江丁卯「江南世家」工地八號墓以及邗江縣甘泉鄉等兩處地點相近的遺址亦見出土鉛釉陶器。其中，鎮江丁卯墓（M8）所見鉛釉陶均屬綠釉，器形包括耳杯、盤、罐和倉、灶等模型。雖然鎮江丁卯墓報告書依據同墓伴出的一件青瓷有段肩四繫罐和浙江省餘姚市湖山鄉東吳墓（M54）青瓷罐相近，而將墓葬年代定為東吳時期（222–280）。[44] 不過，考慮到青瓷有段肩帶繫罐般的罐式集中見於東漢（25–220）至三國（220–280）初期，浙江省海寧市、[45] 江西省南昌市[46] 東漢墓或河南省安陽曹操高陵均見類似器式的有段肩青瓷罐，[47] 看來鎮江丁卯墓（M8）的相對年代有可能在東漢末期至三國初期之間。值得留意的是，鎮江丁卯墓（M8）出土的鉛綠釉倉【圖2.23】、灶【圖2.24】模型和江西省南昌市同類製品（同圖2.4、2.6）不僅器形雷同，彼此的胎釉也頗一致，極有可能來自同一地區窯場所生產。就倉、灶等模型的區域造型特色而言，鎮江丁卯墓（M8）製品有可能是由江西省所攜入。無論如何，從江西省出土綠釉灶的形制特徵可以復原得知，鎮江丁卯墓（M8）報告書所

謂的「陶盅」應即上承陶甄，置於灶眼上的釜。
此外，江蘇省邗江縣甘泉鄉出土的施罩青綠色的
雙層陶倉樓【圖2.25】，其底樓正面樓梯上方開一
門，上設屋簷；頂樓正面置兩樘對稱窗扇，上有
四阿式屋頂。[48] 類似構造的倉樓模型，曾見於同
省邳州市或銅山縣數座東漢墓，[49] 其中銅山縣班
井村一號墓陶樓頂施醬色釉，倉體施黃褐色釉。[50]
考慮到同省新沂等地東漢墓亦出有綠釉灶、廁等
鉛釉陶器，[51] 可以推知上述揚州邗江漢墓出土具
有當地建築樣式施罩鉛釉的倉樓應該是本地所燒
製的。

圖2.24　綠釉灶　高11公分
　　　中國江蘇省鎮江丁卯墓（M8）出土

五、山東地區漢墓鉛釉陶器

　　西與河北、河南兩省相連，南和安徽、江蘇
兩省接壤的山東省漢代鉛釉陶器主要分布在魯中
南山部丘陵區，但北部的章丘、禹城或寧津等地
漢墓亦見鉛釉陶器。後者北部區器形種類有不少
與中南部區出土鉛釉製品有別，但卻和北京、河
北省漢墓鉛釉陶相近。經報導的章丘縣普集鎮、
禹城車站以及寧津縣龐家寺等東漢墓鉛釉陶均呈
以銅為發色劑的綠色調。其中，禹城漢墓[52]和寧
津漢墓的綠釉十二連燈[53]所見華麗繁縟的構思，和
河北省石家莊市北宋村（M1）[54]以及北京平谷[55]等
兩座東漢墓出土的綠釉九連燈風格相近；其次，
寧津縣漢墓的盉、多層樓模型以及帶喇叭式高足
的壺，[56] 也和北京順義臨河東漢墓同類綠釉製品
造型相近。[57] 另外，高唐縣或章丘縣普集鎮東漢
墓出土之極具特色的綠釉庖廚俑【圖2.26】以及
帶頸肩圈帶的綠釉犬，[58] 除可見於前述北京平谷
漢墓之外，[59] 亦見於河北省石家莊市[60]或沙河市[61]
等東漢墓葬。看來，魯北和河北省區漢墓具有類

圖2.25　綠褐釉陶倉樓　東漢　高38公分
　　　中國江蘇省邗江縣出土

圖2.26　綠釉庖廚俑　高30公分
　　　中國山東省高唐縣東塌河出土

緣相近的墓葬陶器。

　　另一方面，由於負責編寫發掘報告書的考古學家，往往不加區別地將低溫鉛釉陶和高溫灰釉炻器等兩類性質截然不同的施釉陶瓷，籠統地歸類於所謂「釉陶」，因此過去報導的山東省南部、江蘇省北部西漢中期墓所出「釉陶」當中是否包括鉛釉製品？[62] 因乏彩圖，讀者無從辨識。近年刊行的《魯中南漢墓》雖亦見類似情況，所幸部分作品添附彩版，此提供筆者得以從彩圖針對「釉陶」的屬性進行間接的辨識。由山東省文物考古研究所匯編的上述山東省中南部漢墓考古資料集所報導登錄的漢墓達一千六百餘座，從所附彩圖可以判定屬鉛釉製品者計約二十件，其分別出土於藤州市、曲阜市和嘉祥縣。

　　2000年所發掘嘉祥縣臥龍山鎮長直集村的三百餘座漢墓當中僅三座墓（M35、M215、M307）出土鉛釉陶器，但器形相對豐富，包括壺、罐、盒、盤、鼎、盉、樓、灶、豬圈等，所見作品多施紅褐單色釉【圖2.27】，部分作品褐釉表泛不規則綠斑【圖2.28、2.29】。後者豬圈上設瓦頂廁所，說明了當時人們一方面藉由養豬來積肥，同時又將人的排泄物餵食豬隻。[63] 個別作品如長直集村M35褐釉綠斑帶蓋倉罐【圖2.30】器身上部口肩部位陰刻複線山形紋，[64] 目前未見印花浮雕紋飾。上述出土鉛釉陶的三座長直集村漢墓的相對年代約在新莽（9–24）至東漢（25–220）早期，部分製品如M215出土褐釉盉雖和魯北寧津漢墓綠釉盉屬同一器式，但雙眼陶灶（M35、M307）則和前述北部章丘、禹城、寧津漢墓所見綠釉單眼灶構造有所不同，而和位於魯西南的濟寧師專西漢墓（M11）出土的黃綠色釉雙眼陶灶造型一致。[65]

圖2.27　褐釉盉　高25公分
　　　　中國山東省嘉祥縣長直集村漢墓
　　　　（M215）出土

圖2.28　褐釉綠斑灶　高9公分
　　　　中國山東省嘉祥縣長直集村漢墓
　　　　（M307）出土

圖2.29　褐釉綠斑豬圈及豬　高15公分　長30公分
　　　　中國山東省嘉祥縣長直集村漢墓
　　　　（M35）出土

圖2.30　褐釉綠斑帶蓋倉罐　高21公分
　　　　中國山東省嘉祥縣長直集村漢墓
　　　　（M35）出土

除了《魯中南漢墓》收錄的曲阜市花山墓地（M84）、藤州市封山墓地（M3）和嘉祥縣長直集村墓地（M35、M215、M307）的鉛釉陶之外，同區域藤縣、臨沂和蒼山等地漢墓亦見出土鉛釉陶的零星報導。所見作品多數和魯中南區素陶器有共通之處，部分作品如臨沂銀雀山西漢墓（M6）鉛釉陶博山爐造型[66]則和北京平谷漢墓綠釉製品大體相近。[67]不過，最為特殊的鉛釉陶或許應屬藤州市封山墓（M3）出土的黑釉盤口壺了。該黑釉壺【圖2.31】造型呈深盤口、短頸、斜弧肩，最大徑在肩腹處，以下弧度內收成平底，肩腹部位密布粗弦紋，表施罩醬黑釉，從釉色和釉質特徵看來應屬鉛釉製品。[68]由於類似造型的盤口壺是浙江省越窯系高溫灰釉炻器常見的器式之一，同時越窯系高溫灰釉炻器也頻繁地販售到北方許多省區，如山東省曲阜市花山漢墓（M84）出土的越窯灰釉盤口壺【圖2.32】[69]即為其中一例，而與上述越窯灰釉壺器形相近的我懷疑可能是施罩鉛釉的製品雖亦見於同省微山縣微山島漢墓（M20G3），[70]但後者報告書僅揭載黑白圖版，故作品是否確屬鉛釉？還有待證實。就此而言，可確認屬鉛釉陶的封山墓（M3）值得予以留意。問題是，封山墓（M3）低溫鉛釉壺無繫耳，但花山墓（M84）高溫灰釉壺壺肩置縱式雙繫，因此封山墓（M3）鉛黑釉壺就提示了思考漢代區域鉛釉陶存在情況的幾種可能性：一

圖2.31　黑釉盤口壺　高19公分
　　　　中國山東省藤州市封山漢墓
　　　　（M3）出土

圖2.32　越窯灰釉盤口壺　高29公分
　　　　中國山東省曲阜市花山漢墓
　　　　（M84）出土

種可能是越窯系窯場不僅生產高溫炻器也燒造低溫鉛釉陶，並以此外銷。另外可能是，山東地區陶工以越窯灰釉炻器為模仿的對象，從而燒造出局部有所更動但大體造型相近的低溫鉛釉製品。再來則是其竟是浙江、山東兩省以外之其他省區燒製的區域性產品。在窯址未能發現的今日，以上無從證實或證偽的臆測或許可能招致譏評，然而與蘇北徐州市毗鄰的安徽省蕭縣【圖2.33、2.34】[71]或淮北市李樓[72]漢墓也出土了類似造型的鉛釉陶，楊哲峰認為此應係當地或鄰近地區燒造的產品，並借用漢代石槨墓或畫像石墓的區域研究概念，將之稱為蘇魯豫皖交界地區風格。[73]從蕭縣漢墓（XFM13、XPM150）出土鉛釉盤口壺壺口頸部位折角銳利以及肩部所見多重弦紋等細部作工看來，我認為蕭縣漢墓作品和前述魯南藤州市封山墓

（左）圖2.33
褐釉盤口壺
中國安徽省蕭縣漢墓
（M13）出土

（右）圖2.34
褐釉盤口壺
中國安徽省蕭縣漢墓
（M150）出土

圖2.35
黑釉壺
中國山東省蒼山縣漢墓（M4）出土

圖2.36
釉陶壺
中國安徽省蕭縣漢墓（M27）出土

圖2.37
釉陶壺　高24公分
中國江蘇省徐州市黃山漢墓出土

（M84）所出黑釉壺應屬同一系統作坊之產物。就目前的資料看來，與山東省南部近蘇北的
蒼山縣漢代石棺墓（M4）出土的盤口、粗短頸黑釉壺【圖2.35】[74] 器式相近的鉛釉壺亦見於
蕭縣漢墓（XWM27）【圖2.36】，[75] 不僅如此，與兩者器式相近的盤口壺還見於蘇北徐州市
黃山畫像磚石墓報告書所謂紅釉壺【圖2.37】。[76] 據此似可勾勒出以安徽省北部、江蘇省北部
和山東省南部即徐州地區為流通範圍的一群具有特色的鉛釉陶器，故可稱之為徐州樣式鉛釉
陶。

六、北方鉛釉陶器及相關問題

　　漢代鉛釉陶器的釉色可大致區分為綠釉、黃褐釉和褐、綠二彩釉。其中，二彩釉還可以
細分為於褐釉上施加綠彩或綠釉褐彩，以及於器的表裡或上下部位分別施罩綠釉和褐釉等

作品；陝西省甘泉地區漢墓所出個別鉛釉陶
【圖2.38】則是在褐釉上另飾綠釉和黑彩，
可說是具有三彩視覺外觀的罕見作品。[77] 就目
前的考古資料看來，褐釉的出現年代要較綠
釉早，如前述陝西省西安郊區西漢武帝（西
元前141–87）初年陳請士墓的鉛釉陶（同圖
1.24～1.26）均為絳、褐、黃褐色釉，不見綠
釉作品；[78] 近年發掘的陝西省西安北部鄭王村
漢墓發掘顯示，鉛釉出現於IV組（西漢中期偏
後），至VI組（西漢晚期）、VII組（新莽及稍
後）盛行。其中，屬於IV組的M73、M84、
M112所出土者均為褐釉或醬褐釉，僅M103有
黃綠釉，至V組（西漢晚期），除有褐釉外，
如M106、M110、M120均出土了綠釉倉、
盒、罐等製品。[79] 另外，河南省洛陽燒溝漢墓
群的發掘也表明：褐釉陶存在於I型一式到II
型一式墓葬之內（西漢中期至新莽），綠釉陶
出現於II型二式墓（西漢晚期至新莽），而以
III型二式墓（東漢早期至中期）最為流行，[80]
至於在器身上、下部位分別施罩綠釉或褐釉的
雙色釉製品，則多見於河南省濟源【圖2.39；
同圖1.17、1.18】，[81] 和洛陽一帶。[82]

　　此外，從陝西省寶雞市譚家村[83] 或鳳翔縣
田家莊鄉等西漢晚期墓出土，於褐釉上施加綠
彩的作品，[84] 以及山東省嘉祥長直集村漢墓所
見褐釉綠斑豬圈（同圖2.29），[85] 可知褐、綠

圖2.38　在褐釉上施綠彩和黑彩的三彩釉陶灶
　　　　長19公分　高10公分
　　　　中國陝西省甘泉地區漢墓出土

（左）圖2.39　綠釉褐陶都樹　西漢　高64公分
　　　　　　　中國河南省濟源市出土
（右）圖2.40　褐釉綠彩刻紋囷　高44公分
　　　　　　　中國陝西省甘泉地區漢墓出土

二彩釉也是陝西等北方地區西漢後期釉陶的裝飾技法之一。[86] 特別是關中通往陝北的要衝陝北
南部甘泉縣不僅多見褐釉綠彩製品【圖2.40】，並且往往先以陰刻勾劃輪廓而後內填綠釉，甚
至可見於褐釉上施加黑、綠二彩的三彩製品，其年代約在西漢晚期到新莽時期。[87] 其次，西安
市未央區第三號西漢中晚期墓曾出土報告書所稱器表施綠釉，內壁掛褐釉的鐘式壺；[88] 臺灣私
人藏品中則見外施褐釉，內壁掛綠釉的東漢陶魁（同圖1.21）。[89] 這既透露出該類彩飾鉛釉陶
的可能燒造地區，其相對年代也表明複色彩飾是中國早期鉛釉陶的裝飾技法之一，而這種於

同一器上之不同部位分別施罩相異彩釉的裝飾作風，正是羅馬釉陶（同圖1.20：左）常見的加飾手法。應予留意的是，河南省濟源漢墓（M10）出土的一件施罩鉛褐釉的奏樂俑【圖2.41】，頭戴平沿圓帽，身披斗篷，嘴含倒「V」形兩管，正是在吹奏著古代歐亞之著名一嘴雙吹式氣鳴樂器，亦即曾經在古希臘音樂史上扮演重要角色的奧洛斯（Aulos），是考察東西文化交流的具體物證。[90]

在此值得一提的是，漢代西域今東土耳其斯坦地區（新疆維吾爾自治區）至今未有漢代鉛釉陶器出土的正式報導，而今青藏高原東北青海省省會西寧和漢代涼州地區今甘肅省張掖、武威漢墓出土鉛釉的年代則要晚於關中地區，[91] 甘肅省張掖東漢墓不僅出土綠釉陶罐，還可見到施掛綠釉的三足帶蓋陶硯【圖2.42】，[92] 是極為少見的漢代鉛釉陶作例。其次，漢代鮮卑領地，今內蒙古中南部巴彥爾、鄂爾多斯和包頭等地漢墓，因缺乏可資比較的紀年遺物，故考古工作者或因考慮文獻記載東漢光武帝建武二十六年（50）撤回河套地區移民之史實，而將包頭等地漢墓出土的鉛釉陶器定年於西漢時期；[93] 或者依據伴出的銅錢而將出土有著名褐釉博山奩【圖2.43】的召灣漢墓（M47）的年代定為西漢晚期元帝（西元前48–33）至平帝時期（西元前1–後5）。[94] 不過，依據文獻記載，包頭及其周邊地區是南匈奴主要活動區域，近年的研究也顯示有殉牲現象，且伴出鉛釉陶器的召灣六七號墓或召潭三號墓等南匈奴人墓葬之相對年代應在東漢時期（25–220）。[95] 其次，若將召灣漢墓（M47）三足博山奩奩身所見牛首人身和雞首人身等看似成對的神怪，[96] 結合畫像石所見同類圖像看來，則該類圖像以魯南、蘇北（徐州）的時代最早，[97] 約流行於東漢初期，延續至東漢中、後期仍可見到，甚至影響及陝北和晉西北。[98] 因此，和陝北、晉西北兩

圖2.41
吹奏Aulos的褐釉胡人俑 高11公分
中國河南省濟源漢墓（M10）出土

圖2.42
綠釉三足帶蓋硯 口徑9公分
中國甘肅省張掖漢墓出土

圖2.43
褐釉奩 東漢 高22公分
中國內蒙古召灣漢墓（M47）出土

圖2.44　褐釉鴟鴞
　　　　中國內蒙古鄂爾多斯東勝區
　　　　亂圪旦梁漢墓出土

圖2.45　綠釉壺　高41公分
　　　　中國寧夏固原北塬漢墓
　　　　（M5）出土

地同屬漢代並州，今內蒙古中南部地區包頭漢墓所見此類獸首人身圖像之年代有較大可能屬於東漢時期。相對而言，內蒙古鄂爾多斯東勝區亂圪旦梁漢墓出土的褐釉鴟鴞【圖2.44】的年代應早於東漢。[99] 內蒙古之外，陶鴟鴞也見於河南、遼寧、寧夏和甘肅等地漢墓，其成形有輪製和模製二類，形態特徵分首身一體和首身分離二式。[100] 與亂圪旦梁褐釉鴟鴞同屬首身分離，以轆轤製作身軀的作品見於河南省輝縣琉璃閣新莽墓（M153）。[101] 鴟鴞寓意死亡，[102] 而以陶鴟鴞入壙則是為護衛死靈。[103] 另外，近年公布的寧夏固原市北塬漢墓（M5）出土的釉陶壺【圖2.45】壺身下置切削呈多面的高足，施釉後採覆燒技法燒成，[104] 這類切削呈多面的高足釉陶壺於甘肅省武威雷台漢墓亦見出土，[105] 是西北區域具特色的樣式之一。

七、以長江流域為主的南方地區鉛釉陶的釉色傾向

就目前所見的南方出土鉛釉陶而言，其出現年代既比北方晚，釉色種類也較為單調。如江西省鉛釉陶只能上溯東漢（25–220），並且一律屬於單色綠釉；浙江省鉛釉陶雖見褐、綠二色釉，但其年代不能早於東漢。四川地區所出作品有的雖可早自新莽時期

圖2.46　綠釉灶　高9公分　長21公分
　　　　中國湖南省長沙硯瓦池漢墓
　　　　（M9）出土

圖2.47　綠釉屋 高18公分
　　　　中國湖南省郴州漢墓（M2）出土

（9–24），釉色包括綠釉和黃褐釉，但以黃褐釉作品居大多數，不見綠、褐二彩作品。從器式而言，江蘇地區鉛釉陶可區分為兩群，其中出土於鎮江東漢墓的一群有可能是自江西地區所攜入。經正式報導的湖南省鉛釉陶均出土於東漢墓，所見作品釉色多屬綠釉【圖2.46】，[106] 但長沙漢墓曾出土褐釉雞圈。後者以及衡陽豪頭山東漢永元十四年（102）墓出土的綠釉雞圈模型，[107] 因與同省長沙漢墓常見的灰陶作品造型一致，[108] 具有當地雞圈構築特徵，極有可能是本地區窯場所生產。另外，地近嶺南的湖南省郴州燕泉路出土的雙層陶屋【圖2.47】，屋頂無板瓦屬仰瓦灰梗樣式，整體施罩綠釉，具有當地的建築構造特徵。[109] 這樣看來，除了北方地區窯場之外，漢代鉛釉陶器的產地至少還包括長江中游湖南、江西，以及長江下游江蘇、浙江和西南地區的四川等省分，但目前未見嶺南漢墓出土鉛釉陶的可靠報導。[110] 其次，相對於四川地區鉛釉陶器造型既見與關中地區相近者，有的還和雲南漢墓陶器有共通之處；湖南省常德東漢墓（M73）的綠釉倉和雙繫壺既與江西省同類作品頗為類似，同墓所出綠釉豬圈上的四阿式屋頂或豬的造型則又和湖北省襄樊市漢墓（M59）、[111] 隨州東城區漢墓（M1）等東漢墓作品造型一致，[112] 表明湖南地區鉛釉陶同時具有南、北兩地的造型要素。相對而言，前述郴州綠釉陶樓部分結構和廣東、廣西地區陶屋模型相近一事，則又說明了該省南部區域建築和嶺南有較深的類緣關係。應予一提的是，近年上海博物館針對湖南省東漢墓出土，外觀近似白瓷的標本所做的科學測試表明，個別標本釉中含鉛量達百分之五十，屬鉛釉系統。[113] 另外，考慮到江西省和湖北黃岡地區漢墓鉛釉陶器式的相似性，同時江西和湖南兩省漢墓出土陶瓷等器皿亦頗為類似，兩省皆出土了極具地域特色的底置高圈足豆式碗，[114] 因此或可將長江中游江西和湖北東南部、湖南中北部區的鉛釉陶視為同一陶器文化圈的產物。

第三章
魏晉南北朝鉛釉陶器諸問題

　　經正式報導，出土有鉛釉陶的年代最晚之漢代紀年墓屬河南省洛陽東漢光和二年（179）王當墓。[1] 不過，比王當墓年代更晚的東漢（25–220）末期鉛釉陶出土例則見於近年中國考古重大發現之一 —— 河南省安陽市西高穴曹操高陵。西高穴墓的墓主比定以往有諸多歧見，[2] 但從墓葬規模、地望以及伴出之帶「魏武王」銘文的石碑看來，本文同意報告書所認為西高穴二號墓應可確認屬曹操高陵。[3] 西高穴墓所見陶瓷計有青瓷、素陶器和鉛釉陶。由於中國北方青瓷要晚迄六世紀北朝時期才出現，所以高陵伴出的青瓷罐【圖3.1】無疑來自南方，[4] 其短直口下設平折肩，折肩下方弦紋置對稱四橫繫，罐身有明顯麻布紋，青釉偏黃，施釉不到底，和長江中游湖北省、江西省【圖3.2】或下游浙江省東漢（25–220）至三國時期（220–280）出土作品頗為類似，[5] 均屬南方地區瓷窯所生產。值得留意的是，高陵出土的鉛褐釉四繫罐【圖3.3】之罐式卻又酷似前述同墓出土的南方青瓷罐（同圖3.1）。因此，高陵所見鉛褐釉帶繫罐既有可能是北方陶工模仿南方青瓷罐式的結果，也有可能根本就是南方瓷窯所燒製，並且和高溫青瓷一同運銷至北方地區，但此均有待日後的資料來證實。儘管學界亦見以建安十三年（208）曹操大軍與孫權、劉備盟軍因「赤壁之戰」形成三家鼎立為三國時代的起始點，但一般仍是以曹丕廢漢建國稱魏的黃初元年（220）為三國的正式開端，因此高陵鉛釉陶可說是曹操主政但沿用漢帝建安年號之東漢末期建安年間（196–220）鉛釉製品動向的一個縮影，值得予以重視。另一方面，由於經正式報導的三國時代遺跡少見鉛釉陶器，以致過去有不少學

圖3.1
青瓷四繫罐　高19公分
中國河南省安陽市曹操高陵出土

圖3.2
青瓷四繫罐　高28公分
中國江西省南昌市漢墓出土

圖3.3
釉陶四繫罐　高22公分
中國河南省安陽市曹操高陵出土

者主張鉛釉陶於魏晉南北朝時期（220–589）已經絕
跡，並認為造成鉛釉陶消失的原因乃是北方戰亂頻
仍、社會動盪不安、窯業遭受嚴重破壞，而且曹魏
禁行厚葬，朝廷屢次頒布薄葬令，致使鉛釉陶器陪
葬品需要量銳減。[6] 同時，突飛猛進的南方青瓷窯業
也提高人們使用青瓷器皿的興趣，從而取代了鉛釉
陶器。[7]

　　儘管北方出土南方青瓷實例已隨考古發掘的進
行而漸增多，但遠未達到可取代鉛釉陶器的數量，
因此主張青瓷取代鉛釉陶的說法不宜採信。另一方
面，就目前的考古資料看來，主張鉛釉陶至魏晉南
北朝時期業已消失的論調，未免言過其實。因為在
北京、河北、河南、山東、山西、陝西、遼寧、甘
肅、青海、江蘇，甚至雲南或今東土耳其斯坦（新
疆維吾爾自治區）等地區均曾出土此一時期的鉛釉
陶器。[8] 其中，北京海淀區八里莊曹魏墓出土褐釉灶
和榻【圖3.4】，[9] 北京房山區小十三里西晉墓出土褐
釉樽【圖3.5】、榻、耳杯【圖3.6】、鴨頭勺和人俑
【圖3.7】，[10] 北京景王墳西晉墓（M1、M2）出土綠
釉人俑、牛車，[11] 河南省洛陽谷水晉墓（FM5）亦出
土醬釉盤、耳杯等鉛釉器皿，[12] 洛陽市衡山路西晉墓
（HM719）則出土了鉛釉陶燈【圖3.8】。[13] 近年發
表的山東省鄒城西晉永康二年（301）劉寶墓也陪葬
有壺、樽、勺、榻和薰爐或獸唧耳杯注盂【圖3.9】
等多種鉛釉陶器。[14] 上述資料表明：魏晉時期鉛釉陶
的燒造傳統雖趨沒落，但並未完全斷絕。另外，曹
魏政權力主薄葬，[15] 此或是當時北方鉛釉陶趨於沒落
的原因之一。

　　在討論三國時期鉛釉陶時另有饒富趣味的考古
出土案例，此即湖北省襄樊樊城三國墓（M1）出土
的一群作品。[16] 該墓出土鉛釉陶當中，首先引人目光
的是一件通高逾一公尺的陶樓【圖3.10】。陶樓由門

圖3.4
褐釉陶榻 長27公分
中國北京市海淀區曹魏墓出土

圖3.5
褐釉樽 口徑17公分
中國北京房山區小十三里西晉墓出土

圖3.6
褐釉耳杯 口徑11公分
中國北京房山區小十三里西晉墓出土

圖3.7
褐釉人俑 高21公分
中國北京房山區小十三里西晉墓出土

圖3.8　褐釉燈　高11公分
　　　　中國河南省洛陽市西晉墓（HM719）出土

圖3.9　褐釉獸啣耳杯注盂　高5公分
　　　　中國山東省鄒城西晉永康二年（301）
　　　　劉寶墓出土

圖3.10　褐釉陶樓　高104公分
　　　　　中國湖北省襄樊樊城三國墓（M1）出土

樓、院牆和兩層樓閣所組成，頂層五脊四柱式屋頂，脊端有葉形鴟尾，正中立相輪，上置月牙形獸。眾所周知，相輪是佛塔頂端的裝置，而有關中國建造浮圖祠之最早文獻則是由篤信佛法的下邳相（治在今江蘇省宿遷西北）笮融所興建的，即：「以銅為人，黃金塗身，衣以錦采，垂銅盤九重，下為重樓閣道，可容三千餘人」（《三國志・吳志・劉繇傳》），屬層樓頂裝置九層銅盤的多層樓。其次，《西域記・鞮羅釋迦伽藍條》記載的精舍是「上置輪相，鈴鐸虛懸；下建層基，軒檻周列」，也是在屋頂設相輪的建築。學界早已指出中國塔上傘蓋即後來所謂相輪其實和中國古代用以顯示尊貴的華蓋或傳由西漢武帝（西元前141–87）造立的承露盤有關，[17] 笮融所建重樓上的銅盤其實是印度窣堵波（Stúpa）之傘蓋和中國之多層華蓋的綜合，[18] 而前述湖北省襄樊三國墓的鉛釉陶樓則是中國重樓結合印度式塔剎的年代最早的實物資料，是早期佛教相關圖像播入中國的貴重實例。襄樊樊城三國墓（M1）雖伴出了漢代永初二年（108）紀年銅盤，但報告書則依據墓葬形制、結構和隨葬器物的比對，具說服力地將墓葬年代定在三國（220–280）早期。就三國時期鉛釉陶的器形種類而言，襄樊樊

城墓（M1）除帶印度式塔剎的重樓顯示了與佛教圖像相關的新要素之外，同墓伴出的綠釉博山爐【圖3.11】、豬圈【圖3.12】、犬等鉛釉陶之外觀特徵和東漢製品幾乎難以區別。三國時期鉛釉陶器和漢墓出土釉陶器式大體一致的現象，還見於陝西省華陰縣報告書所推定的晉墓（M1）出土的表飾青釉裡掛褐釉的井、倉【圖3.13】等明器模型。[19] 由於該磚墓構築形制既與河南省洛陽十六工區正始八年（247）曹芳墓一致，[20] 伴出的釉陶罐也和河南省偃師曹魏墓（M6）無釉素陶罐造型極為相近，[21] 故陝西省華陰縣墓（M1）的年代應可上溯三國曹魏時期（220–266）。尤可注意的是，華陰縣墓（M1）和近年公布的西安曹魏墓（M14）[22] 所出釉陶種類和器形特徵均與東漢時期同類製品極為類似，結合湖北省襄樊樊城墓（M1）鉛釉陶資料，明示了流傳於世的大量所謂漢代鉛釉陶器當中，其實可能包括部分的三國時期作品，而前述華陰縣墓（M1）和西安曹魏墓以及樊城墓（M1）出土作品則提供了今後檢驗存世所謂漢代鉛釉陶器確實年代的線索，值得重視。

　　另一方面，筆者過去曾撰文涉及江蘇省六朝墓出土的幾件被稱為「絳釉罐」的褐色鉛釉小罐，當時認為其是由北方，特別有可能是由洛陽地區所攜來的。[23] 然而六朝時期南方地區是否也生產鉛釉陶器？以下即針對學界迄今未有任何討論的南方六朝墓出土鉛釉陶之產地略作考察。

一、南方鉛釉陶器的確認

　　南方六朝墓葬當中，除了江蘇省南京、揚州晉墓曾出土幾件尺寸在一○公分以下，筆者判斷屬於鉛釉陶的醬褐釉小罐之外，從個別彩色圖錄所收錄的作品中，還可確認南方出土鉛釉陶器至少還包括

圖3.11
綠釉博山爐　高20公分
中國湖北省襄樊樊城三國墓（M1）出土

圖3.12
綠釉豬圈　口徑20公分
中國湖北省襄樊樊城三國墓（M1）出土

圖3.13
褐釉倉線繪圖　高34公分
中國陝西省華陰縣晉墓（M1）出土

了俗稱的「穀倉罐」或「五聯罐」。雖於發掘報告書均以「釉陶」一詞概括上述幾件作品，而未意識到或者說未能辨識出到底係灰釉抑或屬鉛釉製品？不過，就筆者經由圖版所能確認的施罩鉛釉中俗稱的「穀倉罐」至少有以下四例，即：南京鄧府山墓【圖3.14】、[24] 南京甘家巷高場墓（M1）、[25] 南京江寧西晉太康元年（280）墓[26] 以及南京中華門外西晉元康三年（293）墓【圖3.15】[27] 等四座墓出土的「穀倉罐」。其中，鄧府山墓的時代在發掘報告書中並未確認，既稱「可早自孫權時，還可至東晉初年」，又說可能為「漢末或六朝初」，不過同墓出土的青瓷蛙盂既與鎮江高淳金山下一號吳墓所出者造型一致；[28] 其青瓷盤口也與趙士岡吳赤烏十四年（251）墓作品相近。[29] 其次，鄧府山一號墓的屋形雞舍曾見於鎮江高淳化肥廠一號吳墓；[30] 帶四阿頂廁的陶豬圈也與推測東吳時期的建寧磚瓦墓所出同類作品相近。[31] 若結合考慮該墓屬帶小耳室短甬道構築，具長江下游吳墓流行樣式之一，則鄧府山一號墓的時代應為東吳無疑。此外，鄧府山一號墓出土的紅陶穀倉罐的造型、裝飾作風，亦多與早年傳上虞龍山出土品頗為類似，其時代也應相近。後者龍山所出作品，曾由羅振玉將其定名為「吳會稽陶罍」，看來羅氏當是有所依據的。[32]

其次，南京甘家巷高場墓雖缺乏明確紀年遺物，但出土的青瓷缽與郎家山西晉元康三年（293）墓，[33] 或周墓墩西晉元康七年（297）周處墓所出作品相近；[34] 青瓷小盂與南京西晉太康六年（285）曹翌墓作品一致；[35] 其帶蓋陶罐不僅見於中華門外板橋公社吳墓，[36] 也與幕府山吳五鳳元年（254）一號墓作品有類似之處；[37] 而吳天冊元年（275）墓所出陶磨造型更與高場一號墓

圖3.14
絳釉堆塑穀倉罐（a）及局部（b）　東吳
高40公分　中國江蘇省南京市鄧府山墓出土

圖3.15
絳釉堆塑穀倉罐　高33公分
中國江蘇省南京市中華門外西晉元康三年
（293）墓出土

作品完全一致。[38] 這樣看來，高場一號墓的時代，雖然未必如過去部分研究者所推測可能為吳赤烏（238–251）之後那樣早，[39] 然而肯定不晚於三世紀。結合其出土陶瓷的組合情形等看來，發掘報告書將之定為東吳時期墓葬應是頗為貼切的。

就目前的考古資料看來，這類於罐身另安置四只小罐或貼飾人物、鳥、獸、亭臺樓閣之所謂「穀倉罐」或「五聯罐」是南方六朝墓特有的器式。其出土分布明顯集中於江蘇和浙江兩省，安徽江西、福建等省亦有少量出土，[40] 不過施罩有鉛釉的該類製品只見於南京地區吳至西晉墓。所見作品下部罐身至上部屋頂之間設二層平臺，平臺上裝飾人物、佛像，甚至孝子匍伏哭棺的場景，其造型和裝飾特徵和浙江省越窯所生產的青瓷穀倉罐大不相同，地區風格明顯，極有可能是南京地區窯場所燒造的製品。換言之，南方六朝墓不僅出土鉛釉小罐，從穀倉罐的造型和裝飾特徵還可確認這類具有南方造型要素的貼塑罐，無疑是南方窯場所生產，是相對於前述三國曹魏鉛釉陶之孫吳領域鉛釉陶器。不僅如此，從南京出土的吳至西晉鉛釉穀倉罐的器式作風看來，其應是南京一帶窯場所生產。值得一提的是，前述揚州邗江東漢墓既曾出土推測是當地所燒製的施罩鉛釉的陶樓（同圖2.25），浙江上虞漢墓（M11）出土的一件可能是浙江本地窯場所燒造的鉛釉陶器（同圖2.7），也是於罐身等距貼飾三管，其與六朝時期「穀倉罐」、「五聯罐」器式有明顯的淵源關係。看來相對於漢、六朝時期鼎盛於南方的高溫灰釉器，此一時期南方鉛釉陶似乎集中出現於「穀倉罐」、倉樓等具有明器性質的非日常用器。

另外，前述相對年代可能在東漢末期至三國初期的江蘇省鎮江丁卯墓（M8），其出土的疑似由江西省攜入的鉛綠釉陶之器形也包括倉（同圖2.23）、灶（同圖2.24）等模型。

二、魏晉十六國墓出土的鉛釉陶器 —— 從所謂絳釉小罐談起

魏晉墓出土鉛釉陶器當中，以通高一般在一〇公分以下的施罩茶褐、黑褐或茶紅色鉛釉的所謂「絳釉小罐」令人印象最為深刻。這類造型小巧的絳釉罐出土於北京及河北、河南、山東、山西、陝西、遼寧、甘肅和江蘇等各省分，而以洛陽西晉墓最為常見，出土時多一墓一件，但個別墓葬如山東省鄒城劉寶墓則出土四件之多【圖3.16】。[41] 所見作品器表多施滿釉，以支釘覆燒而成，故在器肩留下三處芝麻般的細小支釘痕，這與經常採用覆燒技法燒製而成的漢代鉛釉陶有共通之處，但作工更為精緻講究。

一般而言，設若要在缺乏窯址出土資料的情況下，勉強判斷個別墓葬出土陶器是否可能是當地所產？或許可以採取前述考察漢代、六朝南方鉛釉陶的方式，亦即依據作品的外觀造型或裝飾特徵，逐與推測應為當地所生產的素陶器之器式進行比較，即觀察作品是否符合該當區域的樣式來判定其可能的生產地。然而，本文在此所面臨的困境卻是：做為絳釉罐

圖3.16　褐釉罐　高4-5公分　中國山東省鄒城西晉永康二年（301）劉寶墓出土

（左）圖3.17
褐釉罐　高5公分
中國河北省邢台西晉墓出土

（右）圖3.18
褐釉罐　高6公分
中國甘肅省敦煌嘉峪關
十六國墓（M11）出土

（左）圖3.19
褐釉罐
中國河南省洛陽西晉墓出土

（右）圖3.20
褐釉罐　東晉　高3公分
中國江蘇省南京仙鶴觀墓
（M6）出土

最為常見的器形之一的撇口、束頸、斜弧肩罐，雖出土地分布於河北、山東、河南、陝西、
甘肅、遼寧和江蘇等各省分，卻仍未見在造型上可與之比擬的素陶器。另一方面，各省出土
的絳釉小罐之間又頗有共通之處，如河北省邢台晉墓【圖3.17】[42] 和敦煌嘉峪關墓（M11）
【圖3.18】[43] 所出作品造型近似；洛陽晉墓【圖3.19】[44] 所出作品也和南京仙鶴觀（M6）同
類製品【圖3.20】相當類似。[45] 或許是基於這個緣故，當夏鼐見到江蘇省宜興西晉元康七年
（297）周處墓的絳釉罐【圖3.21】時，[46] 即推測其可能是賜葬時內盛貴重液體如香料之類由
洛陽攜來的。[47] 然而，此一富含文化史議題極具魅力的推測是否可信？值得推敲。

圖3.21　褐釉罐　高5公分
中國江蘇省宜興西晉元康七年（297）
周處墓出土

截至目前，江蘇省境內至少有六座墓葬出土有絳色釉罐，當中除了1950年代報導的宜興晉元康七年（297）周處墓為西晉墓，其餘五例均屬東晉墓，後者依據發表年順序分別是：南京象山墓（M7）、[48] 南京郭家山墓（M5）、[49] 南京仙鶴觀墓（M6）[50] 以及南京溫嶠墓。[51] 其中，象山七號墓墓主被推測是荊州刺史右衛將軍王廙，仙鶴觀六號墓墓主被推測是高崧父母丹陽尹高悝夫婦，兩墓的相對年代約於東晉（317–420）早期。另外，依據《晉書・成帝紀》的記載，可以確認官至使持節、侍中、始安忠武公的溫嶠乃是卒於東晉咸和四年（329），初葬在豫章，後遷葬至建康，所以同墓伴出的絳釉罐的年代有可能在東晉咸和年間（326–334）或稍後。絳釉罐屢次見於東晉墓一事，促使我們必須考慮到發生於西晉惠帝建武元年（304）南匈奴首領自立稱漢而開啟的所謂五胡十六國時代，晉帝室所遭受到的前所未有的災難：永嘉七年（313）匈奴貴族劉曜破洛陽，俘虜晉懷帝，三年後又破長安，俘晉湣帝，最後才由司馬懿的曾孫琅玡王司馬睿南遷、於建武元年（317）定都建康（今南京），史稱東晉。因此，實在難以想像偏安江南的東晉貴族在這樣的歷史形勢之下，還能期待由北方異民族國家下賜葬儀器物？

事實上，截至目前的出土資料顯示，自劉淵自立稱漢（304）至北魏平定北涼沮渠氏（439）的五胡十六國時期，鉛釉陶集中發現於遼西以慕容鮮卑為主體的考古學遺存，亦即曾都於龍城（今遼寧朝陽）的前燕、後燕、北燕所謂三燕文化遺跡，此後到五世紀，關中和山西平城地區也出現了鉛釉陶器。換言之，五胡十六國時期中原地區的鉛釉陶幾乎已銷聲匿跡，這就表明南方東晉墓所見絳釉罐若非是西晉時期（266–316）由洛陽地區攜來的古物，即應是東晉時期南方在地窯場的製品。如前所述，浙江地區於漢代燒製有鉛釉陶器，而南京地區在孫吳時期可能也已存在生產鉛釉陶器的窯場，因此不能排除東晉墓甚至更早的宜興西晉周處墓出土的絳釉罐可能就是南方燒製的鉛釉陶器。特別是1980年代南京獅子山[52] 或揚州邗江晉墓[53] 所出報告書之所謂「釉陶」，若確實為鉛釉，則由於兩墓所出土、於肩部安放雙縱繫之「釉陶」器式迄今未見於洛陽地區晉墓，此亦可間接說明並非是由中原所傳入。一個值得留意的現象是，南方複數東晉貴族墓葬是以外觀酷似主要流行於西晉洛陽地區的絳釉罐陪葬入壙，這似乎反映以往學界認為東晉成立之初曾致力於恢復以洛陽為中心的中原葬儀禮制的現象。[54] 其次，遼西朝陽十二台鄉墓（M3）[55] 和涼州嘉峪關壁畫墓（M6）[56] 等兩座相對年代約於晉十六國時期墓葬出土之絳釉罐，也不免讓人聯想到豪強大族為逃避五胡政權而紛紛

走往江南、遼東西、涼州等地承認晉朝政權的史實。[57]

就目前的資料看來，這類可能和西晉中原葬儀禮制息息相關的絳釉小罐，在器式上可以大致區分成無繫、雙繫、四繫等多種器形，繫耳的造型和安置手法也有半環形、橋形和縱式、橫式之別。相對於洛陽晉墓所見帶繫絳釉罐之繫耳均屬橫式繫【圖3.22】，目前未見縱繫作品。遼寧省三道壕墓（M8）[58] 或北票喇嘛洞II墓（M64）【圖3.23】[59] 出土的帶繫鉛釉小罐一說可能是由中原所輸入，[60] 但從其罐的肩部作出平折的有段肩，且若考慮到該一器式之出土分布侷限於三燕地區，看來有較大可能是當地窯場所生產。另一方面，山西省太原市西晉墓（M19）出土通高逾二〇公分的黃褐釉四繫罐【圖3.24】，[61] 其造型因與河南省洛陽曹魏正始八年（247）墓、[62] 洛陽孟津曹魏墓（M44）【圖3.25】，[63] 偃師西晉墓（M34）[64] 等魏晉墓所出無釉陶罐器式一致，故不排除其有可能是由中原地區所傳入。此外，山東省臨沂洗硯池[65] 和鄒城劉寶墓[66] 所見青瓷無疑是來自浙江省越窯所燒製，但同墓伴出的鉛釉陶

圖3.22　褐釉罐　高6公分
中國河南省洛陽西晉墓出土

圖3.23　釉陶四繫罐　高11公分
中國遼寧省北票喇嘛洞墓
（M64）出土

圖3.24　褐釉四繫罐　高22公分
中國山西省太原市西晉墓
（M19）出土

圖3.25　灰陶四繫罐　高24公分
中國河南省洛陽孟津曹魏墓
（M44）出土

罐之器式則又和洛陽地區製品有共通之處，特別是劉寶墓的盤口釉陶罐【圖3.26】之器形和
器身篦點裝飾就和洛陽谷水西晉墓（FM5）極為類似。[67] 應予一提的是，儘管經正式發表的
六朝墓已達數百座，但伴出有該類鉛綠釉小罐的墓葬卻極稀少。其中，除了江蘇省宜興西晉
元康七年（297）著名豪強、贈平西將軍周處墓之外，集中見於南京地區貴族墓。後者墓主
包括「功格宇宙，勛著八表」使持節、侍中溫嶠墓（《晉書・溫嶠傳》），以及荊州刺史武陵
侯王廙墓（推定）、丹陽尹高悝夫婦（推定）等，其和北方洛陽西晉墓墓主除中下級官僚外
也包括一般庶民一事形成有趣的對比。就目前的資料看來，瀋陽伯官屯墓（M5）綠釉罐是與
漆盒、銅鏡共置於漆奩之內，[68] 洛陽谷水西晉墓（FM5）綠釉罐則是和銀笄、銀鐲和銅鏡共出
於棺內。[69] 其次，儘管前引南京仙鶴觀墓（M6，推定是高悝夫婦墓）綠釉罐係出土於西側女
性墓棺內，[70] 然而出土有綠釉罐之墓主亦包括男性，[71] 其可說是超越性別同時受到男女墓主喜
愛的器物。考慮到河南省洛陽孟津朱倉西晉墓（M64）綠釉罐內盛紅漆狀物，[72] 山東省鄒城西

晉永康二年（301）侍中、使持節、關內侯劉寶
墓所出一式四件綠釉小罐（同圖3.16），其中兩
件內盛朱紅色粉末，餘兩件亦分別內裝有黑色和
鉛白色粉末狀顏料，[73] 可以推測這類綠釉小罐極
有可能是與墓主化妝有關的貼身器物。從出土有
綠釉罐的墓葬多伴隨出土有石硯或黛版等跡象看
來，內盛的粉末等顏料似乎須經研磨才好使用，
故劉寶墓的綠釉罐才會緊鄰石硯版共出於墓室東
北角。

　　綜觀三國至西晉墓所見鉛釉陶器，不難發現
主要做為陪葬明器並流行於東漢時期（25–220）
的鉛釉陶器，至西晉（266–316）時已有重大的
改變，漢代墓葬常見的井、倉、灶和各式俑類等
鉛釉製品到了西晉時期則除了北京、陝西、河北
等少數地區個別墓葬，已基本消失，同時鉛釉陶
種類多限於樽、薰爐、燈、槅、耳杯、勺等具有
日常器用之器形，以及前述各式帶繫或無繫小
罐，但間可見到羊尊等象生器。在這類象生器當
中，除了近年喇嘛洞II墓（M28）出土的釉色和
當地有段肩四繫綠釉罐一致、具有三燕地區特色
的黑褐釉羊尊【圖3.27】之外，[74] 山東省臨沂洗

圖3.26　釉陶罐　高10公分
　　　　中國山東省鄒城西晉永康二年（301）
　　　　劉寶墓出土

圖3.27　釉陶羊尊　高26公分
　　　　中國遼寧省北票喇嘛洞墓
　　　　（M28）出土

圖3.28　硯滴（M1J：2）高6公分　長10公分
中國山東省臨沂洗硯池西晉墓出土

圖3.29　褐釉獅形硯滴　12公分
中國山西省忻州市西晉墓出土

硯池【圖3.28】[75] 和鄒城劉寶墓（同圖3.9）[76] 曾
出土醬釉獸形注盂；山西省忻州市田村墓則出土
了整體施罩黃褐色鉛釉的於獅前胸加設耳杯並於
背上置管的獅形硯滴【圖3.29】。[77]

　　雖然原考古發掘報告書中判斷忻州市田村墓
（M94）屬東漢期墓葬，不過我們觀察同墓伴出的
三足樽既和北京順義縣西晉墓（M4）相近，[78] 其
卷沿罐亦和遼寧省三道壕西晉墓、[79] 朝陽王子墳
山墓所見同類作品器形一致，[80] 再結合報告書所
稱，和田村墓（M94）形制彼此基本相似之相鄰
墓葬（M92）所出具典型西晉特徵的陶楠或雙繫
扁壺，[81] 可以確定忻州田村墓（M94）應屬西晉
時期（266–316）無疑。就此而言，瑞士玫茵堂
（The Meiyintang Collection）舊藏的一件類似器
形且同樣施罩黃褐鉛釉的獅形硯滴【圖3.30】的
年代亦應在西晉時期。[82] 因此，就目前有限的資
料而言，三國西晉鉛釉不僅多屬器皿類，而且還
包括了部分硯滴等文房用具。

　　除了東晉墓出土的產地尚待確認的絳釉小
罐，以及遼寧省朝陽袁台子村十六國前燕壁畫
墓出土之可能屬當地生產的褐釉缽【圖3.31】，[83]
十六國時期鉛釉陶以遼寧省北燕太平七年（415）
馮素弗墓的黃綠釉壺【圖3.32】最為人所知，[84] 包

圖3.30　褐釉獅形硯滴　瑞士玫茵堂
（The Meiyingtang Collection）藏

圖3.31　褐釉缽　口徑16公分
中國遼寧省朝陽袁台子村十六國
時期墓出土

圖3.32　醬釉陶壺　高32公分
中國遼寧省北燕太平七年（415）
馮素弗墓出土

圖3.33　褐釉罐（由前往後第三件）高8公分
中國遼寧省朝陽袁台子十六國時期墓
（88M1）出土

圖3.34　褐釉獸把壺（a）及線繪圖（b）
中國吉林省集安市洞溝古墓群禹山墓
（M3319）出土

圖3.35　褐釉鎧馬　高46公分
中國陝西省咸陽十六國晚期
至北魏早期墓出土

括馮素弗墓在內的三燕文化鉛釉陶器之種類仍不出碗、鉢、壺、罐等具有日常器用的器形，如遼寧省朝陽市袁台子村十二台鄉十六國時期一號墓（88M1）出土的褐釉罐或鉢【圖3.33】即是其例。[85] 個別遺址雖見羊尊般之象生容器，卻未見專門用來陪葬的鉛釉俑或明器模型。有關馮素弗墓鉛釉陶器技法淵源問題，以往有學者曾推測其可能和高句麗釉陶有關。[86] 雖然四世紀末至五世紀初高句麗勢力已向西發展至遼河流域，[87] 近年的高句麗遺址亦不乏鉛釉陶的出土報導。[88] 然而如前所述，早在西晉時期遼西地區可能已經存在可燒造出帶繫有段肩絳釉小罐等鉛釉製品（同圖3.23），而吉林省集安市洞溝古墓群禹山墓區一座相對年代約在四世紀，即東晉時期（317–420）的高句麗石室墓（M3319）出土疑似施罩鉛釉的盤口獸把注壺【圖3.34】、四繫壺及耳杯等之造型特徵也顯示其可能是當地所燒造；[89] 看來馮素弗墓鉛釉陶器應是遼西鉛釉陶系譜的延續。

另一方面，做為漢代鉛釉初見地的關中地區在西晉時期一度沉寂以後，約於五世紀時做為鉛釉陶的生產地再次躍上歷史的舞臺。不過，就目前的考古資料看來，還缺乏足以明確區別十六國後期至北魏初期墓葬年代的有效資料。比如說伴出有褐釉鎮墓獸的陝西省西安北郊經濟開發區墓（XDYM217）[90] 或出土有褐釉鎧馬【圖3.35】等高檔次鉛釉陶的咸陽平陵十六國墓，[91] 甚至於伴出絳釉小罐的西安秀水園墓（M5）[92] 的年代判斷，多少仍須經由與1950年代發掘的西安草廠坡墓出土陶俑之比較才得以訂定其相對年代。[93] 問題是，據報告書西安草廠坡墓的時代原本即有西晉滅後至隋代（581–618）的北朝早期說，以及十六國前、後秦說，[94] 後趙或前秦等諸說，[95] 也因此前

引西安北郊墓（XDYM217）的年代也存在有十六國後秦說、[96] 或北魏太武帝後期即五世紀中期墓等不同的看法。[97] 至於咸陽平陵報告書所謂的十六國墓，也有曾裕洲經由該墓伴出陶女俑的服飾、妝法以及陶牛、陶馬的造型特徵之比較，主張其和西安北郊墓（XDYM217）的年代都應在五世紀中期前後的北魏早期。[98] 無論如何，十六國後期至北魏早期墓葬年代不易明確區分一事，正透露出此一階段兩造墓葬出土文物間的相似性。就鉛釉陶的分期而言，我們似可將十六國後期至北魏都平城時代視為一個期別，因其和北魏後期孝文帝太和十八年（494）遷都洛陽之後的發展有顯著的不同。

三、十六國後期至北魏時期鉛釉陶的動向

關中地區至五世紀時鉛釉陶器已呈復甦的景象，繼西安市雁塔區後趙墓（M7）出土的綠釉雞和鴨，[99] 再次出現了鎧馬、騎馬伎樂等外觀亮麗的鉛釉陶俑，個別墓葬如前述西安北郊墓（XDYM217），甚至可以見到頂施黃釉、器身施罩綠釉的雙色釉陶囷。就色彩意念而言，其或可視為漢代以來複色鉛釉陶裝飾技法的孑遺。另一方面，出土有鉛釉陶的山西省平城地區北魏墓葬，依發表年順序計有：北魏太和八年（484）司馬金龍夫婦合葬墓【圖3.36】、[100] 大同市墓群、[101] 大同市電銲廠墓群、[102] 大同市二電廠墓（M36）、[103] 大同市齊家坡墓群、[104] 大同城南金屬鎂廠墓（M14）、[105] 大同市政府迎賓大道墓群、[106] 大同七里村墓群、[107] 大同沙嶺北魏太延元年（435）破多羅太夫人壁畫墓、[108] 大同陽高北魏太安三年（457）尉遲定州墓、[109] 大同雲波里路[110] 和文瀛路[111] 兩座壁畫墓，以及收入《大同南郊北魏墓群》[112] 和《大同雁北師院北魏墓群》[113] 等兩冊報告集諸例，其中《大同南郊北魏墓群》收羅北魏墓一百六十七座，當中計有二十八座墓出土有鉛釉陶器。就以上平城時期北魏所見鉛釉陶器而言，只有司馬金龍夫婦墓和二電廠墓（M36）以及市政府迎賓大道墓（M76）出土有施罩鉛釉的陶俑或明器模型。其中，二電廠墓（M36）雖乏明確紀年，但可從該墓伴出的鉛釉豬、羊【圖3.37】、犬的體態和成形方式與大同市北魏太和八年（484）司馬金龍夫婦墓[114] 以及太和元年（477）宋紹祖墓的同型素陶器造型一致，[115] 得以推測其相對年代也應在這一時期。至於大同市政府迎賓大道墓（M76）所見鉛釉人俑雖僅存頭部【圖3.38】，但其風帽

圖3.36
綠釉加彩俑　高23公分
中國山西省大同北魏太和八年（484）
司馬金龍夫婦墓出土

造型酷似相對年代約於470年代的二電廠墓（M36）鉛釉俑【圖3.39】，故其年代也應相當。考慮到出土有三百餘件鉛釉陶俑的司馬金龍夫婦合葬墓，夫婦二人乃是分別葬於延興四年（474）和太和八年（484）可以得知：北魏中期後段即五世紀七〇年代左右的平城地區再度出現流行於漢代的以鉛釉俑或明器模型陪葬入墓的風尚，反映了此時漢化之風已深入葬儀。另外，二電廠墓詳細形制未見報導，僅知是帶有側室的磚室墓，但司馬金龍夫婦墓則是由墓道、墓門、甬道、前室帶側室的前後雙室磚墓所構成，後者因和前引出土有鉛釉俑的陝西省長安縣韋曲鎮墓（M2）構築相近，[116] 同時司馬金龍夫婦墓鉛釉人俑上的白彩加飾也和西安經濟技術開發區墓（M205）褐釉騎馬樂俑的所見雷同，[117] 故不排除平城地區北魏墓以鉛釉俑陪葬的習俗乃是受到關中地區十六國後期葬俗的啟發。換言之，沉寂多時的以鉛釉陶俑陪葬一事，首先復甦於關中地區而後再擴及其他地區。

　　俑和明器模型之外，施罩鉛釉的陶器皿類則相對普遍地出現於大同地區北魏墓，而以平口或撇口喇叭式細頸壺【圖3.40】、盤口或撇口粗頸壺【圖3.41】最為常見。所見作品外表多施滿釉，以支釘正燒而成，故器底多留下三處支釘痕跡。就目前的資料看來，除了個別作品之外，大同地區北魏墓所見鉛釉器皿之器形多見於同地區出土的素陶器，並且如同素陶器般經常以喇叭式細長頸壺和粗短頸壺共同構成墓葬出土鉛釉陶的基本組合，說明了該地區鉛釉陶器式是來自拓跋氏的傳統器形。儘管個別作品如大同南郊二〇四號墓喇叭式口長頸瓶高達三〇公分，但一般而言，鉛釉製品尺寸均較同式素陶器要小，不少作品通高不超過一〇公分，特別是如大同南郊一一〇號墓喇叭式長頸壺高僅七點五公分，

圖3.37　釉陶羊
中國山西省大同二電廠北魏墓
（M36）出土

圖3.38　釉陶人物俑頭部殘片 高8公分
中國山西省大同市政府迎賓大道
北魏墓（M76）出土

圖3.39　釉陶執箕女俑
中國山西省大同市二電廠北魏墓
（M36）出土

同墓伴出的盤口粗頸壺通高更只有五點五公分，[118] 就微型化這點而言，其和屬於非日常器用的明器有共通之處，但若從作品精緻講究的作工看來，也有可能是模仿玻璃或金屬器外觀效果的流行器用。另外，應予一提的是，由於考古報導曾提及大同北魏太和十四年（490）文明皇后永固陵曾出土白瓷雙耳罐，[119] 報告書雖未揭載圖版，卻仍為學界屢次援引，將之視為北方早期鉛釉陶的珍貴遺例。然而永固陵多次遭蒙盜掘，墓道甚至可見清代瓷片，故其是否可能為後代混入？[120] 有必要謹慎求證。

以《大同南郊北魏墓群》為例，在所收入的一百六十七座北魏墓中，近三十座墓出土鉛釉陶，其種類均限於器皿類，少者一墓一件，多者一墓亦不過三、五件。除了最簡陋的豎穴土坑墓之外，出土鉛釉陶最常見的墓葬形制為長斜坡頂墓道梯形室土洞墓，豎井墓道土洞墓次之，個別作品則出自長斜坡底墓道磚室墓。報告書認為該墓群的年代可分五期，即：I 期（368之前）、II 期（368–439）、III 期（439–477）、IV 期（477–496）、V 期（496之後）。其中，出土有鉛釉陶的I期墓只有一座（M227），II 期有七座，而以III至IV期墓鉛釉陶最為常見。所見作品釉色多呈黃褐釉，間可看到黑褐釉者，個別作品如屬於III期的三五號墓盤口粗頸壺【圖3.42】則施罩草綠色釉。不過，如果依據近年韋正針對該墓群伴出陶器的類型學分析，則前引出土鉛釉陶的報告書所歸類之I期墓（M227），則是相當於韋氏第二、三非典型過渡組，其相對年代約在五世紀中期，至於伴出綠釉壺的報告書III期墓（M35），卻又是屬於韋氏第一、二典型過渡組。[121] 儘管韋氏並未對其所分類的第一組或第一、二過渡組的年代做出推測，但因第二組當中包括有五世紀三〇年代墓葬，此意謂著三五號墓的年代可上溯五世紀三〇年代或之前，而同墓群伴出鉛釉陶

圖3.40　褐釉細頸壺　高9公分
　　　　中國山西省大同市北魏墓
　　　　（M20）出土

圖3.41　醬釉盤口壺　高15公分
　　　　中國山西省大同市北魏墓
　　　　（M33）出土

圖3.42　綠釉盤口壺　高15公分
　　　　中國山西省大同市南郊北魏墓
　　　　（M35）出土

圖3.43　褐釉壺　高26公分
　　　　中國山西省大同南郊北魏墓
　　　　（M185）出土

圖3.44　褐釉壺　高16公分
　　　　中國山西省北魏破多羅太夫人墓
　　　　（435）出土

圖3.45　褐釉蓮瓣飾粗頸壺　高18公分
　　　　中國山西省大同市七里村北魏墓
　　　　（M36）出土

圖3.46　帶頸廣肩壺
　　　　中國山西省二電廠北魏墓（M36）出土

【圖3.43】的I期（M185）之年代則應該要早過五世紀三〇年代。這也就是說，依據韋氏的類型學排比，則北魏可能早在439年平定北涼沮渠氏而結束五胡十六國的五世紀三〇年代或稍前已掌握鉛釉陶的燒製技術，並在五世紀後半特別是孝文帝治世時期（471–499）有了進一步的開展。就目前紀年實例而言，以山西省大同沙嶺北魏太延元年（435）破多羅太夫人墓（M7）出土的褐釉壺【圖3.44】年代最早。[122]

另外，大同南郊北魏墓鉛釉陶當中有的外表可見因鈣質結核崩落形成的凹狀疤痕，而疤痕之內又塗施色釉，故報告書推測大同南郊北魏墓出土的鉛釉陶曾經素燒，亦即採用二次燒成法製成。[123] 不過，就如巽淳一郎所指明，報告書據以主張二次燒成的器表特徵，其實是陶器於窯中冷卻過程中所自然產生的現象，故仍應是一次燒成。[124] 弦紋之外，一般均無其他裝飾，不過大同城南七里村墓（M36）和二電廠墓（M36）分別出土了浮雕覆蓮瓣的盤口粗頸壺【圖3.45】和大口粗頸廣肩壺【圖3.46】。從後者大同二電廠墓（M36）出土動物俑的製作方式和外觀特徵，酷似太和八年（484）司馬金龍夫婦墓和太和元年（477）宋紹祖墓，可知其相對

年代約於五世紀第四半期。換言之，流行於六世紀中期的俗稱「蓮花尊」所見浮雕蓮瓣裝飾之原型至少可上溯至五世紀後期。

浮雕蓮瓣裝飾之外，大同七里村墓（M6）則出土了於大口、粗頸、豐肩、修腹罐下另置帶凸弦紋的喇叭式高足的帶蓋尊形器【圖3.47】。[125] 作品肩部設一鋬，對應處穿一孔，並於肩部貼飾菱形或桃形聯珠紋貼花。值得一提的是，除了聯珠紋貼花內心施淡綠色釉，其餘部位均掛黃褐釉，亦即屬褐釉綠彩鉛釉陶器；北魏洛陽城大市遺跡亦曾出土於黃釉上施綠彩的二彩標本【圖3.48】，[126] 惟後者僅存殘片，具體形制不明，故其年代是否能上溯北魏（386–534）或晚迄北齊（550–577）或隋代（581–618）？還有待檢討。另外，從已公布的彩圖看來，大同市政府迎賓大道墓（M74）出土的殘褐釉貼花細長頸壺【圖3.49】，壺肩貼花處內心的綠色痕跡可能即釉彩，而非報告書所稱是某種飾物脫落後的遺痕。[127] 無論如何，大同七里村墓（M6）和迎賓大道墓（M74）褐釉綠彩鉛釉陶外觀所呈現出的裝飾作風，透露出其和玻璃器或象嵌寶石的金銀器裝飾有著模仿借鑑的關聯，其和洛陽大市遺址出土的釉下白泥聯珠紋杯【圖3.50】，[128] 都是北朝文物所受西方工藝品影響的實例；後者大市遺址出土標本所見白泥聯珠有可能是仿自薩珊波斯玻璃器上凸起或磨花的乳釘形裝飾。[129] 就目前的資料看來，歐亞大陸遺跡出土的三至六世紀凸起或磨花乳釘式薩珊玻璃碗多達兩千件，中國和東北亞韓半島、日本亦有複數出土案例，尤可注意的是數量驚人的標本之造型和裝飾特徵卻大同小異，顯

圖3.47　褐釉綠彩帶蓋罐　高32公分
中國山西省大同市七里村北魏墓
（M6）出土

圖3.48　白釉綠彩陶片
中國河南省北魏洛陽城內遺跡出土

圖3.49　褐釉綠彩壺　高16公分
中國山西省大同市政府迎賓大道北魏墓
（M74）出土

（左）圖3.50
釉陶聯珠紋杯　口徑8公分
中國河南省洛陽北魏洛陽城址出土

（右）圖3.51
乳釘式玻璃杯　口徑10公分
中國寧夏固原北周天和四年
（569）李賢夫婦墓出土

然是規格化了的量販製品，[130] 其既是當時時髦的
用器，也容易提供陶工觀摩目驗的機會，因此就成
了北魏陶工仿造的原型；從寧夏固原北周天和四年
（569）李賢夫婦墓出土的此類凸起乳釘式玻璃杯
【圖3.51】杯下置餅形足看來，[131] 大市遺跡白泥聯
珠鉛釉陶杯之杯式也可能來自玻璃器。另外，做為
住居商業場域的大市遺跡出土鉛釉陶一事則說明了
此類鉛釉標本並非明器，而是屬於生人實用器。

　　事實上，大同市政府迎賓大道墓（M16）也
出土了藍色玻璃長頸瓶【圖3.52】，[132] 由於該玻璃
瓶器壁厚、氣泡多，且似乎是利用模型成形，因此
被推測是文獻所載中亞月氏人在大同所生產的玻璃
器。[133] 姑且先不論其產地是否為中國？也暫不論造
型與之有共通之處的北魏喇叭式長頸陶瓶的瓶式出
土於至少可以上溯至天興元年（398）遷都平城之
前的墓葬出土品，[134] 總之，北魏此式陶瓶與玻璃器
等其他工藝品之關係，值得今後予以留意。另外，
大同南郊Ⅱ期墓（M240）出土的褐釉盤口細頸壺
之壺式【圖3.53】則又和四世紀後期的越窯青瓷盤
口壺有類似之處，[135] 因此探討北朝鉛釉陶器的器式
來源時，有必要一併考慮南方所生產的造型類似的
青瓷製品。

　　墓葬遺跡之外，1940年代水野清一等發掘大
同雲岡石窟西部台上寺院址時，與「傳祚無窮」瓦
當等共伴出土的綠釉瓦【圖3.54】是珍貴的北魏五

圖3.52　藍玻璃瓶（M16：4）
高15公分
中國山西省大同市政府迎賓大道
北魏墓（M74）出土

圖3.53　褐釉盤口壺
高21公分
中國山西省大同南郊北魏墓
（M240）出土

世紀後半鉛釉陶建築構件。[136]《魏書・西域傳》「大月氏國」條記載：「世祖時，其國人商販京師，自云能鑄石為五色瑠璃，於是採礦山中，於京師鑄之。既成，光澤乃美於西方來者，乃詔為行殿，容百餘人，光色映徹，觀者見之，莫不驚駭。」據此，不難想像覆蓋有鉛釉琉璃瓦的建築物給予當時人的感官刺激。另外，近年發掘的大同操場城北魏遺址出土有少量推測或屬鉛釉陶的黃褐色泥質紅陶胎壺、罐標本，[137]而洛陽北魏大市城廓內亦出土有鉛釉陶（同圖3.50）。如果依據北魏楊衒之《洛陽伽藍記》的記述，大市位於西陽門至西行道路之南，周圍有八個里，其中居民多以釀酒為生的「退酤」、「治觴」二里，遺址亦出土有鉛釉陶標本，由此可知北魏時期鉛釉陶器並非只是陪葬入壙的明器，也可為日常器用，並似乎經常被應用在公共場域的建築物上。就東亞建築所見琉璃瓦的考古資料而言，廣州南越國宮署遺址出土的帶釉筒瓦的年代雖可上溯西漢早中期，但一說山西曲沃天馬——曲村西周墓地東漢文化層的綠釉筒瓦才是目前中國年代最早的低溫鉛釉建築構件。[138]雲岡石窟西部台上寺院址綠釉瓦的年代較韓半島全羅北道創建於百濟武王代（600–641）和新羅真平王代（579–632）的彌勒寺鉛釉瓦【圖

圖3.54
綠釉瓦 北魏
中國山西省大同雲岡石窟西部台上寺院址出土
日本京都大學人文科學研究所藏

圖3.55 褐釉瓦當 7世紀 韓半島彌勒寺出土

圖3.56 綠釉磚線繪圖 日本奈良縣川原寺出土

3.55】要早了百餘年；[139]而日本亦約於七世紀後半在韓半島南部鉛釉陶的影響之下開始生產綠釉陶，奈良縣川原寺出土的綠釉波文磚【圖3.56】[140]和八世紀唐招提寺境內出土的三彩屋瓦【圖3.57】即為其中著名實例。[141]至於前述再建於西元前五至四世紀的伊朗蘇莎（Susa）王宮遺跡出土的彩釉瓦（同圖1.23）則是東方著名的早期鉛釉實例。

太和十八年（494）孝文帝遷都洛陽，開啟了北魏政治、經濟和文化政策等各方面新的篇章。雖然已發現的洛陽期北魏墓葬數量不少，至少近三十座，同時由於隨葬入墓之銘記

圖3.57　三彩瓦　日本奈良唐招提寺出土

載錄墓主生前履歷的墓誌格式等在此時已漸成定制，因此有不少伴出墓誌，從而可確認墓主身分和卒葬的年代，[142] 然而，宣武帝（500–515）、孝明帝（516–528）兩朝的北魏紀年墓一般不見鉛釉陶器。相對地，高溫青瓷製品則較多見。後者青瓷製品的器形外觀特徵因酷似南方越窯器，因此學界對於其是否均屬北方製品？見解分歧。我個人雖傾向神龜三年（520）辛祥墓[143] 青瓷雞頭壺或熙平元年（516）宣武帝景陵所見青瓷龍柄壺[144] 之細部特徵顯示其可能係北方窯場所生產，但並無確證，特別是近年浙江省南朝墓亦見類似器式的青瓷雞頭壺，致使北魏墓出土此類製品來自南方的可能性大為提高。暫且不論洛陽地區北魏墓青瓷當中本地窯口與進口製品的區別，可以確認的是，設若北方窯場於此時已能生產青瓷，則作品之樣式作風顯然也是來自南方青瓷，以致不易從外觀輕易地識別兩地的製品。無論如何，儘管我們可以合理推測遷都洛陽後，進一步加強的漢化政策可能促使人們在營建塋墓時亦多仿效南朝墓葬，並以高溫青瓷陪葬入壙，但低溫鉛釉陶並未因此而衰亡。

　　洛陽地區北魏時期鉛釉陶以大市遺跡出土的一群鉛釉標本最引人留意，特別是明顯和西方玻璃器乳釘狀裝飾作風有關的釉下彩杯（同圖3.50）。[145] 作品是先在含鐵較多的胎上以白泥繪製聯珠紋樣，而後再施罩黃褐色鉛釉，從而和白彩以外部位的深褐色胎形成對比。類似的作品還發現於推測是熙平元年（516）入葬的北魏宣武帝景陵出土的釉陶杯【圖3.58】。[146] 從報告書所揭載的圖片看來，也是於深色胎土上先施加白化妝土後再施釉燒成。有趣的是，類似的於深色胎上塗繪或貼飾白色等淡色化妝泥圖紋再施罩低溫鉛釉的例子，也是羅馬鉛釉陶頻見的裝飾技藝，如德國柏林國立美術館（Staatliche Museen zu Berlin）藏小亞細亞或俄羅斯南部燒製的一世紀羅馬鉛釉陶器【圖3.59】即為一例。[147] 另外一個值得留意的現象是，相對於大同地區司馬金龍夫婦墓等五世紀第四半期墓葬所見鉛釉陶俑，洛陽地區則除了著名的永寧寺遺址出土有相對年代約在神

圖3.58　釉陶杯　口徑11公分
　　　　中國河南省洛陽北魏熙平元年（516）
　　　　宣武帝景陵出土

龜二年（519）至正光元年（520）的施釉陶馬頸部
等殘片，[148] 無釉的陪葬陶俑似乎也要晚至熙平元年
（516）偃師洛陽刺史元睿墓（M914）才又再度出
現。[149] 後者一反平城地區的陶俑採以前後合模成形
的技法，轉而採用單模製作出背面扁平、面容清秀
的陶俑，小林仁認為其顯然是受到如洛陽永寧寺塑
像貼壁而立、注重正面觀照等佛教造像的影響。[150]

圖3.59　飾化妝泥圖紋的羅馬鉛釉陶器
　　　　1世紀　高16公分
　　　　德國柏林國立美術館
　　　　（Staatliche Museen zu Berlin）藏

四、東魏、北齊和隋代的鉛釉陶器

　　探索東魏（534–550）、北齊（550–577）和
隋代（581–618）鉛釉陶首先必須克服的難題是：
對於此一時期遺址出土鉛釉陶器實例的正確掌握。
由於考古發掘工作者往往疏於辨識高溫灰釉和低溫
鉛釉，故其在撰寫報告書時經常將兩類陶瓷混為一
談，從而造成不易親眼檢視實物的外地學者的困
擾。另一方面，以往雖有學者以其實物觀察結果，
或依據清晰彩圖，陸續指出山西省北齊武平六年
（570）婁睿墓，[151] 或被推定為北齊文宣帝陵的河
北省灣漳墓等著名墓葬所出報告書中所謂的「青
瓷」，[152] 其實是鉛釉陶器。[153] 但由於受限於種種現
實因素，很難奢望具有鑑識能力的個別學者可以針
對迄今為止眾多出土例子進行全面性的辨識並公諸
於世。雖然如此，目前也已累積了相當數量的此一
時期鉛釉陶實例。相對於西魏（535–556）、北周
（556–581）墓葬至今未有鉛釉陶的出土報導，東
魏、北齊鉛釉陶則分布於河南、河北、山西、山東

圖3.60　褐釉獸柄壺　高45公分
　　　　中國河北省景縣東魏高雅墓
　　　　（537）出土

等各省分，特別是集中出土於首都鄴城（今河北省臨漳）和陪都晉陽（今山西省太原）一帶
的貴族墓。

　　截至目前，出土有鉛釉陶的東魏紀年墓以河北省景縣天平四年（537）高雅墓出土的
褐釉獸柄壺【圖3.60】和大口短頸罐【圖3.61】的年代最早。[154] 其次，卒於東魏天平三年
（536），次年入葬後又於北齊時期與夫人合葬的東魏寧遠將軍趙明度夫婦墓也出土了淡綠鉛

釉蓮瓣紋四繫蓋罐【圖3.62】。[155] 其中高雅墓獸柄壺
的壺式可上溯山西省大同北魏永平元年（508）元淑
夫婦墓陶壺，[156] 大口短頸壺不僅見於山西省大同北
魏墓，其原型甚至可上溯遼寧省北票北燕馮素弗墓
（415）、朝陽後燕崔遹墓（395）出土陶器，其後甚
至又為北周所繼承，並成為唐代白瓷、三彩等的重要
器形之一。[157] 器形之外，與高雅墓所見，紅褐絳色鉛
釉陶呈色近似的例子另可見於河南省天統二年（566）
崔昂夫婦墓的大口四繫罐【圖3.63】。[158] 由於崔昂夫婦
墓四繫罐罐式既和同省東魏武定五年（547）趙胡仁墓
報告書所謂「絳釉罐」一脈相承，[159] 同時其四繫罐之
釉色也和同省河間東魏興和三年（541）邢宴墓所見
三繫醬褐釉小罐近似，[160] 從而可知上述包括崔昂夫
婦墓、高雅墓在內的東魏趙胡仁墓、邢宴墓出土的施
罩紅褐釉作品均屬鉛釉陶。值得留意的是，以上幾座
河北省南部地區東魏、北齊墓以及山東省高唐東魏興
和三年（542）房悅墓所出鉛釉陶器釉色均呈紅褐色
調。[161] 其次，上述河北省南部及山東地區鉛釉陶器
一般不見模印貼花裝飾，目前唯一的例外是1980年
代山東省淄川區出土的報告書稱為青瓷，[162] 而我依
據彩圖判斷應是施罩鉛釉飾有華麗貼花的蓮花尊【圖
3.64】。[163]

　　相對於河北省南部及山東地區鉛釉陶器多施罩
紅褐或黃褐等深色釉，以山西省太原為中心的北齊
墓所出鉛釉陶器則多呈淡黃或淡綠等淺色釉，並且
經常可見繁縟的模印貼花裝飾。其中包括太原天統
元年（565）員外常侍徐州司馬張海翼墓、[164] 天統三
年（567）涇州刺史庫狄業墓、[165] 天統三年（567）
青州刺史韓裔墓、[166] 武平元年（570）右丞相東安王
婁睿墓【圖3.65、3.66】、[167] 武平二年（571）太尉
武安王徐顯秀墓【圖3.67】[168] 以及壽陽縣河清元年
（562）太尉公順陽王庫狄迴洛夫婦墓等。[169] 上述墓

圖3.61　褐釉罐　高23公分
中國河北省景縣東魏天平四年
（537）高雅墓出土

圖3.62　淡綠釉蓮瓣紋四繫罐　高18公分
中國河南省安陽東魏趙明度
夫婦墓出土

圖3.63　褐釉四繫罐　高15公分
中國河南省河間北齊天統二年
（566）崔昂夫婦墓出土

圖3.64
褐釉蓮花尊 北齊 高59公分
中國山東省淄川區出土

圖3.65
黃釉貼花尊 高40公分
中國山西省北齊武平元年（570）
婁叡墓出土

圖3.66
黃釉燈台 高50公分
中國山西省北齊武平元年（570）
婁叡墓出土

葬當中，除了庫狄迴洛夫婦墓之外，其餘全遭盜擾，不過
從盜掘後的遺留仍然可以看出其存在著較為固定的器式組
合，亦即以貼花尊、雞頭壺和帶柱燈等構成太原地區北齊
墓葬鉛釉陶器的基本組合。另外，以往曾有研究者觀察到
前述庫狄業墓伴出的一件陶俑臉部遺留有釉滴，進而推測
該地區的鉛釉陶是與素陶俑同窯燒造而成，[170] 相對地山東
省淄博寨里窯北朝鉛釉陶則是和青瓷、黑釉等高溫釉器共
存於同一窯址。[171]

　　另一方面，自天平元年（534）高歡立元善於鄴，至
承光元年（577）北周攻陷鄴都，東魏、北齊以鄴為都計
四十三年。以鄴都為中心的京畿區發掘不少東魏、北齊墓
葬，其中出土有鉛釉陶器的除了前述東魏趙胡仁墓之外，
北齊墓葬至少還有推定是文宣帝高洋陵的磁縣灣漳墓、[172]
磁縣武平二年（571）趙州刺史中樞監堯峻夫婦墓、[173] 磁
縣武平七年（576）左丞相文昭王高潤墓、[174] 以及著名的
河南省安陽武平六年（575）梁州刺史范粹墓[175]和濮陽武

圖3.67
黃釉雞頭壺 高50公分
中國山西省北齊武平二年
（571）徐顯秀墓出土

平七年（576）李雲墓。[176] 觀察鄴城一帶北齊所出鉛釉陶器，不難發現其雖包括雞頭壺等常見於山西省太原北齊墓鉛釉陶的器式，但兩地不同之處在於前者一般無華麗的模印貼花裝飾，並且流行以帶頸鼓肩罐【圖3.68】入壙，此於灣漳、堯峻、高潤或范粹等墓都曾出土。從近年窯址調查資料看來，河北省臨漳曹村窯鉛釉陶標本與范粹墓出土作品相近，是北朝時期鄴城地區生產鉛釉陶的瓷窯之一。[177] 與此相關的是，包括曹村窯址標本在內的部分北齊鉛釉陶，其實是於高溫燒結的瓷胎土上施鉛釉，二度入窯以低溫燒成，因此遂出現了「鉛釉瓷」或「瓷胎鉛釉」的呼稱。[178] 其實著名的唐三彩器皿類也不乏於燒結的炻胎上施鉛釉彩的製品，河南省鞏縣窯即出土不少這類標本。

圖3.68　黃釉帶頸罐　高19–20公分
中國河北省磁縣漳灣北齊大墓出土

就鉛釉陶的釉色而言，以鄴城為中心的北齊墓除了范粹墓所出印花人物扁壺【圖3.69】般施罩褐色釉的作品，還出現了胎質細白、釉色趨淡的鉛白釉製品，而這類外觀近似白瓷的鉛釉陶有的還加飾以銅為發色劑的綠彩，其中又以武平六年（575）范粹墓出土的長頸瓶【圖3.70】和帶繫罐最為著名。應予一提的是，范粹墓伴出之被許多研究者視為是中國白瓷最早實例的白釉碗和壺其實極有可能亦屬鉛釉陶器。關於這點，近年長谷部樂爾在實見該墓之白釉碗和四繫罐等作品後亦宣稱其均屬鉛釉陶器，而非白瓷。[179] 從近年公布的范粹墓出土碗【圖3.71】和帶繫罐彩圖看來，[180] 我也同意這個看法。如果暫不論范粹墓出土資料，中國白瓷目前初見於隋代開皇十二年（592）呂武或開皇十五年（595）張盛墓；[181] 而范粹墓白釉綠彩鉛釉作品則明示了中國高溫白瓷出現之前存在有於白胎上施罩透明鉛釉、外觀酷似白瓷的鉛釉陶器。[182] 森達也認為白瓷的出現或鉛白釉器的

圖3.69　褐釉印花人物扁壺　高20公分
中國河南省安陽北齊武平六年
（575）范粹墓出土

圖3.70　白釉綠彩長頸瓶　高22公分
中國河南省安陽北齊武平六年
（575）范粹墓出土

圖3.71　白釉碗　口徑10公分
中國河南省安陽北齊武平六年
（575）范粹墓出土

圖3.72　白釉綠彩雙繫罐
中國河南省固岸北齊墓
（M72）出土

圖3.73　黃釉綠彩四繫罐　高24公分
中國河南省濮陽北齊武平七年
（576）李雲墓出土

流行有可能是受到當時西方進口之金銀、玻璃器或中國所製作響銅器外觀所見明亮色調的影響。[183] 無論如何，中國至遲於六世紀末隋代已出現白瓷，而包括范粹墓在內的北齊墓除了鉛釉陶之外，是否亦伴出白瓷？此雖有待今後進一步的證實，但幾可預言的是中國白瓷可能是出現於六世紀後期。不過，中國白瓷的初見是否曾受鉛白釉陶的刺激？而鉛白釉陶是否可能扮演當時漸趨成熟之高溫白瓷的廉價替代品角色？值得留意。另一方面，相對於前述山西省大同七里村墓（M6）出土的褐釉綠彩尊形器（同圖3.47）或河南省洛陽大市遺址所出釉下白泥聯珠紋杯（同圖3.50）所呈現的加飾技法可能是意圖模仿由西方傳入的金銀、玻璃製品的外觀特徵。應予一提的是，除了近年公布的河南省固岸北齊墓（M72）所見長頸帶繫罐【圖3.72】之外，[184] 安陽武平六年（575）范粹墓、濮陽武平七年（576）李雲墓【圖3.73】以及山西太原武平元年（570）婁睿墓出土的三彩盃【圖3.74】，其器形不僅來自南朝青瓷，其釉彩裝飾的契機亦是來自流行於南方青瓷的褐斑裝飾【圖3.75】，不同的只是北朝陶工是以其嫻熟的鉛釉陶燒造技術來模仿南方青瓷的裝飾效果，由於鉛釉流動性強致使綠彩流淌暈散，別有一番趣味。[185] 另外，若結合近年河南省安陽北齊武平二年（571）車騎將軍賈進墓出土的於透明黃白色釉上點飾綠彩和褐彩的三彩陶器【圖3.76、3.77】，[186] 可以推測三彩鉛釉陶器是北齊陶工有意識採行的裝飾技法。不過，考慮到中國中古時期鉛釉陶的整體發展變遷，本文認為北齊三彩陶器和之前漢代的複色鉛釉陶，或之後著名唐三彩應無直接的承襲影響關係。

就目前所見墓葬出土東魏、北齊鉛釉陶器的造型、裝飾和胎釉特徵看來，其生產顯然是來自複數

圖3.74　三彩盂　高6公分
　　　　中國山西省北齊武平元年
　　　　（570）婁叡墓出土

圖3.75　越窯青瓷褐斑帶蓋缽　高13公分
　　　　中國江蘇省南京象山東晉王廙墓
　　　　（M7）出土

圖3.76　三彩帶蓋唾壺　高14公分
　　　　中國河南省安陽北齊武平二年
　　　　（571）賈進墓出土

圖3.77　三彩罐　高17公分
　　　　中國河南省安陽北齊武平二年
　　　　（571）賈進墓出土

窯場。雖然各個作品之確實窯場尚待確認，但以出土地為線索，至少可以區分成大多施加淡黃色釉以帶頸鼓肩罐（同圖3.68）等為基本組合的鄴城樣式，以及以貼花尊（同圖3.65）等為基本組合的晉陽樣式。另外，緊鄰鄴城的河南省安陽、濮陽北齊墓則可見到於白色器胎上施加透明鉛釉、外觀酷似白瓷的製品。各地區所出鉛釉陶種類均屬器皿類，目前未見陪葬用的陶俑。就其裝飾技法而言，除了常見於晉陽地區的模印貼花【圖3.78】之外，河南省安陽范粹墓則出土了以對模壓印成形的人物樂舞扁壺（同圖3.69）和白釉綠彩罐【圖3.79】，白釉綠彩技法亦見於濮陽李雲墓所出四繫罐（同圖3.73），後者更於罐身浮雕蓮瓣同時陰刻花瓣等紋飾。此外，前數年於日本壹岐島雙六古墳出土的白釉綠彩聯珠紋杯【圖3.80】，[187] 從圖

（左）圖3.78
黃釉貼花尊 高39公分 中國山西省壽陽縣北齊河清元年（562）
庫狄迴洛墓出土

（右）圖3.79
白釉綠彩三繫罐 高13公分 中國河南省安陽北齊武平六年（575）
范粹墓出土

圖3.80 白釉綠彩杯 北齊 日本壹岐島雙六古墳出土 a.殘片 b.接合後 高7公分 c.實測線繪圖

圖3.81
綠釉聯珠紋蓋缽俯視 北齊
瑞士玫茵堂（The Meiyingtang Collection）舊藏

圖3.82
綠釉聯珠紋杯 北齊至隋 高7公分
香港徐氏藝術館藏

片看來應係在白化妝土胎上以白泥點飾聯珠紋，施加透明釉後再施綠彩以低溫一次燒成。其造型和裝飾特徵酷似瑞士玫茵堂舊藏【圖3.81】[188] 或香港徐氏藝術館所藏北齊製品【圖3.82】，[189] 而施加白泥點飾的鉛綠釉陶器亦見於山西省太原隋開皇十七年（597）斛律徹墓出土的辟雍式硯【圖3.83】，[190] 故可推測其相對年代也應在這一時期。這類裝飾技法與前述北魏洛陽大市遺址所見，釉下白泥聯珠紋杯（同圖3.50）皆一脈相承。韓半島慶州市雁鴨池遺跡【圖3.84】[191] 以及日本飛鳥石神遺跡【圖3.85】[192] 亦曾出土仿造伊朗玻璃器外觀特徵的鉛釉陶標本。前者雁鴨池遺跡是新羅文武王十四年（674）的宮廷內苑遺留，所見鉛釉陶標本屬中國北方製品；後者飛鳥石神遺跡一說是日本齊明朝（655–661）饗宴設施遺址，近年又有中大兄皇子之皇子宮的說法，[193] 所出鉛釉陶標本的產地也有韓半島製[194] 和中國製[195] 等不同說法，從石神遺址綠釉標本是和七世紀後半陶器共伴出土，[196] 而中國河南省安陽相關窯址也已發現同式白釉標本【圖3.86】，[197] 可知其應是七世紀後期中國製品。[198] 雖然前引日、韓兩處遺跡相對年代較晚，但從作品樣式特徵仍可推知兩地所出鉛釉聯珠紋標本均屬六世紀時期遺物。上述非墓葬遺跡出土鉛釉陶器一事也說明了鉛釉陶器皿類並非全屬陪葬入壙的明器。另外，可以附帶一提的是，鄰近韓半島的日本外島壹岐市雙六古

圖3.83　綠釉硯　口徑7公分
中國山西省太原隋開皇十七年（597）
斛律徹墓出土

圖3.84　綠釉片　高3公分　韓半島慶州雁鴨池出土

圖3.85　綠釉杯線繪圖　日本飛鳥石神遺跡出土

圖3.86　白釉杯　中國河南省安陽相州窯窯址出土

圖3.87
綠釉褐燭台　高22公分
中國陝西省西安隋大業十二年
（616）呂思禮夫婦墓出土

墳，和日本本島奈良縣石神遺跡鉛釉聯珠紋杯均係與新羅陶器共伴出土。相對於新羅、百濟鉛釉陶始燒於六世紀末至七世紀初期，日本鉛釉陶於七世紀後期亦已出現。[199] 因此，回顧以往學界所認為日本鉛釉陶乃是受到韓半島同類製品影響而成的同時，中國鉛釉陶器於其間是否可能產生作用？有必要一併重新評估。

　　以往對於隋代鉛釉陶器的判定主要是就作品風格所進行的推論。如水野清一早在1950年代就依據作品的造型、裝飾以及釉的呈色而歸納出一群屬於這一短命王朝的鉛釉陶俑和器皿類。[200] 儘管經正式考古發掘並予報導的隋墓出土鉛釉陶的例子很少，不過我們從前引山西省太原開皇十七年（597）斛律徹墓（同圖3.83）或大業十二年（616）遷葬高陽原的陝西省西安呂思禮夫婦墓所出鉛釉陶【圖3.87】，[201] 得以窺見隋代鉛釉陶之一斑。另外，從作品的造型或裝飾圖紋亦可歸納出一群介於北朝和唐代之間的隋式鉛釉陶器，此可補足過去水野清一將一群釉調偏暗褐色鉛釉陶俑之年代定於隋代的見解並予適度地修正。以原瑞士玫茵堂藏的褐釉雞頭壺【圖3.88】為例，其不僅是因造型所具

（左）圖3.88
褐釉雞頭壺
瑞士玫茵堂
（The Meiyingtang Collection）藏

（右）圖3.89
綠釉貼花壺　隋　高45公分
香港徐氏藝術館藏

圖3.90　內褐外綠來通式杯　高9公分
　　　　日本出光美術館藏

圖3.91　綠玻璃帶蓋缽　高4公分
　　　　中國陝西省隋大業四年（608）
　　　　李靜訓墓出土

有的時代特徵，還在於模印貼花聯珠人面紋既和大英博物館（The British Museum）藏隋代白瓷所謂「來通」（Rhyton）的角杯同類圖紋相近，[202] 而與兩者類似的聯珠人面紋亦見於陝西省三原縣隋開皇二年（582）李和墓石棺蓋。[203] 另外，美國紐約大都會博物館（The Metropolitan Museum of Art）和香港徐氏藝術館也收藏有壺身貼飾聯珠蓄鬍人面的隋代綠釉陶壺【圖3.89】，由於人面容貌和希臘陶器所見酒神戴奧尼索斯（Dionysus）有相近之處，所以也是值得今後持續追蹤的圖像。[204]

　　在中國陶瓷史上，出身中亞撒馬爾罕（Samarkand）西北Kushaniyah地區何國的何稠（約540–621）是位傑出的工藝匠師。《隋書·何稠傳》載：「稠博覽古圖，多識舊物，時中國久絕琉璃之作，匠

圖3.92
綠釉梅瓶　高21公分
中國陝西省西安唐貞觀四年（634）
本寧公主與駙馬韋圓照合葬墓出土

人無敢措意，稠以綠瓷為之，與真無異」，說的是何稠以綠瓷仿製玻璃器。儘管何稠所設計或督造的「綠瓷」之廬山真面目目前已難知曉，但出土或流傳於世的隋代陶瓷可以見到呈色光鮮翠綠可媲美綠玻璃的隋代鉛綠釉製品，如日本出光美術館藏內褐外綠二彩獸首八方形來通式杯【圖3.90】即為一例。經由紋飾和器形的比對可知該獸首杯的相對年代在隋至初唐之間，[205] 此一年代跨幅正值何稠職司隋代太府寺至官拜唐代將作小匠之際。[206] 由於外壁翠綠色釉確實可比擬陝西省西安市隋大業四年（608）李靜訓墓出土的綠玻璃帶蓋缽【圖3.91】。[207] 不僅如此，陝西省西安韋曲鎮卒歿於隋大業六年（610）的本寧公主與駙馬韋圓照合葬於唐貞觀八年（634）的帶斜坡墓道土洞式墓（M53）出土的整體施罩綠色釉的小口瓶【圖3.92】，其

圖3.93
墨綠玻璃梅瓶　高16公分
中國陝西省隋大業四年（608）
李靜訓墓出土

小口、鼓肩、長腹形似後世所謂「梅瓶」的造型特徵，[208] 也和李靜訓墓所見墨綠色小口瓶【圖3.93】器式相類，據此或可間接揣摩何稠「綠瓷」的可能面貌。附帶一提，日本古文獻的「青瓷」也是意指「鉛釉陶」。如日本天曆四年（950）《仁和寺御室御物實錄》所見「青瓷」或永久五年（1117）《東大寺網封藏見在納物勘檢注文》所見「青子」指的都是鉛釉陶器。[209]

第四章
唐三彩的使用層和消費情況
—— 以兩京地區為例

　　唐代（618–907）的鉛釉陶器以唐三彩最為著名。不過，所謂唐三彩並非唐人的稱謂，而是肇因於二十世紀初汴洛鐵路即河南省開封至洛陽段鋪設工程時，開挖了漢唐墓葬集中地區洛陽城北邙山墓群；所出土的大量施罩多色鉛釉的陶俑等製品，當時歐美既有將之稱為「彩色釉陶」，或者視作品實際釉彩而有三彩（glaze in three colors）、四彩（glaze in four colors）的用語，[1] 日本也有「唐多色釉」或「唐窯三彩」等稱法，至1920年代才出現以「唐三彩」為名的展覽會和圖錄。[2] 三寓意多，所謂唐三彩可以是泛指有唐一代的多彩鉛釉陶器。

　　早在1950年代水野清一已經參酌唐詩的四分期，將唐代陶瓷區分為初唐（618–683）、盛唐（683–755）、中唐（756–824）和晚唐（825–907）等四期，[3] 並且於1960年代先驅性地指出唐三彩約完成於唐高宗時期（649–683），流行於七世紀末至八世紀前半時期，安史之亂（755–763）後已明顯趨向沒落。[4] 對照目前的考古資料，水野氏的唐瓷四分期說可說是如實地反映了唐代鉛釉陶的發展變遷。考慮到安史之亂以後多彩鉛釉陶作風與初唐和盛唐期三彩器頗不相同，為了避免不必要的混淆及明確本文的論旨，以下所謂唐三彩將採行由長谷部樂爾所提出並且已漸為學界約定俗成的見解，[5] 將之界定在盛唐或之前的唐代多彩鉛釉陶器；對於八世紀中期即盛唐以後作品，則視其具體的相對年代，以中晚唐或晚唐五代三彩稱呼之。另外，應予說明的是，縱使是同一墓葬或同一遺跡出土之造型相近、可能是來自同一作坊所生產的複數多彩鉛釉陶器當中，除了施罩三彩甚至四種色釉的標本之外，往往可見二彩製品羼雜其中。對於後者二彩製品，本文將儘可能視施釉之具體情況以白釉褐彩、白釉綠彩或綠褐釉等稱呼之。

一、唐三彩的成立和所謂初唐三彩

　　1970年代公布的高祖李淵第十五子，即於上元二年（675）陪葬陝西省獻陵的虢王李鳳夫婦墓出土的三彩器【圖4.1】，是在很長一段時間內被視為唐三彩最早紀年實物而廣為人知的作品。[6] 儘管在李鳳墓發掘報告刊出後不過數年，王仁波在一篇討論陝西省唐墓出土唐三彩的論文中曾經提到同省麟德二年（665）李震墓、咸亨元年（670）王大禮墓出土有三彩硯臺，咸亨二年（671）越王李福墓另出土三彩器殘件，[7] 可惜未揭示圖版，詳情不明。無論如何，由王氏所披露的三座初唐三彩紀年墓並未引起學界的留意，我們只須從迄二十世紀止的

絕大多數論及唐三彩的著述，仍舊是以上元二年（675）李鳳墓所出標本為最早的三彩紀年實例，[8]不難窺知學者之間對於考古資料的掌握存在著極大的落差。其次，依據任職陝西省文物局的陳安利論著，可知前引王氏論文所見咸亨二年（671）越王李福墓所謂「三彩器」應為罐和盤，其和咸亨二年（671）太宗妃燕氏墓出土的三彩罐，以及儀鳳三年（678）嘉會墓出土的三彩硯均收藏於昭陵博物館。[9]筆者依據陳氏提供的線索，同時在陝西省考古研究院王小蒙的協助下很幸運地得以親赴昭陵博物館調查並上手觀摩實物。

圖4.1　三彩榻　長25公分
中國陝西省獻陵唐上元二年（675）李鳳墓出土

首先，承蒙昭陵博物館館方的教示，得知前述王仁波所引用之咸亨元年（670）王大禮墓、陳安利所引用之儀鳳三年（678）嘉會墓均無三彩器，至於麟德二年（665）李震墓雖伴出釉陶硯，但其非三彩而只施掛單色綠釉。因此，在上述王、陳二氏所稱七世紀六〇至七〇年代出土有唐三彩的紀年墓當中，僅有同屬咸亨二年（671）李福墓及太宗妃燕氏墓可確認出土三彩製品，前者為瓶罐類口沿及器身殘片【圖4.2】，係於白釉上點飾綠釉和褐釉，後者太宗妃燕氏墓則出土了器形大體完好的大口短頸罐【圖4.3】，其是於白釉器坯以點飾和線描的方式營造出釉彩淋漓流淌的繽紛效果。[10]

圖4.2　三彩殘片
中國陝西省唐咸亨二年（671）
李福墓出土

另外，雷勇曾提及2003年陝西省西安南郊麟德二年（665）牛相仁墓出土有三彩瓶，[11]可惜迄今未有圖版公諸於世，詳細器式不得而知。尤應注意的是上元二年（675）李鳳墓發掘報告提及的一件三彩盤和兩件三彩榻，雖是廣為人知且有彩版流通的著名作品，但據說兩件所謂三彩榻當中，其實包括一件三彩床，後者於設有壺門的長方床上三面設有圍屏。[12]從已公布的三彩「榻」彩圖（同圖4.1）

圖4.3　三彩罐
中國陝西省昭陵唐咸亨二年（671）
太宗妃燕氏墓出土

看來，在筆繪綠、褐色釉的「榻」面四周，邊際明顯見有一道無釉潔淨的澀胎，可知其應是上方原貼飾部件脫落後所造成的痕跡，可惜附屬貼飾構件迄未公布，詳情不明。

陝西省之外，河南、河北、山東、遼寧各省亦見初唐三彩紀年墓，應予留意的是以上諸省分總計八座初唐三彩紀年墓的年代均在高宗咸亨（670–674）至上元（674–676）年間。其分別是：前述陝西省咸亨二年（671）李福墓（瓶）、咸亨二年（671）燕氏墓（罐），上元二年（675）李鳳墓（盤、榻），和河南省洛陽市咸亨元年（670）張文俱墓（杯和承盤）【圖4.4】、[13] 焦作博愛聶村咸亨二年（671）故雲騎尉向君陳氏墓（M5）（鉢），[14] 河北省廊坊市文安縣咸亨三年（672）恒州縣令董滿墓（印花瓶），[15] 山東省陵縣神頭鎮授安定、元氏二縣令咸亨三年（672）東方合夫婦墓（印花杯，見圖5.59），[16] 以及遼寧省朝陽市中山營子咸亨三年（672）勾龍墓出土的裡施綠釉外壁褐釉的二彩印花杯【圖4.5】。[17] 另外，1980年代報導的長治市北郊漳澤電廠工地崔拏（卒於乾封二年，667）及其夫人申氏（合葬於永昌元年，689）墓雖亦出土三彩蓋鉢，[18] 但從該墓出土陶瓷之組合以及帶頸罐、高足燈等器式多與同省七世紀末期墓葬所出作品類似，我認為崔氏夫婦墓三彩恐非發掘報告所主張是崔拏卒歿時的初期三彩，而有較大可能是永昌元年（689）合葬時所攜入。[19] 與此相對的，1970年代初期報導的麟德元年（664）奉詔陪葬昭陵的右武衛大將軍鄭仁泰墓曾出土一件白地鈷藍彩的鉛釉蓋鈕【圖4.6】，[20] 由於鄭墓遭盜掘而無從得知其原本是否陪葬有三彩器？不過，若說鄭仁泰墓白釉藍彩蓋鈕下方業已佚失的蓋或器身亦如日本靜嘉堂文庫美術館藏蓋罐【圖4.7】般

圖4.4　三彩杯和承盤　口徑25公分
中國河南省洛陽市唐咸亨元年（670）
張文俱墓出土

圖4.5　印花杯　口徑12公分
中國遼寧省朝陽市唐咸亨三年（672）
勾龍墓出土

圖4.6 藍彩蓋鈕 高3公分
中國陝西省昭陵唐麟德元年（664）
鄭仁泰墓出土

圖4.7 三彩蓋罐 唐 高25公分
日本靜嘉堂文庫美術館藏

圖4.8 釉上彩繪武士俑 高72公分
中國陝西省昭陵唐麟德元年（664）
鄭仁泰墓出土

施罩有三彩釉，亦不無可能。無論如何，我們應該留意鄭仁泰墓另伴出四百餘件彩繪釉陶俑
【圖4.8】，其胎質潔白、堅緻，表施黃釉並於釉上施彩繪，少數作品還有貼金飾，類似的彩
繪釉陶俑於河南省偃師貞觀二十一年（647）崔大義夫婦墓[21]或陝西省禮泉顯慶三年（658）
張士貴墓等初唐墓亦可見到，[22]顯然是初唐陶工結合色釉與彩繪所刻意經營出的華麗入壙陶
俑。如前所述，唐三彩可能於七世紀六〇年代已經出現，因此，設若此一時期的陶工將三彩
釉施罩於陶俑之上，似乎亦合乎情理，同時也符合此一階段將陶俑裝飾得色彩繽紛的審美品
味。問題是，截至目前的初唐紀年墓所見三彩，除了李鳳墓三彩「榻」是否為臺座類尚待考
察之外，其餘均屬缽、杯、盂、盤、瓶等廣義的器皿類，完全不見專門用來陪葬的陶俑。造
成這一現象的原因，有可能是因為此時唐三彩器皿類並非明器，以致陶工刻意地和入墓陶俑
的釉彩裝飾予以區隔，當然亦不排除是由於此一時期的三彩製作集中於少數作坊，而這些作
坊的主力商品即為器皿類，亦即純粹是消費策略成本的考量而與三彩釉的性質無關。

　　值得一提的是，江西省瑞昌市唐墓出土的一件高僅四點二公分，口徑八點四至九點五公

分，以模具成形之外面壓印花葉且滿飾珍珠地的報告書之所謂「缽形爐」，[23] 其口沿兩側內設不規則穿孔板沿，整體施罩黃、綠、白等三色釉。由於其造型和裝飾特徵和前述山東省陵縣咸亨三年（672）東方合夫婦墓、遼寧省朝陽咸亨三年（672）勾龍墓出土的「水盂」（同圖4.5）大體一致，看來應是同一時期所製作之具有相同功能用以盛水或盛酒的器物。問題是，該墓伴出遺物當中卻又包括肅宗「乾元重寶」（758–759）銅錢，令人困惑。儘管早在1990年代龜井明德便已依據勾龍墓出土二彩盂，進而參考同省朝陽市綜合廠初唐墓（M2）同式三彩盂，[24] 主張這類模型印花盂的相對年代可上溯七世紀中期，並從造型構思推測其為燈器或筆洗，[25] 但同氏並未涉及瑞昌唐墓伴出「乾元重寶」這一與七世紀中期年代扞格不合的矛盾現象。本文在此想予以補充的是，江西省瑞昌市但橋唐墓除了三彩盂之外，另見青釉弧沿盤口四繫壺，而若依據三峽地區青釉盤口壺的排序，則該弧沿式盤口壺的相對年代約於七世紀中期至八世紀中期之間。[26] 其次，從此式盤口壺曾見於湖北省安陸縣貞觀十二年（638）至永徽四年（653）吳王妃楊氏墓，同時楊氏墓伴出的大口短頸帶繫罐之身腹造型又和瑞昌但橋唐墓業已殘破的帶繫罐相近。[27] 換言之，雖然筆者無法解讀瑞昌唐墓伴出「乾元重寶」之確實意涵，但伴出陶瓷的年代則顯示三彩盂的年代有可能是在七世紀中期或稍後不久，但此還有待日後進一步之確認。總之，紀年墓和僅知其相對年代的非紀年墓所出三彩器皿類均顯示初唐時期，特別是七世紀七〇年代唐三彩小型器皿類是包括河南、陝西等省在內許多省區頻見的製品。從勾龍等墓出土的小盂自外底心伸展出植物枝枒，其間填充凸粒，其裝飾效果酷似三至四世紀敘利亞生產的葡萄蔓藤飾玻璃瓶【圖4.9】，[28] 可知此類仿自西亞玻璃器、洋溢著異國趣味並施罩華麗色釉的微型器皿類極可能是當時的時髦商貨，也因此跨省區地流行於帝國許多地區，以至於山東或江西等省區亦可見到。

　　儘管七世紀七〇年代複數墓葬出土的三彩盂盂身所見模印花葉和珍珠地紋飾顯示了初唐三彩（同圖4.5）與金銀器或玻璃器之間的緊密關係，可惜目前未能發現可能是做為此類三彩盂原型的考古或傳世實例。相對於這類三彩盂有可能是唐代的創新器式，前引河北省咸亨三年（672）董滿墓出土仿金銀器式的三彩扁壺【圖4.10】之造型則承繼自北朝陶瓷。也就是說，唐三彩器皿類既存在唐代的創發器式，同時包括傳統的造型和裝飾。就此而言，近年羅森（Jessica Rawson）主張唐三彩是有別於北齊鉛釉陶的一種創新，即兩者之間在器形、裝飾或釉調等各方面均存在著斷層，[29] 其實只是選擇性地強調北朝陶瓷以及唐三彩部分出土案例，其說法實不宜盡信。

圖4.9　玻璃長頸瓶　高9公分
　　　　以色列博物館
　　　　（The Israel Museum, Jerusalem）藏

（左）圖4.10
三彩扁壺 高29公分
中國河北省唐咸亨三年
（672）董滿墓出土

（右）圖4.11
三彩人物騎馬俑 高35公分
中國陝西省高陵唐嗣聖六年
（689）李晦墓出土

就目前的資料看來，據說高宗永淳二年（683）墓曾出土綠釉俑和鞍馬，[30] 陝西省禮泉縣光宅元年（684）右武衛將軍安元壽夫婦墓則見三彩女俑，[31] 不過前者作品下落不明，無從查證陶俑施釉細節，後者雖亦被視為唐三彩明器俑的最早紀年遺物，[32] 然而該墓伴出女俑或冠帽騎馬樂俑之造型和服飾特徵因酷似西安開元十一年（723）鮮于庭誨墓等八世紀初期墓陶俑，[33] 故可推測安元壽夫婦墓的三彩女俑有較大可能是翟六娘於開元十五年（727）合葬時所埋入的。因此，可確認出土有三彩俑的唐代紀年墓目前以陝西省高陵嗣聖六年（689）李晦墓的年代最早，所出人物騎馬俑【圖4.11】還於釉上繪墨彩，仍保留著初唐彩繪釉陶俑的裝飾趣味。[34] 此一年代觀可以檢證並修正唐三彩明器陶俑乃是初見於則天武后時期的粗略既往看法。[35] 由於目前所見初期三彩器迄今未見任何可確認屬明器的製品，因此唐三彩的出現與入壙明器無涉，換言之，以往有認為唐三彩是因厚葬習俗而出現的看法應予修正。至於認為唐三彩器皿類也多用於喪葬場合之觀賞，進而展現死者身分認同和威權，甚至昭示墓主冀圖與更早期西域連結的說法，[36] 也由於初現期的三彩器皿類可能並非明器，所以類此之任意想像其實無法得到考古資料的支持。

二、陝西、河南兩省的唐三彩窯

截至目前，陝西、河南、河北和四川等省都曾發現燒製唐三彩鉛釉陶的窯址，其中四川省見於四川盆地邛崍市邛窯窯址，河北省見於著名的內丘縣邢窯窯址，後兩處窯址標本內容將於下一章討論唐三彩區域消費時提及，於此不再贅述。以下，擬聚焦於唐代兩京所在省分，即陝西省和河南省唐三彩窯址出土標本。

（一）陝西省唐三彩窯址

內含隋唐京城大興 ── 長安城的陝西省唐三彩窯址，於京城長安（今西安）和銅川市都有發現。西安地區的三彩窯址分別見於西郊西安老機場跑道改建工地，以及東郊大乙路北段市政管道改造工地。前者老機場工地窯址先是由民間人士張國柱於1998年發現並進行採集，[37] 至1999年才由陝西省考古研究所著手調查發掘。三彩標本釉色除了褐釉、綠釉和白釉之外，亦見鈷藍色釉；器形種類包括人物俑、羅漢【圖4.12】和估計或將施釉的大型陶馬或天王俑，以及壺、罐、奩、盂、缽、碗和枕形器【圖4.13】。另外，亦見三彩印花磚【圖4.14】等建築構件。[38] 從已發表的報導結合發掘報告書的敘述可以大致總結該窯的性質和製品特徵，即標本多是在偏紅的胎體上施加化妝土而後施釉；從一件陰刻有「天寶四載……□祖明」（天寶四年為745年）的素燒殘標本【圖4.15】，可知該窯曾活動於盛唐天寶年間（742–756）。從窯址的地望看來，其位置於唐代西市醴泉坊內。由於窯場隔街與醴泉寺相鄰，推測該窯或是

圖4.12　三彩羅漢殘件　高7公分
　　　　中國陝西省唐長安醴泉坊窯址出土

圖4.13　三彩枕殘件
　　　　中國陝西省唐長安醴泉坊窯址出土

圖4.14　三彩磚殘件
　　　　中國陝西省唐長安醴泉坊窯址出土

圖4.15
刻有「天寶四載（745）……□祖明」銘之
素燒殘件　寬12公分
中國陝西省唐長安醴泉坊窯址出土

圖4.16
素燒馬殘件　高4公分
中國陝西省唐長安醴泉坊窯址出土

圖4.17
三彩羅漢殘件　高4公分
中國陝西省西安唐青龍寺遺址出土

與寺院相關亦即報告書所謂「醴泉寺窯」，而窯址出土的三彩羅漢和寶相華紋磚則應是專門為寺院所燒製的用品。另外，從窯址採集標本的整體而言，雖亦包括精緻的三彩枕形器等製品，卻也見不少檔次一般的素燒陶俑和器皿，特別是未見西安地區高階墓主墓葬常見的裝飾華麗天王或馬俑，故多數報導均認為其應屬非官方的民間窯場，但亦見主張其係提供寺院或官府消費的窯場等說法。[39]

　　從已公布的有限圖版和報告書的記述可以大致得知該窯標本胎色不一，至少包括磚紅、肉紅、粉紅、米黃和灰白胎等色調，罕見白胎製品，偏紅深色胎標本多施白色化妝土而後施釉，儘管所見素燒駱駝頭和上頸部位殘高逾二○公分，可躋身中大型行列，但造型輪廓平板，而類此之略嫌生硬的造型特點也見於該窯出土的天王俑、鎮墓獸或馬俑，特別是素燒陶馬【圖4.16】嘴無銜鑣，胸尻部位亦乏攀胸和鞦，攀胸和鞦上也不見杏葉貼飾，[40]此和兩京地區高階墓主墓葬常見的裝備齊全、裝飾華麗的誕馬有較大的不同，因此姑且不論醴泉坊窯是否如報告書等所推定屬醴泉寺窯？其主要的消費群應是城市一般居民。也就是說，儘管西安唐代青龍寺遺址所見三彩羅漢殘像【圖4.17】[41]之造型和胎釉特徵因酷似醴泉坊窯址出土標本（同圖4.12），[42]可知醴泉坊窯製品當中有的乃是供應寺院所需。不過，從窯址標本整體的檔次而言，窯址發掘報告書宣稱該窯乃是以寺院和官府為主，亦即不以城市居民為消費對象的說法，[43]恐怕有待商榷。事實上，醴泉坊窯址出土的素燒半身俑【圖4.18】，[44]就和長安城西市西大街宿白推測是「凶肆」，即販賣明器的店鋪所出土的陶俑造型頗為相似，[45]不難推測同樣位於西市的醴泉坊窯就是供應坊間專營喪葬明器商家的窯場之一。

繼唐代西安醴泉坊窯的發現，2004年於西安市太乙路北段市政管道改建工地覓得另一燒製唐三彩的窯址，標本亦是以紅陶胎居多數，釉色鮮豔，但胎釉結合不良常有剝釉現象，[46] 除了盤等器皿之外，另見施罩褐、綠、黃三彩釉的小型雜技俑，後者胎鬆呈白色調，基於該窯址的地理位置，一說認為其應位於唐代東市西側的平康坊，[47] 若屬實則或可稱為平康坊窯。另外，伴出的中小型戴風帽或籠冠陶人俑有的具有初唐期的造型特徵，至如按盾武士俑之造型也近於西安隋大業六年（610）卒逝的本寧公主及駙馬韋圓照合葬於貞觀八年（634）的武士俑，[48] 推測此一樣式武士俑的相對年代可上溯初唐時期。儘管當地的研究者指出平康坊三彩標本胎質與1980年代西安東郊唐代韋仁約等墓出土的唐三彩一致，[49] 可惜由於該窯標本迄今公布數量不多，同時也缺乏可資細部比對的三彩標本彩圖，故其和西安地區唐墓三彩或醴泉坊窯標本的異同，還有待日後進一步的資料來解決。

圖4.18
素燒半身俑
中國陝西省唐長安醴泉坊窯址出土

除了上述西安地區即唐長安城東、西市兩處三彩窯址之外，早在宋代（960–1279）因燒造青瓷而聞名的陝西省銅川市耀州窯也發現燒造唐三彩的窯址。依據窯址報告書《唐代黃堡窯址》的分期和年代判斷，則銅川黃堡窯址所見三彩標本包括了碗

圖4.19　三彩碗　口徑21公分
中國陝西省銅川市耀州窯遺址出土

【圖4.19】、鉢、盆、壺、三足爐、燈、枕【圖4.20】等器式，而其年代屬第二、三期，即武則天光宅元年（684）至文宗開成五年（840），[50] 其年代跨越本文盛唐（683–755）、中唐（756–824）和晚唐（825–907）等三個期別。

儘管有不少學者相信耀州黃堡窯早在盛唐期已經燒製三彩陶器，[51] 不過若從窯址伴出的施罩褐釉呈雙魚造型的魚形壺或三彩枕形器等製品的造型編年看來，其多數標本的相對年代應在稍晚的九世紀中晚唐時期。[52] 惟應留意的是，於1980年代發掘銅川黃堡窯址時，另於耀縣柳溝村發掘了一座唐墓（M4），該墓距黃堡窯址只十餘公里，並且出土了武士、人物【圖4.21】、馬、駱駝、牛車【圖4.22】和鎮墓獸等三彩陶器，其中武士俑通高逾七〇公分，屬中型明器俑類。[53] 將三彩俑的造型比較其他紀年墓葬所出同類製品，其實很容易得知其應屬盛

圖4.20
三彩枕（a）及枕上穿孔局部（b）高8–9公分
中國陝西省銅川市耀州窯遺址出土

圖4.21 三彩侍俑 高25公分
中國陝西省耀州窯柳溝村唐墓
（M4）出土

圖4.22
三彩牛車 高18公分 長22公分
中國陝西省耀州窯柳溝村唐墓（M4）出土

唐時期遺物。問題是，柳溝村唐墓（M4）雖鄰近黃堡窯址，然而就遺址性質而言墓葬畢竟不同於窯址作坊，實在無法相提並論，因此該墓出土的盛唐期三彩明器俑是否確實來自黃堡窯所生產，無疑還須窯址出土標本的實證，不宜僅以地緣關係做為產地的主要依據，而目前還未見黃堡窯址曾經生產中大型三彩明器俑的任何相關訊息。[54] 就此而言，近年有學者認為既然河南省鞏義窯所見三彩標本多屬器皿類，故而陪葬入墓的三彩馬或人俑明器多來自陝西省黃堡鎮窯，[55] 其說頗有主觀想像附會之嫌，不宜採信。

（二）河南省唐三彩窯址

位於河南省中部鞏義市（原鞏縣，1991年撤縣建市）的窯址是最廣為人知燒造唐三彩的著名窯場。其自1950年代馮先銘等人調查發現唐三彩標本以來，[56] 經1980年代劉建洲、[57] 傅永魁[58] 等人的複查，有關窯址標本的報導分析文章至今已有數十篇，特別是千禧年由河南省鞏義市文物保護管理委員會編著的《黃冶唐三彩窯》，[59] 以及之後由河南省文物考古研究所和

日本奈良文化財研究所等做為共同研究項目陸續出刊的《鞏義黃冶唐三彩》（2002）、[60]《黃冶窯考古新發現》（2005）、[61]《鞏義白河窯考古新發現》（2009）等圖籍，[62] 更是提供學界可迅速檢視鞏義市站街鎮大、小黃冶村一帶黃冶河兩岸以及鞏義市北山口鎮白河村地段，即今日統稱為鞏義窯址出土三彩標本的基本樣貌。近年出版的研究型圖錄《中國鞏義窯》也是涵蓋黃冶和白河等兩群窯區。[63]

依據郭木森、劉蘭華和孫新民等人的調查報告並參酌報告書及專刊圖錄的內容，則做為鞏義窯代表性窯區的黃冶窯區標本大體可區分為四期，即第一期（隋代，581–618）以燒造青釉為主；第二期（唐代早期，618–684）以白釉、黑釉居多，有少量三彩製品；第三期（唐代中期，684–840）有大量三彩和綠、褐等鉛釉標本，和白瓷、黑瓷以及有時被稱為唐青花的白釉藍彩器；第四期（唐代晚期，841–907），白瓷和三彩標本趨少，有大量白釉藍彩和半絞胎標本，此一時期還出現裝燒入窯的匣缽道具。[64] 由於上引中國當地學者習慣以「三彩」一名來概括唐代的多彩鉛釉陶器，此與本文將「唐三彩」界定在初唐和盛唐期多彩鉛釉陶的做法有所不同，但若回歸實物標本，則當地學者所指出的鞏義窯三彩出現於第二期、鼎盛於第三期的判斷，基本上和本文針對唐代多彩鉛釉陶變遷的觀察相近，而這樣的判斷亦符合目前紀年墓所見唐三彩的初現及流行年代。如果將上引中國學者對於鞏義窯三彩標本於窯址的存在情況轉用成本文所採行的唐詩四分期，則鞏義三彩標本始見於初唐（618–683），流行於盛唐（683–755）至中唐時期（756–824）。

鞏義窯初唐至盛唐期也就是本文所採行之約定俗成的唐三彩，其標本之胎色不盡相同，既見純白胎，亦見胎色略呈粉紅或偏紅者。其次，從窯址的三彩器皿類素燒坯標本可知，唐三彩器皿有的是經兩次燒成，[65] 其素燒溫度較高，約須攝氏一千零五十度[66] 或一千至一千一百二十度高溫，[67] 施掛鉛釉之後再以約八百至九百度低溫燒成，而這類或亦可稱為「炻胎唐三彩」的器皿則是鞏義窯具有特色的產品之一。

鞏義窯唐三彩主要屬器皿類【圖4.23、4.24】，其器形多樣，成形技法不一而足，施釉技法亦頗豐富，幾乎涵蓋了目前所知唐三彩的全部種類，無疑是唐代燒製三彩器皿類之最為重要的窯場。因此，可以鞏義窯三彩標本為參照對象來試著觀察唐三彩器皿類的造型和裝飾特點。儘管部分標本（如枕形器）的具體用途目前仍難確證，但若就廣義的器皿類而言，鞏義窯唐三彩的成形技法包括了轆轤拉坯、模範成形以及陶板拼接等，器體裝飾常見的是印花【圖4.25】和模印貼花【圖

圖4.23　三彩印花紋洗　口徑26公分
中國河南省鞏義窯小黃冶 I 區出土

圖4.24　三彩注　高5–10公分
中國河南省鞏義窯小黃冶Ⅱ–Ⅲ區出土

a

b

圖4.25
印花具正面（a）及背面（b）　高7公分　寬16公分
中國河南省鞏義窯小黃冶Ⅰ區出土

圖4.26
獅子圖樣模具　寬9公分
中國河南省鞏義窯小黃冶Ⅰ區出土

圖4.27
白釉藍彩魚紋壺　高21公分
丹麥哥本哈根裝飾藝術博物館
（The Museum of Decorative Art, Copenhagen）藏

4.26】，後者可見紋樣貼飾或以模具成形的繫耳類。不過，唐三彩之所以為唐三彩，最令人印象深刻的還是其釉彩的變幻效果。

　　唐三彩的釉彩裝飾頗為多樣，若就施釉技法而言，至少可區分成點彩、線描、塗抹，以及上述複數技法的交互應用和集合。比如說結合點彩和線描的白釉藍彩魚紋【圖4.27】、網格或重圈紋飾，或者於印花紋飾內填入釉彩、在概念上有如後世以邊線區隔色釉的所謂「景泰藍」或「法花器」【圖4.28】，當然也有不少是以單一技法利用鉛釉流動性強的特點而營造出各種淋漓氛圍【圖4.29】。以往學者亦曾嘗試推敲唐三彩所見個別紋飾的可能淵源，如中尾萬三[68]或

圖4.28
三彩印花三足盤 口徑24公分
日本私人藏

圖4.29
三彩壺 高24公分 日本私人藏

圖4.30
三彩印花三足盤 口徑38公分
英國倫敦維多利亞與亞伯特博物館
（Victoria and Albert Museum, London）藏

圖4.31
三彩蓋壺 高24公分
日本東京國立博物館藏

水野清一[69] 就認為唐三彩的流釉是模仿西方玻璃器所見類似的裝飾效果。不過，在唐三彩施釉技法當中無疑是以一類於褐、綠等色釉間夾白色斑點【圖4.30】，或者以色釉為背景結合做為區隔邊線的鋸齒紋等而營造出有如天女散花般的繽紛白色梅花斑點構圖最為繁縟，同時也是唐三彩頻見的被陶工廣泛應用的賦彩技法之一【圖4.31】。學界對於此一極具魅力且具代表性的施釉技法或工序說法紛歧，至今未有定論，因此有必要回顧以往研究進而結合鞏義窯址新出標本做一省思。首先，影響層面最廣、最為學者所津津樂道的論點是以「失蠟法」來解釋唐三彩此類白色裝飾斑點。亦即在掛有白色化妝土的器胎上全面施罩透明白釉，再於意圖呈現白斑的部位施蠟而後整體罩掛其他色釉，入窯燒成時由於低熔點的蠟汽化揮發，自然就會留下白色的斑點或紋飾。[70] 大約同樣的思路也有認為蠟之外，油脂亦具阻隔其他色釉入侵的效果。[71] 儘管此一說法極具魅力，但水野清一早已狐疑唐三彩「失蠟法」的存在，因為他認為蠟不到攝氏七百至八百度就會揮發殆盡，故其對於熔融的釉毫無作用，儘管施蠟之舉或許便於塗抹其他色釉，但是否曾經施蠟其實

不明。[72]後來李知宴委由陶工實物試驗，認為唐三彩上的白色梅花斑乃是先用白色瓷土所堆成，素燒後抹去瓷土堆花部位然後在露出的白胎上施透明釉，二次入窯燒成，即主張以「瓷泥堆塑法」製作白色圖案，[73]雖然李氏並未提及是否亦曾委請陶工以失蠟技法進行試驗，總之，此說可謂「失蠟法」的修正版。其實，早在1970年代大重薰子在仔細觀察唐三彩的基礎之上，明確地指出多數唐三彩於不同色釉相接處常見露胎無釉的縫隙，而這樣的現象甚至可見於包圍在白色斑點之弧形外廓，即色釉

圖4.32
素燒後施加釉彩但未入窯釉燒的半成品
口徑12公分
中國河南省鞏義窯址出土

和白斑之間，因此並不存在以往「失蠟法」論者所謂整體施罩白釉或於白釉上施蠟之工序。至於白斑紋則是一一點飾而成，又由於鋁含量較多的白釉之熔點高於綠、褐等色釉，故已熔融的其他色釉自然會避開白釉而填充到無白釉的胎上（同圖4.30）。大重氏進一步認為，採用此一施釉技法的陶工其所點飾的釉彩縱使未能滴水不漏地臻於全面，但仍可期待流動性強的鉛釉會填補色釉和白斑之間的露胎縫隙。[74]值得留意的是，鞏義窯址出土標本當中就包括了素燒後施加釉彩但未入窯二次釉燒的半成品【圖4.32】，[75]經由半成品標本的觀察可以確認唐三彩白色斑點裝飾乃是直接以筆蘸釉點飾在施掛化妝土的器坯上，並不存在「失蠟法」持論者所宣稱的基礎釉，至於形成白色斑點的釉彩則是硅酸鹽含量較多的白乳濁釉，其乳濁化的原因則是因助溶劑中含鉛量少，熔點略高於其他色釉而未能玻化之故。[76]這樣看來，大重薰子認為唐三彩白斑紋樣乃是由高鋁白釉點飾而成的說法，以及李知宴所主張以瓷土堆垛後再抹除瓷土，而後在露胎部位施透明釉的說法顯然較符合窯址半成品所透露出的施釉訊息。不過，就工序而言，李氏的見解過於曲折複雜，特別是鞏義窯此類三彩器皿有的是先以高溫素燒而成，設若按李氏所認知的工序，則意謂著完成一件器皿共須三次入窯燒造。無論如何，唐三彩器頻見的白色梅花斑飾應是當時時尚的圖樣，唐三彩之外還見於唐代壁畫女子面頰花鈿或織品染纈紋樣，其淵源可追溯至中亞犍陀羅地區人物造像的聯珠式梅花鈿【圖4.33】，是唐代所受外國圖紋影響的一例。[77]

　　綜觀鞏義窯址三彩標本，可知三彩陶鼎盛於盛唐期，其時器形多樣，釉彩變幻多元，所見器形絕大多數屬器皿類或玩具類的小型偶像，從窯址出土標本還可得知不少流傳於世的三彩名品其實來自鞏義窯，如瑞士瑞特堡格博物館（Museum Rietberg, Zürich）館藏樽蓋上的猴狀捉手【圖4.34】[78]即和鞏義窯窯址出土的標本【圖4.35】造型相類。[79]其次，黃冶河東岸臺地既發現窯爐殘基，且出土了三彩茶具和大型駱駝頭部範具，可知該窯也生產中大型明器俑。不過，就報告圖錄所揭載的圖版看來，鞏義黃冶窯區雖亦生產少數中型明器駱駝或馬，

圖4.33　白灰泥人頭像面頰所見聯珠式梅花鈿及線繪圖

圖4.34
三彩蓋樽　高28公分
瑞士蘇黎士瑞特堡格博物館
（Museum Rietberg）藏

但似乎均屬無釉的素陶器。[80] 同樣地，白河窯區出土的
一件僅存馬背尻部位的馬俑殘件，上有鉛褐釉彩滴釉痕
跡，由於該標本殘長逾一六公分，因此當地研究者遂將
之與洛陽及周邊地區出土的大型三彩俑進行聯想，認為
該殘件可做為洛陽唐墓三彩明器俑來自鞏義窯的重要證
據。[81] 苗建民等以中子活化分析了洛陽、鄭州以及湖北
省出土的唐三彩明器俑，其結論甚至顯示胎成分均和鞏
義窯標本一致。[82] 平心而論，胎的成分分析雖有助於判
斷標本的取土來源或礦床區域，卻未必能和窯址產地直
接劃上等號。就已公布的標本看來，鞏義窯所見中大型
陶俑雕塑略嫌平滯，檔次不高，因此本文雖不排除鞏義
窯或曾燒製少量的明器俑類，但常見於兩京地區唐墓之
尺寸高大、造型生動的明器俑恐非鞏義窯製品。

圖4.35
三彩猴像　高9公分
中國河南省鞏義窯窯址出土

　　鞏義窯址之外，河南省境內其他窯場偶見唐三彩出土的零星報導。如茵陽縣東北廣武鄉
茹茵村北發現的一處可能是瓷窯遺址就曾出土一件高不及五公分的三彩小罐，泥紅胎質，罐
腹以上至口沿部位施紅綠彩釉。瓷窯遺跡未發現，但報告書從出土的大量瓷片和密集的灰土
坑推測其應屬作坊遺留，伴出的遺物當中包括造型和盛唐三彩枕形器相近的絞胎製品，[83] 類
似之以褐、白兩色胎土絞揉而成的絞胎枕形器亦見於鞏義窯址出土標本。[84] 另外，洛陽市瀍
河兩岸、洛陽東站南側天主教愛國會教堂工地發現的唐代磚瓦窯窯址亦見兩件唐三彩標本，
其一是一號窯（ZY1）三彩缽殘件，另一是五號窯（ZT5）的頸部以下瓶體部位。依據報告

圖4.36　三彩印花盤　口徑25公分
中國河南省洛陽市唐磚瓦窯窯址出土

圖4.37　獸面埧　口徑4公分
中國河南省洛陽市唐磚瓦窯窯址出土

書的記述，一號窯保存完整，是由操作坑、窯門、窯室及煙道等所組成的馬蹄形窯，五號窯則破壞嚴重，操作坑和窯室窯床床面所鋪磚等均已被現代石灰坑等打破。由於此處磚瓦窯位於隋唐洛陽外郭城東北里坊遺址區範圍之內，伴出的方磚既和唐代宮殿基址所見一致，報告書因此認為其當屬履順坊，是隋唐時期的官營燒窯作坊。[85] 唐代磚瓦窯址出土唐三彩一事也見於近年發掘清理的洛陽定鼎北路磚瓦窯群，所出三彩印花盤（2012LDAY1-Y18）【圖4.36】盤心印花圖紋酷似鞏義窯標本，而施以褐、白和鈷藍三色釉的獸面埧（2012LJSTIY通道）【圖4.37】也和鞏義窯標本風格相近，[86] 因此以上幾處主要燒造建築磚瓦等構件的窯址出土唐三彩標本是否確屬該當窯場製品？還有待進一步的證實。

（三）兩京地區出土唐三彩的產地問題

就兩京所在省分的陝西、河南兩省的唐三彩窯址而言，被證實燒造有唐三彩窯址的首先當屬1950年代調查的鞏義窯，而陝西省唐三彩窯址標本的發現和採集則要遲至1990年代。相對地，早在二十世紀初期洛陽等地唐墓已經出土大量風靡歐美和日本的唐三彩，而當時學界和骨董業者盛傳的一個和唐三彩產地相關的說法則是長安土紅、洛陽土白。[87] 時至今日，學界雖已意識到河南省鞏義窯址三彩標本胎色不一，白胎之外亦有呈粉紅胎者，而陝西省醴泉坊窯址三彩雖可見呈灰白胎者，但以紅胎標本居多，而白胎樣本的成分分析甚至顯示其有可能採用河南省鞏義黃冶窯或陝西省黃堡一帶的製胎原料，[88] 看來上個世紀初期關於唐三彩產地的傳言雖不精確，總算部分接近事實。

另一方面，包括鞏義窯在內的河南省境內窯址所燒製的唐三彩幾乎只見器皿類【圖4.38、4.39】，除了鞏義窯址所見少量疑是三彩陶俑素燒坯之外，一般不見大型三彩明器俑

圖4.38　三彩標本
　　　　中國河南省鞏義窯窯址出土

圖4.39　三彩標本
　　　　中國河南省鞏義窯窯址出土

類。[89] 陝西省醴泉坊窯址雖兼備器皿類和明器俑兩路三彩標本，然而三彩明器俑的造型平滯，因此該窯雖亦提供部分唐墓陶俑所需；同時唐長安青龍寺遺址出土的小型三彩羅漢像也已證明是來自醴泉坊窯製品，然而兩京地區唐墓頻見的氣勢撼人、形象逼真且裝飾華麗的三彩明器俑，顯然是由其他尚未發現的窯場作坊所製成。由於《大唐六典》等唐代文獻記載官方「將作監」下的「甄官署」負責提供朝廷葬儀用明器，此不免會讓人聯想到部分優質陶俑是否即來自「甄官署」所為？但目前還難實證。相對而言，由於醴泉坊窯製品檔次平庸，故其應和官方作坊無涉。就河南、陝西兩省唐墓出土的大量唐三彩俑而言，我們可從造型等特徵將之歸納成幾個具有相近樣式的組群，其案例不少，但以下試以外觀相對引人注目的鎮墓獸為例做一說明。按唐墓鎮墓獸多係兩件成對出土，一呈獸面，一呈人面。其中，河南境內出土的三彩獸面鎮墓獸，頭上多設戟飾以及外揚且於近端部內彎的雙角，額頭正中部位往往有珠狀貼飾，洛陽關林唐墓（M59）出土品【圖4.40】即為一例。[90] 人面鎮墓獸多戴戟形、尖形或上部略呈絞索狀的尖式獨角。儘管河南省唐墓三彩人面鎮墓獸有多種樣式，但北部地區則常見頭置尖端冰柱形或角上方呈絞索式的尖角，蓄鬍或光面無鬍鬚蹲坐於低矮承臺上的製品，當中又以鞏義市【圖4.41】及其鄰近地區唐墓最為常見，[91] 僅就出土頻率和地緣關係這點而言，若將此式人面鎮墓獸稱之為「鞏義樣式」及其擴張恐怕也不為過。由於此式人面鎮墓獸目前未見於陝西省唐墓，但卻見於湖北省武昌地區唐墓（見圖5.76），[92] 從而可知其除了提供河南省境內的消費，也輸出到無三彩陶俑作坊的其他省區，這一情況正意謂著陶俑的樣式分類往往不具有判別產地的意義，因為陶俑有可能跨越省區流通販售。舉例而言，陝西省醴泉縣永徽二年（651）段簡璧墓陶武士俑[93] 就和河南省孟津唐墓（C10M821）釉陶武士造型相近；[94] 陝西省西安市雁塔區大周神功元年（697）康

圖4.40　三彩鎮墓獸　高60公分　高57公分
　　　　中國河南省洛陽關林唐墓（M59）出土

文通墓三彩侍俑【圖4.42】[95] 也和河南省洛陽咸亨元年（670）張文俱墓出土的侍俑【圖4.43】面容近似。[96] 這一現象到底應做何解？是毗鄰的省區也擁有製造陶俑用的同型範具，還是因陶俑跨省區的販賣通路？同樣重要的是，同一類型範具可長期使用，致使相隔三十餘年的康文通墓和張文俱墓所出陶俑面容很是類似。另外，文獻所載唐代朝廷委由特定作坊生產而後賜葬分送各地的明器，其所扮演之跨省區流通作用無疑也應納入評估。[97] 後者之可能案例，可參見次章第五節「內蒙古、寧夏、甘肅出土唐三彩」中有關甘肅省秦安葉家堡唐墓出土三彩俑之內容。

　　唐三彩器皿類的產地問題，擬留待次章結合唐代各省區出土例再予討論，在此可先予提示的是，河南省鞏義窯製品無疑是當時風靡一時的時尚器物，其甚至被攜往東北亞韓半島和日本。其次，就目前已發現的陝西、河南兩省窯址唐三彩標本的相對年代而言，耀州黃堡窯三彩主要約在中晚唐期，

（左）圖4.41
三彩鎮墓獸
中國河南省鞏義魯莊蘇家莊
唐墓出土

（中）圖4.42
三彩侍俑　高44公分
中國陝西省西安市雁塔區
唐大周神功元年（697）
康文通墓出土

（右）圖4.43
陶俑　高41公分
中國河南省洛陽市唐咸亨
元年（670）張文俱墓出土

醴泉坊窯三彩的相對年代或如報告書所言有較大可能在開元（713–741）後期至天寶年間（742–756），即八世紀三〇年代後期至五〇年代中期，[98] 由於鞏義窯三彩的年代可早自七世紀，看來初唐墓所見胎質酷似鞏義窯標本的唐三彩器皿類，若非全部至少絕大多數是來自鞏義窯所燒製。相對而言，唐墓所見數量龐大唐三彩俑的產地，則因前述窯址出土標本的侷限性以及陶俑物流販售區域或陶俑範具流傳範圍之不易評估等種種原因，致使以樣式角度著手試圖辨明產地一事因充斥著過多的不確定性而礙難進行。另一方面，目前已有多篇針對唐代兩京地區唐三彩標本進行化學分析並考察其產地的論文，此提供諸多省思唐三彩產地的有益訊息。

儘管科技工作者所採行的策略頗為多元，至少包括標本胎的中子活化分析、釉的微量成分或鉛同位素比值分析，以及顯微鏡微觀、光譜反射率、釉的定量和胎釉 X 光譜等，手法不一而足，而若就問題意識而言，其標本化驗分析的採樣及所擬解決的課題，可以大致地歸納成以下幾種模式。即：（A）個別遺址出土標本與複數窯址標本的比較；（B）複數窯址標本胎釉成分的比較及礦物產地推測；（C）複數遺跡標本和複數窯址標本的對比；（D）分辨北方複數窯址標本元素的差異，並結合唐三彩的年代期別，設定出不同期別標本來自相異產區。以下進一步詳細說明之：

（A）如雷勇等分別針對陝西省景雲元年（710）陪葬定陵的節愍太子李重俊之墓和河南省唐垂拱三年（687）陪葬恭陵的哀妃墓出土唐三彩所進行的中子活化分析表明，節愍太子墓及哀妃墓唐三彩均是採用了與河南省鞏義黃冶唐三彩成分相近的製胎原料；[99] 何歲利等針對陝西省西安唐大明宮太液池遺址出土的十四件唐三彩標本胎的中子活化分析則表明樣本成分可分成兩群，其中一群（三件）胎成分與同省耀州黃堡窯標本「有些」相近，另一群（十一件）則和河南省鞏義黃冶窯標本「非常接近」。[100] 其次，郎惠云等以二次靶方式的能量分散型 X 螢光分析儀器測定陝西省耀州窯址標本和日本奈良藤原宮遺址出土唐三彩小型俑像殘件，認為兩者胎中許多成分都很相似。[101]

（B）如馮向前等以質子顯微探針分析複數唐三彩釉的主要和微量元素；[102] 崔劍鋒等以鉛同位素比值分析黃堡窯和鞏義窯三彩釉，後者結論認為黃堡窯鉛料屬華北型鉛礦，而鞏義窯鉛料則屬華南型鉛礦。[103]

（C）如苗建民等針對鞏義窯址、黃堡窯址以及陝西、河南、湖北、江蘇等省分出土唐三彩進行了中子活化分析和主成分分析。結論是，不僅洛陽地區三彩明器俑全部來自鞏義窯，鄭州或湖北省的明器俑類以及江蘇省揚州三彩標本也和鞏義窯址標本數據一致，而陝西省除了耀州黃堡窯址之外，應該另有不只一處的唐三彩窯址。[104]

（D）以雷勇結合陶瓷史的發展所做的分析令人最為印象深刻。其以中子活化分析法測試了河南省鞏義黃冶窯址、陝西省銅川黃堡窯址和西安醴泉坊窯址、河北省邢窯窯址唐三彩標

本以及不同省區複數遺址出土唐三彩胎的元素組成。雷氏強調指出西安地區並無製作白胎的高嶺土礦床，故西安地區出土的白胎唐三彩若非是鞏義窯製品，即是使用了來自鞏義黃冶窯一帶的陶土，至於醴泉坊窯址白胎三彩樣本的成分也是接近鞏義黃冶窯或耀州黃堡窯製品，其和西安地區可輕易取得的紅土絕不相類，因此醴泉坊窯白胎三彩既有可能曾輸入外地胎土，也不排除直接購入素燒坯，甚至三彩成品。其次，以武則天退位的神龍元年（705）為界將唐三彩分成前、後兩個階段：前階段唐三彩屬白胎類型，製造中心集中在洛陽地區，器皿類主要由鞏義黃冶窯燒造，大型俑可能是由包括鞏義窯在內的洛陽地區尚未被發現的窯場所製作；後階段唐三彩的製造中心則移轉至西安地區，主要產品屬紅胎唐三彩，不僅如此，其可能還採用外來的白色陶土製作白胎三彩，而陝西省高陵嗣聖六年（689）李晦墓唐三彩俑（同圖4.11）的胎料成分則和河南省鞏義黃冶窯三彩標本相似，故李晦墓唐三彩俑的胎料可能取自距離鞏義高嶺土礦床不遠，同時又有陶俑製造傳統的洛陽地區。另外，西安地區紅胎唐三彩亦即由當地所燒製的唐三彩最早見於神龍二年（706）章懷太子墓，在此之前如禮泉縣顯慶二年（657）張士貴墓中的紅胎素陶俑雖屬西安製品，但同墓伴出的白胎黃釉陶俑則可能來自洛陽及周邊地區。[105]

　　我們理應嚴肅對待唐三彩標本化驗分析所得出的科學數據，然而標本的取樣既可因人而異，同時科學家的問題設定及其對於標本數據的解讀也還有可主觀操作及想像的空間，標本數據及其和窯址的比定也存在著嚴苛或寬鬆等不同的標準。不過，如果將本文前述之陶俑樣式歸類及相異省區存在著相同樣式陶俑這一現象，結合陶俑的胎土特徵以及科技化驗結果，似乎可以認為包括陝西省西安地區在內的複數省區曾經不同程度地自河南省輸入三彩陶俑。就目前的考古資料看來，所謂唐三彩之初期作品限於器皿類，其最早出現於河南地區窯場，而此類以微型器皿（同圖4.5）為主的時尚商品旋即銷售至陝西、河北、山東、遼寧、江西等許多省分，並且成了陪葬昭陵、獻陵等高階墓主墓葬愛用的道具之一。另外，宋歐陽修《新唐書》載開元年間河南府土貢埏埴盆缶，設若其中包括三彩製品，則可為河南唐三彩跨省攜入帝都長安之另一管道。

三、唐三彩和墓主等級問題

　　中國以陶俑陪葬入墓的習俗至少可上溯至西元前十四至十一世紀殷商時期，此後陶俑等明器俑像的製作歷代雖有盛衰，但基本上延綿未絕。唐代繼承北朝、隋代傳統，立國以來即採行以陶俑入墓的葬俗，並曾多次頒發與之有關的法令，試圖規範與各級墓主身分相適應的陶俑數量和尺寸大小，只是成效不彰，人民依然故我，法令成了一紙具文。

（一）四神之一「祖明」的尺寸變遷

　　依據目前已復原的唐代喪葬令，可知其所規範的內容多元，其中亦見數條可能與陶瓷明器俑像相關的敕令，如：「諸明器，三品以上不得過九十事，五品以下六十事，九品以上四十事。四神駝馬及人不得過一尺。餘音聲鹵簿等不過七寸。」應予留意的是，此引據自開元二十年（732）《開元禮》復原的條文，於開元二十七年（739）《唐六典》「四神」以下乃是作「當壙當野祖明地軸誕馬偶人，其高各一尺。」[106] 據此可以推測，陪葬入墓之唐令所謂「四神」或即「當壙、當野、祖明、地軸。」

　　以往學者對於唐制明器四神看法不一，如楊寬認為其當即「青龍、白虎、朱雀、玄武」等漢代以來表方位的異獸，[107] 濱田耕作、[108] 鄭德坤[109] 則主張唐明器四神乃是佛教四天王或四大金剛的化身，試圖修正勞佛（Berthold Laufer）將唐墓出土的武裝陶俑稱為閻羅或死神（God of Death）的說法。[110] 另外，還有不少學者傾向《周禮・夏官》所載大喪時由「狂夫四人」所裝扮之進入墓室以戈擊四隅、毆方良的「方相氏」或與唐製明器四神有關。[111] 不過，在諸多說法當中，1950年代王去非仔細對照了《唐六典》、《通典》和《開元禮》當中有關「四神」的記載，再次確認了前述《唐六典》的「當壙」、「當野」、「祖明」、「地軸」應該就是《開元禮》中的「四神」，進而對照出土文物指出「四神」當即唐墓常見的一呈獸面、一呈人面，兩件成對出現的所謂「鎮墓獸」（同圖4.40），以及另兩件作天王造型、往往足踏怪獸的所謂「鎮墓俑」【圖4.44】。[112] 雖然，早在1910年代勞佛已將唐墓常見成雙配對的鎮墓獸和鎮墓武士俑與唐制明器「四神」進行比附，但或許是由於王氏論文相對容易取得，同時論述簡明清晰，故而普遍地受到學界的青睞一再徵引。

　　其實，「當壙」和「當野」是否即唐墓常見的天王俑（或武士俑）於目前仍無證據得以實證，但若參酌《太平廣記》卷二七三「蔡四」條載一廢墓中「有盟器數十，當壙者最大，額上作王字。蔡曰：斯其大王乎？積火焚之，其鬼遂絕」的記事（引自《廣異記》），可知「當壙」似呈人形，並且尺寸要較其他明器更為高大，所以本文也傾向「當壙」、「當野」可能即唐墓成對出現的陶天王（武士）俑。[113] 其次，從高句麗永樂十八年（408）德興里壁畫墓天井上方中央所見雙人首一身圖

圖4.44　三彩天王俑　高63公分
中國河南省洛陽谷水唐墓（M6）出土

像榜題「地軸一身兩頭」,[114] 或中國廣東省海康元墓墓磚陰刻雙人首蛇（龍）身像亦見「地軸」榜題看來,[115]《唐六典》所載四神之一的「地軸」極可能即山西、遼寧、河北、河南等省唐墓出土的雙人首蛇（龍）身陶俑;[116] 其造型也符合《神異傳》所說:「蛇,地軸也」。[117] 因此,王去非等人所主張「地軸」應即唐墓出土的所謂「鎮墓獸」的說法有修正的必要。[118] 另一方面,儘管唐三彩製品當中迄今未見呈「地軸」造型者,然而已能確證唐三彩常見之呈獸首造型的鎮墓獸於當時名為「祖明」。其例證是1980年代河南省鞏義市唐墓出土的一件獸首鎮墓獸之背部即墨書有「祖明」二字【圖4.45】,此一自銘出土例解決了以往學界紛岐的見解,揭示唐制明器「四神」之一「祖明」的具體造型特徵。[119]

　　基於「祖明」造型之確認,我們因此可回頭省思唐代喪葬令所見各等級墓主陪葬「祖明」的尺寸規定及相關問題。即開元二十年（732）《開元禮》、開元二十七年（739）《唐六典》以及開元二十九年（741）《通典》皆稱包括「祖明」在內的「四神」,「其高各一尺」,到了《唐會要》元和六年（811）「葬」條也稱九品以上墓主「四神不得過一尺」,但於會昌元年（841）法令略有鬆綁,規定三品以上墓主「四神不得過一尺五寸」;五品以上「四神不得過一尺二寸」;九品以上「四神不得過一尺」;庶人則「不得過七寸」。[120] 按唐代有大、小尺之分,社會一般通行大尺,一尺相當於二九點六四公分;小尺是宮廷太常、太史、太醫所用的特殊度具,一小尺換算二四點七五公分。[121] 這也就是說,八世紀前期開元年間包括唐三彩在內經常可見之外觀呈獸首犬身蹲坐狀的「祖明」所被規範的高度是一尺,亦即二九點六四公分。

　　從兩京地區唐墓所見唐三彩「祖明」看來,洛陽龍門景龍三年（709）定遠將軍安菩墓作品高逾一〇四公分;[122] 西安神功二年（698）朝議大夫行乾陵令上護軍公士獨孤思貞墓作品高約九五公分;[123] 西安開元十一年（723）右領軍衛大將軍鮮于庭誨墓作品高約六八公分。[124] 若就墓主品秩而言,則安菩為五品官,鮮于庭誨和獨孤思貞分別為正二品和正三品,換言之,以上三墓出土唐三彩「祖明」的尺寸不僅逾越《開元禮》、《唐六典》所規定的一尺,甚至是令文所規範高度的兩倍以上。另一方面,以往學者亦曾觀察到唐喪葬令文明器尺寸與出土實物扞格不合的現象,但無

圖4.45　墨書「祖明」的陶鎮墓獸　高30公分
中國河南省鞏義市唐墓出土

非是結合喪葬令文指出八世紀中期以後隨葬明器的質材和尺寸有放寬的趨勢，[125] 或者認為此係喪家逾制或乃是朝廷別敕葬所造成，個別學者則以《全唐文》載盧文紀〈請禁喪逾式奏〉元和六年（811）京兆尹鄭元狀奏明器四神「不得過二尺五寸」，主張前引《開元禮》所見之「一尺」的規定當是「二尺」之誤，[126] 但令文尺寸誤植的指摘只是自由心證，恐怕不宜採信。

如前所述，包括「祖明」在內的唐三彩明器俑要遲至七世紀八〇年代才出現，然而於墓葬置呈獸首犬軀的素陶或加彩陶「祖明」和呈人頭犬軀鎮墓獸之制至少可上溯北朝。依據室山留美子的統計，帶有明確紀年的初唐（618–683）時期墓葬出土分別呈人首或獸首成對鎮墓獸者達數十例，[127] 在數十個案例當中，多數墓葬所見「祖明」大致符合《開元禮》等所規範之「一尺」即三〇公分左右的高度。這就說明了盛唐《開元禮》等有關四神的尺寸規定其實只是擬復歸初唐的禮制，然而盛唐以來「厚葬成俗久矣，雖詔命頒下，事竟不行」（《唐會要》卷三八「葬」條），以致頻仍出現前引安菩墓般高逾一公尺的三彩「祖明」，以及西安市韓森寨天寶四年（745）內省之長雷氏妻宋氏墓所見通高約一一〇公分的陶「祖明」。[128]

如果說初唐時期墓葬出土包括「祖明」在內的四神之尺寸大致符合《開元禮》等所見唐喪葬令的規範，而後由於厚葬成風導致喪家普遍陪葬逾越法令所規定尺寸的高大四神，似乎也言之成理。問題是，造型呈獸首犬身的「祖明」雖流行於兩京所在之河南、陝西兩省分，同時亦見於河北、山東、山西、遼寧、甘肅、湖南、湖北、江西和江蘇等各省分，然而卻非唐帝國全域都使用的入壙明器。比如說，浙江（江南東道）、安徽（淮南道）、福建（江南東道）、四川（劍南道）、貴州（黔中道）或兩廣（嶺南道）等省區，無論墓主生前品秩高低，其墓葬均未見「祖明」，亦即不以「四神」入墓。因此，唐喪葬令所規定的「四神」等明器俑的尺寸和數量，可以說是具有針對性的區域性法律條文。換言之，考察唐代墓葬明器無疑應先依據明器內容而設定出幾個有相近種類的「明器文化圈」，這樣才符合當時事實上存在的區域葬俗。

（二）唐三彩的消費和墓主等級

自1950年代水野清一指出唐三彩多出土於伴出墓誌且帶官銜墓主的墓葬，是與庶民無緣的貴族用器以來，[129] 唐三彩屬皇家用陶（Royal Pottery）一說遂風靡學界，[130] 至今仍是討論唐三彩性質時最為常見的論述之一。《唐六典》載唐代職掌官府營造事業的「將作監」下有「甄官署」，而甄官令「掌供琢石陶土之事，丞為之貳。凡石作之類，有石磬、石人、石柱、碑碣、碾磑，出有方土，用有用宜。凡磚瓦之作，瓶缶之器，大小高下各有程準，凡喪葬則供其明器之屬（原注：別敕葬者供餘並私備）」（卷二三「甄官署」及《通典》卷八六〈喪制〉四「薦車馬明器及飾棺」）。依據上述記事，水野清一得出結論認為：甄官署提供天

子喪葬時所必要的三彩明器，而當皇族、官僚死時由天子所下賜的明器也是由甄官署負責提供，[131] 這也是部分學者將唐三彩稱為類官窯（官窯般的）的主要原因之一。[132]

　　儘管甄官署的遺址未能由考古發掘得到證實，但就現存的唐三彩明器俑而言，造型生動塑造手法高妙的作品比比皆是，若再加上表施的豔麗色釉，確實使得三彩明器俑的外觀要較無釉的素陶俑更勝一籌，其品質似乎符合人們主觀期待之官方作坊水準【圖4.46～4.48】。不過，水野氏上述極具魅力的推測卻也存在著難以解明的疑點，比如說我們就無法理解既然朝廷屢次頒布令文規定明器尺寸，而甄官署為何卻反其道地大量製作逾越法令高度的三彩陶俑？此是否又涉及前引《唐六典》「凡喪葬則供其明器之屬」以下注「別敕葬者供餘並私備」的解釋及其斷句問題？比如說，齊東方就將該注文斷句為「別敕葬者，供餘並私備」，認為唐墓所見明器數量超越令文規定的貴族或品官均屬「別敕葬者」。[133] 陸明華亦有類似看法，即認為高出令文所規定高度的三彩俑的墓主乃是王侯、將相等特權階級。[134] 另外，吳麗娛則援引《白氏六帖事類集》的注文來說明上述斷句應是舊來的「別敕葬者供，餘並私備」。[135] 儘管由喪家私備自理的明器是否可委由甄官署製作，抑或須赴經營喪葬遺物的店鋪即「凶肆」採買？[136] 至今仍無資料可予證實。不過，若以單一墓葬為單位，則同一墓中所見三彩明器俑群之樣式作風大抵相近，看不出有來自兩個作坊生產的跡象，故可認為除了擬於次章討論的甘肅省秦安唐墓個案之外，絕大多數單一墓葬出土的三彩俑多出自同一作坊所生產。由於唐墓出土的三彩「祖明」幾乎全部都超越法令所能允許的高度，所以本文很難想像墓主均是受到特殊待遇的敕葬對象。反之，一生無官銜的庶人墓亦見三彩明器俑，因此逾越的三彩俑乃係由喪家出資並由甄官署製作的推測雖可備一說，但仍然只是臆測罷了。以下，

圖4.46
三彩馬　高55公分
中國陝西省西安唐開元十一年（723）鮮于庭誨墓出土

圖4.47
三彩駱駝　高88公分
中國河南省洛陽唐景龍三年（709）安菩夫婦墓出土

本文試著結合墓主身分來觀察唐三彩明器俑和器皿類的消費情況。

　　試圖說明唐三彩是唐代貴族愛用之物絕非困難之事，因為只須列舉神龍二年（706）陪葬乾陵的懿德太子、[137] 章懷太子、[138] 和永泰公主【圖4.49】[139] 等三座著名墓葬雖遭盜掘仍然遺存不少唐三彩器皿或明器俑即可窺見皇族大量使用唐三彩之情況。然而，唐三彩是否屬皇族官僚專用的所謂皇家或宮廷用器？其是否確與庶人無緣？則是值得探討的課題。筆者認為，經由以下幾種墓葬出土唐三彩模式的交叉比對，應可大致掌握唐三彩的消費階層，而為了確保相互比對時的公正性，以下案例將以未經盜擾之兩京所在省區且年代相近的墓葬做為觀察的指標。

　　（A）墓主為品官，出土少量唐三彩器皿，但未伴出任何陶俑，此如河南省偃師神龍二年（706）慶州刺史、正議大夫宋禎墓（M1008）。墓由墓道（長九、寬一點二公尺，以下以9×1.2表示）、甬道（1.5×1.2）、墓室（3.5×3.5）構成的土洞墓，出土一件唐三彩雙龍耳瓶，伴出少量銅壺、銅戒等。[140]

　　（B）墓主為品官，出土唐三彩器皿和無釉素陶明器陶俑，此如河南省偃師神龍二年（706）文林郎崔沈墓。墓呈近方形（3.02×2.95）帶甬道的土洞墓，出土唐三彩帶杯托盤（俗稱「七星盤」），以及三十餘件包括鎮墓獸在內的素陶或無釉的加彩陶俑。[141]

　　（C）墓主為品官，既出土三彩器皿同時伴出三彩明器俑，此如河南省洛陽景龍三年（709）定遠將軍安菩夫婦墓。墓是由墓道（長度不明）、甬道（0.94×1.13）、墓室（2.95×3.55）所構成。出土唐三彩帶杯托盤，以及數十件包括「祖明」在內的三彩明器俑【圖4.50；同圖4.47】。[142]

　　（D）墓主為品官，出土唐三彩明器俑，但未伴出唐三彩器皿，此如河南省洛陽天授

圖4.48　三彩婦人
中國陝西省西安唐開元十一年（723）
鮮于庭誨墓出土

圖4.49　三彩碗　口徑17公分
中國陝西省乾縣唐神龍二年（706）
永泰公主墓出土

圖4.50
（左）白釉褐彩鵝　高10公分
（中）三彩雞　高16公分
（右）褐釉小馬　高20公分
中國河南省洛陽唐景龍三年（709）
安菩夫婦墓出土

圖4.51　三彩駱駝載樂俑　高67公分
中國陝西省西安唐開元十一年（723）
鮮于庭誨墓出土

二年（691）銀青光祿大夫燕國公屈突季札墓。墓由墓道（寬0.74）、過洞、天井（2×0.76）、甬道（1.8×0.74）、墓室（約3×2.64）組成，出土包括「祖明」在內的三彩明器俑和三彩動物俑四十餘件，但未見三彩器皿類。[143]

（E）墓主無官職，既出土唐三彩器皿並伴出三彩明器俑，此如河南省偃師長安三年（703）張思忠夫婦墓。墓為墓道（5.4×0.8）、墓室（2.7×1.38）構成的土洞墓，墓葬雖遭推土機推挖土方時破壞而佚失部分陪葬品，但仍出土了天王、文官、鎮墓獸、侍俑、馬、駝、雞、豬、犬、羊、井欄、碓、帶杯托盤等近三十件唐三彩明器俑、模型以及具實用器式的托盤等製品。[144]

如前所述，以明器陶俑陪葬入墓並非唐帝國全域的葬俗，而經由上引幾個出土案例可以進一步得知，縱使是流行以明器俑陪葬的盛唐時期洛陽、長安地區墓葬，仍然存在著少數不以明器陶俑入墓的例子（A例）。其次，無官職的庶人墓不僅可見唐三彩明器俑和器皿類，其伴出的三彩「祖明」通高達七〇公分（E例），為《開元禮》等所規定高度的兩倍以上。這樣看來，兩京所在省區的唐三彩消費雖包括不少皇族和官僚階層，但庶民亦可輕易取得利用。與此相關的一個有趣案例是與陝西省西安開元十一年（723）右領軍衛大將軍鮮于庭誨墓出土之三彩駱駝載樂俑【圖4.51】[145] 主題一致且造型相近的三彩製品，也見於西安中堡村一座帶墓道的小型土洞墓。[146] 相對於前者墓主鮮于

（左）圖4.52
三彩帶座罐　高70公分
中國陝西省西安中堡村唐墓出土

（右）圖4.53
三彩假山　高19公分
中國陝西省西安中堡村唐墓出土

庭誨官至正二品，墓由斜坡式墓道（15.2×1.5，墓道兩壁各三壁龕）、甬道（3.3×1.9）、磚砌墓室（4.9×4.9）所構成，後者中堡村墓墓道未清理，墓室則為無磚的洞室（3.5×2.3），其規格雖小，但另伴出了明器俑、帶座罐【圖4.52】以及假山【圖4.53】、亭舍模型等製作精良比之鮮于庭誨墓毫不遜色的三彩器。玄宗曾下制書讚譽鮮于庭誨頗著勤勞，而今「不幸雕落，良用追悼，宜加寵贈，永以飾終」。孫機據此認為鮮于庭誨墓既屬敕葬墓，故伴出的三彩俑顯然是由甄官署所提供。[147] 然而，如果說墓葬的形制規模是墓主生前等級的反映，那麼中堡村小型土洞墓出土優質唐三彩一事似乎再次表明中低階層喪家也可自由地購置三彩器類且其檔次比起可能來自官營作坊的製品毫不遜色。

　　長久以來，學界習慣徵引太極元年（712）右司郎中唐紹的上疏來說明送葬明器的泛濫，即：「比者，王公百官，競為厚葬，偶人象馬，雕飾如生，徒以炫耀路人。本不因心致禮，更相扇動，破產傾資，下兼士庶，若無禁制，奢侈日增。望請王公以下送葬明器，皆依令式，並陳于墓所，不得衢街遊行」。就本文上引案例而言，B、C、D、E各例可視為是喪葬流行以明器陶俑陪葬的反映，值得留意的是，A例並不以明器俑入墓，似乎自成一格地不隨厚葬流風起舞。另外，與A例形成對比的則是河南省偃師開元二十六年（738）蒲州猗氏縣令李景由墓的明器俑。按李景由墓雖無陶俑但卻出土了鐵製十二時俑，[148]《唐會要》載元和六年（811）十二月條流文武及庶人喪葬：「三品以上明器九十事，四神十二時在內。……所造明器並令用瓦」（卷三八「葬」）；開元二十九年（741）《通典》也稱明器「皆以素瓦為之，不得用木及金、銀、銅、錫」（卷八六‧禮四六‧凶八「薦車馬明器及飾棺」）。相對於A例墓主宋禎家族對明器俑顯得興趣缺缺，李景由家屬則甘冒忌諱地以逾越法令規範的鐵製十二支明器俑入墓。

（三）唐三彩器皿類的使用場域

　　唐三彩是否屬陪葬用明器一事，應該分梳為兩類造型器式來予以掌握。其一是如唐喪葬令所見之四神、十二時、偶人、音聲隊、僮僕、騾【圖4.54】、馬或微型的碓、灶等專門用來陪葬的明器俑和模型。另一則是具生活器用的碗、盤、杯、罐、壺等廣義的器皿類，後者雖亦包括傳陝西省咸陽市萬歲通天元年（696）左鷹揚衛大將軍兼賀蘭州都督契苾明墓出土但實際年代可能晚至八世紀中期帶「董永自賣身葬」榜題的三彩四孝塔式罐【圖4.55】般屬於入壙的明器類，[149] 然而另有許多器形與高溫釉瓷或金銀器器形相近的唐三彩器皿其是否全屬明器？顯然還有討論的空間。

圖4.54　三彩騾　高22公分
　　　　中國陝西省西安中堡村唐墓出土

　　從研究史看來，主張唐三彩器皿類屬於明器的論者，主要是依據唐三彩器皿類多出土於墓葬，以及三彩製品器胎粗鬆，相對於高溫釉瓷既不適貯水且脆弱易損，再加上所施罩的低溫鉛釉含有毒性，長期使用危害健康頗鉅，甚至有致命之虞。不過，早自1950年代已陸續有學者懷疑唐三彩器皿類均為明器的說法，[150] 其雖多屬直觀性的臆測而未有論證，但亦見從古文獻的解讀或工藝技術層面著手嘗試申論部分唐三彩器皿類並非明器的論述，只是礙於當時出土資料的侷限性，類此之申論未能全面展開。至1980年代初期，經正式發表的墓葬以外遺址出土唐三彩的例子已近二十處，所出唐三彩器形，除了部分疑似玩具的小型俑像【圖4.56】

圖4.55
三彩四孝塔式罐　高51公分
傳中國陝西省咸陽市唐萬歲通天元年（696）
契苾明墓出土

或佛像（羅漢）殘件以及建築構件之外，絕大多數標本均屬器皿類，未見任何明器俑，此一考古現象基本實證了唐三彩器皿類並非全屬明器，而是可予實用之物，[151] 此已為今日學界的常識；至於依恃近代醫學公共衛生的知識認為使用鉛釉將導致人類慢性中毒的論點，應該說是時空錯置的事後諸葛之言，此已於前討論漢代鉛釉陶性質時予以涉及，此不再贅言。問題

圖4.56
三彩微型俑 高6公分
中國河南省鞏義窯窯址出土

圖4.57 三彩貼花文六葉形盤 口徑41公分
日本東京國立博物館藏

圖4.58 三彩寶相華雲紋三足盤
唐 口徑29公分
日本私人藏

圖4.59 白釉綠彩罐殘件
中國陝西省唐長安城大明宮太液池皇家園林遺址出土

是，部分可予實用的廣義唐三彩器皿類【圖4.57、4.58】，到底如何「實用」？我們是否可復原其使用場域，進而觀察其在當時消費脈絡中所扮演的角色？以下本文擬從標本出土遺址的性質、個別唐三彩窯和寺院的關係，結合標本的器形或裝飾圖紋，試著探索部分三彩器不僅受到唐代宮廷官署的青睞，其同時也是佛門寺院的愛用之物。

其實，目前已有不少有關唐長安城或東都洛陽城城址以及城內居住遺址出土唐三彩器皿類標本的考古報導，若以官方營造設施為例，則長安城大明宮太液池皇家園林遺址【圖4.59】、[152] 麟游縣唐九成宮第三七號殿址，[153] 以及洛陽唐城上陽宮園林遺址[154]或皇城內隋唐含嘉倉、[155] 子羅倉[156] 等遺址都出土了唐三彩或白釉綠彩等標本。另外，著名的臨潼唐華清宮遺址也出土了做為建築構件的三彩鴟吻和套獸【圖4.60】。[157] 上述出土實例再次說明了唐三彩器皿類不僅可為實用，並且經常被應用於官方場域。

在廣義的唐三彩器皿類當中是否包含部分宗教儀物？無疑也是學者關心的課題之一。由於唐三彩製品偶可見到淨瓶【圖4.61】等與佛教用器相關

圖4.60　三彩套獸　高22公分
中國陝西省唐華清宮遺址出土

圖4.61　三彩淨瓶　高26公分
中國陝西省西安三橋鎮出土

圖4.62　三彩枕　長10公分　日本私人藏

圖4.63　三彩獅　高18公分
中國陝西省臨潼慶山寺塔基出土

的器式，而一般被分類歸入「陶枕」的唐三彩六方磚形器【圖4.62】器表也曾見象徵佛法的法輪象嵌圖紋，只是我們並無法證明此類三彩淨瓶是否確實為佛門僧眾所使用，抑或只是陶工模仿寺院金屬等質材道具的象徵用假器？儘管企圖證明唐三彩器皿當中確實包括部分佛教儀物是極為困難之事，然而我們只須列舉以下幾處寺院遺跡出土唐三彩標本，即可輕易地辨明唐三彩確實受到佛門僧眾的青睞。如陝西省臨潼慶山寺舍利塔下安置的釋迦如來舍利精室，不僅於石門兩側置做為護法的兩件三彩獅子【圖4.63】，在石雕舍利寶帳前方另有三件一字排列的三彩供盤，中盤內擺置一只三彩南瓜【圖4.64】，其餘兩盤各承置數件玻璃供果，伴出的「上方舍利塔記」石碑，下刊「翰林內供奉僧貞干詞兼書」及「大唐開元廿九年（741）四月八日」紀年。[158] 其次，唐長安城太平坊實際寺遺址曾出土了口徑近三〇公分的折沿盆【圖4.65】；[159] 陝西省華陽西岳廟遺址亦見裝飾精美的三彩盒蓋。[160] 江蘇省揚州推測或是日本留學僧圓仁入唐求法所居住的龍興寺遺址也出土了三彩標本。[161] 另外，唐長安城新昌坊東南密教大本營青龍寺則出土了手持念珠的三彩羅

漢殘像（同圖4.17），[162] 由於造型一致
的三彩羅漢標本（同圖4.12）見於前述
陝西省西安老機場發現之被比定為長安
城醴泉坊內的三彩窯址，推測應來自該
窯所燒製。[163]

如前所述，從地望看來，西安老機
場三彩窯址乃是位於唐長安城西安醴泉
坊內，基於窯場隔街與醴泉寺相鄰，報
告書因此認為該窯或是與寺院相關，甚
至因此將之稱為醴泉寺窯，而窯址所見
三彩羅漢或寶相華紋磚（同圖4.14）則
是專門為寺院燒造之物。[164] 類似的論述
亦見於河南省洛陽白馬寺一處燒造有唐
三彩盆、盂、豆等器皿類的窯場。由於
該窯位於中古時期白馬寺區域，其北側
發現有唐代修建的寺院遺跡，報告書因
此結合文獻記載主張該窯的開窯應與武
周垂拱初年（685）以薛懷義為白馬寺
住持時敕修的白馬寺密切相關，因此該
窯應即「官窯」，伴出的三彩標本則可
能是白馬寺院的使用器物。[165] 上述西安
醴泉坊窯和洛陽白馬寺窯等兩處三彩窯

圖4.64　三彩南瓜　瓜口徑14公分　盤口徑24公分
中國陝西省臨潼慶山寺塔基出土

圖4.65　三彩折沿盆　口徑30公分
中國陝西省唐長安城太平坊實際寺遺址出土

場是否屬寺院所有或與寺院有關？當然已難實證，不過醴泉坊窯所燒製的三彩羅漢像曾供入
寺院一事則已為考古發掘所證實。

除了寺院遺址出土唐三彩標本，或個別三彩窯場可能與寺院經營有關等推論之外，1980
年代江西省瑞昌縣發現之伴出唐三彩枕形器的報告書所謂「僧人墓」無疑應予留意。該瑞昌
縣范鎮鄉朱家村唐墓「墓室」已完全破壞，形制不明。除了三彩枕形器（報告書所謂「脈
枕」）（見圖5.5：左）之外，據說另伴出鎏金青銅塔式頂盒子（見圖5.6）、鎏金青銅瓶鎮柄
香爐和青銅缽（見圖5.5：右）。[166] 雖然依據近年的調查可知，做為佛具的青銅瓶鎮柄香爐其
實是出土於范鎮八都村一處菜園，其和范鎮朱家村出土的三彩枕形器無關。[167] 不過，高足
銅盒和銅缽則確係是與三彩枕形器共伴出土，從日本正倉院收藏類似造型的高足銅盒內置香
料，[168] 結合洛陽永泰元年（765）荷澤神會身塔塔基所見銅盒乃是與手爐共伴出現，[169] 可知

瑞昌縣范鎮朱家村銅香盒原本可能是和手爐成組使用的佛具，據此不排除該墓墓主或屬佛門僧眾。就此而言，與銅香盒等佛具共出的唐三彩枕形器就有可能是和佛教相關的用器，而前述器表象嵌法輪裝飾的三彩枕形器（同圖4.62），以及據說與醴泉寺密切相關的醴泉坊窯所見三彩枕形器標本（同圖4.13）或許也可以在此一脈絡予以掌握？另外，唐三彩枕形器於東北亞韓半島和日本寺院遺址亦曾出土，但此一涉及唐三彩輸出的議題，擬留待第六章討論東北亞出土唐三彩時再行檢討。

第五章
唐三彩的區域性消費

　　唐三彩的區域性涉及到兩個議題。其一是唐三彩窯址的區域分布，其二是唐三彩作品本身的區域性消費和流通情況。唐三彩窯址問題請見本書相關章節的討論，在此只須交待以當今中國的行政區劃而言，河北、河南、陝西等諸省分已證實存在燒造唐三彩的窯址。雖然各窯址唐三彩作坊規模不一，甚至頗為懸殊，然而，縱使在不排除其他省區還會發現唐三彩作坊的假設之下，仍可預作結論認為流傳於世的大量唐三彩，主要來自唐代（618–907）兩京所在的河南、陝西兩省窯址製品。另一方面，考古發掘出土的唐三彩製品雖亦集中於河南、陝西兩省分，但於河北、山西、內蒙古、遼寧、吉林、黑龍江、江蘇、浙江、安徽、江西、山東、湖北、廣東、甘肅等各省區亦見出土例。就窯址規模或墓葬遺跡出土數量等各方面而言，河南、陝西及其周邊地區無疑是唐三彩論述的重點，事實上，以往的相關討論也是偏重於該當兩省出土例的描述和分析。本章則是嘗試將唐帝國三彩陶器歸結出幾個區域，進而以區域的角度來省思唐三彩的消費特點，希望可以經由區域比較來掌握並突顯出唐三彩的整體存在情況。亦即除了眾所熟知的兩京及其周邊地區唐三彩出土例，還擬觀照其他區域出土的唐三彩，後者不僅有其特色，有的甚至可啟示開發新的研究議題，極具魅力。在進入討論之前應予聲明的是，各省區唐三彩出土頻率雖然可能是唐三彩製品流通、消費的反映，然而企圖精算特定省區的出土實例往往並非易事，其原因是除了相對容易掌握的正式公布的考古發掘、調查報告書之外，另有僅揭載於圖錄的出土案例，有的出土作品甚至只見於當地文博單位的展場或庫房。這對於少有機會親赴各地觀摩的筆者而言，無疑會造成論述上的重大缺憾，此請讀者留意。

一、江西省和浙江省出土例

　　截至目前，江西省境內計有五處遺址出土唐三彩，其中包括四座墓葬，即：九江市郊陸家壠墓（三足鍑一、筒形杯一）、永修縣軍山茅栗崗村墓（俑、鎮墓獸等）、瑞昌縣范鎮鄉墓（枕形器一）、瑞昌市南義鎮墓（印花杯一）以及九江市金屬場（三足鍑一）。如果以唐三彩的造型來區分，則江西省所出唐三彩包括了專門用來陪葬的明器俑類，以及其性質尚待確認的廣義器皿類。我在此想預先聲明的是，本文無意針對上述墓葬或遺跡出土之唐三彩逐一給予描述，相對地，以下乃是試圖經由出土的唐三彩歸結提列出幾個問題點，進而將之納入唐

帝國三彩器的生產、消費脈絡中進行評估並予定位。

（一）瑞昌市但橋墓出土三彩印花杯及相關問題

　　1997年發現的瑞昌市南義鎮但橋唐墓屬長方形土坑豎穴墓，出土遺物包括陶罐、瓷瓶、銅洗、銅鏡、銅錢、銀飾和一件三彩印花杯（報告書所謂「缽形爐」）【圖5.1】。[1] 印花杯口徑八點四至九點五公分，通高四點二公分，造型由圜底四曲杯體以及杯口兩側籤所構成，即分別模製出外壁帶魚子紋地葡萄唐草般的杯體，以及表飾不規則凹凸穀紋的兩片籤板，再予接合而成，整體施罩黃、綠、白三色釉，杯內壁可見白色斑點飾。

　　類似形制的三彩或二彩印花杯見於遼寧省朝陽市八里鋪鄉中山營子村唐咸亨三年（672）勾龍墓【圖5.2】，[2] 遼寧省朝陽市綜合廠二號墓（M2，見圖5.32），[3] 以及山東省陵縣咸亨三年（672）東方合墓（見圖5.59）。[4] 其中，勾龍和東方合兩墓墓葬年代明確，而綜合廠二號墓因伴出具隋後期至初唐形式的紡錘式青瓷，估計該墓三彩印花杯的年代亦應在唐代前期，並且極可能和勾龍墓或東方合墓同式三彩杯的年代相近。[5] 換言之，均是七世紀七〇年代前後遺物。另外，河南省鞏義市芝田墓（M89）亦見類似的印花杯【圖5.3】，其整體施罩褐、綠、白三色釉，從內底留下三只支釘痕跡以及杯口沿部位有積釉現象，可知係採覆燒技法燒成。[6] 相對於唐咸亨三年（672）勾龍墓或東方合墓二彩或三彩印花杯（同圖5.2、

圖5.1
三彩印花杯　口徑10公分
中國江西省瑞昌市南義鎮但橋
唐墓出土

圖5.2
三彩印花杯　口徑13公分
中國遼寧省朝陽市唐咸亨三年
（672）勾龍墓出土

圖5.3
三彩印花杯　口徑9公分
中國河南省鞏義市芝田唐墓
（M89）出土

5.59），鞏義芝田墓（M89）三彩杯（同圖5.3）於杯口兩側簪板等細部特徵更近於瑞昌但橋墓的三彩杯（同圖5.1）。不過，如前所述，瑞昌但橋墓伴出其他陶瓷之器式特徵雖較近於七世紀中期或稍後不久，卻因墓葬所出錢幣包括了年代要晚迄八世紀中期乾元年間（758–759）銅錢，致使同墓三彩印花杯的相對年代難予確認（參見第四章第一節「唐三彩的成立和所謂初唐三彩」）。就此而言，形制與之相近的鞏義芝田墓（M89）的年代就顯得關鍵，然而鞏義芝田墓（M89）雖無紀年，但仍被歸入報告書墓葬分期中的第一期，亦即屬西元650至675年代墓葬。另一方面，高橋照彥已曾懷疑鞏義芝田墓（M89）三彩杯的年代是否確能上溯至七世紀中期，但語焉不詳。[7]相對地，森達也則依據河南省偃師麟德元年（664）柳凱墓和同省麟德元年（664）張枚墓出土陶鎮墓獸造型與鞏義墓（M89）相近而積極主張後者之年代約在650至670之間。[8]不僅如此，室山留美子亦曾針對北朝隋唐墓出土鎮墓獸進行分類，而鞏義芝田墓（M89）鎮墓獸的造型屬於同氏所區分十七類型當中的第八型，出土該型的六座唐代紀年墓有五座墓的年代落在643至672年之間，僅有一座紀年墓年代晚迄八世紀初。[9]因此，本文也傾向鞏義芝田墓（M89）以及瑞昌但橋墓出土的印花杯有較大可能屬七世紀中後期遺物，其年代甚至要早於多年來被部分學者視為唐三彩最早紀年例證的陝西省富平縣上元二年（675）李鳳墓的三彩器，是值得留意的作例。

從目前窯址出土標本看來，鞏義黃冶窯曾發現製造此類印花杯之杯體和口沿簪板的陶範【圖5.4】，[10]看來不僅鞏義芝田墓（M89）三彩印花杯應來自該地黃冶三彩窯址所生產，上述遼寧省朝陽唐墓、山東省東方合墓以及江西省瑞昌墓同式三彩四曲印花杯之器式和施釉特徵也顯示其有可能屬河南省鞏義黃冶窯製品。鞏義黃冶窯三彩器早在七世紀中後段初唐時期已外輸山東或南方地區之事，委實令人耳目一新，不過有關此印花杯式的具體功能，目前尚無定論。除了瑞昌報告書的「鉢形爐」說，或朝陽勾龍墓、綜合廠墓（M2）報告書的「水盂」、「盂」說，鞏義芝田墓（M89）報告書的「耳杯」說之外，另有「燈火器」即油燈說[11]和所謂的「筆洗」。[12]由於該式印花杯俯視呈薩珊波斯金銀杯常見的四曲式造型，而器外壁壓印紋樣似葡萄花葉也容易讓人想起唐詩所見琳瑯

圖5.4　製作杯體和杯口簪板的陶範　中國河南省鞏義窯窯址出土
（上）口徑15公分　高7公分　（下）長13公分

滿目的各式酒杯和葡萄美酒，所以個人傾向其或屬酒杯。

（二）瑞昌縣范鎮鄉出土三彩枕形器的啟示

　　1980年代發現的瑞昌縣范鎮鄉唐墓「墓室」已完全破壞，形制不明。除了三彩枕形器（報告書所謂「脈枕」）【圖5.5：左】之外，據說另伴出鎏金青銅塔式頂盒子【圖5.6】、鎏金青銅瓶鎮柄香爐和青銅缽【圖5.5：右】。[13] 其實，在報告

圖5.5
三彩枕和銅缽線繪圖
（左）高5公分　（右）口徑20公分　長11公分
中國江西省瑞昌縣唐墓出土

書刊出之前數年，已有研究者將上述青銅盒子、香爐與佛具進行比附，並以江西省和禪宗傳布的淵源以及洛陽荷澤神會墓亦見同類佛具，認為瑞昌所出者應是唐代禪宗僧人遺物。[14] 前引後出的考古簡報基本延續了這個觀點，進而將該墓葬稱為「僧人墓」。考慮到南宗七祖荷澤神會（684–758）身塔塔基伴出有同式的銅手爐和銅塔形頂高足盒【圖5.7】，[15] 本來是可以同意簡報「僧人墓」的推測。問題是，依據親赴瑞昌市博物館進行實物調查的加島勝所言，則瓶鎮柄銅香爐乃是和豆形銅高杯共出於瑞昌市范鎮八都村菜園，而三彩枕和青銅盒子及缽則是出土於距八都村東方數里的范鎮朱家村。[16] 換言之，瓶鎮柄香爐並非三彩枕的共伴物。儘管如此，由於日本正倉院收藏的與瑞昌三彩枕共出高足銅盒形似的盒內內盛香料，知其為香盒之屬，[17] 結合永泰元年（765）神會身塔塔基銅盒和手爐共伴實例，可以推測此式香盒原本可能是和手爐成對使用的佛門道具。另外，瑞昌墓的銅缽（同圖5.5：右）也令人聯想到神會身塔塔基、登封法王寺二號塔地宮出土的黑陶缽，以及扶風法內寺出土的金銀缽，不排除其和僧尼沿門托缽為渡化眾生的思潮或佛教的供養器有關。撰成於日本天平十九年（747）的《法隆寺伽藍緣起並流記資材帳》就記載，佛和聖僧的供養具包括了缽、多羅（盤）、鋺、鉗（箸）和鈚（匙）。[18]

　　瑞昌墓三彩枕形器，

圖5.6　鎏金青銅塔頂盒子　高14公分
　　　　中國江西省瑞昌縣唐墓出土

圖5.7　鎏金青銅塔頂盒子　高16公分
　　　　中國河南省洛陽市禪宗七祖
　　　　荷澤神會墓出土

通體施黃、綠、褐三色釉，長約一〇公分。儘管簡報未附圖版，只揭載線繪圖，但從表面所飾花紋布局和細部特徵，可知其和日本奈良縣明日香村坂田寺遺址（見圖6.24），[19] 以及群馬縣勢多郡多田山第一二號墳前庭部出土的三彩枕形器【圖5.8】屬同一器式。[20] 截至目前，日本列島出土唐三彩的遺跡近四十處，其中約四分之一遺跡卻都出土了所謂三彩枕，特別是由遣唐僧人道慈歸國後，於天平元年（729）仿長安西明寺建成於平城京的奈良大安寺講堂前土坑即出土了兩百餘片此類標本（見圖6.9、6.25～6.29），可復原出近三十件的枕形器。由於日本出土唐三彩的遺跡性質有不少是和寺院或祭祀遺留有關，同時韓半島如慶州皇龍寺或味吞寺遺址也出土了三彩枕形器殘片（見圖6.3、6.4），[21] 存世的此類三彩作品當中甚至見有器表象嵌佛教法輪者（同圖4.62），因此個人始終認為唐三彩枕形器極可能是和佛教有關的儀物，但苦於難予實證。[22] 日方學者雖亦從各自不同的角度探索三彩枕形器的用途或功能，但亦乏確證。[23] 就此而言，從伴隨出土的銅高足香盒這一與佛事相關的器用，進而得以鑿定墓主或屬僧人的江西省瑞昌墓，墓中出土的唐三彩枕形器就顯得關鍵。儘管我們還不明瞭所謂枕形器之確實名稱或功能，也不擬誇大喧嚷枕形器即佛具，然而置入僧人墓室的少數幾件

圖5.8　三彩枕　11×9×5公分
日本群馬縣多田山第一二號墳出土

圖5.9　三彩枕　中國浙江省義烏出土

圖5.10　三彩枕　12×10×5公分
中國北京故宮博物院藏

器物當中，包括有三彩枕形器，此至少說明了此類器物曾受到佛門僧眾的青睞，很值得持續追蹤觀察。另外，有必要附帶說明的是，中國出土唐三彩枕形器的遺跡性質不一而足，分布地區也頗廣，北方地區之外，江蘇省揚州、[24] 浙江省江山[25] 和義烏【圖5.9】亦曾出土類似作品，後者表飾交頸對鳥立於朵花之上，[26] 其造型、裝飾、布局、母題及施釉特徵等，極似北京故宮博物院藏品【圖5.10】。[27] 尤應注意的是，前述與江西省瑞昌墓三彩枕形器紋樣一致、疑似由同一式型範印飾的日本坂田寺遺址出土標本（見圖6.24）曾經鉛同位素比值測定，結論是其係採用了華中至華南地區的鉛，[28] 此對於思考北方地區以外是否存在盛唐三彩作坊一

事提供了有趣的訊息。

（三）永修縣軍山茅栗崗村唐墓出土唐三彩俑

　　地處鄱陽湖畔的永修縣茅栗崗村唐墓迄今未見正式的考古發掘報告，但若總結以往學者針對該墓出土三彩俑的相關報導，並參照展覽圖錄所揭示的部分圖版，可以大致得知永修縣唐墓計出土五十餘件三彩俑，包括文仕俑、胡人俑、男女侍俑、騎馬俑、駱駝和鎮墓獸等。其中，添附圖版者包括：女俑、胡俑、駱駝、鎮墓獸，以及綠釉侏儒。[29]

　　首先，我想提請讀者留意的是，就本文所能掌握的經正式發表的江西省境內三十餘座唐墓而言，以陶俑陪葬入墓的習俗似乎只見於鄱陽湖周邊地區，即除了永修縣唐墓之外，目前只見九江市一帶兩座唐墓所見素陶俑。[30] 另外，南昌市郊一座唐墓雖亦以俑入墓，然其為木俑和竹俑。[31] 這似乎意謂流行於中國北方地區以陶俑入墓的葬俗，於江西省卻侷限在境內北部區域，絕大多數江西省唐墓則奉行以器皿類陪葬，該省主流民意並不主張以陶俑入墓。

　　就唐帝國範圍而言，與永修縣軍山墓三彩陶俑造型相近的作品集中見於河南省唐墓。當地的學者也早已指出永修三彩俑可能來自洛陽，[32] 但未有論證。以下列舉數例進行比較觀察。如原應置於甬道近墓室入口處的呈獸面、蹄足、雙角、帶翼的所謂「鎮墓獸」【圖5.11】，就和洛陽孟津大周天授二年（691）屈突季札墓（M64）作品【圖5.12】相近；[33] 頭綰高髻、披帛、著半臂、長裙、著臺履的女俑，亦見於洛陽關林唐墓。[34] 背有雙峰、屬中亞巴克特利亞（大夏）的雙峰駝則見於鞏義芝田唐墓（M1）。[35]

　　不過，最值得留意同時也和唐代陶俑生產、消費等議題息息相關的無疑是永修縣軍山墓出土的頭戴高帽，服翻領小袖上衣、著褲，深目、高鼻、蓄鬍的胡人

（左）圖5.11　三彩鎮墓獸　高83公分　中國江西省永修縣唐墓出土
（右）圖5.12　三彩鎮墓獸　高64公分　中國河南省孟津唐大周天授二年（691）屈突季札墓出土

圖5.16　胡人俑頭部殘件
　　　　中國河南省洛陽出土

（左）圖5.13　三彩胡人　高48公分　中國江西省永修縣唐墓出土
（中）圖5.14　三彩胡人　高48公分　英國大英博物館（The British Museum）藏
（右）圖5.15　三彩胡人　高46公分　加拿大安大略美術館（Art Gallery of Ontario）藏

俑【圖5.13】了。從英國大英博物館（The British Museum）
【圖5.14】[36] 或加拿大安大略美術館（Art Gallery of Ontario）
【圖5.15】收藏的造型特徵與之完全一致的三彩胡俑看來，[37] 以
上陶俑極可能是使用同一式範具即以造型相近的母模翻製而成
的範具模製成形的。由於洛陽唐墓亦曾出土同範所製成但僅存
頭部的胡俑【圖5.16】，[38] 結合前述永修軍山墓三彩俑和河南省
唐墓出土作品的類似性，可以認為永修軍山唐墓的三彩胡人俑
不僅來自河南省，並且可能是由同型範具甚至是由同一作坊所
燒製的。[39] 做為同範製品跨省區傳播的具體例證，永修軍山墓胡

圖5.17　綠釉侏儒俑　高26公分
　　　　中國江西省永修縣
　　　　唐墓出土

人俑提供反思以往美術史所謂區域風格建構的重要案例。另外，永修軍山墓伴出的綠釉侏儒
俑【圖5.17】也和洛陽孟津西山頭唐墓（M64）[40] 或洛陽市東郊十里鋪唐墓（M1532）出土
的彩繪侏儒俑[41] 造型一致。

（四）浙江衢州市出土唐三彩俑

　　個人所掌握的浙江省出土唐三彩計五例，除了前述義烏三彩枕形器（同圖5.9）之外，[42] 江

圖5.18　三彩枕　高6公分　中國浙江省江山出土

圖5.19　三彩枕殘件　長8公分
　　　　日本群馬縣境ケ谷戶遺跡出土

圖5.20　三彩小罐　中國浙江省寧波唐墓出土

圖5.21　三彩小罐
　　　　中國江蘇省揚州「七八‧二」
　　　　工程工地出土

山賀村也出土了表飾寶相華紋的三彩枕形器【圖5.18】。[43] 值得留意的是，枕面所壓印的寶相華紋與日本群馬縣境ケ谷戶遺跡所出唐三彩枕形器【圖5.19】所見印花紋飾幾乎一致。[44] 其餘出土例包括衢州市寺後公社唐墓（M5），[45] 以及江山何家山南塘村。後者江山出土例為藍彩碗，係於翻口碗口沿飾每組三條、共計六組的藍彩條紋，報告書認為是介於三彩和青花之間的晚唐時期遺物。[46] 雖然所揭示的圖片效果不佳，詳情尚待確認，不過河南省鞏義窯址曾出土相近碗式的鉛白釉藍彩碗。[47] 另外，1950年代調查寧波西南郊古墓群曾發現兩件小型「三彩陶罐」（M20）【圖5.20】，[48] 雖然親眼目睹實物的岡崎敬認為其和洛陽製品略有不同，[49] 似乎意有所指地暗示其非一般所謂的唐三彩。不過，依據個人上手目驗實物心得，可以確認寧波唐墓所見兩件小罐無疑應係盛唐三彩。[50] 其中一件【圖5.20：左】器形近於江蘇省揚州「七八‧二」工程工地出土的北方三彩小罐【圖5.21】，[51] 另一件小罐【圖5.20：右】口沿原有絞索狀提梁但已缺佚，其造型略近江蘇省鹽城市水井遺跡（SJ8）出土高僅三公分強的唐三彩小罐。[52] 從河南省鞏義窯曾出土類似的小罐，[53] 可以推測寧波和揚州的同式罐可能來自鞏義窯所產。無論如何，首先應該指出的是，浙江省唐墓主要以施釉的高溫陶瓷入墓，低溫陶俑

相對罕見，因此地理位置近鄱陽湖的衢州墓（M5）出土唐三彩俑於浙江省唐墓而言毋寧是個例外。

　　衢州墓（M5）室平面呈長方形、券頂，壁以單磚順平砌，左右側另砌二磚柱，室內僅存開元通寶銅錢數枚，以及各兩件三彩駱駝和三彩馬。三彩駱駝【圖5.22】雙峰兀立，昂首張嘴站立於長方板上，背鋪黃、綠、褐三色釉，頸下綠彩，身施褐彩。類似的三彩駱駝頻見於北方陝西、河南兩省唐墓，如洛陽市出土者【圖5.23】即為一例。[54] 三彩馬【圖5.24】背置橋形斜鞍，鞍上置帕，鞍下設韉，剪鬃縛尾，胸部與尻部分別置攀胸和鞦與鞍相繫，攀胸和鞦有杏葉飾。雖然報告書未記明色釉裝飾情況，但依據個人於1989年造訪衢州市博物館實見的筆記，以及上揭承蒙崔成實館長准予拍攝的幻燈片，可知其中一件陶馬施罩褐釉和綠釉。類

圖5.22　三彩駱駝 中國浙江省衢州唐墓（M5）出土

圖5.23　三彩駱駝 高75公分 中國河南省洛陽出土

圖5.24　三彩馬
中國浙江省衢州唐墓（M5）出土

圖5.25　三彩馬 高52公分
中國河南省鞏義芝田唐墓（M38）出土

似造型的三彩馬屢見於北方兩京地區唐墓或國內
外公私藏品，例子不勝枚舉，在此僅提示鞏義芝
田唐墓（M38）出土品【圖5.25】以資比較。[55]

　　總結以上敘述，可以認為江西、浙江兩省出
土的唐三彩俑均來自北方地區窯場所生產。儘管
目前已確認的唐三彩窯址未見相同的標本，但從
墓葬出土例看來，江西、浙江兩省三彩俑有較
大可能來自河南省境內三彩作坊所燒製。其次，
江西省瑞昌市但橋墓的印花杯可能來自河南省

圖5.26　三彩鍑 高12公分
中國江西省九江市金屬廠出土

鞏義黃冶窯，同省瑞昌縣范鎮鄉墓或浙江省義烏出土的三彩枕形器，也有可能來自河南地區
窯場。另外，1980年代江西省九江市金屬廠出土的三彩鍑【圖5.26】，[56] 其器形和施釉特徵，
特別是器肩近口沿處所飾變形蓮瓣乃是以鈷藍釉塗飾外廓，器身用筆點施以往被視為以「失
蠟」技法所留下的高矽質的白色斑點，同時口沿內側留有以支具架撐另件器皿入窯燒造的支
釘痕，此均見於河南省鞏義黃冶窯標本，[57] 看來應是該窯所燒造。

二、山西省、遼寧省、河北省區的唐三彩

　　從墓葬出土陶瓷的組合以及陶俑的種類和造型特徵看來，山西、遼寧、河北等三省以
及河南省北部安陽地區，即唐代河東道、河北道區域範圍內存在一個內容相近的陪葬明器
組合，其和陝西省或河南省洛陽地區唐墓出土陶瓷種類有所不同。如造型奇特的雙人首蛇
（龍）身陶俑，完全不見於陝西地區，但卻流行於山西省中南部、河北省、遼寧省或河南省
北部安陽區域。[58] 就山西、遼寧和河北地區出土唐三彩而言，有一明顯的共通點，即未見屬
於明器的陶俑，僅出土具有日用造型的各式器皿類，此和唐代西安、洛陽兩京地區主要以三
彩陶俑陪葬之風，形成鮮明的對比。

（一）山西省出土唐三彩

　　經正式發表的山西省出土唐三彩計十餘處，除了吉縣的三彩鍑係於斷壁下發現，[59] 長治
市東郊南北石槽、壺口、宋家莊等出土的缽、鍑等係徵集回收品之外，[60] 其餘均出土於墓
葬，主要分布於太原、長治和運城等地區，但五臺東治盆地永安村唐墓（M4）[61] 或晉東地區
亦見出土，前者出土斂口平底缽，後者則是見於孟縣秀水鎮唐墓的黃綠釉小罐。[62] 另外，晉
北大同市南關唐墓（M2）雖亦出土所謂三彩罐，但報告書經由墓地墓葬排列次序、結構、方
向等結合一四號墓出土永貞元年（805）墓誌等推測，該墓葬群年代均在唐代中晚期。[63] 本文

圖5.27　三彩罐　高14公分
中國山西省太原董茹莊出土

同意這個看法。此外，依據學者們的親自見聞或相關圖錄的間接引述，則北京歷史博物館（今中國國家博物館）亦收藏有長治出土的唐三彩；[64] 山西省博物館藏有太原董茹莊出土的三彩罐【圖5.27】。[65] 其次，同省榆次、運城、臨汾等地亦曾出土唐三彩。[66] 從太原董茹莊出土的雙繫罐罐身分別施罩綠、藍、褐、白等多種彩釉得知，山西省出土唐三彩中也包括少數以鈷藍為呈色劑的作品。

　　經報導出土唐三彩的墓葬當中包括兩座紀年墓。其中長治西郊景雲元年（710）李度夫婦墓只見一抱雁女俑【圖5.28】，[67] 造型特徵與過去江蘇省揚州唐城遺址所出三彩俑上身殘件相似，[68] 可提供判別後者相對年代及外型復原時的重要線索。《開元禮》按傳統禮節稱婿「北面跪奠雁」，敦煌唐代寫本書儀也有「女婿抱鵝向女所低跪，放鵝于女前」，[69] 則此類抱雁女俑是否可能正是唐代婚禮用雁並以雁性之隨順象徵婦女之俗信的寫照？值得予以留意。

1970年代山西省運城縣解州市也出土了一件頭挽高髻的三彩坐俑【圖5.29】，[70] 其造型和服飾花紋特徵可媲美陝西省西安王家墳唐墓的著名女俑。[71] 另一座紀年墓位於長治市北郊漳澤電廠工地，該墓所出陶俑和明器種類雖較豐富，但三彩作品只有一件小蓋缽。從伴隨的墓誌得知，墓主崔拏卒於乾封二年（667），與夫人申氏合葬於永昌元年（689）。[72] 報告者王進先認為伴隨出土的三彩是崔拏卒時的早期唐三彩，不過從該墓出土陶瓷組合特點及帶頸罐、高足燈等器形多與同省推測屬七世紀末期墓葬所出

（左）圖5.28　三彩抱雁女俑　高34公分
　　　　　中國山西省長治唐景雲元年（710）李度夫婦墓出土
（右）圖5.29　三彩俑　高38公分　中國山西省運城縣解州出土

作品相近，筆者初步判斷墓葬所出作品應係永昌元年合葬時所埋入。[73]

　　另一方面，除了前述晉東孟縣唐墓之外，經報導出土有唐三彩的非紀年墓大多位於太原金勝村且皆帶壁畫，從壁畫作風或唐三彩的存在時代雖可推知其大致的相對時代，但仍缺乏足以進行詳細編年的伴隨文物。如1988年發掘的三三七號墓，報告書中僅刊載壁畫圖版和開元通寶銅錢拓本，其餘文物圖片付之闕如。報告者依據壁畫作風和開元通寶銅錢具唐代前期特徵，推斷該墓時代當為唐高宗時期（649–683）。[74] 壁畫的構圖布局，或畫面上的人物服飾、建築樣式等雖是判別其相對年代的重要依據，不過要將山西地區七世紀中末期與八世紀初期的壁畫予以截然劃分，在目前仍然相當困難；而若就學者對於開元通寶銅錢的分期研究，則同墓伴出的銅錢錢文與唐代前期錢文字體明顯不同，[75] 有較大可能是玄宗開元（713–741）始流通的開元錢，推測該壁畫墓（M337）的時代可能約於八世紀前期。其次，1987年發掘的太原化工焦化廠墓，[76] 報告者亦依據墓葬形制、壁畫樣式、陶俑造型及開元通寶銅錢錢文書體，推測其年代約當於高宗（649–683）或武周（684–704）時期。從該墓所出三彩陶俑造型看來，可確認其絕不晚於八世紀中期，伴隨出土的開元銅錢錢文也與流行於七世紀前期至八世紀前期之早期開元銅錢相符，然而其確鑿的所屬時代依舊不明。此外，1989年發掘的編號五五五號墓所出陶俑及壁畫作風均與前述化工焦化廠墓類似，年代亦應相當。[77] 至於1958年發掘的金勝村三號墓，據報告者邊成修所言，其墓葬結構、形制和出土器物造型，均與同省調露元年（679）王深墓基本相同，故同氏推測墓葬年代亦約於初唐時期。[78]

　　由於經報導的中國出土有唐三彩並帶有明確紀年的墓葬多集中於八世紀前半，屬於七世紀時期的墓葬相對較少，故1950年代發掘並出土有著名的三彩貼花長頸瓶【圖5.30】等精美作品的金勝村三號墓之確實年代，有必要予以留意。特別是該墓的貼花長頸瓶因和日本九州宗像郡沖之島祭祀遺跡出土的三彩殘片屬同一瓶式（見圖6.11），[79] 涉及到日本攜入唐三彩的年代，此亦顯示金勝村三號墓年代的重要性。從金勝村三號墓的墓葬構築形式、墓室北砌棺床，西設小臺的布局，以及出土陶瓷造型的組合看來，金勝村三號墓的時代應在七世紀末，不能晚於武周時期（684–704）。[80] 另外，金勝村三號墓除了三彩長頸瓶之外，亦見兩件灰陶長頸瓶，結合同省其他唐墓資料，可以認為山西省唐墓流行以各式長頸瓶陪葬入墓。

　　山西省唐墓出土的唐三彩，不僅數量不多，種類也較

圖5.30　三彩貼花長頸瓶　高24公分
中國山西省太原金勝村唐墓
（M3）出土

單調，明器模型少見，經正式發表的僅知太原果樹場出土有三彩灶【圖5.31】和碓。[81] 模型類之外，亦見罐、蓋、蓋盒、小瓶、長頸瓶、豆形燈、抱雁俑和侍俑、家畜等少數器形，其與唐代兩京地區盛唐墓葬經常可見的三彩天王俑、文武官俑和所謂「魌頭」的鎮墓獸等出土組合大不相同，但其以器皿類為主的出土情況與遼寧、河北等省區有雷同之處。有趣的是山西地區出土唐三彩的時代亦頗早，在已公布的總數近十座出土有三彩的墓葬中，至少有兩座墓的年代要早於八世紀。

圖5.31　三彩灶　高8公分
中國山西省太原果樹場出土

（二）遼寧省出土唐三彩

　　經正式公布的遼寧省唐三彩出土例計六處，均屬墓葬遺留且集中見於朝陽地區，該地為唐代營州柳城郡，上都督府，也是平盧節度使的治所。其中，朝陽市八里鋪鄉中山營子村唐咸亨三年（672）勾龍墓（同圖5.2）[82] 以及朝陽市綜合廠墓（M2）出土了三彩印花杯【圖5.32】。[83] 如前所述，從勾龍墓的年代和三彩印花杯的器形排比看來，兩墓所出同類製品的年代約在七世紀七〇年代，屬初唐時期，並且有可能來自河南省鞏縣窯。另外，朝陽市北郊唐墓則出土了整體造型有如西方來通（Rhyton）的三彩印花鴨形角杯【圖5.33】，[84] 此類三彩鴨形角杯以往曾見於江蘇省鎮江出土品[85] 和湖北省鄖縣李徽墓。[86] 後者李徽乃唐太宗嫡次子

圖5.32　三彩印花杯　口徑11公分
中國遼寧省朝陽市綜合廠墓
（M2）出土

圖5.33　三彩鴨形角杯　高8公分
中國遼寧省朝陽市唐墓出土

濮王李泰次子，葬於嗣聖元年（684），據此可知此式鴨形角杯的相對年代也在七世紀第四個四半期。值得留意的是，朝陽機械廠三號墓（89CZM3）一座規模中型的圓形磚室墓出土了一件三彩枕形器【圖5.34】，[87] 暫且不論此類枕形器之確實功能，由於該三彩枕於壓印的陰紋上再施抹與白色器胎不同色調的紅土，即採象嵌技法來妝點印花紋飾，同時有沿著紋飾塗施釉彩的傾向，推測其相對年代約在七世紀末至八世紀初期，屬同類枕形器的早期形式。[88]

　　遼寧省出土唐三彩以天寶三年（744）韓貞墓作品最為人所知，[89] 因為該墓唐三彩乃是迄今所見年代最晚的紀年遺物。墓主韓貞乃唐代五品官，墓葬屬大型磚墓，出土的三彩器包

圖5.34　三彩枕　高6公分
　　　　中國遼寧省朝陽市唐墓
　　　　（89CZM3）出土

圖5.35　三彩鍑　高18公分
　　　　中國遼寧省朝陽唐天寶三年
　　　　（744）韓貞墓出土

圖5.36　三彩小狗　高8公分
　　　　中國遼寧省朝陽唐天寶三年
　　　　（744）韓貞墓出土

括一件三足罐（俗稱「鍑」）【圖5.35】和另一件小狗【圖5.36】。小狗連底座通高僅八公分，身上施罩黃、白、藍三色釉，由於尺寸小，有別於明器陶俑，一般都認為應係玩具飾件。另外，朝陽微生物研究所院內的一座小型唐墓也出土了一件和韓貞墓器式相近的三彩三足罐。[90] 雖然已正式公布的遼寧省出土唐三彩實例不多，但已可粗估該省區唐三彩的消費情況。亦即儘管朝陽地區唐墓流行以明器陶俑入墓，然而所出唐三彩完全不見明器俑類，除了個別玩具飾件外，所見均屬器皿類，其年代跨幅較長，早自初唐以迄盛唐天寶年間（742–756）。

（三）河北省出土唐三彩

截至目前，河北地區（含北京、天津）出土唐三彩的遺址約三十餘處。就遺跡性質而言，包括居住城址和墓葬，除了1990年代內丘縣小石家莊唐墓曾出土高僅二〇公分可惜未揭載圖版的三彩人面鎮墓獸及另一件女侍俑之外，[91] 凡所出土或採集得到的唐三彩均屬器皿類。其中，邯鄲市東門里路遺址、[92] 臨城縣臨邑古城遺址[93] 以及北京亦莊Ｘ一〇號地唐墓（M4）出土了平口斜弧壁的平底盤，後者亦莊唐墓（M4）三彩盤【圖5.37】口徑一五公分，盤心壓印牡丹寶相華紋，盤壁綠釉，花紋壁施褐、綠、白和鈷藍釉，製作頗為工巧。[94] 無論遺址的屬性，河北地區最為常見的唐三彩器式無疑是俗稱「鍑」的三足短頸罐【圖5.38】以及斂口缽了。三足罐見於臨城補要村（M10）王家莊、東柏暢寺臺地、[95] 滄州（邯鄲岳城水庫、邯鄲城區〔M109〕、邯鄲市東門）、[96] 內丘縣（步行街、民兵基地）、[97] 深州市（下博村唐墓〔M25、M32〕）、[98] 永年縣洺州遺址、[99] 北京（昌平〔M114〕、[100] 亦莊Ｘ一〇號地〔M3〕、亦莊八〇號地〔M25〕）[101] 等多處墓葬或居住遺址，其中北京亦莊八〇號地唐墓（M25）、內

圖5.37　三彩盤　口徑15公分
中國北京亦莊一〇號地唐墓（M4）出土

圖5.38　三彩鍑　高13公分
中國河北省深州市下博唐墓
（M25）出土

圖5.39　三彩缽　口徑10公分
中國河北省臨城縣東柏暢寺臺地
唐墓出土

圖5.40　三彩龍首杯
中國河北省滄縣紙房頭鄉前營村唐墓
（M2）出土

圖5.41　三彩鴨形杯　高7公分
中國河北省新安縣出土

丘縣步行街和邯鄲岳城水庫出土者於器身另飾模
印貼花，個別作品如邯鄲水庫出土品可見鈷藍釉
彩飾。

　　斂口圜底缽於邢台唐墓（95QXM37）、[102] 邯
鄲城區墓（M108、M302）、[103] 臨城東柏暢寺臺
地唐墓【圖5.39】都有出土，[104] 臨城城址也曾採
集此類三彩標本。[105] 所見此類斂口缽口徑大多在
一〇公分上下，施釉不到底。

　　除了三足罐和斂口罐之外，河北省廊坊市文安
縣出土的高僅八公分小巧玲瓏的盤口餅足小罐，[106]
表施褐、綠、白三色釉。安新縣唐墓也出土了通高
不足八公分，長一二公分、寬八公分的所謂「臥兔
枕」。[107] 另外，滄縣紙房頭鄉前營村唐墓（M2）則
出土了在中國全域來說亦屬罕見的三彩龍首印花杯
【圖5.40】；[108] 新安縣出土了鴨形杯【圖5.41】，[109]
北京琉璃河遺址唐墓（F13M1）則出土了殘高近二
〇公分的三彩長頸瓶【圖5.42】。[110] 從湖北省鄖縣
嗣聖元年（684）新安郡王李徽墓出土的同式三彩
龍首杯可知，[111] 滄縣唐墓（M2）龍首杯的年代約
在七世紀末期，至於琉璃河遺址唐墓（F13M1）長
頸瓶，也可參酌相對年代約在七世紀末，至遲不晚
於武周時期（684–704）的山西省太原金勝村三號
墓出土的造型相近的灰陶瓶，[112] 得以間接釐測其相
對年代。

圖5.42　三彩長頸瓶　高20公分
中國北京琉璃河遺址唐墓
（F13M1）出土

（四）山西省、遼寧省、河北省出土唐三彩的器類和產地問題

　　綜觀山西、遼寧、河北三省區出土唐三彩的器形種類，除了河北省個別唐墓可能出土有和兩京地區相類但尺寸偏小的鎮墓獸，以及山西省少數墓葬出土的人俑或碓、灶等明器模型，其餘所見多屬器皿類，其中又以三足罐較為常見。從三足罐既見施罩三彩鉛釉者，同時又見不少白瓷、黑瓷、褐釉製品，可以想見此類器式是唐代流行的器類，並且跨省區流行於包括山西、遼寧、河北等地在內的廣大地區。

　　就目前的資料而言，山西省渾源窯[113] 和晉城市[114] 雖曾發現燒造三彩鉛釉標本的窯址，但其燒造時間約在中晚唐期。因此，以往雖有學者推測山西省董茹莊出土的一件唐三彩雙繫罐（同圖5.27）乃是當地所生產，[115] 但也僅止於直觀的臆測。相對而言，從董茹莊雙繫罐的罐式以及釉彩施掛方式，特別是罐肩夾飾鈷藍釉斑等特徵，我認為其有可能係邢窯製品。事實上，河北省衡水市大韓村唐墓（M3）也出土了同器式但尺寸較小的三彩雙繫罐，[116] 但其產地同樣有待證實。不過，從作品本身的造型和施釉特徵推測，該省出土的盛唐三彩中，多數作品有較大可能是由外省區所輸入。如前所述，太原金勝村三號墓的三彩貼花長頸瓶（同圖5.30）不僅和日本沖之島遺址標本雷同（見圖6.11），其器式特徵也和江蘇省常州市出土三彩瓶相近，[117] 應該不會是山西省瓷窯製品。其次，長治永昌元年（689）出土的崔拏夫婦墓的三彩蓋缽，則和河南省洛陽孟津唐墓作品一致。[118] 另外，長治景雲元年（710）李度夫婦墓出土的三彩抱雁俑造型因和陝西省醴泉坊窯址採集得到的殘件【圖5.43】一致，不排除係醴泉坊窯製品？[119] 包括金勝村三號墓長頸瓶在內的多數山西地區出土的盛唐三彩雖有可能來自河南地區的窯場，但個別作品則來自陝西省甚於河北省的邢窯。另外，運城縣解州市三彩女坐俑的衣裝服飾因

圖5.43
三彩抱雁俑殘件　高40公分
中國陝西省唐長安醴泉坊窯址採集

和陝西省西安唐墓出土作品接近，有來自陝西省瓷窯的可能性。

河北省內丘縣邢窯是繼河南、陝西兩省分之外證實燒製有唐三彩的窯場，主要分布於境內西關窯區和本洞窯區，而以西關窯區最為密集。從窯址採集的標本看來，邢窯三彩多屬器皿類【圖5.44】或小型玩具，推測屬於陪葬用的明器俑類很少見到，但曾發現女俑和所謂鎮墓獸器座殘件。[120] 問題是，河北省區出土的唐三彩是否即為邢窯製品？

圖5.44　三彩鍑　口徑21公分
中國河北省內丘邢窯遺址採集

楊文山曾經總結邢窯唐三彩的胎釉特徵認為：邢窯唐三彩胎色潔白，施加白化妝土以攝氏一千一百八十至一千一百九十度的溫度素燒，再於近於瓷化的胎土上施釉以氧化焰二次燒成。由於釉含鉛量相對較低，燒成後釉的流動性不大，釉彩光澤亦不如河南、陝西兩省製品，特別是鈷藍釉因氧化鐵（Fe_2O_3）高而呈色偏黑。[121] 依據邢窯唐三彩的胎釉特點結合出土遺址地望，當地的研究者因此將內丘縣、臨城縣唐墓出土的唐三彩視為邢窯製品。[122] 就揭載有圖版的作品看來，河北省區出土唐三彩有的來自邢窯所產固無疑問。[123] 其次，除了鄰近窯址的內丘、臨城唐墓唐三彩之外，邯鄲城區唐墓（M109）三彩爐口頸造型特徵，或同城區唐墓（M108）斂口缽的器形和釉彩特徵亦顯示其可能來自邢窯所燒造。

圖5.45　三彩鴨形杯　高7公分
中國河南省鞏義市芝田二電廠墓
（M89）出土

圖5.46　三彩碗　口徑16公分
中國河北省深州市下博村唐墓
（M21）出土

另一方面，河北省區似也出土部分非邢窯系唐三彩。比如說前述新安縣出土的鴨形杯（同圖5.41）就和推測屬鞏義窯的鞏義市芝田二電廠墓（M89）杯【圖5.45】造型極為近似；[124] 滄縣唐墓（M2）的印花龍首杯或北京琉璃河唐墓（F13M1）的長頸瓶，因和其他省分出土的推測屬河南地區三彩製品相近，恐非河北區域產品。其次，河北省深州市下博村唐墓（M21）出土的三彩碗【圖5.46】，口沿內側圍飾短豎條藍彩，碗心妝點多枚花蕊為綠釉、花瓣為藍釉的梅花紋飾，[125] 類似的標本分別見於河南省

鞏義窯（見圖7.37）[126] 和陝西省長安醴泉坊三彩窯址，[127] 故其確實產地還有待確認。另外，新安縣唐墓的所謂「臥兔枕」和安徽省宿州市西關步行街運河遺址出土的兔形座枕有同工之趣，[128] 但其確實產地還有待實證。

如前所述，在已知的遼寧省唐三彩出土例當中，朝陽地區唐咸亨三年（672）勾龍墓，以及綜合廠墓（M2）出土印花杯（同圖5.32）的造型和紋飾，因和河南省鞏義窯址所見用來形塑杯體的素燒陶範一致（同圖5.4），可以確認屬鞏義窯製品。其次，和朝陽市北郊唐墓造型相似的鴨形角杯曾見於鞏義芝田二電廠唐墓（同圖5.45），[129] 有較大可能均來自鞏義窯。有趣的是，韓半島慶州九黃洞芬皇寺東邊苑池也出土了釉已剝離殆盡的鴨形角杯（見圖6.8）。[130] 另外，河南地區鉛釉陶器早在初唐時期已經頻繁地銷往遼寧省朝陽地區，如朝陽市貞觀十七年（643）參軍蔡須達墓、[131] 永徽三年（652）上柱國雲麾將軍楊和墓[132] 或永徽六年（655）明威將軍孫則墓[133] 的呈淡黃、淡綠、淡白色調的鉛釉陶俑有較大可能即來自河南地區窯場。[134] 不過，應予留意的是貞觀十七年（643）蔡須達墓鉛釉陶俑既和河南省唐墓陶俑相近，同時又和陝西省禮泉縣顯慶二年（657）張士貴墓陶俑雷同。[135] 因此，相對於高橋照彥認為蔡須達墓陶俑和陝西省張士貴墓女俑為同範，[136] 小林仁則推測此類初唐釉陶俑可能是由河南省鞏義一帶官營作坊所生產。[137] 看來陝西、河南兩省區似乎存在由同類範具所製作出的陶俑，此雖有可能是模具或製作明器陶俑稿本流傳的結果，但更可能是當時已有經營跨省區陶俑的物流販店。

三、江蘇省、山東省出土唐三彩

（一）江蘇省出土唐三彩

江蘇省出土唐三彩的遺址總數近四十處，是僅次於北方陝西、河南唐代兩京地區發現最多唐三彩的省區，遺址分布於蘇州、常州、武進、句容、南京、鎮江、揚州、鹽城，以及蘇北連雲港市和徐州市，而以揚州市最為密集。就可判明遺址性質的出土例而言，以城市居住址占絕大多數，但也包括部分墓葬遺留。城市住居遺址所見唐三彩的器形多樣，包括多式的杯、盂、壺、瓶、罐和枕形器等，亦見通高在一〇公分以下的馬、犬或人俑。從外型結合尺寸看來，此類小型三彩俑並非陪葬入墓的明器，而有較大可能屬玩偶飾品。換言之，江蘇地區居住遺址並未出土任何足以判明其為明器的唐三彩標本，所見器皿類當中有不少可與其他省分相對應參照者，如常州市南門基建工地的貼花長頸瓶【圖5.47】，[138] 就和前引山西省太原金勝村唐墓（M3）出土品（同圖5.30）有同工之趣；揚州市區梅嶺小學的唾壺器式【圖5.48】[139] 酷似河南省鞏義芝田唐墓出土品，[140] 揚州市城北鄉紅星村的白釉藍彩蓋罐【圖5.49】[141] 也和河南省洛陽龍門唐墓（M1）同式蓋罐[142] 意匠一致。

圖5.47　三彩貼花長頸瓶　高24公分
中國江蘇省常州市出土

墓葬出土例見於揚州和蘇北徐州。揚州地區墓葬唐三彩仍然以器皿類居多，如揚州市雙橋公社墓[143]或郭家山墓[144]均出土了俗稱「鍑」的三足罐。不過，揚州市司徒廟一座小型磚室墓則見三彩十二生肖俑【圖5.50】，造型呈獸首、人身、坐姿，手拱於胸前，[145]是目前僅知的唐三彩生肖俑考古出土例，也是揚州地區少見的專門用來陪葬的唐三彩明器。

徐州地區唐墓出土唐三彩例，目前見於市區花馬莊一號墓（XHM1）和二號墓（XHM2）。前者是由墓道、甬道所構成的磚室墓，出土的唐三彩均為明器俑類，包括兩兩成對的文官【圖5.51】、天王【圖5.52】、鎮墓獸【圖5.53】以及數量不等的馬【圖5.54】、駱駝和侍俑。[146]後者二號墓盜掘嚴重，可復原大體造型的陶瓷標本約七十件，其中包括施罩三彩釉的天王俑腿腳部位殘件，[147]從小腿護甲印花紋飾與一號墓天王俑相同一事可知，二號墓原亦設置有為捍衛墓壙的三彩天王俑，其尺寸亦可參酌一號墓俑而得知其通高約七〇餘公分；從兩墓地望和標本紋樣的類似性看來，兩墓三彩陶俑可能來自同一作坊所生產。其中，花馬莊一號墓的三彩獸面鎮墓獸造型和與江蘇省毗鄰的山東省煙台市出土品大體相類。[148]從目前的考古資料看來，徐州花馬莊或山東省煙台所見唐三彩俑與河南省唐墓出土作品很是接近，可予相互比較的例子甚多，如河南省鞏義芝田唐墓（M38）的人面鎮墓獸、[149]偃師北窯村墓（M5）的獸面鎮墓獸，[150]以及發掘報告書已經指出的偃師唐長安三年（703）張思忠墓的天王俑[151]等即為唾手可得的參考案例。看來前述徐州、煙台三彩俑應來自河南地區窯場所燒製。

（左）圖5.48
三彩唾壺　高12公分
中國江蘇省揚州梅嶺小學
出土

（右）圖5.49
白釉藍彩蓋罐　高18公分
中國江蘇省揚州市城北鄉
紅星村出土

圖5.50　三彩十二生肖俑　高21–23公分　中國江蘇省揚州市司徒廟鎮唐墓出土

圖5.52
三彩天王　高78公分
中國江蘇省徐州花馬莊
唐墓（M1）出土

圖5.51
三彩文官　高81公分
中國江蘇省徐州花馬莊
唐墓（M1）出土

圖5.53　三彩鎮墓獸　各高79、73公分
　　　　中國江蘇省徐州花馬莊唐墓（M1）出土

圖5.54　三彩馬　高48公分
　　　　中國江蘇省徐州花馬莊唐墓（M1）出土

（二）揚州出土唐三彩的產地

從研究史看來，除了徐州唐墓三彩俑或因係近年出土物故而尚未引起討論之外，以往學界早已針對江蘇省特別是境內揚州地區出土唐三彩的產地有過種種議論。歸納起來，有外來說[152]和本地說兩種看法，但本地說的持論者多僅是因標本的胎釉特徵與其自身所理解、掌握的北方三彩略有不同所做出的直觀臆測，[153]然而此一看法已隨著揚州地區考古發掘的進展，以及河南省鞏義窯窯址調查所陸續揭露的成果而有修正的必要。換言之，目前絕大多數的學者均傾向揚州地區唐三彩乃是來自北方瓷窯，具體而言乃是河南省鞏義窯的製品。[154]另外，苗建民等針對揚州出土幾件唐三彩標本胎的中子活化和主成分分析也表明其應係河南省鞏義窯產品。[155]

就已公布的揚州出土唐三彩標本而言，除了部分特徵不明顯難予確認產地的標本之外，多數標本均可於河南省鞏義窯址尋得類似作例，甚至於連小型玩具偶像亦不例外。如揚州木橋遺址出土的小型三彩馬【圖5.55】，[156]就和鞏義黃冶窯址出土標本一致【圖5.56；同圖4.56】，[157]因此可以認為揚州所見唐三彩多來自北方鞏義窯製品。在此應予一提的是，鞏義窯的三彩玩具飾件行銷管道似乎頗為暢通，就連嶺南廣州市黃埔區唐墓亦曾出土鞏義窯三彩小馬、小駱駝和人俑【圖5.57】，[158]其中駱駝小像就和鞏義窯址出土標本【圖5.58】造型一致。[159]

從該墓墓室長約六點五公尺，含耳室最寬處達八公尺，是截至發掘該墓當時的1987年廣州地區所知規模最大的唐代磚室墓，不難想像北方鞏義三彩玩具飾品於嶺南地區或是屬於富裕階層喜愛的珍玩，同時不排除是自揚州輾轉獲得的。另一方面，有「揚一益二」之稱（《資治通鑑》「唐昭宗景福元年條」）、富甲天下的揚州，既是唐代對外貿易重要港口，又位於大運河和長江天然航道的中樞，是中國南北物資的集散地，因此揚州出土唐三彩就有可能是溝通南、北的漕船所運來。比如說，1970年代岡崎敬就推測安徽和江蘇地區出土的唐三彩有的即是利用大運河船舶運送抵達的。[160]本書基本同意這個看法。與此同時，我們應該留意揚州司徒廟鎮唐墓出土三彩生肖俑的造型特徵及其可能蘊涵的區域特色。

按揚州司徒廟鎮唐墓雖經盜掘，仍然遺留九件施罩褐、綠、白三色釉的生肖俑，俑造型呈獸首人身、著袍、拱手坐姿（同圖5.50）。[161]從伴出有三彩豆的揚州邗江縣楊廟唐墓，[162]以及揚州專區高郵車邏唐墓亦見呈獸

圖5.55　三彩小馬
中國江蘇省揚州木橋遺址出土

圖5.56　三彩小馬　高5公分
中國河南省鞏義窯窯址出土

圖5.57　三彩小馬、小駱駝和人俑
中國廣東省廣州市黃埔區唐墓出土

首人身坐姿的灰陶生肖俑可知，[163] 揚州地區唐墓
似乎流行在墓中置生肖俑，而其造型則多呈坐姿
的獸首人身。以生肖俑陪葬入墓當然不是揚州地
區的特殊葬俗，比如說北方的陝西或河南等省分
不僅以灰陶生肖俑入墓，甚至可見鐵製生肖俑，
墓誌蓋或誌石四側亦不乏鐫刻十二生肖之例。問
題是，河南、陝西兩省唐墓墓誌生肖圖像多呈

圖5.58　微型俑像　最高7公分
中國河南省鞏義窯窯址出土

獸首獸身或獸首人身坐姿造型，所見生肖陶俑雖為獸首人身造型，但目前所見正式報導的作
品均呈立姿。如前所述，揚州地區唐墓生肖俑多呈坐姿的人首獸身造型，此一造型傾向既和
河南、陝西生肖俑多呈立姿一事不同，相對地卻和湖北、湖南或四川等省唐墓生肖陶俑多呈
擬人化坐姿一事相符。[164] 從目前所知生肖圖像資料看來，揚州司徒廟鎮唐墓三彩生肖俑來自
河南省的可能性似乎不大，而湖北、湖南兩省迄今並無任何資料顯示其在盛唐時期曾燒製鉛
釉三彩器，四川省邛窯雖見少量三彩標本，[165] 但其胎釉特徵則和揚州三彩生肖俑所見迥異。
如前所述，日本奈良縣坂田寺遺址出土的與江西省瑞昌墓三彩枕形器（同圖5.5：左）紋飾
一致、疑似同式型範所製成的枕形器殘片（見圖6.24）曾經鉛同位素比值測定，得出結論是
標本三彩釉的鉛是來自華中至華南地區。[166] 雖然做為鉛釉助溶劑的鉛料來源不排除是來自可
流通於市肆的鉛玻璃母，未必和窯址所在地直接相關，不過其對於省思揚州唐墓所見具地域
造型特徵之三彩生肖俑的產地，無疑提示了多元而有益的視角。另外，相對於河南省唐墓墓
誌十二支像似以獸首獸身禽獸造型為主流，陝西省唐墓墓誌則頻見呈坐姿的獸首人身生肖圖
像，因此揚州唐墓三彩俑是否可能來自陝西省瓷窯所燒製？此亦值得日後持續觀察追蹤。

（三）山東省出土唐三彩

就性質或種類而言，山東省出土唐三彩可以大致地區分成專門用來陪葬的明器陶俑，以及屬性尚待確認的器皿類。前者見於煙台市的獸面鎮墓獸，[167]從其外型特徵酷似河南省鞏義、偃師等地唐墓所見鎮墓獸，知其應來自河南地區窯場一事已如前所述。其次，依據非正式的報導，山東省陵縣神頭鎮授安定、元代二縣令咸亨三年（672）東方合夫婦墓出土有三彩印花杯【圖5.59】；[168]近年由山東省文物考古研究所等著手清理的章丘電廠墓則出土了三彩駱駝和枕形器，[169]然而該三彩駱駝有否可能是如前述江蘇省揚州或廣東省廣州所見乃是尺寸不及一〇公分的微型玩偶？還有待日後正式的報導來證實。

器皿類當中以俗稱為「鍑」的三足罐出土頻率最高，於泰安地區萊蕪揚莊、[170]聊城地區高唐縣涸河鄉涸河村、[171]高唐縣城關鎮五里莊、[172]青州市、[173]以及山東大學東校區唐墓【圖5.60】都可見到。[174]其次，內底模印寶相華紋的三彩印花盤亦見於複數遺跡，其中嘉祥縣核桃園村出土者【圖5.61】造型呈平口、斜直深壁、平底，盤徑近三〇公分；[175]濟南市鳳凰崗出土者則屬底置三只圓形足的淺壁盤。[176]儘管兩件印花盤器式不同，但內底模印紋飾則頗有共通之處，亦即正中飾七曜聯珠，外圍以六只三瓣花，最外圈飾六只以環相繫的心形紋，心形紋之間夾飾三瓣花。由於類似裝飾布局的三彩印花標本【圖5.62】屢次出土於河南省鞏義窯址，[177]故可推測上述山東地區出土的兩件印花盤極可能屬鞏義窯製品。

事實上，山東地區出土唐三彩不乏可與河南省鞏義窯標本進行比附者，如恆臺縣李寨遺址唐墓的注盂【圖5.63】[178]或章丘市城角頭墓（M465）口頸已佚失的瓶【圖5.64】即為其例。[179]與前者注盂同式的標本是鞏義窯量產的器式之一，[180]至於和後者同具卵形身腹，並且以褐、綠彩釉畫出斜線從而營造出流淌交錯效果的細長頸卵腹瓶【圖5.65】也是鞏義窯具有特色的器形和施釉技法；[181]山東省李寨遺址唐墓伴出的三彩斂口鉢也是採用

圖5.59　三彩印花杯
中國山東省陵縣唐咸亨三年（672）
東方合夫婦墓出土

圖5.60　三彩鍑　口徑15公分
中國山東省山東大學東校區唐墓出土

圖5.61　三彩印花盤　口徑30公分
中國山東省嘉祥縣核桃園村出土

此種斜線彩釉加飾，[182] 而此式三彩斂口缽同樣是鞏義窯的主力商品之一。[183] 另外，山東省兗州市李海村出土的通高約一〇公分的微型童子騎馬俑像【圖5.66】，[184] 童子臉部造型和頭巾樣式頗似鞏義窯址出土的小坐俑，[185] 看來也有可能來自鞏義窯所產。

另外，山東省聊城市荏平縣蕭王莊窖藏出土了罕見的獅子負蓮燈座【圖5.67】，[186] 即墨縣孫家官莊也出一件高僅七點四公分的所謂陶座。後者造型呈獅噬獸形，足下置陶板，背負承盤，[187] 類似的作品見於日本出光美術館藏品【圖5.68】。[188] 另外，陝西省博物館鳳翔唐墓（鳳零M4）也出土了

圖5.62　三彩印花盤　口徑21公分
中國河南省鞏義窯窯址出土

圖5.63　三彩注盂　口徑9公分
中國山東省恆臺縣李寨遺址
唐墓出土

圖5.66　三彩童子騎馬小俑　高11公分
中國山東省兗州市李海村出土

（左）圖5.64　三彩瓶　高16公分　中國山東省章丘市城角頭墓
　　　　　　　（M465）出土
（右）圖5.65　三彩瓶　高23公分　中國河南省鞏義窯窯址出土

圖5.67　三彩獅子負蓮「燈座」高23公分
中國山東省聊城市荏平縣蕭王莊窖藏
出土

類似構思的三彩座，不同的只是承盤下的動物為匍伏的牛。[189] 值得一提的是，章丘市城角頭墓（M478）出土了一般被稱作枕的長方形磚形器【圖5.69】，[190] 器面模印鳥紋圖樣，顯得富貴華麗。結合前述江西、浙江和江蘇等省出土的唐三彩枕形器，可以認為此一性質功能尚待確認的所謂「枕形器」應是當時跨越省區消費的時髦器物。其次，設若將韓、日兩國出土的唐三彩視為中國兩京以外地區之區域性消費圈的擴張，則韓、日兩國複數遺址出土唐三彩枕形器一事毋寧可說是極為自然之事，而江西省瑞昌縣以及浙江省江山出土三彩枕形器器表紋樣與日本出土三彩枕形器器面紋飾幾乎雷同，更是值得留意的現象。另外，韓半島除了慶州味吞寺遺址和新羅王京遺址出土有唐三彩枕形器殘片，慶州蘿井遺址、慶州芬皇寺遺址以及著名的慶州朝陽洞遺址，[191] 則出土了和山東省頻見的三彩三足罐器式相類的標本，考慮到遣唐使北路（新羅道）是先以海路進入山東半島的萊州、登州，再經陸路赴開封或長安，所以不排除韓半島的唐三彩有的是經由山東半島所攜入。

圖5.68　三彩獸形座　寬14公分
日本出光美術館藏

圖5.69　三彩枕　高5公分
中國山東省章丘市角頭基
（M478）出土

四、安徽省、湖北省出土唐三彩

安徽省出土的唐三彩目前未見明器俑類，所見器用類分布於亳州市（三足罐）、壽縣（四繫小罐）、合肥（雞頭瓶）以及隋煬帝開鑿之通濟渠河道遺址，特別是以位於淮北市濉溪縣百善鎮境內的柳孜或宿州段運河遺址出土的數量最多。

其中，安徽省文物考古研究所等在1999年發掘的柳孜運河遺址出土的唐三彩達三十餘件，所見器式種類和兩京地區以外省區，如山東省、河北省或江蘇省揚州出土器類有相近之處，如斂口缽或三足罐即是上述省區頻見的器式。其次，於口沿上方左右置兩只兔形繫耳的圜底大口球圓腹缽【圖5.70】、[192] 口沿外折、底置喇叭式足之俗稱為「豆」的高足淺杯【圖5.71】、[193] 內底壓印寶相華紋的敞口平底盆【圖5.72】[194] 等標本也和揚州出土唐三彩大致相

圖5.70　三彩圜底缽　高10公分
中國安徽省柳孜運河遺址出土

圖5.71　三彩高足杯　口徑13公分
中國安徽省柳孜運河遺址出土

圖5.72　三彩印花平底盆　口徑25公分
中國安徽省柳孜運河遺址出土

圖5.73　三彩斂口小盂　高3.2公分
中國安徽省柳孜運河遺址出土

類，[195] 而上述三類標本於河南省鞏義窯址亦曾出土，[196] 說明其有可能均屬鞏縣窯製品，此正意謂著揚州出土的唐三彩有的就是經由通濟渠由北方運達的。安徽省出土唐三彩當中亦見部分通高在一〇公分以下的小型器類，如壽縣出土的四繫罐高不及六公分；[197] 柳孜運河遺址的斂口盂【圖5.73】高僅三點二公分。[198] 從此類小型器類大抵製作精緻且跨省分布於複數省區，似可推測這些不占空間、容易攜帶的微型唐三彩是販路活絡的流行商品之一。

合肥唐墓出土的帶蓋執壺【圖5.74】則是相對少見的器式，[199] 其是在竹節式長頸圓腹高足瓶上設直筒形深口，口部下方和肩部一處安把，對側貼飾圓尖小泥團，兩側另置雙股泥條半環形縱繫。從器形和貼飾特徵可知，該三彩把壺的原型可上溯至東晉時期（317–420）浙江省越窯系青瓷常見的提梁式雞頭壺，而其把手對側目前已難辨明形制的小泥

圖5.74
三彩執壺　高23公分
中國安徽省合肥唐墓出土

團則是業已退化了的雞頭。[200] 另外，亳州市十河區梅城出土的敞口、束頸、弧肩下接筒形身腹的三彩貼花三足罐【圖5.75】亦相對少見，[201] 但類似造型的三彩三足罐見於1970年代河北省景縣大王莊出土品，[202] 惟後者無貼花裝飾。

　　湖北省唐三彩出土例目前見於武漢地區武昌、荊州地區監利縣以及鄂北鄖縣。1950年代發掘的武漢地區武昌何家壠唐墓（M196、M270）所見唐三彩包括了馬、駝、男女侍俑、文武吏俑和鎮墓獸【圖5.76】。[203] 其中，人面鎮墓獸符合本文前述所謂「鞏義樣式」的造型特徵（參見第四章第二節「陝西、河南兩省的唐三彩窯」），其整體作風酷似河南省鞏義市老城磚廠唐墓（M2）、[204] 臨汝縣城唐墓出土製品，[205] 而獸面式鎮墓獸亦和河南省洛陽關林唐墓（M59）出土品（同圖4.40）相近，[206] 據此可知何家壠唐墓三彩鎮墓獸屬河南地區產品。前數年，苗建民等對湖北省博物館所提供該省出土唐三彩明器俑標本的中子活化分析，也認為陶人俑可能來自河南省的鞏義窯。[207] 另外，據報導監利縣唐墓唐三彩乃係幾件已殘的罐類，[208] 但無圖版，詳情不明。

　　除了鄖縣張溪鋪鎮神廟村墓出土未附圖版的所謂唐三彩碗之外，[209] 位於鄖縣磚瓦廠的唐嗣聖元年（684）李徽墓出土的唐三彩是重要的發現。[210] 首先，李徽乃唐太宗嫡次子濮王李泰的次子，是太宗之孫，封新安郡王，因此李徽墓（M5）以及毗鄰的李泰妃、李徽生母閻婉墓（M6）是除了陝西省皇陵陪葬墓之外目前僅見的唐王室家族墓地。[211] 其次，帶壁畫的李徽墓雖經盜掘，但劫餘的數件唐三彩均屬精品，計有：印花四方花口杯、象（龍？）首杯、鴨形角杯和長頸瓶【圖5.77】。其中，呈八瓣形的仿金銀器式方形杯，曾見於上海博物

圖5.75　三彩三足罐　高18公分
　　　　中國安徽省亳州市十河區梅城出土

圖5.76　三彩鎮墓獸　高36公分
　　　　中國湖北省武昌何家壠唐墓（M270）出土

圖5.77　唐三彩線繪圖
中國湖北省鄖縣唐嗣聖元年（684）
李徽墓出土

圖5.78　三彩龍首杯　高7公分
中國陝西省西安南郊唐墓出土

圖5.79
唐三彩仕女俑
中國內蒙古准格爾旗
十二連城古城出土

館等公私收藏一事已由龜井明德所指出，[212] 而造型似西方來通（Rhyton）的三彩印花鴨形杯亦見於遼寧省朝陽市北郊和江蘇省鎮江出土品，亦已如前所述，至於三彩象（龍？）首把杯似乎也是跨省區流通的商品。如果暫且不論細部差異，此類造型裝飾特徵大同小異且其原型也和西方來通息息相關的三彩龍首把杯不僅曾出土於洛陽[213] 或西安地區唐墓【圖5.78】，[214] 也見於河北省滄縣唐墓（M2）（同圖5.40），[215] 而李徽墓出土例則為上述可能仿自金銀質材酒器的方形杯，或鴨形、象（龍？）首杯的年代提供了一個可信的參考依據。另外，河南省龍門香山寺唐墓（M3）也出土了頸身部位造型和李徽墓長頸瓶相近的三彩瓶。[216]

五、內蒙古、寧夏、甘肅出土唐三彩

今內蒙古自治區唐三彩出土例見於准格爾旗十二連城古城以及和林格爾縣唐墓（M844）。十二連城古城出上了唐三彩鍑和可能是用以陪葬但尺寸不明的仕女俑【圖5.79】，從造型看來應屬盛唐遺物。[217] 相對地，和林格爾縣墓葬的形制為帶墓道的土洞墓，無葬具，隨葬品有塔形器、銅環、白瓷碗、鉛綠釉執壺以及三彩提梁小盂和三彩三足罐等【圖5.80】。[218] 從所揭示的圖版看來，三彩三足罐呈斜直肩，斜直身腹，折腰下置三足，整體造型和一般常見的弧肩、圓形身腹的器式有所不同。參酌同墓伴出的綠釉執壺係於喇叭式口頸下弧肩部位置流設把，注流上斂下闊近似中晚唐期樣式，故不排除同墓共出的三彩三足罐年代或許晚迄中晚唐期。

圖5.81　三彩器蓋　口徑4公分
中國寧夏回族吳忠北郊唐墓
（M57）出土

圖5.80　鉛釉陶　中國內蒙古和林格爾縣唐墓（M844）出土

圖5.82　三彩盂　口徑14公分
中國寧夏回族固原南塬唐墓
（M12）出土

圖5.83　三彩壺　高25公分
日本東京國立博物館藏

　　寧夏回族自治區唐三彩分別見於吳忠和固原，遺址性質均為墓葬。其中，吳忠北郊唐墓（M57）唐三彩為帶傘形鈕的小器蓋【圖5.81】，[219] 從蓋直徑不及四公分，蓋下設筒形子口，知其應是小型瓶盂之類的器蓋。固原地區南塬唐墓（M12）唐三彩為一底置外敞實足的斂口盂【圖5.82】，[220] 從類似器形的三彩盂頻見於河南省鞏義窯三彩標本，[221] 推測可能屬鞏義窯製品。

　　截至目前，經報導的甘肅省唐三彩出土例見於天水地區秦安唐墓所出著名陶俑，[222] 以及傳同樣出土於天水的鳳首把壺。[223] 另外，據說敦煌亦見唐三彩出土例，但迄今未能證實。[224] 儘管甘肅省出土唐三彩實例極為有限，同時未有任何唐代燒製鉛釉陶窯址的相關訊息，但長久以來學界對於該地區是否生產唐三彩一事始終抱持著濃厚的興趣。例如，早在1960年代小山富士夫曾就日本東京國立博物館收藏的一件胎色偏紅的唐三彩壺【圖5.83】，向馮先銘徵詢產地意見。依據小山氏的轉

圖5.84
三彩鳳首壺　高34公分
中國陝西省西安市三橋出土

述，馮氏回稱該三彩壺屬「甘肅省三彩」，[225] 雖然，據當時陪同在場的長谷部樂爾的回憶，則馮氏其實並未正面回覆，但確實答稱「甘肅三彩當中有的胎色帶紅」。[226] 姑且不論詳細情節，總之，此透露出甘肅省存在燒造唐三彩陶窯一事是當時學界的一般性假設。

就實物資料而言，前述傳天水出土的三彩鳳首把壺之造型裝飾特徵，因和陝西省西安【圖5.84】[227] 或河南省洛陽關林、[228] 塔灣[229] 等地唐墓出土作品相近，估計有較大可能屬兩京地區窯場所生產。問題是，同樣位於天水地區的秦安葉家堡唐墓出土唐三彩陶俑當中，包括了通高逾一六〇公分形體高大的天王俑【圖5.85】，因此，雖說天水地區緊鄰陝西省，然而企圖將易碎的大型陶俑由陝西等外省區毫無損傷地載運而來，恐怕並非容易的事，此即以往學界多傾向其係當地所生產的主要原因之一。[230] 換言之，秦安葉家堡唐墓三彩陶俑即所謂「甘肅三彩」。

然而，我們應該留意秦安葉家堡唐墓所見褐釉胡人俑【圖5.86】之外型特徵其實酷似河南省出土作品【圖5.87】，[231] 從兩者襆頭形制乃至面容表情呈現一致的情況看來，兩者有可能是由同式範具所製成。其次，相對於秦安葉家堡唐墓三彩天王俑的鳥飾頭盔及天王臉部特徵（同圖5.85）和河南省景龍三年（709）安菩夫婦墓天王俑【圖5.88】相近，[232] 其三彩鎮墓獸【圖5.89】則又形似陝西省神龍二年（706）章懷太子墓出土品【圖5.90】。[233] 應了留意的是，相對於造型形似河南地區之褐釉胡人俑等製品胎土粉白，與陝西省章懷太子墓樣式相近的鎮墓獸則呈磚紅胎，而紅胎明器俑既是西安地區具有特色的製品之一，粉白胎明器俑則又是河南地區明器俑常見的胎土。上述情事是否意謂著葉家堡唐墓唐三彩乃是分別來自河南和陝西兩地窯場？還是當時存在著經營跨省區作坊或物流販店的商家？抑或竟是毗鄰的省區流通著相近的陶俑製作範具？[234] 從目前的資料看來，我認為葉家堡唐墓三彩陶俑當中的粉白胎三彩俑可能來自河南地區窯場，而紅胎的三彩「祖明」鎮墓獸則可能屬陝西省西安地區製品。那麼，我們應如何理解同一墓葬三彩俑竟來自兩個省區的奇特現象呢？除了前述喪家可赴經營跨省區之物流店鋪採買，另一可能則是《唐六典》載甄官署「凡喪葬則供其明器之屬」（原注：別敕葬者供餘並私備），即由朝廷賜葬的明器之外，喪家亦可自行購置所需明器，後一可能意謂著喪家同時擁有複數的取得管道，致使同一墓葬並存著不同窯場所燒造的三彩製品。

（左）圖5.85　三彩天王　高160公分　中國甘肅省秦安葉家堡唐墓出土
（中）圖5.86　褐釉胡人　高76公分　中國甘肅省秦安葉家堡唐墓出土
（右）圖5.87　綠褐釉胡人　高62公分　中國河南省洛陽出土

（左）圖5.88　三彩天王　高112公分　中國河南省唐景龍三年（709）安菩夫婦墓出土
（中）圖5.89　三彩鎮墓獸　高130公分　中國甘肅省秦安葉家堡唐墓出土
（右）圖5.90　三彩鎮墓獸　高90公分　中國陝西省唐神龍二年（706）章懷太子墓出土

六、邛窯三彩

　　唐代四川地區的陶瓷產業以杜甫〈又於韋處乞大邑瓷碗〉一詩所提到釉色更勝霜雪、叩之可發出哀玉般聲響的大邑白瓷最為著名。相對於大邑瓷之確實窯址和廬山真面目至今仍一無所知，距大邑不遠位於四川盆地西部今邛崍市（1994年改縣為市）境內窯場則早在二十世紀前期曾經多次調查，其中又以葛維漢（D. C. Graham）和鄭德坤的踏查報告最為人所知。前者所揭示標本當中包括不少以淡黃色釉為地的褐、綠釉彩繪陶瓷，[235] 後者雖曾提及邛崍窯標本色釉令人想起北方唐三彩鉛釉陶，[236] 可惜語焉未詳。截至目前，邛崍市境內南河什邡堂、固鐸瓦窯山、白鶴大魚村、西河尖子山等地均發現南朝至宋代古瓷窯遺址，所謂「邛崍窯」或「邛窯」即是對該區域瓷窯的總稱，其中又以什邡堂古窯最為著名，並有報告書公諸於世。

　　依據窯址調查報告可知，邛窯多彩色釉陶瓷計兩類，一類是如湖南省長沙窯彩繪瓷般之高溫石灰釉瓷，由於是在淡黃地釉施以褐、綠彩飾，所以一度出現「邛窯三彩」的稱謂。[237] 另一類則是低溫鉛釉陶器，其釉色有綠、黃和棕紅等，甚至可見鈷發色的藍色釉。[238] 雖然什邡堂一號窯包屋舍遺址曾出土據稱是承襲自河南地區窯場的三彩和綠釉標本，[239] 可惜正式報告尚未公布，詳情不明。另一方面，缺乏考古調查程序的公私收藏之被比定為邛窯製品當中亦可見到部分多彩鉛釉陶器，因此本文擬據此線索將之與考古發掘品進行外觀的器式比對，試著間接確認邛窯於唐代也燒造與北方鞏義窯製品性質相近的三彩鉛釉陶器。

　　據說藏品主要收購自四川當地的邛窯古陶瓷博物館的一件盤腿坐於圓座上的童俑【圖5.91】，底座以外整體施白釉，俑身加飾綠釉，頭頂施鈷藍釉。[240] 從童俑造型酷似什邡堂窯群五號窯包出土的俑像（85QS5YT17③：35；86QS5YT39②：20），推測其可能屬於什邡堂窯三彩製品。[241] 其次，該館所藏的三彩塤【圖5.92】和器蓋【圖5.93】[242] 則和河南省鞏義窯同類製品【圖5.94、5.95】大體相類，[243] 惟鞏義窯蓋鈕多呈寶珠形，而被比定為邛窯的三彩蓋鈕則呈傘狀。此外，四川省博物館也收藏有被定為五代邛窯的鉛釉三彩杯【圖5.96】；[244] 位於邛崍市境內的龍興寺遺址也出土了相對年代約在晚唐至宋代的黃釉綠彩器蓋【圖5.97】，[245] 後者蓋鈕亦呈傘狀。

　　從歷史背景看來，唐代的財政實多仰賴江南和劍南（四川）的賦稅，政情不安時帝王亦避難劍南，如安史之亂玄宗李隆基亡命四川，涇原軍士造反時德宗也是「依劍蜀為根本」，黃巢作亂僖宗李儇照例逃往

圖5.91　三彩童子　高7公分
中國四川省邛窯古陶瓷博物館藏

（左）圖5.92　三彩塤 高4公分
（右）圖5.93　三彩器蓋 高3公分
　　　　中國四川省邛窯古陶瓷博物館藏

圖5.94　三彩塤 高4公分
　　　　中國河南省鞏義窯址出土

圖5.95
三彩器蓋
口徑13–14公分
中國河南省鞏義窯址出土

圖5.96　三彩杯 高9公分 中國四川省博物館藏

圖5.97　黃釉綠彩器蓋 口徑3公分
　　　　中國四川省邛峽龍興寺遺址出土

劍南。[246] 為避戰亂或天災而南下四川的北人於唐史屢見不鮮，此或致使邛窯得以獲得相關資訊而燒造出與河南省鞏義窯三彩相類似的多彩鉛釉陶器。尤應留意的是，除了生產低溫鉛釉

陶器之外，邛窯的工匠還以高溫鈣釉加彩的方式燒造出和所謂唐三彩外觀相近且酷似湖南省長沙窯高溫釉彩瓷的製品【圖5.98】。[247] 邛窯和長沙窯以高溫彩飾的手法營造出和多彩鉛釉陶相近的釉色效果一事，可說是複數窯區陶工追求共通時代美感的反映。

圖5.98　邛窯鴨形杯　高4公分
中國四川省博物館藏

小結

　　除了兩京所在地的陝西、河南兩省分之外，江西、浙江、山西、遼寧、河北、江蘇、廣東、山東、湖北、安徽、甘肅、寧夏和內蒙古等省區亦見唐三彩出土例，甚至於黑龍江省哈爾濱市顧鄉亦曾出土具中原風格的唐三彩小罐。[248] 其中江西、浙江、山西、河北、江蘇、山東、湖北、甘肅等省唐三彩包括部分明器俑類，但出土頻率不高，數量也相對有限。可以說，除了少數個別省區之外，兩京以外區域流通的三彩器是以器皿類或小型玩偶居絕大多數。儘管唐三彩器皿類或微型偶像之確實用途還有待釐清，但目前並無證據可顯示其屬陪葬用明器。尤可注意的是，從紀年資料看來，遼寧、河北、山東等省唐三彩器皿類的年代均可上溯高宗時期之七世紀七〇年代，結合相對年代約在七世紀後半之其他省區唐三彩器皿類出土例，不難得知主要燒製於河南、陝西地區的唐三彩器皿類，於七世紀中後期曾做為一種時尚的商品，跨越省區流行於唐帝國許多地區。

　　從區域的角度看來，東北亞韓半島和日本出土的唐三彩亦可視為前述區域消費的延伸。儘管韓半島和日本出土唐三彩的取得途徑仍然有待實證，然而就出土唐三彩的器式種類而言，韓半島、日本和中國沿海山東、江蘇、浙江或江西等省所見唐三彩不乏共通之處，顯然具有相近的獲得管道和使用脈絡。唐三彩器皿類跨越省區和國界的消費情況，則是其做為當時東亞時髦商品的最佳見證。

第六章
韓半島和日本出土的唐三彩

　　除了東北亞韓半島和日本列島已從考古發掘確認出土有唐三彩標本，依據以往學者的引述，則東南亞泰國那空是貪瑪功（Srithammrat）、[1]印尼爪哇（Jave）、雅加達（jakarta）、蘇門答臘（Sumatra），[2]甚至於非洲埃及福斯塔特（Fustat）亦曾出土唐三彩。[3]不過，東南亞諸例幾乎全屬來源曖昧的間接傳聞，且至今未有任何正式報導，其可信度相當值得懷疑，至於傳福斯塔特（Fustat）出土之現藏於義大利翡冷翠國際陶瓷館（Musco Internazional delle Ceramiche Faenza）的鳳首瓶和印花雁紋盤等兩件唐三彩殘片，是由瑞典考古學者馬丁（F. R. Martin）所捐贈；馬丁一生長居埃及從事考古發掘，卒於開羅，因此有不少學者相信該三彩標本確有可能出土於福斯塔特城遺址。然而，考慮到福斯塔特遺址出土的大量陶瓷標本已經學者多次調查、整理，所見年代最早的中國陶瓷標本無非是晚唐九世紀的越窯青瓷、邢窯白瓷和長沙窯彩繪瓷，[4]同時翡冷翠國際陶瓷館有關馬丁的寄贈帳冊亦未見福斯塔特出土標本，[5]看來福斯塔特城遺址出土相對年代約在八世紀初期的唐三彩鳳首瓶殘片之假設過於一廂情願，不能盡信。因此，就目前可信的資料而言，中國以外地區出土唐三彩的國家或地區僅有韓半島和日本。

一、韓半島出土唐三彩

　　自1970年代韓半島慶州市朝陽洞山發現唐三彩三足罐（即俗稱的「鍑」）以來，韓半島出土唐三彩遺址至今已近十處，且集中發現於新羅都城所在的慶州地區。遺址性質不一，包括寺院址（皇龍寺、芬皇寺、味吞寺、聖住寺）、祭祀址（楮洞蘿井）、苑池（九黃洞芬皇寺東側）、住居址（新羅王京、月城）、手工業作坊（皇南洞三七六遺址）和墓葬（朝陽洞山）。後者慶州市朝陽洞山第二〇番地出土的三彩三足鍑【圖6.1】，出土時器身內藏火葬骨，上覆蓋有金屬淺盤，置於花崗岩製的屋形石室中，[6]其

圖6.1　三彩鍑 高17公分 韓國慶州朝陽洞出土

埋葬方式與日本舊大和街道附近發現的置於屋形石櫃中，內藏火葬骨的奈良三彩壺葬式極為接近。[7]就是因為三足鍑內藏火葬骨，故應與陪葬用的象徵明器有所區別，而是屬於葬具，其和慶州拜里出土內貯人骨的晚唐期長沙窯雙繫罐均屬新羅人利用唐代舶來品轉用做骨壺之例。[8]這樣看來，韓半島所出三彩標本並未見用來陪葬的明器陶俑而均屬廣義的器皿類或做為玩具的塤【圖6.2】。其中又以枕形器（皇龍寺【圖6.3】、味吞寺【圖6.4】和新羅王京S1E1地區【圖6.5】等三處）和三足鍑（芬皇寺【圖6.6】、朝陽洞和蘿井遺跡【圖6.7】等三處）出土頻率較高。另外，九黃洞苑池遺址出土的鴨形角杯【圖6.8】器表無釉，但由於類似器形的唐三彩杯經常可見，韓學者因此推測角杯無釉的器表或是因原本施罩的三彩鉛釉剝落殆盡所導致【表6.1】。[9]

圖6.2　三彩塤　口徑4公分
　　　　韓國慶州月城垓子出土

圖6.3　三彩枕殘片　長6公分
　　　　韓國慶州皇龍寺出土

圖6.4　三彩枕殘片　長6公分
　　　　韓國慶州味吞寺出土

圖6.5　三彩枕、唇口罐殘片（左）長7公分（右）長5公分
　　　　韓國慶州新羅王京遺址出土

圖6.6　三彩鍑殘片
　　　　韓國慶州芬皇寺出土

圖6.7　三彩鍑殘片（a）及背面（b）
　　　　韓國慶州蘿井遺跡出土

圖6.8　鴨形角杯
　　　　韓國慶州九黃洞苑池遺址出土

【表6.1】韓半島出土唐三彩標本遺址

編號	圖號	出土地	出土標本	遺址性質	備註及文獻出處
1	6.1	慶州朝陽洞	鍑	火葬墓	小山富士夫，〈慶州出土の唐三彩鍑〉，〈東洋陶磁〉，第1號（1973–1974）
2	6.3	慶州皇龍寺	殘片	寺院遺址	《皇龍寺遺址發掘調查報告書》（1982）
3	6.2	慶州月城垓子	填	垓子遺址	《月城垓子發掘調查報告Ⅰ》（1990）
4		忠清南道保寧聖住寺	殘片	寺院遺址	《聖住寺》（1998）
5		慶州皇南洞三七六遺址	殘片		《慶州皇南洞376統一新羅時代遺跡》（2002）
6	6.5	慶州新羅王京遺址	枕殘片、唇口罐、器蓋	都城遺址	《新羅王京發掘調查報告書》（2002）
7		慶州東川洞	殘片	住居遺址	*Chinese Ceramics in Korean Culture* (2004)
8	6.7	慶州蘿井	鍑	祭祀遺址	《慶州市・慶州蘿井》（2008）
9	6.6	慶州芬皇寺	鍑	寺院遺址	《芬皇寺發掘調查報告書Ⅰ》（2005）《特別展芬皇寺出土遺物》（2006）
10	6.4	慶州味吞寺	枕殘片	寺院遺址	《味吞寺址》（2007）
11	6.8	慶州九黃洞	鴨形杯	苑池遺址	無釉《慶州九黃洞皇龍寺址展示館建立敷地內遺蹟發掘調查報告書》

　　截至目前，中國燒造唐三彩器皿類的窯場於河南、陝西、河北等省區都有發現，個別窯址所出標本既有與其他窯場大異其趣從而相對易於辨識者，但也包括部分無法明確區分產地的標本。儘管如此，學界均傾向上引韓半島出土唐三彩諸例多數來自河南省鞏義窯址所生產。[10] 就韓半島遺址標本與中國複數窯址標本的外觀特色而言，本文基本同意河南省鞏義窯於當時所扮演的活躍角色，其製品不僅跨省銷售至唐帝國許多省區，同時被攜往韓半島和日本列島。應予留意的是，以往有學者或因考慮到唐三彩的流行年代，屢次提及韓半島的唐三彩乃是在新羅第三十三代聖德王（702–737）頻繁地與唐朝進行朝貢外交時期所攜入，[11] 然而設若前述九黃洞苑池遺址出土之推測釉已剝落的鴨形角杯原本確施罩有三彩釉，由於其器式酷似湖北省鄖縣嗣聖元年（684）李徽墓出土三彩角杯（同圖5.77：左下），[12] 則唐三彩被攜往韓半島的年代就有可能早自七世紀末期。

　　儘管新羅聖德王在位的三十餘年間與唐朝的朝貢交聘達三十四次之多，不過並無證據可顯示慶州地區的唐三彩是由新羅遣唐使所攜回，當然亦無資料可支持三上次男所主張慶州發現的唐三彩乃是唐代朝廷賜予新羅宮廷或使節的賞賜品。[13] 我無意完全排除兩國使節可能攜入韓半島包括唐三彩在內的唐代文物，如《舊唐書・歸崇敬傳》載大曆（766–779）初年「故事，使新羅者至海東，多有所求，或攜資帛而往，貿易貨物，規以為利」，即是唐代使臣兼營商貨之例。考慮到伴出唐三彩的韓半島遺址性質多元，其雖見宮廷寺院遺跡，卻也存

圖6.9 三彩和絞胎枕殘件及線繪圖 日本奈良大安寺出土

在於住居或火葬墓，看來唐三彩輸入新羅應該不限於單一管道。

同樣地，我們亦無必要限定唐三彩攜入韓半島必須沿用特定且單一的路徑。從文獻記載看來，遣唐使北路（新羅道）以及江蘇省揚州都是當時兩國交往時經常採行的途徑。比如說《舊唐書·李勣傳》載：「敬業奔至揚州，與唐之奇、杜求仁等乘小舸將入海投高麗」；藤田豐八也宣稱由揚州至新羅不需六日即可到達。[14] 特別是揚州雙橋公社唐墓出土的唐三彩三足罐之外觀頗似新羅朝陽洞轉用為葬具的同式罐，由於河南省鞏義窯三彩製品極有可能是經大運河運抵揚州，因此若說韓半島所見推測多數屬鞏義窯製品的唐三彩是經由揚州輾轉送達，也言之成理。

相對地，著名的日本遣唐使北路（新羅道）則是由黃海入山東半島登州、萊州，再轉陸路經青州、兗州、曹州、汴州（開封）至洛陽抵長安，[15] 亦有捨兗州而採行濟南之例。[16] 如前所述，韓半島出土唐三彩的器形以俗稱「鍑」的三足罐以及一般被視為枕的長方形器較為常見，而前章（第五章第三節）已指出山東省泰安地區萊蕪揚莊、聊城地區高唐縣涸河鄉涸河村、高唐縣城關鎮五里莊、青州市和山東大學東校區唐墓都出土有唐三彩三足罐（同圖5.60），章丘市城角頭墓（M478）則出土了唐三彩枕形器（同圖5.69），看來慶州地區唐三彩也有可能是經由日本遣唐使北路（新羅道）所運抵的。[17] 從中國目前的考古發掘資料看來，鞏義窯唐三彩三足罐或枕形器於當時是跨越省區行銷的商品之一，山東省之外，江蘇省或江西省（同圖5.26）亦曾出土該當兩種器式，因此上述的路徑推測至多只是依據文獻記載所做的概括性推論罷了。惟應一提的是，與新羅王京遺址出土的壓印四瓣花的唐三彩枕形器（同圖6.5）類似的製品，既見於洛陽唐墓，也和日本奈良大安寺出土標本【圖6.9】大體一致，[18] 但日本出土唐三彩當中是否包括經由韓半島輾轉傳入的作品？目前難以確證。

二、日本列島出土唐三彩及所謂陶枕問題

自1968年九州福岡縣宗像郡大島村沖之島出土唐三彩以來，日本出土包括中晚唐三彩、

白釉綠彩在內的唐代鉛釉陶標本遺址至少近七十處，其中屬於初、盛唐期即本文所謂唐三彩標本遺址計約五十餘處【表6.2】。[19]

【表6.2】日本出土唐三彩標本遺址

編號	圖號	出土地	出土標本	遺址性質	備註及文獻出處
1	6.16	新瀉縣阿賀野市山口遺跡	微型三彩琴殘件	官衙？	三彩奏樂俑附件？有鈷藍彩。〈阿賀野市山口遺跡から出土した唐三彩のついて〉（2011）
2	6.18	群馬縣新田郡新田町境ヶ谷戶遺跡	三彩寶相華文枕殘件	新田郡衙？新田驛家？寺院	《境ヶ谷戶・原宿・上野井Ⅱ遺跡》（1994）
3	6.23	群馬縣佐波郡赤堀町多田山一二號墳	三彩蓮華文印花枕殘件	古墳	〈多田山古墳群 ── 佐波郡赤堀町今井〉平成11年度調查遺跡發表會資料（1999）《多田山の歷史を掘る》（2000）
4	6.19	埼玉縣大里郡岡部町熊野遺跡	三彩枕殘片	榛沢郡衙？郡衙關聯集落？居宅	《古代の役所 ── 武藏國榛澤郡家の發掘調查から》（2002）
5		千葉縣館山市安房國分寺	三彩三足爐殘片	寺院	《安房國分寺址》（1980）
6		千葉縣印旛郡榮町向台遺跡	三彩枕殘片	埴生郡衙？	《主要地方道成田安食線道路改良工事地內埋藏文化財發掘調查報告書》（1985）
7		神奈川縣平塚市諏訪前A遺跡	二彩小壺片殘件	相模國府？國府關聯	《四之宮下鄉》（1984）
8		長野縣更埴市雨宮字町屋代遺跡群町浦遺跡	三彩枕殘片	水田・集落・祭祀・更科郡衙？信濃國府？居宅（複合遺跡）	《長野縣更埴市屋代遺跡群》（2000）
9	6.20	長野縣佐久市鑄物師屋遺跡群前田遺跡	三彩印花枕殘片	長倉驛家？鹽野牧？聚落	《鑄師屋遺跡群 ── 前田遺跡（第Ⅰ・Ⅱ・Ⅲ次）發掘調查報告書》（1989）
10		靜岡縣沼津市大手町上ノ段遺跡	三彩印花枕殘件	郡衙周邊聚落	沼津市教育委員會《上ノ段遺跡發掘調查報告書》（2004）
11	6.22	靜岡縣浜松市若林町城山遺跡	三彩印花枕殘片	敷地郡衙	《靜岡縣浜名郡可美村城山遺跡調查報告書》（1982）
12		靜岡市ケイセイ遺跡SR01內	三彩枕殘片	官衙？	靜岡市教委，《ケイセイ遺跡 ── 第8次・第10次發掘調查報告書》（靜岡：靜岡市教育委員會，2012）
13	6.13	三重縣三重郡朝日町繩生廢寺跡	三彩碗	寺院	《繩生廢寺跡發掘調查報告》（1988）

14		三重縣齋宮跡第一五七次調查	三彩座座面殘片	官衙	下有獸形承臺？ 齋宮歷博，《史跡 齋宮跡 平成20年度發掘調查概報》（明和町：齋宮歷史博物館，2010）
15		滋賀縣栗東市新開西三號墳	二彩露玉	古墳	二彩 栗東市教育委員會藏
16		京都市左京區北白川大堂町北白川廢寺	三彩三足爐殘片	寺院	《北野廢寺‧北白川廢寺發掘調查概報》（1991）
17		京都市右京區花園藪ノ內下町平安京右京一條三坊十三町	三彩枕殘片	平安京	《平成2年度 京都市埋藏文化財調查概要》（1994）
18		京都市右京區西ノ京中御門町平安京右京一條四坊	二彩小壺殘片	平安京	二彩 京都市考古資料館藏
19		京都市右京區花園中御門町平安京右京一條四坊四町	三彩枕殘片	平安京	京都市考古資料館藏
20		京都市中京區西ノ京中御門西町平安京右京二條三坊二町	黃釉絞胎枕、三彩壺、壺、白釉綠彩碗等殘片	平安京	《平安京右京二條三坊 京都市朱雀第八小學校營繕センター建設に伴う發掘調查の概要》（1977）
21		京都市中京區壬生西大竹町平安京右京四條二坊六町	三彩壺殘片	平安京	《昭和62年度 京都市埋藏文化財調查概要》（1991）
22		京都市下京區朱雀分人町‧堂口町平安京右京七條一坊二町‧三町	三彩碗、壺殘片	平安京	《昭和59年度 京都市埋藏文化財調查概要》（1987）
23		京都市中京區元法然寺町平安京左京四條四坊	花文枕殘片	平安京	京都市考古資料館藏
24	6.21	京都市中京區平安京左京四條三‧四坊	殘片	平安京	《平成元年度 京都市埋藏文化財調查概要》（1994）
25		京都市中京區帶屋町平安京左京四條四坊五町	三彩陶片	平安京	京都市考古資料館藏
26		京都市下京區平安京左京七條三坊七町	三彩陶片	平安京	京都市考古資料館藏
27		京都市南區東九條西山王町平安京左京九條三坊十六町	三彩印花枕殘片	平安京	《平安京跡左京九條三坊》《京都町南口地區第1種市街地再開發事業に伴う埋藏文化財發掘調查概報 昭和54年度》（1980） 《史料 京都の歷史》，第2卷‧考古（1983）
28		京都市左京區北白川別當町小倉町別當遺跡	三彩雙魚文杯殘片	平安京	晚唐期 京都市考古資料館藏

29		京都市右京區嵯峨大澤町大覺寺	三彩臺座、枕、黃釉碗等殘片	寺院	《史跡大覺寺御所跡發掘調查報告書 ── 大澤池北岸域復元整備事業に伴う調查》（1994）
30		大阪府柏原寺高井田戶坂鳥坂廢寺跡	二彩稜形火爐殘片	寺院	《河內高井田・鳥坂寺跡》（1968）
31		大阪府東大阪市若江南町若江廢寺遺跡	黃釉絞胎碗、三彩貼花爐殘片	寺院	《若江遺跡第38次發掘調查報告》（1993）
32	6.9 6.25 6.26 6.27 6.28 6.29	奈良市大安寺町大安寺跡	三彩花紋枕、三彩唐花紋枕、黃釉絞胎枕、黃釉二彩絞胎枕、三彩寶相華文印花枕殘片	寺院	《奈良市埋藏文化財調查概要報告書 平成7年度》（1996）《大安寺史 史料》（1984）
33		奈良市佐紀町平成宮佐紀池宮推定地	三彩枕殘片	平城宮	奈良文化財研究所藏
34		奈良市菅原町平城京右京二條三坊四坪（菅原東遺跡）	三彩絞胎枕殘片	平城京	《奈良市埋藏文化財調查概要報告書 平成6年度》（1995）
35		平城京奈良市五條町204-1	三彩碗殘片	平城京	《奈良市埋藏文化財調查概要報告書 昭和62年度》（1988）
36	6.14	平城京奈良市法華寺町字五雙地265他	三彩印花枕殘片	平城京	《大和を掘る ── 1984年發掘調查概報》（1985）
37		平城京奈良市法華寺町473-2他	三彩碗片、盒蓋殘片	平城京	《平城京左京二條二坊・三條二坊發掘調查報告》（1995）
38		平城京奈良市八條町792-1他	花口杯殘片	平城京	《奈良市埋藏文化財調查報告書 昭和61年度》（1987）
39	6.15	藤原京奈良縣橿原市醍醐町	三彩俑殘片	藤原京	《大和を掘る ── 1990年度發掘調查速報展11》（1991）
40		奈良縣橿原市小房町藤原京右京五條四坊	滴足圓硯	藤原京	《圖錄 橿原市の文化財》（1995）
41		奈良縣櫻井市阿倍寺跡	二彩碗、三足爐殘片	寺院	《安倍寺跡環境整備事業報告 ── 發掘調查報告》，《日本考古學年報》（1970）
42		奈良縣生駒郡斑鳩町御坊山3號墳	有蓋滴足圓硯	古墳	《龍田御坊山古墳》（1977）
43	6.24	奈良縣高市郡明日香村坂田字古宮坂田寺跡	三彩花口杯、三彩花文印花枕、三足爐、盤、壺、白釉綠彩小壺	寺院	《坂田寺第2次の調查》（1975）《飛鳥藤原宮發掘調查概報》22（1994）《飛鳥藤原宮發掘調查概報》23（1996）
44		奈良市西大寺舊境內・平城京跡右京一條南大路北側溝（SD101）	三彩鍑殘片	寺院	《奈良市埋藏文化財調查年報》平成19（2007）年度（奈良市教育委員會，2010）

45		奈良市大森町‧平城京左京五條四坊十五‧十六坪、五條條間北小路北側溝出土，第557‧568次調查	三彩碗殘片、長頸瓶（頸部殘片）	宅邸	《奈良市埋藏文化財調查年報 平成18（2006）年度》（奈良市教育委員會，2009）
46		兵庫縣蘆屋市西山町蘆屋廢寺跡	破片	寺院	兵庫縣教育委員會埋藏文化財調查事務所
47		兵庫縣三原郡三原町淡路國分寺跡	三彩破片	寺院	三原町教育委員會藏
48		兵庫縣蘆屋廢寺62次調查C層	三彩印花杯殘片	寺院	《平成11‧12年度蘆屋市內遺跡發掘調查》（蘆屋市教育委員會，2006）
49		兵庫縣淡路國分寺跡表採	三彩斂口盂殘片	寺院	茶褐色胎 三原町教委，《淡路國分寺 —— 三原町埋藏文化財調查報告》，第2集（1993）
50		兵庫縣姬路市池の下遺跡	三彩瓣口瓶瓶口部位殘片	寺院	鐵英記，〈英賀保驛周邊遺跡第4地點〉，《平成19年度兵庫の遺跡發掘調查成果報告會》（兵庫縣立考古博物館，2008） 兵庫縣教委，《池下の遺跡》（兵庫縣教育委員會，2012）
51		岡山縣備前國分寺講堂跡	三彩枕殘片	寺院	赤磐市山陽鄉土資料館藏 龜井明德，《中國陶瓷史の研究》（2014）
52		廣島縣府中市元町金龍寺東遺跡	二彩枕殘片	寺院？ 備後國府？ 國司館	二彩 府中市文化財資料室藏
53		廣島縣蘆品郡新市町吉備津神社裏山遺跡	三彩枕殘片	集落？	
54		廣島縣三次市向江町大字寺町備後寺町廢寺跡	三彩長頸瓶殘片	寺院	《備後寺町廢寺》（1978）
55		廣島縣福山市宇治島祭祀遺跡	三彩小罐殘片	祭祀遺址	香川縣埋藏义化財センター，安藤文良收集資料 龜井明德，《中國陶瓷史の研究》（2014）
56		福岡縣京都郡苅田町谷遺跡	三彩枕殘片	集落？	苅田町歷史資料館藏
57		福岡縣中央區鴻臚館跡	三彩鴛鴦對向文印花枕、白釉綠彩貼花文碗、綠釉刻花印文盤、白釉綠彩碗、黃釉絞胎、綠釉壺等殘片	鴻臚館	《宮ノ本遺跡Ⅱ》（1992） 《國立歷史民俗博物館研究報告》第50集（1993） 《太宰府市の文化財》，第28集（1995）

58		福岡市南區柏原M遺跡	三彩印文盤殘片	國府出先設施？早良郡衙出先設施？比伊鄉衙？居宅	晚唐期《北九州市埋藏文化財調查報告書》第90集（1990）
59		福岡市東區多々良込田遺跡	二彩水注殘片	夷守驛家？鴻臚館關聯	《多多良込田遺跡 II——福岡市東區多の津所在遺跡群の調查》（1980）
60	6.17	福岡縣太宰府市大宰府史跡・觀世音寺跡	三彩三足貼花紋殘片、三彩三足爐、三彩壺等殘片	寺院	《大宰府史跡 昭和52年發掘調查概報》（1977）《瑞穗 福岡市比惠台地遺跡》（1980）《福岡市鴻臚館跡 I 發掘調查概報》（1991）
61		福岡縣太宰府市大宰府跡	三彩枕殘片	大宰府	《大宰府史跡 昭和52年度發掘調查概報》（1978）《大宰府史跡 昭和53年度調查發掘概報》（1979）
62	6.11	福岡縣宗像郡沖ノ島5・7號遺跡	三彩貼花長頸瓶殘片	祭祀遺跡	《宗像沖ノ島》（1979）
63		福岡市早良區東入部遺跡群	三彩壺蓋殘片	早良郡衙か官營製鐵工坊	《大宰府史跡 平成8年度發掘調查概報》（1997）
64		熊本市二本木遺跡第28次F地點	三彩枕殘片	寺院	對鳥紋《二本木遺跡群 V——第28次調查區E-I・K・L地點——發掘調查報告書》（熊本：熊本市教育委員會，2005）

就遺址性質而言，有一值得留意的現象，即可確認的五十餘處唐三彩出土地當中，宗像郡沖之島和廣島縣福山寺宇治島遺跡為祭祀遺跡；靜岡縣城山遺跡和千葉縣向台遺跡、三重縣齋宮遺跡等推測係郡衙遺留；平安京左京四條四坊、左京七條三坊、左京九條三坊、右京一條三坊、右京一條四坊、右京四條二坊、右京七條一坊、平城京左京三條三坊八坪、左京七條二坊、右京五條一坊十五坪是包括了長屋親王宅邸在內的京城遺存。另有為數不少的寺院遺址，包括著名的大安寺和北白川廢寺、大覺寺、若江廢寺、安倍寺、坂田寺、觀世音寺、繩生廢寺、安房國分寺、蘆屋廢寺以及上植木廢寺等。此外，前述平安京左京九條三坊遺址據田邊昭三的推測，可能亦與附近的東寺有關。[20] 出土分布雖集中於北部九州及奈良、京都畿內及其鄰近地區，但中部、關東地區如長野縣屋代遺跡群町浦遺跡、鑄物師屋遺跡群前田遺跡；靜岡縣城山遺跡；群馬縣境ケ谷戶遺跡、多田山第一二號古墳；千葉縣安房國分寺、向台遺跡等遺址亦曾出土。其中，除了墓前出土唐三彩枕形器的群馬縣多田山第一二號古墳屬墓葬相關遺留之外，餘皆為住居、郡衙、寺院或祭祀遺址，其與中國本地唐三彩絕大多數出土於墓葬的情形形成鮮明的對比，特別是日本出土的唐三彩有不少是和寺院或宗教祭

祀遺跡有關一事委實令人印象深刻。

　　日本五十餘處遺址所見唐三彩標本之器形包括瓶、壺、罐、碗、杯、俑、微型樂器和所謂陶枕【圖6.10】。如平城京左京三條坊長屋親王宅邸出土推測屬瓶罐類的器身殘片；著名的宗像郡沖之島第五號、第七號祭祀遺址出土推測屬同一個體的貼花長頸瓶【圖6.11】；兵庫縣池の下遺跡出土了瓣口瓶口頸部位殘件【圖6.12】；三重縣繩生廢寺出土了可完全復原的印花杯【圖6.13】，而造型不同但同屬印花杯形器殘片【圖6.14】於蘆屋廢寺或平城京左京七條二坊、右京五條一坊等遺跡亦可見到。唐三彩俑僅見於奈良橿原市（藤原京右京二條三坊東南坪）出土的施罩綠、褐、黃三色釉的人俑殘

1. 三彩陶枕／鴻臚館跡　2. 三彩皿／柏原M遺跡　3. 三彩罐蓋／東入部遺跡群　4. 三彩陶枕／大宰府・藏司跡南
5. 三彩三足炉／大宰府・觀世音寺跡　6. 三彩長頸瓶／沖ノ島第5号・7号遺跡　7. 三彩瓶／備後寺町廢寺
8. 黃釉絞胎陶枕／市の上遺跡　9. 三彩三足炉／若江遺跡　10. 三彩碗／長屋王邸宅跡　11. 三彩杯／平城京右京五条一坊十五坪
12-1～12-5. 三彩陶枕／大安寺講堂跡　13. 三彩六曲杯／平城京左京七条二坊六坪　14. 三彩罐／坂田寺　15. 三彩壺枕／御坊山3号墳
16. 三彩獸脚／安倍寺跡　17. 綠釉印花文五輪花皿／京都市備前町遺跡　18. 三彩碗／繩生廢寺塔心礎　19. 三彩陶枕／前田遺跡住居址
20-1～20-3. 三彩陶枕・城山遺跡　21. 二彩小壺／諏訪前A遺跡　22. 三彩陶枕／向台遺跡　23. 三彩陶枕／熊野遺跡住居址
24. 三彩陶枕／境ヶ谷戸住居跡　25. 三彩獸脚／安房国分寺金堂跡　26. 三彩火舍／鳥坂廢寺

圖6.10　日本出土唐代鉛釉陶器線繪圖
（引自龜井明德，〈日本出土唐代鉛釉陶の研究〉，2003）

圖6.12　三彩瓣口瓶口部殘件（a）及線繪圖（b）高9公分
日本兵庫縣池の下遺跡出土

圖6.13
做為滑石罐蓋的三彩印花杯　口徑10公分
日本三重縣繩生廢寺塔基出土

圖6.11
三彩長頸瓶殘片（a）及復原圖（b）
日本九州宗像郡沖之島五號、
七號遺址出土

件【圖6.15】；微型樂器則見於新潟縣阿賀野市山口遺址出土的長二點五、寬三點五公分的
七弦琴標本，龜井明德認為其應是三彩彈琴俑的附屬殘件【圖6.16】。[21] 雖然橿原市所見俑殘
片尚待比對復原，但從標本是出土於面向大路推測屬下級官僚住居之七世紀後半建物，[22] 結
合日本喪俗不以陶俑陪葬看來，其和山口遺址出土的可能是奏樂陶俑附屬組件的七弦琴模型
均屬室內陳設物或玩具類，而非入墓的明器。另一方面，俗稱「鍑」的三足罐以及所謂陶枕
則是日本遺跡出土頻率最高的器類，前者見於福岡縣大宰府鴻臚館遺跡、佐久市小田井前田
遺跡、平安京左京四條四坊、奈良西大寺舊境內、京都北白川廢寺、櫻井市安倍寺跡四廊基
壇、大阪市若江廢寺、福岡縣觀世音寺跡溝內（SD1300）【圖6.17】和千葉縣安房國分寺等
多處遺址，但以唐三彩枕出土頻率最為驚人，估計逾二十處遺跡都可見到【圖6.18～6.24】。

　　中國出土的唐三彩集中分布於西安、洛陽唐代兩京地區，出土數量既多，種類也極為豐
富，特別是以各種儀仗俑、動物、天王俑和鎮墓獸等最為常見。然而，日本和韓半島出土的
唐代多彩鉛釉陶，除了前述藤原京遺跡和新潟縣山口遺址曾出土類似陳設物的人偶殘件或陶
俑附屬配件之外，其餘均未出土任何俑類，這是觀察韓半島和日本出土唐三彩時，首先引人

圖6.14　三彩印花杯殘片（上）
　　　　日本平城京遺址出土

圖6.15　三彩人俑殘片　通高11公分
　　　　日本藤原京遺址出土

圖6.16
（a）三彩微型琴瑟模型殘片　3.5×2.5公分
　　　日本新潟縣阿賀野市山口遺址出土
（b）復原線繪圖
（c）彈奏琴瑟的唐代陶女俑
　　　美國舊金山雅洲藝術博物館藏

（左）圖6.17　三彩鍑殘片　長12公分　日本九州福岡觀世音寺遺址出土
（中）圖6.18　三彩枕殘片　12×9公分　日本群馬縣境ケ谷戶遺址出土
（右）圖6.19　三彩枕殘片　長5公分　日本琦玉縣熊野遺址出土

（左）圖6.20
三彩枕殘片　長2公分
日本長野縣前田遺址出土

（右）圖6.21
三彩枕殘片　長5公分
日本京都市平安京出土

圖6.22　三彩枕殘片（左上）12×10公分　日本靜岡縣城山遺址出土

圖6.23　三彩枕殘片
日本群馬縣多田山一二號墓出土

圖6.24　三彩枕殘片
日本奈良明日香村坂田寺址出土

留意之處。其次，就韓半島和日本出土的唐三彩器皿類而言，種類亦較中國出土作品顯得貧乏。本來，做為進口國的韓半島和日本所出土唐三彩種類要少於原產地的中國，毋寧是極為自然的事，然而在韓半島和日本出土的有限器類當中，所謂陶枕卻又占了極高的比例，特別是日本至少有二十餘處遺跡都曾出土，並且有多處遺跡只出陶枕，不見其他唐三彩作品，其中奈良市大安寺出土的三彩枕標本近二百片【圖6.25～6.28】，估計復原個體達三十件以上。雖然很難想像大安寺三彩枕全都來自同一時間點之單一窯場所生產，而以往為多數學者所採行的鞏義窯製品說，也隨著陝西省長安醴泉坊窯發現的酷似大安寺標本的四瓣花印紋陶枕而有再議的空間，無論如何，就中國本土出土情況看來，儘管已知的出土有唐三彩的墓葬或遺址數量龐大，但伴隨出土有唐三彩枕形器的卻不多見，目前只見於河南省洛陽安樂窩東崗墓、[23] 遼寧省朝陽重型機械廠墓（89CZM3）、[24] 山東省章丘市城角頭墓（M478）、[25] 和遺址不明的河南省孟津縣、[26] 陝西省韓森寨，[27] 以及南方地區浙江省江山、[28] 江西省瑞昌、[29] 和江蘇省揚州等少數幾例，[30] 這似乎透露出日本出土所謂三彩枕可能是經過有意識地挑選並為適用於某種目的，才會大量地遠渡重洋被攜至日本，而其在日本的使用方式則有可能是理解目前仍曖昧不明的唐三彩同類作品用途的珍貴線索。換言之，所謂唐三彩枕涉及到兩個互為表裡的課題，即其是否確為枕？以及此類器物的使用場域問題。

　　日本學者對於日本出土所謂唐三彩枕的分類不一，以出土數量最多的大安寺標本為例，就有A類（三式）、B類、C類的型式分類，[31] 也有將之大致地區分為三類的分類方案，[32] 後者Ⅰ類三式：a式各面平坦呈直方形構造；b式上面內弧，側面及底面平坦；c式上面及長側

圖6.25　三彩和絞胎枕殘片　日本奈良大安寺遺址出土

圖6.26　三彩和絞胎枕殘片　日本奈良大安寺遺址出土

圖6.28
三彩和絞胎枕殘片線繪圖
日本奈良大安寺遺址出土
（引自：奈良國立文化財研究所，
《奈良國立文化財研究年報》，1967）

圖6.27　三彩和絞胎枕　日本奈良大安寺遺址出土

面均內弧。釉色有綠、白、褐（黃）、藍等，復原推定尺寸約長一一點六至一二點五、寬八點五至一〇點五、高五至五點六公分。Ⅱ類為絞胎，亦可細分三式，a、b式與Ⅰ類的a、b式造型相同，是否存在c式不明，但較Ⅰ類多出d式；後者各面平坦，但上面寬於底面，側面外方傾斜，呈倒梯形。Ⅱ類尺寸與Ⅰ類相近，一般以透明性強的白釉、黃釉為基釉，隨處施加淡綠、褐或藍釉。Ⅲ類僅見a式，尺寸略同前兩類。從成形技法及螢光Ｘ線測定分析等得知，Ⅰ、Ⅱ類為中國所產，Ⅲ類則屬日本仿製的奈良三彩。[33]如果1980年代初期由原發掘者八賀晉所歸類比定的大安寺出土唐三彩資料無誤，[34]則目前所知大安寺出土的總數約五百片、合計個體數達五十件以上的陶枕中，有三分之一強的作品屬於日本國產品，是值得留意的現象。上述Ⅰ、Ⅱ類的形制，基本上已經涵蓋包括中國出土品在內的世界各地收藏同類作品之所有樣式，故可大致將所謂三彩枕區分為a～d四式，但d式極為少見【圖6.29】。

事實上，除了少數研究者之外，歷來均未對所謂唐三彩枕的造型區分給予應有的留意，而只是籠統地將之稱為陶枕，例子甚多，本文不擬一一指出。不過若將焦點集中於研究者從日本出土的三彩器所引申出來的對於唐三彩同類作品的用途判斷，則不難發現彼此的見解頗為分歧。總括起來，可以有下列幾種見解：（1）未涉具體用途的陶枕說；[35]（2）頭枕說；[36]（3）a式為腕枕或書枕，餘為陶枕；[37]（4）大安寺出土作品均為寫經用的腕枕；[38]（5）原係加裝金屬配件的箱模型，後鑲裝配件佚失；[39]（6）a式為箱模型，b式是明器陶枕；[40]（7）有三種可能的用途，即用於寫經或禮儀的腕枕，用於診病的脈枕或攜帶用的袖枕。後者若因欲避免髮髻與枕面接觸而枕於頸部則可又稱為頭枕；[41]（8）a式為器座，b式屬唐枕明器；[42]（9）a～c式均為與宗教禮儀有關的器物，既可能是用以承載佛具的臺座，也可能被做為壓置經卷的文鎮類。[43]另外，龜井明德則採取更為明快的二分類，即做為頭枕的A類，其器式特徵是帶紋樣的上面內弧，底面露胎或僅施罩透明釉無任何紋飾（造型略如圖6.29：B形態）；以及非枕類（既非頭枕也非所謂腕枕、脈枕或袖枕）的B類，後者造型呈直方形（造型略如圖6.29：A形態），上面和底面裝飾同類紋樣，其可能屬模仿實用箱櫃的明器。[44]高橋照彥也是在龜井氏分類的基礎之上，同意A類為實用頭枕，但主張呈長方造型的B類之造型因和日本「承安元年（1171）御裝束繪卷物」所見用以祭祀的「錦御枕」有相似處，故亦屬枕。[45]

出現上述各種不同看法的主要原因，恐怕是在於該類作品造型與枕或箱廚頗為類似，其次是研究者對於各式之間的差異及其與出土遺址伴隨關係的關心程度彼此有異，甚至略而不談。無論如何，多數學者並未針對自己提出的主張進行必要的驗證。有關a式作品的用途有愛宕松男等的頭

方形枕（A形態）

凹面枕（B形態）　　　撥形枕（C形態）

圖6.29　日本奈良大安寺出土枕的造型分類

枕說；小山富士夫、三上次男的腕枕說、書枕說、袖枕說；藤岡了一的箱模型說；吳同的器座說，和筆者的宗教遺物說等看法。從大安寺出土情況看來，a～c式作品均出土於講堂是值得留意的現象。就如吳同所指出，講堂為傳法重地，非寄存枕頭之處，也非陳列寫經腕枕之所。據《續日本紀》的記載，負責營造大安寺的僧人道慈，於大寶二年（702）隨栗田真人等遣唐使入唐求法，養老二年（718）歸國後於天平元年（729）仿長安西明寺遷建大安寺於平城京，而於天平十六年（744）仙逝。[46] 姑且不論大安寺的唐三彩是否為道慈所攜回，學者應有義務說明，到底是基於什麼樣的考慮致使在中國居住十餘年對唐代文物應知之甚詳的道慈等人，會允許將明器陶枕、日用頭枕或明器模型供奉於莊嚴的講堂？另一方面，吳同的器座說雖頗耐人尋味，不過同氏既將a式視為器座，又認為河南省孟津縣出土的b式三彩作品屬明器陶枕，而兩式均又同時出土於大安寺講堂，故該說法亦頗有矛盾之處。所謂明器陶枕的說法，我們雖可從唐人杜佑《通典》引晉代賀循《葬經》所載葬儀器具包括有枕一事，[47] 間接推測唐代或亦存在明器枕，晚迄明人屠隆《考槃餘事》也將枕區分為日用枕和明器枕二類，即「舊窰枕，長二尺五寸，闊六寸者可用。長一尺者，謂之屍枕，乃古墓中物，雖宋瓷白定，亦不可用」。[48] 從行文語氣推敲，所指的「舊窰枕」似是宋代定窯一類的作品，雖則反映了明人以尺寸大小來區分明器枕與否，對於理解唐代枕制作用不大，而明器枕的說法也與大安寺講堂的性質扞格不合。

至於現今較流行的腕枕或書枕的說法，從唐筆的構造或唐人的寫字習慣看來亦難成立。[49] 筆者曾查閱《正倉院文書》中所記錄的各寫經所公文，文書中詳列了寫經時必要的紙、筆、墨、杓、桌、櫃等用具，[50] 然而就是不見腕枕、書枕或可推測為書枕一類的器具；晚至鎌倉（1185–1333）中期中村溪南的《稚兒文殊像》，以及約略同時期的許多繪卷所見揮毫場面，亦均未見使用腕枕或書枕，似乎可以推測當時揮毫並不存在載肘用的枕。[51] 此外，自1970年代浙江省寧波出土一件報告者認為係醫療用所謂脈枕的唐代越窯青瓷絞胎枕以來，[52] 1980年代中國方面另公布了同地區出土的與日本大安寺三彩枕造型略同的木枕及藥碾等一批報告書所稱的醫藥用具。[53] 或許是基於上述出土資料，從而又出現了唐三彩該類作品為脈枕的說法。[54] 事實上，寧波出土的枕、藥碾等所謂醫療用具是分別出土於不同地點，故不存在伴隨組合關係。不僅如此，出土的碾其實是與茶臼共出，從其形制比照同時自銘茶碾，可知其應屬茶碾。[55] 無論如何，大安寺講堂也非看病診療處所，脈枕的說法並未提示任何足以令人信服的依據。另外，《大安寺伽藍緣起並流記資財帳》記載有「經臺」等法物（「合大般若會調度條」），[56] 不過所謂經臺到底是藏納經典的櫥櫃，抑或是承載經籍的臺座桌几卻不易判斷，縱屬後者也因其形制特徵難以究明，其是否可與所謂唐三彩枕形器相提並論，頗有疑義。

其實，要解決唐三彩該類作品的可能用途，首先有必要考察唐枕的具體造型或裝飾特徵。儘管中國方面已有許多唐枕出土的考古發掘報導，可惜絕大多數作品均屬墓葬以外的個

別出土物或窯址遺存標本，既不見自銘器物，又無從觀察其與墓主遺骸位置之對應關係，缺乏可資判斷其是否確實為枕的依據。雖然如此，我們仍可依據少數可判明陳列位置，特別是置於墓主頭骨部位的墓葬出土案例得以掌握唐代頭枕的外觀特徵。主要可分二式：I式如甘肅省天水隋至初唐墓蛇紋岩長方形石枕【圖6.30】，兩端高起，枕面弧度內收（長一五點五、寬八點六、兩端高六點二、中間高五點四公分），[57]其枕面內弧的造型特徵與大安寺澤田I類b式、八賀II類或龜井A類標本有共通之處。II式如寧夏吳忠市唐墓（M63）棺床人骨顱骨下出土的長方石枕【圖6.31】，枕面無內弧（長九點五、寬七點六、高四點八公分），[58]外觀近似大安寺澤田I類a式、八賀I類或龜井B類。以上兩個墓葬出土例雖非三彩陶器而係石枕，但或可據此推敲唐代陶瓷頭枕既有枕面內弧者，也存在各面平直呈長方狀製品。因此就形制特徵而言，大安寺I類a、b兩式屬枕的可能性很大，只是我們很難理解唐代瓷窯在唐三彩枕的主要流通時期，即七世紀後期至八世紀前期這一期間竟然未見任何器式與之相類的高溫釉瓷製品，而任由唐三彩或說鉛釉陶枕獨領風騷。

圖6.30　長方形石枕線繪圖
中國甘肅天水隋至初唐墓出土

圖6.31　長方形石枕　高5公分
中國寧夏吳忠市唐墓（M63）出土

圖6.32　唐咸通十五年（874）衣物帳
所記載的水晶枕　長12公分
中國陝西省扶風法門寺地宮出土

　　與此相關的是，如果說包括大安寺在內的日本和韓半島寺院遺址出土同形制唐三彩是頭枕，那麼要如何解釋其與遺址性質之間的矛盾？是日本及韓半島改變了唐三彩的原有用途賦予新的使用方式？還是另有原因？關於這點，近年來發掘的著名陝西省扶風法門寺地宮文物可提供若干線索。法門寺的沿革或地宮出土佛骨舍利等諸多稀世珍寶不在本文的討論範圍，與本文論旨有關的是清理地宮隧道通往前室處發現了唐咸通十五年（874）兩通碑文，其中一通為監送真身使刻製的〈應從重真寺隨身供養道具及恩賜金銀寶物函等並新恩賜到金銀寶器衣物帳〉。值得留意的是該衣物帳中記載有「水精枕一枚」、「影水精枕一枚」，影水精據說是水晶內含規律線狀結晶，雖載入衣物帳中但未能發現，不過確實出土了另一枚水晶枕【圖6.32】。[59]出土文物既證實了衣物帳所記基本無誤，更重要的是做為佛門重地的法門寺地宮出土枕類，明示了若干以珍貴材料製成的枕類是能供奉於寺院的，衣物帳中記載的「赭黃羅綺

枕二枚」即為另一實例。法門寺水晶枕的時代雖晚於唐三彩，然其形制仍大體與日本大安寺 II 類d式接近，此既說明了大安寺同式作品亦應為枕，同時又明示隨著時代的推移唐枕高度有逐漸增高的趨勢。[60] 結合《東大寺獻物帳》中亦有「示練綾大枕一枚」的記載，[61] 不排除日本的僧人或許是在對唐代典章文物有所認知的基礎之上，才會無忌諱地將唐三彩枕供奉於寺院。從唐代詩人屢次以高枕、安枕、攲枕等來譬喻無憂、安適或涼爽，[62] 看來頭枕於當時不僅是民生必需，時尚的三彩枕或做為地方土產而流通市肆，甚至出現以枕應酬餽贈的情況。晚迄宋代（960–1279）張耒〈謝黃師是惠碧瓷枕〉詩云：「鞏人作枕堅且青，故人贈我消炎暑」（《柯山集》卷一〇），即是以鞏義窯瓷枕酬答之例。

　　筆者以前曾考察唐三彩器皿類的使用場域和性質問題，當時經由造型、出土遺址屬性和日本出土標本等，推測部分作品如三彩枕可能是和宗教儀禮有關的器物。[63] 如此一來，日、韓多處寺院遺址出土三彩枕標本就顯得極為自然，特別是中國已有多處寺院遺址出土有唐三彩（參見第四章第三節「唐三彩和墓主等級問題」），江西省瑞昌一座疑似佛門僧眾的墓葬更曾伴出三彩枕（參見第五章第一節「江西省和浙江省出土例」），而燒造唐三彩的陝西省醴泉坊窯一說是和鄰近的醴泉寺密切相關（參見第四章第二節「陝西、河南兩省的唐三彩窯」），上引情事很容易引導彰顯唐三彩枕屬宗教遺物的主張。如今回想起來，這樣的推論未免以偏概全，因為也有許多與寺院毫無瓜葛的居住遺址也伴出了包括枕在內的廣義唐三彩器皿類。因此，正確的說法應該是：外觀亮麗、色彩繽紛的唐三彩不僅使用於唐帝國境內的許多場域，其做為一種相對貴重的舶來品也受到韓半島和日本居民的喜愛，既出土於一般住居遺址、官衙、祭祀遺留，也頻見於具有政治、經濟實力的寺院遺跡，其雖亦被置入宗教祭儀的空間加以使用，但就本質而言並非宗教專屬用器。

三、東北亞鉛釉陶器的動向 —— 所謂新羅三彩和奈良三彩

　　西元四世紀韓半島進入所謂的三國時代，繼313年建國於今中國東北西南端至韓半島北部的高句麗滅樂浪，以中南部西海岸馬韓各國為母體的百濟，以及以東南沿海地區辰韓諸國為主體的新羅亦相繼立國。其中，高句麗承襲了樂浪鉛釉陶工藝技術，至四到五世紀已能燒造黃綠、黃褐釉四繫罐等推測和葬儀有關的鉛釉陶器，[64] 百濟和新羅亦約於六世紀末至七世紀初期生產鉛釉陶，日本也於七世紀後半在韓半島的影響下出現綠釉陶器。[65]

　　就政治史而言，新羅統一高句麗和百濟而確立統一新羅（668–935）之體制約於七世紀後半期，不過若就考古學的時代區分而言，所謂統一新羅陶器早在七世紀初期慶州地區逐漸摒棄新羅原有的積石木墎墓，而導入受到高句麗、百濟影響的橫穴石室墓時，已經登上歷史的舞臺。此一時期石室墓出土陶器器形以鏤空高杯、蓋盒居多，後者陰刻同心圓、半圓或

鋸齒紋；墓葬之外，做為收納佛教徒火化遺骸的骨灰罈，既見線刻紋樣，但以印花裝飾為主流。從營建於674年之統一新羅王朝東宮苑池雁鴨池出土的大量陶器未見石室墓標本般的陰刻紋飾，而頻見草花、雲紋等印花圖樣，可知印花紋飾有較大可能是統一期以來的新技法，而統一新羅陶器的器形和紋飾都曾受到唐代金屬器的影響，[66] 至於新羅土器當中一群表施低溫鉛釉的製品也是受到唐三彩的啟發才出現的。[67] 如前所述，韓半島於三國時代已經生產鉛釉陶器，有學者甚至認為《三國史記》〈雜記．第二．屋舍〉所載「唐瓦」即鉛釉瓦，[68] 但至統一新羅時期則見施罩鮮豔綠釉、黃綠釉或綠褐釉製品【圖6.33～6.35】，個別作品於暗褐色釉面浮現黑色斑點，後者據說是釉中含銅較多並以還原焰燒成所導致。嚴格說來，統一新羅鉛釉陶雖見褐釉綠彩等二彩製品【圖6.36】，但並未見施罩三色釉的作品，因此學界習慣採行的「新羅三彩」之呼稱有些名不符實。就是因為這個原因，金載悅既不同意「新羅三彩」的稱謂，也反對其曾受到唐三彩的影響。[69] 從統一新羅鉛釉陶可見唐代裝飾圖紋，同時考慮到韓半島複數遺跡出土有唐三彩等鉛釉標本，本文傾向統一新羅鉛釉陶應和唐代鉛釉陶有關，但認為「新羅三彩」之命名不夠準確。

繼奈良盆地龍田川斑鳩町三號墓（御坊山三號墓）出土的初唐期白釉綠彩辟雍式蓋硯【圖6.37】，[70] 韓半島鉛釉陶也早在七世紀中期已經傳入日本，如大阪府アカハゲ古墳出土的褐釉圓硯和塚迴古墳出土的綠釉棺經釉鉛同位素比值分析，證實乃是使用韓半島的鉛礦。[71] 到了七世紀後半，日本在韓半島鉛釉陶的影響之下開始生產本國鉛釉陶，奈良縣川原寺出土的綠釉波紋磚【圖6.38】即為一例。[72] 不過，日本要到奈良時代（710–794）才開始燒造多彩鉛釉陶器，此即一般施罩綠、褐、白三色釉的所謂「奈良三彩」【圖6.39】。雖則日方學者

圖6.33　綠釉托碗和托盤　統一新羅時期
　　　　高13公分　托口20公分
　　　　韓國國立中央博物館藏

圖6.34　綠釉四繫罐　統一新羅時期
　　　　高39公分
　　　　韓國慶尚北道慶州市南山洞出土

圖6.35　綠釉骨灰罈　統一新羅時期
罈高17公分　石函口徑45公分
韓國慶尚北道慶州市出土

圖6.36　褐綠彩盒　統一新羅時期　高12公分
韓國慶尚北道慶州市出土

圖6.37　白釉綠彩蓋硯　口徑7公分
日本奈良龍田川斑鳩町三號墓
（御坊山三號墓）出土

a

圖6.38　綠釉波紋磚（左上）寬17公分
日本奈良縣川原寺出土

b

圖6.39　三彩蓋壺（a）及背底（b）
8世紀　高17公分
傳日本川崎市登戶出土　重要文化財

所指稱的奈良三彩有時也包括白釉綠彩等二彩製品【圖
6.40】，甚至涵蓋單色綠釉或褐釉陶器。著名的正倉院亦
收貯有數十件自八世紀中期傳世至今的奈良三彩，後者
又被稱為「正倉院三彩」。

相對於統一新羅時代黃釉綠斑鉛釉陶器和唐三彩之
間的關係仍有曖昧不明之處，而儘管奈良三彩目前未見
唐三彩常見的施加白化妝土的現象以及以往所謂「失
蠟」的施釉技法，但其施釉作風仍明示了其是在唐三彩
的誘發之下才出現的多彩鉛釉陶器，東野治之[73]或高橋照
彥[74]甚至主張編纂於十世紀之《延喜式》所載遣唐使隨員
中的「玉生」，即是為學習鉛釉的製作才被派遣赴唐的。
姑且不論「玉生」是否確係指製備鉛釉或鉛玻璃的專業
技術人員，[75]就中國鉛釉陶傳入日本的早期例證而言，

圖6.40　綠白二彩瓶　8世紀　高39公分
日本奈良市平城宮遺址出土

前引奈良御坊山三號墓出土了初唐期白釉綠彩硯（同圖6.37）；福岡縣宗像郡沖之島祭祀遺
跡發現的三彩貼花長頸瓶標本（同圖6.11）之器式因酷似中國山西省金勝村七世紀末期唐墓
（M3）三彩瓶（同圖5.30），可知其相對年代約在七世紀末期。[76]其次，如果依據龜井明德
的說法，則與飛鳥III式陶器（7世紀後半）共伴出土的藤原京右京二條三坊東南坪所見三彩俑
殘片（同圖6.15），其傳入日本的時期甚至可上溯七世紀中期。[77]從河北省咸亨三年（672）
董滿墓、遼寧省咸亨三年（672）勾龍墓、山東省咸亨三年（672）東方合墓等幾座兩京地區
以外省區之七世紀第三個四半期墓均出土了唐三彩製品看來（參見第四章第一節「唐三彩的
成立和所謂初唐三彩」），若說做為唐帝國消費區域之延伸的東北亞韓、日兩國出土有七世
紀中後期三彩，並不令人感到意外，只是仍待確證。無論如何，日本出土的唐三彩以盛唐期
（683–755）標本居絕大多數，而奈良縣神龜六年（729）小治田安萬侶墓出土的奈良三彩小
罐，則表明至遲在八世紀二〇年代日本陶工已經生產模仿唐三彩色釉的奈良三彩。[78]值得一
提的是，出土同類三彩小罐的遺址當中包括水井、土坑或道路邊溝渠，其中水井遺跡有的是
和木質及金屬祭器、玻璃珠共伴出土，土坑遺跡的三彩小罐曾見內盛玻璃珠和金箔，疑似具
有安地鎮懾的功能，巽淳一郎因此認為小治田安萬侶墓的二彩小罐與其說是陪葬品，其實更
接近鎮墓道具【圖6.41】。[79]另外，瀨戶內海大飛島祭祀遺跡發現的一件三彩小罐【圖6.42】
乃是置入陶甕安放於山邊巨石之上，屬供奉神祇祈求海上平安的祭儀用器。[80]

奈良三彩的祭儀屬性還可從庋藏在正倉院傳世至今的所謂「正倉院三彩」得到訊息。按
正倉院三彩是因天平勝寶四年（752）東大寺所舉行的大佛開眼至神護景雲二年（768）稱德
天皇行幸東大寺等一系列佛事而特別燒製的，[81]從器底墨書「戒聖院聖僧供養盤天平勝寶七

歲七月十九日東大寺」的大平鉢，可知該陶鉢是聖武天皇生母於宮中齋會所使用的器具。[82]
由於奈良三彩是在唐三彩影響之下日本國產的鉛釉陶器，因此奈良三彩的祭儀屬性是否可反
證唐三彩的原有性質？特別是燒失於延喜十一年（911）的奈良大安寺講堂遺址所見大量唐三
彩陶枕標本乃是和奈良三彩枕共伴出土一事更是耐人尋味。不過，就目前已知的日本近三百

圖6.41　二彩小罐　8世紀　高6公分
　　　　日本福岡縣宗像郡沖之島出土

圖6.42　三彩小罐　8世紀　高5公分
　　　　日本岡山縣笠岡市大飛島出土

處出土有奈良三彩或二彩標本的遺址性質而言，奈
良多彩鉛釉陶雖頻見於與祭祀有關的遺跡，但於官
衙、墓葬、官人宅邸以至空間狹窄的小坪數住居
亦見出土，其造型種類多樣，包括各式的壺、罐、
瓶、鉢【圖6.43】、碗、盤【圖6.44】、杯、甕和香
爐、火盆、釜、甑、硯、塔【圖6.45】、腰鼓【圖
6.46】、假山、枕，以及有時被稱為佛花器的淨瓶
【圖6.47】或多管瓶【圖6.48】等，看來奈良三彩並
非只利用於單一場域或特定的階層，而有著相對寬
廣的消費市場。奈良市著名的唐招提寺境內[83]或平城
京左京二條二坊十二坪推測屬離宮或官署的遺址也
出土了三彩屋瓦等奈良三彩建築構件【圖6.49】。[84]
另外，《新唐書》載驃國（今緬甸）「有百寺、琉璃
為甓，錯以金銀，丹彩紫礦塗地，覆以錦罽，王居
亦如之」（卷二二二下〈驃國傳〉）。看來以色澤鮮
麗的鉛釉陶做為王宮、寺院的建築構件，是亞洲許
多區域共通的美感經驗。

　　奈良時代（710–794）的多彩鉛釉陶到了介於
平城京和平安京之間的長岡京期（754–794），出現
了由三彩過渡至二彩，甚至興起以單色綠釉模仿唐

圖6.43　二彩鉢　8世紀　口徑25公分
　　　　日本正倉院藏

圖6.44　二彩盤　8世紀　口徑38公分
　　　　日本正倉院藏

（左）圖6.45　三彩塔　8世紀　高17公分　日本正倉院藏
（中）圖6.46　三彩腰鼓　8世紀　高38公分　日本正倉院藏
（右）圖6.47　二彩淨瓶　8世紀　高29公分　日本福島縣郡山市小原田町七ツ池出土

（左）圖6.48　三彩多管瓶　8世紀　高36公分　日本奈良市藥師寺東院出土
（右）圖6.49　釉陶瓦殘件　8世紀　日本奈良市平城京左京二條二坊十二坪出土

　　代金屬器等工藝品的風潮，燒製圈足碗、釜、唾壺等可能與唐代飲茶之風相關的新器式，長岡京期也因此被認為是鉛釉陶由神佛道具轉向更適於人們日常使用的轉變期。[85] 雖然奈良三彩和唐三彩之間到底有多少可互比、參照的意義？無疑還有待日後慎重地予以評估，但應留意的是，就唐三彩的變遷或分期而言，正巧也是在盛唐（683–755）以後的中唐時期（756–824）唐三彩逐漸脫卻或減產明器及可能應用於宗教場域的製品，而過渡或增燒更趨於實用的器式，釉色也由三彩漸趨與奈良二彩器具有相近外觀效果的白釉綠彩。

　　從目前的資料看來，日本的二彩鉛釉陶停產於平安時代（794–1185）初期的嵯峨天皇朝

（810–823），但也正是在這一時期，日本尾張等國陶工模仿唐代金銀器或越窯青瓷量產優質的鉛綠釉陶器【圖6.50、6.51】。[86] 正史《日本後記》甚至記載「造瓷器生尾張國山田郡人部乙麻呂等三人傳習成，准雜生聽出身」，從正倉院文書《造佛所作物帳》可知，日本當時「瓷」或「瓷器」用語指的是鉛釉陶器。[87] 這也就是說，尾張國的陶工因習得燒造鉛釉的技能而被錄用於官場；嵯峨天皇或其胞弟淳和天皇退位後的居所冷然院或淳和院遺址出土的精良尾張國綠釉陶器，表明了尾張國鉛釉陶的燒製水準，以及日本皇族喜愛鉛釉陶之事實，而拔擢陶工命為官人的推手因此也有可能就是喜愛中國趣味的嵯峨天皇本人。[88] 無論如何，前引《造佛所作物帳》所載天平五年（733）營建興福寺西金堂的記錄，或《日本後記》所載

圖6.50　綠釉碗　10世紀　口徑20公分
日本多賀城市多賀城廢寺出土

圖6.51　綠釉碗殘片　10世紀　口徑5×7公分
日本三重縣高向遺址出土

燒造鉛釉陶而出任官職的尾張國陶工，都顯示奈良至平安朝的鉛釉陶經常是由官方作坊所生產，[89] 這不得不讓人再次聯想到部分唐三彩製品有可能出自「將作監」下的「甄官署」（參見第四章第三節「唐三彩和墓主等級問題」）。然而不知何故，日本的鉛綠釉陶器於平安時代末期趨於消失，迄鎌倉（1185–1333）、室町（1336–1573）時代日本亦無燒造鉛釉陶的跡象，並且要晚到桃山時代（1568–1603）因受到中國南方所謂華南三彩的影響再度生產俗稱「軟質施釉陶器」的鉛釉製品。[90]

四、渤海三彩

　　由高句麗系靺鞨人大祚榮（高王）所建立的渤海國（698–926），其疆域在今中國東北區東半部和韓半島北部地區，居民主要是曾統領該區域的高句麗人後裔以及附驥從事生產勞動的靺鞨人。渤海國以唐代的典章制度為模範，分全國為五京十五府，京府之下設州，地方行政長官率由中央派遣赴任，初期的政治中心在今中國吉林省東部的敦化和同省南部延吉一帶。

　　早在1930年原田淑人等已調查、發掘位於今黑龍江省寧安縣東京城的渤海國上京龍泉府遺址，出土陶瓷標本包括黑色磨光篦紋陶和低溫鉛釉陶等製品。鉛釉陶器還可區分為施罩單

圖6.52　綠釉柱礎殘件　長10公分
　　　　渤海上京城址出土

圖6.53　三彩獸頭　渤海上京城址出土

圖6.54　三彩印花平底盆（a）及線繪圖（b）口徑139公分
　　　　渤海上京城二號宮殿基址出土

色綠釉的器皿類以及宮殿鴟尾、瓦等建築構件【圖6.52、6.53】，以及施掛綠、褐、黃或綠、褐、白等三色釉的多彩陶器，後者器式多屬器皿類，胎色灰白，不施化妝土，[91]迄1960年代，中國社會科學院考古研究所再次針對上京龍泉府遺址進行發掘，釉陶標本分別見於宮城西區寢殿、皇城東區官署、東半城佛寺址，以及發現數量最多的宮城西區一處由渤海國陶器碎片所堆滿的所謂「堆房」遺址，1997至2007年黑龍江省文物考古研究所歷時十年的考古發掘更確認了外城門、圓壁城和數處宮殿遺址。鉛釉陶標本器形計有盤、盆【圖6.54、6.55】、[92]雙繫罐、壺、三足器、器蓋和硯臺等器用類，以及筒瓦、瓦當、獸頭和鴟尾【圖6.56】等建築構件。器用類釉色以綠、黃、白色為主，少數為紫褐色，也有施掛綠、褐、白或綠、褐、黃等三彩釉標本【圖6.57】。應予一提的是，報告書認為遺址出土的鉛釉陶分二類，一類胎細色白、釉色鮮麗者為中原製品，另一類胎粗含砂粒、釉色偏暗發黃者才

圖6.55　三彩印花殘片　寬4公分
　　　　渤海上京城二號宮殿基址出土

圖6.56　綠釉鴟尾　高87公分
　　　　渤海上京城遺址出土

圖6.57　三彩殘片　渤海上京城遺址出土

圖6.58　釉陶器座殘片　渤海上京城遺址出土

是渤海國製品。筆者並未目驗實物，不過僅就報告書所揭示的圖版而言，報告書推定屬河南省鞏義窯的三彩鏤孔器座殘片【圖6.58】，[93] 其器式和鏤孔兼及陰刻格形紋樣，和目前所見包括鞏義窯在內的河南、陝西三彩製品絕不相類，而鏤孔裝飾反倒是渤海國陶器常見加飾技法之一，有較大可能屬渤海國製品。上京龍泉府遺址之外，城北牡丹江對岸臺地三陵屯渤海墓（M4）也出土了三彩薰爐【圖6.59】。[94] 其次，今吉林省琿春縣半拉城東京龍原府遺址、[95] 吉林省敦化中京顯德府遺址或鄰近一帶渤海墓葬亦見鉛釉陶【圖6.60、6.61】出土報導，[96] 而圖們江流域延邊自治州中京、東京所在區域的和龍石國墓出土了三彩女俑【圖6.62】[97] 和黃釉絞胎枕；和龍北大墓（M7）也出土了三彩敞口束頸壺【圖6.63】和絞胎碗。[98] 另外，俄羅斯濱海邊疆區克拉斯基諾古城亦見三彩標本。[99] 如前所述，河南省鞏義窯三彩製品不僅行銷唐帝國許多省區，甚至還被攜往韓半島和日本，因此渤海國遺址出土的三彩鉛釉陶器是否確屬當地所產？換言之，我們要如何區分所謂渤海三彩與唐三彩的異同？從河南省鞏義窯三彩製品看來，胎釉精

圖6.59　三彩薰爐
　　　　中國黑龍江省寧安市三陵屯渤海墓（M4）出土

（左）圖6.60
綠釉套獸 殘高23公分
渤海中京顯德府故址
（一號宮殿遺址）出土

（右）圖6.61
三彩盆缸殘片 殘長12公分
渤海中京顯德府故址
（一號宮殿遺址）出土

（左）圖6.62 三彩女俑 高41公分
中國吉林省和龍龍頭山墓出土

（右）圖6.63 三彩長頸壺 高18公分
中國吉林省和龍北大渤海國墓出土

湛、品相高妙的作品不時可見，然而僅止依據標本胎質的精粗度或色釉效果逕行主張渤海遺址當中，胎細釉亮的三彩標本一定是來自「中原」，[100] 並不足以令人信服。就此而言，龜井明德在胎釉觀察的基礎之上結合標本的器形和裝飾特點，經由與唐三彩等工藝品的比較而後做出的產地判斷，可說是展現了他一貫的學術專業手法，如其所指出寧安市三陵屯墓（M4）的三足薰爐（同圖6.59）以及和龍北大墓（M7）的長頸壺（同圖6.63）為渤海三彩，即屬可信的推論，其相對年代約在八世紀的前中期；[101] 但俄羅斯濱海邊疆區克羅烏諾夫卡河（夾皮溝河）河谷崗地杏山寺廟遺址的三彩標本的時代有可能在九世紀。[102] 另一方面，崔劍鋒等針對

吉林省通化六頂山渤海國王室墓地出土三彩及絞胎標本的化驗則顯示其成分和鞏義黃冶窯相似，有較大可能屬鞏義窯產品。[103] 本來，我們理應遵從科學分析數據的產地判讀，問題是此次測試樣本僅四件，其中兩件壺和器蓋標本出土自一墓區五號墓（IM5）。應予留意的是，同墓（IM5）伴出的一件三彩盤口長頸雙橫繫壺【圖6.64】，[104] 其造型絕不見於河南省或陝西省瓷窯製品，但卻是渤海遺跡出土無釉陶器【圖6.65】可見的器式之一，[105] 因此就陶瓷史的樣式觀察而言，我認為上述六頂山五號墓（IM5）出土的三彩雙繫壺應屬渤海國製品。

　　應予一提的是，所謂渤海三彩的器形以日常用器居多，出土遺址性質雖涵蓋墓葬，但更常見於宮殿等建築、住居遺留，看來渤海三彩器皿類亦如唐三彩器皿類般，恐非陪葬入墓的專屬明器，具有實用的面向。不過，渤海三彩亦偶見明器陶俑，如圖們江流域和龍石國墓出土的三彩女俑（同圖6.62），其面部表情較唐代兩京地區唐三彩同式女俑平板而嚴肅，身軀僵直，造型作工顯然略遜一籌，但卻是渤海國導入唐代葬儀文化的貴重實例。另外，由於宮殿建築可見鉛釉陶鴟尾等構件，不難想見宮室建築之設計或工匠與官方作坊和官匠息息相關。不過，就如同唐三彩般，渤海三彩器皿類雖見於宮室、官署遺址，但亦見於一般墓葬，因此不宜貿然地以官窯視之。[106]

　　早在1960年代，愛宕松男業已援引晚唐光啟年間（885–888）進士蘇顎《杜陽雜編》一則有關渤海國貢瓷的記事，並據以類推嘗試說明唐三彩器皿類亦非明器。即：「武宗皇帝會昌元年（841）……又渤海貢馬腦櫃、紫瓷盆。……紫瓷盆量容半斛，內外通瑩，其色純紫，厚可寸餘，舉之則若鴻毛。上嘉其光潔，遂處於僁臺秘府，以和藥餌。後王才人擲玉環，誤缺其半菽，上猶歎息久之（傳於濮州刺史楊坦）」（卷下）。

　　愛宕氏認為由渤海國獻呈武宗的這件可容半斛（約三〇公升），胎壁厚寸餘（約三公分），體輕卻又不耐碰撞易毀的「紫瓷盆」，有可能是以氧化錳或鈷呈色的低溫鉛釉陶器。[107] 儘管這樣的

圖6.64　三彩盤口雙繫壺 高33公分
中國吉林省通化六頂山墓出土

圖6.65　陶盤口雙繫壺線繪圖 高40公分
渤海上京龍泉府遺址出土

推測比附已難實證，不過唐人劉餗《隋唐嘉話》載唐代貞觀（627–649）以後三品官以上官員均服紫，其紫指青紫色，如龍朔三年（663），司禮少常伯孫茂道奏稱：「深青亂紫，非卑品所服」，[108] 則渤海國的紫瓷盆不排除是屢見於中原唐三彩般之以鈷藍發色之原本擬模仿西方藍玻璃或鹼性翡翠藍釉的深青色鉛釉陶器【圖6.66】，只是目前還未見到渤海國產鈷藍鉛釉陶標本之確實出土實例。不過，我們應該留意渤海國上京二號宮殿前的廊廡址出土了口徑一三八點五、底徑一〇八、高四六點三公分，體形巨大、造型和裝飾特徵與兩京三彩截然不同的三彩卷沿印花平底盆（同圖6.54）。由於二號宮殿廊廡另一探方出土的報告書所謂「盞」【圖6.67】[109] 之器形特徵與俗稱的「唾壺」一致，而從「唾壺」的器形編年看來，與該式「盞」器形相近之「唾壺」的相對年代約在九世紀，[110] 故不排除該黃綠釉「盞」以及前引渤海國製三彩印花大盆的年代或可晚迄九世紀？無論如何，該三彩大盆之器式不免會讓人聯想到前述渤海國獻呈唐武宗（840–846）之可容半斛的「紫瓷盆」。

　　儘管渤海三彩的造型、裝飾或釉彩效果不如唐三彩般豐富多元，但若將之置於宏觀的東亞鉛釉陶範疇予以評估，則渤海三彩比之韓半島鉛釉陶或日本奈良三彩毫不遜色。渤海國不僅和唐代有頻繁的交聘，也和韓半島、日本互有往來，如奈良（710–794）至平安時期（794–1185）渤海使節赴日達三十四次，相對地，日本亦有十三次遣使渤海的記錄，其中771年壹萬福出使日本時隨員有三百多人，乘船十七艘。[111] 而今延邊自治州渤海國中京、東京所在區域即是渤海國赴長安的「朝貢道」，和通往日、韓的「日本道」及「新羅道」的必經之路。值得一提的是，日本奈良明日香村坂田寺遺址既出土唐三彩枕片，但也出土了疑似渤海三彩的壺罐殘片【圖6.68】。[112] 儘管後者標本之產地

圖6.66　鈷藍釉長頸瓶　高25公分
中國河南省偃師市唐垂拱三年
（687）恭陵哀皇后墓出土

圖6.67　黃綠釉唾壺　口徑9公分
渤海上京城二號宮殿基址出土

圖6.68　三彩殘片
日本奈良明日香村坂田寺遺址出土

仍待確認，另有屬唐三彩[113] 或奈良三彩[114] 等不同說法，其中兩片疑似同一壺罐殘片（同圖6.68）可見以轆轤璇修出的兩道凸弦紋，其和奈良市平城京一帶出土的奈良彩釉標本【圖6.69】頗有共通之處，[115] 個人認為可能同屬日本國產製品。無論如何，上述情事似乎正意謂著當時東亞各區域鉛釉陶器因相互交融滲透而致出現外觀相近、難以輕易辨認產地的現象，形成了一個以唐三彩為核心的東亞多彩鉛釉陶文化圈。

圖6.69　奈良彩釉殘片
　　　　日本奈良市平城京遺址出土

第七章
中晚唐時期的鉛釉陶器

鉛釉陶器進入到中唐（756-824）和晚唐（825-907）時期，出現了一個明顯有別於盛唐期（683-755）的變化，即七世紀末以來大量生產的三彩明器陶俑已趨消亡。不僅如此，從為數極夥的晚唐墓出土資料還可得知，此一時期無釉的明器素燒陶俑的數量和種類也有趨少的傾向，但頻仍地出現木俑和鉛、鐵等金屬俑，以及原本可能穿著衣裝、添附木質下身的所謂陶胸俑。《唐會要》元和六年（811）和會昌元年（841）在規範明器數量和尺寸時都提到其材質「並用瓦木」，可說是中晚唐期厚葬之風導致喪家窮極奢華使用多樣質材明器的反映，既見「仗衛彌數十里，冶金為俑」（《新唐書·同昌公主傳》）的驕奢現象，另見不少於墓中擺置鎮墓用的鐵牛和鐵豬。[1]

另一方面，具有實用器式外觀的唐三彩器皿類於中晚唐時期仍持續製作，但數量和種類已明顯趨少。當然，此一判斷涉及到一個令人不安的現實，即學界迄今未針對盛唐（683-755）晚期至中唐（756-824）前期唐三彩器進行詳實的編年。但若就伴出遺物所反映的相對年代而言，則陝西省西安市楊家圍牆唐墓（M1）因伴出的陶鎮墓獸等明器屬玄宗天寶（742-756）以後至德宗（779-804）、憲宗（805-819）朝類型，可知該墓出土的造型呈一側扁平、形似後世轎瓶的三彩皮囊式壺【圖7.1】的相對年代應在中唐時期。[2]就紀年資料看來，河南省鞏義芝田盛唐後期天寶五年（746）吳興郡司戶參軍墓出土有施罩黃、白、綠三色釉的七星盤；[3]同省偃師杏園村天寶十三年（754）鄭夫人墓則見於白釉上施藍、褐斑紋的三彩碗【圖

圖7.1　三彩皮囊式扁壺（a）及線繪圖（b）
高15公分
中國陝西省西安市楊家圍牆唐墓
（M1）出土

圖7.2　彩飾碗　口徑17公分
中國河南省偃師唐天寶十三年（754）
鄭夫人墓出土

【圖7.2】。[4] 三彩釉陶之外，另可見到不少的褐釉或綠釉等單色釉製品，但以白釉綠彩占絕大多數，這表明流行於盛唐時期的三彩器已趨式微，白釉綠彩逐漸成了新的主流。有趣的是，此一色釉變遷既和日本奈良時代（710–794）三彩製品於長岡京期（754–794）已為白釉綠彩器所取代一事偶合，也和晚唐時期中國高溫釉瓷，如陝西省耀州窯的白胎黑彩、河北省邢窯的白瓷褐斑、湖南省長沙窯的青瓷褐斑或河南省郊縣、魯山、山西省交城等瓷窯燒製的乳濁釉花瓷共同體現了時代的風尚。[5]

在性質用途方面，絕大多數的中晚唐鉛釉陶器皿類極可能具有日常實用的功能。不過，也可見到承襲盛唐時期之帶有祭儀或明器的器式，其中包括與北方唐墓常見的明器素陶加彩帶座罐器形和屬性相類似的三彩製品，[6] 如河南省鞏義市北窯灣薛華（M18）和薛㮚（M1）等兩座同是埋葬於大中五年（851）的父子並列異穴墓出土的三彩帶

圖7.3　三彩帶座罐　高33公分
中國河南省鞏義市唐大中五年
（851）薛氏墓出土

座罐【圖7.3】，[7] 即是陝西省西安市中堡村（同圖4.52）[8] 或長安區郭杜鎮等盛唐墓出土俗稱「三彩塔式罐」的延續，[9] 而其以筆蘸釉於器身塗抹出褐、綠、白相間的條狀裝飾，也與盛唐期神龍二年（706）永泰公主墓出土的三彩碗【圖7.4】有異曲同工之趣。[10] 從地望和胎釉特徵看來，前引鞏義市薛華父子墓的三彩帶座罐應屬鞏義窯產品，鞏義窯窯址出土標本另表明該窯於晚唐時期仍然活躍，既生產多彩鉛釉陶器，也常見於絞胎器坯施鉛釉的製品，以及被視為「唐青花」的高溫白釉鈷藍彩器，後者器形也包括了帶座罐【圖7.5】。[11] 相對而言，河北省西部蔚縣和易縣等地晚唐墓則出土了可能是由河北地區窯場所燒造的綠釉帶座罐等鉛釉陶器，從作品的造型和裝飾特徵很容易讓人聯想到內蒙古呼和浩特市和林格爾土城子一帶墓葬出土的同類綠釉帶座罐可能來自河北區域的窯場。[12] 複數唐墓出土例表明其多是以一件安

圖7.4　三彩碗　高7公分
中國陝西省唐神龍二年（706）
永泰公主墓出土

寶珠形鈕蓋的帶座罐【圖7.6】和另一件帶座的瓣口長頸瓶【圖7.7】成對地置入墓壙，臺座和瓶罐可以分離取下，器形高大，瓶罐連座通高在四〇公分至一二〇公分之間，器身既見聯珠、獸面等貼花裝飾，也有素面無紋飾的作品。[13] 同省蔚縣榆潤唐墓的瓣口瓶【圖7.8】則帶鳳首形蓋，瓶口至肩部位設泥條三股式把，[14] 其造型構思和印尼勿里洞島（Belitung Island）海域發現的九世紀「黑石

（左）圖7.5　白釉藍彩帶座罐　高44公分　中國河南省鄭州上街峽窩唐墓（M7）出土
（中）圖7.6　綠釉塔式罐　高74公分　中國河北省蔚縣九宮口唐墓出土
（右）圖7.7　綠釉瓣口長頸瓶　高47公分　中國河北省蔚縣南洗冀唐墓出土

號」沉船（*Batu Hitam Shipwreck*）打撈上岸高逾一公尺
的白釉綠彩把壺大體一致。[15] 從易縣咸通五年（864）孫少
庭墓與邢窯「盈」款白瓷注子共伴出土的還有臺座已失的
同式貼花罐和黃釉瓣口長頸瓶，[16] 可知河北地區此類帶座
罐和長頸瓶的裝飾或釉彩多元，除了石家莊市趙陵鋪鎮墓
之外，[17] 做為定窯窯址所在地的澗磁村亦見三彩製品，後
者帶座罐罐身貼飾迦陵頻伽圖像【圖7.9】，[18] 但是否屬定
窯製品仍待進一步的證實。其相對年代約在晚唐時期。約
略在此一時期或稍晚，即晚唐至五代期間的帶座罐有時還
於罐身飾浮雕蓮瓣，[19] 河北省西部井陘縣窯場也發現了類
似的作品【圖7.10】，[20] 後者臺座和蓋雖已佚失，但仍可清
楚地察覺到其整體構思已和於臺座上飾蓮瓣的陝西省中堡
村盛唐期三彩塔式罐（同圖4.52）有所不同。從陝西省咸

圖7.8
綠釉瓣口長頸帶把瓶　高74公分
中國河北省蔚縣榆潤唐墓出土

陽市唐契苾明墓出土三彩帶座罐（同圖4.55）罐身飾四孝圖，[21] 以及時代晚迄宋代（960–1279）的河北省臨城墓黃綠釉帶座罐器座露胎處的「人為父畾□□」墨書，[22] 結合山西省金勝村唐墓（M6）墓中置五件內貯穀物之器形和帶座罐罐身相近的大口陶罐，[23] 推測這類唐宋墓葬頻見的所謂塔式罐或帶座罐既是為免亡魂飢餓而刻意製備的五穀糧罐，[24] 還可能兼具展現孝思的象徵意涵。

圖7.9　三彩帶座罐
　　　　中國河北省曲陽澗磁村出土

　　除了具有明器屬性的帶座罐之外，中晚唐時期三彩器當中另見裝飾佛教圖像但器物性質不易判定的作品。比如上海博物館藏所謂龍耳注壺【圖7.11】，係於壺口一側口沿至肩腹部位飾四足獸把，對側肩部設頭長雙角、口部開張、但上唇誇張彎卷形似象鼻的流口，餘兩側貼飾似從變形花卉浮現的合掌天女，天女和流、把之間有寶珠形貼花。[25] 參酌香港徐展堂藏同類三彩注壺【圖7.12】，既可復原上海博物館藏注壺未缺損修繕前的原型，還可見到貼飾肩披飄帶的合掌仙女。[26] 江蘇省揚州舊城倉巷曾經出土同式但無貼花、報告書認為是安徽省壽州窯燒製的黃釉綠彩注壺【圖7.13】，同一出土地層伴出帶「建中三年」（782）字銘陶枕。[27] 另外，英國George Eumorfopoulos舊藏現歸英國維多利亞與亞伯特美術館（Victoria & Albert Museum）的三彩注壺則是在器肩貼飾博山和單腳雲紋。[28] 無獨有偶，出土有三彩武士俑等明器的河南省溫縣西關柿樹園唐墓，據說於清理前曾出土一件同樣於器肩飾博山和雲紋的同式三彩注壺【圖

圖7.10　井陘窯三彩蓮瓣飾罐
　　　　中國河北省文物研究所藏

圖7.11　三彩注壺　高27公分
　　　　中國上海博物館藏

圖7.12　三彩注壺　高27公分
　　　　香港徐氏藝術館藏

圖7.13　黃釉綠彩注壺　高28公分
　　　　中國江蘇省揚州倉巷出土

圖7.14　三彩注壺　高27公分
　　　　中國河南省溫縣唐墓出土

7.14】。[29] 從器式而言，此類三彩注壺的年代很難上溯盛唐時期，因此上述溫縣唐墓注壺和三彩俑的共伴現象若屬實，則透露了中唐前期三彩明器俑不僅未完全斷絕，且其造型仍然具備盛唐之樣式特徵，值得日後進一步的追蹤。

一、中國出土例和外銷情況

　　鉛釉陶器進入到中晚唐期出現了明顯有別於前代的改變，在裝飾技法方面，盛唐三彩常見的模印貼花以及在盤心或枕面壓印陰紋圖案的裝飾技法已漸退出歷史舞臺，代之而起的是在器物表面以人工陰刻圖紋或應用模具進行陽紋印花。於器表飾陰刻圖紋的晚唐三彩見於江蘇省揚州唐代「羅城」遺址出土唐人所謂「雙魚榼」的魚形壺【圖7.15】，不僅於鰭、尾處施陰刻斜直劃紋，還在魚身陰刻表現魚鱗的波狀劃花，[30] 做為盛唐三彩重要產地的河南省鞏義窯址也曾發現類似的鉛釉魚形壺標本【圖7.16】，[31] 其和盛唐三彩雙魚榼【圖7.17】於造型和裝飾等各方面都有所不同。[32]

　　另一方面，1990年代發掘香山居士白居易（772–846）宅邸則出土了陽紋印花白釉綠彩方碟【圖7.18】和綠釉印花四曲碟【圖7.19】。[33] 前者盤心飾多重四出花葉，後者內底飾浮雕摩羯魚和寶珠，器形和陽紋圖樣效果明顯仿自同時代的金銀器，[34] 其作工乃是以預製的仿金銀器式的母模捺壓而成。George Eumorfopoulos舊藏、現歸英國大英博物館（The British Museum）藏的一件同樣在底心飾雙魚的四曲杯【圖7.20】，更於雙魚和杯壁四曲部位所見羽狀飾塗施褐釉，[35] 而活躍於海上的尸羅夫（Siraf）商人居地，同時也是九世紀西亞對東洋最為重要的貿易港尸羅夫（Siraf）也出土了同式三

圖7.15 三彩雙魚榼 高20公分　　　圖7.16 鉛釉魚榼殘片　　　　　　圖7.17 三彩雙魚榼 高15公分
　　　中國江蘇省揚州唐城出土　　　　　　中國河南省鞏義窯址出土　　　　　中國陝西省長安縣南里王村出土

圖7.18 白釉綠彩印方碟 口徑13公分　　　　　圖7.19 綠釉印花四曲碟 口徑16公分
　　　中國河南省洛陽白居易宅邸出土　　　　　　中國河南省洛陽白居易宅邸出土

圖7.20 三彩四曲杯 口徑14公分　　　　　圖7.21 三彩四曲杯 口徑15公分
　　　英國大英博物館（The British Museum）藏　　　伊朗尸羅夫（Siraf）出土

彩四曲杯標本【圖7.21】。[36] 在此應予一提的是，相對於盛唐三彩之所以出土於東北亞韓半島和日本可能是因韓、日等國人赴唐歸國時做為異國土產而攜回，或者是兩國人民以個人為單位所進行極小規模商販行為的結果，中國陶瓷到了晚唐九世紀時則隨著船舶製造技術的發達和蜂擁而至的海商，出現了大規模的陶瓷貿易，於尸羅夫宮殿遺址出土的三彩四曲杯即是晚唐陶瓷外銷活動下的產物，也就是所謂的貿易瓷。一般而言，貿易瓷於性質上屬於可以實用的生活用器，低溫鉛釉陶亦不例外。

東北亞日本也出土了晚唐期三彩鉛釉陶器，如福岡市柏原M遺跡與九世紀長沙窯注壺、越窯注壺以及白瓷唇口碗共伴出土的三彩陽紋印花碟【圖7.22】即為其中著名實例，從伴出的陶器有的墨書「鄉長」，推測該遺跡或是築前國早良郡比伊鄉鄉長的宅邸；[37] 京都市上京區平安宮內遺跡也出土了壓印類似圖紋的綠釉碟，後者與越窯青瓷和邢窯白瓷標本共伴出土。[38] 其次，多彩鉛釉陶標本見於福岡市十郎川遺跡，並且同樣是和越窯系青瓷、長沙窯青瓷以及邢窯系白瓷共出，[39] 此再次說明了九世紀中國外銷陶瓷的主要內容，即無論是東北亞、東南亞或西亞遺址所見晚唐陶瓷多是以越窯、長沙窯和北方白瓷為組合共伴出土，鉛釉陶器只是偶可見到的少數品類。鉛釉三彩之外，日本遺跡亦見白釉綠彩鉛釉陶器，如日本福岡市鴻臚館遺址【圖7.23】、[40] 京都市朱雀第八小學（右京二條三坊二町）遺址等均有出土。[41]

如前所述，東南亞遺址出土晚唐陶瓷也是以越窯、長沙窯和北方白瓷為基本組合，不過，由於自中國南下的貿易船舶經常以廣州為停泊據點，致使東南亞遺址所見晚唐陶瓷還包括部分的廣東窯場青瓷。所見鉛釉陶器數量不多，並且多限於白釉綠彩。一個理所當然的現象是，遺址所在地點和唐人賈耽撰於貞元年間（785–805）之所謂《廣州通海夷道》所提及的船舶停靠據點若非相距不遠，即是有所重疊。如印尼日惹（Jogiakarta）出土了白釉綠彩陶和越窯、長沙窯以及廣東窯系等青釉標本；[42] 泰國南部Ko Kho Khao和Laem Pho遺址的白釉

圖7.22　三彩印花碟標本（a）
　　　　及復原線繪圖（b）
　　　　口徑約16公分
　　　　日本九州福岡市柏原M遺跡出土

綠彩則是和長沙窯彩瓷、越窯青瓷、廣東青瓷、邢窯白瓷、鞏義窯白瓷以及伊斯蘭翡翠釉標本共伴出土，[43] 位於今斯里蘭卡的師子國之曼泰（Mantai）港灣遺跡則見白釉綠彩陶和長沙窯、越窯、邢窯以及伊斯蘭陶器標本【圖7.24】。[44] 尤可注意的是，前述波斯灣著名之東方貿易港尸羅夫也出土了越窯、長沙窯以及白釉綠彩和三彩鉛釉陶器。[45]

眾所周知，尸羅夫系商人是以尸羅夫港為軸心掌控著包括西邊做為伊斯蘭世界經濟文化中心的巴格達（Baghdad），和北側呼羅珊（Khurasan）地區的都城尼什布爾（Nishapur）等地的消費市場。[46] 但因為底格里斯（Tigris）河口及其鄰近海面多為泥沙沖積而成的淺灘，故海船至尸羅夫港之後，其貨物均須改裝至吃水淺的小舟運往巴士拉（Basra）、巴格達等方面，[47] 這也就如九世紀商人蘇萊曼所說的

圖7.23　白釉綠彩殘片
　　　　日本九州福岡市鴻臚館遺址出土

圖7.24　白釉綠彩殘片
　　　　斯里蘭卡曼泰（Mantai）港灣遺跡出土

包括巴士拉、阿曼（Oman）等地的貨物亦須先運到尸羅夫裝貨。[48] 值得一提的是，位於巴格達北邊底格里斯河兩側的九世紀阿拔斯朝（836–892）首都薩馬拉（Samarra）即出土了越窯、邢窯、鞏縣窯、長沙窯、廣東窯和白釉綠彩陶等以及陽紋印花三彩標本【圖7.25】，[49] 後者印花標本與前述日本福岡柏原M遺跡出土的標本相近，也因此被做為日本標本復原時的參考依據。德國柏林國立伊斯蘭藝術博物館（The Museum of Islamic Art）也收藏有同類器形完整的三彩印花碟【圖7.26】。[50] 從薩馬拉遺址出土中國陶瓷種類與尸羅夫港遺址所見陶瓷一致，同時考慮到波斯灣的水文地勢，可以認為薩馬拉遺址出土之中國陶瓷應是自尸羅夫港轉送

圖7.25　三彩印花和白釉綠彩殘片
　　　　伊拉克薩馬拉（Samarra）遺址出土

而來的。不僅如此,包括陶瓷在內的東方物資還經由層層陸運販售至內陸,其中又以呼羅珊地區塔希爾朝(Tahirid,820–872)和薩法爾朝(Saffarid,867–903)首都尼什布爾遺址出土的陶瓷最為人們所熟知。該遺址除出土有越窯青瓷、長沙窯彩瓷、邢窯白瓷和鞏縣窯白瓷之外,亦出土了白釉綠彩陶。[51] 後者白釉綠彩陶當中還包括一件於內底心貼飾模印龍紋的淺缽殘片【圖7.27】,其造型和裝飾特徵既和揚州三元路所出同類標本【圖7.28】完全一致,[52] 也和原本可能擬駛往尸羅夫但卻不幸失事沉沒於印尼海域的九世紀「黑石號」沉船船載作品【圖7.29】極為相近。[53] 從「黑石號」沉船也打撈出造型相近的五花口銀鎏金碗【圖7.30】,可知此式白釉綠彩或白釉綠褐彩碗之器式乃是仿自同時期的金

圖7.26　三彩印花碟　口徑14公分
德國柏林國立伊斯蘭藝術博物館
(The Museum of Islamic Art)藏

圖7.27　白釉綠彩龍紋缽心殘片
高7公分　口徑21公分
伊朗尼什布爾(Nishapur)遺址出土

圖7.28　白釉綠彩龍紋缽　口徑15公分
中國江蘇省揚州出土

圖7.29　白釉綠彩龍紋缽　口徑15公分
黑石號沉船遺物

圖7.30　銀鎏金五花口碗　黑石號沉船遺物

銀器，至於碗心的模印貼花裝飾顯然也是意圖模仿金銀器捶揲工藝的立體效果。

　　儘管西亞地區彩釉裝飾傳統淵遠流長，如西元前六世紀巴比倫城門和牆壁就貼飾有青、褐、黃等三色釉壁磚（同序章圖8），西元前五世紀阿契美尼德王朝（Achaemenid Empire，西元前550–330）的蘇莎（Susa）王宮牆面也貼飾馬賽克拼接式宮廷衛士彩釉壁磚。不過，以波斯東部尼什布爾為中心的所謂伊斯蘭三彩或波斯三彩之樣式作風因酷似唐代多彩鉛釉陶器【圖7.31】，因此兩者之間的影

圖7.31　三彩線刻紋缽　9–10世紀　口徑44公分
日本岡山市立東方美術館藏

響關係遂成為學界議論的話題，亦即主張唐三彩有可能是受到西亞多彩鉛釉陶的啟發，[54] 以及所謂伊斯蘭三彩是受到唐三彩影響才出現等兩種對立的見解。從今日的考古材料看來，唐代多彩鉛釉陶的承襲發展脈絡相對地明確，且出現年代要早於伊斯蘭三彩器，也因此過去三上次男等一度鼓吹所謂伊斯蘭三彩乃是受到唐三彩影響才出現的，惟伊斯蘭三彩所見陰刻線紋則屬當地陶工的創發。[55] 問題是，三上次男等人所謂的唐三彩指的是盛唐期（683–755）的三彩，而西亞地區迄今並無盛唐標本出土之確實案例。另一方面，當三上次男自懷特豪斯（David Whitehouse）的考古發掘報告中得知波斯灣尸羅夫出土中國陶瓷當中除了有長沙窯、越窯青瓷、北方白瓷之外，另見晚唐九世紀同氏所謂唐三彩系印花二彩標本，遂又聲稱波斯的多彩鉛釉陶器可能與此相關，[56] 但語焉不詳。之後不久，矢部良明因考慮到伊斯蘭三彩可能出現於九世紀，進而修正認為伊斯蘭三彩應是受到同一時期晚唐九世紀三彩的影響。[57] 就學界目前的動向看來，謹慎的學者在同意晚唐、五代三彩之於伊斯蘭多彩鉛釉陶之誕生有所作用的同時，並不排除伊斯蘭多彩鉛釉陶有獨自發展出現的可能性，後者如阿拔斯王朝（Abbasid）綠釉黃彩陶器可說是類於三彩的製品。[58] 無論如何，參酌現今考古發掘遺物，前引矢部氏的推論基本上正確無誤。

　　應予留意的是，伊斯蘭三彩經常於器胎進行刻劃裝飾，而若從目前伊斯蘭陶器的編年看來，此類刻線紋彩釉陶約始於十世紀。[59] 考慮到前述伊拉克薩馬拉遺址或估計是航向波斯灣的九世紀「黑石號」沉船均見刻線紋白釉綠彩陶，而盛唐三彩又幾乎未見以線刻技法勾勒具體圖紋的作品，因此我認為正確的說法應該是：伊斯蘭刻線紋彩釉陶器乃是受到晚唐鉛釉陶器的啟示，而以往被視為是當地陶工之創發的陰刻線紋加飾應該也是直接承襲自晚唐鉛釉陶所見陰刻技法。[60] 不僅如此，雅典貝納基博物館（Benaki Museum）也收藏了一件該館

圖7.32　綠釉印花雙魚紋殘片
　　　　希臘雅典貝納基博物館
　　　　（Benaki Museum）藏

認為應屬伊斯蘭陶器的綠釉印花雙魚紋殘片【圖7.32】，[61] 筆者未見實物，但若該館的產地判讀無誤，則其魚紋裝飾母題因和河南省洛陽白居易宅邸遺址（同圖7.19）或鄭州唐墓出土的九世紀鉛釉標本相近，[62] 或可視為是晚唐鉛釉陶影響伊斯蘭三彩陶器的又一例證？不過，我們也應留意晚唐高溫鈣釉加彩瓷的釉彩效果其實和多彩鉛釉陶頗為相近，如湖南省長沙子彈庫唐墓（M9）出土的長沙窯彩

圖7.33　長沙窯彩繪瓷（左）高2公分（中）高5公分（右）高4公分　中國湖南省長沙子彈庫唐墓（M9）出土

圖7.34　白釉綠彩敞口盆　口徑34公分　中國江蘇省揚州出土

圖7.35　多彩折沿盆　9–10世紀　口徑27公分
　　　　希臘雅典貝納基博物館（Benaki Museum）藏

圖7.36　三彩缽　9–10世紀　口徑21公分
　　　　日本私人藏

圖7.37
白釉藍彩碗
口徑約10–11公分
中國河南省鞏義窯窯址出土

繪瓷【圖7.33】[63] 就酷似同一時期多彩鉛釉陶【圖7.34】。[64] 問題是，何者才是埃及法尤姆（Faiyum）地方所燒造之俗稱「埃及三彩」的折沿盆【圖7.35】[65] 所欲模仿的對象？其次，埃及燒造的三彩缽【圖7.36】，[66] 缽內壁以直條紋間隔出四處類似開光的區塊，其缽心以七組七曜聯珠組合成的七曜聯珠紋的排列方式，也和河南省鞏義黃冶窯出土之以六組梅花式聯珠組合而成的梅花式聯珠紋標本【圖7.37】有相似之處，後者從出土層位判斷應屬該窯第三期，相對年代約在684至840年之間。[67]

二、黑石號沉船（*Batu Hitam Shipwreck*）中的白釉綠彩陶器

　　1998年，距離印尼勿里洞島（Belitung Island）岸邊不及兩哩，深度僅十餘公尺的海底偶然發現大量的陶瓷等遺物，勘查結果確認是屬於沉船遺留。由於該沉船可能是因撞擊西北一百五十公尺處的一塊黑色大礁岩而失事沉沒，因此主持勘查作業人員遂將之命名為「黑石號」（*Batu Hitam*）。「黑石號」沉船遺物當中包括一件器外壁在入窯燒造前陰刻「寶曆二年七月十六日」字銘的長沙窯釉下彩繪碗，而同一器式的長沙窯碗於沉船遺留計有數萬件之多，因此估計沉船的年代應是在晚唐寶曆二年（826）或之後不久。

　　「黑石號」沉船的鉛釉陶器總數近兩百件，當中除了少數幾件單色綠釉之外，其餘均屬白釉綠彩製品。白釉綠彩陶之器胎燒結程度不一，多數作品胎質略顯粗鬆呈灰白或偏紅色調，但部分作品【圖7.38】瓷化程度較高近似所謂的炻器。後者有可能是於素燒後的瓷胎施罩低溫鉛釉入窯二次燒成，可稱為瓷胎鉛釉。除了少數作品於白釉上施加綠、黃等兩種釉彩之外，多數作品均於器胎施掛白化妝土而後罩以低溫透明釉，釉上再加飾綠彩斑紋或以淡綠色釉遍塗器身【圖7.39】，後者就外觀而言，亦可稱為綠釉陶。

圖7.38　白釉綠彩碟　口徑16公分
黑石號沉船遺物

圖7.39　綠釉杯（a）及背底（b）　高6公分　黑石號沉船遺物

圖7.40　白釉綠彩蓋罐　高39公分
黑石號沉船遺物

圖7.41
白釉綠彩蓋盒（a）及
蓋盒側面線繪圖（b）
蓋面紋樣線繪圖（c）
口徑39公分
黑石號沉船遺物

圖7.42　白釉綠彩杯（a）及背底（b）
和杯把雲頭形印花局部（c）
口徑10公分
黑石號沉船遺物

圖7.43　白釉綠彩碟　口徑16公分
黑石號沉船遺物

　　沉船白釉綠彩陶器形種類包括有帶把注壺、穿帶壺、蓋罐【圖7.40】、蓋盒【圖
7.41】、杯【圖7.42】、盤、碟【圖7.43】、碗、缽、盆【圖7.44】和三足盂【圖7.45】等，

圖7.44　白釉綠彩敞口盆　口徑33公分
　　　　黑石號沉船遺物
　　　　a. 外底　b. 內底三支釘痕

圖7.45　三足盂（a）及線繪圖（b）　黑石號沉船遺物

圖7.46　綠釉注壺　高20公分
　　　　黑石號沉船遺物

有的器類還可再區分為若干式，造型頗為多樣，幾乎網羅了目前考古所見晚唐白釉綠彩陶的常見器式，甚至存在部分以往所未知的器形。其次，沉船白釉綠彩陶的裝飾亦有可觀之處，除了模印貼花之外，還有陰刻劃花或貼塑等較為罕見的裝飾手法。本文在此擬參酌中國遺址出土的可資相互比對的標本，再次檢證沉船同類作品的可能所屬時代，進而擇要說明沉船所出部分罕見的器式和裝飾題材。

　　就目前中國的考古資料看來，帶把注壺是白釉綠彩等陶瓷相對常見的器形之一，故可提供判斷沉船同式注壺年代的參考依據。沉船帶流注壺計有二式：I式【圖7.46】是於器肩一側置上斂下豐的管形短流，肩另側頸肩之間設泥條雙股式弧形把，整體施罩綠釉；II式白釉綠

圖7.47
白釉綠彩注壺（a）
及線繪圖（b）
高32公分
黑石號沉船遺物

圖7.48　白瓷注壺　高8公分
　　　　中國河南省偃師唐大中元年
　　　　（847）穆悰墓出土

彩注壺【圖7.47】的壺身和呈喇叭式的頸部造型雖和Ⅰ式注壺一致，但係於壺口和壺肩處置獅形把，注流呈龍首狀，且於器肩把和注之間安雙股式半環形縱繫。與Ⅰ式壺造型一致的白釉綠彩注壺曾見於河南省安陽薛家莊唐墓，[68] 從該墓伴出有具九世紀造型特徵的白瓷璧足碗，同時與碗配套使用的花瓣卷沿白瓷托盤也和河北省臨城大中十年（856）劉府君墓出土品造型一致，[69] 可知薛家莊唐墓的年代應在晚唐時期。

　　另一方面，經正式公布的中國考古發掘資料雖未能見到和沉船Ⅱ式獅把龍首流注壺同形制的白釉綠彩作品，但可確認數例同為獅形把，但注流不加飾龍首的壺身造型與Ⅱ式壺相近之白瓷注壺，其中一件小注壺出土於河北省定窯窯址晚唐堆積層，[70] 河南省偃師杏園大中元年（847）穆悰墓亦見出土【圖7.48】，[71] 其相對年代均和沉船越窯、長沙窯等作品所顯示的時代相近。此外，沉船所見綠釉三足盂（同圖7.45），盂蓋置寶珠形鈕，其造型、釉色特徵和河南省偃師元和九年（814）鄭紹方墓出土作品，[72] 以及河北省邢台市太和五年（831）康氏夫人墓所見蓋已佚失的報告書所謂綠釉水盂一致。[73]

　　除了中國北方地區墓葬或遺址之外，晚唐時期的白釉綠彩陶以江蘇省揚州的出土數量最多，標本的造型和裝飾也和沉船同類作品最為相似，如1970年代發掘揚州唐城遺址所獲四花口圈足碟就與沉船作品【圖7.49】造型一致。[74] 其次，沉船白釉黃、綠彩四花口鉢碗當中包括一式於花口下方外壁飾凹槽，內壁相對處起稜，同時又在碗心貼飾模印陽紋趕珠龍之洋溢

（左）圖7.49　白釉綠彩四花口碟　黑石號沉船遺物
（右）圖7.50　白釉綠彩盤　口徑26公分　中國江蘇省揚州出土

圖7.51　白釉綠彩盤　黑石號沉船遺物

著金屬器皿要素的華麗作品（同圖7.29），也曾出土於江蘇省揚州唐代遺跡（同圖7.28）。特別是近年揚州唐代建築基址發掘出土的敞口折沿白釉綠彩大盆（同圖7.34），[75] 或造型較為特殊呈敞口寬平折沿式樣的白釉綠斑點飾大盤【圖7.50】，[76] 其器式也和沉船同類作品【圖7.51；同圖7.44】相符。應予一提的是，揚州該建築基址另伴出了九世紀前期的越窯青瓷劃花四方碟等作品，此亦再次說明了該類白釉綠彩陶的大體年代。另外，沉船所見白釉綠彩多採用支釘支撐正燒的技法，故如折沿大盆盆心留有三只對稱的細小支燒痕（同圖7.44：b），有趣的是在該盆外底杯還可見到三叉形支燒窯具的痕跡（同圖7.44：a）。

沉船所見各式白釉綠彩杯也是一群饒富趣味的作品。其中一類是以敞口、斜弧壁、折腰的杯身為基本的器形，有的於杯身下方置圈足，杯上方口沿部位另設一泥條雙股式環形把，把上另安如意雲頭形印花鋬（同圖7.42：b），鋬上印花紋飾和把的造型與陝西省南里王村一三二號唐墓出土的低溫三彩釉小注壺肩腹所安帶鋬把手完全一致，[77] 應屬同一窯場所生產。其次，安徽省淮北市濉溪縣柳孜運河遺跡和山西省長治市南街爐坊巷遺址均出土了和「黑石號」作品頗為類似的於白釉上施加綠、褐二彩的彩釉陶盆。[78] 不過，最引人留意的杯式，無疑是在上述圈足杯下方置喇叭形足的高足杯了。該類杯可大致區分為二型：I型杯身下方置竹節式柄，杯內心貼飾龍或魚【圖7.52】，II型杯杯心鏤小孔，上方分別貼飾龜、水鴨【圖7.53】或魚【圖7.54】等捏塑，杯外壁貼塑泥條狀中空管，管口外折略高於杯口，管下方順沿杯身下腹黏接於高足上方一側，並與杯心鏤孔相通，故可由管口直接吸飲杯內的液體，構思極為巧妙。類似構造的吸飲杯以往極為少見，但法國吉美博物館（Musée Guimet）

圖7.52　白釉綠彩杯（a）及線繪圖（b）
高13公分　黑石號沉船遺物

圖7.53　白釉綠彩杯　高10公分　黑石號沉船遺物

圖7.55　綠釉杯
法國巴黎吉美博物館
（Musée Guimet）藏

圖7.54　白釉綠彩杯（a）及線繪圖（b）
高9公分　黑石號沉船遺物

則收藏一件造型構思相同且於杯心貼塑水鴨的綠釉陶杯【圖7.55】。[79] 其次，江蘇省揚州教育
學院出土的被定為唐代鞏縣窯綠釉陶的所謂吸水杯，[80] 恐怕亦屬同一器式，可惜因報告書未
能揭載圖版，詳情不明。宋代范成大《桂海虞衡志》曾提到名為鼻飲杯的陶器，是於「桮碗
旁植一小管若餅觜，以鼻就管吸酒漿，暑以飲水，云水自鼻入咽，快不可言」，[81] 其設計構思

圖7.56
綠釉碟（a）
及碟心刻紋線繪圖（b）
口徑16公分
黑石號沉船遺物

圖7.57
白釉綠彩盤（a）及盤心刻紋線繪圖（b）
口徑24公分　黑石號沉船遺物

與沉船白釉綠彩陶如出一轍，故可做為白釉綠彩
吸飲杯使用方式的參考。至於盞外壁與盞心相通
的細管，則有可能是唐人段成式《酉陽雜俎》所
載「以簪刺葉，令與柄通，屈莖上輪菌如象鼻，
傳吸之，名為碧筩杯」之意，而盞心所貼飾的
魚、鴨、龜也是與主題相呼應的裝飾。[82]

　　在裝飾方面，沉船所見白釉綠彩四花口碟，
既有另於碟心陰刻花葉、雲紋和蜂等組合紋樣
（同圖7.43），也有的是在碟內面陰刻複線菱形
邊框，框內飾幾何紋飾，外框四邊角加飾花葉
【圖7.56】，而這類菱形花葉紋樣也同樣出現在沉船的另一件敞口寬平沿白釉綠彩大盤【圖
7.57】。就目前中國境內出土的中晚唐時期鉛釉陶器的裝飾技法而言，以模印貼花或陽紋印
花較為常見，河南省洛陽東都履道坊白居易故宅遺址（同圖7.18、7.19）或鄭州西郊唐墓
（M1）出土的白釉綠彩印花碟，[83] 或三彩印花摩羯魚花口杯[84] 即為其例。至於在器表陰刻紋
樣的作品則極為少見，經正式報導的考古實例，除了陝西省耀州窯窯址出土標本之外，[85] 另
有安徽省巢湖會昌二年（842）伍府君墓的綠釉殘片，[86] 以及山東省益都或江蘇省揚州等地出
土的三彩魚形穿帶壺（同圖7.15）等少數作品。[87] 然而「黑石號」沉船卻存在多件飾陰刻劃
花的白釉綠彩陶，並且重覆出現於菱形邊框四角刻劃朵花這種與中國傳統紋樣大異其趣的構
圖。從前引沉船一件直徑近三九公分，器體碩大的蓋盒（同圖7.41）盒面正中菱形輪廓線邊
角飾蓮花，並有朵雲紋陪襯一事可知，菱形花葉紋飾本身在細部上是有多種的變形，似乎也
可任意地與其他單位紋樣進行組合。最引人注目的以菱形花葉為主要紋飾的白釉綠彩陶，無
疑是一件通高逾一公尺的超大型把壺【圖7.58】。把壺主體是由狀似膽瓶的長頸和球圓腹所
構成，頸上置外敞的瓣口，正中兩側微內凹形成前方的注口，腹底扁圓算珠形飾下方置喇叭

式高足，口沿和肩部安斷面呈品字形的泥條三股式把，上端一股泥條頂端飾蛇首，張嘴吐舌朝向壺口。另外，沉船亦發現一件綠釉帶榫龍首【圖7.59】，龍首尺寸與插榫大體可與把壺的瓣口扣合，但是否確實屬於該把壺壺蓋部件？還難遽下斷言。不過，從河北省蔚縣榆潤唐墓出土的同樣於口沿至肩部位安泥條三股式把的長頸瓣口瓶（同圖7.8）帶有鳳首瓶蓋一事看來，[88] 不排除前述「黑石號」沉船的帶把壺原亦配有鳳首或龍首蓋，其整體造型很容易讓人聯想到日本法隆寺傳世的可能是白鳳時代七世紀的鍍金、銀銅水瓶【圖7.60】。無論如何，在線刻紋飾襯托之下，使得該巨型把壺愈顯華麗，其既於瓣口和壺肩飾雲頭紋，頸下方部位和高足分別刻劃仰覆蓮瓣，足上方扁圓珠上飾唐草紋，但最為突出的則是

圖7.59
綠釉帶榫龍首
黑石號沉船遺物

圖7.58　綠釉把壺　黑石號沉船遺物

圖7.60
鍍金、銀銅水瓶線繪圖（a）
及瓶首局部（b）
7世紀　日本法隆寺傳世品

上、下方以弦紋區隔出的壺身腹正中
部位的菱形花葉紋樣，其不僅於把手
下方和壺身兩側刻劃這類菱形花葉，
餘下空間更以上、下弦紋為邊界滿飾
由菱形正中剖開的三角形花葉紋，致
使整體畫面繽紛中帶著秩序感。菱形
花葉紋飾是白釉綠彩陶作坊工匠有意
突顯的圖紋一事，還可在沉船中的廣
口、卷沿、豐肩綠釉罐【圖7.61】得
以窺見得知。按該綠釉大罐上的綠釉
幾乎斑剝殆盡，且因受水浸泡，器表
呈暗褐色調，但從個別部位殘留的綠
釉，同時考慮到罐的器形與同沉船的
白釉綠彩蓋罐（同圖7.40）一致等推
測，該大罐原先可能亦施白釉綠彩，

圖7.61
綠釉廣口罐（a）
及罐上紋飾線繪圖（b）
高38公分　黑石號沉船遺物

並且配置有寶珠鈕蓋，參酌河北省晚唐墓經常是以一件安寶珠形鈕蓋的綠釉帶座罐（同圖
7.6）和另一件帶把或無把的綠釉長頸瓶成組出現（同圖7.7、7.8），不排除「黑石號」沉船
該大口罐原應配有蓋和臺座，並且是和同樣飾有菱形花葉紋樣的大型把壺（同圖7.58）配套
使用。無論如何，該罐罐身兩側飾菱形花葉紋，其間夾飾龍紋，龍首造型和前述疑為把壺壺
蓋的綠釉龍頭帶榫構件一致，而龍背頸和龍口前方的寶珠形飾物也見於揚州出土的白釉綠彩
四花口碗碗心模印貼飾上的龍紋。本文不厭其煩地強調白釉綠彩上的菱形花葉飾，是因為該
類構圖於中國工藝品上極少見到，然而卻是伊斯蘭陶器【圖7.62】常見的裝飾圖紋。[89] 不僅
如此，為數有限的裝飾有菱形花葉紋的中國工藝品之年代亦多集中於九世紀，其包括了湖南

（左）圖7.62
伊斯蘭白釉藍彩陶器
英國維多利亞與亞伯特美術館
（Victoria and Albert Museum）藏

（右）圖7.63
長沙窯釉下彩繪碗
中國湖南省長沙窯窯址出土

圖7.64　綠釉印花托盤（a）及線繪圖（b）口徑19公分　中國河北省石家莊井陘礦區唐墓（M1）出土

圖7.65　白釉藍彩殘片　中國江蘇省揚州出土

圖7.66　白釉藍彩碟（俯視局部）口徑23公分
黑石號沉船遺物

圖7.67　白釉綠彩盤
伊拉克薩馬拉（Samarra）遺址出土

省長沙窯作品上的彩繪【圖7.63】、[90] 同省郴州市唐墓出土的滑石盒蓋刻飾，[91] 和河北省石家莊井陘礦區白彪村晚唐墓（M1）的鉛綠釉印花托盤【圖7.64】、[92] 邢窯白瓷盤[93] 以及揚州出土的唐代青花瓷上的鈷藍彩飾【圖7.65】。[94] 過去馮先銘曾提示，揚州唐代青花瓷上的該類圖紋或有可能是波斯人在揚州所繪製，[95] 雖然我們無從檢驗馮氏該一突發奇想的論點是否正確？但此一洋溢著異國趣味的構圖無疑應予留意。特別是「黑石號」沉船所見的三件青花瓷也均是以菱形花葉紋做為裝飾的母題【圖7.66】，若結合長沙窯和白釉綠彩陶的貿易瓷性質，似乎透露了該類圖紋主要是和外銷的工藝品有關。就此而言，前述白釉綠彩把壺把手上方的蛇首雕飾或許也是出於類似的考慮？但卷沿大罐菱形花葉和龍紋的組合布局則又說明了中國傳統圖紋與新興紋樣的融合。

　　事實上，前述伊拉克薩馬拉遺址即出土了在盤心刻劃菱形花葉紋飾的寬平沿白釉綠彩大盤【圖7.67】。[96] 薩馬拉是阿拔斯朝（Abbasid）伊斯蘭教教主（Al-Mu'tasim）在836年於巴格達北方一百餘公里底格里斯河畔所建立的都城，該遺址至十世紀末期仍未完全廢棄，但主要是繁榮於建都以來至繼任教主（Al-Mu'tamid）在883年遷

圖7.68　白瓷注壺　高20公分　中國北京故宮博物院藏

都回巴格達為止的近五十年間。遺址於本世紀初由德國考古隊進行了科學的發掘，出土了數量龐大的波斯陶器和中國陶瓷，後者除了有越窯青瓷、邢窯系白瓷等之外，另包括部分低溫鉛釉系統的三彩印花紋陶、綠釉陶和白釉綠彩陶等標本。儘管伊斯蘭釉陶和中國釉陶殘片有時不易明確區分，但報告者則經由胎釉外觀的仔細比較，大致成功地將兩者予以區隔，特別是被歸入中國製品的一件綠釉殘片上更墨書庫非克（Cufic）體「SIN」，即意味「中國」的銘文；白釉綠彩陶則見到可能是表示器種的阿拉伯文墨書。[97] 就我所掌握的資料看來，學界除了對遺址所出少數作品持有異議之外，一般都接受、承襲報告書對於陶瓷的產地歸類。也就是說，學界一方面都同意包括伊拉克薩馬拉或江蘇省揚州在內遺址出土的白釉綠彩陶是來自中國所生產，但對於前述薩馬拉遺址出土的口沿造型前所未見且裝飾刻劃菱形花葉紋樣的白釉綠彩大盤的產地，若非不置可否，[98] 即認為是屬於伊斯蘭陶器，[99] 關於這點，個人相對幸運地能從「黑石號」沉船的近兩百件標本之器形和胎釉的相互比較，深具信心地認為，數十年前薩馬拉遺址的發掘者兼報告書執筆者Friedrich Sarre將該刻劃有菱形花葉紋樣的白釉綠彩盤視為中國製品的判斷是正確無誤的。然而，問題是包括刻劃花紋作品在內的白釉綠彩陶瓷究竟是中國何處窯場所生產？自Friedrich Sarre中國製品說之後，大致上還有河南說、[100] 河南鞏縣或陝西耀州說、[101] 河南或湖南長沙說、[102] 河南或陝西且不排除南方窯說、[103] 江蘇省揚州鄰近窯場說[104] 以及鞏義窯說等見解，[105] 當中又以河南省鞏義窯的說法最為常見。

　　但是，我們應該留意「黑石號」沉船白釉綠彩陶造型有的和邢窯白瓷有共通之處，如前引獸把龍首注壺（同圖7.47）就和美國弗利爾美術館（The Freer Gallery of Art）[106] 或中國北京故宮博物院藏邢窯系白瓷【圖7.68】造型相近。[107] 其次，邢窯內丘窯址中唐時期的深腹碗、卷口碗之器形亦見於沉船白釉綠彩陶【圖7.69】，[108] 而沉船的直口弧壁璧足碗之器式不僅和邢窯窯址標本頗為近似，[109] 同時

圖7.69　白釉綠彩碗　口徑11公分
黑石號沉船遺物

其璧足【圖7.70】外牆邊沿斜削一周形成稜面，內牆沿鏇削銳利，足著地處留下數處修整時的不規則刀痕等之底足成形技法也和邢窯系白瓷璧足常見的外觀特徵基本一致。特別是沉船中的一件以支釘支燒的綠釉裹足滿釉花口碗【圖7.71】，外底心釉下刻有「盈」字銘記，而目前所知帶有「盈」款的陶瓷均屬邢窯製品，其絕大多數為白瓷，偶見黃釉標本。[110]「盈」款白瓷當中亦見與「黑石號」沉船「盈」款綠釉碗器式相近的五花口碗【圖7.72】。[111]基於標本器形、成形技法以及「盈」字刻銘，個人曾經建議：與其將「黑石號」沉船的白釉綠彩陶器視為河南省鞏義窯產品，倒不如優先思考河北省地區窯場，也就是由邢窯所燒造的可能性。特別是「黑石號」沉船的白釉綠彩陶還包括一件同樣是在施釉入窯燒造之前於圈足底鐫刻「進奉」字銘的折沿盤【圖7.73】，考慮到宋人歐陽修《新唐書》載邢州鉅鹿郡土貢磁器，由於其土貢的年代是在長慶四年（824）或稍後，故不排除裝載有寶曆二年（826）長沙窯紀年瓷的「黑石號」沉船中的

圖7.70　白釉綠彩碗所見玉璧足　黑石號沉船遺物

a

b

盈

c

圖7.71
綠釉「盈」款花口碗（a）
及背底（b）和
款記線繪圖（c）
口徑19公分
黑石號沉船遺物

a

b

圖7.72
邢窯白瓷「盈」款花口碗（a）及背底（b）
口徑11公分（引自趙慶鋼等，《千年邢窯》）

圖7.73　白釉綠彩「進奉」銘盤
口徑23公分　黑石號沉船遺物
a. 背底　b.「進奉」銘局部　c.「進奉」銘線繪圖

圖7.74
綠釉吸杯殘件及線繪圖
高10公分
中國河南省鞏義窯址出土

「進奉」銘白釉綠彩陶，可能即長慶年間的貢品之一。[112]

　　就在筆者提出「黑石號」沉船白釉綠彩陶可能來自邢窯的翌年，即2003年由河南省文物考古研究所和中國文物研究所聯合組成的考古隊對鞏義窯窯址進行了發掘，其成果除了獲得多式的白釉綠彩注壺等標本之外，還出土了與前述「黑石號」沉船「鼻吸杯」造型構思一致的白釉綠彩殘件【圖7.74】。[113] 依據參與此次窯址調查的劉蘭華的報導，則鞏義窯白釉綠彩吸杯造型雖與「黑石號」沉船同類作品近似，但兩者之間仍有差異，比如說沉船標本胎釉薄且呈色淺淡，造型明快銳利，鞏義黃冶窯標本則是胎體厚重，釉色濃郁，造型略顯渾圓，遂認為沉船白釉綠彩並非鞏義窯製品。[114] 不過，劉氏的該一看法於近年已有改變，即集中出土於第三五號探方第九和第十層的鉛釉吸杯胎體其實有白、黃、與磚紅三類，白胎燒結度最高，黃白胎次之，磚紅胎最低，似是認為「黑石號」沉船所見吸杯屬鞏義窯瓷化程度較高的白胎類，故其結論是「窯址出土的同類標本也為黑石號所出同類產品解決了產地與來源問題」。[115] 不僅如此，李寶平和武德（Nigel Wood）等人針對沉船八件白釉綠彩標本和鞏義窯、邢窯和耀州窯的微量

圖7.75　白釉綠彩和白瓷花口碗　黑石號沉船遺物

分析測試，也表明沉船白釉綠彩陶是由鞏義窯所生產。[116] 那麼，「黑石號」沉船白釉綠彩陶的產地果真因此而水落石出嗎？看來未必如此地單純，因為沉船所見近兩百件的白釉綠彩陶有可能來自河南省鞏義窯和河北省邢窯等複數窯場。鞏義窯製品有較多跡象可尋，比如說四花口大碗之造型特徵及圈足璇修特徵因酷似沉船伴出的鞏義窯白瓷花口碗【圖7.75】，應屬同一窯口製品。

　　暫且不論「黑石號」沉船部分白釉綠彩的器形特徵或圈足璇修手法和邢窯白瓷的相似性，以及「盈」款陶瓷目前僅見於邢窯陶瓷的這個事實。應予留意的是，河北省臨城縣文物保管所於近年徵集到的《唐故趙府君夫人墓誌》【圖7.76】誌文所涉及到的可能和邢窯有關的瓷器進奉機構。從誌文得知，墓主是趙希玩夫人彭城劉氏，大中二年（848）卒歿，翌年葬於縣城西北五里原。有三子，長子公誼，仲子公佐，季子公素，後者也就是三子趙公素「食糧進奉瓷窯院」，亦即任職於進奉瓷窯院。或許是考慮到墓誌徵集所在地臨城縣是邢窯窯場所在地之一，報告者因此推測所謂「進奉瓷窯院」的設置地點有可能是在當時邢州州治所在地即今日的邢台市，或邢窯主要產地的內丘或臨城縣。[117] 如前所述，「黑石號」沉船白釉綠彩陶當中即見一件底刻「進奉」的折沿盤（同圖7.73），陸明華等遂主張該「進奉」銘白釉

圖7.76　《唐故趙府君夫人墓誌》拓本及「進奉瓷窯院」局部

圖7.77 「大盈」款白瓷殘片及款記拓本
中國河北省邢窯窯址採集

綠彩器即邢窯「進奉瓷窯院」為朝廷提供的御用陶瓷；另外，據說與該徵集而來之趙府君夫人墓誌同墓伴出的還有一件底刻「盈」款的白瓷鳳首小壺。[118] 設若趙府君夫人墓確實伴出「盈」款白瓷，則誌文所見「進奉瓷窯院」所供奉御用的陶瓷當更有可能包括邢窯製品。

　　就窯址出土或採集的標本而言，河南省鞏義窯和河北省邢窯的白釉綠彩於外觀上頗有相近之處，這就說明了縱使是相異窯場的陶工卻仍然保有共通的時代範式。就此而言，前述於杯外壁貼塑條形中空管的「吸杯」之製作也不會是單一窯場的專利，甚至晚迄遼寧省朝陽遼太平六年（1026）耿知新墓也出土了相同構造的白瓷吸杯。[119] 「黑石號」沉船中包括白釉綠彩在內的鉛釉陶器極有可能來自複數的窯場，只是學界對於鞏義窯、邢窯或沉船白釉綠彩陶標本的掌握程度本來就因人而異，以致往往出現研究者

白說自話而旁人卻又無法評估其內容正確性的尷尬場面。不過，本文至少有義務結合文獻相關記載，針對前述陰刻「盈」、「進奉」字銘的綠釉或白釉綠彩陶器做一必要的說明。按唐代自開元年間（713–741）以來即設有「大盈」、「瓊林」兩個內藏庫供帝王宴私賞賜之用，前者主要收納錢帛綾絹諸物，後者收納有金銀錫器、綾錦器皿等雜物，除了各地土貢諸物之外，亦有地方官大舉搜刮民間財貨以進奉之名遂天子之私。[120] 因此，「黑石號」沉船鉛釉陶所見「盈」字銘刻，極有可能是表示貢奉至「大盈」內庫的貢瓷，[121] 這從近年邢窯窯址屢次採集到陰刻「大盈」的白瓷標本【圖7.77】[122] 可以得到證實。至於「進奉」銘則如前述可能是「進奉瓷窯院」的供御陶瓷。依據「黑石號」沉船殘骸的船體形狀、構造方式和建材種類等之分析考察，則沉船船體應是在阿拉伯或印度所建造，船身木料來自印度，同時船體構件連接不用鐵釘而是採用穿孔縫合的建造方式，也和中國傳統的船體構造大異其趣。[123] 唐末劉恂《嶺表錄異》提到「賈人船不用鐵釘，只使桄榔鬚繫縛，以橄欖糖泥之，糖乾甚堅，入水如漆也」，[124] 指的正是這類形態的船舶。這種於舷板穿孔，以椰子殼纖維搓製成的繩索繫縛船板，再充填樹脂或魚油使之牢固的所謂縫合船（Sewn-Plank Ship），早在西元前後已出現於印度洋西海域，而九世紀中期的伊斯蘭文獻則強調指出縫合船是尸羅夫船工擅長建造的構造特殊的船舶，九至十世紀尸羅夫和蘇哈拉（Suhar）是縫合船的製造中心。[125] 這樣看來，

「黑石號」沉船不僅有可能是由尸羅夫船工所建造，同時也不排除船東即是活躍於當時海上貿易圈的尸羅夫系商人。問題是，尸羅夫商人要如何取得唐帝國的宮廷用瓷？如前所述，裝載有寶曆二年（826）紀年長沙窯瓷的「黑石號」沉船中的「進奉」銘白釉綠彩陶，可能即長慶四年（824）或稍後的貢品之一。而文獻不乏唐代波斯、大食使節來華進獻的記錄，[126] 但《資治通鑑》所載長慶四年（824）九月有波斯人李蘇沙進獻沉香亭材予敬宗修葺宮室，則可確定是乘船由海路而來，[127] 「黑石號」所屬波斯商賈或許亦如李蘇沙般在進獻方物的同時，經由皇帝賞賜或與朝廷指派的「宮市使」進行交易等多種途徑，[128] 獲致原本收納於大盈內庫中的器物，這從中國出土的「盈」款陶瓷並不限於宮廷遺跡出土一事亦可窺知其同時具有的商品性質。無論如何，從伊拉克薩馬拉遺跡出土之白釉綠彩陶或綠釉陶均只發現於教主大宮殿或後宮房舍，可知這類彩釉陶器頗受伊斯蘭教主的青睞。[129] 其次，十一世紀波斯歷史學家貝伊哈齊（Bayhaqi，995–1077）記述哈里發哈崙（Caliph Harun，786–806）在位期間，呼羅珊總督阿里·本·愛薛（Ali B. Isa）曾向巴格達的哈里發貢獻了兩千件精美的日用瓷器，其中包括二十件（俄文本譯二百件）哈里發宮廷也從沒見過的「中國天子御用的瓷器」（Chīnī Faghfūrī）。[130] 雖然該陶瓷製品的具體面貌已不得而知，但「盈」和「進奉」銘陶瓷正是唐代皇帝的御用陶瓷之一。

另一齣
遼領域出土鉛釉陶器再觀察

就如唐末至五代時期的青瓷、白瓷等高溫釉瓷般，低溫鉛釉陶在此一期間也處於持續和緩發展的階段，並未因改朝換代而出現樣式上的斷層，五代至北宋初期陶瓷的器式亦有類似平順發展的現象，也因此過去長谷部樂爾試圖以十世紀陶瓷樣式論來掌握晚唐、五代至北宋初期陶瓷器的變遷；[1] 1970年代矢部良明有關唐、五代陶瓷的一系列著述也是在此一樣式認知論上所做的考論。[2] 包括王陵在內的十世紀高階墓葬出土鉛釉陶器一事時有所聞，如廣東省廣州市南漢襄皇帝劉隱（卒於911）德陵的綠釉帶繫罐，[3] 或四川省成都前蜀光天元年（918）高祖王建陵的綠釉燈臺，[4] 即是做為實用器的鉛釉陶被攜入高階墓葬的案例。後者王建墓石床前方伴出的五花口金銀胎漆碟【圖8.1】之器形和裝飾，與前述（參見第六章第一節「韓半島出土唐三彩」）伊拉克薩馬拉（Samarra）遺址或日本福岡柏原M遺跡出土的三彩印花盤標本一致。由於薩馬拉和柏原M遺跡三彩印花標本乃是和九世紀越窯青瓷、邢窯白瓷或長沙窯等共伴出土，設若王建墓金銀胎漆碟並非傳世古物，則可再次檢驗得知，五代前期工藝品的樣式作風幾乎全面承襲延續自晚唐樣式。

有關十世紀鉛釉陶器的課題不少，其中包括遼領域出土的鉛釉陶器是否均為遼窯燒製這一基礎卻又關鍵的課題。遼代自太祖耶律阿保機建國（907）至天祚帝耶律延禧保大五年（1125）亡，共歷二百一十九年，而學界對於遼窯燒造鉛釉陶及所謂「遼三彩」的出現時期則存在著不同的看法。比如說，內蒙古赤峰遼會同五年（942）耶律羽之墓出土口頸部位已失的綠釉貼花穿帶壺【圖8.2】，就被報告書視為是「遼三彩之雛形」的遼窯產品。[5] 問題是，同屬鉛釉但貼花更為立體的綠釉陶其實常見於內蒙古和林格爾一帶晚唐或晚唐至五代墓出土的長頸瓶【圖8.3】和所謂帶座罐，[6] 而這類在器身多飾模印貼花的綠釉長頸瓶和陶帶座罐則又常見於河北省西部晚唐墓。儘管目前仍缺乏窯址標本的佐證，不過本文傾向其有可

圖8.1　銀胎漆碟線繪圖　口徑15公分
中國四川省前蜀光天元年（918）
王建陵出土

圖8.2 綠釉貼花穿帶壺殘件 高30公分
中國內蒙古赤峰遼會同五年
（942）耶律羽之墓出土

能來自河北地區窯場一事已如前所述（參見第七章「中晚唐時期的鉛釉陶器」）。

另外，我們應該注意到耶律羽之墓出土的器身飾七瓜稜、口部呈外敞缽形的黑陶帶頸壺【圖8.4】，[7]其既和內蒙古科爾沁左翼後旗呼斯淖這座報告書認為是契丹建國之前，即唐代晚期墓出土的六瓣瓜稜長頸陶壺器形相近，而呼斯淖墓伴出的報告書所稱之黃釉或青黃釉盤口壺之器式[8]也和耶律羽之墓出土的定窯柿釉壺【圖8.5】有類似之處。[9]從報告書揭示的圖版結合內文對於作品所做的描述，如青黃釉盤口壺乃是於陶胎上施滿釉，釉帶開片，且以支釘支燒而成等特徵均符合鉛釉陶的胎釉和燒造特點，故可認為應屬鉛釉陶器。科爾沁左翼後旗呼斯淖墓是否確如報告書執筆者所推測可上溯唐代晚期？當然還有討論的空間，但從伴出的其他遺物看來，其極可能屬十世紀前中期遼代早期墓葬。如該墓所見瓜稜長頸壺之器形近於遼寧省阜新南皂力營子遼墓同式作品（M1），[10]後者伴出的白瓷折沿大口罐因和遼應曆九年（959）駙馬贈衛王墓白瓷罐相近，[11]知其相對年代約在十世紀中期。不僅如此，科爾沁左翼後旗墓出土的方鼻式鐵馬鐙也見於前引駙馬贈衛王墓、[12]以及海力板墓等早期遼墓，[13]此一年代觀亦符合劉未或今野春樹的遼墓編年，即兩墓的年代約在十世紀前中期。[14]換言之，出土鉛黃釉盤口壺的內蒙古科爾沁左翼後旗呼斯淖墓的年代約在十世紀前中期，由於內蒙古赤峰遼會同五年（942）耶律

圖8.3 綠釉貼花長頸瓶 高76公分
中國內蒙古呼和浩特市和林格
爾縣土城子出土

圖8.4 黑陶帶頸壺 高32公分
中國內蒙古赤峰遼會同五年
（942）耶律羽之墓出土

圖8.5 柿釉帶頸壺 高32公分
中國內蒙古赤峰遼會同五年
（942）耶律羽之墓出土

羽之墓可見與其器式相近的定窯柿釉壺,並伴出從裝飾作風推測應是由漢地輸入的鉛綠釉貼花穿帶壺(同圖8.2),看來呼斯淖墓的鉛黃釉盤口壺恐非遼窯製品。雖然,著名的陝西省乾陵唐神龍二年(706)永泰公主墓的鉛綠釉瓶,[15] 或浙江省江山唐天寶三年(744)墓出土的高溫褐釉四繫罐【圖8.6】之器身造型與前引耶律羽之墓定窯柿釉壺有相似之處,[16] 但因年代相距過遠,目前並無證據顯示其間是否有關。不過,設若此類壺式非遼窯的創發,則由漢地所輸入的包括鉛釉陶在內的施釉陶瓷之器式,往往成為遼地工匠製作陶器時模仿的對象,致使耶律羽之墓同時出土了相近器式的遼窯黑陶壺(同圖8.4)和來自河北省定窯的柿釉壺(同圖8.5)。

圖8.6　褐釉四繫罐　高27公分
　　　　中國浙江省江山唐天寶三年
　　　　(744)墓出土

經由內蒙古和林格爾土城子遼墓出土的鉛褐釉盤口長頸穿帶壺【圖8.7】,[17] 可以復原前引耶律羽之墓出土口頸部位已失的綠釉穿帶壺(同圖8.2)的原型。土城子褐釉穿帶壺因出自遼墓,故屬遼窯的說法甚囂塵上,不過部分學者早已狐疑遼窯之說而認為可能是由河北區域窯場所輸入的產品;[18] 其器身以陰刻、戳印的方式組合而成的菱形花葉圖紋,顯然也是由晚唐九世紀陶瓷常見的菱形花葉飾發展而來的。其實,土城子遼墓還伴出一件綠釉褐彩鸚鵡形注壺【圖8.8】。同型式的鉛釉注壺曾見於河北省定縣北宋太平興國二年(977)靜志寺塔基【圖8.9】、[19] 河南省鄭州市東西大街【圖8.10】,[20] 以及印尼爪哇井里汶(Cirebon)港北邊發現的相對年代約於十世紀後期至十一世紀初的井里汶沉船(*Cirebon Cargo*)。[21]

圖8.7　褐釉長頸穿帶壺　高33公分
　　　　中國內蒙古和林格爾縣土城
　　　　子遼墓出土

儘管以往多數學者圍於土城子遼墓出土例而將包括靜志寺塔基在內的鉛釉鸚鵡形注壺全都視為遼窯製品,但早在1970年代矢部良明就已指出其可能屬河北區域窯場所燒製,[22] 此一說法經1990年代宿白再次提出之後,[23] 中國學界亦漸改弦易轍,咸信其係來自河北省定窯一帶窯場所製造。[24] 從胎釉和刻劃花作風結合前述鄭州和井里汶沉船發現例,可以判定鉛釉鸚鵡形注壺應非遼窯製品。問題是複數的製品是否來自單一瓷窯所燒製?其中是否確實包括定

（左）圖8.8　　綠釉褐彩鸚鵡形注壺　高20公分　中國內蒙古和林格爾縣土城子遼墓出土
（中）圖8.9　　褐釉鸚鵡形注壺　高16公分　中國河北省定縣北宋太平興國二年（977）靜志寺塔基出土
（右）圖8.10　鸚鵡形注壺殘件　中國河南省鄭州市東西大街出土

圖8.11　「杜家」銘綠釉軍持（a）
　　　　及銘文局部（b）
　　　　高24公分
　　　　中國北京密雲冶仙塔塔基出土

窯？此均有待實證。另外，相對年代約在十世紀後期至十一世紀初的北京密雲冶仙塔塔基出土的綠釉軍持【圖8.11】，器身貼飾聯珠式瓔珞，和耶律羽之綠釉穿帶壺有同工之趣，其注流下方陰刻「杜家」，[25] 也容易讓人想起上海博物館藏著名的「杜家花枕」銘鉛釉絞胎象嵌頭枕【圖8.12】。[26] 可能是中原地區瓷窯所燒造的河南省新密市（密縣）法海寺帶北宋咸平元年（998）紀年的著名三彩舍利匣【圖8.13】匣身正面所見圈形內心外飾芒點的戳印紋，[27] 彷彿「杜家花枕」枕壁或鄭州市東西大街出土鸚鵡形注壺頸身部位的印紋飾。由於河南省密縣窯窯址曾出土類似的戳印紋標本，范冬青因此推測上述花枕和舍利匣或為該窯產品。[28]

　　截至目前，內蒙古巴林右旗南山窯、[29] 赤峰市缸瓦窯[30] 以及北京龍泉務窯[31] 等遼境窯場都燒造有俗稱「遼三

圖8.12　「杜家花枕」銘鉛釉絞胎象嵌枕　口徑21公分　中國上海博物館藏

彩」的多彩鉛釉陶器。然而遼三彩的起始年代同樣令人困惑。以紀年墓資料為例，北京遼慶
曆八年（958）趙德鈞及其妻种氏墓已出土三彩殘片，[32]不過常見的以捺壓成形的印花三彩陶
器不僅不見於遼代早中期墓葬，並且集中於十一世紀後半遼代晚期墓。基於以上考古發掘資
料，學界一般傾向遼三彩多屬遼代後期產品，[33]至於十世紀中期趙德鈞夫婦墓的三彩標本則被
視為是燕雲十六州尚未入遼版圖之前由中原所輸入，非遼代製品。[34]在此應予說明的是，上
述遼後期墓葬所見三彩陶器的器形和施釉作風彼此均極接近，即多數作品先在器胎塗抹白色
化妝泥而後施罩褐、綠、白等三色釉，器形則以模具捺壓成形的同時作出陽紋圖樣的各式盤
碟【圖8.14】居多，如果結合墓葬相對年代，則此一群作風相近的三彩陶器無疑是出現於遼
代晚期；赤峰缸瓦窯是此類三彩製品的主力窯場，北京龍泉務窯則直接於胎上施釉，無白化
妝。問題是，遼代早中期墓葬出土的多彩鉛釉陶是否亦屬遼窯製品？換言之，集中見於遼代
晚期的所謂「遼三彩」到底應將之理解為遼窯多
彩鉛釉的初現階段製品抑或只是遼窯多彩鉛釉陶
燒造史上晚期製品的時代樣式？

有關遼代早中期墓葬出土的加彩鉛釉陶，可
大致區分為三彩和白釉綠彩等兩群製品。其中，
三彩製品極少見到，但可以內蒙古敖漢旗博物
館藏之三彩印花飛鳥紋盤【圖8.15】為例做一說
明。[35]其和遼代晚期三彩印花盤的不同處，除了
在於印紋飾是採用陽紋印具於器坯捺壓個別圖紋
邊廓，還在於以白釉為地並在各單位圖紋上施抹
其他色釉，從其印壓紋飾邊廓的裝飾技法和母題

圖8.13　北宋咸平元年（998）銘三彩舍利匣
　　　　高47公分　中國河南省新密市法海寺出土

圖8.14　三彩盤　口徑26公分
　　　　中國內蒙古赤峰寧城縣榆林鄉小劉仗子林
　　　　遼墓（M2、M4）出土

圖8.15　三彩印花鳥紋盤　口徑32公分
　　　　中國內蒙古敖漢旗貝子府鎮驛馬吐遼墓出土

而言，很容易讓人聯想到河南省鞏義開元十六年（728）潘權夫婦墓出土的盛唐三彩鳥紋盤【圖8.16】，[36]所以可說是一件瀰漫著中原古風的製品。其次，由於該印花盤是和具有十世紀後期至十一世紀初期造型特徵的「官」款白瓷注壺共伴出土，參酌目前所見「官」款白瓷紀年下限見於遼寧省開泰九年（1020）耿延毅夫婦墓，[37]可知其相對年代亦約在十世紀後期至十一世紀初期。事實上，首先為文披露該三彩印花盤的長谷部樂爾，也是基於上述考量並指出其器形具遼窯產品特徵而主張其屬十世紀末至十一世紀初期的早期遼三彩。[38]儘管該三彩印花鳥紋盤的稚拙氛圍和胎質特徵透露出其確有可能為遼窯燒造的製品，可惜目前仍乏可予確證的考古資料。設若其確為遼窯所產，則可說明遼代多彩鉛釉陶於遼代早期業已生產，如此一來，遼代晚期所見被今日學界視為典型遼三彩、常見於各展覽會場和圖錄的多彩鉛釉陶器，就只能是遼三彩生產史上的一個階段性產品罷了。

　　遼墓所見白釉綠彩以皮囊式提梁壺和折沿盆最為常見，前者【圖8.17】多於壺身仿皮條或皮條釘釦貼飾上塗施綠彩，後者則是於器胎施白化妝，而後以陰刻【圖8.18】或剔花手法【圖8.19】進行圖紋裝飾再重點式塗抹綠彩，也有以圓規為輔助工具刻劃出圈文或多重同心圓的作品【圖8.20】。從目前的資料看來，白釉綠彩陶器多出土於十一世紀前半遼代中期墓葬，如遼寧省彰武縣大沙力士墓（沙M1）、[39]同省法庫葉茂台墓（M23）【圖8.21】，[40]或內蒙古巴林右旗查干壩墓（M11）、[41]赤峰阿旗罕蘇木蘇木朝克圖山北萬金山墓（M1）[42]等相對年代約在十一世紀前半的遼墓均曾出土。另外，遼開泰四年（1015）

圖8.16　三彩印花鳥紋盤
　　　　中國河南省鞏義市唐開元十六年
　　　　（728）潘權夫婦墓出土

圖8.17　白釉綠彩皮囊式壺　高34公分
　　　　中國內蒙古赤峰遼開泰四年（1015）
　　　　耶律元寧墓出土

圖8.18　白釉綠彩盆　口徑27公分
　　　　日本出光美術館藏

圖8.19　白釉綠彩剔花盆
　　　　中國內蒙古翁牛特旗文物管理局藏

圖8.20　白釉綠彩盆　口徑34公分
　　　　中國內蒙古敖漢旗博物館藏

圖8.21　白釉綠彩陶盆　口徑36公分
　　　　中國遼寧省法庫葉茂台遼墓
　　　　（M23）出土

耶律羽之孫、耶律甘露子耶律元寧墓也出土了白釉綠彩魚紋盆【圖8.22】。[43] 彭善國曾經指出此類白釉綠彩盆相對集中出土於內蒙古赤峰東北部及遼寧省西北部，[44] 本文擬補充提示的是，白釉綠彩盆和白釉綠彩皮囊式提梁壺經常同墓共伴出土，如前引葉茂台墓（M23）、干墻墓（M11）或朝克圖山北萬金山墓（M1）等均為其例。至於產地，以往有依其胎釉特徵推測認為是赤峰缸瓦窯的製品，[45] 不過，近年於內蒙古阿魯科爾沁旗寶山村（原東沙布爾台鄉）小南溝窯址曾採集到白釉綠彩皮囊式提梁壺標本，以及內壁陰刻魚紋據說原施有白釉綠彩的陶盆殘片【圖8.23】。[46] 這樣看來，由遼窯所燒造的多彩鉛釉陶器，可能包括了相

圖8.22　白釉綠彩盆
　　　　中國內蒙古赤峰遼開泰四年
　　　　（1015）耶律元寧墓出土

圖8.23　陰刻魚紋殘片
　　　　中國內蒙古阿魯科爾沁旗寶山村
　　　　小南溝窯址出土

對年代約於遼代早中期的印花三彩（同圖8.15），中期偏後階段的陰刻紋樣白釉綠彩（同圖8.19～8.22），以及初現於十一世紀中期遼代晚期墓葬的三彩器，後者又以模印成形的各式盤碟、套盒【圖8.24】或硯臺最為常見，遼寧省錦西縣西孤山遼太安五年（1089）蕭孝忠墓的三彩方碟【圖8.25】即為典型的作例。[47] 應予一提的是，此類三彩四方花口碟的原型來自十一世紀前期定窯或遼窯仿金銀器式的高溫白瓷碟【圖8.26】，所以可以說是遼代陶工以低溫鉛釉來模仿前階段高溫釉瓷的摹古作品。

　　一旦提起遼代的陰刻線紋多彩鉛釉陶器，很自然地會讓人聯想到伊斯蘭釉下陰刻三彩製品（同圖7.31）。後者刻線紋彩釉陶約始於十世紀，雖然年代更早的安那托利亞（Anatolia）、敘利亞等東地中海區域所謂「拜占庭釉陶」亦見陰刻線紋裝飾，但若結合作品的器式或裝飾布局構思，可以認為有時被稱為「波斯三彩」的伊斯蘭三彩的陰刻加飾有較大可能是受到如「黑石號」沉船（*Batu Hitam Shipwreck*）所見販售到中近東市場之晚唐線刻白釉綠彩或三彩鉛釉陶的啟示。問題是，遼代陰刻彩釉陶器到底是承襲了晚唐刻線紋鉛釉陶的傳統？還是受到伊斯蘭陶器等工藝品的啟發？抑或兼具唐代和西域兩造的因素，即採用晚唐鉛釉陶器釉下刻紋的技法而施予伊斯蘭風裝飾圖紋？另外，耶律元寧（1015）等遼墓出土的白釉剔花綠彩製品（同圖8.19、8.21、8.22）其於深色胎上施白化妝而後剔除紋樣之外地紋再施罩透明鉛釉及綠彩的裝飾工序和構思，既和伊朗西北部所謂「Garrus Wares」（Gabri wares）等鉛釉陶【圖8.27】相近，[48] 也和中國北方磁州窯系製品有共通之處，其間的影響關係有必要一併予以留意。

　　歷史學者早已指出，光是《遼史》一書所載自遼天贊二年（923）至咸雍四年（1068），來自

圖8.24　三彩套盒　口徑15公分
中國內蒙古翁牛特旗解放營子出土

圖8.25　遼三彩方碟　口徑13公分
中國遼寧省錦西縣遼太安五年（1089）
蕭孝忠墓出土

圖8.26　白瓷方碟　口徑12公分　日本私人藏

西域伊斯蘭諸國的貢使即有二十次之多，其中包括三次大食國遣使進貢。此處大食所指迄無定說，但可能候選則包括統領中亞和伊朗地區的薩曼王朝、中亞東部喀喇汗王朝、都城於今阿富汗東南部加茲尼的伽色尼王朝，甚至阿拔斯王朝。[49] 就遼墓考古而言，內蒙古奈曼旗遼開泰七年（1018）陳國公主及駙馬墓既見鏨刻阿拉伯銘文的銅盆，並伴出了伊斯蘭刻花玻璃紙槌瓶，[50] 而前述相對年代與陳國公主墓大抵相近，燒造於十一世紀前期的陰刻線畫白釉綠彩或三彩陶盆，其紋樣裝飾氛圍則頗有伊斯蘭風。

例如內蒙古遼開泰四年（1015）耶律元寧墓出土的彩釉陶盆（同圖8.22），盆心雙重圈內飾並列的三魚，外圈等距置多重山形紋，山形紋之間填以花葉，其設計構思和十至十二世紀埃及素燒陶水壺所配置之經常裝飾著各式伊斯蘭紋樣的鏤空陶濾板（filter）【圖8.28】有共通之處。[51] 其次，阿魯科爾沁旗雙勝鎮范家屯三彩陶盆【圖8.29】[52] 的葉紋飾布局亦略似九至十世紀白釉藍彩伊斯蘭陶器【圖8.30】。[53] 如果說，紋樣布局的相似性尚不足以說明遼窯製品和伊斯蘭工藝品圖紋之間的影響關係，以下可列舉構成圖紋時所採行的實際操作技法再次想像兩者或屬同源。以內蒙古敖漢旗博物館藏白釉綠彩陶盆（同圖8.20）為例，盆心所見重圈幾何紋樣乃是以圓規為工

圖8.27　白剔花缽　12–13世紀　口徑23公分
伊朗出土

圖8.28　埃及素燒鏤空濾板
10–12世紀　口徑7公分
The Bouvier Collection藏

具陰刻內外雙重圈，並以外圈為基點等距刻劃六只圓圈，進而在陰刻的區塊內交錯塗施不同色釉。從遼寧省法庫葉茂台遼墓（M23）（同圖8.21）或阿魯科爾沁旗先鋒鄉新林村遼墓三彩釉陶盆【圖8.31】、[54] 朝克圖東山遼墓（M4）白釉綠彩陶盆【圖8.32】盆心亦見類似的多重圈紋構圖，[55] 不難得知以圓規製作幾何重圈是十一世紀前期遼代白釉綠彩或三彩陶常用的裝飾技法之一。雖然以圓規在陶瓷器胎刻劃圈紋之事例於中國至少可上溯戰國時期（西元前

（左）圖8.29
三彩線刻葉紋盆線繪圖
口徑20公分
中國內蒙古阿魯科爾沁旗
雙勝鎮范家屯遼墓出土

（右）圖8.30
白釉藍彩陶　9–10世紀
口徑20公分
傳伊朗蘇莎（Susa）出土

475–221），河南省北齊武平七年（576）李雲墓青釉帶
繫罐罐肩的重圈紋也是以圓規刻劃的著名實例，[56] 但構圖
不若遼窯製品變化繽紛。相對於遼代彩釉陶之利用多重
圈紋組合成複雜中帶秩序感的幾何圖紋似乎未見於唐、
宋時代陶瓷，敘利亞八至九世紀釉陶【圖8.33】則見與遼
代釉陶構思一致的重圈紋，[57] 後者於各圓心加飾團花形飾
的作法也和前引阿魯科爾沁旗遼墓三彩盆（同圖8.31）於
圓心等部位施以點彩的構思異曲而同工。考慮到遼墓屢
次出土伊斯蘭文物，河北省宣化遼墓甚至可見推測是由
中亞傳入的黃道十二宮星圖，本文認為遼代彩釉陶所見
此類幾何式裝飾圖紋很可能是受到伊斯蘭工藝品紋樣的
啟發。

　　最後，可以一提的是遼領域出土鉛釉陶的年代跨幅
頗長，其中包括部分以往被視為遼窯但實屬金、元時
期的作品。如遼寧省博物館藏所謂遼三彩劃花瓶【圖

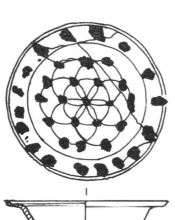

圖8.31
三彩釉陶盆線繪圖　口徑24公分
中國內蒙古阿魯科爾沁旗
先鋒鄉遼墓出土

圖8.32　白釉綠彩盆線繪圖　口徑32公分
中國內蒙古阿魯科爾沁旗
朝克圖東山遼墓（M4）出土

圖8.33
綠釉陶缽（a）
及外底（b）
8–9世紀　口徑12公分
敘利亞出土

圖8.34　三彩劃花瓶　金至元　高20公分
　　　　中國遼寧省博物館藏

圖8.35　景德鎮青白瓷筒瓶　宋　高20公分
　　　　日本出光美術館藏

8.34】，[58] 其劃花紋樣和器形特徵既與遼窯標本格格不入，相對地卻更近於金、元時期三彩製品。[59] 其次，從該類筒形瓶的器式看來，有可能是仿自南方瓷窯特別是江西省景德鎮的青白瓷筒瓶【圖8.35】，[60] 除了四川省遂寧窖藏、郫縣窖藏、浙江省杭州市恭聖仁烈皇后宅邸等遺址之外，日本福岡縣首羅山遺跡亦見同類青白瓷標本，[61] 是宋、元時期流行的器類之一，[62] 以至成為金元時期北方鉛釉陶的模仿對象。

註釋

序章　施釉陶器的誕生

1. 友部直，〈エジプトのファイアンス〉，收入深井晉司編，《世界陶磁全集》，第20冊・世界（一）・古代オリエント（東京：小學館，1985），頁128；P. B. Vandiver, "Egyptian Faience," *Ceramics and Civilization*, vol. 3 (Ohio: American Ceramic Society, 1986), pp. 19–34, fig. 1; A. Lucas, *Ancient Egyptian Materials and Industries* (London: Edward Arnold, 1962 [fourth edition]), p. 155. 另外，據說近年於敘利亞Tell el-Kerkh遺跡之相當於西元前6000至5700年的層位出土了施加青釉的白胎珠飾（參見佐佐木達夫，〈西アジアの陶磁〉，收入東洋陶磁學會編，《東洋陶磁學會三十周年記念：東洋陶磁史——その研究の現在》〔東京：東洋陶磁學會，2002〕，頁304），但詳情尚待確認。

2. 佐佐木達夫，〈西アジアの陶器と彩釉タイル〉，《金澤大學考古學紀要》，第20號（1993），頁111。

3. 橫濱ユーラシア文化館，《古代エジプト：青の秘寶ファイアンス》（橫濱：橫濱ユーラシア文化館，2011），頁11–12。

4. 清水芳裕，《古代窯業技術の研究》（京都：柳原出版株式會社，2010），頁79–80；山花京子，〈「ファイアンス」とは？——定義と分類に關する現狀と展望：エジプトとインダスを例として〉，《西アジア考古學》，第6號（2005），頁123–134。

5. 友部直，前引〈エジプトのファイアンス〉，頁129。

6. 山花京子，〈天理參考館所藏古代エジプトのファアンス製品について——分析結果とその歷史的解釋〉，《天理參考館報》，第25號（2012），頁95–96。

7. 參見松島英子，〈古バビロン時代から中期アッシリア時代〉，收入田邊勝美等編，《世界美術大全集》，第16卷・西アジア（東京：小學館，2000），頁81。

8. A. Leo Oppenheim, "The Cuneiform Tablets with Instructions for Glassmakers," in A. Leo Oppenheim, Robert H. Brill, Dan Barag, and Axel von Saldern eds., *Glass and Glassmaking in Ancient Mesopotamia: An Edition of the Cuneiform Texts which Contain Instructions for Glassmakers with a Catalogue of Surviving Objects* (New York: Corning Museum of Glass Monograghs, 1970), vol. 3, pp. 22 101. 此參見Joan Aruz, Kim Benzel, and Jean M. Evans eds., *Beyond Babylon: Art, Trade, and Diplomacy in the Second Millennium B. C.* (New York: Metropolitan Museum of Art; New Haven: Yale University Press, 2008), p. 421.

9. C. J. Gadd & R. C. Thompson, "A Middle-Babylonian Chemical Text," *Iraq*, vol. 3, part 1 (1936), pp. 87–96; 由水常雄，《ガラスの道》（東京：德間書店，1973），頁33–36。

10. E. Cooper, *A History of Pottery* (London: Longman, 1972), p. 106, 此參見深井晉司，《ペルシアの古陶器》（京都：淡交社，1980），頁177–178。

11. 北京大學震旦古文明研究中心，《強國玉器》（北京：文物出版社，2010），BZM9：52；彭子成等，〈對寶雞強國墓地出土料器的初步認識〉，收入盧連成等，《寶雞強國墓地》（北京：文物出版社，1988），頁648–650。

12. 干福熹，〈中國古代玻璃的化學成分演變及製造技術的起源〉，收入同氏等編，《中國古代玻璃技術的發展》（上海：上海科學技術出版社，2005），頁220–221。

13. 馬清林等，〈中國戰國時期八稜柱費昂斯製品成分及結構研究〉，《中國國家博物館館刊》，2012年12

期，頁112–132。

14. R. Koldewey, *The Excavations at Babylon, Macmillan* (London: Macmillan and Co., 1914)，此參見清水芳裕，前引《古代窯業技術の研究》，頁88。

15. 谷一尚，〈新バビロンニアの釉藥陶器〉，收入深井晉司編，前引《世界陶磁全集》，第20冊・世界（一）・古代オリエント，頁242。

16. 魯曉珂等，〈二里頭遺址出土白陶、印紋陶和原始瓷的研究〉，《考古》，2012年10期，頁89–96。

17. 河南省文物考古研究所，《鄭州商城 ── 1953～1985考古發掘報告書》（北京：文物出版社，2001），下冊，彩版13之2、3、4。

18. 廖根深，〈中國商代印紋陶、原始瓷燒造地區的探討〉，《考古》，1993年10期，頁940，主張其產地均位於長江流域南方地區。相對地，安金槐等則主張安陽殷墟或洛陽西周墓出土「原始瓷器」的產地應是在北方地區（參見安金槐，〈試論洛陽西周墓出土的原始瓷器〉，收入同氏，《安金槐考古文集》〔鄭州：中州古籍出版社，1999〕，頁324–329）。飯島武次也認為洛陽地區西周墓出土的高溫灰釉器可能是華北黃河中流域的製品，是殷遺民移住洛陽的產物（參見同氏，〈洛陽附近出土的西周時代灰釉陶器的研究〉，《駒澤大學文學部研究紀要》，第60號〔2002〕，頁13–33）。

19. 岡村秀典，〈灰陶釉（原始瓷）器起源論〉，《日中文化研究》，第7號（1995），頁91–98；森達也，〈中國、青瓷ものがたり（5）── 原始青瓷の問題點（2）〉，《陶說》，第583號（2001），頁90–93。

20. 羅宏傑等，〈北方出土原始瓷燒造地區的研究〉，《硅酸鹽學報》，24卷3期（1996），頁297–301。

21. 張福康等，〈中國歷代低溫色釉的研究〉，《硅酸鹽學報》，8卷1期（1980），頁14。

第一章　中國鉛釉陶起源問題

1. 中國硅酸鹽學會編，《中國陶瓷史》（北京：文物出版社，1982），頁114。

2. 李知宴，〈漢代釉陶的起源和特點〉，《考古與文物》，1984年2期，頁94。

3. 目前所知這類小罐計四件，分別收藏於大英博物館（Mrs. Walter Sedgwick Collection）、波士頓美術館（The Hoyt Collection）、納爾遜美術館和東京國立博物館。其簡要的討論可參見弓場紀知，〈中國における鉛釉陶器の發生〉，《出光美術館紀要》，第4號（1998），頁21–36。

4. 梅原末治，〈玻璃質で被ふた中國の古陶〉，《大和文華》，第15號（1954），頁8–13。

5. Jan Foutein, *Oriental Ceramics*, vol. 10 (Tokyo: Kodansha, 1980), pp. 172–173吳同的解說, pl. 65; 以及 Nigel Wood and Ian Freeston，〈「玻璃漿料」裝飾戰國陶罐的初步檢測〉，收入郭景坤主編，《古陶瓷科學技術3：1995年古陶瓷科學技術國際討論會論文集》（上海：上海科學技術文獻出版社，1997），頁21。

6. *Kaikodo Journal* (懷古堂), XIX (2001), pp. 220–223; Regina Krahl, *Chinese Ceramics from the Meiyintang Collection*, vol. 3, no. 1 (London: Paradou Writing Ltd., 2006), pp. 122–123.

7. 李彩霞，〈濟源西窯頭村M10出土陶塑器物賞析〉，《中原文物》，2010年4期，彩版一之2。

8. 梅原末治，前引〈玻璃質で被ふた中國の古陶〉，頁9。另弓場紀知，前引〈中國における鉛釉陶器的發生〉，頁26宣稱納爾遜美術館和大英博物館藏品傳出土於洛陽金村、東京博物館藏品傳出土於安徽省壽縣，對此本文不予採信。

9. Regina Krahl, *op. cit.*, p. 77.

10. 陳國禎編，《越窯青瓷精品五百件》（杭州：西泠印社，2007），上冊，頁1。

11. 南京博物院等，《鴻山越墓出土禮器》（北京：文物出版社，2007），圖131–133。

12. 南京博物院等，前引《鴻山越墓出土樂器》，圖5。

13. 南京博物院等，前引《鴻山越墓出土玉器》，圖6。

14. 干福熹等，〈中國古代釉陶的特點及早期釉陶〉，收入王龍根等編，《古陶瓷科學技術8：2012年古陶瓷科學技術國際討論會論文集》（會議資料），頁13。

15. 長谷部樂爾編，《中國美術》，第5卷・陶磁（東京：講談社，1973），圖4及頁216同氏的解說。

16. 上海市文物保管委員會（張明華），〈上海青浦縣金山墳遺址試掘〉，《考古》，1989年7期，頁589所附陳士萍，〈青浦縣金山墳遺址二件陶罐的鑑定〉及圖版壹之1、2。

17. 甘肅省文物考古研究所（周廣濟等），〈2006年度甘肅張家川回族自治縣馬家塬戰國墓地發掘簡報〉，《文物》，2008年9期，頁12，圖19。另外，有關戰國時期鉛釉陶器新出資料另可參見謝明良，〈中國初期鉛釉陶器新資料〉，《故宮文物月刊》，第309期（2008年12月），頁28–37。

18. 早期秦文化聯合考古隊（謝焱等），〈張家川馬家塬戰國墓地2010–2011年發掘簡報〉，《文物》，2012年8期，頁14，圖28。

19. 在馬家塬第一九號墓（M19）尚未發表之前，我曾以為同墓地第一號墓（M1）出土的釉陶杯或屬玻璃，見謝明良，〈中國早期鉛釉陶器〉，收入顏娟英主編，《中國史新論 —— 美術考古分冊》（臺北：中央研究院、聯經出版事業股份有限公司，2010），頁61。

20. 王輝認為，釉陶杯「器形和風格在國內罕見，似乎有外來文化影響的因素，但其上的七圈紋飾中紫色部分經檢測為漢紫，說明國產的可能性很大」，主張作品或屬中國製品。見同氏，〈張家川馬家塬墓地相關問題初探〉，《文物》，2009年10期，頁74。另外，類似器式但並無聯珠飾的深腹帶足彩釉陶杯於伊朗亞塞拜疆（Azerbaijan）地區亦可見到，後者出土層位的相對年代在西元前1000–800年之間（參見深井晉司編，《世界陶磁全集》，第20冊・世界〔一〕・古代オリエント〔東京：小學館，1985〕，頁92及頁93，圖77）。不過，馬家塬釉陶杯的正確產地仍有待日後的查證來解決。

21. Eileen Hau-ling Lam, "The Possible Origins of the Jade Stem Beaker in China," *Arts Asiatiques*, no. 67 (2012), p. 40.

22. 水野清一，〈綠釉陶について〉，收入同氏編，《世界陶磁全集》，第8冊・中國上代篇（東京：河出書房，1955），頁237。

23. 李敏生，〈先秦用鉛的歷史概況〉，《文物》，1984年10期，頁84–89。

24. 干福熹，〈中國古代玻璃的化學成分演變及製造技術的起源〉，收入同氏等編，《中國古代玻璃技術的發展》（上海：上海科學技術出版社，2005），頁225。

25. 楊伯達，〈關於我國古玻璃史研究的幾個問題〉，《文物》，1979年5期，頁76。不過，干福熹認為春秋末至戰國早期（西元前500–350）長江流域出土的含鹼鈣矽酸鹽玻璃經化學成分分析，部分樣品玻璃中含氧化鉛（PbO）與西方古玻璃成分不同，進而主張其或為中國所自製，參見同氏等編，前引〈中國古代玻璃的化學成分演變及製造技術的起源〉，頁222–223。

26. 張福康等，前引〈中國歷代低溫色釉的研究〉，頁12。

27. 后德俊，〈談我國古代玻璃的幾個問題〉，收入干福熹編，《中國古玻璃研究：1984年北京國際玻璃學術討論會論文集》（北京：中國建築工業出版社，1986），頁60；何堂坤，〈關於我國古代玻璃技術起源問題的淺見〉，《中國文物報》，1996年4月28日第3版；〈再談我國古代玻璃的技術淵源〉，《中國文物報》，1997年4月6日第3版；李青會，〈中國古代玻璃物品的化學成分匯編〉，收入干福熹等編，前引《中國古代玻璃技術的發展》，頁281–326。

28. 水野清一，前引〈綠釉陶について〉，頁237–238。

29. 佐藤雅彥，〈オリエント 中國における三彩陶の系譜〉，《東洋陶磁》，第1號（1973–1974），頁13。

30. 三上次男，《陶器講座》，第5冊・中國I・古代（東京：雄山閣，1982），頁238–239。

31. C. J. Gadd & R. C. Thompson, "A Middle-Babylonian Chemical Text," *Iraq*, vol. 3, part 1 (1936), pp. 87–96; 由水常雄，《ガラスの道》（東京：德間書店，1973），頁37。

32. 梅原末治，《增訂洛陽金村古墓聚英》（京都：同朋社，1984），頁21–22及圖版18。

33. 安徽省文物考古研究所等，《巢湖漢墓》（北京：文物出版社，200），彩版52之3。

34. 彭卿雲編，《中國文物精華大全》，青銅卷（臺北：臺灣商務印書館，1994），頁245，編號0877。

35. 林巳奈夫，《春秋戰國時代青銅器の研究 ── 殷周青銅器綜覽三》（東京：吉川弘文館，1989），頁122。

36. 由水常雄，前引《ガラスの道》，頁37–38。

37. R. L. Hobson, *Chinese Pottery and Porcelain: Pottery and Early Wares* (London: Funk and Wagnalls Company, 1915), vol. 1, p. 9; 中尾萬三，《西域系支那古陶磁の考察》（大連：陶雅會，1925），頁41–42；C. G. Seligman & H. C. Beck, "Far Eastern Glass: Some Western Origin," *Bulletin of the Museum of Far Eastern Antiquities, Stockholm*, vol. 10 (1938), pp. 1–50; 王仲殊，《漢代考古學概說》（北京：中華書局，1984），頁77。

38. John W. Wayes, *Handbook of Mediterranean Roman Pottery* (London: British Museum, 1997), pp. 64–66.

39. Berthold Laufer, *The Beginnings of Porcelain in China* (Chicago: Field Museum of Natural History, 1917), p. 126.

40. 廣西文物考古研究所（熊昭明等），〈廣西合浦寮尾東漢三國墓發掘報告〉，《考古學報》，2012年4期，圖版12。相關討論參見黃珊，〈從廣西寮尾東漢墓出土陶壺看漢王朝與帕提亞王朝的海上交通〉，收入吳春明主編，《海洋遺產與考古》（北京：科學出版社，2012），頁219–229；黃珊等，〈廣西合浦縣寮尾東漢墓出土青綠釉陶壺研究〉，《考古》，2013年8期，頁87–96。

41. 趙春燕，〈廣西合浦寮尾東漢墓出土釉陶壺殘片檢測〉，《考古學報》，2012年4期，頁539–544。

42. 深井晉司，〈スーサ出土の彩釉煉瓦斷片にみられる彩釉の技法とその化學的分析について〉，原載《日本オリエント學會創立二十五周年記念オリエント學論叢》，後收入同氏，《ペルシア古美術研究》，第2卷（東京：吉川弘文館，1980），頁52–58。不過，近來學界多傾向於將統治巴比倫的凱塞特人王朝之年代訂定於西元前十五至十二世紀，即巴比倫第一王朝於西元前1595年為赫悌人所滅，凱塞特族由山岳地帶漸次統轄了巴比倫。此參見松島英子，〈古バビロン時代から中期アッシリア時代〉，收入田邊勝美等編，《世界美術大全集》，第16卷・西アジア（東京：小學館，2000），頁81。

43. Robert J. Charleston，〈ローマの陶器〉，收入Robert M. Cook等編，《西洋陶磁大觀》，第2卷・ギリシア・ローマ（東京：講談社，1979），頁22–23。

44. 臨沂市博物館（沈毅），〈山東臨沂金雀山周氏墓群發掘簡報〉，《文物》，1984年11期，頁50，圖37之黃釉壺和鼎。

45. 鄭洪春，〈陝西新安機磚廠漢初積炭墓發掘報告〉，《考古與文物》，1990年4期，頁52，圖22之2。

46. 森達也，〈中國における鉛釉陶の展開〉，收入愛知縣陶磁資料館編，《陶器が語る來世の理想鄉：中國古代の暮らしと夢 ── 建築・人・動物》（愛知縣：愛知縣陶磁資料館，2005），頁120。

47. 程林泉等，〈西漢陳請士墓發掘簡報〉，原載《考古與文物》，1992年6期，頁13–19，後收入西安市文物保護考古研究所編，《西安龍首原漢墓》（西安：西北大學出版社，1999），頁166–178（一七〇號墓）。另外，依據岡村秀典的銅鏡分期，同墓出土的同圈彩畫鏡屬漢鏡二期，其年代約於西元前二世紀後半，參見同氏，《三角緣神獸鏡の時代》（東京：吉川弘文館，1999），頁17。

48. 巽淳一郎，〈北魏時期の釉陶器生產の特質〉，收入坪井清足先生の卒壽をお祝いする會編，《坪井清足

先生卒壽記念論文集 —— 埋文行政と研究のはざまで》（奈良：坪井清足先生の卒壽をお祝いする會，2010），上冊，頁432。

49. 楊哲峰，〈試論兩漢時期低溫鉛釉陶的地域拓展 —— 以漢墓出土資料為中心〉，收入北京市大葆台西漢墓博物館編，《漢代文明國際學術研討會論文集》（北京：北京燕山出版社，2009），頁412–413。

50. 韓保全等，〈西安北部棗園漢墓發掘簡報〉，《考古與文物》，1991年4期，頁16，圖8之10（M19出土）。

51. 韓保全等，前引〈西安北部棗園漢墓發掘簡報〉，頁22，圖10之37（M19出土）。

52. 韓保全等，〈西安北部棗園漢墓第二次發掘簡報〉，《考古與文物》，1992年5期，頁14，圖8之22（M7出土）；張達宏等，〈西安北部龍首村軍幹所漢墓發掘簡報〉，《考古與文物》，1992年6期，頁25，圖6之12（M13出土）。

53. 韓保全等，前引〈西安北部棗園漢墓第二次發掘簡報〉，頁14，圖8之5（M5出土）。

54. 陳彥堂，〈兩漢時期的濟源及其陶器 —— 濟源漢代陶器圖說之一〉，《華夏考古》，2000年1期，封內彩圖3。

55. 李彩霞，前引〈濟源西窯頭村M10出土陶塑器物賞析〉，頁101。

56. 水野清一，前引〈綠釉陶について〉，頁235曾經引用N. C. Debevoise關於釉的歷史的論述（參見*Bulletin of American Ceramic Society*, vol. 13 [1934]），指出安息時代（西元前171–後226）仍未出現鉛釉陶。其次，日本亦曾針對流傳於該國的部分安息釉陶進行化驗，亦未發現鉛釉製品，此參見深井晉司等，《ペルシア美術史》（東京：吉川弘文館，1983），頁106。有趣的是，R. Girshman甚至認為安息時代晚期出現的銅發色的蘇打綠釉是受到漢代陶器的影響，參見同氏（岡谷公二譯），《古代イランの美術》，第2冊（東京：新潮社，1966），頁112。

57. 岡崎敬，〈南海をつうずる初期の東西交渉〉，原載護雅夫編，《漢とローマ》，東西文明の交流，第1卷（東京：平凡社，1970），頁322，後收入同氏，《東西交涉の考古學》（東京：平凡社，1973），頁381。另參見邢義田，〈漢代中國與羅馬關係的再省察 —— 拉西克著「羅馬東方貿易新探」讀記〉，收入同氏，《秦漢史論稿》（臺北：東大圖書公司，1987），頁531–544；〈漢代中國與羅馬帝國關係的再檢討（1985–95）〉，《漢學研究》，15卷1期（1997），頁1–31對此一議題的精彩剖析。

58. 內田吟風，〈太康貢使以前的中國・ローマ帝國間交通〉，《龍谷史壇》，第75號（1978），頁6。

59. 弓場紀知，《古代の土器》，中國の陶磁，第1冊（東京：平凡社，1999），頁121–123；干福熹等編，前引〈中國古代玻璃的化學成分演變及製造技術的起源〉，頁227。

60. 參見Lothar Ledderose（張總等譯），《萬物》（北京：三聯書店，2005），頁55–56。

61. Robert J. Charleston，前引〈ローマの陶器〉，圖102。

62. 中山典夫，〈古代地中海地方の陶藝〉，收入友部直編，《世界陶磁全集》，第22冊・ヨーロッパ（東京：小學館，1986），頁148–149。

63. Robert J. Charleston，前引〈ローマの陶器〉，頁19–20。

64. 久我行子，〈円筒印章〉，收入田邊勝美等編，前引《世界美術大全集》，東洋編，第16卷・西アジア，頁173–188，圖113–136。詳參見Dominique Collon, *First Impressions: Cylinder Seals in the Ancient Near East* (London: British Museum Publications Ltd., 1987), 久我行子日譯，《圓筒印章 —— 古代西アジアの生活と文明》（東京：東京美術，1996）。

65. 安徽省文物考古研究所（丁邦鈞等），〈安徽馬鞍山東吳朱然墓發掘簡報〉，《文物》，1986年3期，頁8，圖12之7等。

66. 〈海上絲綢之路 —— 從北海起航、揚起中華文明通向世界的風帆〉，《中國文物報》，2012年6月29日第7版；黃珊等，前引〈廣西合浦縣寮尾東漢墓出土青綠釉陶壺研究〉，頁87–96。另參見"海上絲綢之路"

研究中心，《中國"海上絲綢之路"八城市文化遺產精品聯展》（寧波：寧波出版社，2012），頁52。

67. 藤田豐八（何健民譯），〈前漢時代西南海上交通之記錄〉，收入同氏，《中國南海古代交通叢考》（上海：商務印書館，1935），頁83–117；章巽，《我國古代的海上交通》（北京：商務印書館，1986），頁18–21。

68. Louis Malleret, *L'archéologie du Delta du Mékong* (湄公河三角洲考古學) (Paris: École française d'Extrême-Orient, 1959–1963), 4 tomes en 7 vols, 此參見Pierre-Yves Manguin（吳旻譯），〈關於扶南國的考古新研究 —— 位於湄公河三角洲的沃澳（OcEo，越南）遺址〉，收入法國漢學叢書編輯委員會編，《法國漢學》，第11輯‧考古發掘與歷史復原（北京：中華書局，2006），頁247–266；長澤和俊，《海のシルクロード史：四千年の東西交易》，中公新書915（東京：中央公論社，1989），頁73–76。

69. 長谷部樂爾，〈魏晉南北朝の陶磁〉，收入岡崎敬編，《世界陶磁全集》，第10冊‧中國古代（東京：小學館，1982），頁239。

70. 水野清一，前引〈綠釉陶について〉，頁246；另外，陳直曾援引阮氏《積古齋鍾鼎款識》所載東漢延光壺之「延光四年（125）銅二百斤直錢萬二千」銘文，以及《九章算術》「漆一斗價三百四十五」的記載來說明漢代銅器和漆器的昂貴價格，此參見同氏，《兩漢經濟史料論叢》（西安：陝西人民出版社，1980），頁91、127。

71. 巫鴻（施傑譯），《黃泉下的美術》（北京：生活‧讀書‧新知三聯書店，2010），頁104。

72. Lothar Ledderose（張總等譯），前引《萬物》，頁111。

73. Jessica Rawson, "Jade and Gold: Some Sources of Ancient Chinese Jade Design," *Orientations* (June 1995), p. 27.

74. Robert J. Charleston，前引〈ローマの陶器〉，頁19。

75. 湖南省博物館等編，《長沙馬王堆一號漢墓》（北京：文物出版社，1973），下冊，頁216，圖245。

76. 漆衣陶的出土地可參見包明軍，〈漆衣陶器淺談〉，《華夏考古》，2005年1期，頁82–86。

77. 嚴輝，〈"長水校尉丞"銘綠釉壺試析〉，《東方博物》，第40輯（2011），頁123–127。

78. 河北省文物局文物工作隊（敖承隆），〈河北定縣北莊漢墓發掘報告〉，《考古學報》，1964年2期，頁136，圖9。

79. 李京華，〈"王小"、"王大"與"大官釜"銘小考〉，《華夏考古》，1999年3期，頁96–97。

80. 湯威，〈介紹一件帶鐵官銘的陶灶〉，《中原文物》，2003年3期，頁80–81、88。

81. 李京華，〈試談漢代陶釜上的鐵官銘〉，收入同氏，《中原古代冶金技術研究》（鄭州：中州古籍出版社，1994），頁166–173。

82. 任志錄，〈天馬 —— 曲村琉璃瓦的發現及其研究〉，《南方文物》，2000年4期，頁44–46；〈漢唐之間的建築琉璃〉，《藝術史研究》，第3輯（2001），頁463–486。不過，原發掘報告並未涉及此一發現，報告參見北京大學考古系（孫華等），〈天馬 —— 曲村遺址北趙晉侯墓地第二次發掘〉，《文物》，1994年1期，頁4–28、97–98。

83. 王仲殊，前引《漢代考古學概說》，頁77；中國社會科學院考古研究所編，《中國考古學‧秦漢卷》（北京：中國社會科學出版社，2010），頁678。

84. http://www.poweredbyosteons.org/2012/01/lead-poisoning-in-rome-skeletal.html（搜尋日期：2012年12月3日）。

85. 〈逝去的強盛 —— 古羅馬帝國滅亡之謎〉，《文史博覽》，2007年4期，頁10；譚曉慧，〈神秘金屬加速羅馬帝國滅亡〉，《文史博覽》，2012年10期，無頁數。

86. 西安市文物保護考古所（程林泉等），〈西安張家堡新莽墓發掘簡報〉，《文物》，2009年5期，頁4–20、

11，圖11–13。

87. 張小麗，〈西安張家堡新莽墓出土九鼎及其相關問題〉，《文物》，2009年5期，頁53–55。

88. 張聞捷，〈試論馬王堆一號漢墓用鼎制度〉，《文物》，2010年6期，頁91–96。

89. 李建毛，〈長沙楚漢墓出土錫塗陶的考察〉，《考古》，1998年3期，頁71–75。

第二章　漢代鉛釉陶器的區域性

1. 王仲殊，《漢代考古學概說》（北京：中華書局，1984），頁77；中國社會科學院考古研究所編，《中國考古學‧秦漢卷》（北京：中國社會科學出版社，2010），頁678。另外，將1980年代初期王仲殊所謂「北方釉陶」英譯為「Northern glazed ware」，見於Wang Zhong-shu (張光直譯), *Han Civilization* (New Havan: Yale University Press, 1982), p. 144.

2. 樂浪遺址出土鉛釉陶器可參見關野貞等，《樂浪郡時代の遺跡》（東京：青雲堂，1925），圖版下篇，頁231–236，圖1235–1252，以及本文篇（東京：東京印刷株式會社，1927），頁297–303。另外，依據近年朝鮮民主主義人民共和國歷史考古界的看法，則漢代樂浪郡治在今中國遼寧省蓋縣，參見宋純卓，〈ピョンヤン市樂浪區域出土の文物〉，收入菊竹淳一等編，《世界美術大全集》，東洋篇，第10卷‧高句麗‧百濟‧新羅‧高麗（東京：小學館，1998），頁356。

3. 謝明良，〈有關漢代鉛釉陶的幾個問題〉，收入曾芳玲執行編輯，《漢代陶器特展》（高雄：高雄市立美術館，2000），頁18–20。

4. 彭適凡編，《美哉陶瓷》，第5冊‧中國古陶瓷（臺北：藝術圖書公司，1994），頁34，圖31；江西省文物考古研究所（張文江等），〈江西南昌蛟橋東漢墓葬發掘簡報〉，《文物》，2011年4期，頁11，圖26。

5. 江西省文物管理委員會（程應麟），〈江西的漢墓與六朝墓葬〉，《考古學報》，1957年1期，圖版壹之8；江西省文物管理委員會（紅中），〈江西南昌青雲譜漢墓〉，《考古》，1960年10期，圖版貳之9。

6. 彭適凡編，前引《美哉陶瓷》，第5冊，頁33，圖29；黃頤壽，〈江西清江武陵東漢墓〉，《考古》，1976年5期，圖版拾貳之1；江西省文物考古研究所（張文江等），前引〈江西南昌蛟橋東漢墓葬發掘簡報〉，頁10，圖21。另外，北方部分漢墓偶見類似造型陶壺，其例見四川大學歷史文化學院考古系等（羅二虎等），〈河南淅川泉眼溝漢代墓葬發掘報告〉，《考古學報》，2014年3期，圖版捌之1。

7. 江西省文物管理委員會（程應麟），前引〈江西的漢墓與六朝墓葬〉，圖版壹之11；江西省文物管理委員會（紅中），前引〈江西南昌青雲譜漢墓〉，圖版參之3。

8. 贛州地區博物館（朱思維等），〈江西南康縣荒塘東漢墓〉，《考古》，1966年9期，圖版陸之6；大阪府立彌生文化博物館編，《中國仙人のふるさと：山東省文物展》（山口縣：山口縣立荻美術館，1997），頁84，圖58。

9. 彭適凡編，前引《美哉陶瓷》，第5冊，頁31，圖26；黃頤壽，前引〈江西清江武陵東漢墓〉，圖版拾貳之2；江西省文物考古研究所（張文江等），前引〈江西南昌蛟橋東漢墓葬發掘簡報〉，頁10，圖20。

10. 漢代倉庫的造型和名稱，參見秋山進午，〈漢代の倉庫について〉，《東方學報》，京都第46冊（1971），頁1–29。

11. 江西省博物館（薛堯），〈江西南昌市南郊漢六朝墓清理簡報〉，《考古》，1966年3期，圖版玖之6。

12. 江西省文物管理委員會（程應麟），前引〈江西的漢墓與六朝墓葬〉，圖版壹之7。

13. 湖北省文物考古研究所等（田桂萍等），〈湖北黃岡市對面墩東漢墓地發掘簡報〉，《考古》，2012年3期，圖版拾之5。

14. 江西省文物管理委員會（程應麟），前引〈江西的漢墓與六朝墓葬〉，圖版壹之5，貳之6；陳文華等，

〈南昌市郊東漢墓清理〉，《考古》，1965年11期，頁593，圖四之2；江西省博物館（薛堯），前引〈江西南昌市南郊漢六朝墓清理簡報〉，圖版玖之4、9；黃頤壽，前引〈江西清江武陵東漢墓〉，頁333，圖四之2。

15. 黃頤壽，前引〈江西清江武陵東漢墓〉，頁333，圖四之3。

16. 崎阜縣美術館，《中國江西省文物展》（崎阜：崎阜縣美術館，1988），頁48，圖39；彭適凡編，前引《美哉陶瓷》，第5冊，頁30，圖24；江西省文物考古研究所（張文江等），前引〈江西南昌蛟橋東漢墓葬發掘簡報〉，頁11，圖22。

17. 渡邊芳郎，〈漢代カマド形明器考 —— 形態分類と地域性〉，《九州考古學》，第61號（1987），頁1–15；高濱侑子，〈秦漢時代における模型明器 —— 倉形・灶形明器を中心として〉，《日本中國考古學會會報》，第5號（1995），頁21–45。

18. 黃頤壽，前引〈江西清江武陵東漢墓〉，頁332，圖三之1；江西省文物管理委員會（紅中），前引〈江西南昌青雲譜漢墓〉，圖版參之1。

19. 黃頤壽，前引〈江西清江武陵東漢墓〉，頁332，圖三之2；崎阜縣美術館，前引《中國江西省文物展》，頁50，圖41；彭適凡編，前引《美哉陶瓷》，第5冊，頁36，圖35；江西省文物考古研究所（李榮華等），〈江西樟樹薛家渡東漢墓〉，《南方文物》，1998年3期，頁17，圖四之1；江西省文物考古研究所（張文江等），前引〈江西南昌蛟橋東漢墓葬發掘簡報〉，頁11，圖24。

20. 中國科學院考古研究所編，《洛陽燒溝漢墓》（北京：科學出版社，1959），頁100–101；三門峽市文物考古研究所編，《三門峽向陽漢墓》（北京：北京燕山出版社，2007），彩版82之3。

21. 山西省考古研究所編，《侯馬喬村墓地》（北京：科學出版社，2004），下卷，圖版303。

22. 山西省博物館編，《山西省博物館館藏文物精華》（太原：山西人民出版社，1999），圖142。

23. 寧夏文物考古研究所（樊軍等），〈寧夏固原市北原東漢墓〉，《考古》，2008年12期，圖版伍之6。

24. 西安市文物保護所等，《西安東漢墓》（北京：文物出版社，2009），彩版15之2；西安市文物保護考古研究院（柴怡等），〈陝西師範大學雁塔校區東漢墓發掘簡報〉，《文博》，2012年4期，封二圖6。

25. 安徽省文物考古研究所（唐傑平等），〈安徽淮北市李樓一號、二號東漢墓〉，《考古》，2007年8期，圖版壹之5等。

26. 安徽省文物考古研究所等，《蕭縣漢墓》（北京：文物出版社，2008），彩圖44之2。

27. 浙江省文物考古研究所編，《滬杭甬高速公路考古報告》（北京：文物出版社，2002），頁280、282，圖14之1、圖版43之1、彩版29之1。

28. 李剛主編，《青瓷風韵：永恆的千峰翠色》（杭州：浙江人民美術出版社，1999），頁92。

29. 陳國楨編，《越窯青瓷精品五百件》（杭州：西泠印社，2007），頁82、83、115、120。

30. 李剛，〈識瓷五箋〉，《東方博物》，第26輯（2008），頁10，圖左上、左下。

31. 朱伯謙等，《越窯》，中國陶瓷全集，第4冊（上海：上海人民美術出版社；京都：美乃美，1981），圖6。

32. 浙江省文物考古研究所（馬祝山），〈杭州大觀山果園漢墓發掘簡報〉，收入浙江省文物考古研究所編，《浙江漢六朝墓報告集》（北京：科學出版社，2012），頁118及圖版6之6。

33. 長興縣博物館（童善平），〈長興西峰壩漢墓畫像石墓清理簡報〉，收入浙江省文物考古研究所編，前引《浙江漢六朝墓報告集》，頁145、圖版10之1、2。

34. 蕭山博物館編，《蕭山古陶瓷》（北京：文物出版社，2007），頁120，圖79褐釉虎子即為一例。另外，有關漢代浙江鉛釉陶器資料，可參見謝明良，〈中國初期鉛釉陶器新資料〉，《故宮文物月刊》，第309期（2008年12月），頁34–37。

35. 四川省文物考古研究院等，《中江塔梁子崖墓》（北京：文物出版社，2008），圖版149。

36. 如Zheng De-kun, *Archaeological Studies in Szechwan* (Cambridge: Cambridge University Press, 1957), p. 247, pl. 49–3; 四川省文物管理委員會（李復華），〈四川新繁青白鄉東漢畫像磚墓清理簡報〉，《文物參考資料》，1956年6期，頁38；三台縣文化館，〈四川三台縣發現東漢墓〉，《考古》，1976年6期，圖版拾壹5–6的搖錢樹座；四川省文物管理委員會（胡昌鈺等），〈四川涪陵東漢崖墓清理簡報〉，《考古》，1984年12期，頁1088，圖4–5的人俑和馬。

37. 武漢大學考古學系（徐承泰等），〈重慶奉節趙家灣東漢墓發掘簡報〉，《文物》，2011年1期，頁26，圖27、28。

38. 重慶市文物局等編，《萬州大坪墓地》（北京：科學出版社，2006），彩版18之2；19之2、3。

39. 韓保全等，〈西安北郊棗園漢墓發掘簡報〉，《考古與文物》，1991年4期，頁16，圖8之7.2；頁22，圖10之15；西安市文物保護考古所等，《長安漢墓》（西安：陝西人民出版社，2004），下冊，圖版23右上、29左下。

40. 重慶市文物考古所（李大地等），〈重慶市忠縣將軍村墓群漢墓的清理〉，《考古》，2011年1期，頁56，圖35之15；頁57，圖36之2。

41. Suzanne G. Valenstein, "Preliminary Findings on a 6th-Century Earthenware Jar," *Oriental Art*, vol. 43, no. 4 (August 1997), p. 11, fig. 22, 23.

42. 國立西洋美術館，《ポンペイ古代美術展》（東京：讀賣新聞社，1967），圖19。

43. 國立西洋美術館等，《大英美術館古代ギリシア展：究極な身體・完全なる美》（東京：朝日新聞社等，2011），頁50，圖19。

44. 鎮江博物館（李永軍等），〈鎮江丁卯"江南世家"工地六朝墓〉，《東南文化》，2008年4期，頁17–27。

45. 福井縣博物館，《中國浙江省の文物展：波濤をこえた文化交流》（福井：福井縣博物館，1997），頁69，圖76；李剛主編，前引《青瓷風韵：永恆的丫峰翠色》，頁19圖。

46. 彭適凡編，前引《美哉陶瓷》，第5冊，頁32，圖27。

47. 河南省文物考古研究所（潘偉斌等），〈河南安陽市西高穴曹操高陵〉，《考古》，2010年8期，頁43，圖13之4。

48. 揚州博物館等編，《揚州古陶瓷》（北京：文物出版社，1996），圖9。

49. 南京博物院（賈慶華等），〈江蘇邳州山頭東漢家族墓地發掘報告 —— 南水北調工程江蘇段文物保護的重要成果〉，《東南文化》，2007年4期，彩版1之6；王德慶，〈江蘇銅山東漢墓清理簡報〉，《考古通訊》，1957年4期，頁36，圖4。

50. 徐州市博物館（梁勇等），〈江蘇銅山縣班井村東漢墓〉，《考古》，1997年5期，圖版伍之4。

51. 吳文信，〈江蘇新沂東漢墓〉，《考古》，1997年2期，頁189，圖2。

52. 山東省文物管理委員會（殷汝章），〈禹城漢墓清理簡報〉，《文物參考資料》，1955年6期，頁88，圖10。

53. 趙州地區文物組等，〈山東寧津縣龐家寺漢墓〉，《文物資料叢刊》，第4期（1981），頁126，圖2。

54. 河北省文物管理委員會（孔德海等），〈石家莊市北宋村清理了兩座漢墓〉，《文物》，1959年1期，封裡圖6。

55. 北京市文物工作隊（向群），〈北京平谷縣西柏店和唐莊子漢墓發掘簡報〉，《考古》，1962年5期，圖版6之1。

56. 趙州地區文物組等，前引〈山東寧津縣龐家寺漢墓〉，頁127，圖3之2及圖版14之1、9。

57. 北京市文物管理處（黃秀純），〈北京順義臨河村東漢墓發掘簡報〉，《考古》，1977年6期，頁378，圖2之1、7及圖版1、2。

58. 王思禮，〈山東章丘縣普集鎮漢墓清理簡報〉，《考古通訊》，1955年6期，圖版11之2左、12之5。

59. 北京市文物工作隊（向群），前引〈北京平谷縣西柏店和唐莊子漢墓發掘簡報〉，圖版捌之4、5。

60. 河北省文物管理委員會（孔德海等），前引〈石家莊市北宋村清理了兩座漢墓〉，頁55，圖9右；封裡，圖1。

61. 河北省文物研究所（孟凡峰等），〈河北沙河興固漢墓〉，《文物》，1992年9期，頁16，圖10。

62. 鄭同修等，〈山東漢代墓葬出土陶器的初步研究〉，《考古學報》，2003年3期，頁338。

63. 蕭璠，〈關於兩漢魏晉時期養豬與積肥問題的若干檢討〉，《中央研究院歷史語言研究所集刊》，57本第4分（1986），頁617–633。

64. 山東省文物考古研究所（張驥等），〈嘉祥長直集墓地〉，收入山東省文物考古研究所編，《魯中南漢墓》（北京：文物出版社，2009），下冊，頁816–925，及彩版53之5、6（鼎）、54之5（盒）、52之2（壺）、56之2、3、4（壺）、58之2（盤）、58之3、4（倉罐）、58之5（盂）、59之1（薰）、59之2（倉樓）、59之3、4（灶）、60之1、2（豬、豬圈）。

65. 濟寧市博物館（趙春生等），〈山東濟寧師專西漢墓群清理簡報〉，《文物》，1992年9期，頁30，圖27。

66. 山東省博物館臨沂文物組（蔣英炬等），〈臨沂銀雀山四座西漢墓葬〉，《考古》，1975年6期，頁368，圖6之5。

67. 北京市文物工作隊（向群），前引〈北京平谷縣西柏店和唐莊子漢墓發掘簡報〉，圖版陸之7。

68. 山東省文物考古研究所（高明奎等），〈滕州封山墓地〉，收入山東省文物考古研究所編，前引《魯中南漢墓》，上冊，頁15–97；彩版3之3。

69. 山東省文物考古研究所（李曰訓等），〈曲阜花山墓地〉，收入山東省文物考古研究所編，前引《魯中南漢墓》，下冊，彩版36之3。

70. 微山縣文物管理所（楊建東），〈山東微山縣微山島漢代墓葬〉，《考古》，2009年10期，圖版玖之2。

71. 安徽省文物考古研究所等，前引《蕭縣漢墓》，彩版9之1、44之2。

72. 安徽省文物考古研究所（唐傑平等），前引〈安徽淮北市李樓一號、二號東漢墓〉，圖版壹之4。

73. 楊哲峰，〈輸入與模倣 —— 關於《蕭縣漢墓》報導的江東類型陶瓷器及相關問題〉，《江漢考古》，2013年1期，頁104。

74. 林茂法等人，〈山東蒼山縣發現漢代石棺墓〉，《考古》，1992年6期，頁519，圖2之5、6。

75. 安徽省文物考古研究所等，前引《蕭縣漢墓》，圖版15之3。

76. 江蘇省文物管理委員會（石祚華等），〈江蘇徐州、銅山五座漢墓清理簡報〉，《考古》，1964年10期，圖版貳之7。

77. 王勇剛等，〈陝西甘泉出土的漢代複色釉陶器〉，《文物》，2010年5期，頁66，圖10；頁68，圖19。

78. 程林泉等，〈西漢陳請士墓發掘簡報〉，《考古與文物》，1992年6期，頁17，圖四之2、3；西安市文物保護考古研究所編，《西安龍首原漢墓》（西安：西北大學出版社，1999），頁166–178（一七〇號墓）。另外，依據岡村秀典的銅鏡分期，同墓出土的同圈彩畫鏡屬漢鏡二期，其年代約於前二世紀後半，參見同氏，《三角緣神獸鏡の時代》（東京：吉川弘文館，1999），頁17。

79. 陝西省考古研究院編，《西安北郊鄭王村西漢墓》（西安：三秦出版社，2008），頁477等。

80. 中國科學院考古研究所編，前引《洛陽燒溝漢墓》，頁105。

81. 河南省博物館（李京華），〈濟源泗澗三座漢墓的發掘〉，《文物》，1973年2期，頁46–54；陳彥堂等，〈河南濟源漢代釉陶的裝飾風格〉，《文物》，2001年11期，頁93–96；李彩霞，〈濟源西窯頭村M10出土陶塑器物賞析〉，《中原文物》，2010年4期，彩版一、二；封一、二。

82. 洛陽市文物工作隊（徐昭峰等），〈洛陽吉利區漢墓（G9M2365）發掘簡報〉，《文物》，2003年12期，

頁39–42。

83. 寶雞市考古隊（張天恩），〈寶雞市譚家村四號漢墓〉，《考古》，1987年12期，圖版陸之1–3和5–6。

84. 趙叢蒼，〈八座漢墓出土文物簡報〉，《考古與文物》，1991年1期，頁42，圖一之5等。

85. 山東省文物考古研究所編，前引《魯中南漢墓》，下冊，頁854–855、彩版60之1、2。

86. 此外，水野清一，〈綠釉陶について〉，收入同氏編，《世界陶磁全集》，第8冊‧中國上代篇（東京：河出書房，1955），頁239提到日本收藏的漢代鉛釉二彩器據說有的出土於河南南陽。

87. 王勇剛等，前引〈陝西甘泉出土的漢代複色釉陶器〉，頁65，圖4；頁71，圖32等。

88. 程林泉等，〈西安市未央區房地產開發公司漢墓發掘簡報〉，《考古與文物》，1992年5期，頁29及頁28；頁27，圖5之8。

89. 曾芳玲執行編輯，前引《漢代陶器特展》，頁107，圖25。

90. 謝明良，〈從河南濟源漢墓出土的一件釉陶奏樂俑看奧洛斯（Aulos）傳入中國〉，收入同氏，《陶瓷手記2：亞洲視野下的中國陶瓷文化史》（臺北：石頭出版股份有限公司，2012），頁57–80。

91. 青海省文物考古研究所，《上孫家寨漢晉墓》（北京：文物出版社，1993）以及〈青海省西寧市陶家寨漢墓2002年發掘簡報〉，收入南京師範大學文博系編，《東亞古物》，B卷（北京：文物出版社，2007），頁311–350。應予一提的是，東土耳其斯坦和闐出土的一件被定年於「宋代」的所謂褐釉鳥紋壺（參見古代オリエント博物館等編，《中國新疆出土文物：中國‧西域シルクロード展》〔東京：旭通信社企畫開發局，1986〕，圖102），從其外觀特徵看來很有可能即漢代鉛釉陶器。由於至今未見相關的考古報導，故其是否確實出土於和闐地區？頗有可疑之處。無論如何，與其類似的作品多見於陝西省漢墓，推測應來自關中地區窯場所生產。類似作品可參見寶雞市考古隊（張天恩），前引〈寶雞市譚家村四號漢墓〉，圖版陸之3。

92. 蕭雲蘭，〈甘肅張掖漢墓出土綠釉陶硯〉，《考古與文物》，1990年4期，頁110。

93. 魏堅編，《內蒙古中南部漢代墓葬》（北京：中國大百科全書出版社，1998），序頁1。

94. 張海武，〈包頭漢墓的分期〉，收入內蒙古自治區文物考古研究所等編，《內蒙古文物考古文集》（北京：科學出版社，2004），頁496。

95. 杜林淵，〈南匈奴墓葬初步研究〉，《考古》，2007年4期，頁74–86。

96. 何林，〈召灣漢墓出土釉陶樽浮雕淺釋〉，《內蒙古文物考古》，第2期（1982），頁25，圖2。

97. 鄭岩，《魏晉南北朝壁畫墓研究》（北京：文物出版社，2002），頁161–162。

98. 李凇，《論漢代藝術中的西王母圖像》（長沙：湖南教育出版社，2000），頁169–171。

99. 高毅等，《鄂爾多斯史海鈎沉》（北京：文物出版社，200），頁184。

100. 謝明良，〈《人類學玻璃版影像選輯‧中國明器部分》補正〉，《史物論壇》，第12期（2011），頁106。

101. 中國科學院考古研究所編，《輝縣發掘報告》（北京：科學出版社，1950），圖版36之3。

102. 劉敦愿，〈夜與夢之神的鴟鴞〉，收入同氏，《美術考古與古代文明》（臺北：允晨文化，1994），頁125–148。

103. 高濱侑子，〈漢時代に見られる鴟鴞形容器について〉，《中國古代史研究》，第7號（1997），頁139。

104. 寧夏文物考古研究所（樊軍等），〈寧夏固原市北塬東漢墓〉，《考古》，2008年12期，圖版5之6。

105. 甘肅省博物館，〈武威雷台漢墓〉，《考古學報》，1974年2期，圖版15之6。

106. 高至喜，〈湖南古代墓葬概況〉，《文物》，1960年3期，頁36；長沙市文物考古研究所（雷永利）〈湖南長沙硯瓦池東漢墓發掘簡報〉，《湖南考古輯刊》，第9輯（2011），頁111，圖33。

107. 中國歷史博物館編，《華夏之路》，第2冊‧戰國時期至南北朝時期（北京：朝華出版社，1997），圖162；張欣如，〈湖南衡陽豪頭山發現東漢永元十四年墓〉，《文物》，1977年2期，頁94，圖8。

108. 如陳文華，《中國古代農業科技史圖譜》（北京：農業出版社，1991），頁225，圖15之101–103。

109. 羅勝強，〈湖南郴州出土東漢陶屋建築初探〉，《湖南考古輯刊》，第9輯（2011），頁204，圖19。

110. 過去三上次男曾指出，1960年代報導的廣東省佛山市瀾石東漢墓出土的釉陶器中包括不少鉛綠釉作品（參見同氏，《陶器講座》，第5冊．中國 I．古代〔東京：雄山閣，1982〕，頁267）。我雖不排除廣東地區漢墓有出土鉛釉陶的可能性，但經查原發掘報告書（參見廣東省文物管理委員會〔徐恒彬〕，〈廣東佛山市郊瀾石東漢墓發掘報告〉，《考古》，1964年9期，頁448–457），並未出土鉛釉作品，看來應是三上氏的誤解。

111. 襄樊市博物館（李祖才），〈湖北襄樊市餘崗戰國至東漢墓葬發掘報告〉，《考古學報》，1996年3期，圖版拾之2。

112. 王世振等，〈湖北隨州東城區東漢墓發掘報告〉，《文物》，1993年7期，頁63，圖31。

113. 陸明華，〈白瓷相關問題探討〉，收入上海博物館編，《中國古代白瓷國際學術研討會論文集》（上海：上海書畫出版社，2005），頁54。

114. 江西豆式碗，參見江西省文物管理委員會（程應麟），前引〈江西的漢墓與六朝墓葬〉，圖版貳之4；江西省文物管理委員會（紅中），前引〈江西南昌青雲譜漢墓〉，圖版參之6；黃頤壽，前引〈江西清江武陵東漢墓〉，圖版拾貳之3。湖南作品，參見衡陽市文物工作隊（唐先華等），〈湖南來陽城關發現東漢墓〉，《南方文物》，1992年2期，頁24，圖6之2。

第三章　魏晉南北朝鉛釉陶器諸問題

1. 洛陽博物館（朱亮等），〈洛陽東漢光和二年王當墓發掘簡報〉，《文物》，1980年6期，頁52–56。另外，李知宴曾指出湖南省攸縣東漢光和七年（184）墓出土的一件褐釉雙繫壺是東漢最晚的釉陶器（參見同氏，《中國釉陶藝術》〔香港：輕工業出版社；兩木出版社，1989〕，頁95）。不過，查原發掘報告書（參見張欣如，〈湖南攸縣新市發現東漢磚墓〉，《文物資料叢刊》，第1期〔1977〕，頁198–199），則該墓雖出土褐釉雙繫壺，但未載圖版，且同墓伴隨出土有布紋硬陶，後者有的亦施罩灰釉，故攸縣漢墓是否確曾出土鉛釉陶？值得懷疑。

2. 2009年河南省文物局發布西高穴二號墓應是曹操高陵時，學界仍存在各種不同的反對意見，詳參見河南省文物考古研究所編，《曹操高陵考古發現與研究》（北京：文物出版社，2010）所收諸評論。

3. 河南省文物考古研究所（潘偉斌等），〈河南安陽市西高穴曹操高陵〉，《考古》，2010年8期，頁35–45。

4. 河南省文物考古研究所（潘偉斌等），前引〈河南安陽市西高穴曹操高陵〉，頁43，圖13之4。不過，由於報告書所揭載高陵出土陶瓷黑白圖版效果不佳，本文圖片均係轉引自河南省文物考古研究所編，前引《曹操高陵考古發現與研究》，彩版26–29。

5. 彭適凡編，《美哉陶瓷》，第5冊．中國古陶瓷（臺北：藝術圖書公司，1994），頁32，圖27。

6. 三上次男，《陶器講座》，第5冊．中國 I．古代（東京：雄山閣，1982），頁275。

7. 李知宴，前引《中國釉陶藝術》，頁83。

8. 有關北方魏晉墓葬出土南方青瓷以及魏晉南北朝出土鉛釉陶器的概況，可參見謝明良，〈魏晉十六國北朝墓出土陶瓷試探〉，原載《國立臺灣大學美術史研究集刊》，第1期（1994），頁1–37，後收入同氏，《六朝陶瓷論集》（臺北：國立臺灣大學出版中心，2006），頁191–199。東土耳其斯坦出土鉛釉陶器，參見新疆文物考古研究所（周金玲等），〈新疆尉犁縣營盤墓地1995年發掘簡報〉，《文物》，2002年6期，頁19–20及封底圖。

9. 北京大學考古系編，《燕園聚珍》（北京：文物出版社，1992），頁228，圖119–120。

10. 北京市文物研究所，《北京出土文物》（北京：北京燕山出版社，2005），上冊，頁256，圖280（樽）；頁257，圖281（榼）；頁258，圖282（耳杯）；頁258，圖283（勺）；頁259，圖284（俑）；頁260，圖285（俑）。

11. 北京市文物工作隊（喻震），〈北京西郊發現兩座西晉墓〉，《考古》，1964年4期，頁211，圖3。

12. 洛陽市第二文物工作隊（喬棟等），〈洛陽谷水晉墓（FM5）發掘報告〉，《文物》，1997年9期，頁45，圖8之1–5。

13. 洛陽市第二文物工作隊（吳業恒等），〈洛陽新發現的兩座西晉墓發掘簡報〉，《文物》，2009年3期，頁22，圖10。

14. 山東鄒城市文物局（胡新立），〈山東鄒城西晉劉寶墓〉，《文物》，2005年1期，頁4–26。

15. 楊泓，〈談中國漢唐之間葬俗的演變〉，《文物》，1999年10期，頁60–68。

16. 襄樊市文物考古研究所（劉江生等），〈湖北襄樊樊城菜越三國墓發掘簡報〉，《文物》，2010年9期，頁4–20；襄樊市文物考古研究所（劉江生），〈湖北襄樊樊城菜越三國墓發掘報告〉，《考古學報》，2013年3期，頁391–429。

17. 小杉一雄，〈佛塔の露盤について〉，《美術史研究》，第9號（1971），頁8–16。

18. 孫機，〈中國早期高層佛塔造型之淵源〉，收入同氏，《中國聖火：中國古文物與東西文化交流中的若干問題》（瀋陽：遼寧教育出版社，1996），頁278–294。

19. 夏振英，〈陝西華陰縣晉墓清理簡報〉，《考古與文物》，1984年3期，頁39，圖5之1–3。

20. 李宗道等，〈洛陽十六工區曹魏墓清理〉，《考古通訊》，1958年7期，頁51–53；洛陽市文物工作隊（張劍等），〈洛陽曹魏正始八年墓發掘報告〉，《考古》，1989年4期，頁314–318、313。

21. 中國社會科學院考古研究所河南第二工作隊（趙芝荃等），〈河南偃師杏園村的兩座魏晉墓〉，《考古》，1985年8期，頁723，圖2之3。

22. 西安市文物保護考古所（張全民等），〈西安三國曹魏紀年墓清理簡報〉，《考古與文物》，2007年2期，頁26，圖7之2。

23. 謝明良，〈記晉墓出土的所謂絳色釉小罐〉，《故宮文物月刊》，第98期（1991年5月），頁49–53。

24. 南京博物院，〈鄧府山古殘墓清理記〉，收入南京博物院編，《南京附近考古報告》（上海：上海出版公司，1952），圖版伍之1 4；彩圖參見賀雲翱等編，《佛教初傳南方之路文物圖錄》（北京：文物出版社，1993），圖72。

25. 金琦，〈南京甘家巷和童家山六朝墓〉，《文物》，1963年6期，圖版參之2；彩圖參見賀雲翱等編，前引《佛教初傳南方之路文物圖錄》，圖66。

26. 南京市博物館（周裕興），〈南京獅子山、江寧索墅西晉墓〉，《考古》，1987年7期，圖版陸之1；彩圖參見賀雲翱等編，前引《佛教初傳南方之路文物圖錄》，圖79。

27. 李鑒昭，〈南京市南郊清理了一座西晉墓葬〉，《文物參考資料》，1955年7期，頁157–158；賀雲翱等編，前引《佛教初傳南方之路文物圖錄》，圖91。

28. 鎮江博物館（劉建國），〈鎮江東吳西晉墓〉，《考古》，1984年6期，頁531，圖5之4；圖版柒之6。

29. 王志敏，〈從七個紀年墓葬漫談1955年南京附近出土的孫吳兩晉青瓷器〉，《文物參考資料》，1956年11期，頁11，圖1；江蘇省文物管理委員會編，《南京出土六朝青瓷》（北京：文物出版社，1957），圖17。

30. 鎮江博物館（劉建國），前引〈鎮江東吳西晉墓〉，頁530，圖4之9；頁533，圖6。

31. 胡繼高，〈記南京西善橋六朝墓的清理〉，《文物參考資料》，1954年12期，圖6。

32. 羅振玉，《古明器圖錄》（東京：倉聖明智大學刊本，1927）卷二，以及《羅雪堂先生全集》（臺北：文華出版公司，1969），續編六，頁2483、續編十三，頁5312。

33. 江蘇省文物管理委員會編，前引《南京出土六朝青瓷》，頁56，圖40。

34. 羅宗真，〈江蘇宜興晉墓發掘報告 —— 兼論出土的青瓷器〉，《考古學報》，1957年4期，圖版參之1。

35. 王志敏，前引〈從七個紀年墓葬漫談1955年南京附近出土的孫吳兩晉青瓷器〉，頁12，圖13。

36. 李蔚然，〈南京南郊六朝墓葬清理〉，《考古》，1963年6期，圖版捌之6。

37. 南京市博物館（易家勝），〈南京郊縣四座吳墓發掘簡報〉，《文物資料叢刊》，第8期（1983），頁4，圖4之10。

38. 南京市博物館（易家勝），前引〈南京郊縣四座吳墓發掘簡報〉，頁7，圖7之12。

39. 中國硅酸鹽學會編，《中國陶瓷史》（北京：文物出版社，1982），頁170–171。

40. 謝明良，〈六朝穀倉罐綜述〉，《故宮文物月刊》，第109期（1992年4月），頁44–45。

41. 山東鄒城市文物局（胡新立），前引〈山東鄒城西晉劉寶墓〉，頁20，圖44。

42. 李軍等，〈河北邢台西晉墓發掘簡報〉，《文物》，2006年1期，頁27，圖6。

43. 甘肅省博物館（吳礽驤），〈酒泉、嘉峪關晉墓的發掘〉，《文物》，1979年6期，頁6，圖7。

44. 河南省文物局文物工作隊第二隊（蔣若是等），〈洛陽晉墓的發掘〉，《考古學報》，1957年1期，圖版肆之4。

45. 南京市博物館（王志高等），〈江蘇南京仙鶴觀東晉墓〉，《文物》，2001年3期，頁10，圖14。

46. 羅宗真，前引〈江蘇宜興晉墓發掘報告 —— 兼論出土的青瓷器〉，圖版柒之2。

47. 夏鼐，〈跋江蘇宜興晉墓發掘報告〉，《考古學報》，1957年4期，頁106。

48. 南京市博物館（袁俊卿），〈南京象山五號、六號、七號墓清理簡報〉，《文物》，1972年11期，頁40，圖33。

49. 南京市博物館（周裕興等），〈江蘇南京北郊郭家山五號墓清理簡報〉，《考古》，1989年7期，頁606，圖6之14。

50. 南京市博物館（王志高等），前引〈江蘇南京仙鶴觀東晉墓〉，頁10，圖14。

51. 南京市博物館（華國榮等），〈南京北郊東晉溫嶠墓〉，《文物》，2002年7期，頁28，圖21。另外，溫嶠家族墓地之墓主比定，參見韋正，〈南京東晉溫嶠家族墓地的墓主問題〉，《考古》，2010年9期，頁87–96。

52. 南京市博物館（周裕興），前引〈南京獅子山、江寧索墅西晉墓〉，頁616，圖8之16。

53. 揚州博物館（李則斌等），〈江蘇邗江甘泉六里東晉墓〉，《東南文化》，第3輯（南京：江蘇古籍出版社，1988），頁239，圖4。

54. 謝明良，〈從階級的角度看墓葬器物〉，原載《國立臺灣大學美術史研究集刊》，第5期（1998），後收入同氏，前引《六朝陶瓷論集》，頁428–429。

55. 李宇峰，〈遼寧朝陽兩晉十六國時期墓葬清理簡報〉，原載《北方文物》，1986年3期，頁23，圖1之10，後收入遼寧省文物考古研究所等，《朝陽袁台子 —— 戰國西漢遺跡和西周至十六國時期墓葬》（北京：文物出版社，2010），頁223，圖376下欄中間。

56. 甘肅省文物隊等編，《嘉峪關壁畫墓發掘簡報》（北京：文物出版社，1985），圖版6之3。

57. 唐長孺，〈晉代北境各族「變亂」的性質及五胡政權在中國的統治〉，收入同氏，《魏晉南北朝史論集》（北京：三聯書店，1955），頁169。

58. 王增新，〈遼寧三道壕發現的晉代墓葬〉，《文物參考資料》，1955年11期，頁42，圖8、9。

59. 遼寧省文物考古研究所編，《三燕文物精粹》（瀋陽：遼寧人民出版社，2002），頁112，圖145。

60. 彭善國，〈3–6世紀中國東北地區出土的釉陶〉，《邊疆考古研究》，第7輯（2008），頁238。

61. 太原市文物考古研究所（周健等），〈太原市尖草坪西晉墓〉，《文物》，2003年3期，頁5，圖2之4；封面彩圖。

62. 洛陽市文物工作隊（張劍等），前引〈洛陽曹魏正始八年墓發掘報告〉，圖版參之1。

63. 洛陽市第二文物工作隊（嚴輝等），〈洛陽孟津大漢塚曹魏貴族墓〉，《文物》，2011年9期，頁38，圖14。

64. 中國社會科學院考古研究所河南第二工作隊（趙芝荃等），前引〈河南偃師杏園村的兩座魏晉墓〉，頁728，圖11之3；洛陽市文物工作隊（商春芳），〈洛陽北郊西晉墓〉，《文物》，1992年3期，頁37，圖4之9。

65. 山東省文物考古研究所（馮沂等），〈山西臨沂洗硯池晉墓〉，《文物》，2005年7期，頁4–37。

66. 山東鄒城市文物局（胡新立），前引〈山東鄒城西晉劉寶墓〉，頁4–28。

67. 洛陽市第二文物工作隊（喬棟等），前引〈洛陽谷水晉墓（FM5）發掘簡報〉，頁45，圖8之7。

68. 瀋陽市文物工作組（鄭明等），〈瀋陽伯官屯漢魏墓葬〉，《考古》，1964年11期，頁554。

69. 洛陽市第二文物工作隊（喬棟等），前引〈洛陽谷水晉墓（FM5）發掘簡報〉，頁42，圖2墓葬平、剖面圖。

70. 南京市博物館（王志高等），前引〈江蘇南京仙鶴觀東晉墓〉，頁7。

71. 王增新，前引〈遼寧三道壕發現的晉代墓葬〉，頁37–46。

72. 洛陽市文物考古研究院（盧青峰等），〈洛陽孟津朱倉西晉墓〉，《文物》，2012年12期，頁31；頁32，圖15。

73. 山東鄒城市文物局（胡新立），前引〈山東鄒城西晉劉寶墓〉，頁16–17。

74. 〈喇嘛洞鮮卑墓地〉，《中國文物報》，1999年11月3日第3版；張克舉等，〈剽悍獨特的騎馬民族文化 —— 遼寧北票喇嘛洞鮮卑墓地出土文物略述〉，《文物天地》，2000年2期，頁11–14；封二右下圖。不過張氏等人將出土的絳釉小罐和羊尊視為南方作品，本文對此一判斷不予採信。另外，清楚彩圖可參見遼寧省文物考古研究所編，前引《三燕文物精粹》，圖版111。

75. 山東省文物考古研究所（馮沂等），前引〈山西臨沂洗硯池晉墓〉，頁28，圖77。

76. 山東鄒城市文物局（胡新立），前引〈山東鄒城西晉劉寶墓〉，頁21，圖47。

77. 忻州市文物管理處（任青田等），〈忻州市田村東漢墓發掘簡報〉，《三晉考古》，第3期（2006），圖版20之2。

78. 北京市文物工作隊（黃秀純等），〈北京市順義縣大榮村西晉墓葬發掘簡報〉，《文物》，1983年10期，頁66，圖22之1。

79. 遼陽博物館（鄒寶庫），〈遼陽市三道壕西晉墓清理簡報〉，《考古》，1990年4期，頁335，圖3之6。

80. 遼寧省文物考古研究所（尚曉波），〈朝陽王子墳山墓群1987、1990年度考古發掘的主要收穫〉，《文物》，1997年11期，頁13，圖25之2。

81. 如李軍等，前引〈河北邢台西晉墓發掘簡報〉，頁27，圖8、9；洛陽市第二文物工作隊（喬棟等），前引〈洛陽谷水晉墓（FM5）發掘簡報〉，頁45，圖8之17；中國社會科學院考古研究所河南第二工作隊（趙芝荃等），前引〈河南偃師杏園村的兩座魏晉墓〉，頁728，圖11之6–9。

82. Regina Krahl, *Chinese Ceramics from the Meiyintang Collection*, vol. 1 (London: Azimuth Editions, 1994), pl. 129.

83. 遼寧省博物館文物隊（李慶發等），〈朝陽袁台子東晉壁畫墓〉，《文物》，1984年6期，頁32，圖15；彩圖見金田明大，〈遼西地區鮮卑墓出土陶器的考察〉，收入遼寧省文物考古研究所等，《東北亞考古學論

叢》（北京：科學出版社，2010），圖版16之2。另外，袁台子壁畫墓的年代討論，參見田立坤，〈袁台子壁畫墓的再認識〉，《文物》，2002年9期，頁41–48。

84. 黎瑤渤，〈遼寧北票縣西官營子北燕馮素弗墓〉，《文物》，1973年3期，頁20，圖22；清楚圖片參見遼寧省文物考古研究所編，前引《三燕文物精粹》，圖版113，第149圖。

85. 遼寧省文物考古研究所（張克舉等），〈朝陽十二台鄉磚廠88M1發掘簡報〉，《文物》，1997年11期，頁30，圖32；彩圖見金田明大，前引〈遼西地區鮮卑墓出土陶器的考察〉，圖版16之3。

86. 矢部良明，前引〈北朝陶磁の研究〉，頁46–51。

87. 魏存成，〈高句麗四耳展沿壺的演變及有關的幾個問題〉，《文物》，1985年5期，頁84。

88. 高句麗墓葬出土鉛釉陶器的近年考古實例，參見辛占山，〈桓仁米倉溝高句麗「將軍墓」〉，收入郭大順等編，《東北亞考古學研究 —— 中日合作研究報告書》（北京：文物出版社，1997），頁297，圖9之黃釉灶和黃釉四繫壺，報告者推定該墓的年代約於五世紀初。也有學者考察認為該墓應為高句麗第二十代長壽王陵，參見趙福香，〈將軍墳是高句麗長壽王陵〉，收入刁偉仁等編，《高句麗歷史與文化研究》（吉林：吉林文史出版社，1997），頁267–276，以及吉林省文物考古研究所等，《集安高句麗王陵 —— 1990–2003年集安高句麗王陵調查報告》（北京：文物出版社，2004），頁380；吉林省文物考古研究所等，《國內城 —— 2000–2003年集安國內城與民主遺址試掘報告》（北京：文物出版社，2004），圖版38之6。另外，彭善國，前引〈3–6世紀中國東北地區出土的釉陶〉頁238–244也羅列了二十四處高句麗墓葬遺址出土的釉陶器，並予分組討論。

89. 吉林省文物考古研究所（孫仁杰等），〈洞溝古墓群禹山墓區JYM3319號墓發掘報告〉，《東北史地》，2005年6期，頁26，圖5之6；頁28，圖5之1–15；圖版8。

90. 陝西省考古研究所（孫偉剛等），〈西安北郊北朝墓清理簡報〉，《考古與文物》，2005年1期，頁15。

91. 咸陽市文物考古研究所（劉衛鵬等），〈咸陽平陵十六國墓清理簡報〉，《文物》，2004年8期，頁4–28；咸陽市文物考古研究所編，《咸陽十六國墓》（北京：文物出版社，2006）。

92. 西安市文物保護考古所（王久剛等），〈西安南郊清理兩座十六國墓葬〉，《文博》，2011年1期，頁3–11。

93. 陝西省文物管理委員會（閻磊），〈西安南郊草廠坡村北朝墓的發掘〉，《考古》，1959年6期，頁285–287。

94. 張小舟，〈北方地區魏晉十六國墓葬的分區與分期〉，《考古學報》，1987年1期，頁27；張全民，〈略論關中地區北魏、西魏陶俑的演變〉，《文物》，2010年11期，頁65。

95. 蘇哲，〈西安草廠坡1號墓的結構、儀衛俑組合及年代〉，收入宿白先生八秩華誕紀念文集編輯委員會編，《宿白先生八秩華誕紀念文集》（北京：文物出版社，2002），頁185–200。

96. 秦造垣，《考古與文物》，1998年5期，封面及封底的解說。

97. 倪潤安，〈北周墓葬俑群研究〉，《考古學報》，2005年1期，頁41；小林仁，〈北朝的鎮墓獸 —— 胡漢文化融合的一個側面〉，收入張慶捷等編，《四–六世紀的北中國與歐亞大陸》（北京：科學出版社，2006），頁159。

98. 曾裕洲，《十六國北朝鉛釉陶研究》（國立臺北藝術大學美術史研究所中國美術史組碩士論文，2006），頁13。

99. 西安市文物保護考古所（韓保全等），〈西安財政幹部培訓中心漢、後趙墓發掘簡報〉，《文博》，1997年6期，頁18，圖13之10、11。

100. 山西省大同市博物館等，〈山西大同石家寨北魏司馬金龍墓〉，《文物》，1972年3期，頁20–29、64。

101. 胡平，〈大同發掘十座北魏墓〉，《中國文物報》，1990年8月30日，後收入中國考古學會編，《中國考

古學年鑑1991》（北京：文物出版社，1992），頁144。

102. 山西省考古研究所等，〈大同南郊北魏墓群發掘簡報〉，《文物》，1992年8期，頁1–11。

103. 古順芳，〈一組有濃厚生活氣息的庖廚模型〉，《文物世界》，2005年5期，頁4–8。

104. 王銀田等，〈大同市齊家坡北魏墓發掘簡報〉，《文物世界》，1995年1期，頁14–18。

105. 韓生存等，〈大同城南金屬鎂廠北魏墓群〉，《北朝研究》，1996年1期，頁60–70。

106. 大同市考古研究所（劉俊喜等），〈山西大同迎賓大道北魏墓群〉，《文物》，2006年10期，頁50–71。

107. 大同市考古研究所（張海燕等），〈山西大同七里村北魏墓群發掘簡報〉，《文物》，2006年10期，頁
 25–49。

108. 大同市考古研究所（高峰等），〈山西大同沙嶺北魏壁畫墓發掘簡報〉，《文物》，2006年10期，頁
 4–24。

109. 大同市考古研究所（劉俊喜等），〈山西大同陽高北魏尉遲定州墓發掘簡報〉，《文物》，2011年12期，
 頁11，圖18。

110. 大同市考古研究所（劉俊喜等），〈山西大同雲波里路北魏壁畫墓發掘簡報〉，《文物》，2011年12期，
 頁16，圖4、5。

111. 大同市考古研究所（劉俊喜等），〈山西大同文瀛路北魏壁畫墓發掘報告〉，《文物》，2011年12期，頁
 30，圖8–11。

112. 山西大學歷史文化學院等編，《大同南郊北魏墓群》（北京：科學出版社，2006）。

113. 劉俊喜主編，《大同雁北師院北魏墓群》（北京：文物出版社，2008）。

114. 山西省大同市博物館等，前引〈山西大同石家寨北魏司馬金龍墓〉，頁31，圖14之10。

115. 山西省考古研究所（劉俊喜等），〈大同市北魏宋紹祖墓葬發掘簡報〉，《文物》，2001年7期，頁34，
 圖31–34；頁35，圖35、36。

116. 陝西省考古研究所（王育龍等），〈長安縣北朝墓葬清理簡報〉，《考古與文物》，1990年5期，頁50，
 圖3。

117. 陝西省考古研究所（孫偉剛等），前引〈西安北郊北朝墓清理簡報〉，頁9。另外，宋馨亦指出司馬金龍
 夫婦墓的結構以及宋紹祖墓銘磚位於墓道過洞回填土中等亦均是沿襲關隴一帶的傳統，參見同氏，〈司
 馬金龍墓的重新評估〉，收入殷憲主編，《北朝史研究》（北京：商務印書館，2004），頁570–572。

118. 山西大學歷史文化學院等編，前引《大同南郊北魏墓群》，圖版37之4（M204）；圖版21之1–3
 （M110）。應該留意的是，報告書所報導的鉛釉陶數目和報告書「附表」的登錄數目有出入。

119. 大同市博物館（解廷琦等），〈大同方山北魏永固陵〉，《文物》，1978年7期，頁29–35。

120. 謝明良，前引〈魏晉十六國北朝墓出土陶瓷試探〉，頁199已指出部分學者貿然援引之例，例子甚多，
 直到最近甚至出現永固陵出土「白釉碗」般之無中生有的論調，如巽淳一郎（魏女譯），〈鉛釉陶器的
 多彩裝飾及其變遷〉，收入北京藝術博物館編，《中國鞏義窯》（北京：中國華僑出版社，2011），頁
 340即為一例。

121. 韋正，〈大同南郊北墓墓群研究〉，《考古》，2011年6期，頁72–87。

122. 大同市考古研究所（高峰等），前引〈山西大同沙嶺北魏壁畫墓發掘簡報〉，頁10，圖9。

123. 山西大學歷史文化學院等編，前引《大同南郊北魏墓群》，頁554。

124. 巽淳一郎，〈北魏時期の釉陶器生產の特質〉，收入坪井清足先生の卒壽をお祝いする會編，《坪井清
 足先生卒壽記念論文集 —— 埋文行政と研究のはざまで》（奈良：坪井清足先生の卒壽をお祝いする
 會，201），上冊，頁437。

125. 大同市考古研究所（張海燕等），前引〈山西大同七里村北魏墓群發掘簡報〉，頁38，圖36。

126. 劉濤等，〈北朝的釉陶、青瓷和白瓷 —— 兼論白瓷起源〉，《中國古陶瓷研究》，第15輯（2009），頁44；頁45，圖4。

127. 大同市考古研究所（劉俊喜等），前引〈山西大同迎賓大道北魏墓群〉，頁67，圖48。

128. 中國社會科學院考古研究所洛陽漢魏城隊（杜玉生），〈北魏洛陽城內出土的瓷器與釉陶器〉，《考古》，1991年12期，頁1091–1095；彩圖見考古研究所編，《中國社會科學院考古研究所重要考古收藏》（北京：科學出版社，無年月），無頁數；樋口隆康等，《遣唐使が見た中國文化：中國社會科學院考古研究所最新の精華》（奈良：奈良縣立橿原考古學研究所附屬博物館，1995），頁35，圖10。

129. 謝明良，前引〈魏晉十六國北朝墓出土陶瓷試探〉，頁198。

130. 由水常雄，〈工藝分野からみた古代イランの文化交流〉，《アジア遊學》，第137號（2010），頁172–173。

131. 寧夏回族自治區博物館（韓兆民等），〈寧夏固原北周李賢夫婦墓發掘簡報〉，《文物》，1985年11期，圖版參之1。

132. 大同市考古研究所（劉俊喜等），前引〈山西大同迎賓大道北魏墓群〉，頁59，圖26。

133. 安家瑤等，〈大同地區的玻璃器〉，收入張慶捷等編，前引《四–六世紀的北中國與歐亞大陸》，頁45。

134. 如山西大學歷史文化學院等編，前引《大同南郊北魏墓群》，圖版96之1（M227出土），以及烏蘭察布盟文物工作站（李興盛等），〈內蒙古和林格爾西溝子村北魏墓〉，《文物》，1992年8期，頁14，圖9（M2出土）。另外，如收入魏堅，《內蒙古地區鮮卑墓葬的發現與研究》（北京：科學出版社，2004），頁115，圖3之4（興和縣叭溝墓地XBM1）等數座北魏建國前後時期墓葬。

135. 山西大學歷史文化學院等編，前引《大同南郊北魏墓群》，圖版102之1。

136. 水野清一，〈隋唐陶磁のながれ〉，收入同氏編，《世界陶磁全集》，第9冊‧隋唐篇（東京：河出書房，1956），頁164；岡村秀典編，《雲岡石窟‧遺物篇》，京都大學人文科學研究所研究報告（京都：朋友書店，2006），頁39，圖22。

137. 山西省考古研究所（張慶捷等），〈大同操場城北魏建築遺址發掘報告〉，《考古學報》，2005年4期，頁505。

138. 任志錄，〈天馬 —— 曲村琉璃瓦的發現及其研究〉，《南方文物》，2000年4期，頁44–46；〈漢唐之間的建築琉璃〉，《藝術史研究》，第3輯（2001），頁463–486。

139. 藝術工藝研究室編，《彌勒寺》遺跡發掘調查報告書I‧圖版篇（首爾：文化財管理局等，1987），頁33，圖版6之3；白井克也，〈東京國立博物館保管新羅綠釉陶器 —— 韓半島における綠釉陶器の成立〉，《MUSEUM（東京國立博物館美術誌）》，第556號（1998），頁50；高正龍，〈統一新羅施釉瓦磚考 —— 施釉敷磚の編年と性格〉，收入高麗美術館研究所編，《高麗美術館研究紀要》，第5號‧有光教一先生白壽記念論叢（京都：高麗美術館研究所，2006），頁303–316。

140. 楢崎彰一，〈三彩と綠釉〉，收入東洋陶磁學會編，《東洋陶磁學會三十周年記念：東洋陶磁史 —— その研究の現在》（東京：東洋陶磁學會，2002），頁139–146；高橋照彥，〈白鳳綠釉と奈良三彩 —— 古代日本における鉛釉技術の導入過程〉，收入吉岡康暢先生古稀記念論集刊行會編，《吉岡康暢先生古稀記念論集：陶磁器の社會史》（富山：桂書房，2006），頁3–14。

141. 小野雅宏編，《唐招提寺金堂平成大修記念：國寶 鑑真和上展》（東京：TBS，2001），頁156，圖57之11；頁198解說。

142. 日比野丈夫，〈墓誌の起源について〉，收入江上波夫教授古稀記念事業會編，《江上波夫教授古稀記念論集》，民俗‧文化篇（東京：山川出版社，1978），頁192。

143. 代尊德，〈太原北魏辛祥墓〉，《考古學集刊》，第1集（1981），頁198，圖3之1，詳參見謝明良，〈雞

頭壺的變遷 —— 兼談兩廣地區兩座西晉紀年墓的時代問題〉，原載《藝術學》，第7期（1992），後收入同氏，前引《六朝陶瓷論集》，頁330–331。

144. 中國社會科學院考古研究所洛陽漢魏城隊（李聚寶等），〈北魏宣武帝景陵發掘報告〉，《考古》，1994年9期，圖版肆之6。

145. 中國社會科學院考古研究所洛陽漢魏城隊（杜玉生），〈北魏洛陽城內出土的瓷器與釉陶器〉，《考古》，1991年12期，頁1091–1095；The Metropolitan Museum of Art, *China: Dawn of a Golden Age, 200–750 A. D.* (New York: Yale University, 2004), p. 61, fig. 52.

146. 中國社會科學院考古研究所洛陽漢魏城隊（李聚寶等），前引〈北魏宣武帝景陵發掘報告〉，圖版肆之5。

147. Robert J. Charleston,〈ローマの陶器〉，收入Robert M. Cook等編，《西洋陶磁大觀》，第2卷・ギリシア・ローマ（東京：講談社，1979），圖104。

148. 中國社會科學院考古研究所，《北魏洛陽永寧寺》（北京：中國大百科全書出版社，1996），圖版121之4。另外，從圖版看來，報告書將之列入「瓷器」項中的施釉獸像（如圖版121之5–7），有可能亦屬鉛釉。

149. 中國社會科學院考古研究所河南二隊（徐殿魁），〈河南偃師縣杏園村的四座北魏墓〉，《考古》，1991年9期，頁820，圖2。

150. 小林仁,〈洛陽北魏陶俑の成立とその展開〉,《美學美術史論集（成城大學）》,第14號（2002）,頁237。

151. 山西省考古研究所等,〈太原市北齊婁睿墓發掘簡報〉,《文物》,1983年10期,頁10,以及太原市文物考古研究所編,《北齊婁睿墓》（北京：文物出版社,2004）,圖59–60均將該墓出土的鉛釉貼花雞頭壺等作品稱為「青瓷」。雖然此一情況至近刊陶正剛等編,《北齊東安王婁睿墓》（北京：文物出版社,2006）,頁33已獲修正,但是距馮先銘,〈從婁睿墓出土文物談北齊陶瓷特徵〉,《文物》,1983年10期,頁30已指出婁睿墓所出係鉛釉陶一事已經二十餘年。

152. 中國社會科學院考古研究所等編,《磁縣灣漳北朝壁畫墓》（北京：科學出版社,2003）,彩版33及頁13。

153. 指出北朝個別墓葬出土報告書所謂青瓷、黑釉其實是鉛釉的研究者不少,其中包括弓場紀知,〈北朝–初唐の陶磁 —— 六世紀–七世紀の中國陶磁の ·傾向〉,《出光美術館研究紀要》,第2號（1996）,頁113–132；龜井明德,〈北朝、隋代における白釉、白磁碗の追跡〉,《亞洲古陶瓷研究》,第1號（2004）,頁39–52；曾裕洲,前引《十六國北朝鉛釉陶研究》,頁64–75。其中又以曾裕洲所蒐羅的資料最為齊全,並且隨處可見原創性的觀察。

154. 河北省文管處（何直剛）,〈河北景縣北魏高氏墓發掘報告〉,《文物》,1979年3期,頁17–31。

155. 付兵兵,〈河南安陽縣東魏趙明度墓〉,《考古》,2010年10期,圖版拾壹之2、3。

156. 大同市博物館,〈大同東郊北魏元淑墓〉,《文物》,1989年8期,頁60,圖7。

157. 謝明良,前引〈魏晉十六國北朝墓出土陶瓷初探〉,頁212。

158. 河北省博物館（唐雲明等）,〈河北平山北齊崔昂墓調查報告〉,《文物》,1973年11期,頁27–33。

159. 磁縣文化館,〈河北磁縣東陳村東魏墓〉,《考古》,1976年6期,頁394–400、428。

160. 參見河北省博物館等,《河北省出土文物選集》（北京：文物出版社,1980）,頁56。

161. 山東省博物館文物組（夏名采）,〈山東高唐東魏房悅墓清理紀要〉,《文物資料叢刊》,第2期（1978）,頁105–109。另外,房悅墓施釉器屬鉛釉陶一事可參見山東淄博陶瓷史編寫組（王恩田等）,〈山東淄博寨里北朝青瓷窯址調查紀要〉,收入文物編輯委員會編,《中國古代窯址調查發掘報告集》

（北京：文物出版社，1984），頁358。

162. 淄博市博物館（張光明等），〈淄博和莊北朝墓葬出土青釉蓮花尊〉，《文物》，1984年12期，頁64–67。

163. 山口縣立美術館等，《山東省文物展》（東京：西武美術館等，1986），頁152，圖88。圖錄展品說明也稱該作品為「青磁」，但我認為應屬鉛釉陶，詳參見謝明良，前引《六朝陶瓷論集》，頁197–198。

164. 李愛國，〈太原北齊張海翼墓〉，《文物》，2003年10期，頁41–49。

165. 太原市文物考古研究所（常一民等），〈太原北齊庫狄業墓〉，《文物》，2003年3期，頁26–36。

166. 陶正剛，〈山西祁縣白圭北齊韓裔墓〉，《文物》，1975年4期，頁64–70。

167. 山西省考古研究所等，前引〈太原市北齊婁睿墓發掘簡報〉，頁1–23。

168. 山西省考古研究所（常一民等），〈太原北齊徐顯秀墓發掘簡報〉，《文物》，2003年10期，頁4–49。

169. 王克林，〈北齊庫狄迴洛墓〉，《考古學報》，1979年3期，頁377–402。

170. 渠傳福，〈徐顯秀墓與北齊晉陽〉，《文物》，2003年10期，頁52。

171. 山東淄博陶瓷史編寫組（王恩田等），前引〈山東淄博寨里北朝青瓷窯址調查紀要〉，頁355。

172. 中國社會科學院考古研究所等（徐光冀等），〈河北磁縣灣漳北齊墓〉，《考古》，1990年7期，頁601–607、600；中國社會科學院考古研究所等，前引《磁縣灣漳北朝壁畫墓》。

173. 磁縣文化館（朱全生），〈河北磁縣東陳村北齊堯峻墓〉，《文物》，1984年4期，頁16–22。

174. 磁縣文化館，〈河北磁縣北齊高潤墓〉，《考古》，1979年3期，頁235–243、234。

175. 河南省博物館，〈河南安陽北齊范粹墓發掘簡報〉，《文物》，1972年1期，頁47–51、86。

176. 周到，〈河南濮陽北齊李雲墓出土的瓷器和墓誌〉，《考古》，1964年9期，頁482–484。

177. 王建保，〈磁州窯窯址調查與試掘〉，《中國古陶瓷研究》，第16輯（2010），頁14；李江，〈河北省臨漳曹村窯址初探與試掘簡報〉，《中國古陶瓷研究》，第16輯（2010），頁43–52；王建保等，〈河北臨漳縣曹村窯址考察報告〉，《華夏考古》，2014年1期，頁24–29。

178. 小林仁，〈北齊鉛釉器的定位和意義〉，《故宮博物院院刊》，2012年5期，頁107。

179. 長谷部樂爾，〈北齊の白釉陶〉，《陶說》，第660號（2008），頁13–14。

180. 張柏主編，前引《中國出土瓷器全集》，第12卷·河南，圖20。

181. 有關中國白瓷的起源及范粹墓出土陶瓷諸問題，可參見龜井明德，前引〈北朝、隋代における白釉、白磁碗の追跡〉，頁39–52。

182. 矢部良明，前引〈北朝陶磁の研究〉，頁93–96；謝明良，〈關於中國白瓷起源的幾個問題〉，《故宮文物月刊》，第42期（1986年9月），頁133–136。

183. 森達也，〈南北朝時代の華北における陶磁の革新〉，收入大廣編，《中國：美の十字路》（東京：大廣，2005），頁262；〈白釉陶與白瓷的出現年代〉，《中國古陶瓷研究》，第15輯（2009），頁82。

184. 潘偉斌，〈河南安陽固岸墓地考古收穫大〉，《中國文物報》，2007年3月16日〈遺產週刊〉，第216期；河南省文物考古研究所（潘偉斌等），〈河南安陽固岸墓地考古發掘收穫〉，《華夏考古》，2009年3期，圖版18之1。另外，固岸北齊二號墓也出土了鉛釉杯、罐和盤口壺等報告書所謂的「瓷器」，詳參見河南省文物考古研究所（潘偉斌等），〈河南安陽縣固岸墓地二號墓發掘簡報〉，《華夏考古》，2007年2期，封三圖1–6。

185. 謝明良，〈綜述六朝陶瓷褐斑裝飾 —— 兼談唐代長沙窯褐斑及北齊鉛釉二彩器彩飾來源問題〉，原載《藝術學》，第4期（1990），後收入同氏，前引《六朝陶瓷論集》，頁293–297。

186. 河南省文物管理局南水北調文物保護管理辦公室（孔德銘等），〈河南安陽縣北齊賈進墓〉，《考古》，2011年4期，圖版拾參之5；河南省文物局，《安陽北朝墓葬》（北京：科學出版社，2013），彩

版62之1–4、6。另外，日本常盤山文庫也收藏了幾件北齊白釉上施綠褐斑彩之三彩鉛釉陶器，圖參見常盤山文庫中國陶磁研究會編，《北齊の陶磁》，常盤山文庫中國陶磁研究會會報，第3號（東京：常盤山文庫，2010），彩圖1–3。

187. 勝本町役場企畫財政課編，《雙六古墳發掘調查概報告》（長崎：勝本町教育委員會，2001），頁21，圖44。詳參見弓場紀知，〈壹岐雙六古墳出土の白釉綠彩円文碗 —— その年代と中國陶磁史上での位置づけ〉，收入《雙六古墳》，壹岐市文化財調查報告書，第7集（2006），頁82–92；以及同氏，《古代祭祀とシルクロードの終著地 沖ノ島》（東京：新泉社，2005），頁89–90。

188. Regina Krahl, *op. cit.*, pp. 224–225, fig. 1235.

189. 徐氏藝術館，《徐氏藝術館》，陶瓷篇，第1冊・新石器時代至遼代（香港：徐氏藝術館，1993），圖64。

190. 山西省考古研究所（朱華等），〈太原隋斛律徹墓清理簡報〉，《文物》，1992年10期，頁12，圖34。不過，原報告稱該辟雍式硯為「青瓷」，應予修正。

191. 文化公報部等，《雁鴨池發掘調查報告書》（1978），此參見國立大邱博物館（Daegu National Museum），《우리문화속의中國陶磁器 *Chinese Ceramics in Korean Culture*》（大邱：國立大邱博物館，2004），頁67，圖77。

192. 飛鳥藤原宮跡發掘調查部，〈飛鳥諸宮の調查〉，《奈良國立文化財研究所年報》（1993），頁11。此承蒙日本專修大學名譽教授龜井明德的教示並惠賜報告書影本，謹誌謝意。

193. 重見泰，〈石神遺跡の再檢討 —— 中大兄皇子と小墾田宮〉，《考古學雜誌》，91卷1號（2007），頁44–79。

194. 愛知縣陶磁資料館等，《日本の三彩と綠釉 —— 天平に咲いた華》（愛知縣：愛知縣陶磁資料館，1998），頁45B8。

195. 弓場紀知，前引〈壹岐雙六古墳出土の白釉綠彩円紋碗 —— その年代と中國陶磁史上での位置づけ〉，頁89；謝明良，〈中國早期鉛釉陶器〉，收入顏娟英主編；《中國史新論 —— 美術考古分冊》（臺北：中央研究院、聯經出版事業股份有限公司，2010），頁106。

196. 小田裕樹，〈石神遺跡出土の施釉陶器をめぐって〉，收入奈良文化財研究所飛鳥資料館，《花開く都城文化》（奈良：奈良文化財研究所飛鳥資料館，2012），此轉引自龜井明德，《中國陶瓷史の研究》（東京：六一書房，2014），頁111–112。

197. 趙文軍，〈安陽相州窯的考古發掘與研究〉，《中國古陶瓷研究》，第15輯（2009），彩圖7、8。另可參見佐藤サアラ，〈白釉突起文碗〉，收入常盤山文庫中國陶磁研究會編，前引《北齊の陶磁》，常盤山文庫中國陶磁研究會會報，第3號，頁48–52。

198. 另外，依據近年降幡順子等人所做的鉛同位素測定，則石神遺跡鉛釉陶標本所含的鉛既和漢代、三國舶載日本的銅鏡不同，也和多鈕細文鏡等韓半島百濟遺跡出土標本迥異，卻又與遼寧省青城子或錦西鑛山資料有相近之處，總之亦屬中國製品，詳參見降幡順子等，〈飛鳥、藤原京跡出土鉛釉陶器に對する化學分析〉，《東洋陶磁》，第41號（2012），頁31。

199. 李浩烔，〈唐津九龍里窯址收拾調查概要〉，《考古學誌》，第4號（韓國考古美術研究所，1992），頁205–230，此參見土橋理子，〈遺物の語る對外交流〉，《季刊考古學》，第112號（2010），頁86。

200. 水野清一，前引〈隋唐陶磁のながれ〉，頁164–167。

201. 陝西省考古研究所（劉呆運等），〈隋呂思禮夫婦合葬墓清理簡報〉，《考古與文物》，2004年6期，頁21–30。

202. Lawrence Smith編，《東洋陶磁》，第5卷・大英博物館（東京：講談社，1980），彩圖14。關於其年代

另可參考孫機，〈論西安何家村出土的瑪瑙獸首杯〉，《文物》，1991年6期，頁87。

203. 陝西省文物管理委員會（王玉清），〈陝西省三原縣雙盛村隋李和墓清理簡報〉，《文物》，1966年1期，頁37，圖39。可以附帶一提的是聯珠人面紋似乎集中出現於隋至初唐文物，並且常見於廣義的酒器，我推想其表現的有可能是希臘酒神戴奧尼索斯（Dionysos）。

204. 謝明良，〈關於唐代雙龍柄壺〉，原載《故宮文物月刊》，第278期（2006年5月），後經改寫收入同氏，《陶瓷手記：陶瓷史思索和操作的軌跡》（臺北：石頭出版股份有限公司，2008），頁69。

205. 龜井明德，〈陶範成形による隋唐の陶磁器〉，《出光美術館館報》，第106號（1999），頁83。

206. 長廣敏雄，〈隋朝の闍毗と何稠について〉，原載《美術史》，第29號（1958），後收入同氏，《中國美術論集》（東京：講談社，1984），頁306–317。

207. 中國社會科學院考古研究所編，《唐長安城郊隋唐墓》（北京：文物出版社，1980），圖版14之3；清晰彩圖見由水常雄編，《世界ガラス美術全集》，第4冊（東京：求龍社，1992），頁22，圖41。

208. 戴應新，〈隋本寧公主與韋圓照合葬墓〉，《故宮文物月刊》，第186期（1998年9月），頁90，圖27。

209. 長谷部樂爾，《原色日本の美術》，第30冊・請來美術（陶藝）（東京：小學館，1973），頁171；龜井明德，〈初期輸入陶磁器の名稱と實體〉，收入同氏，《日本貿易陶磁史の研究》（京都：同朋社，1986），頁94–114。

第四章　唐三彩的使用層和消費情況 ── 以兩京地區為例

1. Berthold Laufer, *Chinese Clay Figures*, Field Museum of Natural History Publication, no. 177, Chicago (1914), pl. XLIX, LII.

2. 出川哲朗，〈河南省出土の唐三彩〉，收入朝日新聞社等，《唐三彩展：洛陽の夢》（大阪：大廣，2004），頁156–157。

3. 水野清一，〈隋唐陶磁のながれ〉，收入同氏編，《世界陶磁全集》，第9冊・隋唐篇（東京：河出書房，1956），頁167。另外，有關唐代陶瓷的分期，以往有諸多不同的看法。如將唐高祖至武則天執政的七世紀初至八世紀初做為第一期，中宗至代宗時期的八世紀初至八世紀末為第二期，德宗至哀帝的八世紀末至十世紀初為第三期，即是中國學界行之有年的分期方案（參見李知宴，〈唐代瓷窯概況與唐瓷分期〉，《文物》，1972年3期，頁38；中國硅酸鹽學會編，《中國陶瓷史》〔北京：文物出版社，1982〕，頁220）。其次，也有以唐建國之年（618）至高宗末年（約680）為一期，武周時期至天寶十四年（755）安祿山之亂（684–755）為二期，以後至唐亡（756–907）為三期的案例（參見長谷部樂爾，〈唐の白磁と黑釉陶〉，收入佐藤雅彥等編，《世界陶磁全集》，第11冊・隋唐〔東京：小學館，1976〕，頁204–214）。近年，較為學界採行的唐瓷分期，則是觀照陶瓷風格所擬定的三分期，即承襲北朝、隋代的初唐期，武周至開元、天寶的盛唐期，以及續接唐末、五代甚至宋代的中晚唐期（參見長谷部樂爾，〈唐代陶磁史素描〉，收入根津美術館編，《唐磁：白磁・青磁・三彩》〔東京：根津美術館，1988〕，頁7），後者可說是對水野清一等過往分期方案的繼承和修正。

4. 水野清一，《唐三彩》，陶器全集，第25卷（東京：平凡社，1965），頁10。

5. 長谷部樂爾，〈唐三彩の諸問題〉，《*MUSEUM*（東京國立博物館美術誌）》，第337號（1979），頁32。

6. 富平縣文化館等，〈唐李鳳墓發掘簡報〉，《考古》，1977年5期，頁313–326。

7. 王仁波，〈陝西省唐墓出土的三彩器綜述〉，《文物資料叢刊》，第6期（1982），頁139–140。

8. 如李知宴，《中國釉陶藝術》（香港：輕工業出版社；兩木出版社，1989），頁125；弓場紀知，《三

彩》，中國の陶磁，第3冊（東京：平凡社，1995），頁106–107。

9. 陳安利主編，《中華國寶：陝西珍貴文物集成》，第2冊·唐三彩卷（西安：陝西人民教育出版社，1998），頁15，不過該圖錄將太宗妃燕氏墓咸亨二年（671）誤植為西元672年。

10. 承蒙陝西省考古研究院王小蒙副院長的安排，筆者才有幸得以目驗李福墓和燕氏墓出土的三彩標本；圖片是由王小蒙副院長和昭陵博物館李浪濤先生所提供，謹誌謝意。

11. 雷勇，〈唐三彩的儀器中子活化分析其在兩京地區發展軌跡的研究〉，《故宮博物院院刊》，2007年3期，頁94。

12. 韓繼中，〈唐代傢俱的初步研究〉，《文博》，1985年2期，頁47。

13. 洛陽市文物考古研究院（黃吉軍等），〈唐代張文俱墓發掘報告〉，《中原文物》，2013年5期，圖版3之8。

14. 焦作市文物工作隊（韓長松等），〈河南焦作博愛聶村唐墓發掘報告〉，《文博》，2008年3期，頁17，圖20；韓長松等，〈河南焦作地區出土的唐三彩缽〉，《文博》，2008年1期，頁16，右上圖。

15. 曲金麗，〈唐三彩鳳鳥紋扁壺〉，《文物春秋》，2009年5期，頁75，圖1。原報告參見廊坊市文物管理所（劉化成），〈河北文安麻各莊唐墓〉，《文物》，1994年1期，頁84–93，報告中宣稱未見三彩器。本文依據後出的報告確認。

16. 龜井明德，〈日本出土唐代鉛釉陶の研究〉，《日本考古學》，第16號（2003），頁153，引《人民網》，2002年3月21日。另參見魏訓田，〈山東陵縣出土唐《東方合墓誌》考釋〉，《文獻》，2004年3期，頁89–97；彩圖見柴晶晶編，〈"東方朔係陵縣人"的有利佐證〉，http://www.dezhoudaily.com/news/dezhou/folder136/2012/11/2012-11-04400444.html（搜尋日期：2013年7月25日）。

17. 朝陽市博物館（李國學等），〈朝陽市郊唐墓清理簡報〉，《遼海文物學刊》，1987年1期，圖版貳之2。

18. 王進先，〈山西長治市北郊唐崔拏墓〉，《文物》，1987年8期，頁48，圖20。另外，李知宴，前引《中國釉陶藝術》，頁124亦以崔拏卒年為墓葬紀年。

19. 謝明良，〈山西唐墓出土陶磁をめぐる諸問題〉，收入上原和博士古稀記念美術史論集刊行會編，《上原和博士古稀記念美術史論集》（東京：上原和博士古稀記念美術史論集刊行會，1995），頁237。

20. 陝西省博物館等，〈唐鄭仁泰墓發掘簡報〉，《文物》，1972年7期，頁40，圖13。

21. 趙會軍等，〈河南偃師三座唐墓發掘簡報〉，《中原文物》，2009年5期，彩版3之1。

22. 陝西省文管會等（王玉清等），〈陝西禮泉唐張士貴墓〉，《考古》，1978年3期，頁168–178。

23. 江西省文物考古研究所（蕭發標等），〈江西瑞昌但橋唐墓清理簡報〉，《南方文物》，1999年3期，頁116，圖2之3、4。

24. 遼寧省博物館文物隊（韓寶興），〈遼寧朝陽隋唐墓發掘簡報〉，《文物資料叢刊》，第6期（1982），頁93，圖15之24；圖版2之5。

25. 龜井明德，〈陶範成形による隋唐の陶磁器〉，《出光美術館館報》，第106號（1999），頁64–88主張或為燈器，但近年則修正認為是筆洗，參見同氏，《中國陶瓷史の研究》（東京：六一書房，2014），頁168「補6」。

26. 吳敬，〈三峽地區土洞墓年代與源流考〉，《中原文物》，2007年3期，頁34。

27. 孝感地區博物館（宋煥文等），〈安陸王子山唐吳王妃楊氏墓〉，《文物》，1985年2期，頁88，圖11之2、3。

28. Yael Israeli et al., *Ancient Glass in the Israel Museum: The Eliahu Dobkin Collection and Other Gifts* (Jerusalem: Israel Museum, 1999), cat. 276, 以及林容伊的推論。詳林容伊，《唐宋陶瓷與西方玻璃器》（臺北：國立臺灣大學藝術史研究所碩士論文，2013），頁83–84。

29. Jessica Rawson, "Inside out: Creating the Exotic within Early Tang Dynasty China in the Seventh and Eighth

Centuries," *World Art*, vol. 2, no. 1 (2012), p. 36.

30. R. L. Hobson, *Chinese Pottery and Porcelain* (London: Connell and Company, 1915), 轉引自水野清一，〈三彩・二彩・一彩 附紋胎陶〉，收入同氏編，前引《世界陶磁全集》，第9冊・隋唐篇，頁193。

31. 昭陵博物館（陳志謙），〈唐安元壽夫婦墓發掘簡報〉，《文物》，1988年10期，彩頁壹及圖版肆之一。

32. 巽淳一郎，〈中國における最近の唐三彩研究動向〉，《明日香村》，第74號（2000），頁12。

33. 中國社會科學院考古研究所編，《唐長安城郊隋唐墓》（北京：文物出版社，1980），圖版72之1及圖版80。

34. 焦南峰，〈唐秋官尚書李晦墓三彩俑〉，《收藏家》，1997年6期，頁4–6；陝西省考古研究所編，《陝西新出土文物選粹》（重慶：重慶出版社，1998），圖61–69。另可參見森達也，〈「唐三彩展 洛陽の夢」の概要と唐三彩の展開〉，《陶說》，第614號（2004），頁40。可以一提的是，李晦墓三彩俑釉上另描繪黑彩，清楚圖片參見陳安利主編，前引《中華國寶：陝西珍貴文物集成》，第2冊，頁158–159「三彩騎馬俑」。

35. 謝明良，〈唐三彩の諸問題〉，《美學美術史論集（成城大學）》，第5號（1985），頁140。該文頁45指出唐三彩俑出現於「第一過渡期」，即武后大周期（690–704）。不過，考慮到弘道元年（683）高宗死，中宗即位，光宅元年（684）二月武則天廢中宗為廬陵王，另立睿宗，至此武則天已然是實際上的皇帝，所以擬在此將上引拙文「第一過渡期」的年代修正為嗣聖元年（684）至長安四年（704）。

36. Jessica Rawson, op. cit., pp. 39–40.

37. 張國柱等，〈唐京城長安三彩窯址初顯端倪〉，《收藏家》，第78期（1999）；〈西安發現唐三彩窯址〉，《文博》，1999年3期，頁49–57。

38. 陝西省考古研究院，《唐長安醴泉坊三彩窯址》（北京：文物出版社，2008），彩版14–39等。

39. 張國柱等，前引〈西安發現唐三彩窯址〉，頁49–57；陝西省考古研究院，前引《唐長安醴泉坊三彩窯址》；呼林貴等，〈新發現唐三彩作坊的屬性初探〉，《文物世界》，2000年1期，頁51–53；呼林貴等，〈由醴泉坊三彩作坊遺址看長安坊里制度的衰敗〉，《人文雜誌》，2000年1期，頁89–90；姜捷，〈唐長安醴泉坊的變遷與三彩窯址〉，《考古與文物》，2005年1期，頁65–72；巽淳一郎，〈西安舊飛行場跡地發見の唐三彩窯に關する覺書〉，《奈良文化財研究所紀要》（2005），頁10–11。

40. 陝西省考古研究院，前引《唐長安醴泉坊三彩窯址》，彩版87之2。

41. 中國社會科學院考古研究所西安工作隊，〈唐青龍寺遺址發掘簡報〉，《考古》，1974年5期，圖版12之4。

42. 陝西省考古研究院，前引《唐長安醴泉坊三彩窯址》，彩版34之1。另外，青龍寺遺址和醴泉坊窯出土三彩羅漢標本的比定，可參見小林仁，〈西安・唐代醴泉坊窯址の發掘成果とその意義 —— 俑を中心とした考察〉，《民族藝術》，第21號（2005），頁118–119。

43. 陝西省考古研究院，前引《唐長安醴泉坊三彩窯址》，頁135。

44. 陝西省考古研究院，前引《唐長安醴泉坊三彩窯址》，彩版80之1。

45. 宿白，〈隋唐長安城和洛陽城〉，《考古》，1978年6期，頁419，圖5。

46. 張國柱，〈碎片中的大發現 —— 西安又發現唐代古長安三彩窯址〉，《收藏界》，2004年8期；呼林貴等，〈唐長安東市新發現唐三彩的幾個問題〉，《文博》，2004年4期，頁10–14。

47. 王長啟等，〈原唐長安城平康坊新發現陶窯遺址〉，《考古與文物》，2006年6期，頁51–57。

48. 戴應新，〈隋本寧公主與韋圓照合葬墓〉，《故宮文物月刊》，第186期（1998年9月），頁80，圖8、9；頁81，圖11等。

49. 王長啟等，前引〈原唐長安城平康坊新發現陶窯遺址〉，頁57。

50. 陝西省考古研究所，《唐代黃堡窯址》（北京：文物出版社，1992），下冊，彩圖3之1，7之2，8之1，

9，13之3、4，14之3等。

51. 長谷部樂爾，前引〈唐代陶磁史素描〉，頁12。

52. 謝明良，〈關於魚形壺 —— 從揚州唐城遺址出土例談起〉，收入同氏，《陶瓷手記：陶瓷史思索和操作的軌跡》（臺北：石頭出版股份有限公司，2008），頁75–86；〈日本出土唐三彩及其有關問題〉，原載國立歷史博物館，《中國古代貿易瓷國際學術研討會論文集》（臺北：國立歷史博物館，1994），後收入同氏，《貿易陶瓷與文化史》（臺北：允晨文化，2005），頁22。另外，針對黃堡窯三彩陶年代的全面性考察，可參見沈雪曼，《唐代耀州窯三彩研究》（臺北：國立臺灣大學藝術史研究所碩士論文，1995），頁28–42。

53. 杜葆仁等，〈陝西耀縣柳溝唐墓〉，《考古與文物》，1988年3期，頁28–33；圖版2之1–7。

54. 雖然耀州窯博物館的相關人員為文宣稱黃堡窯址出土有三彩馬、駝、武士、鎮墓獸和牛車等製品（見王民，〈從三彩看唐代黃堡窯場與其他窯口的文化交流〉，《文博》，1996年3期，頁58），但上引三彩俑和明器極可能就是前述耀縣柳溝村唐墓（M4）出土品，與窯址標本無涉。

55. 長谷部樂爾，〈唐三彩隨想〉，《陶說》，第675號（2009），頁14。

56. 馮先銘，〈河南鞏縣古窯址調查記要〉，《文物》，1959年3期，頁56–58。

57. 劉建洲，〈鞏縣唐三彩窯址調查〉，《中原文物》，1981年3期，頁16–22。

58. 傅永魁，〈河南鞏縣大、小黃冶村唐三彩窯址的調查簡報〉，《考古與文物》，1984年1期，頁69–81。

59. 河南省鞏義市文物保護管理所，《黃冶唐三彩窯》（北京：科學出版社，2000）。

60. 河南省文物考古研究所等，《鞏義黃冶唐三彩》（鄭州：大象出版社，2002）；奈良文化財研究所，《鞏義黃冶唐三彩》，奈良文化財研究所史料61（奈良：獨立行政法人文化財研究所，2003）。

61. 河南省文物考古研究所等，《黃冶窯考古新發現》（鄭州：大象出版社，2005）；奈良文化財研究所，《黃冶唐三彩窯の考古新發見》，奈良文化財研究所史料73（奈良：獨立行政法人文化財研究所，2006）；奈良文化財研究所飛鳥資料館，《まぼろしの唐代精華 —— 黃冶唐三彩窯の考古新發見展》（奈良：奈良文化財研究所飛鳥資料館，2008）。

62. 河南省文物考古研究所等，《鞏義白河窯考古新發現》（鄭州：大象出版社，2009）；奈良文化財研究所，《鞏義白河窯の考古新發見》，奈良文化財研究所研究報告8（2012）。

63. 北京藝術博物館編，《中國鞏義窯》（北京：中國華僑出版社，2011）。

64. 河南省文物考古研究所（郭木森等），〈河南鞏義市黃冶窯址發掘簡報〉，《華夏考古》，2007年4期，頁106–129、153–158；孫新民，〈鞏義黃冶唐三彩窯址的發現與研究〉，收入河南省文物考古研究所等，前引《鞏義黃冶唐三彩》，頁3–21；劉蘭華等（巽淳一郎譯），〈鞏義市黃冶唐三彩窯跡の發掘と基礎的研究〉，收入奈良文化財研究所飛鳥資料館，前引《まぼろしの唐代精華 —— 黃冶唐三彩窯の考古新發見展》，頁9–14等。

65. 馮先銘，〈三十年來我國陶瓷考古的收穫〉，《故宮博物院院刊》，1980年1期，頁19。

66. 李知宴等，〈論唐三彩的製作工藝〉，收入中國科學院硅酸鹽研究所編，《中國古陶瓷研究》（北京：科學出版社，1987），頁76。

67. 霍玉桃等，〈唐三彩鉛釉陶的研究〉，收入郭景坤主編，《古陶瓷科學技術5：2005年古陶瓷科學技術國際討論會論文集》（上海：上海科技文獻出版社，2005），頁97。

68. 中尾萬三，《西域系支那古陶磁の考察》（大連：陶雅會，1924），頁87。

69. 水野清一，前引〈三彩・二彩・一彩 附紋胎陶〉，頁197。

70. 佐藤雅彥，《中國陶磁史》（東京：平凡社，1978），頁92–93。

71. M. Medley, *The Chinese Potter: A Practical History of Chinese Ceramics* (Oxford: Phaidon Press

Limited, 1976), pp. 83–84.

72. 水野清一，前引《唐三彩》，頁11。

73. 李知宴等，前引〈論唐三彩的製作工藝〉，頁75；前引《中國釉陶藝術》，頁145。

74. 大重薫子，〈唐三彩〉，收入大阪市立美術館編，《隋唐の美術》（東京：平凡社，1978），頁188–189。

75. 河南省文物考古研究所等，前引《黃冶窯考古新發現》，頁168，圖1、2。

76. 降幡順子等，〈非損傷分析法測試黃冶唐三彩之特性〉，《華夏考古》，2007年2期，頁142–152。

77. 謝明良，〈宋人的陶瓷賞鑑及建盞傳世相關問題〉，原載《國立臺灣大學美術史研究集刊》，第29期
（2010），後經改寫收入同氏，《陶瓷手記2：亞洲視野下的中國陶瓷文化史》（臺北：石頭出版股份有限
公司，2012），頁221–226。

78. 圖參見弓場紀知，前引《三彩》，圖12。

79. 河南省文物考古研究所等，前引《黃冶窯考古新發現》，頁147。

80. 圖版參見河南省文物考古研究所等，前引《鞏義黃冶唐三彩》，頁120–121。

81. 河南省文物考古研究所等，前引《鞏義白河窯考古新發現》，頁11及頁200，圖201陶馬殘片。

82. 苗建民等，〈中子活化分析和主成分分析對唐三彩產地問題的研究〉，《東南文化》，2001年9期，頁
83–93。

83. 鄭州市文物工作隊（陳立信），〈河南滎陽茹茵發現唐代瓷窯址〉，《考古》，1991年7期，頁664–667。

84. 河南省文物考古研究所等，前引《鞏義白河窯考古新發現》，頁216，圖220等。

85. 四川大學歷史文化學院考古學系（霍宏偉等），〈河南洛陽市瀍河西岸唐代磚瓦窯址〉，《考古》，2007年
12期，頁25–38。

86. 洛陽市文物考古研究院（張西峰等），〈洛陽市定鼎北路唐代磚瓦窯址發掘簡報〉，《洛陽考古》，2013年
1期，頁25，圖8、9。

87. 水野清一，前引《唐三彩》，頁6。

88. 雷勇，前引〈唐三彩的儀器中子活化分析其在兩京地區發展軌跡的研究〉，頁92、105。

89. 應予說明的是，李知宴等，《唐三彩》，中國陶瓷全集，第7冊（上海：上海人民美術出版社；京都：美
乃美，1983）雖徵引一件據稱是鞏義黃冶窯址出土的高逾三〇公分的三彩明器男俑（同書圖76），但此顯
係誤值。按該三彩男俑實際上是出自陝西省西安唐開元十一年（723）鮮于庭誨墓，其彩圖可參見中國社
會科學院考古研究所，前引《唐長安城郊隋唐墓》，彩版8。

90. 洛陽博物館，〈洛陽關林59號唐墓〉，《考古》，1972年3期，圖版10之1；彩圖見洛陽市博物館編，
《洛陽唐三彩》（北京：文物出版社，1980），圖59。外觀比較另可參見謝明良，前引〈唐三彩の諸問
題〉，頁95–96。

91. 鄭州市文物考古研究所（郝紅星等），〈河南鞏義市老城磚廠唐墓發掘簡報〉，《華夏考古》，2006年
1期，圖1；鄭州市文物考古研究所，《中國古代鎮墓神物》（北京：文物出版社，2004），頁185，圖
165。

92. 湖北省文物工作隊，〈武漢地區一九五六年一至八月古墓葬發掘概況〉，《文物參考資料》，1957年1期，
頁70，圖3右。

93. 昭陵博物館（陳志謙等），〈唐昭陵段簡璧墓清理〉，《文博》，1989年6期，圖版壹之1。

94. 洛陽市文物工作隊（方莉等），〈洛陽孟津朝陽送莊唐墓簡報〉，《中原文物》，2007年6期，頁11，圖
1–1。

95. 西安市文物保護考古所（楊軍凱等），〈唐康文通墓發掘簡報〉，《文物》，2004年1期，頁22，圖11；
彩圖參見西安市文物保護考古所，《西安文物精華：三彩》（西安：世界圖書出版西安公司，2011），頁

68，圖79。

96.　洛陽市文物考古研究院（黃吉軍等），前引〈唐代張文俱墓發掘報告〉，封二，圖4。

97.　關於使用同式陶範模塑成形陶俑的跨省區流通情況，可參見森達也，〈唐三彩の展開〉，收入朝日新聞
社等，前引《唐三彩展：洛陽の夢》，頁168，以及謝明良，〈唐俑札記 —— 想像製作情境〉，《故宮文
物月刊》，第361期（2013年4月），頁58–67。

98.　陝西省考古研究院，前引《唐長安醴泉坊三彩窯址》，頁132。

99.　雷勇等，〈唐節愍太子墓出土唐三彩的中子活化分析和產地研究〉，收入陝西省考古研究所等，《唐節
愍太子墓發掘報告》（北京：科學出版社，2004），頁202–207；雷勇等，〈唐恭陵哀妃墓出土唐三彩的
中子活化分析和產地研究〉，《中原文物》，2005年1期，頁86–89。

100.　何歲利等，〈大明宮太液池遺址出土唐三彩的初步研究〉，收入中國社會科學院考古研究所，《新世紀
的中國考古學：王仲殊先生八十華誕紀念論文集》（北京：科學出版社，2005），頁757–771。

101.　郎惠云等，〈從成分分析探討唐三彩的傳播與流通〉，《考古》，1998年7期，頁73–79。

102.　X. Q. Feng & S. L. Feng et. al., "Study on the Provenance and Elemental Distribution in the Glaze of Tang
Sancai by Proton Microprobe," *Nuclear Instruments and Methods in Physics Research B 231* (2005),
pp. 553–556.

103.　崔劍鋒等，〈河南鞏義窯和陝西黃堡窯出土唐三彩殘片釉料的鉛同位素產源研究〉，收入北京藝術博物
館編，前引《中國鞏義窯》，頁367–371。

104.　苗建民等，前引〈中子活化分析和主成分分析對唐三彩產地問題的研究〉，頁83–93。

105.　雷勇，前引〈唐三彩的儀器中子活化分析其在兩京地區發展軌跡的研究〉，頁86–127。

106.　仁井田陞，《唐令拾遺》（東京：東京大學出版會復刻，1964），頁826。

107.　楊寬，〈考明器中的四神〉，原載上海《中央日報》，1947年8月副刊《文物週刊》，第48期，後收入同
氏，《楊寬古史論文選集》（上海：上海人民美術出版社，2003），頁429–434。

108.　濱田耕作，《支那古明器泥象圖說》（東京：刀江書院，1927），頁36。

109.　鄭德坤，《中國明器》，燕京學報專刊之一（北平：哈佛燕京社，1933），頁63。

110.　Berthold Laufer, *op. cit.*, part I, pp. 295–297.

111.　如姚鑒認為：「由於受到佛教的影響，而與四天王和仁王結合為一。今人多將唐墓出土的甲冑武士視為
四天王，窮究其源，知其實為古代方相演變而來。」（參見同氏，〈營城子古墳の壁畫について〉，《考
古學雜誌》，29卷6期〔1939〕，頁382）；此說亦為小林太市郎所繼承（參見同氏，《漢唐古俗と明器土
偶》〔京都：一條書房，1947〕，頁186–188）。另外，常任俠也稱：「陶俑中的魌頭，用以避邪，大概
便是方相遺留的形象。」（參見同氏，〈我國魁儡戲的發展與俑的關係〉，收入同氏，《東方藝術叢談》
〔合肥：安徽教育出版社，1956年初版，1984年新一版〕，頁60）；孫作雲氏也主張類似看法（參見同
氏，〈我國考古界重大發現，信陽楚墓介紹 —— 兼論大「鎮墓獸」及其他〉，《史學月刊》，1957年12
期，頁27）；伊藤清司也曾說過：「我認為《周禮》的狂夫四人，或即後世的當壙、當野、祖明、地軸
四神、或與前面提到的『壙踣』相近的一種具有避邪功能之物。」（參見同氏，〈古代中國の祭儀と假
裝〉，《史學〔慶應大學〕》，30卷1期〔1957〕，頁117）；楊景鸘也承襲了上述說法，並稱：「辛村出土
之方相，每四個為一組，和『狂夫四人』及『四神』之數均合，四神之『四』字，絕非偶然。」（參見
同氏，〈方相氏與大儺〉，《中央研究院歷史語言研究所集刊》，第31期〔1960〕，頁155）。這個問題很
重要，但截至目前學術界還沒有一致的看法。如徐蘋芳就從《大漢原陵祕葬經》的有關記載，反駁「當
壙」、「當野」即「方相氏」的說法（參見同氏，〈唐宋墓葬中的「明器神煞」與「墓儀」制度 —— 讀
《大漢原陵祕葬經》札記〉，《考古》，1963年2期，頁90–91）。

112. 王去非，〈四神、巾子、高髻〉，《考古通訊》，1956年5期，頁50–52。

113. 這點已由徐蘋芳指出，見同氏，前引〈唐宋墓葬中的「明器神煞」與「墓儀」制度 —— 讀《大漢原陵祕葬經》札記〉，頁90。

114. 朝鮮民主主義人民共和國社會科學院等，《德興里高句麗壁畫古墳》（東京：講談社，1986），頁75。

115. 曹騰騑等，〈廣東海康元墓出土的陰線刻〉，《考古學集刊》，第2集（1982），頁175，圖5。

116. 謝明良，〈山西唐墓出土陶瓷初探〉，原載《藝術學》，第14期（1995），後收入同氏，《中國陶瓷史論集》（臺北：允晨文化，2007），頁10。

117. 程義，〈再論唐宋墓葬裡的「四神」和「天關、地軸」〉，《中國文物報》，2009年12月11日第6版。

118. 王去非，前引〈四神、巾子、高髻〉，頁52；室山留美子，〈「祖明」と「魌頭」—— いわゆる鎮墓獸の名稱をめぐって〉，《大阪市立大學東洋史論叢》，第15號（2006），頁78。

119. 張文霞等，〈隋唐時期的鎮墓神物〉，《中原文物》，2003年6期，頁69，圖7；彩圖參見鄭州市文物考古研究所，《中國古代鎮墓神物》（北京：文物出版社，2004），圖161。

120. 參見謝明良，前引〈唐三彩の諸問題〉，頁194–195「表五」。

121. 王冠倬，〈從一行測量北極高看唐代的大小尺〉，《文物》，1964年6期，頁24–29。另外，丘光明編著，《中國歷代度量衡考》（北京：科學出版社，1992），頁88，以四十支唐尺所得平均值為三〇點三公分；以江蘇省金壇出土的刻花銅尺為小尺，長二四點六五公分。

122. 洛陽市文物工作隊（趙振華等），〈洛陽龍門唐安菩夫婦墓〉，《中原文物》，1982年3期，圖版3之5；朝日新聞社等，前引《唐三彩展：洛陽の夢》，頁70，圖42。

123. 中國社會科學院考古研究所編，前引《唐長安城郊隋唐墓》，圖版38。

124. 中國社會科學院考古研究所編，前引《唐長安城郊隋唐墓》，圖版74之1。

125. 謝明良，前引〈唐三彩の諸問題〉，頁138–139；齊東方，〈唐代的喪葬觀念習俗與禮儀制度〉，《考古學報》，2006年1期，頁70。

126. 程義，《關中地區唐代墓葬研究》（北京：文物出版社，2012），頁162–164。

127. 參見室山留美子，〈北朝隋唐墓の人頭、獸頭獸身像の考察 —— 歷史的・地域的分析〉，《大阪市立大學東洋史論叢》，第13號（2003），表一。

128. 張正嶺，〈西安韓森寨唐墓清理記〉，《考古通訊》，1957年5期，頁57–62；陝西省文物管理委員會，《陝西省出土唐俑選集》（北京：文物出版社，1958），圖87。

129. 水野清一，前引〈三彩・二彩・一彩 附紋胎陶〉，頁202。

130. 三上次男，〈序、三彩の陶磁、その事始めについて〉，收入小林格史編，《中國の三彩陶磁 附正倉院・奈良三彩》（東京：太陽社，1979），頁8。

131. 水野清一，前引〈三彩・二彩・一彩 附紋胎陶〉，頁202；前引《唐三彩》，頁9。

132. 三上次男，《陶器講座》，第5冊・中國 I・古代（東京：雄山閣，1982），頁349。

133. 齊東方，〈略論西安地區發現的唐代雙室磚墓〉，《考古》，1990年9期，頁859。

134. 陸明華，〈唐三彩相關問題考述 —— 以鞏義窯為中心〉，收入北京藝術博物館編，前引《中國鞏義窯》，頁300。

135. 吳麗娛，〈《天聖令・喪葬令》整理和唐令復原中的一些校正和補充〉，收入黃正建編，《「天聖令」與唐宋制度研究》（北京：中國社會科學院，2011），頁67–68。

136. 謝明良，前引〈唐三彩の諸問題〉，頁22–23。

137. 陝西省博物館等，〈唐懿德太子墓發掘簡報〉，《文物》，1972年7期，頁26–31。

138. 陝西省博物館等，〈唐章懷太子墓發掘簡報〉，《文物》，1972年7期，頁13–19。

139. 陝西省文物管理委員會（杭德州等），〈唐永泰公主墓發掘簡報〉，《文物》，1964年1期，頁7–33。

140. 中國社會科學院考古研究所河南第二工作隊（徐殿魁），〈河南偃師杏園村的六座紀年唐墓〉，《考古》，1986年5期，頁429–457。

141. 河南省文化局文物工作隊（黃士斌），〈河南偃師唐崔沈墓發掘報告〉，《文物參考資料》，1958年8期，頁64–66。

142. 洛陽市文物工作隊（趙振華等），〈洛陽龍門唐安菩夫婦墓〉，《中原文物》，1982年3期，頁21–26、14。

143. 310國道孟津考古隊（王炬等），〈洛陽孟津西山頭唐墓發掘報告〉，《華夏考古》，1993年1期，頁52–68。

144. 偃師縣文物管理委員會（王竹林），〈河南偃師縣隋唐墓發掘簡報〉，《考古》，1986年11期，頁994–999、993。

145. 中國社會科學院考古研究所編，前引《唐長安城郊隋唐墓》，頁56–65。

146. 陝西省文物管理委員會（楊正興），〈西安西郊中堡村唐墓清理簡報〉，《考古》，1960年3期，頁34–38。

147. 孫機，〈唐代的俑〉，收入同氏，《仰觀集》（北京：文物出版社，2012），頁363。

148. 中國社會科學院考古研究所河南第二工作隊（徐殿魁），前引〈河南偃師杏園村的六座紀年唐墓〉，頁429–457及頁444，圖24之10。

149. 解峰等，〈唐契苾明墓發掘記〉，《文博》，1998年5期，頁15，圖9。關於該三彩四孝塔式罐的題材內容及相對年代問題，參見黑田彰，〈唐代の孝子傳圖 —— 陝西歷史博物館藏三彩四孝塔式缶について〉，收入同氏，《孝子傳の研究》（京都：思文閣，2001），頁217–251。

150. 如水野清一，前引〈三彩・二彩・一彩 附紋胎陶〉，頁203；前引《唐三彩》，頁18；小山富士夫，〈唐三彩〉，《古美術》，創刊號（1963），頁30；愛宕松男，〈唐三彩雜考〉，原載《日本文化研究所研究報告（東北大學）》，第4號（1968），後收入同氏，《東洋史學論集》，第1卷・中國陶瓷產業史（東京：三一書房，1987），頁110–119；三上次男，〈唐三彩とイスラム陶器〉，原載《東洋學術研究》，8卷4號（1970），後收入同氏，《陶磁貿易史研究》，三上次男著作集1・東アジア・東南アジア篇（東京：中央公論美術出版，1987），中冊，頁91。

151. 參見謝明良，前引〈唐三彩の諸問題〉，頁178–179「表一：墓葬以外遺跡出土唐三彩」。

152. 中國社會科學院考古研究所（安家瑤等），〈西安市唐長安城大明宮太液池遺址〉，《考古》，2005年7期，頁33；獨立行政法人文化財研究所奈良文化財研究所，《東アジアの古代苑池》（奈良：飛鳥資料館，2005），頁5–6。

153. 中國社會科學院考古研究所西安唐城工作隊（安家瑤等），〈隋仁壽宮唐九成宮37號殿址的發掘〉，《考古》，1995年12期，頁1099。

154. 中國社會科學院考古研究所洛陽唐城隊（王岩等），〈洛陽唐東都上陽宮園林遺址發掘簡報〉，《考古》，1998年2期，頁41。

155. 河南省博物館等，〈洛陽隋唐含嘉倉的發掘〉，《文物》，1972年3期，頁61，圖28。

156. 洛陽博物館（葉萬松等），〈洛陽隋唐東都皇城內的倉窖遺址〉，《考古》，1981年4期，頁313。

157. 駱希哲，《唐華清宮》（北京：文物出版社，1998），頁398及圖版81之5、6；圖版125之1；圖版152之2等。

158. 臨潼縣博物館（趙康民），〈臨潼慶山寺舍利塔基精室清理記〉，《文博》，1985年5期，頁13及圖4之3、4。

159. 劉瑞，〈西北大學出土唐代文物〉，《考古與文物》，1999年6期，封底圖；西北大學文博學院，《百年學府聚珍：西北大學歷史博物館藏品選》（北京：文物出版社，2002），圖138。關於實際寺的歷史沿革和其他出土文物，可參見柏明主編，《唐長安城太平坊與實際寺》（西安：西北大學，1994）。

160. 〈陝西華陽岳廟遺址〉，收入國家文物局，《1998中國重要考古發現》（北京：文物出版社，2000），頁81–83。

161. 南京博物院（羅宗真），〈揚州唐代寺廟遺址的發現和發掘〉，《文物》，1980年3期，頁31。

162. 中國社會科學院考古研究所西安工作隊，〈唐青龍寺遺址發掘簡報〉，《考古》，1974年5期，圖版12之4。

163. 小林仁，前引〈西安・唐代醴泉坊窯址の發掘成果とその意義 ── 俑を中心とした考察〉，頁118–119。

164. 陝西省考古研究院，前引《唐長安醴泉坊三彩窯址》，頁9。

165. 中國社會科學院考古研究所洛陽漢魏故城隊（錢國祥等），〈河南洛陽市白馬寺唐代窯址發掘簡報〉，《考古》，2005年3期，頁45–54。

166. 何國良，〈江西瑞昌唐代僧人墓〉，《南方文物》，1999年2期，頁8–10。

167. 加島勝，《柄香爐と水瓶》，日本の美術，第540號（東京：至文堂，2011），頁46。

168. 毛利光俊彥，《古代東アジアの金屬製容器》，第1冊・中國編（奈良：奈良文化財研究所，2004），頁73。

169. 洛陽市文物工作隊（余扶危等），〈洛陽唐神會和尚身塔塔基清理〉，《文物》，1992年3期，頁64–67、75。

第五章 唐三彩的區域性消費

1. 江西省文物考古研究所（蕭發標等），〈江西瑞昌但橋唐墓清理簡報〉，《南方文物》，1999年3期，頁116，圖二之3、4。

2. 朝陽市博物館（李國學等），〈朝陽市郊唐墓清理簡報〉，《遼海文物學刊》，1987年1期，頁47，圖3之4及圖版貳之2。另外，彩圖可見遼寧省文物考古研究所等，《朝陽隋唐墓葬發現與研究》（北京：科學出版社，2012），圖版36之3–6。

3. 遼寧省博物館文物隊（韓寶興），〈遼寧朝陽隋唐墓發掘簡報〉，《文物資料叢刊》，第6期（1982），頁93，圖15之24；圖版2之5。另外，彩圖可見遼寧省文物考古研究所等，前引《朝陽隋唐墓葬發現與研究》，圖版36之2。

4. 見柴晶晶編，〈"東方朔係陵縣人"的有利佐證〉，http://www.dezhoudaily.com/news/dezhou/folder136/2012/11/2012-11-04400444.html（搜尋日期：2013年7月25日）。

5. 龜井明德，〈陶範成形による隋唐の陶磁器〉，《出光美術館館報》，第106號（1999），頁66。

6. 鄭州市文物考古研究所，《鞏義芝田晉唐墓葬》（北京：科學出版社，2003），頁204；頁206，圖190a及彩版24之1。

7. 高橋照彥，〈遼寧省唐墓出土文物的調查與朝陽出土三彩枕的研究〉，收入遼寧省文物考古研究所等，前引《朝陽隋唐墓葬發現與研究》，頁227。

8. 森達也，〈唐三彩の展開〉，收入朝日新聞社等，《唐三彩展：洛陽の夢》（大阪：大廣，2004），頁163–164。

9. 室山留美子，〈北朝隋唐墓の人頭、獸頭獸身像の考察 ── 歷史的・地域的分析〉，《大阪市立大學東

洋史論叢》，第13號（2003），表一，no. 59, 71, 73, 75, 80, 101。

10. 朝日新聞社等，前引《唐三彩展：洛陽の夢》，頁144–145，圖110–112。

11. 龜井明德，前引〈陶範成形による隋唐の陶磁器〉，頁67。

12. 朝日新聞社等，前引《唐三彩展：洛陽の夢》，頁102對圖73的解說。近年龜井明德也傾向其為筆洗，參
 見同氏，《中國陶瓷史の研究》（東京：六一書房，2014），頁168「補6」。

13. 何國良，〈江西瑞昌唐代僧人墓〉，《南方文物》，1999年2期，頁8–10。

14. 張翊華，〈析江西瑞昌發現的唐代佛具〉，《文物》，1992年3期，頁68–70。

15. 洛陽市文物工作隊（余扶危等），〈洛陽唐神會和尚身塔塔基清理〉，《文物》，1992年3期，頁64–67、
 75。

16. 加島勝，《柄香爐と水瓶》，日本の美術，第540號（東京：至文堂，2011），頁46。

17. 毛利光俊彥，《古代東アジアの金屬製容器》，第1冊・中國編（奈良：奈良文化財研究所，2004），頁
 73。

18. 謝明良，〈唐代黑陶缽雜識〉，原載《故宮文物月刊》，第153期（1995年12月），後經改寫收入同氏，
 《陶瓷手記：陶瓷史思索和操作的軌跡》（臺北：石頭出版股份有限公司，2008），頁101–111。

19. 奈良國立文化財研究所，《飛鳥藤原宮發掘調查概報23》（1996）；彩圖參見愛知縣陶磁資料館等，《日
 本の三彩と綠釉 —— 天平に咲いた華》（愛知縣：愛知縣陶磁資料館，1998），頁40，圖A–31。

20. 財團法人群馬縣埋藏文化財調查事業團編，《多田山の歷史を掘る2》（2000年2月），封面；謝明良（申
 英秀等譯），〈日本出土唐三彩とその關連問題（三）〉，《陶說》，第566號（2000），頁53。

21. 國立大邱博物館（Daegu National Museum），《우리문화속의中國陶磁器 Chinese Ceramics in Korean
 Culture》（大邱：國立大邱博物館，2004），頁67；申浚，〈韓國出土唐三彩〉，收入北京藝術博物館
 編，《中國鞏義窯》（北京：中國華僑出版社，2011），頁395–400。

22. 謝明良，〈唐三彩の諸問題〉，《美學美術史論集（成城大學）》，第5號（1985），頁29–36；〈日本出土
 唐三彩及其有關問題〉，原載國立歷史博物館，《中國古代貿易瓷國際學術研討會論文集》（臺北：國立
 歷史博物館，1994），後收入同氏，《貿易陶瓷與文化史》（臺北：允晨文化，2005），頁22–26。

23. 龜井明德，〈唐三彩"陶枕"の形式と用途〉，收入高宮廣衛先生古稀記念論集刊行會編，《高宮廣衛
 先生古稀記念論集 —— 琉球、東アジアの人と文化》（沖繩：高宮廣衛先生古稀記念論集刊行會，
 2000），下冊，頁211–239；高橋照彥，前引〈遼寧省唐墓出土文物的調查與朝陽出土三彩枕的研
 究〉，頁230–240；龜井明德，〈三彩陶枕と筐形品の形式と用途〉，收入同氏，前引《中國陶瓷史の研
 究》，頁221–241。

24. 蔣華，〈江蘇揚州出土的唐代陶瓷〉，《文物》，1984年3期，頁67，圖14、15。

25. 李芳，《江山陶瓷》（杭州：浙江人民美術出版社，2008），圖70。

26. 吳高彬，《義烏文物精粹》（北京：文物出版社，2003），頁91，圖83。

27. 李輝柄，《晉唐瓷器》，故宮博物院藏文物珍品全集，第31冊（香港：商務印書館，1996），頁232–
 233，圖212。

28. 降幡順子等，〈飛鳥、藤原京跡出土鉛釉陶器に對する化學分析〉，《東洋陶磁》，第41號（2012），頁
 31–32。

29. 許智範，〈鄱陽湖畔發現一批唐三彩〉，《文物天地》，1987年4期，頁18；〈文物園地擷英〉，《江西歷
 史文物》，1987年2期，頁119–120；吳水存，〈唐代矮奴考〉，《江西文物》，1991年2期，封底圖；岐
 阜縣美術館，《中國江西省文物展》（岐阜縣：岐阜縣美術館，1988），圖51、52；江西省文物考古研究
 所，《塵封瑰寶》（南昌：江西美術出版社，1999），頁24，圖2之7、8、9。

30. 九江市博物館（戶亭風），〈九江市郊發現唐墓〉，《南方文物》，1981年1期，頁53–55；吳聖林，〈九江市發現一座唐墓〉，《江西歷史文物》，1982年4期，頁21–22。

31. 江西省博物館（陳文華等），〈江西南昌唐墓〉，《考古》，1977年6期，頁401–402。

32. 許智範，前引〈文物園地擷英〉，頁119；江西省文物考古研究所（劉詩中），〈江西考古的世紀回顧與思考〉，《考古》，2000年12期，頁30。

33. 301國道孟津考古隊（王炬等），〈洛陽孟津西山頭唐墓發掘報告〉，《華夏考古》，1993年1期，頁56，圖5之1；彩圖參見朝日新聞社等，前引《唐三彩展：洛陽の夢》，頁60，圖34。

34. 洛陽博物館，《洛陽唐三彩》（鄭州：河南美術出版社，1985），圖7。

35. 鄭州市文物考古研究所，前引《鞏義芝田晉唐墓葬》，圖版36之2。

36. Lawrence Smith編，《東洋陶磁》，第5卷‧大英博物館（東京：講談社，1980），黑白圖版23。

37. J. G. Mahler, *The Westerners among the Figurines of the T'ang Dynasty of China* (Roma: Istituto Italiano per il Medio ed estremo Oriente, 1959), pl. 20a.

38. 葛承雍，〈胡人的眼睛：唐詩與唐俑互證的藝術史〉，《中國國家博物館館刊》，2012年11期，頁40，圖12之3。

39. 謝明良，〈唐俑札記——想像製作情境〉，《故宮文物月刊》，第361期（2013年4月），頁61。

40. 310國道孟津考古隊（王炬等），前引〈洛陽孟津西山頭唐墓發掘報告〉，頁61，圖10之6。

41. 司馬國紅，〈河南洛陽市東郊十里鋪村唐墓〉，《考古》，2007年9期，圖版柒之3。

42. 吳高彬，前引《義烏文物精粹》，頁91，圖83。另外，同書頁92，圖84亦揭載一件三彩帶流小罐，但是否確實出土於義烏地區？不明。類似的造型呈斂口，圓形身腹，器身設管狀短流的三彩帶足罐，見於河南鞏義窯址出土品，圖參見河南省文物考古研究所等，《黃冶窯考古新發現》（鄭州：大象出版社，200），頁110。

43. 李芳，前引《江山陶瓷》，圖70。

44. 小宮俊久，《境ケ谷戶‧原宿‧上野井II遺跡》（群馬縣：新田町教育委員會，1994）；彩圖轉引自愛知縣陶磁資料館等，前引《日本の三彩と綠釉——天平に咲いた華》，頁34，圖A–1。

45. 衢州市文物館（崔成實），〈浙江衢州市隋唐墓葬清理〉，《考古》，1985年5期，頁450–458、449。

46. 葉四虎，〈浙江江山出土的唐代藍釉碗〉，《南方文物》，1992年4期，頁10。

47. 河南省文物考古研究所等，前引《黃冶窯考古新發現》，頁139。

48. 趙人俊，〈寧波地區發掘的古墓葬和古文化遺址〉，《文物參考資料》，1956年4期，頁81–82。

49. 岡崎敬，〈近年出土の唐三彩について——唐‧新羅と奈良時代の日本〉，《MUSEUM（東京國立博物館美術誌）》，第291號（1975），頁17。

50. 2013年3月15日於浙江省博物館。此承蒙該館李剛副館長、王屹峰研究員熱心提供協助，謹誌謝忱。

51. 蔣華，〈江蘇揚州出土的唐代陶瓷〉，《文物》，1984年3期，頁67，圖18。

52. 鹽城市文物管理委員會辦公室（俞洪順等），〈江蘇鹽城市建軍中路東漢至明代水井的清理〉，《考古》，2001年11期，頁35，圖11之7。

53. 郭建邦等，〈鞏縣黃冶"唐三彩"窯址的試掘〉，《中原文物》，1977年1期，頁45，圖6右；李知宴等，《唐三彩》，中國陶瓷全集，第7冊（上海：上海人民美術出版社；京都：美乃美，1983），圖147左數第三件。

54. 東京都江戶東京博物館等，《中國河南省八千年の至寶：大黃河文明展》（東京：日本經濟新聞社，1998），頁117，圖90。

55. 鄭州市文物考古研究所，前引《鞏義芝田晉唐墓葬》，彩版17之2。

56. 江西省文物考古研究所，前引《塵封瑰寶》，頁23，圖2之6。

57. 河南省文物考古研究所等，前引《黃冶窯考古新發現》，頁182，圖145。

58. 謝明良，〈山西唐墓出土陶磁をめぐる諸問題〉，收入上原和博士古稀記念美術史論集刊行會編，《上原和博士古稀記念美術史論集》（東京：上原和博士古稀記念美術史論集刊行會，1995），頁237。

59. 閻雅枚，〈吉縣出土唐三彩爐〉，《文物季刊》，1989年2期，頁60。

60. 侯艮枝，〈長治市發現一批唐代瓷器和三彩器〉，《文物季刊》，1992年1期，頁45–47、31。

61. 山西省考古研究所等，《忻阜高速公路考古發掘報告》（上海：上海古籍出版社，2012），頁148，圖6之1。

62. 韓利忠等，〈山西孟縣發掘一批古墓〉，《中國文物報》，2005年7月13日第1版。

63. 大同市考古研究所（劉俊喜等），〈大同市南關唐墓〉，《文物》，2001年7期，頁55，圖6。

64. 小山富士夫，〈正倉院三彩と唐三彩〉，收入正倉院事務所編，《正倉院の陶器》（東京：日本經濟新聞社，1971），頁113。

65. 李知宴等，前引《唐三彩》，圖126。

66. 柴澤俊編，《山西琉璃》（北京：文物出版社，1991），頁5；山西省文物工作委員會，《山西出土文物》（北京：文物出版社，1980），圖170。

67. 長治市博物館（侯艮枝），〈長治市西郊唐代李度、宋嘉進墓〉，《文物》，1989年6期，頁44–50及彩色插頁壹。

68. 名古屋市博物館等，《中華人民共和國南京博物院藝術展覽》（名古屋：名古屋市博物館等，1981），圖84。

69. 周一良，〈敦煌寫本書儀中所見的唐代婚喪禮俗〉，《文物》，1985年7期，頁17–25。

70. 山西省文物工作委員會，前引《山西出土文物》，圖170。

71. 何漢南，〈西安東郊王家墳清理了一座唐墓〉，《文物參考資料》，1955年9期，封底；陳安利主編，《中華國寶：陝西珍貴文物集成》，第2冊·唐三彩卷（西安：陝西人民教育出版社，1988），頁117。

72. 王進先，〈山西長治市北郊唐崔拏墓〉，《文物》，1987年8期，頁43–48、62。

73. 謝明良，前引〈山西唐墓出土陶磁をめぐる諸問題〉，頁237；中譯見同氏，前引《中國陶瓷史論集》，頁19。另外，李知宴曾經提及長治漳澤電廠三號唐乾封二年（667）墓曾出土一件三彩小水盂（參見同氏，《中國釉陶藝術》〔香港：輕工業出版社；兩木出版社，1989〕，頁124），但從該墓的所在位置、作品種類以及墓誌紀年等推測，漳澤電廠三號墓有可能即崔拏夫婦墓，李氏以崔拏卒年做為紀年依據，本文則以合葬的時間為墓葬紀年。

74. 山西省考古研究所（侯毅等），〈太原金勝村337號唐代壁畫墓〉，《文物》，1990年12期，頁11–15。

75. 三三七號墓出土的「開元通寶」銅錢錢文「元」字首橫較長，「通」字辵部前幾筆呈連續拐折狀，與前期「元」字首劃為一短橫，「通」字辵部各不相連的字體不同。詳見徐殿魁，〈試論唐代開元通寶的分期〉，《考古》，1991年6期，頁555–561。

76. 山西省考古研究所（寧立新等），〈太原市南郊唐代壁畫墓清理簡報〉，《文物》，1988年12期，頁50–59、65。

77. 侯毅，〈太原金勝村555號墓〉，《文物季刊》，1992年1期，頁24–26。

78. 山西省文物管理委員會（邊成修），〈太原南郊金勝村三號唐墓〉，《考古》，1960年1期，頁37–39。

79. 小山富士夫，〈唐三彩の道〉，《宗像大社沖津宮祭祀遺跡昭和45年度調查報告》（1970）；〈沖ノ島出土の唐三彩と奈良三彩〉，原收入每日新聞社編，《海の正倉院：沖ノ島》（東京：每日新聞社，1972），後收入同氏，《小山富士夫著作集》，卷中（東京：朝日新聞社，1978），頁223–229；岡崎敬，〈唐三彩長頸花瓶〉，收入第三次沖ノ島學術調查會編，《宗像沖ノ島》，第1冊·本文篇（東京：宗像大

社復興期成會，1979），頁371–383。

80. 謝明良，〈山西唐墓出土陶瓷初探〉，原載《藝術學》，第14期（1995），後收入同氏，《中國陶瓷史論集》（臺北：允晨文化，2007），頁22。

81. 太原市文物考古研究所編，《晉陽古城》（北京：文物出版社，2005），頁40，圖35；頁41，圖38。

82. 朝陽市博物館（李國學等），前引〈朝陽市郊唐墓清理簡報〉，頁47，圖3之4及圖版貳之2。另外，彩圖可見遼寧省文物考古研究所等，前引《朝陽隋唐墓葬發現與研究》，圖版36之3–6。

83. 遼寧省博物館文物隊（韓寶興），前引〈遼寧朝陽隋唐墓發掘簡報〉，貞93，圖15之24及圖版2之5。另外，彩圖可見遼寧省文物考古研究所等，前引《朝陽隋唐墓葬發現與研究》，圖版36之2。

84. 朝陽市博物館（田立坤等），〈介紹遼寧朝陽出土的幾件文物〉，《北方文物》，1986年2期，頁31及封3之3。

85. 楊正宏等，《鎮江出土陶瓷器》（北京：文物出版社，2010），頁115，圖133。

86. 湖北省博物館（全錦雲等），〈湖北鄖縣唐李徽、閻婉墓發掘報告〉，《文物》，1987年8期，圖版肆之3。

87. 辛岩等，〈朝陽市重型廠唐墓〉，收入中國考古學會編，《中國考古學年鑑1990》（北京：文物出版社，1991），頁190。

88. 高橋照彥，前引〈遼寧省唐墓出土文物的調查與朝陽出土三彩枕的研究〉，頁230–238。

89. 朝陽地區博物館，〈遼寧朝陽唐韓貞墓〉，《考古》，1973年6期，頁356–361。

90. 李宇峰，〈遼寧朝陽出土唐三彩三足罐〉，《文物》，1982年5期，頁96。

91. 楊文山，〈邢窯唐三彩工藝研究〉，《中國歷史文物》，2004年1期，頁60–61。

92. 邯鄲市文物管理處（李忠義），〈邯鄲市東門里遺址試掘簡報〉，《文物春秋》，1996年2期，頁14，圖11之1。

93. 河北臨城縣城建局城建志編寫組（李振奇），〈河北臨城縣臨邑古城遺址調查〉，《考古與文物》，1993年6期，頁33，圖7之11。

94. 北京市文物研究所，《北京亦莊X10號地》（北京：科學出版社，2010），彩版95之1。

95. 北京大學考古文博學院（王迅等），〈河北臨城補要唐墓發掘簡報〉，《文物》，2012年1期，頁35，圖2之4及封裡（補要村M10）；北京藝術博物館編，《中國邢窯》（北京：中國華僑出版社，2012），頁180，圖185（王家莊唐墓）；頁181，圖186（東柏暢寺臺地唐墓）。

96. 王敏之，〈滄州出土、徵集的幾件陶瓷器〉，《文物》，1987年8期，頁86，圖1（岳城水庫）；邯鄲市文物保護研究所（喬登雲等），〈邯鄲城區唐代墓群發掘簡報〉，《文物春秋》，2004年6期，頁94，圖14之3（邯鄲M109）；邯鄲市文物管理處（李忠義），前引〈邯鄲市東門里遺址試掘簡報〉，頁17。

97. 北京藝術博物館編，前引《中國邢窯》，頁182，圖187（步行街）；趙慶鋼等，《千年邢窯》（北京：文物出版社，2007），頁214（民兵訓練基地）。

98. 河北省文物研究所（徐海峰等），〈河北省深州市下博漢唐墓地發掘報告〉，收入河北省文物研究所編，《河北省考古文集》，第2冊（北京：東方出版社，2001），彩版8之4、6。

99. 胡強，〈洺州遺址佛教遺物及相關問題〉，收入河北省文物研究所編，《河北省考古文集》，第4冊（北京：科學出版社，2011），圖版16之1。

100. 北京市文物研究所，《昌平沙河 —— 漢、西晉、唐、元、明、清代墓葬發掘報告》（北京：科學出版社，2012），圖版29之2。

101. 北京市文物研究所，前引《北京亦莊X10號地》，彩版94之3（10號地M3）；北京市文物研究所，《北京亦莊考古發掘報告（2003–2005）》（北京：科學出版社，2009），彩版58之4（80號地M25）。

102. 邢台市文物管理處（石從枝等），〈河北邢台市唐墓的清理〉，《考古》，2004年5期，圖版參之5。

103. 邯鄲市文物保護研究所（喬登雲等），前引〈邯鄲城區唐代墓葬群發掘簡報〉，頁94，圖4之1及封三6（M108）；頁94，圖14之12（M302）。

104. 趙慶鋼等，前引《千年邢窯》，頁216。

105. 河北臨城縣城建局城建志編寫組（李振奇），前引〈河北臨城縣臨邑古城遺址調查〉，頁33，圖7之8。

106. 劉化成，〈河北文安縣發現唐代遺物〉，《文物春秋》，1990年2期，頁91，圖1。

107. 北京藝術博物館編，前引《中國邢窯》，頁184，圖189；〈沉靜幽雅 悅目溫情 —— 邢窯唐三彩臥兔枕〉，《中國文物報》，1999年8月15日。

108. 滄州市文物保護管理所（王世傑等），〈河北滄縣前營村唐墓〉，《考古》，1991年5期，頁432，圖4之7及圖版陸之3。

109. 張柏主編，《中國出土瓷器全集》（北京：科學出版社，2008），第3卷·河北，圖66。

110. 北京市文物研究所（盧嘉兵等），〈1997年琉璃河遺址墓葬發掘簡報〉，《文物》，2000年11期，頁37，圖10。

111. 湖北省博物館（全錦雲等），前引〈湖北鄖縣唐李徽、閻婉墓發掘簡報〉，頁32，圖2之8；圖版肆之2。

112. 山西省文物管理委員會（邊成修），前引〈太原南郊金勝村三號唐墓〉，頁39，圖2之1。

113. 任志錄等，〈渾源古瓷窯有重要發現〉，《中國文物報》，1998年2月25日第1版；山西省考古研究所（孟耀虎等），〈山西渾源界莊唐代瓷窯〉，《考古》，2002年4期，頁65；孟耀虎，〈渾源窯唐三彩及其他低溫釉陶器〉，《中國古陶瓷研究》，第9輯（200），頁363–368。

114. 小林仁，〈山西省の唐時代の俑について〉，《東洋陶磁學會會報》，第67號（2009），頁4。另外，晉城市窯三彩標本的年代是筆者經由小林氏出示的彩圖而做出的判斷。

115. 李知宴等，前引《唐三彩》，圖126；前引《中國釉陶藝術》，頁67，圖37的解說。

116. 河北省文物研究所（雷建宏等），〈武強大韓村唐代墓葬發掘報告〉，收入河北省文物研究所編，前引《河北省考古文集》，第2冊，頁261，圖6之2。

117. 常博，〈常州市出土唐三彩瓶〉，《文物》，1973年5期，頁72。

118. 洛陽市博物館編，《洛陽唐三彩》（北京：文物出版社，1980），圖93。

119. 小林仁，〈西安·唐代醴泉坊窯址の發掘成果とその意義 —— 俑を中心とした考察〉，《民族藝術》，第21號（2005），頁112，圖5左。

120. 楊文山，前引〈邢窯唐三彩工藝研究〉，頁58。

121. 楊文山，前引〈邢窯唐三彩工藝研究〉，頁57–58。

122. 如趙慶鋼等，前引《千年邢窯》，或北京藝術博物館編，前引《中國邢窯》，即是採取這樣的立場來為河北省出土唐三彩的窯屬進行歸類。

123. 如臨城縣補要村唐墓（M10）出土的三彩三足罐，其口頸較高，罐肩飾稜線且略折肩的造型特徵（參見北京大學考古文博學院〔王迅等〕，前引〈河北臨城補要唐墓發掘簡報〉，封三之4），就和邢窯窯址出土三彩三足爐（參見內丘縣文物保管所〔賈忠敏等〕，〈河北省內丘縣邢窯調查簡報〉，《文物》，1987年9期，頁9，圖17之1）器式相類。

124. 朝日新聞社等，前引《唐三彩展：洛陽の夢》，頁104，圖74。

125. 河北省文物研究所（徐海峰等），前引〈河北省深州市下博漢唐墓地發掘報告〉，彩版8之1、2。

126. 河南省文物考古研究所等，前引《黃冶窯考古新發現》，頁137。

127. 陝西省考古研究院，《唐長安醴泉坊三彩窯址》（北京：文物出版社，2008），彩版29之2。

128. 張柏主編，前引《中國出土瓷器全集》，第8冊·安徽，圖69。

129. 鄭州市文物考古研究所，前引《鞏義芝田晉唐墓葬》，彩版24之2。

130. 國立慶州文化財研究所，《慶州九黃洞皇龍寺展示館建立敷地內遺蹟發掘調查報告書》（2008），此參見申浚，前引〈韓國出土唐三彩〉，頁396及頁399，圖5。

131. 遼寧省文物考古研究所（尚曉波等），〈遼寧朝陽北朝及唐代墓葬〉，《文物》，1998年3期，頁4–26。

132. 遼寧省文物考古研究所（萬雄飛等），〈朝陽唐楊和墓出土文物簡報〉，收入遼寧省文物考古研究所等，前引《朝陽隋唐墓葬發現與研究》，頁3–6。

133. 朝陽市博物館，〈朝陽唐孫則墓發掘簡報〉，收入遼寧省文物考古研究所等，前引《朝陽隋唐墓葬發現與研究》，頁7–18。

134. 謝明良，前引〈唐俑札記 —— 想像製作情境〉，頁63–64。

135. 陝西省文管會等（王玉清等），〈陝西禮泉唐張士貴墓〉，《考古》，1978年3期，圖版玖之5。

136. 高橋照彥，前引〈遼寧省唐墓出土文物的調查與朝陽出土三彩枕的研究〉，頁229。

137. 小林仁，〈初唐黃釉加彩俑的特質與意義〉，收入北京藝術博物館編，前引《中國鞏義窯》，頁356。

138. 常博，前引〈常州市出土唐三彩瓶〉，頁72；彩圖參見陳麗華主編，《常州博物館50周年典藏叢書》（北京：文物出版社，2008），頁12。

139. 李則斌，〈揚州新近出土的一批唐代文物〉，《考古》，1995年2期，圖版陸之5。

140. 鄭州市文物考古研究所，前引《鞏義芝田晉唐墓葬》，彩版20之5。

141. 南京博物院等，〈揚州唐城遺址1975年考古工作簡報〉，《文物》，1977年9期，圖版伍之2；清楚彩圖見揚州博物館等編，《揚州古陶瓷》（北京：文物出版社，1996），圖34。

142. 洛陽市博物館編，前引《洛陽唐三彩》，圖124。

143. 揚州市博物館，〈揚州發現兩座唐墓〉，《文物》，1973年5期，頁71，圖4。

144. 吳煒，〈揚州近年發現唐墓〉，《考古》，1990年9期，圖版捌之7。

145. 揚州博物館（李久海等），〈揚州司徒廟鎮清理一座唐代墓葬〉，《考古》，1985年9期，圖版陸之1–4。

146. 徐州博物館（盛儲彬等），〈江蘇徐州花馬莊隋唐墓地一號墓、四號墓發掘簡報〉，《東南文化》，2007年2期，頁34–38。

147. 徐州博物館（盛儲彬等），〈江蘇徐州市花馬莊唐墓〉，《考古》，1997年3期，頁40–49。

148. 山東省文物管理處等，《山東文物選集：普查部分》（北京：文物出版社，1959），頁115，圖221。

149. 鄭州市文物考古研究所，《中國古代鎮墓神物》（北京：文物出版社，2004），圖150。

150. 偃師商城博物館（郭洪濤等），〈河南偃師縣四座唐墓發掘簡報〉，《考古》，1992年11期，圖版陸之4。

151. 偃師縣文物管理委員會（王竹林），〈河南偃師縣隋唐墓發掘簡報〉，《考古》，1986年11期，圖版柒之1；彩圖參見朝日新聞社等，前引《唐三彩展：洛陽の夢》，頁65，圖40。

152. 南京博物院等，《江蘇省出土文物選集》（北京：文物出版社，1963），圖156的解說。

153. 姚遷，〈唐代揚州考古綜述〉，《南京博物院集刊》，第3期（1981），頁5。

154. 蔣華，〈江蘇揚州出土的唐代陶瓷〉，《文物》，1984年3期，頁63–64；朱江，〈對揚州出土的唐三彩的認識〉，《中國歷史博物館館刊》，1985年7期，頁51；夏梅珍，〈試論揚州出土唐三彩的窯口 —— 兼論鞏縣唐三彩的工藝特徵〉，《東南文化》，1990年1、2期合刊，頁102–104。

155. 苗建民等，〈中子活化分析和主成分分析對唐三彩產地問題的研究〉，《東南文化》，2001年9期，頁83–93。

156. 揚州博物館（徐良玉），〈揚州唐代木橋遺址清理簡報〉，《文物》，1980年3期，頁20，圖8。

157. 劉建洲，〈鞏縣唐三彩窯址調查〉，《中原文物》，1981年3期，圖版壹之1；河南省文物考古研究所等，

註
釋

頁
140
～
143

前引《黃冶窯考古新發現》，頁150，圖116-1。

158. 黃淼章等，〈廣州首次出土唐三彩〉，《中國文物報》，1987年11月13日。承蒙廣東深圳博物館郭學雷
副所長惠賜由廣州博物館劉成基先生提供的彩圖，謹誌謝意。

159. 李知宴等，前引《唐三彩》，圖145。

160. 岡崎敬，前引〈近年出土の唐三彩について——唐・新羅と奈良時代の日本〉，頁18。

161. 揚州博物館（李久海等），前引〈揚州司徒廟鎮清理一座唐代墓葬〉，圖版陸。

162. 揚州市博物館（王勤金等），〈揚州邗江縣楊廟唐墓〉，《考古》，1983年9期，頁801，圖2之11。另
外，應該說明的是，發掘報告書雖將楊廟唐墓的年代定在中晚唐期，但從同墓伴出的十二支俑和女俑造
型酷似同省高郵車邏唐代中期墓出土品，並且車邏唐墓女俑又和西安韓森寨許崇芸妻弓美墓（678）相
近，看來楊廟的年代應在八世紀盛唐時期。詳參見謝明良，前引〈唐三彩の諸問題〉，頁66。

163. 屠思華，〈江蘇高郵車邏唐墓的清理〉，《考古通訊》，1958年5期，頁37，圖6。

164. 唐代墓誌及唐墓陶俑所見生肖圖像分類可參見謝明良，〈出土文物所見中國十二支獸的形態變遷 —— 北
朝至五代〉，原載《故宮學術季刊》，3卷3期（1986），後增補收入同氏，《六朝陶瓷論集》（臺北：國
立臺灣大學出版中心，2006），頁359-391。

165. 張福康，〈邛崍窯和長沙窯的燒造工藝〉，收入耿寶昌主編，《邛窯古陶瓷研究》（合肥：中國科學技術
大學出版社，2002），頁57。

166. 降幡順子等，前引〈飛鳥、藤原京跡出土鉛釉陶器に對する化學分析〉，頁19-34。

167. 山東省文物管理處等，前引《山東文物選集：普查部分》，頁115，圖221。

168. 見柴晶晶編，前引〈"東方朔係陵縣人"的有利佐證〉。另外，魏訓田，〈山東陵縣出土唐《東方合墓
誌》考釋〉，《文獻》，2004年3期，頁89-97則稱該墓還出土有爐、瓶盤和「壽星」。

169. 崔聖寬等，〈配合章丘電廠建設發掘一批戰國至明清時期的墓葬〉，《中國文物報》，2004年3月24日。

170. 古愛琴，〈山東泰安近年出土的瓷器〉，《考古》，1988年1期，頁92，圖3。

171. 劉善沂等，〈聊城地區出土陶瓷器選介〉，《文物》，1988年3期，頁86，圖1。

172. 劉善沂等，前引〈聊城地區出土陶瓷器選介〉，頁86，圖2。

173. 李光林，〈山東青州市鄭母鎮發現一座唐墓〉，《考古》，1998年5期，頁93，圖1。

174. 山東大學考古系等，《山東大學文物精品選》（濟南：齊魯書社，2002），圖104。

175. 顧承銀，〈山東嘉祥縣出土唐三彩〉，《考古》，1996年9期，頁45，圖1。

176. 山東省文物管理處等，前引《山東文物選集：普查部分》，頁119，圖228。

177. 河南省鞏義市文物保護管理所，前引《黃冶唐三彩窯》，彩版14之1；河南省文物考古研究所等，《鞏義
黃冶唐三彩》（鄭州：大象出版社，2002），頁56，圖3及頁115；河南省文物考古研究所等，前引《黃
冶窯考古新發現》，頁98，圖69。

178. 張柏主編，前引《中國出土瓷器全集》，第6卷・山東，圖86。

179. 張柏主編，前引《中國出土瓷器全集》，第6卷・山東，圖68。

180. 河南省文物考古研究所等，前引《鞏義黃冶唐三彩》，頁73；河南省文物考古研究所等，前引《黃冶窯
考古新發現》，頁110，圖81。

181. 河南省文物考古研究所等，前引《鞏義黃冶唐三彩》，頁68。

182. 張柏主編，前引《中國出土瓷器全集》，第6卷・山東，圖85。

183. 河南省文物考古研究所等，前引《鞏義黃冶唐三彩》，頁64。

184. 張柏主編，前引《中國出土瓷器全集》，第6卷・山東，圖70。

185. 河南省鞏義市文物保護管理所，前引《黃冶唐三彩窯》，彩版40之5。

186. 張柏主編，前引《中國出土瓷器全集》，第6卷·山東，圖87。

187. 山東省文物管理處等，前引《山東文物選集：普查部分》，頁118，圖227。

188. 圖參見弓場紀知，《三彩》，中國の陶磁，第3冊（東京：平凡社，1995），圖59。

189. 陝西省考古研究院等，《陝西鳳翔隋唐墓 —— 1983–1990年田野考古發掘報告》（北京：文物出版社，2008），彩版24之1。

190. 張柏主編，前引《中國出土瓷器全集》，第6卷·山東，圖65。從該三彩枕形器的出土地和出土年（2004）看來，其和同年《中國文物報》所報導的出土唐三彩枕的章丘電廠唐墓可能為同一墓葬。後者報導見崔聖寬等，前引〈配合章丘電廠建設發掘一批戰國至明清時期的墓葬〉，《中國文物報》，2004年3月24日。

191. 韓半島出土唐三彩可參見申浚，前引〈韓國出土唐三彩〉，頁395–400。

192. 安徽省文物考古研究所等，《淮北柳孜：運河遺址發掘報告》（北京：科學出版社，2002），彩版30之2。

193. 安徽省文物考古研究所等，前引《淮北柳孜：運河遺址發掘報告》，彩版31之4、32之6。

194. 安徽省文物考古研究所等，前引《淮北柳孜：運河遺址發掘報告》，彩版31之3。

195. 王勤金，〈揚州大東內街基建工地唐代排水溝等遺跡的發現和初步研究〉，《考古與文物》，1995年3期，頁46，圖8左（雙繫缽）；揚州市博物館（王勤金等），前引〈揚州邗江縣楊廟唐墓〉，頁801，圖2之10（豆）；揚州博物館等編，前引《揚州古陶瓷》，附圖2右上（印花盆）。

196. 河南省文物考古研究所等，前引《黃冶窯考古新發現》，頁97，圖68；頁99，圖70（印花盆）；頁118，圖89（豆）；河南省鞏義市文物保護管理所，前引《黃冶唐三彩窯》，彩版58之2（雙繫缽）。

197. 壽縣博物館（許建強），〈安徽壽縣發現漢、唐遺物〉，《考古》，1989年8期，頁762，圖3之2。

198. 安徽省文物考古研究所等，前引《淮北柳孜：運河遺址發掘報告》，彩版32之4。

199. 參見《文物參考資料》，1958年12期，封面。

200. 謝明良，〈雞頭壺的變遷 —— 兼談兩廣地區兩座西晉紀年墓的時代問題〉，原載《藝術學》，第7期（1992），後收入同氏，前引《六朝陶瓷論集》，頁332–333。

201. 張柏主編，前引《中國出土瓷器全集》，第8卷·安徽，圖84。

202. 河北省博物館等，《河北省出土文物選集》（北京：文物出版社，1980），頁185，圖324。

203. 夏承彥，〈武昌何家壠基建工地發現大批唐三彩瓷器〉，《文物參考資料》，1956年5期，頁79；湖北省文物工作隊，〈武漢地區一九五六年一至八月古墓葬發掘概況〉，《文物參考資料》，1957年1期，頁70，圖3。

204. 鄭州市文物考古研究所（郝紅星等），〈河南鞏義市老城磚廠唐墓發掘簡報〉，《華夏考古》，2006年1期，圖1。

205. 臨汝縣博物館（楊澍），〈河南臨汝縣發現一座唐墓〉，《考古》，1988年2期，圖版柒之4。

206. 洛陽博物館，〈洛陽關林59號唐墓〉，《考古》，1972年3期，圖版拾之1右。

207. 苗建民等，前引〈中子活化分析和主成分分析對唐三彩產地問題的研究〉，頁83–93。

208. 湖北荊州地區博物館保管組，〈湖北監利縣出土一批唐代漆器〉，《文物》，1982年2期，頁93。

209. 中國國家文物局主編，《中國文物地圖集》，湖北分冊，下冊（西安：西安地圖出版社，2002）。

210. 湖北省博物館（全錦雲等），前引〈湖北鄖縣唐李徽、閻婉墓發掘簡報〉，頁32，圖2之8、11、13、14及圖版肆之2–4。

211. 全錦雲，〈試論鄖縣唐李泰墓家族墓地〉，《江漢考古》，1986年3期，頁76–81。

212. 龜井明德，前引〈陶範成形による隋唐の陶磁器〉，頁69。

213. 洛陽市博物館編，前引《洛陽唐三彩》，圖114。

214. 陳安利主編，前引《中華國寶：陝西珍貴文物集成》，第2冊，頁20–21。

215. 滄州市文物保護管理所（王世傑等），前引〈河北滄縣前營村唐墓〉，圖版陸之3。

216. 洛陽市博物館編，前引《洛陽唐三彩》，圖97。

217. 高毅等，《鄂爾多斯史海鈎沉》（北京：文物出版社，2008），頁199等。

218. 陳永志等，〈內蒙古和林格爾盛樂經濟園區發掘大批歷代古墓葬〉，《中國文物報》，2006年3月10日第
 1版接第2版。

219. 寧夏文物考古研究所等編，《吳忠北郊北魏唐墓》（北京：文物出版社，2009），彩版3之5。

220. 寧夏文物考古研究所，《固原南塬漢唐墓地》（北京：文物出版社，2009），彩版18之1。

221. 河南省鞏義市文物保護管理所，前引《黃冶唐三彩窯》，彩版10之7；河南省文物考古研究所等，前引
 《黃冶窯考古新發現》，頁105，圖76。

222. 甘肅省博物館文物隊，〈甘肅秦安唐墓清理簡報〉，《文物》，1975年4期，頁74–75及圖版肆；清楚
 圖片參見東寶映像美術社等編，《シルクロードの美と神秘 —— 敦煌・西夏王國展》（東京：東寶映
 像美術社，1988），圖31–36；新潟縣教育委員會等，《中國甘肅省文物展》（新潟縣：新潟縣等，
 1990），頁96、98–100。

223. 鄧健吾，《敦煌の美術》（東京：大日本繪畫，1980），頁150。作品現藏甘肅省博物館，出土地點承蒙
 東山健吾教授的教示，謹誌謝意。

224. 三上次男，《陶器講座》，第5冊・中國I・古代（東京：雄山閣，1982），頁351提到敦煌出土唐三彩，
 但未涉及器形，亦未揭示圖片。另外，筆者曾經在1983年11月趁敦煌文物研究所段文傑所長赴日之際於
 東京向他請教敦煌是否出土唐三彩，段氏同樣聲稱敦煌確曾出土唐三彩。但至今未有任何正式報導。

225. 小山富士夫，《中國陶磁》（東京：出光美術館，1969），上冊，頁39；〈正倉院三彩と唐三彩〉，收入
 正倉院事務所編，前引《正倉院の陶器》，頁113。

226. 長谷部樂爾，〈唐三彩の諸問題〉，《MUSEUM（東京國立博物館美術誌）》，第337號（1979），頁
 29。

227. 陳安利主編，前引《中華國寶：陝西珍貴文物集成》，第2冊，頁30–31。

228. 洛陽市博物館編，前引《洛陽唐三彩》，圖99。

229. 洛陽市博物館編，前引《洛陽唐三彩》，圖98。

230. 謝明良，前引〈唐三彩の諸問題〉，頁100–101；弓場紀知，前引《三彩》，頁121。

231. 河南省博物院，《河南古代陶塑藝術》（鄭州：大象出版社，2005），頁294，圖162。

232. 洛陽市文物工作隊（趙振華等），〈洛陽龍門唐安菩夫婦墓〉，《中原文物》，1982年3期，圖版3之2；
 清楚彩圖參見朝日新聞社等，前引《唐三彩展：洛陽の夢》，頁73，圖44。

233. 陝西省博物館等，〈唐章懷太子墓發掘簡報〉，《文物》，1972年7期，頁20，圖12；清楚圖版參見富田
 哲雄，《陶俑》，中國の陶磁，第2冊（東京：平凡社，1998），圖72。

234. 謝明良，前引〈唐俑札記 —— 想像製作情境〉，頁65。

235. David Crockett Graham, "The Pottery of CH'IUNG LAI 邛崍," *Journal of the West China Border
 Research Society*, vol. 11 (1939), pp. 46–53, 中譯見成恩元譯，〈邛崍陶器〉，收入四川古陶瓷研究編
 輯組編，《四川古陶瓷研究》（成都：四川省社會科學院，1984），第1冊，頁101–113。

236. Zheng De-kun, *Archaeological Studies in Szechwan* (Cambridge: Cambridge University Press, 1957),
 p. 158.

237. 余祖信，〈試談邛窯三彩〉，收入四川古陶瓷研究編輯組編，前引《四川古陶瓷研究》，第2冊，頁

110–111。

238. 張福康，前引〈邛崍窯和長沙窯的燒造工藝〉，頁57。

239. 黃曉楓，〈邛崍市邛窯遺址〉，收入中國考古學會編，《中國考古學年鑑2007》（北京：文物出版社，2008），頁423–424。另據目驗實物的學棣何姤霖告知，一號窯包出土的此類標本多是在淡黃色釉上飾褐綠團斑的鉛釉陶器。

240. 尚崇偉，〈邛窯古陶瓷博物館藏品選粹〉，收入耿寶昌主編，前引《邛窯古陶瓷研究》，頁316。

241. 陳顯雙等，〈邛窯古陶瓷簡論 —— 考古發掘簡報〉，收入耿寶昌主編，前引《邛窯古陶瓷研究》，頁206，照片451–2；及圖414（標本9）。

242. 尚崇偉，前引〈邛窯古陶瓷博物館藏品選粹〉，頁326，圖上；頁330，圖中。

243. 奈良文化財研究所，《黃冶唐三彩窯の考古新發見》，奈良文化財研究所史料73（奈良：獨立行政法人文化財研究所，2006），頁130及154圖下。

244. 高久誠，〈邛窯古陶瓷精品考述〉，收入耿寶昌主編，前引《邛窯古陶瓷研究》，頁94，圖中。

245. 成都文物考古研究所等，《四川邛崍龍興寺：2005–2006年考古發掘報告》（北京：文物出版社，2011），彩版76之1。

246. 馮漢鏞，〈唐代劍南道的經濟狀況與李唐的興亡關係〉，《中國史研究》，1982年1期，頁79–92。

247. 高久誠，前引〈邛窯古陶瓷精品考述〉，頁94，圖下。

248. 龜井明德，〈ハルピン市東郊元代窖藏出土陶磁器の研究〉，《專修人文論集》，第81號（2007），頁63–64及頁63附圖，以及前引《中國陶瓷史の研究》，頁348。

第六章　韓半島和日本出土的唐三彩

1. 馮先銘，〈泰國、朝鮮出土中國陶瓷〉，《中國文化》，第2期（1990），頁59。此外，據泰國國立博物館尚菩瓊（B. Chandavij）的教示，泰國境內出土唐三彩的遺址至少有三處之多，但詳情待考。

2. 小山富士夫，〈慶州出土の唐三彩鍑〉，《東洋陶磁》，第1號（1973–1974），頁8；水野清一，《唐三彩》，陶磁大系，第35卷（東京：平凡社，1977），頁132佐藤雅彥的補注等文參照。另據小山氏前引文，提及法國伯希和（Paul Pelliot）稱中亞地區亦曾出土唐三彩，但詳情不明。

3. 轉引自三上次男，〈中東イスラム遺跡における中國陶磁 —— 第二報〉，收入石田博士古稀記念事業會編，《石田博士頌壽記念東洋史論叢》（東京：東洋文庫，1965），頁460等文。

4. 三上次男，〈中國中世とエジプト —— フスタート遺跡出土の中國陶磁を中心として〉，收入出光美術館編，《陶磁の東西交流：エジプト・フスタート遺跡出土の陶磁》（東京：出光美術館，1984），頁84–99。

5. 弓場紀知，〈ファエンツァ陶磁美術館にある傳フスタート出土の唐三彩 —— いわゆるマルテインコレクションについて〉，《陶說》，第540號（1998），頁21–29。

6. 小山富士夫，前引〈慶州出土の唐三彩鍑〉，頁6。

7. 楢崎彰一，《三彩・綠釉》，日本陶磁全集，第5冊（東京：中央公論社，1977），頁56。

8. 姜敬淑，〈慶州拜里出土器骨壺小考〉，收入Burglind Jungmann編，《三佛金元龍教授停年退任記念論叢》（首爾：一志社，1987），此轉引自金英美，〈關於韓國出土的唐三彩的性質〉，收入北京藝術博物館編，《中國鞏義窯》（北京：中國華僑出版社，2011），頁390。

9. 韓半島遺址出土唐三彩標本，參見申浚，〈韓國出土唐三彩〉，收入北京藝術博物館編，前引《中國鞏義窯》，頁395–400；小田裕樹，〈韓國出土唐三彩の調查〉，《奈良文化財研究所紀要》（2012），頁

80；國立大邱博物館（Daegu National Museum），《우리 문화속의 中國陶磁器 *Chinese Ceramics in Korean Culture*》（大邱：國立大邱博物館，2004），頁64–67。

10. 不過個別遺跡標本的產地仍有待確認。如新羅王京出土的器壁偏厚、胎色帶紅，不施化妝土的缽殘片與目前所知的鞏義窯標本有異。此參見小田裕樹，前引〈韓國出土唐三彩の調査〉，頁80。

11. 弓場紀知，〈韓國慶州出土の唐三彩鎭をめぐって〉，《陶說》，第385號（1985），頁42；金英美，前引〈關於韓國出土的唐三彩的性質〉，頁389、390。

12. 湖北省博物館（全錦雲等），〈湖北鄖縣唐李徽、閻婉墓發掘簡報〉，《文物》，1987年8期，頁30–42及圖版肆之4。

13. 三上次男，〈韓半島出土の唐代陶磁とその史的意義〉，原載《朝鮮學報》，第87號（1978），後收入同氏，《陶磁貿易史研究》，三上次男著作集1・東アジア・東南アジア篇（東京：中央公論美術出版，1987），上冊，頁154–155。

14. 桑原騭藏（楊鍊譯），《唐宋貿易港研究》（臺北：臺灣商務印書館，1969），頁91。

15. 森克己，《遣唐使》（東京：至文堂，1979），頁41–47。

16. 王輯五，《中國日本交通史》（臺北：臺灣商務印書館，1975），頁70–71。

17. 有關韓半島出土唐三彩攜入途徑的考察，參見謝明良，〈唐三彩の諸問題〉，《美學美術史論集（成城大學）》，第5號（1985），頁115–118。

18. 龜井明德，〈唐三彩「陶枕」の形式と用途〉，收入高宮廣衛先生古稀記念論集刊行會編，《高宮廣衛先生古稀記念論集：琉球・東アジアの人と文化》（沖繩：高宮廣衛先生古稀記念論集刊行會，2000），下冊，頁212。

19. 日本出土唐三彩的遺跡集成，可參見謝明良，〈日本出土唐三彩及其有關問題〉，原載國立歷史博物館，《中國古代貿易瓷國際學術研討會論文集》（臺北：國立歷史博物館，1994），後收入同氏，《貿易陶瓷與文化史》（臺北：允晨文化，2005），頁36「附表」；愛知縣陶磁資料館等，《日本の三彩と綠釉 —— 天平に咲いた華》（愛知縣：愛知縣陶磁資料館，1998），頁162–163「表一」；龜井明德，〈日本出土唐代鉛釉陶の研究〉，《日本考古學》，第16號（2003），頁129–155；朝日新聞社等，《唐三彩展：洛陽の夢》（大阪：大廣，2004），「日本出土中國三彩地名表」；龜井明德，〈日本出土唐代鉛釉陶の研究〉（改訂增補版），收入同氏，《中國陶瓷史の研究》（東京：六一書房，2014），頁268–270「表一」。由於研究者對於唐三彩的定義、標本的年代或產地判斷未必相同，致使所羅列的遺跡有所出入，就此而言，上引龜井明德在親自點檢、觀摩標本的基礎之上，所羅列2013年10月為止的五十九處盛唐或以前鉛釉陶遺跡（若將大型遺址如平城京遺址以一處計算，則計三十三處），應該是目前最為可信的數據，而其依據破片所做的器形復原方案也具有重要的參考價值。

20. 田邊昭三，〈平安京出土の唐三彩ほか〉，《考古學ジャーナル》，第196號臨時增刊號（1981），頁24。

21. 龜井明德，前引《中國陶瓷史の研究》，頁306–307。

22. 龜井明德，前引〈日本出土唐代鉛釉陶の研究〉，頁146。

23. 洛陽市博物館編，《洛陽唐三彩》（北京：文物出版社，1980），圖117。

24. 中國考古學會編，《中國考古學年鑑1990》（北京：文物出版社，1991），頁190。

25. 張柏主編，《中國出土瓷器全集》（北京：科學出版社，2008），第6卷・山東，圖65。

26. 洛陽市博物館編，前引《洛陽唐三彩》，圖118。

27. 陝西省博物館等編，《陝西博物館》，中國の博物館，第1卷（東京：講談社，1981），圖74。

28. 李芳，《江山陶瓷》（杭州：浙江人民美術出版社，2008），圖70。

29. 何國良，〈江西瑞昌唐代僧人墓〉，《南方文物》，1999年2期，頁8–10。

30. 蔣華，〈江蘇揚州出土的唐代陶瓷〉，《文物》，1984年3期，頁67，圖14、15。此外，王仁波，〈陝西省唐墓出土的三彩器綜述〉，《文物資料叢刊》，第6期（1982），頁144–145「附表一」記錄了神龍二年（706）懿德太子墓出土兩件形制不明的三彩枕。然而原報告（參見陝西省博物館等，〈唐懿德太子墓發掘簡報〉，《文物》，1972年7期，頁26–32）並未提及。

31. 神惠野，〈大安寺枕再考〉，收入河南省文物考古研究所等，《河南省鞏義市黃冶窯跡の發掘調查概報》，奈良文化財研究所研究報告，第2冊（2010），頁49–76。

32. 奈良國立文化財研究所建造研究室‧歷史研究室（八賀晉），〈大安寺發掘調查概報〉，《奈良國立文化財研究所年報》（1967），頁1–5；八賀晉，〈奈良大安寺出土の陶枕〉，《考古學ジャーナル》，第196號臨時增刊號（1981），頁26–29。

33. 澤田正昭等，〈大安寺出土陶枕の製作技法と材質〉，收入古文化財編集委員會編，《古文化財の自然科學的研究》（京都：同朋社，1984），頁242–249。

34. 八賀晉，前引〈奈良大安寺出土の陶枕〉，頁26–29。

35. 如岡崎敬，〈近年出土の唐三彩について── 唐‧新羅と奈良時代の日本〉，《MUSEUM（東京國立博物館美術誌）》，第291號（1975），頁12。

36. 如愛宕松男，〈唐三彩續考〉，收入小野勝年博士頌壽記念會編，《小野勝年博士頌壽記念東方學論集》（京都：小野勝年博士頌壽記念會，1982），頁249–250。

37. 如小山富士夫，《三彩》，日本の美術，第76卷（東京：至文堂，1976），頁62。

38. 三上次男，〈唐三彩鳳首パルメツト文水注とその周邊 ── 唐三彩の性格關する一考察〉，《國華》，第960號（1973），頁5。

39. R. P. Dart, "Two Chinese Rectangular Pottery Blocks of the T'ang Dynasty," *Far Eastern Ceramic Bulletin*, vol. 1–4 (1949), p. 29.

40. 藤岡了一，〈大安寺出土の唐三彩〉，《日本美術工藝（2）》，第401號（1972），頁60。

41. 三上次男，〈中國の陶枕 ── 唐より元〉，收入大阪市立東洋陶磁美術館編，《楊永德收藏中國陶枕》（大阪：大阪市立東洋陶磁美術館，1984），頁11。

42. 葉葉（吳同），〈盛唐釉下彩印花器及其用途〉，原載《大陸雜誌》，66卷2期（1983），頁30，後經作者略做修訂後，日譯載於《陶說》，第385號（1985），頁25–36。

43. 謝明良，前引〈唐三彩の諸問題〉，頁36。

44. 龜井明德，前引〈唐三彩「陶枕」の形式と用途〉，頁211–239認為這類作品可能是器座、文鎮或明器。不過，近年更正其說，主張是明器（錢）櫃（筐）。詳見同氏，〈三彩陶枕と筐形品の形式と用途〉，收入同氏，前引《中國陶瓷史の研究》，頁221–241。

45. 高橋照彥，〈遼寧省唐墓出土文物的調查與朝陽出土三彩枕的研究〉，收入遼寧省文物考古研究所等，《朝陽隋唐墓葬發現與研究》（北京：科學出版社，2012），頁221–242。

46. 藤岡了一，〈大安寺出土の唐三彩〉，《日本美術工藝》，第400號（1972），頁78–79；岡崎敬，前引〈近年出土の唐三彩について──唐‧新羅と奈良時代の日本〉，頁18–19。

47. （唐）杜佑，《通典》，卷86（臺北：國泰文化事業有限公司出版，1977），頁749。

48. 參見（明）屠隆，《考槃餘事》（收入中田勇次郎，《文房清玩》〔東京：二玄社，1961〕，第2冊，頁215）。另外，（明）高濂，《遵生八箋》（四川：巴蜀書社，1988），頁287，〈石枕〉條，以及（明）文震亨，《長物志》，收入《筆記小說大觀》，第20編，第6冊（臺北：新興書局，1977），頁3630，〈枕〉條亦有類似記載。

49. 葉葉（吳同），前引〈盛唐釉下彩印花器及其用途〉，頁30。

50. 竹內理三編，《寧樂遺文》（東京：東京堂，1968四版），頁540–563。

51. 謝明良，前引〈唐三彩の諸問題〉，頁33。

52. 林士民，〈浙江寧波市出土一批唐代瓷器〉，《文物》，1976年7期，頁60–61。

53. 林士民，〈浙江寧波市出土的唐宋醫藥用具〉，《文物》，1982年8期，頁91–93。

54. 如三上次男，前引〈中國の陶枕 —— 唐より元〉，頁11。

55. 孫機，〈法門寺出土文物中的茶具〉，收入同氏等，《文物叢談》（北京：文物出版社，1991），頁106。

56. 竹內理三編，前引《寧樂遺文》，頁376。

57. 天水市博物館（張卉英），〈天水市發現隋唐屏風石棺床墓〉，《考古》，1992年1期，頁52，圖10–2。

58. 寧夏文物考古研究所等編，《吳忠北郊北魏唐墓》（北京：文物出版社，2009），頁56及彩版6之2。

59. 韓偉，〈法門寺地宮唐代隨真身衣物帳考〉，《文物》，1991年5期，頁30。

60. 謝明良，前引〈日本出土唐三彩及其有關問題〉，頁22。

61. 安藤孝一，〈古代の枕〉，《月刊文化財》，1979年3期，頁19。

62. 中木愛，〈白居易の「枕」—— 生理的感覺に基づく充足感の詠出〉，《日本中國學會報》，第57號（2005），頁63–76；岩城秀夫，〈遺愛寺の鐘は枕を欹てて聽く〉，《國語教育研究》，第8號（1963），頁45–53。

63. 謝明良，前引〈唐三彩の諸問題〉，頁23–28；前引〈日本出土唐三彩及其有關問題〉，頁22–26。

64. 岡崎敬，〈高句麗の土器、陶器と瓦塼〉，收入金元龍等編，《世界陶磁全集》，第17冊・韓國古代（東京：小學館，1979），頁174–184；西谷正，〈古代の土器、陶器〉，收入東洋陶磁學會編，《東洋陶磁學會三十周年記念：東洋陶磁史 —— その研究の現在》（東京：東洋陶磁學會，2002），頁238–246。

65. 高橋照彥，〈日本古代における三彩、綠釉陶の歷史的特質〉，《國立歷史民俗博物館研究報告》，第94號（2002），頁383；〈白鳳綠釉と奈良三彩 —— 古代日本における鉛釉技術の導入過程〉，收入吉岡康暢先生古稀記念論集刊行會編，《吉岡康暢先生古稀記念論集：陶磁器の社會史》（富山：桂書房，2006），頁3–14。

66. 韓炳三，〈新羅土器の紀元とその變遷〉，收入崔淳雨編，《「國寶」—— 韓國七千年美術大系》，第3卷・青磁・土器（東京：竹書房，1984），頁204–207。

67. 水野清一，前引《唐三彩》，頁23；沈壽官，《カラ —— 韓國のやきもの》，第1冊・新羅（京都：淡交社，1977），頁152–153；片山まび，〈韓國陶磁史〉，收入出川哲朗編，《陶藝史：東洋陶磁の視點》（京都：京都造形藝術大學，2000），頁74–75。

68. 洪潽植（高美京譯），〈統一新羅時期陶器諸問題 —— 樣式、紋樣、編年與隋唐陶瓷器及金屬容器的關係〉，收入北京藝術博物館編，前引《中國鞏義窯》，頁375–385。

69. 金載悅，〈통얼선라 도자기의 대외교섭〉，《사단법인 한국미술사학 第7回 全國美術史學大會 통일신 술의 대외교섭》（2001），頁136–141。

70. 有關御坊山三號墓三彩硯的產地歷來有所爭議，有中國說和韓半島輸入說等兩種說法（參見謝明良，前引〈日本出土唐三彩及其有關問題〉，頁27）。從學者對於該硯的胎釉、造型和裝燒方式的專題檢討，以及將之置於中國圓形硯之發展脈絡中的總合考察（參見吉田惠二，〈中國古代に於ける圓形硯の成立と展開〉，《國學院大學紀要》，第30號〔1992〕，頁172；李知宴，〈日本出土の綠釉滴足硯考 —— 併せて唐代彩釉瓷の發展について考える〉，收入奈良縣立橿原考古學研究所附屬博物館，《貿易陶磁》〔京都：臨川書店，1993〕，頁262–269），本文認為該三彩硯有較大可能為中國所生產。特別是御坊山三號墓白釉綠彩硯是以熔點較高的白釉點飾之後再塗施綠彩，其施釉工序和彩釉效果類同盛唐時期鞏義窯等製品，故應為中國所產製（參見土橋理子，〈遺物の語る對外交流〉，《季刊考古學》，第112號〔2010〕，頁

86）。

71. 山崎一雄，〈綠釉と三彩の材質と技法〉，收入愛知縣陶磁資料館等，前引《日本の三彩と綠釉 —— 天平に咲いた華》，頁19引同氏，〈古文化財科學研究會第12回大會講演要旨〉24–25（1990）。不過，也有認為鉛同位素分析只是顯示塚迴古墳陶棺綠釉原料來自韓半島，但陶棺本身仍有可能為日本國產，見高橋照彥，〈日本古代における三彩、綠釉陶の歷史的特質〉，《國立歷史民俗博物館研究報告》，第94號（2002），頁382–384，上述高橋氏的見解讓人聯想到以往一說認為塚迴古墳綠釉棺是由韓半島渡日工匠所製成的推測。

72. 高橋照彥，〈佛像莊嚴としての綠釉水波文塼〉，收入奈良國立博物館編，《日本上代における佛像の莊嚴》（奈良：奈良國立博物館，2003），頁127–137。

73. 東野治之，《正倉院》，岩波新書（新赤版）42（東京：岩波書店，1988），頁84–86。

74. 高橋照彥，〈唐三彩と奈良三彩〉，收入國立歷史民俗博物館編，《陶磁器の文化史》（千葉：財團法人歷史民俗博物館振興會，1998），頁10–11；〈施釉陶器 —— その變遷と特質〉，收入上原真人等編，《專門技能と技術》（東京：岩波書店，2006），頁278–282。

75. 尾野善裕，〈奈良三彩の起源と唐三彩 —— 技術／意匠の系譜について〉，《美術フォーラム21》，第4號（2001），頁55反對高橋「玉生」說，認為若對照《日本後紀》或《延喜式》，則當時燒製鉛釉陶的工匠應稱作「造瓷器生」。另外，高橋照彥的回應，見前引，〈日本古代における三彩、綠釉陶の歷史的特質〉，頁401–402。

76. 謝明良，〈山西唐墓出土陶磁をめぐる諸問題〉，收入上原和博士古稀記念美術史論集刊行會編，《上原和博士古稀記念美術史論集》（東京：上原和博士古稀記念美術史論集刊行會，1995），頁237–243。

77. 龜井明德，前引〈日本出土唐代鉛釉陶の研究〉，頁146。

78. 田中琢，〈三彩・綠釉〉，收入楢崎彰一編，《世界陶磁全集》，第2冊・日本古代（東京：小學館，1979），頁245；楢崎彰一，〈三彩と綠釉〉，收入東洋陶磁學會編，前引《東洋陶磁學會三十週年記念：東洋陶磁史 —— その研究の現在》，頁142。

79. 巽淳一郎，〈都城における鉛釉陶器の變遷〉，收入愛知縣陶磁資料館等，前引《日本の三彩と綠釉 —— 天平に咲いた華》，頁21–22。

80. 楢崎彰一，〈日本における施釉陶器の成立と展開〉，收入愛知縣陶磁資料館等，前引《日本の三彩と綠釉 —— 天平に咲いた華》，頁9。

81. 小山富士夫，〈正倉院三彩〉，原載《座右寶》，1–1（1946），後收入同氏，《小山富士夫著作集》（東京：朝日新聞社，1978），卷中，頁207；楢崎彰一，〈彩釉陶器製作技法の傳播〉，原載《名古屋大學文學部研究論集》，第14號（1967），後收入齋藤忠編，《生業・生產と技術》，日本考古學論集，第5卷（東京：吉川弘文館，1986），頁380等。

82. 楢崎彰一，〈神とヒトのあいだ〉，收入同氏，前引《三彩・綠釉》，日本陶磁全集，第5冊，頁51、58。

83. 小野雅宏編，《唐招提寺金堂平成大修記念：國寶 鑑真和上展》（東京：TBS，2001），頁156，圖57之11；頁198解說。

84. 奈良縣立橿原考古學研究所附屬博物館，《大唐皇帝陵》，奈良縣立橿原考古學研究所附屬博物館特別展圖錄，第73冊（奈良：奈良縣立橿原考古學研究所附屬博物館，2010），頁129，圖82。

85. 巽淳一郎，前引〈都城における鉛釉陶器の變遷〉，頁23。

86. 矢部良明，〈晚唐五代の越州窯青磁と平安前期の綠釉陶、灰釉陶の相關關係〉，《考古學ジャーナル》，第211號臨時增刊號（1982），頁26–34；巽淳一郎，前引〈都城における鉛釉陶器の變遷〉，頁26。

87. 楢崎彰一，前引〈神とヒトのあいだ〉，頁45、58等。

88. 尾野善裕，〈嵯峨天皇の中國趣味と鉛釉陶器生產工人の挑戰〉，《美術フォーラム21》，第10號（2004），頁23–27。

89. 田中琢，〈鉛釉陶の生產と官營工房〉，收入愛知縣陶磁資料館等，前引《日本の三彩と綠釉 —— 天平に咲いた華》，頁217–222。

90. 尾野善裕，〈京燒 —— 都市の工藝〉，收入京都國立博物館編，《京燒 —— みやこの意匠と技》（京都：京都國立博物館，2006），頁11–12。

91. 原田淑人，《東京城 —— 渤海國上京龍泉府址の發掘調查》，東方考古學叢刊甲種，第5冊（東京：東亞考古學會，1939），圖91（綠釉瓦、柱座）；圖103（三彩殘片）；서울 대학교 박물관，《해동성국 발해》（서울：서울대학교박물관·영남대학교박물관，2003），頁68–71；黑龍江省文物考古研究所編，《渤海上京城》（北京：文物出版社，2009），下冊，圖版178–196；趙虹光，《渤海上京城考古》（北京：科學出版社，2012），圖版26、27。

92. 黑龍江省文物考古研究所編，前引《渤海上京城》，下冊，圖版197上、198之1。

93. 中國社會科學院考古研究所，《六頂山與渤海鎮：唐代渤海國的貴族墓地與都城遺址》（北京：中國大百科全書出版社，1997），頁104–106。

94. 文物精華編輯委員會編，《中國文物精華》（北京：文物出版社，1997），圖4、5。

95. 齋藤優，《半拉城と他の史蹟》（京都：半拉城史刊行會，1978），圖版29–32。

96. 吉林省文物考古研究所等，《西古城 —— 2000–2005年度渤海國中京顯德府故址》（北京：文物出版社，2007），圖版31之3、32之5。

97. 國家文物局，《中國考古學60年：1949–2009》（北京：文物出版社，2009），頁194。

98. 延邊博物館（鄭永振等），〈吉林省和龍鎮 —— 北大渤海墓葬〉，《文物》，1994年1期，頁35–43、49及封二之1、2。

99. Eugenia I. Gelman（金澤陽譯），〈沿海州における遺跡出土の中世施釉陶器と磁器〉，《出光美術館館報》，第105號（1999），頁6，圖3、4；田村晃一，《クラスキノ（ロシア·クラスキノ村における —— 古城跡の發掘調查）》（東京：渤海文化研究中心，2011），彩版1。

100. 中國社會科學院考古研究所，前引《六頂山與渤海鎮：唐代渤海國的貴族墓地與都城遺址》，頁104；趙虹光，前引《渤海上京城考古》，頁208。

101. 龜井明德，〈渤海三彩試探〉，《アジア遊學》，第6號（1999），頁82–98；〈渤海三彩陶の實像〉，收入同氏，前引《中國陶瓷史の研究》，頁338–352。

102. 魏存成，《渤海考古》（北京：文物出版社，2008），頁278。

103. 崔劍鋒等，〈六頂山墓群絞胎、三彩等樣品的檢測分析報告〉，收入吉林省文物考古研究所等，《六頂山渤海墓葬 —— 2004–2009年清理發掘報告》（北京：文物出版社，2012），頁266–269。

104. 吉林省文物考古研究所等，前引《六頂山渤海墓葬 —— 2004–2009年清理發掘報告》，圖版84。

105. 如中國社會科學院考古研究所，前引《六頂山與渤海鎮：唐代渤海國的貴族墓地與都城遺址》，頁95，圖55之8上京龍泉府遺址出土的同式長頸壺。

106. 如三上次男就主張渤海三彩是宮廷用器，或賜與臣僚的賞賚品，具有官窯般之性質。見同氏，〈渤海、遼の陶磁〉，收入同氏編，《世界陶磁全集》，第13冊·遼·金·元（東京：小學館，1981），頁144。

107. 愛宕松男，〈唐三彩雜考〉，原載《日本文化研究所研究報告（東北大學）》，第4號（1968），後收入同氏，《東洋史學論集》，第1卷·中國陶磁產業史（東京：三一書房，1987），頁116–117。

108. 孫機，〈說"金紫"〉，收入文史知識編輯部，《古代禮制風俗漫談》，第2集（北京：中華書局，

1986），頁24。

109. 黑龍江省文物考古研究所編，前引《渤海上京城》，下冊，圖版197之2。

110. 謝明良，〈唾壺雜記〉，原載《故宮文物月刊》，第110期（1992年5月），後經改寫收入同氏，《陶瓷手記：陶瓷史思索和操作的軌跡》（臺北：石頭出版股份有限公司，2008），頁18–20。

111. 酒寄雅志，《渤海と古代の日本》（東京：校倉書房，2001），頁120–125。另見嚴聖欽，〈渤海國在中日友好關係中的作用〉，《歷史教學》，1980年11期，以及王俠，〈滄波織路 義洽情深 —— 唐代渤海國與日本的友好往來〉，《天津師院學報》，1980年4期；此二文俱收入王承禮等編，《渤海的歷史與文化》（長春：延邊人民出版社，1991），頁165–179。

112. 矢部良明，〈日本出土の渤海三彩〉，收入東京國立博物館，《日本出土の舶載陶磁 —— 朝鮮、渤海、ベトナム、タイ、イスラム》（東京：東京國立博物館，2000），頁121–123；愛知縣陶磁資料館等，前引《日本の三彩と綠釉 —— 天平に咲いた華》，頁40，圖A–32–34。

113. 龜井明德，前引〈日本出土唐代鉛釉陶の研究〉，頁138認為有可能來自鞏義、黃堡以外窯址所生產。

114. 降幡順子等，〈飛鳥、藤原京跡出土鉛釉陶器に對する化學分析〉，《東洋陶磁》，第41號（2012），頁31–32。

115. 奈良縣立橿原考古學研究所附屬博物館，前引《大唐皇帝陵》，頁127，80–6–41之7。

第七章 中晚唐時期的鉛釉陶器

1. 有關唐俑的組合變遷，可參考王仁波針對西安地區案例所做的紮實研究，見同氏，〈西安地區北周隋唐墓葬陶俑的組合與分期〉，收入中國考古學研究論集編輯委員會編，《中國考古學研究論集 —— 紀念夏鼐先生考古五十週年》（西安：三秦出版社，1987），頁428–456。

2. 西安市文物保護考古研究院（楊軍凱等），〈西安市西郊楊家圍牆唐墓M1發掘簡報〉，《考古與文物》，2013年2期，頁15，圖7之1。

3. 鄭州市文物考古研究院（汪旭等），〈鞏義芝田唐墓發掘簡報〉，《文物春秋》，2013年2期，頁19，圖10之4。

4. 中國社會科學院考古研究所，《偃師杏園唐墓》（北京：科學出版社，2001），頁124及頁125，圖113之8；圖版20之1。

5. 謝明良，〈綜述六朝青瓷褐斑裝飾 —— 兼談唐代長沙窯褐斑及北齊鉛釉二彩器彩飾來源問題〉，原載《藝術學》，第4期（1990），後收入同氏，《六朝陶瓷論集》（臺北：國立臺灣大學出版中心，2006），頁297–298。

6. 其簡要的分類可參見袁勝文，〈塔式罐研究〉，《中原文物》，2002年2期，頁56–64。

7. 河南省文物考古研究所（趙清等），〈鞏義市北窯灣漢晉唐五代墓葬〉，《考古學報》，1996年3期，圖版24之2–4。

8. 陝西省文物管理委員會（楊正興），〈西安西郊中堡村唐墓清理簡報〉，《考古》，1960年3期，圖版8之1、2。另外，弓場紀知察覺到中堡村墓三彩塔式罐罐身下部收斂較劇，與習見的盛唐三彩不同，認為其相對年代在盛唐至中唐（756–824）之間，參見同氏，《三彩》，中國の陶磁，第3冊（東京：平凡社，1995）頁124及圖78。從晚唐期薛氏父子墓帶座罐罐身較中堡村墓罐身趨修長等跡象看來，此類帶座罐身似有隨時代往瘦高發展的趨勢，但目前仍缺乏紀年墓出土資料得以對相關器形做出具有類型學層次的分類。

9. 西安市文物保護考古所，《西安文物精華：三彩》（西安：世界圖書出版西安公司，2011），頁30–35，

圖41–46。

10. 陝西省文物管理委員會（杭德州等），〈唐永泰公主墓發掘簡報〉，《文物》，1964年1期，頁7–33。

11. 鄭州市文物考古研究院（汪旭等），〈鄭州上街峽窩唐墓發掘簡報〉，《文物》，2009年1期，頁22–26。

12. 周慕愛編，《道出物外：中國北方草原絲綢之路》（香港：香港大學美術博物館，2007），圖13、14。

13. 李新威，〈蔚縣發現三座唐墓〉，《文物春秋》，1998年1期，頁8–10；張家口市文物考古研究所，《張家口古陶瓷集萃》（北京：科學出版社，2008），圖61–64。

14. 蔚縣博物館（劉建華等），〈河北蔚縣榆潤唐墓〉，《考古》，1987年9期，頁786，圖2。

15. 謝明良，〈記「黑石號」（*Batu Hitam*）沉船中的中國陶瓷器〉，原載《國立臺灣大學美術史研究集刊》，第13期（2002），後收入同氏，《貿易陶瓷與文化史》（臺北：允晨文化，2005），頁105，圖70。

16. 河北省文物研究所（石永士），〈河北易縣北韓村唐墓〉，《文物》，1988年4期，頁67，圖2；頁68，圖7。

17. 河北省文物管理委員會（敖承隆），〈河北石家莊市趙陵鋪鎮古墓清理簡報〉，《考古》，1959年7期，頁350–353。

18. 澗磁村出土三彩帶座罐彩圖是由大阪市立東洋陶磁美術館小林仁學兄所提供，謹致謝意。

19. 東京國立博物館編，《東京國立博物館目錄：中國陶磁篇Ⅰ》（東京：東京美術，1988），頁77，圖298。

20. 孟繁峰等，〈井陘窯遺址〉，收入河北省文物研究所編，《河北考古重要發現（1949–2009）》（北京：科學出版社，2011），頁267，圖下左。

21. 陳安利主編，《中華國寶：陝西珍貴文物集成》，第2冊‧唐三彩卷（西安：陝西人民教育出版社，1998），頁82–83。

22. 邢台市文物管理處（李軍等），〈河北臨城崗西村宋墓〉，《文物》，2008年3期，頁54，圖3。

23. 山西省文物管理委員會（李奉山等），〈太原市金勝村第六號唐代壁畫墓〉，《文物》，1959年8期，頁22，圖13。

24. 謝明良，〈山西唐墓出土陶瓷初探〉，原載《藝術學》，第14期（1995），後收入同氏，《中國陶瓷史論集》（臺北：允晨文化，2007），頁6–8；袁勝文，前引〈塔式罐研究〉，頁56–64。

25. 汪慶正等編，《中國‧美の名寶》（東京：日本放送協會等，1991），第2卷，頁68，圖75。

26. 徐氏藝術館，《徐氏藝術館》，陶瓷篇，第1冊‧新石器時代至遼代（香港：徐氏藝術館，1993），圖126。

27. 古健，〈揚州出土的唐代黃釉綠彩龍首壺〉，《文物》，1982年8期，頁70。

28. R. L. Hobson, *Chinese Pottery and Porcelain: Pottery and Early Wares* (London: Funk and Wagnalls Company, 1915), vol. 1, 此轉引自再版合訂本 (New York: Dorer Publications, 1976), p. 33, fig. 3.

29. 楊寶順等，〈河南溫縣兩座唐墓清理簡報〉，《文物資料叢刊》，第6期（1982），圖版3之1；圖版4之1、2。另外，河南省鞏義窯址也出土了類似的三彩貼花注壺，圖參見李知宴等，《唐三彩》，中國陶瓷全集，第7冊（上海：上海人民美術出版社；京都：美乃美，1983），圖146。

30. 南京博物院等，〈揚州唐城遺址1975年考古工作簡報〉，《文物》，1977年9期，圖版壹。

31. 劉蘭華，〈黃冶窯址出土的綠釉瓷器〉，《中國古陶瓷研究》，第13輯（2007），頁462。

32. 關於唐宋時期魚形壺的器形變遷，參見謝明良，〈關於魚形壺 —— 從揚州唐城遺址出土例談起〉，收入同氏，《陶瓷手記：陶瓷史思索和操作的軌跡》（臺北：石頭出版股份有限公司，2008），頁75–86。

33. 中國社會科學院考古研究所洛陽唐城隊（王岩等），〈洛陽唐東都履道坊白居易故居發掘簡報〉，《考古》，1994年8期，圖版4之5；樋口隆康等，《遣唐使が見た中國文化：中國社會科學院考古研究所最新の精華》（奈良：奈良縣立橿原考古學研究所附屬博物館，1995），頁73，圖58、67。

34. Regina Krahl et al., *Shipwrecked: Tang Treasures and Monsoon Winds* (Washington D.C.: Arthur M.

Sackler, Smithsonian Institution, 2010), p. 87, fig. 68; p. 223, fig. 173.

35. R. L. Hobson, *The George Eumorfopoulos Collection Catalogue of the Chinese Corean and Persian Pottery and Porcelain*, vol. 1 (Bourerie St. London: Ernest Benn, Ltd., 1925), pl. LIX, no. 393.

36. David Whitehouse, *Siraf History Topography and Environment* (Oxford, UK: Oxford Books, 2009), p. 105, fig 82.

37. 山崎純男,〈福岡市柏原M遺跡出土の唐三彩〉,《九州考古學》,第58號（1983）,頁1–14；福岡市教育委員會編,《柏原遺跡群VI》（福岡：福岡市教育委員會,1988）,頁208–209。

38. 京都市埋藏文化財研究所,《京都市內遺跡試掘立會調查概報》,平成2年度（1991）,頁28–38,此轉引自龜井明德,〈日本出土唐代鉛釉陶の研究〉,《日本考古學》,第16號（2003）,頁139及頁144,圖2之17。

39. 吉岡完佑編,《十郎川 —— 福岡市早良平野石丸・古川遺跡》（福岡：住宅・都市整備公團九州支社,1982）,此轉引自山崎純男,前引〈福岡市柏原M遺跡出土の唐三彩〉,頁13。

40. 福岡市教育委員會編,《鴻臚館跡4 —— 平成四年度發掘調查概要報告》,福岡市埋藏文化財調查報告書,第372集（福岡：福岡市教育委員會,1994）,卷頭圖版1之（2）。

41. 京都埋藏文化財研究所,《平安京右京二條三坊 —— 京都市立朱雀第八小學校校舍增築に伴う試掘調查の概要》,昭和52年度（1977）、55年度（1980）,此轉引自龜井明德,前引〈日本出土唐代鉛釉陶の研究〉,頁139–140。

42. 三上次男,〈東南アジアにおける晚唐、五代時代の陶磁貿易〉,收入同氏,《陶磁貿易史研究》,三上次男著作集1・東アジア・東南アジア篇（東京：中央公論美術出版,1987）,上冊,頁335–337。

43. 何翠媚（田中和彥譯）,〈タイ南部・マーカオ島とポ── 岬出土の陶磁器〉,《貿易陶磁研究》,第11號（1991）,頁53–80。

44. 三上次男,〈陶磁の道 ——スリランカを中心として〉,《上智アジア史學》,第3號（1985）,頁9–10；Jessica Rawson, "The Export of Tang Sancai Wares: Some Recent Research," *Transaction of the Oriental Ceramic Society*, vol. 52 (1987–1988), p. 46, fig. 6.

45. David Whitehouse, "Excavation at Siraf," Fourth Interim Report, *IRAN*, vol. 9 (1971), pl. VIII–IX; Fifth Interim Report, vol. 10 (1972), pl. X–XI; "Chinese Stoneware from Siraf: the Earliest Finds," in Norman Hammond ed., *South Asian Archaeology*, papers from the First International Conference of South Asian Archaeologists held in the University of Cambridge (New Jersey: Noyes Press, 1993), pl. 241–255; *Siraf History Topography and Environment* (Oxford, UK: Oxford Books, 2009), pp. 104–106, fig. 79–82; Moria Tampoe, *Maritime Trade between China and the West*, B.A.R. International Series, 555 (Oxford, England: B.A.R., 1989), pp. 57–58.

46. 家島彥一,〈インド洋におけるシーラーフ系商人の交易ネットワークと物品の流通〉,收入田邊勝美等編,《深井晉司博士追悼シルクロード美術論集》（東京：吉川弘文館,1987）,頁203–204。

47. 桑原騭藏,〈波斯灣の東洋貿易港に就て〉,《史林》,1卷3號（1916）,頁14。

48. Abu Zayd al-Hasan著（家島彥一譯注）,《中國とインドの諸情報》,第1の書,東洋文庫766（東京：平凡社,2007）,頁33–34；穆根來等譯,《中國印度見聞記》（北京：中華書店,1983）,頁7。

49. Friedrich Sarre（佐佐木達夫譯）,〈Die Keramik von Samarra（サマラ陶器）（3）〉,《金澤大學考古學紀要》,第23號（1996）,頁224–233。另外,該遺址出土少量長沙窯一事可參見佐佐木達夫,〈1911–1913年發掘サマラ陶磁器分類〉,《金澤大學考古學紀要》,第22號（1995）,頁115。

50. 圖參見弓場紀知,前引《三彩》,圖83。

51. Charles K. Wilkinson, *Nishapur: Pottery of the Early Islam Period* (New York: The Metropolitan Museum of Art, 1974), p. 258, fig.1–17.

52. 揚州博物館（馬富坤等），〈揚州三元路工地考古調查〉，《文物》，1985年10期，頁73，圖3、4；揚州博物館等編，《揚州古陶瓷》（北京：文物出版社，1996），圖36。

53. Regina Krahl et al., *op. cit.*, p. 60, fig. 50; p. 252, fig. 218, 219.

54. 吉田光邦，《ペルシアのやきもの》（京都：淡交社，1966），頁116–118；江上波夫，〈ペルシアのあらまし〉，收入世田谷美術館等，《大三彩》（東京：汎亞細亞文化交流センター，1989），解說3，頁5。

55. 三上次男，《ペルシア陶器》（東京：中央公論美術出版，1969），頁70–74。

56. 三上次男，〈イラン發見の長沙銅官窯磁と越州窯青磁〉，《東洋陶磁》，第4號（1977），頁23。

57. 矢部良明，〈晚唐五代の三彩〉，《考古學雜誌》，65卷3號（1979），頁30。

58. 佐佐木達夫，〈ユーラシア大陸における陶器生產技術の擴散と地域性〉，收入加藤晉平先生喜壽記念論文集刊行委員會編，《加藤晉平先生喜壽記念論文集：物質文化史學論聚》（札幌：北海道出版企畫センター，2009），頁322–324。

59. 佐佐木達夫，〈初期イスラム陶器の年代〉，《東洋陶磁學會會報》，第15號（1991），頁3。

60. 謝明良，前引〈記「黑石號」（*Batu Hitam*）沉船中的中國陶瓷器〉，頁133。

61. Helen Philon, *Benaki Museum Athens Early Islamic Ceramic* (Athens: The Benaki Museum, 1980), p. 24, fig. 47.

62. 鄭州市文物考古研究所（郝紅星等），〈鄭州西郊唐墓發掘簡報〉，《文物》，1999年12期，頁33，圖10。

63. 湖南省博物館，《湖南省博物館》（北京：文物出版社，1983），圖156。

64. 中國社會科學院考古研究所揚州城考古隊（于勒金等），〈江蘇揚州市文化宮唐代建築基址發掘簡報〉，《考古》，1994年5期，圖版7之1、3。

65. Helen Philon, *op. cit.*, pl. Ⅲa.

66. 川床睦夫等，〈エジプトのイスラーム陶器〉，收入三上次男編，《世界陶磁全集》，第21冊‧世界（二）‧イスラーム（東京：小學館，1986），頁185，圖221、222；財團法人中近東文化センター編，《遙かなる陶磁の道——三上次男中近東コレクション》（東京：財團法人中近東文化センター，1997），頁83，圖102。

67. 河南省文物考古研究所（郭木森等），〈河南鞏義市黃冶窯址發掘簡報〉，《華夏考古》，2007年4期，頁118，圖13之13。

68. 河南省文化局文物工作隊（劉東亞），〈河南安陽薛家莊殷代遺址、墓葬和唐墓發掘簡報〉，《考古通訊》，1958年8期，圖版壹之8右。

69. 李振奇等，〈河北臨城七座唐墓〉，《文物》，1990年5期，頁22，圖2之5、6。

70. 河北省文化局文物工作隊（林洪），〈河北曲陽縣澗磁村定窯遺址調查與試掘〉，《考古》，1965年8期，圖版伍之5。

71. 中國社會科學院考古研究院，前引《偃師杏園唐墓》，圖版22之1。

72. 中國社會科學院考古研究院，前引《偃師杏園唐墓》，頁198，圖190之7及彩版16之5，黑白圖版23之2。不過黑白圖版和彩版說明將該作品誤植為M0954號墓出土。本文依據原墓葬發掘報告書（中國社會科學院考古研究所河南第二工作隊〔徐殿魁〕，〈河南偃師杏園村的六座紀年唐墓〉，《考古》，1986年5期，頁449，圖33之2）及此次新刊報告集頁196的敘述內容，判斷綠釉三足鍑應是出自M2544號墓，即鄭紹方墓。

73. 邢台市文物管理處（石從枝等），〈河北邢台市唐墓的清理〉，《考古》，2004年5期，圖版3之4。

74. 南京博物院等，前引〈揚州唐城遺址1975年考古工作簡報〉，頁26，圖26。

75. 中國社會科學院考古研究所揚州城考古隊（王勤金等），前引〈江蘇揚州市文化宮唐代建築基址發掘簡報〉，圖版柒之1、3。

76. "海上絲綢之路"研究中心，《中國"海上絲綢之路"八城市文化遺產精品聯展》（寧波：寧波出版社，2012），頁97。

77. 負安志，〈陝西長安縣南里王村與咸陽飛機場出土大量隋唐珍貴文物〉，《考古與文物》，1993年6期，頁48，圖2之2；清楚圖版另可參見香港區域市政局，《物華天寶》（香港：香港區域市政局等，1993），頁78，圖44。

78. 安徽省文物考古研究所等，《淮北柳孜：運河遺址發掘報告》（北京：科學出版社，2002），彩版30之3；長治市博物館（張斌宏等），〈長治爐坊巷古遺址調查〉，《文物世界》，2001年3期，頁46，圖5。

79. 此係筆者實見並拍攝。

80. 揚州博物館（吳煒等），〈揚州教育學院內發現唐代遺跡和遺物〉，《考古》，1990年4期，頁343。

81. （宋）范成大，《桂海虞衡志》，收入紀昀等總纂，《文淵閣四庫全書》（據國立故宮博物院藏本影印，臺北：臺灣商務印書館，1983–1986），第589冊，史部347‧地理類，頁375。

82. 揚之水，〈荷葉杯與碧筒勸〉，收入同氏，《奢華之色 —— 宋元明金銀器研究》，第3卷（北京：中華書局，2011），頁225–228。

83. 中國社會科學院考古研究所洛陽唐城隊（王岩等），前引〈洛陽唐東都履道坊白居易故居發掘簡報〉，圖版4之5。

84. 鄭州市文物考古研究所（郝紅星等），〈鄭州西郊唐墓發掘簡報〉，《文物》，1999年12期，頁33，圖10。

85. 陝西省考古研究所，《唐代黃堡窯址》（北京：文物出版社，1992），彩版5之3。

86. 巢湖地區文物管理所（張宏明），〈安徽巢湖市唐代磚室墓〉，《考古》，1988年6期，頁525。

87. 謝明良，前引〈關於魚形壺 —— 從揚州唐城遺址出土例談起〉，頁75–86。

88. 蔚縣博物館（劉建華等），前引〈河北蔚縣榆潤唐墓〉，頁786，圖二；清晰彩圖見張家口市文物考古研究所，《張家口古陶瓷集萃》（北京：科學出版社，2008），頁70。

89. Arthur Lane, *Early Islamic Pottery* (London: Faber & Faber 1947), pl. 8A; Charles K. Wilkinson, *op. cit.*, p. 227, fig. 15–16.

90. 馮先銘，〈從兩次調查長沙銅官窯所得到的幾點收穫〉，《文物》，1960年3期，頁31，圖2；周世榮，《長沙窯瓷繪藝術》（上海：人民美術出版社，1994），圖90（執壺）。

91. 雷子干，〈湖南郴州市竹葉沖唐墓〉，《考古》，2000年5期，頁95，圖2之1。

92. 河北省文物研究所（胡強等），〈石家莊井陘礦區白彪村唐墓發掘簡報〉，收入河北省文物研究所編，《河北省考古文集》，第4冊（北京：科學出版社，2011），頁176，圖6之5。

93. 圖參見王信忠，〈邢窯倣金銀器初探〉，收入北京藝術博物館編，《中國邢窯》（北京：中國華僑出版社，2012），頁344，圖39。

94. 南京博物院等，前引〈揚州唐城遺址1975年考古工作簡報〉，圖版貳之一。

95. 馮先銘，〈有關青花瓷器起源的幾個問題〉，《文物》，1980年4期，頁7。

96. Friedrich Sarre（佐佐木達夫譯），前引〈Die Keramik von Samarra（サマラ陶器）（3）〉，頁243，圖版XXVII之4。

97. Friedrich Sarre（佐佐木達夫譯），〈Die Keramik von Samarra（サマラ陶器）（4）〉，《金澤大學考古學

紀要》，第24號（1998），頁230。

98.　Jessica Rawson, op. cit., pp. 56–57.

99.　弓場紀知，〈揚州 —— サマラ —— 晚唐の釉陶器、白磁青花に關する一試考〉，《出光美術館研究紀
要》，第3號（1997），頁94–95；〈唐代晚期多彩釉陶器の系譜 —— 大和文華館所藏の二件晚唐期の多
彩釉陶器を中心として〉，《大和文華》，第120號（2009），頁8–9。

100.　三上次男，前引〈東南アジアにおける晚唐、五代時代の陶磁貿易〉，頁341。

101.　參見Friedrich Sarre（佐佐木達夫譯），前引〈Die Keramik von Samarra（サマラ陶器）（3）〉對薩馬
拉遺址出土綠釉陶（C類）和白釉綠彩、黃彩陶（G類）的譯注。

102.　何翠媚（佐佐木達夫等譯），〈9–10世紀の東・東南アジアにおける西アジア陶器の意義〉，《貿易陶瓷
研究》，第14號（1994），頁38。

103.　弓場紀知，前引〈揚州 —— サマラ —— 晚唐の釉陶器、白磁青花に關する一試考〉，頁102。

104.　鄒厚本主編，《江蘇考古五十年》（南京：南京出版社，2000），頁381。

105.　中國社會科學考古研究所揚州城考古隊（王勤金等），前引〈江蘇揚州市文化宮唐代建築基址發掘簡
報〉，頁418。

106.　佐藤雅彥等編，《東洋陶磁》，第10卷・フリーア美術館（東京：講談社，1980），圖版8。

107.　故宮博物院古陶瓷研究中心（耿寶昌），《古陶瓷資料選粹》（北京：紫禁城出版社，2005），頁33，圖
7；趙慶鋼等，《千年邢窯》（北京：文物出版社，2007），頁146。

108.　內丘縣文物保管所（賈忠敏等），〈河北省內丘縣邢窯調查簡報〉，《文物》，1987年9期，頁7，圖12
之1、2；河北臨城邢瓷研制小組（楊文山等），〈唐代邢窯遺址調查報告〉，《文物》，1981年9期，頁
41，圖6。

109.　內丘縣文物保管所（賈忠敏等），前引〈河北省內丘縣邢窯調查簡報〉，頁7，圖12之5。

110.　北京藝術博物館編，前引《中國邢窯》，頁196，圖203。

111.　趙慶鋼等，前引《千年邢窯》，頁87；尚民杰，〈西安南郊新發現的唐長安新昌坊“盈”字款瓷器及相
關問題〉，《文物》，2003年12期，頁81–88。

112.　謝明良，前引〈記「黑石號」（Batu Hitam）沉船中的中國陶瓷器〉，頁109–112及頁130。

113.　河南省文物考古研究所（郭木森等），〈河南鞏義市黃冶窯址發掘簡報〉，《華夏考古》，2007年4期，
頁125，圖20之5。

114.　劉蘭華，〈黃冶窯址出土的白地綠彩瓷器〉，《中國古陶瓷研究》，第15輯（2009），頁252–256。

115.　劉蘭華，〈黃冶窯址出土的綠釉瓷器〉，收入北京藝術博物館編，前引《中國鞏義窯》，頁362–363。

116.　Li Bao-ping, "Chemical Fingerprinting: Tracing the Origins of the Green-Splashed White Ware," in Krahl
Regina et al., op. cit., pp. 177–183.

117.　張志忠等，〈“進奉瓷窯院”與唐朝邢窯的進奉制度〉，收入北京藝術博物館編，前引《中國邢窯》，頁
327–332。

118.　陸明華，〈早期白釉綠彩陶瓷器的初步研究〉，收入舒佩琦主編，《陳昌蔚紀念論文集》，第5輯（臺
北：財團法人陳昌蔚文教基金會，2011），頁69–72。

119.　朝陽地區博物館（朱子方等），〈遼寧朝陽姑營子遼耿氏墓發掘報告〉，《考古學集刊》，第3集
（1983），頁171，圖4之13及圖版31之1。

120.　室永芳三，〈唐末內庫の存在形態について〉，《史淵》，第101號（1969），頁93–109。

121.　謝明良，〈有關「官」和「新官」款白瓷官字涵義的幾個問題〉，原載《故宮學術季刊》，5卷2期
（1987），頁11，後收入同氏，《中國陶瓷史論集》（臺北：允晨文化，2007）。

122. 趙慶鋼等，前引《千年邢窯》，頁249，圖中右；頁254拓片。

123. Michael Flecker, "A Ninth-Century AD Arab or Indian Shipwreck in Indonesia: First Evidence of Direct Trade with China," *World Archaeology*, vol. 32, no. 3 (2001), pp. 335–354; "A 9th-Century Arab or Indian Shipwreck in Indonesian Waters," *The International Journal of Nautical Archaeology*, vol. 29, no. 2 (2000), pp. 199–217; "A Ninth-Century Shipwreck in Indonesia: The First Archaeological Evidence of Direct Trade with China," in Krahl Regina et al., *op. cit.*, pp. 101–120.

124. 桑原騭藏，前引〈波斯灣の東洋貿易港に就て〉，頁18；戴開元，〈廣東縫合木船初探〉，《海交史研究》，第5期（1983），頁86–89。

125. 家島彥一，〈アラブ古代型縫合船Sanbuk Zafariについて〉，《アジア、アフリカ文化研究》，第13號（1977），頁186–188；Abu Zayd al-Hasan著（家島彥一譯注），前引《中國とインドの諸情報》，第1の書，東洋文庫766，頁26–27、91；第2の書，東洋文庫769（東京：平凡社，2007），頁43–44、79及頁87–88。

126. 方豪，《中西交通史》（臺北：華岡出版有限公司，1953），頁133–138。

127. 中村久四郎，〈唐時代の廣東（三）〉，《史學雜誌》，28篇5號（1917），頁491–492。

128. 《資治通鑑》，卷235，貞元十三年（797）十二月條載：「先是，宮中市外間物，令官吏主之，隨給其值，比歲，以宦者為使，謂之宮市。」

129. Friedrich Sarre（佐佐木達夫譯），前引〈Die Keramik von Samarra（サマラ陶器）（3）〉，頁230。

130. 張廣達，〈海舶來無方 絲路通大食 —— 中國與阿拉伯世界的歷史聯繫的回顧〉，收入同氏，《西域史地叢稿初編》（上海：上海古籍出版社，1995），頁451。另外，岡崎敬早在1950年代已指出此一贈瓷活動，但將Chīnī Faghfūrī單純視為「中國的陶瓷」。見同氏，〈陶磁から見た東西交涉史〉，原載三上次男等編，《世界陶磁全集》，第15冊·海外篇（東京：河出書房，1958），後收入同氏，《東西交涉の考古學》（東京：平凡社，1973），頁387。關於贈瓷之確實數量學者間也略有出入，如Charles K. Wilkinson就說是二千零二十件，*op. cit.*, p. 254.

另一齣：遼領域出土鉛釉陶器再觀察

1. 長谷部樂爾，〈十世紀の中國陶磁〉，《東京國立博物館紀要》，第3號（1967），頁179–242。

2. 矢部良明，〈晚唐、五代の陶磁〉，收入佐藤雅彥等編，《世界陶磁全集》，第11冊·隋唐（東京：小學館，1976），頁269–289；〈晚唐五代の陶磁にみる五輪花の流行〉，《*MUSEUM*》（東京國立博物館美術誌）》，第300號（1976），頁21–33；〈晚唐五代の陶磁にみる中原と湖南との關係〉，《*MUSEUM*》（東京國立博物館美術誌）》，第315號（1977），頁4–13；〈晚唐五代の三彩〉，《考古學雜誌》，65卷3號（1979），頁1–36。

3. 廣州市文物考古研究所（全洪等），〈廣州南漢德陵、康陵發掘簡報〉，《文物》，2006年7期，頁7，圖4之7、8及頁8；彩圖參見國家文物局，《2003中國重要考古發現》（北京：文物出版社，2004），頁149。

4. 馮漢驥，《前蜀王建墓發掘報告》（北京：文物出版社，1964），圖版41之4。

5. 內蒙古文物考古研究所（齊曉光等），〈遼耶律羽之墓發掘簡報〉，《文物》，1996年1期，頁25，圖51；彩圖見蓋之庸，《探尋逝去的王朝 —— 遼耶律羽之墓》（呼和浩特：內蒙古大學出版社，2004），頁95。

6. 內蒙古文物考古研究所（魏堅等），〈和林格爾縣南園子墓葬清理簡報〉，收入內蒙古文物考古研究所

編，《內蒙古文物考古文集》（北京：中國大百科全書出版社，1997），頁519–524；周慕愛編，《道出物外：中國北方草原絲綢之路》（香港：香港大學美術博物館，2007），圖13–14。

7. 內蒙古文物考古研究所（齊曉光等），前引〈遼耶律羽之墓發掘簡報〉，頁24，圖47；盖之庸，前引《探尋逝去的王朝 —— 遼耶律羽之墓》，頁89、94。

8. 張柏忠，〈科左後旗呼斯淖契丹墓〉，《文物》，1983年9期，頁19，圖1之1、2、6；圖版2之1、2。

9. 內蒙古文物考古研究所（齊曉光等），前引〈遼耶律羽之墓發掘簡報〉，頁24，圖48之2；盖之庸，前引《探尋逝去的王朝 —— 遼耶律羽之墓》，頁89。

10. 遼寧省文物考古研究所（辛岩等），〈阜新南皂力營子一號遼墓〉，《遼海文物學刊》，1992年1期，頁57，圖3之2；圖版5之1（白瓷罐）。

11. 前熱河省博物館籌備組（鄭紹宗），〈赤峰縣大營子遼墓發掘報告〉，《考古學報》，1956年3期，圖版7之1。

12. 前熱河省博物館籌備組（鄭紹宗），前引〈赤峰縣大營子遼墓發掘報告〉，圖版4之2。

13. 遼寧省文物考古研究所（李宗峰等），〈阜新海力板遼墓〉，《遼海文物學刊》，1991年1期，頁115，圖10之1。

14. 劉未，〈遼代契丹墓葬研究〉，《考古學報》，2009年4期，頁518、538；今野春樹，〈遼代契丹墓出土馬具の研究〉，《古代》，第112號（2004），頁160–162。

15. 陝西省文物管理委員會（杭德州等），〈唐永泰公主墓發掘簡報〉，《文物》，1964年1期，頁23，圖35。

16. 江山縣文物管理委員會（毛兆廷），〈浙江江山隋唐墓清理簡報〉，《考古學集刊》，第3集（1983），頁165，圖8之1；圖版29之7。

17. 內蒙古自治區文物工作隊（李逸友），〈和林格爾縣土城子古墓發掘簡介〉，《文物》，1961年9期，頁1，圖1；彭善國，〈試析遼境出土的陶瓷穿帶瓶〉，《邊疆考古研究》，第10輯（2011），頁336–348。

18. 矢部良明，前引〈晚唐、五代の陶磁〉，頁288。

19. 定縣博物館，〈河北定縣發現兩座塔基〉，《文物》，1972年8期，圖版1右。

20. 劉濤，《宋遼金紀年墓》（北京：文物出版社，2004），頁6，圖1之30。

21. 謝明良，〈關於所謂印坦沉船〉，收入同氏，《陶瓷手記：陶瓷史思索和操作的軌跡》（臺北：石頭出版股份有限公司，2008），頁320。

22. 矢部良明，〈褐釉龍首水注〉，收入佐藤雅彥等編，《世界陶磁全集》，第11冊·隋唐（東京：小學館，1976），頁326。

23. 宿白，〈定州工藝與靜志、靜眾兩塔地宮文物〉，收入出光美術館編，《地下宮殿の遺寶：河北省定州北宋塔基出土文物展》（東京：出光美術館，1997），頁22。

24. 穆青，《定瓷藝術》（石家莊：河北教育出版社，2002），頁90；彭善國，〈定窯瓷器分期新探 —— 以遼墓、遼塔出土資料為中心〉，《內蒙古文物考古》，2008年2期，頁46。

25. 王有泉，〈北京密雲冶仙塔塔基清理簡報〉，《文物》，1994年2期，頁58，圖1、2；彩圖參見《北京文博》，1996年3期，封裡。

26. 汪慶正等編，《中國·美の名寶》（東京：日本放送協會等，1991），頁69，圖78。

27. 金戈，〈密縣北宋塔基中的三彩琉璃塔和其他文物〉，《文物》，1972年10期，圖版捌之5；清楚彩圖可參見朝日新聞社等，《唐三彩展：洛陽の夢》（大阪：大廣，2004），頁128，圖98。

28. 范冬青，〈陶瓷枕略論〉，《上海博物館集刊》，第4期（1987），頁277–279。

29. 李文信，〈林東遼上京臨潢府故城內窯址〉，《考古學報》，1958年2期，頁97–107。

30. 洲傑，〈赤峰缸瓦窯村遼代瓷窯調查記〉，《考古》，1973年4期，頁241–243；馮永謙，〈赤峰缸瓦窯村

遼代瓷窯址的考古新發現〉，收入文物編輯委員會編，《中國古代窯址調查發掘報告集》（北京：文物出版社，1984），頁386–392。

31. 魯琪，〈北京門頭溝龍泉務發現遼代瓷窯〉，《文物》，1978年5期，頁26–32；北京市文物研究所，《北京龍泉務窯發掘報告》（北京：文物出版社，2002）。

32. 北京市文物工作隊（蘇天鈞），〈北京南郊趙德鈞墓〉，《考古》，1962年5期，頁249。

33. 弓場紀知，《三彩》，中國の陶磁，第3冊（東京：平凡社，1995），頁131。

34. 閻萬章，〈遼代陶瓷〉，收入閻萬章等，《遼代陶瓷》，中國陶瓷全集，第17冊（上海：上海人民美術出版社；京都：美乃美，1986），頁173。

35. 邵國田，《敖漢文物精華》（呼倫貝爾：內蒙古文化出版社，2004），頁144，圖下。

36. 席彥昭，〈鞏義繳獲一批珍貴文物〉，《中國文物報》，1995年7月2日第1版。

37. 謝明良，〈有關「官」和「新官」款白瓷官字涵義的幾個問題〉，原載《故宮學術季刊》，5卷2期（1987），後收入同氏，《中國陶瓷史論集》（臺北：允晨文化，2007），頁81。原報告參見朝陽地區博物館（朱子方等），〈遼寧朝陽姑營子遼耿氏墓發掘報告〉，《考古學集刊》，第3集（1983），頁168–195。

38. 長谷部樂爾，〈赤峰の旅〉，《出光美術館館報》，第105號（1998），頁54–55。

39. 遼寧省文物考古研究所（王小蒙等），〈遼寧彰武的三座遼墓〉，《考古與文物》，1999年6期，頁18，圖5之5。

40. 遼寧省文物考古研究所（李龍彬等），〈遼寧法庫縣葉茂台23號遼墓發掘簡報〉，《考古》，2010年1期，圖版13之2、16之3。

41. 董文義，〈巴林右旗查干壩十一號遼墓〉，《內蒙古文物考古》，第3期（1984），頁93，圖2之1、2。

42. 赤峰市博物館（王剛等），〈赤峰阿旗罕蘇木蘇木遼墓清理簡報〉，《內蒙古文物考古》，1998年1期，頁27，圖2之1、3。

43. 盖之庸，前引《探尋逝去的王朝——遼耶律羽之墓》，頁140。

44. 彭善國，《遼代陶瓷的考古學研究》（長春：吉林大學出版社，2003），頁67；〈法庫葉茂台23號遼墓出土陶瓷器初探〉，《邊疆考古研究》，第9輯（2010），頁202。

45. 弓場紀知，〈謎の遼代陶磁〉，《陶說》，第564號（2000），頁13–16。

46. 彭善國等，〈內蒙古阿魯科爾沁旗遼代窯址的調查〉，《邊疆考古研究》，第8輯（2009），頁389–395；〈遼代釉陶的類型與變遷〉，收入徐蘋芳先生紀念文集編輯委員會編，《徐蘋芳先生紀念文集》（上海：上海古籍出版社，2012），上冊，頁232。

47. 雁羽，〈錦西西孤山遼蕭孝忠墓清理簡報〉，《考古》，1960年2期，頁35，圖1之3。

48. Oliver Watson, *Ceramics from Islamic Lands* (London: Thames & Hudson Ltd., 2004), p. 261, cat. 1b.1.

49. 黃時鑑，〈遼與「大食」〉，《新史學》，3卷1期（2003），頁47–67；馬建春，〈遼與西域伊斯蘭地區交聘初探〉，《回族研究》，2008年1期，頁95–100。

50. 內蒙古自治區文物考古研究所等編，《遼陳國公主墓》（北京：文物出版社，1993），頁48，圖28；頁57，圖34之2。簡短的討論參見阿卜杜拉·馬文寬，《伊斯蘭世界文物在中國的發現與研究》（北京：宗教文化出版社，2006），頁28–49、132–134；謝明良，〈院藏兩件汝窯紙槌瓶及相關問題〉，原載《故宮文物月刊》，第58期（1988年1月），後經改寫收入同氏，前引《陶瓷手記：陶瓷史思索和操作的軌跡》，頁3–15。

51. Miho Museum，《エジプトのイスラーム文樣》（滋賀縣：Miho Museum，2003），頁102，no. 233.

52. 阿魯科爾沁旗文管所（馬鳳磊等），〈阿魯科爾沁旗先鋒鄉和雙勝鎮遼墓清理簡報〉，《內蒙古文物考古》，1996年1、2期，頁80，圖4之2。

53. 杉村棟，《ペルシアの名陶 —— テヘラン考古博物館所藏》（東京：平凡社，1980），圖5。

54. 阿魯科爾沁旗文管所（馬鳳磊等），前引〈阿魯科爾沁旗先鋒鄉和雙勝鎮遼墓清理報告〉，頁78，圖2之1。

55. 赤峰市博物館（王剛等），前引〈赤峰阿旗罕蘇木蘇木遼墓清理簡報〉，圖11之1。

56. 周到，〈河南濮陽北齊李雲墓出土的瓷器和墓志〉，《考古》，1964年9期，圖版10之6。

57. Oliver Watson, *op. cit*., p. 175, cat. D.5.

58. 遼寧省博物館編，《遼寧省博物館藏遼瓷選集》（北京：文物出版社，1961），圖51。

59. 彭善國，〈金元三彩述論〉，《邊疆考古研究》，第12輯（2012），頁333–346。

60. 出光美術館，《出光美術館藏品圖錄：中國陶磁》（東京：平凡社，1987），圖87。窯址標本參見江西省文物考古研究所等，《景德鎮湖田窯址1988–1999發掘報告》（北京：文物出版社，2007），上冊，頁215，圖184之3。

61. 江上智惠，〈首羅山遺跡出土の青白磁刻花文深鉢〉，《貿易陶磁研究》，第30號（2010），頁147–153。

62. 這類青白瓷筒瓶晚迄四川省重慶元代元貞三年（1297）墓仍有出土，但器形越趨爐式。圖參見陳麗瓊等，《三峽與中國瓷器》（重慶：重慶出版集團重慶出版社，2010），頁109，照13。

引用書目

【傳統文獻】

（唐）杜佑，《通典》，臺北：國泰文化事業有限公司出版，1977。

（宋）范成大，《桂海虞衡志》，收入紀昀等總纂，《景印文淵閣四庫全書》，據國立故宮博物院藏本影印，臺北：臺灣商務印書館，1983–1986，第589冊。

（明）文震亨，《長物志》，收入《筆記小說大觀》，第20編，第6冊，臺北：新興書局，1977。

（明）高濂，《遵生八箋》，四川：巴蜀書社，1988。

（明）屠隆，《考槃餘事》，收入中田勇次郎，《文房清玩》，東京：二玄社，1961，第2冊。

【近人論著】

（一）中文

〈海上絲綢之路 —— 從北海起航、揚起中華文明通向世界的風帆〉，《中國文物報》，2012年6月29日第7版。

〈陝西華陽岳廟遺址〉，收入國家文物局，《1998中國重要考古發現》，北京：文物出版社，2000。

〈逝去的強盛 —— 古羅馬帝國滅亡之謎〉，《文史博覽》，2007年4期。

〈喇嘛洞鮮卑墓地〉，《中國文物報》，1999年11月3日第3版。

301國道孟津考古隊（王炬等），〈洛陽孟津西山頭唐墓發掘報告〉，《華夏考古》，1993年1期。

Lothar Ledderose（張總等譯），《萬物》，北京：三聯書店，2005。

Nigel Wood and Ian Freeston，〈「玻璃漿料」裝飾戰國陶罐的初步檢測〉，收入郭景坤主編，《古陶瓷科學技術3：1995年古陶瓷科學技術國際討論會論文集》，上海：上海科學技術文獻出版社，1997。

Pierre-Yves Manguin（吳旻譯），〈關於扶南國的考古新研究 —— 位於湄公河三角洲的沃澳（OcEo，越南）遺址〉，收入法國漢學叢書編輯委員會編，《法國漢學》，第11輯·考古發掘與歷史復原，北京：中華書局，2006。

九江市博物館（戶亭風），〈九江市郊發現唐墓〉，《南方文物》，1981年1期。

刁偉仁等編，《高句麗歷史與文化研究》，吉林：吉林文史出版社，1997。

三台縣文化館，〈四川三台縣發現東漢墓〉，《考古》，1976年6期。

三門峽市文物考古研究所編著，《三門峽向陽漢墓》，北京：北京燕山出版社，2007。

上海市文物保管委員會（張明華），〈上海青浦縣金山墳遺址試掘〉，《考古》，1989年7期。

上海博物館編，《中國古代白瓷國際學術研討會論文集》，上海：上海書畫出版社，2005。

大同市考古研究所（高峰等），〈山西大同沙嶺北魏壁畫墓發掘簡報〉，《文物》，2006年10期。

大同市考古研究所（張海燕等），〈山西大同七里村北魏墓群發掘簡報〉，《文物》，2006年10期。

大同市考古研究所（劉俊喜等），〈大同市南關唐墓〉，《文物》，2001年7期。

——，〈山西大同迎賓大道北魏墓群〉，《文物》，2006年10期。

——，〈山西大同文瀛路北魏壁畫墓發掘報告〉，《文物》，2011年12期。

——，〈山西大同陽高北魏尉遲定州墓發掘簡報〉，《文物》，2011年12期。

——，〈山西大同雲波里路北魏壁畫墓發掘簡報〉，《文物》，2011年12期。

大同市博物館（解廷琦等），〈大同方山北魏永固陵〉，《文物》，1978年7期。

大同市博物館，〈大同東郊北魏元淑墓〉，《文物》，1989年8期。

小林仁，〈北朝的鎮墓獸 —— 胡漢文化融合的一個側面〉，收入張慶捷等編，《四–六世紀的北中國與歐亞大陸》，北京：科學出版社，2006。

──，〈北齊鉛釉器的定位和意義〉，《故宮博物院院刊》，2012年5期。

──，〈初唐黃釉加彩俑的特質與意義〉，收入北京藝術博物館編，《中國鞏義窯》，北京：中國華僑出版社，2011。

山西大學歷史文化學院等編著，《大同南郊北魏墓群》，北京：科學出版社，2006。

山西省大同市博物館等，〈山西大同石家寨北魏司馬金龍墓〉，《文物》，1972年3期。

山西省文物工作委員會，《山西出土文物》，北京：文物出版社，1980。

山西省文物管理委員會（李奉山等），〈太原市金勝村第六號唐代壁畫墓〉，《文物》，1959年8期。

山西省文物管理委員會（邊成修），〈太原南郊金勝村三號唐墓〉，《考古》，1960年1期。

山西省考古研究所（朱華等），〈太原隋斛律徹墓清理簡報〉，《文物》，1992年10期。

山西省考古研究所（孟耀虎等），〈山西渾源界莊唐代瓷窯〉，《考古》，2002年4期。

山西省考古研究所（侯毅等），〈太原金勝村337號唐代壁畫墓〉，《文物》，1990年12期。

山西省考古研究所（常一民等），〈太原北齊徐顯秀墓發掘簡報〉，《文物》，2003年10期。

山西省考古研究所（張慶捷等），〈大同操場城北魏建築遺址發掘報告〉，《考古學報》，2005年4期。

山西省考古研究所（寧立新等），〈太原市南郊唐代壁畫墓清理簡報〉，《文物》，1988年12期。

山西省考古研究所（劉俊喜等），〈大同市北魏宋紹祖墓葬發掘簡報〉，《文物》，2001年7期。

山西省考古研究所等，〈大同南郊北魏墓群發掘簡報〉，《文物》，1992年8期。

──，〈太原市北齊婁睿墓發掘簡報〉，《文物》，1983年10期。

──，《忻阜高速公路考古發掘報告》，上海：上海古籍出版社，2012。

山西省考古研究所編，《侯馬喬村墓地》，北京：科學出版社，2004。

山西省博物館編，《山西省博物館館藏文物精華》，太原：山西人民出版社，1999。

山東大學考古系等，《山東大學文物精品選》，濟南：齊魯書社，2002。

山東省文物考古研究所（李曰訓等），〈曲阜花山墓地〉，收入山東省文物考古研究所編，《魯中南漢墓》，北京：文物出版社，2009，下冊。

山東省文物考古研究所（高明奎等），〈滕州封山墓地〉，收入山東省文物考古研究所編，《魯中南漢墓》，北京：文物出版社，2009，上冊。

山東省文物考古研究所（張驥等），〈嘉祥長直集墓地〉，收入山東省文物考古研究所編，《魯中南漢墓》，北京：文物出版社，2009，下冊。

山東省文物考古研究所（馮沂等），〈山西臨沂洗硯池晉墓〉，《文物》，2005年7期。

山東省文物考古研究所編，《魯中南漢墓》，北京：文物出版社，2009。

山東省文物管理委員會（殷汝章），〈禹城漢墓清理簡報〉，《文物參考資料》，1955年6期。

山東省文物管理處等，《山東文物選集：普查部分》，北京：文物出版社，1959。

山東省博物館文物組（夏名采），〈山東高唐東魏房悅墓清理紀要〉，《文物資料叢刊》，第2期（1978）。

山東省博物館臨沂文物組（蔣英炬等），〈臨沂銀雀山四座西漢墓葬〉，《考古》，1975年6期。

山東淄博陶瓷史編寫組（王恩田等），〈山東淄博寨里北朝青瓷窯址調查紀要〉，收入文物編輯委員會編，《中國古代窯址調查發掘報告集》，北京：文物出版社，1984。

山東鄒城市文物局（胡新立），〈山東鄒城西晉劉寶墓〉，《文物》，2005年1期。

干福熹，〈中國古代玻璃的化學成分演變及製造技術的起源〉，收入同氏等編，《中國古代玻璃技術的發展》，上海：上海科學技術出版社，2005。

干福熹等，〈中國古代釉陶的特點及早期釉陶〉，收入王龍根等編，《古陶瓷科學技術8：2012年古陶瓷科學技術國際討論會論文集》，會議資料。

干福熹等編，《中國古代玻璃技術的發展》，上海：上海科學技術出版社，2005。

干福熹編，《中國古玻璃研究：1984年北京國際玻璃學術討論會論文集》，北京：中國建築工業出版社，1986。

中國考古學研究論集編輯委員會編，《中國考古學研究論集 —— 紀念夏鼐先生考古五十週年》，西安：三秦出版社，1987。

中國考古學會編，《中國考古學年鑑1990》，北京：文物出版社，1991。

——，《中國考古學年鑑1991》，北京：文物出版社，1992。

——，《中國考古學年鑑2007》，北京：文物出版社，2008。

中國社會科學院考古研究所（安家瑤等），〈西安市唐長安城大明宮太液池遺址〉，《考古》，2005年7期。

中國社會科學院考古研究所，《六頂山與渤海鎮：唐代渤海國的貴族墓地與都城遺址》，北京：中國大百科全書出版社，1997。

——，《北魏洛陽永寧寺》，北京：中國大百科全書出版社，1996。

——，《偃師杏園唐墓》，北京：科學出版社，2001。

——，《新世紀的中國考古學：王仲殊先生八十華誕紀念論文集》，北京：科學出版社，2005。

中國社會科學院考古研究所西安工作隊，〈唐青龍寺遺址發掘簡報〉，《考古》，1974年5期。

中國社會科學院考古研究所西安唐城工作隊（安家瑤等），〈隋仁壽宮唐九成宮37號殿址的發掘〉，《考古》，1995年12期。

中國社會科學院考古研究所河南二隊（徐殿魁），〈河南偃師縣杏園村的四座北魏墓〉，《考古》，1991年9期。

中國社會科學院考古研究所河南第二工作隊（徐殿魁），〈河南偃師杏園村的六座紀年唐墓〉，《考古》，1986年5期。

中國社會科學院考古研究所河南第二工作隊（趙芝荃等），〈河南偃師杏園村的兩座魏晉墓〉，《考古》，1985年8期。

中國社會科學院考古研究所洛陽唐城隊（王岩等），〈洛陽唐東都上陽宮園林遺址發掘簡報〉，《考古》，1998年2期。

——，〈洛陽唐東都履道坊白居易故居發掘簡報〉，《考古》，1994年8期。

中國社會科學院考古研究所洛陽漢魏城隊（李聚寶等），〈北魏宣武帝景陵發掘報告〉，《考古》，1994年9期。

中國社會科學院考古研究所洛陽漢魏城隊（杜玉生），〈北魏洛陽城內出土的瓷器與釉陶器〉，《考古》，1991年12期。

中國社會科學院考古研究所洛陽漢魏故城隊（錢國祥等），〈河南洛陽市白馬寺唐代窯址發掘簡報〉，《考古》，2005年3期。

中國社會科學院考古研究所揚州城考古隊（王勤金等），〈江蘇揚州市文化宮唐代建築基址發掘簡報〉，《考古》，1994年5期。

中國社會科學院考古研究所等（徐光翼等），〈河北磁縣灣漳北齊墓〉，《考古》，1990年7期。

中國社會科學院考古研究所等，《磁縣灣漳北朝壁畫墓》，北京：科學出版社，2003。

中國社會科學院考古研究所編，《中國考古學·秦漢卷》，北京：中國社會科學出版社，2010。

——，《唐長安城郊隋唐墓》，北京：文物出版社，1980。

中國科學院考古研究所編，《洛陽燒溝漢墓》，北京：科學出版社，1959。

——，《輝縣發掘報告》，北京：科學出版社，1950。

中國科學院硅酸鹽研究所編，《中國古陶瓷研究》，北京：科學出版社，1987。

中國國家文物局主編，《中國文物地圖集》，湖北分冊，下冊，西安：西安地圖出版社，2002。

中國硅酸鹽學會編，《中國陶瓷史》，北京：文物出版社，1982。

中國歷史博物館編，《華夏之路》，第2冊·戰國時期至南北朝時期，北京：朝華出版社，1997。

內丘縣文物保管所（賈忠敏等），〈河北省內丘縣邢窯調查簡報〉，《文物》，1987年9期。

內蒙古文物考古研究所（齊曉光等），〈遼耶律羽之墓發掘簡報〉，《文物》，1996年1期。

內蒙古文物考古研究所（魏堅等），〈和林格爾縣南園子墓葬清理簡報〉，收入內蒙古文物考古研究所編，《內蒙古文物考古文集》，北京：中國大百科全書出版社，1997。

內蒙古文物考古研究所編，《內蒙古文物考古文集》，北京：中國大百科全書出版社，1997。

內蒙古自治區文物工作隊（李逸友），〈和林格爾縣土城子古墓發掘簡介〉，《文物》，1961年9期。

內蒙古自治區文物考古研究所等編，《內蒙古文物考古文集》，北京：科學出版社，2004。

——，《遼陳國公主墓》，北京：文物出版社，1993。

天水市博物館（張卉英），〈天水市發現隋唐屏風石棺床墓〉，《考古》，1992年1期。

太原市文物考古研究所（周健等），〈太原市尖草坪西晉墓〉，《文物》，2003年3期。

太原市文物考古研究所（常一民等），〈太原北齊庫狄業墓〉，《文物》，2003年3期。

太原市文物考古研究所編，《北齊婁睿墓》，北京：文物出版社，2004。

——，《晉陽古城》，北京：文物出版社，2005。

文史知識編輯部，《古代禮制風俗漫談》，第2集，北京：中華書局，1986。

文物精華編輯委員會編，《中國文物精華》，北京：文物出版社，1997。

文物編輯委員會編，《中國古代窯址調查發掘報告集》，北京：文物出版社，1984。

方豪，《中西交通史》，臺北：華岡出版有限公司，1953。

王仁波，〈西安地區北周隋唐墓葬陶俑的組合與分期〉，收入中國考古學研究論集編輯委員會編，《中國考古學研究論集 —— 紀念夏鼐先生考古五十週年》，西安：三秦出版社，1987。

——，〈陝西省唐墓出土的三彩器綜述〉，《文物資料叢刊》，第6期（1982）。

王世振等，〈湖北隨州東城區東漢墓發掘報告〉，《文物》，1993年7期。

王去非，〈四神、巾子、高髻〉，《考古通訊》，1956年5期。

王民，〈從三彩看唐代黃堡窯場與其他窯口的文化交流〉，《文博》，1996年3期。

王仲殊，《漢代考古學概說》，北京：中華書局，1984。

王有泉，〈北京密雲冶仙塔塔基清理簡報〉，《文物》，1994年2期。

王克林，〈北齊庫狄迴洛墓〉，《考古學報》，1979年3期。

王志敏，〈從七個紀年墓葬漫談1955年南京附近出土的孫吳兩晉青瓷器〉，《文物參考資料》，1956年11期。

王承禮等編，《渤海的歷史與文化》，長春：延邊人民出版社，1991。

王長啟等，〈原唐長安城平康坊新發現陶窯遺址〉，《考古與文物》，2006年6期。

王俠，〈滄波織路 義洽情深 —— 唐代渤海國與日本的友好往來〉，《天津師院學報》，1980年4期。

王信忠，〈邢窯倣金銀器初探〉，收入北京藝術博物館編，《中國邢窯》，北京：中國華僑出版社，2012。

王冠倬，〈從一行測量北極高看唐代的大小尺〉，《文物》，1964年6期。

王勇剛等，〈陝西甘泉出土的漢代複色釉陶器〉，《文物》，2010年5期。

王建保，〈磁州窯窯址調查與試掘〉，《中國古陶瓷研究》，第16輯（2010）。

王建保等，〈河北臨漳縣曹村窯址考察報告〉，《華夏考古》，2014年1期。

王思禮，〈山東章丘縣普集鎮漢墓清理簡報〉，《考古通訊》，1955年6期。

王敏之，〈滄州出土、徵集的幾件陶瓷器〉，《文物》，1987年8期。

王進先，〈山西長治市北郊唐崔拏墓〉，《文物》，1987年8期。

王勤金，〈揚州大東內街基建工地唐代排水溝等遺跡的發現和初步研究〉，《考古與文物》，1995年3期。

王銀田等，〈大同市齊家坡北魏墓發掘簡報〉，《文物世界》，1995年1期。

王增新，〈遼寧三道壕發現的晉代墓葬〉，《文物參考資料》，1955年11期。

王德慶，〈江蘇銅山東漢墓清理簡報〉，《考古通訊》，1957年4期。

王輝，〈張家川馬家塬墓地相關問題初探〉，《文物》，2009年10期。

王輯五，《中國日本交通史》，臺北：臺灣商務印書館，1975。

王龍根等編，《古陶瓷科學技術8：2012年古陶瓷科學技術國際討論會論文集》，會議資料。

付兵兵，〈河南安陽縣東魏趙明度墓〉，《考古》，2010年10期。

代尊德，〈太原北魏辛祥墓〉，《考古學集刊》，第1集（1981）。

包明軍，〈漆衣陶器淺談〉，《華夏考古》，2005年1期。

北京大學考古文博學院（王迅等），〈河北臨城補要唐墓發掘簡報〉，《文物》，2012年1期。

北京大學考古系（孫華等），〈天馬 —— 曲村遺址北趙晉侯墓地第二次發掘〉，《文物》，1994年1期。

北京大學考古系編，《燕園聚珍》，北京：文物出版社，1992。

北京大學震旦古文明研究中心，《強國玉器》，北京：文物出版社，2010。

北京市大葆台西漢墓博物館編，《漢代文明國際學術研討會論文集》，北京：北京燕山出版社，2009。

北京市文物工作隊（向群），〈北京平谷縣西柏店和唐莊子漢墓發掘簡報〉，《考古》，1962年5期。

北京市文物工作隊（喻震），〈北京西郊發現兩座西晉墓〉，《考古》，1964年4期。

北京市文物工作隊（黃秀純等），〈北京市順義縣大榮村西晉墓葬發掘簡報〉，《文物》，1983年10期。

北京市文物工作隊（蘇天鈞），〈北京南郊趙德鈞墓〉，《考古》，1962年5期。

北京市文物研究所（盧嘉兵等），〈1997年琉璃河遺址墓葬發掘簡報〉，《文物》，2000年11期。

北京市文物研究所，《北京出土文物》，北京：北京燕山出版社，2005。

——，《北京亦莊X10號地》，北京：科學出版社，2010。

——，《北京亦莊考古發掘報告（2003–2005）》，北京：科學出版社，2009。

——，《北京龍泉務窯發掘報告》，北京：文物出版社，2002。

——，《昌平沙河 —— 漢、西晉、唐、元、明、清代墓葬發掘報告》，北京：科學出版社，2012。

北京市文物管理處（黃秀純），〈北京順義臨河村東漢墓發掘簡報〉，《考古》，1977年6期。

北京藝術博物館，〈沉靜幽雅 悅目溫情 —— 邢窯唐三彩臥兔枕〉，《中國文物報》，1999年8月15日。

北京藝術博物館編，《中國邢窯》，北京：中國華僑出版社，2012。

——，《中國鞏義窯》，北京：中國華僑出版社，2011。

古健，〈揚州出土的唐代黃釉綠彩龍首壺〉，《文物》，1982年8期。

古順芳，〈一組有濃厚生活氣息的庖廚模型〉，《文物世界》，2005年5期。

古愛琴，〈山東泰安近年出土的瓷器〉，《考古》，1988年1期。

司馬國紅，〈河南洛陽市東郊十里鋪村唐墓〉，《考古》，2007年9期。

四川大學歷史文化學院考古學系（霍宏偉等），〈河南洛陽市瀍河西岸唐代磚瓦窯址〉，《考古》，2007年12期。

四川大學歷史文化學院考古學系（羅二虎等），〈河南淅川泉眼溝漢代墓葬發掘報告〉，《考古學報》，2014年

　　3期。

四川古陶瓷研究編輯組編，《四川古陶瓷研究》，成都：四川省社會科學院，1984。

四川省文物考古研究院等，《中江塔梁子崖墓》，北京：文物出版社，2008。

四川省文物管理委員會（李復華），〈四川新繁青白鄉東漢畫像磚墓清理簡報〉，《文物參考資料》，1956年6
　　期。

四川省文物管理委員會（胡昌鈺等），〈四川涪陵東漢崖墓清理簡報〉，《考古》，1984年12期。

甘肅省文物考古研究所（周廣濟等），〈2006年度甘肅張家川回族自治縣馬家塬戰國墓地發掘簡報〉，《文
　　物》，2008年9期。

甘肅省文物隊等編，《嘉峪關壁畫墓發掘簡報》，北京：文物出版社，1985。

甘肅省博物館（吳礽驤），〈酒泉、嘉峪關晉墓的發掘〉，《文物》，1979年6期。

甘肅省博物館，〈武威雷台漢墓〉，《考古學報》，1974年2期。

甘肅省博物館文物隊，〈甘肅秦安唐墓清理簡報〉，《文物》，1975年4期。

田立坤，〈袁台子壁畫墓的再認識〉，《文物》，2002年9期。

申浚，〈韓國出土唐三彩〉，收入北京藝術博物館編，《中國鞏義窯》，北京：中國華僑出版社，2011。

任志錄，〈天馬 ── 曲村琉璃瓦的發現及其研究〉，《南方文物》，2000年4期。

──，〈漢唐之間的建築琉璃〉，《藝術史研究》，第3輯（2001）。

任志錄等，〈渾源古瓷窯有重要發現〉，《中國文物報》，1998年2月25日第1版。

全錦雲，〈試論鄖縣唐李泰墓家族墓地〉，《江漢考古》，1986年3期。

吉林省文物考古研究所（孫仁杰等），〈洞溝古墓群禹山墓區JYM3319號墓發掘報告〉，《東北史地》，2005
　　年6期。

吉林省文物考古研究所等，《六頂山渤海墓葬 ── 2004–2009年清理發掘報告》，北京：文物出版社，2012。

──，《西古城 ── 2000–2005年度渤海國中京顯德府故址》，北京：文物出版社，2007。

──，《國內城 ── 2000–2003年集安國內城與民主遺址試掘報告》，北京：文物出版社，2004。

──，《集安高句麗王陵 ── 1990–2003年集安高句麗王陵調查報告》，北京：文物出版社，2004。

后德俊，〈談我國古代玻璃的幾個問題〉，收入干福熹編，《中國古玻璃研究：1984年北京國際玻璃學術討論
　　會論文集》，北京：中國建築工業出版社，1986。

安金槐，〈試論洛陽西周墓出土的原始瓷器〉，收入同氏，《安金槐考古文集》。

──，《安金槐考古文集》，鄭州：中州古籍出版社，1999。

安家瑤等，〈大同地區的玻璃器〉，收入張慶捷等編，《四–六世紀的北中國與歐亞大陸》，北京：科學出版
　　社，2006。

安徽省文物考古研究所（丁邦鈞等），〈安徽馬鞍山東吳朱然墓發掘簡報〉，《文物》，1986年3期。

安徽省文物考古研究所（唐傑平等），〈安徽淮北市李樓一號、二號東漢墓〉，《考古》，2007年8期。

安徽省文物考古研究所等，《巢湖漢墓》，北京：文物出版社，2007。

──，《淮北柳孜：運河遺址發掘報告》，北京：科學出版社，2002。

──，《蕭縣漢墓》，北京：文物出版社，2008。

成恩元譯，〈邛崍陶器〉，收入四川古陶瓷研究編輯組編，《四川古陶瓷研究》，成都：四川省社會科學院，
　　1984。

成都文物考古研究所等，《四川邛崍龍興寺：2005–2006年考古發掘報告》，北京：文物出版社，2011。

早期秦文化聯合考古隊（謝焱等），〈張家川馬家塬戰國墓地2010–2011年發掘簡報〉，《文物》，2012年8
　　期。

曲金麗，〈唐三彩鳳鳥紋扁壺〉，《文物春秋》，2009年5期。

朱江，〈對揚州出土的唐三彩的認識〉，《中國歷史博物館館刊》，1985年7期。

江山縣文物管理委員會（毛兆廷），〈浙江江山隋唐墓清理簡報〉，《考古學集刊》，第3集（1983）。

江西省文物考古研究所（李榮華等），〈江西樟樹薛家渡東漢墓〉，《南方文物》，1998年3期。

江西省文物考古研究所（張文江等），〈江西南昌蛟橋東漢墓葬發掘簡報〉，《文物》，2011年4期。

江西省文物考古研究所（劉詩中），〈江西考古的世紀回顧與思考〉，《考古》，2000年12期。

江西省文物考古研究所（蕭發標等），〈江西瑞昌佀橋唐墓清理簡報〉，《南方文物》，1999年3期。

江西省文物考古研究所，《塵封瑰寶》，南昌：江西美術出版社，1999。

江西省文物考古研究所等，《景德鎮湖田窯址1988–1999發掘報告》，北京：文物出版社，2007。

江西省文物管理委員會（紅中），〈江西南昌青雲譜漢墓〉，《考古》，1960年10期。

江西省文物管理委員會（程應麟），〈江西的漢墓與六朝墓葬〉，《考古學報》，1957年1期。

江西省博物館（陳文華等），〈江西南昌唐墓〉，《考古》，1977年6期。

江西省博物館（薛堯），〈江西南昌市南郊漢六朝墓清理簡報〉，《考古》，1966年3期。

江蘇省文物管理委員會（石祚華等），〈江蘇徐州、銅山五座漢墓清理簡報〉，《考古》，1964年10期。

江蘇省文物管理委員會編，《南京出土六朝青瓷》，北京：文物出版社，1957。

考古研究所編，《中國社會科學院考古研究所重要考古收藏》，北京：科學出版社，無年月。

西北大學文博學院，《百年學府聚珍：西北大學歷史博物館藏品選》，北京：文物出版社，2002。

西安市文物保護考古所（王久剛等），〈西安南郊清理兩座十六國墓葬〉，《文博》，2011年1期。

西安市文物保護考古所（程林泉等），〈西安張家堡新莽墓發掘簡報〉，《文物》，2009年5期。

西安市文物保護考古所（張全民等），〈西安三國曹魏紀年墓清理簡報〉，《考古與文物》，2007年2期。

西安市文物保護考古所（楊軍凱等），〈唐康文通墓發掘簡報〉，《文物》，2004年1期。

西安市文物保護考古所（韓保全等），〈西安財政幹部培訓中心漢、後趙墓發掘簡報〉，《文博》，1997年6
　　期。

西安市文物保護考古所，《西安文物精華：三彩》，西安：世界圖書出版西安公司，2011。

——，《西安東漢墓》，北京：文物出版社，2009。

西安市文物保護考古所等，《長安漢墓》，西安：陝西人民出版社，2004。

西安市文物保護考古研究所編，《西安龍首原漢墓》，西安：西北大學出版社，1999。

西安市文物保護考古研究院（柴怡等），〈陝西師範大學雁塔校區東漢墓發掘簡報〉，《文博》，2012年4期。

西安市文物保護考古研究院（楊軍凱等），〈西安市西郊楊家圍牆唐墓M1發掘簡報〉，《考古與文物》，2013
　　年2期。

何林，〈召灣漢墓出土釉陶樽浮雕淺釋〉，《內蒙古文物考古》，第2期（1982）。

何國良，〈江西瑞昌唐代僧人墓〉，《南方文物》，1999年2期。

何堂坤，〈再談我國古代玻璃的技術淵源〉，《中國文物報》，1997年4月6日第3版。

——，〈關於我國古代玻璃技術起源問題的淺見〉，《中國文物報》，1996年4月28日第3版。

何歲利等，〈大明宮太液池遺址出土唐三彩的初步研究〉，收入中國社會科學院考古研究所，《新世紀的中國
　　考古學：王仲殊先生八十華誕紀念論文集》，北京：科學出版社，2005。

何漢南，〈西安東郊王家墳清理了一座唐墓〉，《文物參考資料》，1955年9期。

余祖信，〈試談邛窯三彩〉，收入四川古陶瓷研究編輯組編，《四川古陶瓷研究》，第2冊，成都：四川省社會
　　科學院，1984。

邵國田，《敖漢文物精華》，呼倫貝爾：內蒙古文化出版社，2004。

吳文信，〈江蘇新沂東漢墓〉，《考古》，1997年2期。

吳水存，〈唐代矮奴考〉，《江西文物》，1991年2期。

吳春明主編，《海洋遺產與考古》，北京：科學出版社，2012。

吳高彬，《義烏文物精粹》，北京：文物出版社，2003。

吳敬，〈三峽地區土洞墓年代與源流考〉，《中原文物》，2007年3期。

吳煒，〈揚州近年發現唐墓〉，《考古》，1990年9期。

吳聖林，〈九江市發現一座唐墓〉，《江西歷史文物》，1982年4期。

吳麗娛，〈《天聖令·喪葬令》整理和唐令復原中的一些校正和補充〉，收入黃正建編，《「天聖令」與唐宋制
　　度研究》，北京：中國社會科學院，2011。

孝感地區博物館（宋煥文等），〈安陸王子山唐吳王妃楊氏墓〉，《文物》，1985年2期。

宋馨，〈司馬金龍墓的重新評估〉，收入殷憲主編，《北朝史研究》，北京：商務印書館，2004。

巫鴻（施傑譯），《黃泉下的美術》，北京：生活·讀書·新知三聯書店，2010。

忻州市文物管理處（任青田等），〈忻州市田村東漢墓發掘簡報〉，《三晉考古》，第3期（2006）。

李文信，〈林東遼上京臨潢府故城內窯址〉，《考古學報》，1958年2期。

李光林，〈山東青州市鄭母鎮發現一座唐墓〉，《考古》，1998年5期。

李宇峰，〈遼寧朝陽出土唐三彩三足罐〉，《文物》，1982年5期。

——，〈遼寧朝陽兩晉十六國時期墓葬清理簡報〉，原載《北方文物》，1986年3期，後收入遼寧省文物考古研
　　究所等，《朝陽袁台子——戰國西漢遺跡和西周至十六國時期墓葬》，北京：文物出版社，2010。

李江，〈河北省臨漳曹村窯址初探與試掘簡報〉，《中國古陶瓷研究》，第16輯（2010）。

李京華，〈“王小”、“王大”與“大官釜”銘小考〉，《華夏考古》，1999年3期。

——，〈試談漢代陶釜上的鐵官銘〉，收入同氏，《中原古代冶金技術研究》。

——，《中原古代冶金技術研究》，鄭州：中州古籍出版社，1994。

李宗道等，〈洛陽十六工區曹魏墓清理〉，《考古通訊》，1958年7期。

李知宴，〈唐代瓷窯概況與唐瓷分期〉，《文物》，1972年3期。

——，〈漢代釉陶的起源和特點〉，《考古與文物》，1984年2期。

——，《中國釉陶藝術》，香港：輕工業出版社；兩木出版社，1989。

李知宴等，〈論唐三彩的製作工藝〉，收入中國科學院硅酸鹽研究所編，《中國古陶瓷研究》，北京：科學出
　　版社，1987。

李芳，《江山陶瓷》，杭州：浙江人民美術出版社，2008。

李青會，〈中國古代玻璃物品的化學成分匯編〉，收入干福熹等編，《中國古代玻璃技術的發展》，上海：上
　　海科學技術出版社，2005。

李則斌，〈揚州新近出土的一批唐代文物〉，《考古》，1995年2期。

李建毛，〈長沙楚漢墓出土錫塗陶的考察〉，《考古》，1998年3期。

李軍等，〈河北邢台西晉墓發掘簡報〉，《文物》，2006年1期。

李剛，〈識瓷五箋〉，《東方博物》，第26輯（2008）。

李剛主編，《青瓷風韵：永恆的千峰翠色》，杭州：浙江人民美術出版社，1999。

李振奇等，〈河北臨城七座唐墓〉，《文物》，1990年5期。

李彩霞，〈濟源西窯頭村M10出土陶塑器物賞析〉，《中原文物》，2010年4期。

李敏生，〈先秦用鉛的歷史概況〉，《文物》，1984年10期。

李淞，《論漢代藝術中的西王母圖像》，長沙：湖南教育出版社，2000。

李愛國，〈太原北齊張海翼墓〉，《文物》，2003年10期。

李新威，〈蔚縣發現三座唐墓〉，《文物春秋》，1998年1期。

李蔚然，〈南京南郊六朝墓葬清理〉，《考古》，1963年6期。

李輝柄，《晉唐瓷器》，故宮博物院藏文物珍品全集，第31冊，香港：商務印書館，1996。

李鑒昭，〈南京市南郊清理了一座西晉墓葬〉，《文物參考資料》，1955年7期。

杜林淵，〈南匈奴墓葬初步研究〉，《考古》，2007年4期。

杜葆仁等，〈陝西耀縣柳溝唐墓〉，《考古與文物》，1988年3期。

沈雪曼，《唐代耀州窯三彩研究》，臺北：國立臺灣大學藝術史研究所碩士論文，1995。

赤峰市博物館（王剛等），〈赤峰阿旗罕蘇木蘇木遼墓清理簡報〉，《內蒙古文物考古》，1998年1期。

辛占山，〈桓仁米倉溝高句麗「將軍墓」〉，收入郭大順等編，《東北亞考古學研究 —— 中日合作研究報告書》，北京：文物出版社，1997。

辛岩等，〈朝陽市重型廠唐墓〉，收入中國考古學會編，《中國考古學年鑑1990》，北京：文物出版社，1991。

邢台市文物管理處（石從枝等），〈河北邢台市唐墓的清理〉，《考古》，2004年5期。

邢台市文物管理處（李軍等），〈河北臨城崗西村宋墓〉，《文物》，2008年3期。

邢義田，〈漢代中國與羅馬帝國關係的再檢討（1985–95）〉，《漢學研究》，15卷1期（1997）。

——，〈漢代中國與羅馬關係的再省察 —— 拉西克著「羅馬東方貿易新探」讀記〉，收入同氏，《秦漢史論稿》。

——，《秦漢史論稿》，臺北：東大圖書公司，1987。

周一良，〈敦煌寫本書儀中所見的唐代婚喪禮俗〉，《文物》，1985年7期。

周世榮，《長沙窯瓷繪藝術》，上海：人民美術出版社，1994。

周到，〈河南濮陽北齊李雲墓出土的瓷器和墓誌〉，《考古》，1964年9期。

周慕愛編，《道出物外：中國北方草原絲綢之路》，香港：香港大學美術博物館，2007。

呼林貴等，〈由醴泉坊三彩作坊遺址看長安坊里制度的衰敗〉，《人文雜誌》，2000年1期。

——，〈唐長安東市新發現唐三彩的幾個問題〉，《文博》，2004年4期。

——，〈新發現唐三彩作坊的屬性初探〉，《文物世界》，2000年1期。

孟繁峰等，〈井陘窯遺址〉，收入河北省文物研究所編，《河北考古重要發現（1949–2009）》，北京：科學出版社，2011。

孟耀虎，〈渾源窯唐三彩及其他低溫釉陶器〉，《中國古陶瓷研究》，第9輯（2003）。

定縣博物館，〈河北定縣發現兩座塔基〉，《文物》，1972年8期。

尚民杰，〈西安南郊新發現的唐長安新昌坊"盈"字款瓷器及相關問題〉，《文物》，2003年12期。

尚崇偉，〈邛窯古陶瓷博物館藏品選粹〉，收入耿寶昌主編，《邛窯古陶瓷研究》，合肥：中國科學技術大學出版社，2002。

延邊博物館（鄭永振等），〈吉林省和龍鎮 —— 北大渤海墓葬〉，《文物》，1994年1期。

林士民，〈浙江寧波市出土一批唐代瓷器〉，《文物》，1976年7期。

——，〈浙江寧波市出土的唐宋醫藥用具〉，《文物》，1982年8期。

林茂法等人，〈山東蒼山縣發現漢代石棺墓〉，《考古》，1992年6期。

林容伊，《唐宋陶瓷與西方玻璃器》，臺北：國立臺灣大學藝術史研究所碩士論文，2013。

武漢大學考古學系（徐承泰等），〈重慶奉節趙家灣東漢墓發掘簡報〉，《文物》，2011年1期。

河北省文化局文物工作隊（林洪），〈河北曲陽縣潤磁村定窯遺址調查與試掘〉，《考古》，1965年8期。

河北省文物局文物工作隊（敖承隆），〈河北定縣北莊漢墓發掘報告〉，《考古學報》，1964年2期。

河北省文物研究所（石永士），〈河北易縣北韓村唐墓〉，《文物》，1988年4期。

河北省文物研究所（孟凡峰等），〈河北沙河興固漢墓〉，《文物》，1992年9期。

河北省文物研究所（胡強等），〈石家莊井陘礦區白彪村唐墓發掘簡報〉，收入河北省文物研究所編，《河北省考古文集》，第4冊，北京：科學出版社，2011。

河北省文物研究所（徐海峰等），〈河北省深州市下博漢唐墓地發掘報告〉，收入河北省文物研究所編，《河北省考古文集》，第2冊，北京：東方出版社，2001。

河北省文物研究所（雷建宏等），〈武強大韓村唐代墓葬發掘報告〉，收入河北省文物研究所編，《河北省考古文集》，第2冊，北京：東方出版社，2001。

河北省文物研究所編，《河北考古重要發現（1949–2009）》，北京：科學出版社，2011。

——，《河北省考古文集》，第2冊，北京：東方出版社，2001。

——，《河北省考古文集》，第4冊，北京：科學出版社，2011。

河北省文物管理委員會（孔德海等），〈石家莊市北宋村清理了兩座漢墓〉，《文物》，1959年1期。

河北省文物管理委員會（敖承隆），〈河北石家莊市趙陵鋪鎮古墓清理簡報〉，《考古》，1959年7期。

河北省文管處（何直剛），〈河北景縣北魏高氏墓發掘報告〉，《文物》，1979年3期。

河北省博物館（唐雲明等），〈河北平山北齊崔昂墓調查報告〉，《文物》，1973年11期。

河北省博物館等，《河北省出土文物選集》，北京：文物出版社，1980。

河北臨城邢瓷研制小組（楊文山等），〈唐代邢窯遺址調查報告〉，《文物》，1981年9期。

河北臨城縣城建局城建志編寫組（李振奇），〈河北臨城縣臨邑古城遺址調查〉，《考古與文物》，1993年6期。

河南省文化局文物工作隊（黃士斌），〈河南偃師唐崔沈墓發掘報告〉，《文物參考資料》，1958年8期。

河南省文化局文物工作隊（劉東亞），〈河南安陽薛家莊殷代遺址、墓葬和唐墓發掘簡報〉，《考古通訊》，1958年8期。

河南省文物工作隊，《鄭州二里岡》，北京：科學出版社，1959。

河南省文物考古研究所，《鄭州商城——1953～1985考古發掘報告書》，北京：文物出版社，2001。

河南省文物考古研究所（郭木森等），〈河南鞏義市黃冶窯址發掘簡報〉，《華夏考古》，2007年4期。

河南省文物考古研究所（趙清等），〈鞏義市北窯灣漢晉唐五代墓葬〉，《考古學報》，1996年3期。

河南省文物考古研究所（潘偉斌等），〈河南安陽市西高穴曹操高陵〉，《考古》，2010年8期。

——，〈河南安陽固岸墓地考古發掘收穫〉，《華夏考古》，2009年3期。

——，〈河南安陽縣固岸墓地二號墓發掘簡報〉，《華夏考古》，2007年2期。

河南省文物考古研究所等，《黃冶窯考古新發現》，鄭州：大象出版社，2005。

——，《鞏義白河窯考古新發現》，鄭州：大象出版社，2009。

——，《鞏義黃冶唐三彩》，鄭州：大象出版社，2002。

河南省文物考古研究所編，《曹操高陵考古發現與研究》，北京：文物出版社，2010。

河南省文物局，《安陽北朝墓葬》，北京：科學出版社，2013。

河南省文物局文物工作隊第二隊（蔣若是等），〈洛陽晉墓的發掘〉，《考古學報》，1957年1期。

河南省文物管理局南水北調文物保護管理辦公室（孔德銘等），〈河南安陽縣北齊賈進墓〉，《考古》，2011年4期。

河南省博物院，《河南古代陶塑藝術》，鄭州：大象出版社，2005。

河南省博物館（李京華），〈濟源泗澗三座漢墓的發掘〉，《文物》，1973年2期。

河南省博物館,〈河南安陽北齊范粹墓發掘簡報〉,《文物》,1972年1期。

河南省博物館等,〈洛陽隋唐含嘉倉的發掘〉,《文物》,1972年3期。

河南省鞏義市文物保護管理所,《黃冶唐三彩窯》,北京:科學出版社,2000。

法國漢學叢書編輯委員會編,《法國漢學》,第11輯·考古發掘與歷史復原,北京:中華書局,2006。

邯鄲市文物保護研究所(喬登雲等),〈邯鄲城區唐代墓群發掘簡報〉,《文物春秋》,2004年6期。

邯鄲市文物管理處(李忠義),〈邯鄲市東門里遺址試掘簡報〉,《文物春秋》,1996年2期。

金戈,〈密縣北宋塔基中的三彩琉璃塔和其他文物〉,《文物》,1972年10期。

金田明大,〈遼西地區鮮卑墓出土陶器的考察〉,收入遼寧省文物考古研究所等,《東北亞考古學論叢》,北京:科學出版社,2010。

金英美,〈關於韓國出土的唐三彩的性質〉,收入北京藝術博物館編,《中國鞏義窯》,北京:中國華僑出版社,2011。

金琦,〈南京甘家巷和童家山六朝墓〉,《文物》,1963年6期。

長沙市文物考古研究所(雷永利),〈湖南長沙硯瓦池東漢墓發掘簡報〉,《湖南考古輯刊》,第9輯(2011)。

長治市博物館(侯艮枝),〈長治市西郊唐代李度、宋嘉進墓〉,《文物》,1989年6期。

長治市博物館(張斌宏等),〈長治爐坊巷古遺址調查〉,《文物世界》,2001年3期。

長興縣博物館(童善平),〈長興西峰壩漢墓畫像石墓清理簡報〉,收入浙江省文物考古研究所編,《浙江漢六朝墓報告集》,北京:科學出版社,2012。

阿卜杜拉·馬文寬,《伊斯蘭世界文物在中國的發現與研究》,北京:宗教文化出版社,2006。

阿魯科爾沁旗文管所(馬鳳磊等),〈阿魯科爾沁旗先鋒鄉和雙勝鎮遼墓清理簡報〉,《內蒙古文物考古》,1996年1、2期。

青海省文物考古研究所,〈青海省西寧市陶家寨漢墓2002年發掘簡報〉,收入南京師範大學文博系編,《東亞古物》,B卷,北京:文物出版社,2007。

——,《上孫家寨漢晉墓》,北京:文物出版社,1993。

侯艮枝,〈長治市發現一批唐代瓷器和三彩器〉,《文物季刊》,1992年1期。

侯毅,〈太原金勝村555號墓〉,《文物季刊》,1992年1期。

前熱河省博物館籌備組(鄭紹宗),〈赤峰縣大營子遼墓發掘報告〉,《考古學報》,1956年3期。

南京市博物館(王志高等),〈江蘇南京仙鶴觀東晉墓〉,《文物》,2001年3期。

南京市博物館(周裕興),〈南京獅子山、江寧索墅西晉墓〉,《考古》,1987年7期。

南京市博物館(周裕興等),〈江蘇南京北郊郭家山五號墓清理簡報〉,《考古》,1989年7期。

南京市博物館(易家勝),〈南京郊縣四座吳墓發掘簡報〉,《文物資料叢刊》,第8期(1983)。

南京市博物館(袁俊卿),〈南京象山五號、六號、七號墓清理簡報〉,《文物》,1972年11期。

南京市博物館(華國榮等),〈南京北郊東晉溫嶠墓〉,《文物》,2002年7期。

南京師範大學文博系編,《東亞古物》,B卷,北京:文物出版社,2007。

南京博物院(賈慶華等),〈江蘇邳州山頭東漢家族墓地發掘報告 —— 南水北調工程江蘇段文物保護的重要成果〉,《東南文化》,2007年4期。

南京博物院(羅宗真),〈揚州唐代寺廟遺址的發現和發掘〉,《文物》,1980年3期。

南京博物院,〈鄧府山古殘墓清理記〉,收入南京博物院編,《南京附近考古報告》,上海:上海出版公司,1952。

南京博物院等,〈揚州唐城遺址1975年考古工作簡報〉,《文物》,1977年9期。

——,《江蘇省出土文物選集》,北京:文物出版社,1963。

──，《鴻山越墓出土禮器》，北京：文物出版社，2007。

南京博物院編，《南京附近考古報告》，上海：上海出版公司，1952。

咸陽市文物考古研究所（劉衛鵬等），〈咸陽平陵十六國墓清理簡報〉，《文物》，2004年8期。

咸陽市文物考古研究所編，《咸陽十六國墓》，北京：文物出版社，2006。

姚遷，〈唐代揚州考古綜述〉，《南京博物院集刊》，第3期（1981）。

姜捷，〈唐長安醴泉坊的變遷與三彩窯址〉，《考古與文物》，2005年1期。

故宮博物院古陶瓷研究中心（耿寶昌），《古陶瓷資料選粹》，北京：紫禁城出版社，2005。

昭陵博物館（陳志謙），〈唐安元壽夫婦墓發掘簡報〉，《文物》，1988年10期。

昭陵博物館（陳志謙等），〈唐昭陵段簡璧墓清理〉，《文博》，1989年6期。

柏明主編，《唐長安城太平坊與實際寺》，西安：西北大學，1994。

洛陽市文物工作隊（方莉等），〈洛陽孟津朝陽送莊唐墓簡報〉，《中原文物》，2007年6期。

洛陽市文物工作隊（余扶危等），〈洛陽唐神會和尚身塔塔基清理〉，《文物》，1992年3期。

洛陽市文物工作隊（徐昭峰等），〈洛陽吉利區漢墓（G9M2365）發掘簡報〉，《文物》，2003年12期。

洛陽市文物工作隊（商春芳），〈洛陽北郊西晉墓〉，《文物》，1992年3期。

洛陽市文物工作隊（張劍等），〈洛陽曹魏正始八年墓發掘報告〉，《考古》，1989年4期。

洛陽市文物工作隊（趙振華等），〈洛陽龍門唐安菩夫婦墓〉，《中原文物》，1982年3期。

洛陽市文物考古研究院（張西峰等），〈洛陽市定鼎北路唐代磚瓦窯址發掘簡報〉，《洛陽考古》，2013年1
　　期。

洛陽市文物考古研究院（黃吉軍等），〈唐代張文俱墓發掘報告〉，《中原文物》，2013年5期。

洛陽市文物考古研究院（盧青峰等），〈洛陽孟津朱倉西晉墓〉，《文物》，2012年12期。

洛陽市第二文物工作隊（吳業恒等），〈洛陽新發現的兩座西晉墓發掘簡報〉，《文物》，2009年3期。

洛陽市第二文物工作隊（喬棟等），〈洛陽谷水晉墓（FM5）發掘報告〉，《文物》，1997年9期。

洛陽市第二文物工作隊（嚴輝等），〈洛陽孟津大漢塚曹魏貴族墓〉，《文物》，2011年9期。

洛陽市博物館編，《洛陽唐三彩》，北京：文物出版社，1980。

洛陽博物館（朱亮等），〈洛陽東漢光和二年王當墓發掘簡報〉，《文物》，1980年6期。

洛陽博物館（葉萬松等），〈洛陽隋唐東都皇城內的倉窖遺址〉，《考古》，1981年4期。

洛陽博物館，〈洛陽關林59號唐墓〉，《考古》，1972年3期。

──，《洛陽唐三彩》，鄭州：河南美術出版社，1985。

洪潽植（高美京譯），〈統一新羅時期陶器諸問題 ── 樣式、紋樣、編年與隋唐陶瓷器及金屬容器的關
　　係〉，收入北京藝術博物館編，《中國鞏義窯》，北京：中國華僑出版社，2011。

洲傑，〈赤峰缸瓦窯村遼代瓷窯調查記〉，《考古》，1973年4期。

胡平，〈大同發掘十座北魏墓〉，《中國文物報》，1990年8月30日，後又收入中國考古學會編，《中國考古學
　　年鑑1991》，北京：文物出版社，1992。

胡強，〈洺州遺址佛教遺物及相關問題〉，收入河北省文物研究所編，《河北省考古文集》，第4冊，北京：科
　　學出版社，2011。

胡繼高，〈記南京西善橋六朝墓的清理〉，《文物參考資料》，1954年12期。

苗建民等，〈中子活化分析和主成分分析對唐三彩產地問題的研究〉，《東南文化》，2001年9期。

范冬青，〈陶瓷枕略論〉，《上海博物館集刊》，第4期（1987）。

負安志，〈陝西長安縣南里王村與咸陽飛機場出土大量隋唐珍貴文物〉，《考古與文物》，1993年6期。

郎惠云等，〈從成分分析探討唐三彩的傳播與流通〉，《考古》，1998年7期。

重慶市文物考古所（李大地等），〈重慶市忠縣將軍村墓群漢墓的清理〉,《考古》,2011年1期。

重慶市文物局等編,《萬州大坪墓地》,北京：科學出版社,2006。

降幡順子等,〈非損傷分析法測試黃冶唐三彩之特性〉,《華夏考古》,2007年2期。

韋正,〈大同南郊北墓墓群研究〉,《考古》,2011年6期。

——,〈南京東晉溫嶠家族墓地的墓主問題〉,《考古》,2010年9期。

香港區域市政局,《物華天寶》,香港：香港區域市政局等,1993。

倪潤安,〈北周墓葬俑群研究〉,《考古學報》,2005年1期。

唐長孺,〈晉代北境各族「變亂」的性質及五胡政權在中國的統治〉,收入同氏,《魏晉南北朝史論集》。

——,《魏晉南北朝史論集》,北京：三聯書店,1955。

夏承彥,〈武昌何家壠基建工地發現大批唐三彩瓷器〉,《文物參考資料》,1956年5期。

夏振英,〈陝西華陰縣晉墓清理簡報〉,《考古與文物》,1984年3期。

夏梅珍,〈試論揚州出土唐三彩的窯口 —— 兼論鞏縣唐三彩的工藝特徵〉,《東南文化》,1990年1、2期合刊。

夏鼐,〈跋江蘇宜興晉墓發掘報告〉,《考古學報》,1957年4期。

孫作雲,〈我國考古界重大發現,信陽楚墓介紹 —— 兼論大「鎮墓獸」及其他〉,《史學月刊》,1957年12期。

孫新民,〈鞏義黃冶唐三彩窯址的發現與研究〉,收入河南省文物考古研究所等,《鞏義黃冶唐三彩》,鄭州：大象出版社,2002。

孫機,〈中國早期高層佛塔造型之淵源〉,收入同氏,《中國聖火：中國古文物與東西文化交流中的若干問題》,瀋陽：遼寧教育出版社,1996。

——,〈法門寺出土文物中的茶具〉,收入同氏等,《文物叢談》。

——,〈唐代的俑〉,收入同氏,《仰觀集》。

——,〈說“金紫”〉,收入文史知識編輯部,《古代禮制風俗漫談》,第2集,北京：中華書局,1986。

——,〈論西安何家村出土的瑪瑙獸首杯〉,《文物》,1991年6期。

——,《中國聖火：中國古文物與東西文化交流中的若干問題》,瀋陽：遼寧教育出版社,1996。

——,《仰觀集》,北京：文物出版社,2012。

孫機等,《文物叢談》,北京：文物出版社,1991。

席彥昭,〈鞏義繳獲一批珍貴文物〉,《中國文物報》,1995年7月2日第1版。

徐氏藝術館,《徐氏藝術館》,陶瓷篇,第1冊·新石器時代至遼代,香港：徐氏藝術館,1993。

徐州市博物館（梁勇等）,〈江蘇銅山縣班井村東漢墓〉,《考古》,1997年5期。

徐州博物館（盛儲彬等）,〈江蘇徐州市花馬莊唐墓〉,《考古》,1997年3期。

——,〈江蘇徐州花馬莊隋唐墓地一號墓、四號墓發掘簡報〉,《東南文化》,2007年2期。

徐殿魁,〈試論唐代開元通寶的分期〉,《考古》,1991年6期。

徐蘋芳,〈唐宋墓葬中的「明器神煞」與「墓儀」制度 —— 讀《大漢原陵祕葬經》札記〉,《考古》,1963年2期。

徐蘋芳先生紀念文集編輯委員會編,《徐蘋芳先生紀念文集》,上海：上海古籍出版社,2012。

柴澤俊編,《山西琉璃》,北京：文物出版社,1991。

桑原騭藏（楊鍊譯）,《唐宋貿易港研究》,臺北：臺灣商務印書館,1969。

殷憲主編,《北朝史研究》,北京：商務印書館,2004。

浙江省文物考古研究所（馬祝山）,〈杭州大觀山果園漢墓發掘簡報〉,收入浙江省文物考古研究所編,《浙江

漢六朝墓報告集》。

浙江省文物考古研究所編，《浙江漢六朝墓報告集》，北京：科學出版社，2012。

——，《滬杭甬高速公路考古報告》，北京：文物出版社，2002。

海上絲綢之路研究中心，《中國"海上絲綢之路"八城市文化遺產精品聯展》，寧波：寧波出版社，2012。

烏蘭察布盟文物工作站（李興盛等），〈內蒙古和林格爾西溝子村北魏墓〉，《文物》，1992年8期。

秦造垣，〈封面、封底解說〉，《考古與文物》，1998年5期。

耿寶昌主編，《邛窯古陶瓷研究》，合肥：中國科學技術大學出版社，2002。

袁勝文，〈塔式罐研究〉，《中原文物》，2002年2期。

陝西省文物管理委員會（王玉清），〈陝西省三原縣雙盛村隋李和墓清理簡報〉，《文物》，1966年1期。

陝西省文物管理委員會（杭德州等），〈唐永泰公主墓發掘簡報〉，《文物》，1964年1期。

陝西省文物管理委員會（楊正興），〈西安西郊中堡村唐墓清理簡報〉，《考古》，1960年3期。

陝西省文物管理委員會（閻磊），〈西安南郊草廠坡村北朝墓的發掘〉，《考古》，1959年6期。

陝西省文物管理委員會，《陝西省出土唐俑選集》，北京：文物出版社，1958。

陝西省文管會等（王玉清等），〈陝西禮泉唐張士貴墓〉，《考古》，1978年3期。

陝西省考古研究所（王育龍等），〈長安縣北朝墓葬清理簡報〉，《考古與文物》，1990年5期。

陝西省考古研究所（孫偉剛等），〈西安北郊北朝墓清理簡報〉，《考古與文物》，2005年1期。

陝西省考古研究所（劉呆運等），〈隋呂思禮夫婦合葬墓清理簡報〉，《考古與文物》，2004年6期。

陝西省考古研究所，《唐代黃堡窯址》，北京：文物出版社，1992。

陝西省考古研究所等，《唐節愍太子墓發掘報告》，北京：科學出版社，2004。

陝西省考古研究所編，《陝西新出土文物選粹》，重慶：重慶出版社，1998。

陝西省考古研究院，《唐長安醴泉坊三彩窯址》，北京：文物出版社，2008。

陝西省考古研究院等，《陝西鳳翔隋唐墓 —— 1983–1990年田野考古發掘報告》，北京：文物出版社，2008。

陝西省考古研究院編，《西安北郊鄭王村西漢墓》，西安：三秦出版社，2008。

陝西省博物館等，〈唐章懷太子墓發掘簡報〉，《文物》，1972年7期。

——，〈唐鄭仁泰墓發掘簡報〉，《文物》，1972年7期。

——，〈唐懿德太子墓發掘簡報〉，《文物》，1972年7期。

馬建春，〈遼與西域伊斯蘭地區交聘初探〉，《回族研究》，2008年1期。

馬清林等，〈中國戰國時期八稜柱費昂斯製品成分及結構研究〉，《中國國家博物館館刊》，2012年12期。

高久誠，〈邛窯古陶瓷精品考述〉，收入耿寶昌主編，《邛窯古陶瓷研究》，合肥：中國科學技術大學出版社，2002。

高至喜，〈湖南古代墓葬概況〉，《文物》，1960年3期。

高毅等，《鄂爾多斯史海鈎沉》，北京：文物出版社，2008。

高橋照彥，〈遼寧省唐墓出土文物的調查與朝陽出土三彩枕的研究〉，收入遼寧省文物考古研究所等，《朝陽隋唐墓葬發現與研究》，北京：科學出版社，2012。

偃師商城博物館（郭洪濤等），〈河南偃師縣四座唐墓發掘簡報〉，《考古》，1992年11期。

偃師縣文物管理委員會（王竹林），〈河南偃師縣隋唐墓發掘簡報〉，《考古》，1986年11期。

國立歷史博物館，《中國古代貿易瓷國際學術研討會論文集》，臺北：國立歷史博物館，1994。

國家文物局，《1998中國重要考古發現》，北京：文物出版社，2000。

——，《2003中國重要考古發現》，北京：文物出版社，2004。

——，《中國考古學60年：1949–2009》，北京：文物出版社，2009。

宿白，〈隋唐長安城和洛陽城〉，《考古》，1978年6期。

宿白先生八秩華誕紀念文集編輯委員會編，《宿白先生八秩華誕紀念文集》，北京：文物出版社，2002。

屠思華，〈江蘇高郵車邏唐墓的清理〉，《考古通訊》，1958年5期。

崔聖寬等，〈配合章丘電廠建設發掘一批戰國至明清時期的墓葬〉，《中國文物報》，2004年3月24日。

崔劍鋒等，〈六頂山墓群絞胎、三彩等樣品的檢測分析報告〉，收入吉林省文物考古研究所等，《六頂山渤海墓葬 —— 2004–2009年清理發掘報告》，北京：文物出版社，2012。

——，〈河南鞏義窯和陝西黃堡窯出土唐三彩殘片釉料的鉛同位素產源研究〉，收入北京藝術博物館編，《中國鞏義窯》，北京：中國華僑出版社，2011。

巢湖地區文物管理所（張宏明），〈安徽巢湖市唐代磚室墓〉，《考古》，1988年6期。

常任俠，〈我國魁儡戲的發展與俑的關係〉，收入同氏，《東方藝術叢談》。

——，《東方藝術叢談》，合肥：安徽教育出版社，1956年初版，1984年新一版。

常博，〈常州市出土唐三彩瓶〉，《文物》，1973年5期。

張小舟，〈北方地區魏晉十六國墓葬的分區與分期〉，《考古學報》，1987年1期。

張小麗，〈西安張家堡新莽墓出土九鼎及其相關問題〉，《文物》，2009年5期。

張文霞等，〈隋唐時期的鎮墓神物〉，《中原文物》，2003年6期。

張正嶺，〈西安韓森寨唐墓清理記〉，《考古通訊》，1957年5期。

張全民，〈略論關中地區北魏、西魏陶俑的演變〉，《文物》，2010年11期。

張克舉等，〈剽悍獨特的騎馬民族文化 —— 遼寧北票喇嘛洞鮮卑墓地出土文物略述〉，《文物天地》，2000年2期。

張志忠等，〈"進奉瓷窯院"與唐朝邢窯的進奉制度〉，收入北京藝術博物館編，《中國邢窯》，北京：中國華僑出版社，2012。

張欣如，〈湖南攸縣新市發現東漢磚墓〉，《文物資料叢刊》，第1期（1977）。

——，〈湖南衡陽豪頭山發現東漢永元十四年墓〉，《文物》，1977年2期。

張柏主編，《中國出土瓷器全集》，北京：科學出版社，2008，第3卷·河北。

——，《中國出土瓷器全集》，北京：科學出版社，2008，第6卷·山東。

——，《中國出土瓷器全集》，北京：科學出版社，2008，第8卷·安徽。

——，《中國出土瓷器全集》，北京：科學出版社，2008，第12卷·河南。

張柏忠，〈科左後旗呼斯淖契丹墓〉，《文物》，1983年9期。

張家口市文物考古研究所，《張家口古陶瓷集萃》，北京：科學出版社，2008。

張海武，〈包頭漢墓的分期〉，收入內蒙古自治區文物考古研究所等編，《內蒙古文物考古文集》，北京：科學出版社，2004。

張國柱，〈碎片中的大發現 —— 西安又發現唐代古長安三彩窯址〉，《收藏界》，2004年8期。

張國柱等，〈西安發現唐三彩窯址〉，《文博》，1999年3期。

——，〈唐京城長安三彩窯址初顯端倪〉，《收藏家》，第78期（1999）。

張翊華，〈析江西瑞昌發現的唐代佛具〉，《文物》，1992年3期。

張達宏等，〈西安北部龍首村軍幹所漢墓發掘簡報〉，《考古與文物》，1992年6期。

張福康，〈邛崍窯和長沙窯的燒造工藝〉，收入耿寶昌主編，《邛窯古陶瓷研究》，合肥：中國科學技術大學出版社，2002。

張福康等，〈中國歷代低溫色釉的研究〉，《硅酸鹽學報》，8卷1期（1980）。

張聞捷，〈試論馬王堆一號漢墓用鼎制度〉，《文物》，2010年6期。

張廣達，〈海舶來無方 絲路通大食 ── 中國與阿拉伯世界的歷史聯繫的回顧〉，收入同氏，《西域史地叢稿初編》。

──，《西域史地叢稿初編》，上海：上海古籍出版社，1995。

張慶捷等編，《四–六世紀的北中國與歐亞大陸》，北京：科學出版社，2006。

曹騰騑等，〈廣東海康元墓出土的陰線刻磚〉，《考古學集刊》，第2集（1982）。

淄博市博物館（張光明等），〈淄博和莊北朝墓葬出土青釉蓮花尊〉，《文物》，1984年12期。

盖之庸，《探尋逝去的王朝 ── 遼耶律羽之墓》，呼和浩特：內蒙古大學出版社，2004。

章巽，《我國古代的海上交通》，北京：商務印書館，1986。

許智範，〈文物園地擷英〉，《江西歷史文物》，1987年2期。

──，〈鄱陽湖畔發現一批唐三彩〉，《文物天地》，1987年4期。

郭大順等編，《東北亞考古學研究 ── 中日合作研究報告書》，北京：文物出版社，1997。

郭建邦等，〈鞏縣黃冶"唐三彩"窯址的試掘〉，《中原文物》，1977年1期。

郭景坤主編，《古陶瓷科學技術3：1995年古陶瓷科學技術國際討論會論文集》，上海：上海科學技術文獻出版社，1997。

──，《古陶瓷科學技術5：2005年古陶瓷科學技術國際討論會論文集》，上海：上海科技文獻出版社，2005。

陳士萍，〈青浦縣金山墳遺址二件陶罐的鑑定〉，《考古》，1989年7期。

陳文華，《中國古代農業科技史圖譜》，北京：農業出版社，1991。

陳文華等，〈南昌市郊東漢墓清理〉，《考古》，1965年11期。

陳永志等，〈內蒙古和林格爾盛樂經濟園區發掘大批歷代古墓葬〉，《中國文物報》，2006年3月10日第1版接第2版。

陳安利主編，《中華國寶·陝西珍貴文物集成》，第2冊 唐三彩卷，西安：陝西人民教育出版社，1988。

陳直，《兩漢經濟史料論叢》，西安：陝西人民出版社，1980。

陳彥堂，〈兩漢時期的濟源及其陶器 ── 濟源漢代陶器圖說之一〉，《華夏考古》，2000年1期。

陳彥堂等，〈河南濟源漢代釉陶的裝飾風格〉，《文物》，2001年11期。

陳國楨編，《越窯青瓷精品五百件》，杭州：西泠印社，2007。

陳麗華主編，《常州博物館50周年典藏叢書》，北京：文物出版社，2008。

陳顯雙等，〈邛窯古陶瓷簡論 ── 考古發掘簡報〉，收入耿寶昌主編，《邛窯古陶瓷研究》，合肥：中國科學技術大學出版社，2002。

陶正剛，〈山西祈縣白圭北齊韓裔墓〉，《文物》，1975年4期。

陶正剛等編，《北齊東安王婁睿墓》，北京：文物出版社，2006。

陸明華，〈白瓷相關問題探討〉，收入上海博物館編，《中國古代白瓷國際學術研討會論文集》，上海：上海書畫出版社，2005。

──，〈早期白釉綠彩陶瓷器的初步研究〉，收入舒佩琦主編，《陳昌蔚紀念論文集》，第5輯，臺北：財團法人陳昌蔚文教基金會，2011。

──，〈唐三彩相關問題考述 ── 以鞏義窯為中心〉，收入北京藝術博物館編，《中國鞏義窯》，北京：中國華僑出版社，2011。

傅永魁，〈河南鞏縣大、小黃冶村唐三彩窯址的調查簡報〉，《考古與文物》，1984年1期。

富平縣文化館等，〈唐李鳳墓發掘簡報〉，《考古》，1977年5期。

巽淳一郎（魏女譯），〈鉛釉陶器的多彩裝飾及其變遷〉，收入北京藝術博物館編，《中國鞏義窯》，北京：中

國華僑出版社，2011。

彭子成等，〈對寶雞強國墓地出土料器的初步認識〉，收入盧連成等，《寶雞強國墓地》，北京：文物出版社，1988。

彭卿雲編，《中國文物精華大全》，青銅卷，臺北：臺灣商務印書館，1994。

彭善國，〈3–6世紀中國東北地區出土的釉陶〉，《邊疆考古研究》，第7輯（2008）。

──，〈定窯瓷器分期新探 ── 以遼墓、遼塔出土資料為中心〉，《內蒙古文物考古》，2008年2期。

──，〈法庫葉茂台23號遼墓出土陶瓷器初探〉，《邊疆考古研究》，第9輯（2010）。

──，〈金元三彩述論〉，《邊疆考古研究》，第12輯（2012）。

──，〈試析遼境出土的陶瓷穿帶瓶〉，《邊疆考古研究》，第10輯（2011）。

──，《遼代陶瓷的考古學研究》，長春：吉林大學出版社，2003。

彭善國等，〈內蒙古阿魯科爾沁旗遼代窯址的調查〉，《邊疆考古研究》，第8輯（2009）。

──，〈遼代釉陶的類型與變遷〉，收入徐蘋芳先生紀念文集編輯委員會編，《徐蘋芳先生紀念文集》，上海：上海古籍出版社，2012，上冊。

彭適凡編，《美哉陶瓷》，第5冊·中國古陶瓷，臺北：藝術圖書公司，1994。

揚之水，〈荷葉杯與碧筒勸〉，收入同氏，《奢華之色 ── 宋元明金銀器研究》。

──，《奢華之色 ── 宋元明金銀器研究》，第3卷，北京：中華書局，2011。

揚州市博物館（王勤金等），〈揚州邗江縣楊廟唐墓〉，《考古》，1983年9期。

揚州市博物館，〈揚州發現兩座唐墓〉，《文物》，1973年5期。

揚州博物館（吳煒等），〈揚州教育學院內發現唐代遺跡和遺物〉，《考古》，1990年4期。

揚州博物館（李久海等），〈揚州司徒廟鎮清理一座唐代墓葬〉，《考古》，1985年9期。

揚州博物館（李則斌等），〈江蘇邗江甘泉六里東晉墓〉，《東南文化》，第3輯，南京：江蘇古籍出版社，1988。

揚州博物館（徐良玉），〈揚州唐代木橋遺址清理簡報〉，《文物》，1980年3期。

揚州博物館（馬富坤等），〈揚州三元路工地考古調查〉，《文物》，1985年10期。

揚州博物館等編，《揚州古陶瓷》，北京：文物出版社，1996。

曾芳玲執行編輯，《漢代陶器特展》，高雄：高雄市立美術館，2000。

曾裕洲，《十六國北朝鉛釉陶研究》，國立臺北藝術大學美術研究所中國美術史組碩士論文，2006。

朝陽市博物館（田立坤等），〈介紹遼寧朝陽出土的幾件文物〉，《北方文物》，1986年2期。

朝陽市博物館（李國學等），〈朝陽市郊唐墓清理簡報〉，《遼海文物學刊》，1987年1期。

朝陽市博物館，〈朝陽唐孫則墓發掘簡報〉，收入遼寧省文物考古研究所等，《朝陽隋唐墓葬發現與研究》，北京：科學出版社，2012。

朝陽地區博物館（朱子方等），〈遼寧朝陽姑營子遼耿氏墓發掘報告〉，《考古學集刊》，第3集（1983）。

朝陽地區博物館，〈遼寧朝陽唐韓貞墓〉，《考古》，1973年6期。

渠傳福，〈徐顯秀墓與北齊晉陽〉，《文物》，2003年10期。

湖北省文物工作隊，〈武漢地區一九五六年一至八月古墓葬發掘概況〉，《文物參考資料》，1957年1期。

湖北省文物考古研究所等（田桂萍等），〈湖北黃岡市對面墩東漢墓地發掘簡報〉，《考古》，2012年3期。

湖北省博物館（全錦雲等），〈湖北鄖縣唐李徽、閻婉墓發掘簡報〉，《文物》，1987年8期。

湖北荊州地區博物館保管組，〈湖北監利縣出土一批唐代漆器〉，《文物》，1982年2期。

湖南省博物館，《湖南省博物館》，北京：文物出版社，1983。

湖南省博物館等編，《長沙馬王堆一號漢墓》，北京：文物出版社，1973。

湯威，〈介紹一件帶鐵官銘的陶灶〉，《中原文物》，2003年3期。

焦作市文物工作隊（韓長松等），〈河南焦作博愛聶村唐墓發掘報告〉，《文博》，2008年3期。

焦南峰，〈唐秋官尚書李晦墓三彩俑〉，《收藏家》，1997年6期。

程林泉等，〈西安市未央區房地產開發公司漢墓發掘簡報〉，《考古與文物》，1992年5期。

——，〈西漢陳請士墓發掘簡報〉，原載《考古與文物》，1992年6期，後收入西安市文物保護考古研究所編
　　著，《西安龍首原漢墓》，西安：西北大學出版社，1999。

程義，〈再論唐宋墓葬裡的「四神」和「天關、地軸」〉，《中國文物報》，2009年12月11日第6版。

——，《關中地區唐代墓葬研究》，北京：文物出版社，2012。

舒佩琦主編，《陳昌蔚紀念論文集》，第5輯，臺北：財團法人陳昌蔚文教基金會，2011。

賀雲翔等編，《佛教初傳南方之路文物圖錄》，北京：文物出版社，1993。

雁羽，〈錦西西孤山遼蕭孝忠墓清理簡報〉，《考古》，1960年2期。

馮永謙，〈赤峰缸瓦窯村遼代瓷窯址的考古新發現〉，收入文物編輯委員會編，《中國古代窯址調查發掘報告
　　集》，北京：文物出版社，1984。

馮先銘，〈三十年來我國陶瓷考古的收穫〉，《故宮博物院院刊》，1980年1期。

——，〈有關青花瓷器起源的幾個問題〉，《文物》，1980年4期。

——，〈河南鞏縣古窯址調查記要〉，《文物》，1959年3期。

——，〈泰國、朝鮮出土中國陶瓷〉，《中國文化》，第2期（1990）。

——，〈從兩次調查長沙銅官窯所得到的幾點收穫〉，《文物》，1960年3期。

——，〈從婁睿墓出土文物談北齊陶瓷特徵〉，《文物》，1983年10期。

馮漢鏞，〈唐代劍南道的經濟狀況與李唐的興亡關係〉，《中國史研究》，1982年1期。

馮漢驥，《前蜀王建墓發掘報告》，北京：文物出版社，1964。

黃正建編，《「天聖令」與唐宋制度研究》，北京：中國社會科學院，2011。

黃珊，〈從廣西寮尾東漢墓出土陶壺看漢王朝與帕提亞王朝的海上交通〉，收入吳春明主編，《海洋遺產與考
　　古》，北京：科學出版社，2012。

黃珊等，〈廣西合浦縣寮尾東漢墓出土青綠釉陶壺研究〉，《考古》，2013年8期。

黃時鑑，〈遼與「大食」〉，《新史學》，3卷1期（2003）。

黃淼章等，〈廣州首次出土唐三彩〉，《中國文物報》，1987年11月13日。

黃曉楓，〈邛崍市邛窯遺址〉，收入中國考古學會編，《中國考古學年鑑2007》，北京：文物出版社，2008。

黃頤壽，〈江西清江武陵東漢墓〉，《考古》，1976年5期。

黑龍江省文物考古研究所編著，《渤海上京城》，北京：文物出版社，2009。

微山縣文物管理所（楊建東），〈山東微山縣微山島漢代墓葬〉，《考古》，2009年10期。

新瀉縣教育委員會等，《中國甘肅省文物展》，新瀉縣：新瀉縣等，1990。

新疆文物考古研究所（周金玲等），〈新疆尉犁縣營盤墓地1995年發掘簡報〉，《文物》，2002年6期。

楊文山，〈邢窯唐三彩工藝研究〉，《中國歷史文物》，2004年1期。

楊正宏等，《鎮江出土陶瓷器》，北京：文物出版社，2010。

楊伯達，〈關於我國古玻璃史研究的幾個問題〉，《文物》，1979年5期。

楊泓，〈談中國漢唐之間葬俗的演變〉，《文物》，1999年10期。

楊哲峰，〈試論兩漢時期低溫鉛釉陶的地域拓展——以漢墓出土資料為中心〉，收入北京市大葆台西漢墓博物
　　館編，《漢代文明國際學術研討會論文集》，北京：北京燕山出版社，2009。

——，〈輸入與模倣——關於《蕭縣漢墓》報導的江東類型陶瓷器及相關問題〉，《江漢考古》，2013年1期。

楊景鶤，〈方相氏與大儺〉，《中央研究院歷史語言研究所集刊》，第31期（1960）。

楊寬，〈考明器中的四神〉，原載上海《中央日報》，1947年8月副刊《文物週刊》，第48期，後收入同氏，《楊寬古史論文選集》。

——，《楊寬古史論文選集》，上海：上海人民美術出版社，2003。

楊寶順等，〈河南溫縣兩座唐墓清理簡報〉，《文物資料叢刊》，第6期（1982）。

滄州市文物保護管理所（王世傑等），〈河北滄縣前營村唐墓〉，《考古》，1991年5期。

葉四虎，〈浙江江山出土的唐代藍釉碗〉，《南方文物》，1992年4期。

葉葉（吳同），〈盛唐釉下彩印花器及其用途〉，原載《大陸雜誌》，66卷2期（1983），後經作者略做修訂後，日譯載於《陶說》，第385號（1985）。

葛承雍，〈胡人的眼睛：唐詩與唐俑互證的藝術史〉，《中國國家博物館館刊》，2012年11期。

董文義，〈巴林右旗查干壩十一號遼墓〉，《內蒙古文物考古》，第3期（1984）。

解峰等，〈唐契苾明墓發掘記〉，《文博》，1998年5期。

鄒厚本主編，《江蘇考古五十年》，南京：南京出版社，2000。

雷子干，〈湖南郴州市竹葉沖唐墓〉，《考古》，2000年5期。

雷勇，〈唐三彩的儀器中子活化分析其在兩京地區發展軌跡的研究〉，《故宮博物院院刊》，2007年3期。

雷勇等，〈唐恭陵哀妃墓出土唐三彩的中子活化分析和產地研究〉，《中原文物》，2005年1期。

——，〈唐節愍太子墓出土唐三彩的中子活化分析和產地研究〉，收入陝西省考古研究所等，《唐節愍太子墓發掘報告》，北京：科學出版社，2004。

壽縣博物館（許建強），〈安徽壽縣發現漢、唐遺物〉，《考古》，1989年8期。

寧夏文物考古研究所（樊軍等），〈寧夏固原市北原東漢墓〉，《考古》，2008年12期。

寧夏文物考古研究所，《固原南塬漢唐墓地》，北京：文物出版社，2009。

寧夏文物考古研究所等編，《吳忠北郊北魏唐墓》，北京：文物出版社，2009。

寧夏回族自治區博物館（韓兆民等），〈寧夏固原北周李賢夫婦墓發掘簡報〉，《文物》，1985年11期。

廖根深，〈中國商代印紋陶、原始瓷燒造地區的探討〉，《考古》，1993年10期。

磁縣文化館（朱全生），〈河北磁縣東陳村北齊堯峻墓〉，《文物》，1984年4期。

磁縣文化館，〈河北磁縣北齊高潤墓〉，《考古》，1979年3期。

——，〈河北磁縣東陳村東魏墓〉，《考古》，1976年6期。

趙人俊，〈寧波地區發掘的古墓葬和古文化遺址〉，《文物參考資料》，1956年4期。

趙文軍，〈安陽相州窯的考古發掘與研究〉，《中國古陶瓷研究》，第15輯（2009）。

趙州地區文物組等，〈山東寧津縣龐家寺漢墓〉，《文物資料叢刊》，第4期（1981）。

趙春燕，〈廣西合浦寮尾東漢墓出土釉陶壺殘片檢測〉，《考古學報》，2012年4期。

趙虹光，《渤海上京城考古》，北京：科學出版社，2012。

趙會軍等，〈河南偃師三座唐墓發掘簡報〉，《中原文物》，2009年5期。

趙福香，〈將軍墳是高句麗長壽王陵〉，收入刁偉仁等編，《高句麗歷史與文化研究》，吉林：吉林文史出版社，1997。

趙慶鋼等，《千年邢窯》，北京：文物出版社，2007。

趙叢蒼，〈八座漢墓出土文物簡報〉，《考古與文物》，1991年1期。

齊東方，〈唐代的喪葬觀念習俗與禮儀制度〉，《考古學報》，2006年1期。

——，〈略論西安地區發現的唐代雙室磚墓〉，《考古》，1990年9期。

劉化成，〈河北文安縣發現唐代遺物〉，《文物春秋》，1990年2期。

劉未，〈遼代契丹墓葬研究〉，《考古學報》，2009年4期。

劉俊喜主編，《大同雁北師院北魏墓群》，北京：文物出版社，2008。

劉建洲，〈鞏縣唐三彩窯址調查〉，《中原文物》，1981年3期。

劉善沂等，〈聊城地區出土陶瓷器選介〉，《文物》，1988年3期。

劉敦愿，〈夜與夢之神的鴟鴞〉，收入同氏，《美術考古與古代文明》。

──，《美術考古與古代文明》，臺北：允晨文化，1994。

劉瑞，〈西北大學出土唐代文物〉，《考古與文物》，1999年6期。

劉濤，《宋遼金紀年墓》，北京：文物出版社，2004。

劉濤等，〈北朝的釉陶、青瓷和白瓷 ── 兼論白瓷起源〉，《中國古陶瓷研究》，第15輯（2009）。

劉蘭華，〈黃冶窯址出土的白地綠彩瓷器〉，《中國古陶瓷研究》，第15輯（2009）。

──，〈黃冶窯址出土的綠釉瓷器〉，《中國古陶瓷研究》，第13輯（2007）。

──，〈黃冶窯址出土的綠釉瓷器〉，收入北京藝術博物館編，《中國鞏義窯》，北京：中國華僑出版社，
　　2011。

廣州市文物考古研究所（全洪等），〈廣州南漢德陵、康陵發掘簡報〉，《文物》，2006年7期。

廣西文物考古研究所（熊昭明等），〈廣西合浦寮尾東漢三國墓發掘報告〉，《考古學報》，2012年4期。

廣東省文物管理委員會（徐恒彬），〈廣東佛山市郊瀾石東漢墓發掘報告〉，《考古》，1964年9期。

潘偉斌，〈河南安陽固岸墓地考古收穫大〉，《中國文物報》，2007年3月16日〈遺產週刊〉，第216期。

蔚縣博物館（劉建華等），〈河北蔚縣榆澗唐墓〉，《考古》，1987年9期。

蔣華，〈江蘇揚州出土的唐代陶瓷〉，《文物》，1984年3期。

鄭同修等，〈山東漢代墓葬出土陶器的初步研究〉，《考古學報》，2003年3期。

鄭州市文物工作隊（陳立信），〈河南滎陽茹菌發現唐代瓷窯址〉，《考古》，1991年7期。

鄭州市文物考古研究所（郝紅星等），〈河南鞏義市老城磚廠唐墓發掘簡報〉，《華夏考古》，2006年1期。

──，〈鄭州西郊唐墓發掘簡報〉，《文物》，1999年12期。

鄭州市文物考古研究所，《中國古代鎮墓神物》，北京：文物出版社，2004。

──，《鞏義芝田晉唐墓葬》，北京：科學出版社，2003。

鄭州市文物考古研究院（汪旭等），〈鄭州上街峽窩唐墓發掘簡報〉，《文物》，2009年1期。

──，〈鞏義芝田唐墓發掘簡報〉，《文物春秋》，2013年2期。

鄭岩，《魏晉南北朝壁畫墓研究》，北京：文物出版社，2002。

鄭洪春，〈陝西新安機磚廠漢初積炭墓發掘報告〉，《考古與文物》，1990年4期。

鄭德坤，《中國明器》，燕京學報專刊之一，北平：哈佛燕京社，1933。

魯琪，〈北京門頭溝龍泉務發現遼代瓷窯〉，《文物》，1978年5期。

魯曉珂等，〈二里頭遺址出土白陶、印紋陶和原始瓷的研究〉，《考古》，2012年10期。

黎瑤渤，〈遼寧北票縣西官營子北燕馮素弗墓〉，《文物》，1973年3期。

盧連成等，《寶雞強國墓地》，北京：文物出版社，1988。

穆青，《定瓷藝術》，石家莊：河北教育出版社，2002。

穆根來等譯，《中國印度見聞記》，北京：中華書店，1983。

蕭山博物館編著，《蕭山古陶瓷》，北京：文物出版社，2007。

蕭雲蘭，〈甘肅張掖漢墓出土綠釉陶硯〉，《考古與文物》，1990年4期。

蕭璠，〈關於兩漢魏晉時期養豬與積肥問題的若干檢討〉，《中央研究院歷史語言研究所集刊》，57本第4分
　　（1986）。

衡陽市文物工作隊（唐先華等），〈湖南來陽城關發現東漢墓〉，《南方文物》，1992年2期。

遼陽博物館（鄒寶庫），〈遼陽市三道壕西晉墓清理簡報〉，《考古》，1990年4期。

遼寧省文物考古研究所（王小蒙等），〈遼寧彰武的三座遼墓〉，《考古與文物》，1999年6期。

遼寧省文物考古研究所（李宗峰等），〈阜新海力板遼墓〉，《遼海文物學刊》，1991年1期。

遼寧省文物考古研究所（李龍彬等），〈遼寧法庫縣葉茂台23號遼墓發掘簡報〉，《考古》，2010年1期。

遼寧省文物考古研究所（辛岩等），〈阜新南皂力營子一號遼墓〉，《遼海文物學刊》，1992年1期。

遼寧省文物考古研究所（尚曉波），〈朝陽王子墳山墓群1987、1990年度考古發掘的主要收穫〉，《文物》，1997年11期。

遼寧省文物考古研究所（尚曉波等），〈遼寧朝陽北朝及唐代墓葬〉，《文物》，1998年3期。

遼寧省文物考古研究所（張克舉等），〈朝陽十二台鄉磚廠88M1發掘簡報〉，《文物》，1997年11期。

遼寧省文物考古研究所（萬雄飛等），〈朝陽唐楊和墓出土文物簡報〉，收入遼寧省文物考古研究所等，《朝陽隋唐墓葬發現與研究》，北京：科學出版社，2012。

遼寧省文物考古研究所等，《東北亞考古學論叢》，北京：科學出版社，2010。

──，《朝陽袁台子──戰國西漢遺跡和西周至十六國時期墓葬》，北京：文物出版社，2010。

──，《朝陽隋唐墓葬發現與研究》，北京：科學出版社，2012。

遼寧省文物考古研究所編，《三燕文物精粹》，瀋陽：遼寧人民出版社，2002。

遼寧省博物館文物隊（李慶發等），〈朝陽袁台子東晉壁畫墓〉，《文物》，1984年6期。

遼寧省博物館文物隊（韓寶興），〈遼寧朝陽隋唐墓發掘簡報〉，《文物資料叢刊》，第6期（1982）。

遼寧省博物館編，《遼寧省博物館藏遼瓷選集》，北京：文物出版社，1961。

閻雅枚，〈吉縣出土唐三彩爐〉，《文物季刊》，1989年2期。

霍玉桃等，〈唐三彩鉛釉陶的研究〉，收入郭景坤主編，《古陶瓷科學技術5：2005年古陶瓷科學技術國際討論會論文集》，上海：上海科技文獻出版社，2005。

駱希哲，《唐華清宮》，北京：文物出版社，1998。

戴開元，〈廣東縫合木船初探〉，《海交史研究》，第5期（1983）。

戴應新，〈隋本寧公主與韋圓照合葬墓〉，《故宮文物月刊》，第186期（1998年9月）。

濟寧市博物館（趙春生等），〈山東濟寧師專西漢墓群清理簡報〉，《文物》，1992年9期。

臨汝縣博物館（楊澍），〈河南臨汝縣發現一座唐墓〉，《考古》，1988年2期。

臨沂市博物館（沈毅），〈山東臨沂金雀山周氏墓群發掘簡報〉，《文物》，1984年11期。

臨潼縣博物館（趙康民），〈臨潼慶山寺舍利塔基精室清理記〉，《文博》，1985年5期。

襄樊市文物考古研究所（劉江生），〈湖北襄樊樊城菜越三國墓發掘報告〉，《考古學報》，2013年3期。

襄樊市文物考古研究所（劉江生等），〈湖北襄樊樊城菜越三國墓發掘簡報〉，《文物》，2010年9期。

襄樊市博物館（李祖才），〈湖北襄樊市餘崗戰國至東漢墓葬發掘報告〉，《考古學報》，1996年3期。

謝明良，〈《人類學玻璃版影像選輯‧中國明器部分》補正〉，《史物論壇》，第12期（2011）。

──，〈山西唐墓出土陶瓷初探〉，原載《藝術學》，第14期（1995），後收入同氏，《中國陶瓷史論集》。

──，〈中國早期鉛釉陶器〉，收入顏娟英主編，《中國史新論──美術考古分冊》，臺北：中央研究院、聯經出版事業股份有限公司，2010。

──，〈中國初期鉛釉陶器新資料〉，《故宮文物月刊》，第309期（2008年12月）。

──，〈六朝榖倉罐綜述〉，《故宮文物月刊》，第109期（1992年4月）。

──，〈日本出土唐三彩及其有關問題〉，原載國立歷史博物館，《中國古代貿易瓷國際學術研討會論文集》，後收入同氏，《貿易陶瓷與文化史》。

——，〈出土文物所見中國十二支獸的形態變遷 —— 北朝至五代〉，原載《故宮學術季刊》，3卷3期（1986），後增補收入同氏，《六朝陶瓷論集》。

——，〈有關「官」和「新官」款白瓷官字涵義的幾個問題〉，原載《故宮學術季刊》，5卷2期（1987），後收入同氏，《中國陶瓷史論集》。

——，〈有關漢代鉛釉陶器的幾個問題〉，收入曾芳玲執行編輯，《漢代陶器特展》，高雄：高雄市立美術館，2000。

——，〈宋人的陶瓷賞鑑及建盞傳世相關問題〉，原載《國立臺灣大學美術史研究集刊》，第29期（2010），後經改寫收入同氏，《陶瓷手記2：亞洲視野下的中國陶瓷文化史》。

——，〈唐代黑陶缽雜識〉，原載《故宮文物月刊》，第153期（1995年12月），後經改寫收入同氏，《陶瓷手記：陶瓷史思索和操作的軌跡》。

——，〈唐俑札記 —— 想像製作情境〉，《故宮文物月刊》，第361期（2013年4月）。

——，〈記「黑石號」（Batu Hitam）沉船中的中國陶瓷器〉，原載《國立臺灣大學美術史研究集刊》，第13期（2002），後收入同氏，《貿易陶瓷與文化史》。

——，〈記晉墓出土的所謂絳色釉小罐〉，《故宮文物月刊》，第98期（1991年5月）。

——，〈院藏兩件汝窯紙槌瓶及相關問題〉，原載《故宮文物月刊》，第58期（1988年1月），後經改寫收入同氏，《陶瓷手記：陶瓷史思索和操作的軌跡》。

——，〈從河南濟源漢墓出土的一件釉陶奏樂俑看奧洛斯（Aulos）傳入中國〉，收入同氏，《陶瓷手記2：亞洲視野下的中國陶瓷文化史》。

——，〈從階級的角度看墓葬器物〉，原載《國立臺灣大學美術史研究集刊》，第5期（1998），後收入同氏，《六朝陶瓷論集》。

——，〈唾壺雜記〉，原載《故宮文物月刊》，第110期（1992年5月），後經改寫收入同氏，《陶瓷手記：陶瓷史思索和操作的軌跡》。

——，〈綜述六朝青瓷褐斑裝飾 —— 兼談唐代長沙窯褐斑及北齊鉛釉二彩器彩飾來源問題〉，原載《藝術學》，第4期（1990），後收入同氏，《六朝陶瓷論集》。

——，〈雞頭壺的變遷 —— 兼談兩廣地區兩座西晉紀年墓的時代問題〉，原載《藝術學》，第7期（1992），後收入同氏，《六朝陶瓷論集》。

——，〈魏晉十六國北朝墓出土陶瓷試探〉，原載《國立臺灣大學美術史研究集刊》，第1期（1994），後收入同氏，《六朝陶瓷論集》。

——，〈關於中國白瓷起源的幾個問題〉，《故宮文物月刊》，第42期（1986年9月）。

——，〈關於所謂印坦沉船〉，收入同氏，《陶瓷手記：陶瓷史思索和操作的軌跡》。

——，〈關於唐代雙龍柄壺〉，原載《故宮文物月刊》，第278期（2006年5月），後經改寫收入同氏，《陶瓷手記：陶瓷史思索和操作的軌跡》。

——，〈關於魚形壺 —— 從揚州唐城遺址出土例談起〉，收入同氏，《陶瓷手記：陶瓷史思索和操作的軌跡》。

——，《中國陶瓷史論集》，臺北：允晨文化，2007。

——，《六朝陶瓷論集》，臺北：國立臺灣大學出版中心，2006。

——，《陶瓷手記：陶瓷史思索和操作的軌跡》，臺北：石頭出版股份有限公司，2008。

——，《陶瓷手記2：亞洲視野下的中國陶瓷文化史》，臺北：石頭出版股份有限公司，2012。

——，《貿易陶瓷與文化史》，臺北：允晨文化，2005。

韓生存等，〈大同城南金屬鎂廠北魏墓群〉，《北朝研究》，1996年1期。

韓利忠等，〈山西孟縣發掘一批古墓〉，《中國文物報》，2005年7月13日第1版。

韓長松等，〈河南焦作地區出土的唐三彩缽〉，《文博》，2008年1期。

韓保全等，〈西安北郊棗園漢墓發掘簡報〉，《考古與文物》，1991年4期。

──，〈西安北部棗園漢墓第二次發掘簡報〉，《考古與文物》，1992年5期。

韓偉，〈法門寺地宮唐代隨真身衣物帳考〉，《文物》，1991年5期。

韓繼中，〈唐代傢俱的初步研究〉，《文博》，1985年2期。

瀋陽市文物工作組（鄭明等），〈瀋陽伯官屯漢魏墓葬〉，《考古》，1964年11期。

鎮江博物館（李永軍等），〈鎮江丁卯"江南世家"工地六朝墓〉，《東南文化》，2008年4期。

鎮江博物館（劉建國），〈鎮江東吳西晉墓〉，《考古》，1984年6期。

顏娟英主編，《中國史新論 ── 美術考古分冊》，臺北：中央研究院、聯經出版事業股份有限公司，2010。

魏存成，〈高句麗四耳展沿壺的演變及有關的幾個問題〉，《文物》，1985年5期。

──，《渤海考古》，北京：文物出版社，2008。

魏訓田，〈山東陵縣出土唐《東方合墓誌》考釋〉，《文獻》，2004年3期。

魏堅，《內蒙古地區鮮卑墓葬的發現與研究》，北京：科學出版社，2004。

魏堅編著，《內蒙古中南部漢代墓葬》，北京：中國大百科全書出版社，1998。

羅宏傑等，〈北方出土原始瓷燒造地區的研究〉，《硅酸鹽學報》，24卷3期（1996）。

羅宗真，〈江蘇宜興晉墓發掘報告 ── 兼論出土的青瓷器〉，《考古學報》，1957年4期。

羅振玉，《古明器圖錄》，東京：倉聖明智大學刊本，1927。

──，《羅雪堂先生全集》，續編，臺北：文華出版公司，1969。

羅勝強，〈湖南郴州出土東漢陶屋建築初探〉，《湖南考古輯刊》，第9輯（2011）。

藤田豐八（何健民譯），〈前漢時代西南海上交通之記錄〉，收入同氏，《中國南海古代交通叢考》。

──，《中國南海古代交通叢考》，上海：商務印書館，1935。

譚曉慧，〈神秘金屬加速羅馬帝國滅亡〉，《文史博覽》，2012年10期。

嚴聖欽，〈渤海國在中日友好關係中的作用〉，《歷史教學》，1980年11期。

嚴輝，〈"長水校尉丞"銘綠釉壺試析〉，《東方博物》，第40輯（2011）。

寶雞市考古隊（張天恩），〈寶雞市譚家村四號漢墓〉，《考古》，1987年12期。

蘇哲，〈西安草廠坡1號墓的結構、儀衛俑組合及年代〉，收入宿白先生八秩華誕紀念文集編輯委員會編，《宿白先生八秩華誕紀念文集》，北京：文物出版社，2002。

顧承銀，〈山東嘉祥縣出土唐三彩〉，《考古》，1996年9期。

衢州市文物館（崔成實），〈浙江衢州市隋唐墓葬清理〉，《考古》，1985年5期。

贛州地區博物館（朱思維等），〈江西南康縣荒塘東漢墓〉，《考古》，1966年9期。

鹽城市文物管理委員會辦公室（俞洪順等），〈江蘇鹽城市建軍中路東漢至明代水井的清理〉，《考古》，2001年11期。

（二）日文

Abu Zayd al-Hasan著（家島彥一譯注），《中國とインドの諸情報》，東京：平凡社，2007。

──，《中國とインドの諸情報》，第1の書，東洋文庫766。

──，《中國とインドの諸情報》，第2の書，東洋文庫769。

Eugenia I. Gelman（金澤陽譯），〈沿海州における遺跡出土の中世施釉陶器と磁器〉，《出光美術館館報》，第105號（1999）。

Friedrich Sarre（佐佐木達夫譯），〈Die Keramik von Samarra（サマラ陶器）（3）〉，《金澤大學考古學紀要》，第23號（1996）。

──，〈Die Keramik von Samarra（サマラ陶器）（4）〉，《金澤大學考古學紀要》，第24號（1998）。

Lawrence Smith編，《東洋陶磁》，第5卷‧大英博物館，東京：講談社，1980。

Miho Museum，《エジプトのイスラーム文様》，滋賀縣：Miho Museum，2003。

R. Girshman（岡谷公二譯），《古代イランの美術》，第2冊，東京：新潮社，1966。

Robert J. Charleston，〈ローマの陶器〉，收入Robert M. Cook等編，《西洋陶磁大觀》，第2卷‧ギリシア‧ローマ，東京：講談社，1979。

Robert M. Cook等編，《西洋陶磁大觀》，第2卷‧ギリシア‧ローマ，東京：講談社，1979。

八賀晉，〈奈良大安寺出土の陶枕〉，《考古學ジャーナル》，第196號臨時增刊號（1981）。

三上次男，〈イラン發見の長沙銅官窯磁と越州窯青磁〉，《東洋陶磁》，第4號（1977）。

──，〈中東イスラム遺跡における中國陶磁 ── 第二報〉，收入石田博士古稀記念事業會編，《石田博士頌壽記念東洋史論叢》，東京：東洋文庫，1965。

──，〈中國の陶枕 ── 唐より元〉，收入大阪市立東洋陶磁美術館編，《楊永德收藏中國陶枕》，大阪：大阪市立東洋陶磁美術館，1984。

──，〈中國中世とエジプト──フスタート遺跡出土の中國陶磁を中心として〉，收入出光美術館編，《陶磁の東西交流：エジプト‧フスタート遺跡出土の陶磁》，東京：出光美術館，1984。

──，〈序、三彩の陶磁、その事始めについて〉，收入小林格史編，《中國の三彩陶磁　附正倉院‧奈良三彩》，東京：太陽社，1979。

──，〈東南アジアにおける晚唐、五代時代の陶磁貿易〉，收入同氏，《陶磁貿易史研究》，三上次男著作集1‧東アジア‧東南アジア篇，上冊。

──，〈唐三彩とイスラム陶器〉，原載《東洋學術研究》，8卷4號（1970），後收入同氏，《陶磁貿易史研究》，三上次男著作集1‧東アジア‧東南アジア篇，中冊。

──，〈唐三彩鳳首パルメット文水注とその周邊 ── 唐三彩の性格關する一考察〉，《國華》，第960號（1973）。

──，〈陶磁の道──スリランカを中心として〉，《上智アジア史學》，第3號（1985）。

──，〈韓半島出土の唐代陶磁とその史的意義〉，原載《朝鮮學報》，第87號（1978），後收入同氏，《陶磁貿易史研究》，三上次男著作集1‧東アジア‧東南アジア篇，上冊。

──，〈渤海、遼の陶磁〉，收入同氏編，《世界陶磁全集》，第13冊‧遼‧金‧元，東京：小學館，1981。

──，《ペルシア陶器》，東京：中央公論美術出版，1969。

──，《陶磁貿易史研究》，三上次男著作集1‧東アジア‧東南アジア篇，東京：中央公論美術出版，1987。

──，《陶器講座》，第5冊‧中國I‧古代，東京：雄山閣，1982。

三上次男等編，《世界陶磁全集》，第15冊‧海外篇，東京：河出書房，1958。

三上次男編，《世界陶磁全集》，第13冊‧遼‧金‧元，東京：小學館，1981。

──，《世界陶磁全集》，第21冊‧世界（二）‧イスラーム，東京：小學館，1986。

上原和博士古稀記念美術史論集刊行會編，《上原和博士古稀記念美術史論集》，東京：上原和博士古稀記念美術史論集刊行會，1995。

上原真人等編，《專門技能と技術》，東京：岩波書店，2006。

久我行子，〈円筒印章〉，收入田邊勝美等編，《世界美術大全集》，東洋編，第16卷‧西アジア，東京：小學館，2000。

土橋理子，〈遺物の語る對外交流〉，《季刊考古學》，第112號（2010）。

大阪市立東洋陶磁美術館編，《楊永德收藏中國陶枕》，大阪：大阪市立東洋陶磁美術館，1984。

大阪市立美術館編，《隋唐の美術》，東京：平凡社，1978。

大阪府立彌生文化博物館編，《中國仙人のふるさと：山東省文物展》，山口縣：山口縣立荻美術館，1997。

大重薰子，〈唐三彩〉，收入大阪市立美術館編，《隋唐の美術》，東京：平凡社，1978。

大廣編，《中國：美の十字路》，東京：大廣，2005。

小山富士夫，〈正倉院三彩〉，原載《座右寶》1–1（1946），後收入同氏，《小山富士夫著作集》，卷中。

——，〈正倉院三彩と唐三彩〉，收入正倉院事務所編，《正倉院の陶器》，東京：日本經濟新聞社，1971。

——，〈沖ノ島出土の唐三彩と奈良三彩〉，原收入每日新聞社編，《海の正倉院：沖ノ島》，東京：每日新聞社，1972，後收入同氏，《小山富士夫著作集》，卷中。

——，〈唐三彩〉，《古美術》，創刊號（1963）。

——，〈唐三彩の道〉，《宗像大社沖津宮祭祀遺跡昭和45年度調查報告》（1970）。

——，〈慶州出土の唐三彩鍑〉，《東洋陶磁》，第1號（1973–1974）。

——，《三彩》，日本の美術，第76卷，東京：至文堂，1976。

——，《小山富士夫著作集》，東京：朝日新聞社，1978。

——，《中國陶磁》，東京：出光美術館，1969。

小田裕樹，〈石神遺跡出土の施釉陶器をめぐって〉，收入奈良文化財研究所飛鳥資料館，《花開く都城文化》，2012，此轉引自龜井明德，《中國陶瓷史の研究》，東京：六一書房，2014。

——，〈韓國出土唐三彩の調查〉，《奈良文化財研究所紀要》（2012）。

小杉一雄，〈佛塔の露盤について〉，《美術史研究》，第9號（1971）。

小林仁，〈山西省の唐時代の俑について〉，《東洋陶磁學會會報》，第67號（2009）。

——，〈西安·唐代醴泉坊窯址の發掘成果とその意義 —— 俑を中心とした考察〉，《民族藝術》，第21號（2005）。

——，〈洛陽北魏陶俑の成立とその展開〉，《美學美術史論集（成城大學）》，第14號（2002）。

小林太市郎，《漢唐古俗と明器土偶》，京都：一條書房，1947。

小林格史編，《中國の三彩陶磁 附正倉院·奈良三彩》，東京：太陽社，1979。

小宮俊久，《境ヶ谷戶·原宿·上野井Ⅱ遺跡》，群馬縣：新田町教育委員會，1994。

小野勝年博士頌壽記念會編，《小野勝年博士頌壽記念東方學論集》，京都：小野勝年博士頌壽記念會，1982。

小野雅宏編，《唐招提寺金堂平成大修記念：國寶 鑑真和上展》，東京：TBS，2001。

山花京子，〈「ファイアンス」とは？—— 定義と分類に關する現狀と展望：エジプトとインダスを例として〉，《西アジア考古學》，第6號（2005）。

——，〈天理參考館所藏古代エジプトのファアンス製品について —— 分析結果とその歷史的解釋〉，《天理參考館報》，第25號（2012）。

山崎一雄，〈綠釉と三彩の材質と技法〉，收入愛知縣陶磁資料館等，《日本の三彩と綠釉 —— 天平に咲いた華》，愛知縣：愛知縣陶磁資料館，1998，頁19引同氏，〈古文化財科學研究會第12回大會講演要旨〉24–25（1990）。

山崎純男，〈福岡市柏原M遺跡出土の唐三彩〉，《九州考古學》，第58號（1983）。

川床睦夫等，〈エジプトのイスラーム陶器〉，收入三上次男編，《世界陶磁全集》，第21冊·世界（二）·イスラーム，東京：小學館，1986。

弓場紀知，〈ファエンツァ陶磁美術館にある傳フスタート出土の唐三彩 ── いわゆるマルテインコレクションについて〉，《陶說》，第540號（1998）。

──，〈中國における鉛釉陶器の發生〉，《出光美術館紀要》，第4號（1998）。

──，〈北朝–初唐の陶磁 ── 六世紀–七世紀の中國陶磁の一傾向〉，《出光美術館研究紀要》，第2號（1996）。

──，〈唐代晚期多彩釉陶器の系譜 ── 大和文華館所藏の二件晚唐期の多彩釉陶器を中心として〉，《大和文華》，第120號（2009）。

──，〈壹岐雙六古墳出土の白釉綠彩円文碗 ── その年代と中國陶磁史上での位置づけ〉，收入《雙六古墳》，壹岐市文化財調查報告書，第7集（2006）。

──，〈揚州 ── サマラ ── 晚唐の釉陶器、白磁青花に關する一試考〉，《出光美術館研究紀要》，第3號（1997）。

──，〈謎の遼代陶磁〉，《陶說》，第564號（2000）。

──，〈韓國慶州出土の唐三彩鍑をめぐって〉，《陶說》，第385號（1985）。

──，《三彩》，中國の陶磁，第3冊，東京：平凡社，1995。

──，《古代の土器》，中國の陶磁，第1冊，東京：平凡社，1999。

──，《古代祭祀とシルクロードの終著地 沖ノ島》，東京：新泉社，2005。

中山典夫，〈古代地中海地方の陶藝〉，收入友部直編，《世界陶磁全集》，第22冊·ヨーロッパ，東京：小學館，1986。

中木愛，〈白居易の「枕」──生理的感覺に基づく充足感の詠出〉，《日本中國學會報》，第57號（2005）。

中出勇次郎，《文房清玩》，東京：二玄社，1961，第2冊。

中尾萬三，《西域系支那古陶磁の考察》，大連：陶雅會，1924。

中村久四郎，〈唐時代の廣東（三）〉，《史學雜誌》，28篇5號（1917）。

仁井田陞，《唐令拾遺》，東京：東京大學出版會復刻，1964。

今野春樹，〈遼代契丹墓出土馬具の研究〉，《古代》，第112號（2004）。

內田吟風，〈太康貢使以前の中國·ローマ帝國間交通〉，《龍谷史壇》，第75號（1978）。

友部直，〈エジプトのファイアンス〉，收入深井晉司編，《世界陶磁全集》，第20冊·世界（一）·古代オリエント，東京：小學館，1985

友部直編，《世界陶磁全集》，第22冊·ヨーロッパ，東京：小學館，1986。

日比野丈夫，〈墓誌の起源について〉，收入江上波夫教授古稀記念事業會編，《江上波夫教授古稀記念論集》，民俗·文化篇，東京：山川出版社，1978。

毛利光俊彥，《古代東アジアの金屬製容器》，第1冊·中國編，奈良：奈良文化財研究所，2004。

水野清一，〈隋唐陶磁のながれ〉，收入同氏編，《世界陶磁全集》，第9冊·隋唐篇。

──，〈綠釉陶について〉，收入同氏編，《世界陶磁全集》，第8冊·中國上代篇。

──，《唐三彩》，陶器全集，第25卷，東京：平凡社，1965。

──，《唐三彩》，陶磁大系，第35卷，東京：平凡社，1977。

水野清一編，《世界陶磁全集》，第8冊·中國上代篇，東京：河出書房，1955。

──，《世界陶磁全集》，第9冊·隋唐篇，東京：河出書房，1956。

片山まび，〈韓國陶磁史〉，收入出川哲朗編，《陶藝史：東洋陶磁の視點》，京都：京都造形藝術大學，2000。

世田谷美術館等，《大三彩》，東京：汎亞細亞文化交流センター，1989。

出川哲朗，〈河南省出土の唐三彩〉，收入朝日新聞社等，《唐三彩展：洛陽の夢》，大阪：大廣，2004。

出川哲朗編，《陶藝史：東洋陶磁の視點》，京都：京都造形藝術大學，2000。

出光美術館，《出光美術館藏品圖錄：中國陶磁》，東京：平凡社，1987。

出光美術館編，《地下宮殿の遺寶：河北省定州北宋塔基出土文物展》，東京：出光美術館，1997。

───，《陶磁の東西交流：エジプト・フスタート遺跡出土の陶磁》，東京：出光美術館，1984。

加島勝，《柄香爐と水瓶》，日本の美術，第540號，東京：至文堂，2011。

加藤晉平先生喜壽記念論文集刊行委員會編，《加藤晉平先生喜壽記念論文集：物質文化史學論聚》，札幌：
　　北海道出版企畫センター，2009。

古文化財編集委員會編，《古文化財の自然科學的研究》，京都：同朋社，1984。

古代オリエント博物館等編，《中國新疆出土文物：中國・西域シルクロード展》，東京：旭通信社企畫開發
　　局，1986。

正倉院事務所編，《正倉院の陶器》，東京：日本經濟新聞社，1971。

田中琢，〈鉛釉陶の生產と官營工房〉，收入愛知縣陶磁資料館等，《日本の三彩と綠釉 ── 天平に咲いた
　　華》，愛知縣：愛知縣陶磁資料館，1998。

───，〈三彩・綠釉〉，收入楢崎彰一編，《世界陶磁全集》，第2冊・日本古代，東京：小學館，1979。

田村晃一，《クラスキノ（ロシア・クラスキノ村における ── 古城跡の發掘調查）》，東京：渤海文化研究中
　　心，2011。

田邊昭三，〈平安京出土の唐三彩ほか〉，《考古學ジャーナル》，第196號臨時增刊號（1981）。

田邊勝美等編，《世界美術大全集》，東洋編，第16卷・西アジア，東京：小學館，2000。

───，《深井晉司博士追悼シルクロード美術論集》，東京：吉川弘文館，1987。

由水常雄，〈工藝分野からみた古代イランの文化交流〉，《アジア遊學》，第137號（2010）。

───，《ガラスの道》，東京：德間書店，1973。

由水常雄編，《世界ガラス美術全集》，第4冊，東京：求龍社，1992。

白井克也，〈東京國立博物館保管新羅綠釉陶器 ── 韓半島における綠釉陶器の成立〉，《MUSEUM（東京
　　國立博物館美術誌）》，第556號（1998）。

矢部良明，〈日本出土の渤海三彩〉，收入東京國立博物館，《日本出土の舶載陶磁 ── 朝鮮、渤海、ベトナ
　　ム、タイ、イスラム》，東京：東京國立博物館，2000。

───，〈北朝陶磁の研究〉，《東京國立博物館紀要》，第16號（1981）。

───，〈晚唐、五代の陶磁〉，收入佐藤雅彥等編，《世界陶磁全集》，第11冊・隋唐，東京：小學館，1976。

───，〈晚唐五代の三彩〉，《考古學雜誌》，65卷3號（1979）。

───，〈晚唐五代の陶磁にみる中原と湖南との關係〉，《MUSEUM（東京國立博物館美術誌）》，第315號
　　（1977）。

───，〈晚唐五代の陶磁にみる五輪花の流行〉，《MUSEUM（東京國立博物館美術誌）》，第300號
　　（1976）。

───，〈晚唐五代の越州窯青磁と平安前期の綠釉陶、灰釉陶の相關關係〉，《考古學ジャーナル》，第211號
　　臨時增刊號（1982）。

───，〈褐釉龍首水注〉，收入佐藤雅彥等編，《世界陶磁全集》，第11冊・隋唐，東京：小學館，1976。

石田博士古稀記念事業會編，《石田博士頌壽記念東洋史論叢》，東京：東洋文庫，1965。

伊藤清司，〈古代中國の祭儀と假裝〉，《史學（慶應大學）》，30卷1期（1957）。

吉田光邦，《ペルシアのやきもの》，京都：淡交社，1966。

吉田惠二,〈中國古代に於ける圓形硯の成立と展開〉,《國學院大學紀要》,第30號（1992）。

吉岡完佑編,《十郎川 —— 福岡市早良平野石丸・古川遺跡》,福岡：住宅・都市整備公團九州支社,1982,此轉引自山崎純男,〈福岡市柏原M遺跡出土の唐三彩〉,《九州考古學》,第58號（1983）。

吉岡康暢先生古稀記念論集刊行會編,《吉岡康暢先生古稀記念論集：陶磁器の社會史》,富山：桂書房,2006。

名古屋市博物館等,《中華人民共和國南京博物院藝術展覽》,名古屋：名古屋市博物館等,1981。

安藤孝一,〈古代の枕〉,《月刊文化財》,1979年3期。

朱伯謙等,《越窯》,中國陶瓷全集,第4冊,上海：上海人民美術出版社；京都：美乃美,1981。

江上波夫,〈ペルシアのあらまし〉,收入世田谷美術館等,《大三彩》,東京：汎亞細亞文化交流センター,1989。

江上波夫教授古稀記念事業會編,《江上波夫教授古稀記念論集》,民俗・文化篇,東京：山川出版社,1978。

江上智惠,〈首羅山遺跡出土の青白磁刻花文深鉢〉,《貿易陶磁研究》,第30號（2010）。

竹內理三編,《寧樂遺文》,東京：東京堂,1968四版。

西谷正,〈古代の土器、陶器〉,收入東洋陶磁學會編,《東洋陶磁學會三十周年記念：東洋陶磁史 —— その研究の現在》,東京：東洋陶磁學會,2002。

佐佐木達夫,〈1911–1913年發掘サマラ陶磁器分類〉,《金澤大學考古學紀要》,第22號（1995）。

——,〈ユーラシア大陸における陶器生産技術の擴散と地域性〉,收入加藤晉平先生喜壽記念論文集刊行委員會編,《加藤晉平先生喜壽記念論文集：物質文化史學論聚》,札幌：北海道出版企畫センター,2009。

——,〈西アジアの陶磁〉,收入東洋陶磁學會編,《東洋陶磁學會三十周年記念：東洋陶磁史 —— その研究の現在》,東京：東洋陶磁學會,2002。

——,〈西アジアの陶器と彩釉タイル〉,《金澤大學考古學紀要》,第20號（1993）。

——,〈初期イスラム陶器の年代〉,《東洋陶磁學會會報》,第15號（1991）。

佐藤サアラ,〈白釉突起文碗〉,收入常盤山文庫中國陶磁研究會編,《北齊の陶磁》,常盤山文庫中國陶磁研究會會報,第3號,東京：常盤山文庫,2010。

佐藤雅彦,〈オリエント 中國における三彩陶の系譜〉,《東洋陶磁》,第1號（1973–1974）。

——,《中國陶磁史》,東京：平凡社,1978。

佐藤雅彦等編,《世界陶磁全集》,第11冊・隋唐,東京：小學館,1976。

——,《東洋陶磁》,第10卷・フリーア美術館,東京：講談社,1980。

何翠媚（田中和彥譯）,〈タイ南部・マーカオ島とポ —— 岬出土の陶磁器〉,《貿易陶磁研究》,第11號（1991）。

何翠媚（佐佐木達夫等譯）,〈9–10世紀の東・東南アジアにおける西アジア陶器の意義〉,《貿易陶磁研究》,第14號（1994）。

宋純卓,〈ピョンヤン市樂浪區域出土の文物〉,收入菊竹淳一等編,《世界美術大全集》,東洋篇,第10卷・高句麗・百濟・新羅・高麗,東京：小學館,1998。

尾野善裕,〈京燒 —— 都市の工藝〉,收入京都國立博物館編,《京燒 —— みやこの意匠と技》,京都：京都國立博物館,2006。

——,〈奈良三彩の起源と唐三彩 —— 技術／意匠の系譜について〉,《美術フォーラム21》,第4號（2001）。

——，〈嵯峨天皇の中國趣味と鉛釉陶器生產工人の挑戰〉，《美術フォーラム21》，第10號（2004）。

岐阜縣美術館，《中國江西省文物展》，岐阜縣：岐阜縣美術館，1988。

杉村棟，《ペルシアの名陶 —— テヘラン考古博物館所藏》，東京：平凡社，1980。

李知宴，〈日本出土の綠釉滴足硯考 —— 併せて唐代彩釉磁の發展について考える〉，收入奈良縣立橿原考古
　　學研究所附屬博物館，《貿易陶磁》，京都：臨川書店，1993。

李知宴等，《唐三彩》，中國陶瓷全集，第7冊，上海：上海人民美術出版社；京都：美乃美，1983。

每日新聞社編，《海の正倉院：沖ノ島》，東京：每日新聞社，1972。

汪慶正等編，《中國・美の名寶》，東京：日本放送協會等，1991。

沈壽官，《カラ ―― 韓國のやきもの》，第1冊・新羅，京都：淡交社，1977。

谷一尚，〈新バビロンニアの釉藥陶器〉，收入深井晉司編，《世界陶磁全集》，第20冊・世界（一）・古代オ
　　リエント，東京：小學館，1985。

京都市埋藏文化財研究所，《京都市內遺跡試掘立會調查概報》，平成2年度（1991）。

京都埋藏文化財研究所，《平安京右京二條三坊 —— 京都市立朱雀第八小學校校舍增築に伴う試掘調查の概
　　要》，昭和52年度（1977）、55年度（1980），此轉引自龜井明德，〈日本出土唐代鉛釉陶の研究〉，《日
　　本考古學》，第16號（2003）。

京都國立博物館編，《京燒 ――みやこの意匠と技》，京都：京都國立博物館，2006。

坪井清足先生の卒壽をお祝いする會編，《坪井清足先生卒壽記念論文集 —— 埋文行政と研究のはざま
　　で》，奈良：坪井清足先生の卒壽をお祝いする會，2010。

奈良文化財研究所，《黃冶唐三彩窯の考古新發見》，奈良文化財研究所史料73，奈良：獨立行政法人文化財
　　研究所，2006。

——，《鞏義白河窯の考古新發見》，奈良文化財研究所研究報告8（2012）。

——，《鞏義黃冶唐三彩》，奈良文化財研究所史料61，奈良：獨立行政法人文化財研究所，2003。

奈良文化財研究所飛鳥資料館，《まぼろしの唐代精華 —— 黃冶唐三彩窯の考古新發見展》，奈良：奈良文化
　　財研究所飛鳥資料館，2008。

——，《花開く都城文化》，奈良：奈良文化財研究所飛鳥資料館，2012。

奈良國立文化財研究所，《飛鳥藤原宮發掘調查概報23》（1996）。

奈良國立文化財研究所建造研究室・歷史研究室（八賀晉），〈大安寺發掘調查概報〉，《奈良國立文化財研究
　　所年報》（1967）。

奈良國立博物館編，《日本上代における佛像の莊嚴》，奈良：奈良國立博物館，2003。

奈良縣立橿原考古學研究所附屬博物館，《大唐皇帝陵》，奈良縣立橿原考古學研究所附屬博物館特別展圖
　　錄，第73冊，奈良：奈良縣立橿原考古學研究所附屬博物館，2010。

——，《貿易陶磁》，京都：臨川書店，1993。

岡村秀典，〈灰陶釉（原始瓷）器起源論〉，《日中文化研究》，第7號（1995）。

——，《三角緣神獸鏡の時代》，東京：吉川弘文館，1999。

岡村秀典編，《雲岡石窟・遺物篇》，京都大學人文科學研究所研究報告，京都：朋友書店，2006。

岡崎敬，〈近年出土の唐三彩について —— 唐・新羅と奈良時代の日本〉，《MUSEUM（東京國立博物館美術
　　誌）》，第291號（1975）。

——，〈南海をつうずる初期の東西交涉〉，原載護雅夫編，《漢とローマ》，東西文明の交流，第1卷（東
　　京：平凡社，1970），後收入同氏，《東西交涉の考古學》。

——，〈唐三彩長頸花瓶〉，收入第三次沖ノ島學術調查會編，《宗像沖ノ島》，第1冊，本文篇，東京：宗像

大社復興期成會,1979。

──,〈高句麗の土器、陶器と瓦塼〉,收入金元龍等編,《世界陶磁全集》,第17冊・韓國古代,東京:小學館,1979。

──,〈陶磁から見た東西交涉史〉,原載三上次男等編,《世界陶磁全集》,第15冊・海外篇(東京:河出書房,1958),後收入同氏,《東西交涉の考古學》。

──,《東西交涉の考古學》,東京:平凡社,1973。

岡崎敬編,《世界陶磁全集》,第10冊・中國古代,東京:小學館,1982。

岩城秀夫,〈遺愛寺の鐘は枕を欹てて聽く〉,《國語教育研究》,第8號(1963)。

東京國立博物館,《日本出土の舶載陶磁 —— 朝鮮、渤海、ベトナム、タイ、イスラム》,東京:東京國立博物館,2000。

東京國立博物館編,《東京國立博物館目錄:中國陶磁篇Ⅰ》,東京:東京美術,1988。

東京都江戶東京博物館等,《中國河南省八千年の至寶:大黃河文明展》,東京:日本經濟新聞社,1998。

東洋陶磁學會編,《東洋陶磁學會三十周年記念:東洋陶磁史 —— その研究の現在》,東京:東洋陶磁學會,2002。

東野治之,《正倉院》,岩波新書(新赤版)42,東京:岩波書店,1988。

東寶映像美術社等編,《シルクロードの美と神秘 —— 敦煌・西夏王國展》,東京:東寶映像美術社,1988。

林巳奈夫,《春秋戰國時代青銅器の研究 —— 殷周青銅器綜覽三》,東京:吉川弘文館,1989。

河南省文物考古研究所等,《河南省鞏義市黃冶窯跡の發掘調查概報》,奈良文化財研究所研究報告,第2冊(2010)。

金元龍等編,《世界陶磁全集》,第17冊・韓國古代,東京:小學館,1979。

長谷部樂爾,〈十世紀の中國陶磁〉,《東京國立博物館紀要》,第3號(1967)。

──,〈北齊の白釉陶〉,《陶說》,第660號(2008)。

──,〈赤峰の旅〉,《出光美術館館報》,第105號(1998)。

──,〈唐の白磁と黑釉陶〉,收入佐藤雅彥等編,《世界陶磁全集》,第11冊・隋唐,東京:小學館,1976。

──,〈唐三彩の諸問題〉,《MUSEUM(東京國立博物館美術誌)》,第337號(1979)。

──,〈唐三彩隨想〉,《陶說》,第675號(2009)。

──,〈唐代陶磁史素描〉,收入根津美術館編,《唐磁:白磁・青磁・三彩》,東京:根津美術館,1988。

──,〈魏晉南北朝の陶磁〉,收入岡崎敬編,《世界陶磁全集》,第10冊・中國古代,東京:小學館,1982。

──,《原色日本の美術》,第30冊・請來美術(陶藝),東京:小學館,1973。

長谷部樂爾編,《中國美術》,第5卷・陶磁,東京:講談社,1973。

長廣敏雄,〈隋朝の閻毗と何稠について〉,原載《美術史》,第29號(1958),後收入同氏,《中國美術論集》。

──,《中國美術論集》,東京:講談社,1984。

長澤和俊,《海のシルクロード史:四千年の東西交易》,中公新書915,東京:中央公論社,1989。

姚鑒,〈營城子古墳の壁畫について〉,《考古學雜誌》,29卷6期(1939)。

室山留美子,〈「祖明」と「魌頭」—— いわゆる鎮墓獸の名稱をめぐって〉,《大阪市立大學東洋史論叢》,第15號(2006)。

──,〈北朝隋唐墓の人頭、獸頭獸身像の考察 —— 歷史的・地域的分析〉,《大阪市立大學東洋史論叢》,第13號(2003)。

室永芳三,〈唐末內庫の存在形態について〉,《史淵》,第101號(1969)。

秋山進午，〈漢代の倉庫について〉，《東方學報》，京都第46冊（1971）。

重見泰，〈石神遺跡の再檢討 —— 中大兄皇子と小墾田宮〉，《考古學雜誌》，91卷1號（2007）。

降幡順子等，〈飛鳥、藤原京跡出土鉛釉陶器に對する化學分析〉，《東洋陶磁》，第41號（2012）。

飛鳥藤原宮跡發掘調查部，〈飛鳥諸宮の調查〉，《奈良國立文化財研究所年報》，1993。

原田淑人，《東京城 —— 渤海國上京龍泉府址の發掘調查》，東方考古學叢刊甲種，第5冊，東京：東亞考古學會，1939。

家島彥一，〈アラブ古代型縫合船Sanbuk Zafariについて〉，《アジア、アフリカ文化研究》，第13號（1977）。

——，〈インド洋におけるシーラーフ系商人の交易ネットワークと物品の流通〉，收入田邊勝美等編，《深井晉司博士追悼シルクロード美術論集》，東京：吉川弘文館，1987。

根津美術館編，《唐磁：白磁・青磁・三彩》，東京：根津美術館，1988。

桑原騭藏，〈波斯灣の東洋貿易港に就て〉，《史林》，1卷3號（1916）。

神恵野，〈大安寺枕再考〉，收入河南省文物考古研究所等，《河南省鞏義市黃冶窯跡の發掘調查概報》，奈良文化財研究所研究報告，第2冊（2010）。

財團法人中近東文化センター編，《遙かなる陶磁の道 —— 三上次男中近東コレクション》，東京：財團法人中近東文化センター，1997。

財團法人群馬縣埋藏文化財調查事業團編，《多田山の歴史を掘る2》，2000年2月。

酒寄雅志，《渤海と古代の日本》，東京：校倉書房，2001。

陝西省博物館等編，《陝西博物館》，中國の博物館，第1卷，東京：講談社，1981。

高正龍，〈統一新羅施釉瓦磚考 —— 施釉敷磚の編年と性格〉，收入高麗美術館研究所編，《高麗美術館研究紀要》，第5號・有光教一先生白壽記念論叢，京都：高麗美術館研究所，2006。

高宮廣衛先生古稀記念論集刊行會編，《高宮廣衛先生古稀記念論集：琉球・東アジアの人と文化》，沖繩：高宮廣衛先生古稀記念論集刊行會，2000。

高橋照彦，〈日本古代における三彩、綠釉陶の歷史的特質〉，《國立歷史民俗博物館研究報告》，第94號（2002）。

——，〈白鳳綠釉と奈良三彩 —— 古代日本における鉛釉技術の導入過程〉，收入吉岡康暢先生古稀記念論集刊行會編，《吉岡康暢先生古稀記念論集：陶磁器の社會史》，富山：桂書房，2006。

——，〈佛像莊嚴としての綠釉水波文塼〉，收入奈良國立博物館編，《日本上代における佛像の莊嚴》，奈良：奈良國立博物館，2003。

——，〈施釉陶器 —— その變遷と特質〉，收入上原真人等編，《專門技能と技術》，東京：岩波書店，2006。

——，〈唐三彩と奈良三彩〉，收入國立歷史民俗博物館編，《陶磁器の文化史》，千葉：財團法人歷史民俗博物館振興會，1998。

高濱侑子，〈秦漢時代における模型明器 —— 倉形・灶形明器を中心として〉，《日本中國考古學會會報》，第5號（1995）。

——，〈漢時代に見られる鴟鴞形容器について〉，《中國古代史研究》，第7號（1997）。

高麗美術館研究所編，《高麗美術館研究紀要》，第5號・有光教一先生白壽記念論叢，京都：高麗美術館研究所，2006。

國立西洋美術館，《ポンペイ古代美術展》，東京：讀賣新聞社，1967。

國立西洋美術館等，《大英美術館古代ギリシア展：究極な身體・完全なる美》，東京：朝日新聞社等，

2011。

國立歷史民俗博物館編，《陶磁器の文化史》，千葉：財團法人歷史民俗博物館振興會，1998。

宿白，〈定州工藝與靜志、靜眾兩塔地宮文物〉，收入出光美術館編，《地下宮殿の遺寶：河北省定州北宋塔基出土文物展》，東京：出光美術館，1997。

崎阜縣美術館，《中國江西省文物展》，崎阜：崎阜縣美術館，1988。

崔淳雨編，《「國寶」──韓國七千年美術大系》，第3卷·青磁·土器，東京：竹書房，1984。

常盤山文庫中國陶磁研究會編，《北齊の陶磁》，常盤山文庫中國陶磁研究會會報，第3號，東京：常盤山文庫，2010。

梅原末治，〈玻璃質で被ふた中國の古陶〉，《大和文華》，第15號（1954）。

──，《增訂洛陽金村古墓聚英》，京都：同朋社，1984。

深井晉司，〈スーサ出土の彩釉錬瓦斷片にみられる彩釉の技法とその化學的分析について〉，原載《日本オリエント學會創立二十五周年記念オリエント學論叢》，後收入同氏，《ペルシア古美術研究》。

──，《ペルシアの古陶器》，京都：淡交社，1980。

──，《ペルシア古美術研究》，第2卷，東京：吉川弘文館，1980。

深井晉司等，《ペルシア美術史》，東京：吉川弘文館，1983。

深井晉司編，《世界陶磁全集》，第20冊·世界（一）·古代オリエント，東京：小學館，1985。

清水芳裕，《古代窯業技術の研究》，京都：柳原出版株式會社，2010。

第三次沖ノ島學術調查會編，《宗像沖ノ島》，第1冊，本文篇，東京：宗像大社復興期成會，1979。

勝本町役場企畫財政課編，《雙六古墳發掘調查概報告》，長崎：勝本町教育委員會，2001。

富田哲雄，《陶俑》，中國の陶磁，第2冊，東京：平凡社，1998。

巽淳一郎，〈中國における最近の唐三彩研究動向〉，《明日香村》，第74號（2000）。

──，〈北魏時期の釉陶器生產の特質〉，收入坪井清足先生の卒壽をお祝いする會編，《坪井清足先生卒壽記念論文集──埋文行政と研究のはざまで》，奈良：坪井清足先生の卒壽をお祝いする會，2010，上冊。

──，〈西安舊飛行場跡地發見の唐三彩窯に關する覺書〉，《奈良文化財研究所紀要》（2005）。

──，〈都城における鉛釉陶器の變遷〉，收入愛知縣陶磁資料館等，《日本の三彩と綠釉──天平に咲いた華》，愛知縣：愛知縣陶磁資料館，1998。

朝日新聞社等，《唐三彩展：洛陽の夢》，大阪：大廣，2004。

朝鮮民主主義人民共和國社會科學院等，《德興里高句麗壁畫古墳》，東京：講談社，1986。

森克己，《遣唐使》，東京：至文堂，1979。

森達也，〈「唐三彩展 洛陽の夢」の概要と唐三彩の展開〉，《陶說》，第614號（2004）。

──，〈中國、青瓷ものがたり（5）──原始青瓷の問題點（2）〉，《陶說》，第583號（2001）。

──，〈中國における鉛釉陶の展開〉，收入愛知縣陶磁資料館編，《陶器が語る來世の理想鄉：中國古代の暮らしと夢──建築·人·動物》，愛知縣：愛知縣陶磁資料館，2005。

──，〈白釉陶與白瓷的出現年代〉，《中國古陶瓷研究》，第15輯（2009）。

──，〈南北朝時代の華北における陶磁の革新〉，收入大廣編，《中國：美の十字路》，東京：大廣，2005。

──，〈唐三彩の展開〉，收入朝日新聞社等，《唐三彩展：洛陽の夢》，大阪：大廣，2004。

渡邊芳郎，〈漢代カマド形明器考──形態分類と地域性〉，《九州考古學》，第61號（1987）。

菊竹淳一等編，《世界美術大全集》，東洋篇，第10卷·高句麗·百濟·新羅·高麗，東京：小學館，1998。

飯島武次同氏，〈洛陽附近出土の西周時代灰釉陶器の研究〉，《駒澤大學文學部研究紀要》，第60號（2002）。

黑田彰，〈唐代の孝子傳圖 —— 陝西歷史博物館藏三彩四孝塔式缶について〉，收入同氏，《孝子傳の研究》。

——，《孝子傳の研究》，京都：思文閣，2001。

愛宕松男，〈唐三彩雜考〉，原載《日本文化研究所研究報告（東北大學）》，第4號（1968），後收入同氏，《東洋史學論集》，第1卷·中國陶瓷產業史，東京：三一書房，1987。

——，〈唐三彩續考〉，收入小野勝年博士頌壽記念會編，《小野勝年博士頌壽記念東方學論集》，京都：小野勝年博士頌壽記念會，1982。

——，《東洋史學論集》，第1卷·中國陶磁產業史，東京：三一書房，1987。

愛知縣陶磁資料館等，《日本の三彩と綠釉 —— 天平に咲いた華》，愛知縣：愛知縣陶磁資料館，1998。

愛知縣陶磁資料館編，《陶器が語る來世の理想鄉：中國古代の暮らしと夢 —— 建築·人·動物》，愛知縣：愛知縣陶磁資料館，2005。

楢崎彰一，〈三彩と綠釉〉，收入東洋陶磁學會編，《東洋陶磁學會三十周年記念：東洋陶磁史 —— その研究の現在》，東京：東洋陶磁學會，2002。

——，〈日本における施釉陶器の成立と展開〉，收入愛知縣陶磁資料館等，《日本の三彩と綠釉 —— 天平に咲いた華》，愛知縣：愛知縣陶磁資料館，1998。

——，〈神とヒトのあいだ〉，收入同氏，《三彩·綠釉》，日本陶磁全集，第5冊。

——，〈彩釉陶器製作技法の傳播〉，原載《名古屋大學文學部研究論集》，第14號（1967），後收入齋藤忠編，《生業·生產と技術》，日本考古學論集，第5卷，東京：吉川弘文館，1986。

——，《三彩·綠釉》，日本陶磁全集，第5冊，東京：中央公論社，1977。

楢崎彰一編，《世界陶磁全集》，第2冊·日本古代，東京：小學館，1979。

福井縣博物館，《中國浙江省の文物展：波濤をこえた文化交流》，福井：福井縣博物館，1997。

福岡市教育委員會編，《柏原遺跡群VI》，福岡：福岡市教育委員會，1988。

——，《鴻臚館跡4 —— 平成四年度發掘調查概要報告》，福岡市埋藏文化財調查報告書，第372集，福岡：福岡市教育委員會，1994。

劉蘭華等（巽淳一郎譯），〈鞏義市黃冶唐三彩窯跡の發掘と基礎的研究〉，收入奈良文化財研究所，《黃冶唐三彩窯の考古新發見》，奈良：獨立行政法人文化財研究所，2006。

樋口隆康等，《遣唐使が見た中國文化：中國社會科學院考古研究所最新の精華》，奈良：奈良縣立橿原考古學研究所附屬博物館，1995。

鄧健吾，《敦煌の美術》，東京：大日本繪畫，1980。

橫濱ユーラシア文化館，《古代エジプト：青の秘寶ファイアンス》，橫濱：橫濱ユーラシア文化館，2011。

澤田正昭等，〈大安寺出土陶枕の製作技法と材質〉，收入古文化財編集委員會編，《古文化財の自然科學的研究》，京都：同朋社，1984。

獨立行政法人文化財研究所奈良文化財研究所，《東アジアの古代苑池》，奈良：飛鳥資料館，2005。

閻萬章，〈遼代陶瓷〉，收入閻萬章等，《遼代陶瓷》，中國陶瓷全集，第17冊，上海：上海人民美術出版社；京都：美乃美，1986。

閻萬章等，《遼代陶瓷》，中國陶瓷全集，第17冊，上海：上海人民美術出版社；京都：美乃美，1986。

龜井明德，〈ハルピン市東郊元代窖藏出土陶磁器の研究〉，《專修人文論集》，第81號（2007）。

——，〈三彩陶枕と筐形品の形式と用途〉，收入同氏，《中國陶瓷史の研究》。

──，〈日本出土唐代鉛釉陶の研究〉（改訂增補版），收入同氏，《中國陶瓷史の研究》。

──，〈日本出土唐代鉛釉陶の研究〉，《日本考古學》，第16號（2003）。

──，〈北朝、隋代における白釉、白磁碗の追跡〉，《亞洲古陶瓷研究》，第1號（2004）。

──，〈初期輸入陶磁器の名稱と實體〉，收入同氏，《日本貿易陶磁史の研究》。

──，〈唐三彩「陶枕」の形式と用途〉，收入高宮廣衛先生古稀記念論集刊行會編，《高宮廣衛先生古稀記念論集：琉球・東アジアの人と文化》，沖繩：高宮廣衛先生古稀記念論集刊行會，2000，下冊。

──，〈陶範成形による隋唐の陶磁器〉，《出光美術館館報》，第106號（1999）。

──，〈渤海三彩陶の實像〉，收入同氏，《中國陶瓷史の研究》。

──，〈渤海三彩試探〉，《アジア遊學》，第6號（1999）。

──，《中國陶瓷史の研究》，東京：六一書房，2014。

──，《日本貿易陶磁史の研究》，京都：同朋社，1986。

濱田耕作，《支那古明器泥象圖說》，東京：刀江書院，1927。

謝明良，〈山西唐墓出土陶磁をめぐる諸問題〉，收入上原和博士古稀記念美術史論集刊行會編，《上原和博士古稀記念美術史論集》，（東京：上原和博士古稀記念美術史論集刊行會，1995）。

──，〈唐三彩の諸問題〉，《美學美術史論集（成城大學）》，第5號（1985）。

謝明良（申英秀等譯），〈日本出土唐三彩とその關連問題（三）〉，《陶說》，第566號（2000）。

韓炳三，〈新羅土器の紀元とその變遷〉，收入崔淳雨編，《「國寶」──韓國七千年美術大系》，第3卷・青磁・土器，東京：竹書房，1984。

齋藤忠編，《生業・生產と技術》，日本考古學論集，第5卷，東京：吉川弘文館，1986。

齋藤優，《半拉城と他の史蹟》，京都：半拉城史刊行會，1978。

藤岡了一，〈大安寺出土の唐三彩〉，《日本美術工藝》，第400號（1972）。

──，〈大安寺出土の唐三彩（2）〉，《日本美術工藝》，第401號（1972）。

關野貞等，《樂浪郡時代の遺跡》，本文篇，東京：東京印刷株式會社，1927。

──，《樂浪郡時代の遺跡》，圖版下篇，東京：青雲堂，1925。

護雅夫編，《漢とローマ》，東西文明の交流，第1卷，東京：平凡社，1970。

（三）韓文

서울 대학교 박물관，《해동성국 발해》，서울：서울대학교박물관・영남대학교박물관，2003。

Burglind Jungmann編，《三佛金元龍教授停年退任記念論叢》，首爾：一志社，1987。

文化公報部等，《雁鴨池發掘調查報告書》（1978），此參見國立大邱博物館（Daegu National Museum），《우리 문화속의 中國陶磁器 Chinese Ceramics in Korean Culture》，大邱：國立大邱博物館，2004。

李浩烔，〈唐津九龍里窯址收拾調查概要〉，《考古學誌》，第4號（韓國考古美術研究所，1992）。

金載悅，〈통일신라 도자기의 대외교섭〉，《사단법인 한국미술사학회 第7回 全國美術史學大會 통일신라미술의 대외교섭》，2001。

姜敬淑，〈慶州拜里出土器骨壺小考〉，收入Burglind Jungmann編，《三佛金元龍教授停年退任記念論叢》，此轉引自金英美，〈關於韓國出土的唐三彩的性質〉，收入北京藝術博物館編，《中國鞏義窯》，北京：中國華僑出版社，2011。

高麗美術館研究所編，《高麗美術館研究紀要》，第5號・有光教一先生白壽記念論叢，京都：高麗美術館研究所，2006。

國立大邱博物館（Daegu National Museum），《우리 문화속의 中國陶磁器 *Chinese Ceramics in Korean*

Culture》，大邱：國立大邱博物館，2004。

國立慶州文化財研究所，《慶州九黃洞皇龍寺展示館建立敷地內遺蹟發掘調查報告書》，2008。

藝術工藝研究室編，《彌勒寺》遺跡發掘調查報告書I‧圖版篇，首爾：文化財管理局等，1987。

（四）西文

Aruz, Joan, Benzel, Kim and Evans, Jean M., eds. *Beyond Babylon: Art, Trade, and Diplomacy in the Second Millennium B. C.* New York: Metropolitan Museum of Art; New Haven: Yale University Press, 2008.

Collon, Dominique. *First Impressions: Cylinder Seals in the Ancient Near East.* Chicago: University of Chicago Press, 1987.

Cooper, E. *A History of Pottery.* London: Longman, 1972. 參見深井晉司，《ペルシアの古陶器》，京都：淡交社，1980。

Dart, R. P. "Two Chinese Rectangular Pottery Blocks of the T'ang Dynasty." *Far Eastern Ceramic Bulletin*, vol. 1–4, 1949.

Feng, X. Q. & Feng, S. L. et. al. "Study on the Provenance and Elemental Distribution in the Glaze of Tang Sancai by Proton Microprobe." *Nuclear Instruments and Methods in Physics Research B 231*, 2005.

Flecker, Michael. "A 9th-Century Arab or Indian Shipwreck in Indonesian Waters." *The International Journal of Nautical Archaeology*, vol. 29, no. 2, 2000.

——. "A Ninth-Century AD Arab or Indian Shipwreck in Indonesia: First Evidence of Direct Trade with China." *World Archaeology*, vol. 32, no. 3, 2001.

——. "A Ninth-Century Shipwreck in Indonesia: The First Archaeological Evidence of Direct Trade with China." In Regina, Krahl, et al. *Shipwrecked: Tang Treasures and Monsoon Winds.* Washington D.C.: Arthur M. Sackler, Smithsonian Institution, 2010.

Foutein, Jan. *Oriental Ceramics*, vol. 10. Tokyo: Kodansha, 1980.

Gadd, C. J. & Thompson, R. C. "A Middle-Babylonian Chemical Text." *Iraq*, vol. 3, part 1, 1936.

Graham, David Crockett. "The Pottery of CH'IUNG LAI 邛崍." *Journal of the West China Border Research Society*, vol. 11, 1939. 中譯見成恩元譯，〈邛崍陶器〉，收入四川古陶瓷研究編輯組編，《四川古陶瓷研究》，成都：四川省社會科學院，1984。

Hammond, Norman, ed., *South Asian Archaeology.* Papers from the First International Conference of South Asian Archaeologists held in the University of Cambridge, New Jersey: Noyes Press, 1993.

Hobson, R. L. *Chinese Pottery and Porcelain.* London: Connell and Company, 1915. 轉引自水野清一，〈三彩‧二彩‧一彩 附紋胎陶〉，收入同氏編，《世界陶磁全集》，第9冊‧隋唐篇，東京：河出書房，1956。

——. *Chinese Pottery and Porcelain*: Pottery and Early Wares. London: Funk and Wagnalls Company, 1915, vol. 1. 轉引自再版合訂本：New York: Dorer Publications, 1976.

——. *The George Eumorfopoulos Collection Catalogue of the Chinese Corean and Persian Pottery and Porcelain*, vol. 1. Bourerie St. London: Ernest Benn, Ltd., 1925.

Israeli, Yael, et al. *Ancient Glass in the Israel Museum: The Eliahu Dobkin Collection and Other Gifts.* Jerusalem: Israel Museum, 1999.

Kaikodo Journal (懷古堂). XIX, 2001.

Koldewey, R. *The Excavations at Babylon, Macmillan.* London: Macmillan and Co., 1914. 參見清水芳裕，《古代窯業技術の研究》，京都：柳原出版株式會社，2010。

Krahl, Regina, et al. *Shipwrecked: Tang Treasures and Monsoon Winds*. Washington D.C.: Arthur M. Sackler, Smithsonian Institution, 2010.

Krahl, Regina. *Chinese Ceramics from the Meiyintang Collection*, vol. 1. London: Azimuth Editions, 1994.

——. *Chinese Ceramics from the Meiyintang Collection*, vol. 3, no. 1. London: Paradou Writing Ltd., 2006.

Lam, Eileen Hau-ling. "The Possible Origins of the Jade Stem Beaker in China." *Arts Asiatiques*, no. 67, 2012.

Lane, Arthur. *Early Islamic Pottery*. London: Faber & Faber 1947.

Laufer, Berthold. *Chinese Clay Figures*. Field Museum of Natural History Publication, no. 177, Chicago, 1914.

——. *The Beginnings of Porcelain in China*. Chicago: Field Museum of Natural History, 1917.

Li, Bao-ping. "Chemical Fingerprinting: Tracing the Origins of the Green-Splashed White Ware." In Regina, Krahl, et al. *Shipwrecked: Tang Treasures and Monsoon Winds*. Washington D.C.: Arthur M. Sackler, Smithsonian Institution, 2010.

Lucas, A. *Ancient Egyptian Materials and Industries*. London: Edward Arnold, 1962, fourth edition.

Mahler, J. G. *The Westerners among the Figurines of the T'ang Dynasty of China*. Roma: Istituto Italiano per il Medio ed estremo Oriente, 1959.

Malleret, Louis. *L'archéologie du Delta du Mékong* (湄公河三角洲考古學). Paris: École française d'Extrême-Orient, 1959–1963.

Medley, M. *The Chinese Potter: A Practical History of Chinese Ceramics*. Oxford: Phaidon Press Limited, 1976.

Oppenheim, A. Leo. "The Cuneiform Tablets with Instructions for Glassmakers," in A. Leo Oppenheim, Robert H. Brill, Dan Barag, and Axel von Saldern, eds., *Glass and Glassmaking in Ancient Mesopotamia: An Edition of the Cuneiform Texts which Contain Instructions for Glassmakers with a Catalogue of Surviving Objects*. New York: Corning Museum of Glass Monograghs, 1970.

Oppenheim, A. Leo, Brill, Robert H., Barag, Dan, and Axel von Saldern, eds. *Glass and Glassmaking in Ancient Mesopotamia: An Edition of the Cuneiform Texts which Contain Instructions for Glassmakers with a Catalogue of Surviving Objects*. New York: Corning Museum of Glass Monograghs, 1970.

Philon, Helen. *Benaki Museum Athens Early Islamic Ceramic*. Athens: The Benaki Museum, 1980.

Rawson, Jessica. "Inside out: Creating the Exotic within Early Tang Dynasty China in the Seventh and Eighth Centuries." *World Art*, vol. 2, no. 1, 2012.

——. "Jade and Gold: Some Sources of Ancient Chinese Jade Design." *Orientations*, June, 1995.

——. "The Export of Tang Sancai Wares: Some Recent Research." *Transaction of the Oriental Ceramic Society*, vol. 52, 1987–1988.

Seligman, C. G. & Beck, H. C. "Far Eastern Glass: Some Western Origin." *Bulletin of the Museum of Far Eastern Antiquities*, Stockholm 10, 1938.

Tampoe, Moria. *Maritime Trade between China and the West*. B.A.R. International Series, 555, Oxford, England: B.A.R., 1989.

The Metropolitan Museum of Art, *China: Dawn of a Golden Age, 200–750 A. D.* New York: Yale University, 2004.

Valenstein, Suzanne G. "Preliminary Findings on a 6th-Century Earthenware Jar." *Oriental Art*, vol. 43, no. 4, August, 1997.

Vandiver, P. B. "Egyptian Faience." *Ceramics and Civilization*, vol. 3, Ohio: American Ceramic Society, 1986.

Wang, Zhong-shu (張光直譯). *Han Civilization*. New Havan: Yale University Press, 1982.

Watson, Oliver. *Ceramics from Islamic Lands*. London: Thames & Hudson Ltd., 2004.

Wayes, John W. *Handbook of Mediterranean Roman Pottery*. London: British Museum, 1997.

Whitehouse, David. "Chinese Stoneware from Siraf: the Earliest Finds." In Hammond, Norman, ed., *South Asian Archaeology*. Papers from the First International Conference of South Asian Archaeologists held in the University of Cambridge, New Jersey: Noyes Press, 1993.

——."Excavation at Siraf." Fourth Interim Report, *IRAN*, vol. 9, 1971.

——."Excavation at Siraf." Fifth Interim Report, *IRAN*, vol. 10, 1972.

——. *Siraf History Topography and Environment*. Oxford, UK: Oxford Books, 2009.

Wilkinson, Charles K. *Nishapur: Pottery of the Early Islam Period*. New York: The Metropolitan Museum of Art, 1974.

Zheng, De-kun, *Archaeological Studies in Szechwan*. Cambridge University Press, 1957.

（五）網路資源

柴晶晶編，〈"東方朔係陵縣人"的有利佐證〉：http://www.dezhoudaily.com/news/dezhou/folder136/2012/11/2012-11-04400444.html（搜尋日期：2013年7月25日）。

Kristina Killgrove, "Lead Poisoning in Rome: The Skeletal Evidence": http://www.poweredbyosteons.org/2012/01/lead-poisoning-in-rome-skeletal.html（搜尋日期：2012年12月3日）。

國家圖書館出版品預行編目（CIP）資料

中國古代鉛釉陶的世界 —— 從戰國到唐代 / 謝明良著 . --
初版 . -- 臺北市：石頭 , 2014.12
　　面；　公分

ISBN 978-986-6660-30-6（精裝）

1. 古陶瓷　2. 中國史

796.6092　　　　　　　　　　　　　　　　103018439